电视艺术学

TV Art

欧阳宏生 主编

执行主编 闫伟
副主编 姚远铭 曾娅妮
作者（以姓氏笔画为序）巴胜超 田园 闫伟
乔晓英 李城 肖帅 张金华 欧阳宏生
徐明卿 姚远铭 曾娅妮

北京大学出版社
PEKING UNIVERSITY PRESS

图书在版编目（CIP）数据

电视艺术学 / 欧阳宏生主编 . —北京：北京大学出版社，2011.12
（博雅大学堂·艺术）
ISBN 978-7-301-19704-2

Ⅰ.①电… Ⅱ.①欧… Ⅲ.①电视—艺术—高等学校—教材 Ⅳ.①J9

中国版本图书馆CIP数据核字（2011）第225771号

书　　　名	电视艺术学
著作责任者	欧阳宏生　主编
责 任 编 辑	谭　艳
标 准 书 号	ISBN 978-7-301-19704-2/J·0408
出 版 发 行	北京大学出版社
地　　　址	北京市海淀区成府路205号　100871
网　　　址	http://www.pup.cn　新浪微博：@北京大学出版社
电 子 邮 箱	编辑部 wsz@pup.cn　总编室 zpup@pup.cn
电　　　话	邮购部 010-62752015　发行部 010-62750672　编辑部 010-62707742
印 刷 者	三河市博文印刷有限公司
经 销 者	新华书店
	650毫米×980毫米　16开本　23印张　398千字
	2011年12月第1版　2024年2月第6次印刷
定　　　价	58.00元

未经许可，不得以任何方式复制或抄袭本书之部分或全部内容。
版权所有，侵权必究
举报电话：010-62752024　电子邮箱：fd@pup.cn
图书如有印装质量问题，请与出版部联系，电话：010-62756370

目 录

绪论 …………………………………………………………………（1）

第一章　中国电视艺术的发展阶段 ………………………………（1）
　　第一节　初创阶段（1958—1966年）……………………………（1）
　　第二节　停滞阶段（1966—1977年）……………………………（5）
　　第三节　起步阶段（1978—1991年）……………………………（9）
　　第四节　发展阶段（1992—1999年）……………………………（13）
　　第五节　繁荣阶段（2000年至今）………………………………（17）

第二章　电视艺术的社会功能 ……………………………………（21）
　　第一节　导向功能 …………………………………………（21）
　　第二节　认识功能 …………………………………………（24）
　　第三节　教育功能 …………………………………………（29）
　　第四节　审美功能 …………………………………………（31）
　　第五节　娱乐功能 …………………………………………（35）

第三章　电视艺术的外部关系 ……………………………………（39）
　　第一节　电视艺术与政治 …………………………………（39）
　　第二节　电视艺术与经济 …………………………………（42）
　　第三节　电视艺术与文化 …………………………………（45）
　　第四节　电视艺术与技术 …………………………………（50）

第四章　电视艺术与其他艺术的关系 ……………………………（54）
　　第一节　电视艺术与文学 …………………………………（54）
　　第二节　电视艺术与音乐 …………………………………（59）

第三节　电视艺术与绘画 …………………………………… (64)
　　第四节　电视艺术与电影 …………………………………… (67)

第五章　电视艺术的表现形态 …………………………………… (71)
　　第一节　电视剧 ……………………………………………… (71)
　　第二节　纪实类节目 ………………………………………… (82)
　　第三节　文艺类节目 ………………………………………… (98)
　　第四节　电视广告 …………………………………………… (108)
　　第五节　电视动漫 …………………………………………… (118)

第六章　电视艺术的语言系统 …………………………………… (130)
　　第一节　声音语言 …………………………………………… (130)
　　第二节　画面语言 …………………………………………… (136)
　　第三节　造型语言 …………………………………………… (141)
　　第四节　镜头语言 …………………………………………… (146)
　　第五节　文字语言 …………………………………………… (152)

第七章　电视艺术的文学特性 …………………………………… (156)
　　第一节　电视艺术的文学手法 ……………………………… (156)
　　第二节　电视艺术的文学文本 ……………………………… (164)
　　第三节　电视艺术的文学改编 ……………………………… (173)

第八章　电视艺术的审美阐释 …………………………………… (182)
　　第一节　电视艺术对中外传统美学的传承 ………………… (182)
　　第二节　电视艺术的审美特征 ……………………………… (191)
　　第三节　电视艺术的美学品格 ……………………………… (197)

第九章　电视艺术的多元风格 …………………………………… (201)
　　第一节　电视艺术风格的重要性 …………………………… (201)
　　第二节　电视艺术风格的形成因素 ………………………… (204)
　　第三节　电视艺术风格的表现形式 ………………………… (208)

第十章　电视艺术创作的主体意识 …………………………（216）
 第一节　艺术修养 …………………………………………（216）
 第二节　美学观念 …………………………………………（227）
 第三节　形象思维 …………………………………………（236）

第十一章　电视艺术的双重品格 ……………………………（244）
 第一节　电视艺术的精英品格 ……………………………（244）
 第二节　电视艺术的大众品格 ……………………………（251）
 第三节　从精英品格向大众品格的转向 …………………（257）
 第四节　两种品格从对立走向统一 ………………………（266）

第十二章　电视艺术的文化立场 ……………………………（270）
 第一节　电视艺术的人文立场 ……………………………（270）
 第二节　电视艺术的民族立场 ……………………………（273）
 第三节　电视艺术的社会立场 ……………………………（279）
 第四节　电视艺术的时代立场 ……………………………（282）

第十三章　电视艺术的符号学审视 …………………………（286）
 第一节　符号与符号学 ……………………………………（286）
 第二节　电视艺术符号的种类 ……………………………（292）
 第三节　电视艺术符号的功能和意义 ……………………（297）

第十四章　电视艺术批评 ……………………………………（303）
 第一节　电视艺术批评的历史与现状 ……………………（303）
 第二节　电视艺术批评的理念 ……………………………（309）
 第三节　电视艺术批评的方法 ……………………………（313）

第十五章　电视艺术的接受美学 ……………………………（324）
 第一节　接受美学 …………………………………………（324）
 第二节　电视艺术接受的顺应性和超越性 ………………（328）
 第三节　电视艺术接受的主动性和被动性 ………………（331）

第十六章 中国电视艺术的民族化道路 ……………………………（333）
 第一节 全球化浪潮中电视艺术的本土化 …………………（333）
 第二节 以电视艺术的自主创新增强国家的软实力 …………（338）
 第三节 开拓民族电视艺术作品的国际市场 …………………（342）

主要参考书目 …………………………………………………（347）
后 记 …………………………………………………………（350）

绪 论

一般而言,电视艺术的学科体系大致包括四个部分:电视艺术基础理论、电视艺术应用理论、电视艺术决策理论和电视艺术史学理论。本书之所以以基础理论为主要研究对象,在于随着我国电视事业的飞速发展,电视艺术基础理论已然滞后,从学理建构层面到论据择取层面都未能很好地实现与时俱进,因此对它的学理重构就有了必要性和紧迫性。

一、电视艺术理论建设的必要性

任何一门学科的建立与成熟,基本概念的界定和逐步完善都是最原始、基本的工作,它是展开理论系统的基础和前提,也是理论研究最困难的起点。对于电视艺术基础理论研究而言也是如此。究竟该如何界定"电视艺术"和"电视艺术学"呢?以往的学者对这一问题曾做过不少相关论述:

洪沫认为:"电视艺术是一种空间—时间艺术,同时又是一种以造型为主,用技术手段混成的复杂综合艺术。"[1]

王维超认为:"电视艺术,它们的本质属性和本质特征,是运用艺术审美方式把握客观世界,反映现实生活。"[2]

陈志昂认为:"电视艺术是经过电视手段的艺术处理,具有鲜明的电视美感并由电视进行传播的艺术形态。"[3]

高鑫认为:"电视艺术是以电子技术为传播手段,以声画造型为传播方式,运用艺术的审美思维把握和表现客观世界,通过塑造鲜明的屏幕形象,达到以情感人为目的的屏幕艺术形态。"[4]

……

[1] 洪沫:《什么是电视艺术》,载《当代电视》,1988年第9期。
[2] 王维超:《电视与电视艺术辨析》。
[3] 陈志昂:《电视艺术通论》,知识出版社,1991年版,绪论。
[4] 高鑫:《电视艺术学》,北京师范大学出版社,1998年版,第12页。

以上概念的提出,分别从不同角度,或多或少地道出了电视艺术的某些根本特质。我们通过综合考虑和理性思索后认为:电视艺术是以诸种电视技术为基础,以声音和画面为媒介,以各种电视节目为表现内容,在电视屏幕上传播信息、塑造人物、表达情感、再现和表现生活的一种视听艺术。电视艺术学则是以所有蕴含艺术性的电视节目为主要研究对象,以电视艺术的产生发展、类别划分、内部要素、思想内容、生产传播等为主要研究领域,综合运用多种理论视角与研究方法,旨在提高电视艺术水平,提升电视艺术品位,促进电视艺术发展的一门基础性学科。

对于它与临近学科之间的关系,一直以来有不少研究者没有把电视文艺与电视艺术、电视文艺学与电视艺术学的关系彻底辨别清楚,或者干脆将二者混为一谈,出现了理论上的长期模糊与混沌,不利于学科的健康、科学发展,因此便有必要将其与电视文艺和电视文艺学进行理性分辨。我们认为,电视文艺是就电视文艺节目形态而言的,它是包括电视剧、纪录片、综艺类节目、文学类节目、曲艺节目等在内的所有电视文艺节目的总称。电视文艺学是以电视文艺节目为主要分析对象,侧重关注和研究电视文艺节目的思想主题、文化内涵、艺术品位、创作规律以及节目策划者、创作者的内在素养等,以期提高电视文艺节目质量的一门学科。而电视艺术及电视艺术学则侧重于关注电视内容的"艺术性"这一性征维度,从艺术的视角来观照电视本体,用艺术的眼光打量电视节目,使电视这一大众传媒闪耀出艺术之光。因此,包括电视文艺类节目、电视新闻类节目、电视社教类节目、电视服务类节目在内的所有电视节目类型都属于电视艺术学的研究范畴。当然,种类繁多、内容多样的电视文艺类节目是最能体现电视艺术特性的节目品类,因此也应当是电视艺术学的重点研究对象。

此外,无论何种研究,之前对其研究领域和研究议题的发展历史进行系统总结和分析都是必要的。这一基础性工作不但关系到当下研究的意义和价值,而且也为其提供直接或间接的理论与资料借鉴。在对我国已有的与电视艺术相关的学术著作进行梳理和归纳之后,笔者有以下几方面感触:

首先,从理论架构方面而言,一个学科基础理论的扎实与厚重,将影响到应用理论、决策理论和史学理论的研究,进而影响到其实践领域的发展。中国电视艺术的持续健康发展,离不开对相关基础理论的不断开发和利用。纵观以往的相关著作,体系构建方式大致可分为三种类型:

一是按照电视节目形态划分,以《电视艺术学》(高鑫,北京师范大学出版社,1998年版)和《电视艺术通论》(蓝凡,学林出版社,2005年版)等为代

表,通常以电视剧、电视纪录片、电视综艺节目、电视专题节目等把电视艺术进行节目形态意义上的板块分割,这是比较传统的理论建构模式;二是以学科内在关系划分,以《电视艺术基础》(高鑫,中国传媒大学出版社,2008年版)、《电视艺术学论纲》(王桂亭,学林出版社,2008年版)等为代表,重点论述电视艺术的思维方式、审美特征、艺术风格、历史走向等,相较于前者,它们在体系构建上有了明显的学理性与科学性,但还远未达到尽善尽美的程度;三是把电视艺术与其他学科浑融,如《影视艺术比较论》(宋家玲,北京广播学院出版社,2001年版)、《影视艺术概论》(周星,高等教育出版社,2007年版)把电视艺术与电影学相结合,《电视艺术美学》(高鑫,文化艺术出版社,2005年版)把电视艺术与美学对接,《电视传播艺术学》(胡智锋,北京大学出版社,2004年版)把电视艺术与传播学交融,《影视艺术哲学》(周月亮,中国广播电视出版社,2004年版)、《电视艺术哲学》(苗棣,北京广播学院出版社,1997年版)把电视艺术与哲学混合。这些虽是跨学科研究的创新尝试,但没有凸显出电视艺术作为一门独立学科的本体性。因此,显而易见,当下电视艺术基础理论的体系建设还显粗疏稚嫩,亟须理论工作者对其充实与重塑。

 其次,从研究内容方面而言,一门学科要想保持鲜活的生命力,就要不断吸纳新观点和新论据,在理论层面和资料层面实现与时谐进。如果固守老套、缺乏新意,那么它非但不能有效地指导实践,而且必将被时代淘汰。如今的电视艺术理论便存在着观点与材料陈旧的弊端。由于大部分著作的出版时间为20世纪90年代或21世纪初,因此其中的论述视点大多还停留在上个世纪。如电视剧方面多以《今夜有暴风雪》、《四世同堂》、《北京人在纽约》等为分析对象,纪录片方面多以《丝绸之路》、《话说长江》、《望长城》、《沙与海》等为解剖个案,并且,书中常常重点论述的电视文学、电视艺术片、电视评书等节目形态或经历转型,或走向式微,或彻底消亡,因此很多理论成果已经不能适应现实的需要。

 21世纪以来,我国电视艺术领域涌现出大量的新现象、新形态、新问题、新争论,学术界对其还大体停留在就事论事和浅表概述上,在基础理论层面很少予以立体观照和深入阐释,这不能不说是电视艺术理论的一大缺憾。例如选秀类节目的涌现,"红色经典"的电视剧改编现象,综艺类节目的低俗、媚俗问题,对"电视明星学者"的争论等等,这些议题都有待于被纳入基础理论的研究范围。没有在理论本源上的廓清、解析和判断,就不能使业界对自身有清醒的本体认知,也不能使其正确把握自身的发展进路。为

了保证电视艺术创作的健康可持续发展,研究者需要在继承前人成果的基础上关注新动向,研发新理论,积极地给予实践者以内在动力和智力支持。

最后,从完善学科体系方面而言,电视艺术基础理论的重构势在必行。这可分为两个层面来详加阐释。第一个层面是电视艺术的学科体系,如前所述,在它的四大板块中,基础理论是其他三项理论的本源和基座,没有基础理论,应用理论、决策理论和史学理论便都成了虚无缥缈的空中楼阁,正如无源之水与无根之木不会有长久的生命力,丧失了基元的电视艺术学科同样不会有光明前途。因此,基础理论的不断发展、完善、更新,乃是电视艺术学科体系的命脉所在。当下,以《电视艺术思维》(吴秋雅,中国传媒大学出版社,2006 年版)、《电视声画艺术》(张凤铸,北京广播学院出版社,1997 年版)等为代表的应用理论,以《中国电视艺术发展漫谈》(王学民,陕西人民出版社,2005 年版)、《电视艺术的走向》(徐朝信,辽宁大学出版社,1993 年版)等为代表的决策理论和以《中国电视艺术发展史》(钟艺兵、黄望南,浙江文艺出版社,1994 年版)、《中国电视艺术通史》(陈志昂,中国文联出版社,2000 年版)、《中国电视艺术发展史教程》(黄会林等,北京师范大学出版社,2006 年版)等为代表的史学理论可谓齐头并进,蔚为大观。但基础理论建设仍需加强。

第二个层面是整个电视理论的学科体系。电视艺术学与电视传播学、电视美学、电视文化学、电视社会学、电视生态学等一道构成了电视基础理论。当前,学术界普遍存在着一种"重术轻道"的不良现象,即对实用理论研究较多,而对基础理论关注较少。凡是与实践直接关联的研究选题都趋之若鹜,而纯粹的学理建设却少人问津。在此氛围下,埋首从事电视艺术基础理论研究便难能可贵。作为一门从艺术之维观照电视的基础性学科,电视艺术学的发展和完善关系到电视理论整体的独立与成熟。从"电视是否是艺术"的争论到电视艺术学成为一门"显学",电视艺术学者所做出的开创性贡献功不可没。如何承继和推进已有的理论成果,是摆在当今电视艺术理论工作者面前的时代命题。我们要站在电视理论全局的高度,以电视事业的繁荣发展为终极目标来对以往的理论批判性继承,合理化创新。

总而言之,对电视艺术基础理论的重构有着重大的理论价值和现实价值,它是时代赋予电视艺术学者的历史重任和光荣使命。那么,如何实现它的理论重构呢?

二、对电视艺术的学科构想

实现一门学科的学理创新,就必须对它的本源性问题做出明确解答,对它的框架体系做出崭新而详尽的规划。如果说前者是该学科的灵魂,那么后者便是该学科的骨架。只有两者同时具备,它才可能血肉丰满,神采奕奕。对于电视艺术学的重构,笔者认为在宏观上需要解决以下几个问题:

其一是研究对象问题。美国当代文艺理论家M.H.艾布拉姆斯对于艺术的研究对象曾这样论述道:"每一件艺术品总要涉及四个要素,几乎所有力求周密的理论总会在大体上对这四个要素加以区辨,使人一目了然。第一个要素是作品,即艺术产品本身。由于作品是人为的产品,所以第二个要素便是生产者,即艺术家。第三,一般认为作品总得有一个直接或间接地源于现实事物的主题——总会涉及、表现、反映某种客观状态或者与此有关的东西。这第三种要素便可以认为是由人物和行动、思想和情感、物质和事件或者超越感觉的本质所构成,常常用'自然'这个通用词来表示,我们却不妨换用一个含义更广的中性词——世界。最后一个要素是欣赏者,即听众、观众、读者。作品为他们而写,或至少会引起他们的关注。"① 其实,艾布拉姆斯的"文艺四要素说"基本上适用于一切艺术形态。受其启发,电视艺术基础理论的研究对象也可大致分为电视艺术作品、电视艺术创作者、电视艺术的外部世界以及电视艺术的受众,四者相辅相成,缺一不可,共同拼合成了电视艺术学的研究域畴。

其二是对外来理论的借鉴问题。学术界普遍认为,目前的电视艺术理论存在着学理性弱、总体质量不高的缺陷。这主要缘于缺乏对其他相关成熟学科的理论借鉴。其实,强调一门艺术理论的独立性,并不意味着闭门造车,对其余学科避而远之,而是应该在广泛吸收外来理论的基础上自成体系,形成有别于其他艺术形态的内在肌理。对于年轻的电视艺术来说尤其如此,只有采取多维透视的研究方式,它才能提高自身的理论素养,更加清晰地认识自身的内部和外部规律。依笔者看来,值得电视艺术理论去吸取营养的,主要包括艺术学理论、文艺学理论、文学理论、美学理论、哲学理论、史学理论,以及文化研究理论等等。

① 〔美〕M.H.艾布拉姆斯:《镜与灯——浪漫主义文论及批评传统》,北京大学出版社,1989年版,第5页。

"海纳百川,有容乃大。"一门学科的建立、发展和成熟需要在保持本体机理的基础上具有宏阔的理论视域和宽广的学术胸怀。如果仍如以往,或者以节目形态来结构电视艺术基础理论,或者仅与一门相关学科简单对接,那就不免在学理层次上捉襟见肘。当然,也许有人会产生疑问:把电视艺术基础理论搞成多门学科的"大杂烩",是否会丧失理论本体的独立性?当然不会。其实,电视艺术本身正是"多元与重构"相结合,即将"多元化的形态、多元化的语言、多元化的思维、多元化的元素、多元化的手段、多元化的时空",重构为"完整、和谐、协调、匀称"的电视艺术作品,这丝毫不影响电视艺术成为艺术长廊中独一无二的"这一个"。电视艺术基础理论的构建也是如此。从本质上说,其多元化的理论借鉴只是"用"的问题,"拿来"之后的服务对象与整合手段才涉及"体"的问题。外来理论的借鉴并不会改变电视艺术理论的基因与内核,使其"变质"。

其三是框架构建问题。解决了研究对象和理论参照,接着就要构建理论框架。不论是上述艾布拉姆斯的"四要素说",还是文艺学理论惯常采用的"五分法",对于电视艺术基础理论的框架构建都可资借鉴。综合考虑之后,笔者主张把其划分为电视艺术本体论、电视艺术生态论、电视艺术创作论、电视艺术文化论、电视艺术主体论、电视艺术受众论、电视艺术批评论和电视艺术发展论等八个方面(见图1)。这八个方面分别从不同侧面对电视艺术进行了理论透视和学术伸拓:既有对历史的回溯,又有对未来的展望;既有对内部规律的探索,又有对外部规律的追寻;既有本土理论的滋养,又有外来思想的浸润;既有对国内现状的阐述,又有对海外市场的观照。彼此之间不但构成内容与视角的互补,而且形成相互衍生、前后递进的逻辑关系,从"共时"和"历时"两个维度全息式观照电视艺术。与以往基础理论相比,它更具学理性、完善性和科学性。该书便以此为基本架构来统摄全篇。

三、研究理念与研究路径

在构建一门学科的具体操作过程中,与涉及方针原则的宏观问题相比,研究者遇到更多的是一些诸如论点论据、研究方法、资料获取等微观问题,往往正是这些看似琐屑的事情,促进抑或制约着研究者更好地开展工作。因此,本体认知、研究对象、理论参照和研究框架等宏观问题得到基本解答以后,在具体的研究实践上,笔者主张辩证地处理好三方面的关系:

```
                            ┌ 电视艺术的本质
                      本体论 ┤ 电视艺术的历史
                            └ 电视艺术的功能

                            ┌ 电视艺术的社会生态
                      生态论 ┤ 电视艺术的艺术生态
                            └ 电视艺术的学科生态

                            ┌ 电视艺术的节目形态
                      创作论 ┤ 电视艺术的语言系统
                            └ 电视艺术的创作风格

                            ┌ 电视艺术的审美阐释
                      文化论 ┤ 电视艺术的艺术品格
                            │ 电视艺术的文化立场
    电视艺术                 └ 电视艺术的符号解读
    基础理论
                            ┌ 创作者的艺术修养
                      主体论 ┤ 创作者的美学观念
                            │ 创作者的形象思维
                            └ 创作者的责任意识

                            ┌ 电视艺术的接受美学
                      受众论 ┤ 欣赏的顺应性与超越性
                            └ 受众的主观性与被动性

                            ┌ 电视艺术批评的历史与现状
                      批评论 ┤ 电视艺术的批评理念
                            └ 电视艺术的批评方法

                            ┌ 电视艺术的本土化
                      发展论 ┤ 电视艺术对国际市场的开拓
                            └ 电视艺术与国家软实力的关系
```

图 1

1.立论原则:理论性与实践性结合。德国哲学家黑格尔认为,人通过实践改变客观现实,然后使自我在外在事物中复现出来,成为感性的显现,这就是美。马克思、恩格斯、列宁指出,生活、实践的观点是认识论的首要的和基本的观点,人类的社会实践创造了历史和人本身,也创造了美。这些关于"实践与美"的论点对艺术理论的写作大有裨益。任何艺术理论都是从艺术实践中来,最终回到艺术实践中去,实践性强的电视艺术更是如此。

电视艺术基础理论的学术价值在于促进理论的发展和创新,完善学科体系;其社会价值则在于推动电视艺术创作,促使更多的优秀电视艺术作品产生。因而,在研究操作层面,笔者遵循"概念界定——理论观照——现象举析"的研究范式,使理论统领现象,现象印证理论。脱离实践的"理性主义"与漠视理论的"实用主义"在电视艺术理论的建构中都是不可取的。作为基础性学科,它首先要研究电视艺术实践,分析实践过程中出现的实际情况;其次要指导电视艺术实践,将实践引向正确的方向;最后要在关注电视艺术实践的过程中来发展和完善自身。

因此,在具体的研究中一方面要注目于实践领域的新政策、新思潮、新动向、新形态、新现象,及时予以相对客观的思考、评价和判断,以实现理论与实践的良性互动;另一方面要经常走入电视艺术创作的一线,观察创作过程,体验创作实践,采访创作人员,这样才能保证理论永接"地气",紧扣现实,避免成为空洞无物的说教和虚无缥缈的镜花。如今的许多研究成果正是紧贴实践,才成就了其理论或实用价值。

2.研究方法:逻辑性与实证性互融。学术研究的逻辑性源于人的逻辑思维能力,其特点是以抽象的概念、判断和推理作为思维的基本形式,以分析、综合、比较、抽象、概括和具体化作为思维的基本过程,揭露事物的本质特征和规律性联系。而实证性研究作为一种研究范式,倡导将自然科学实证的精神贯彻于社会现象研究之中,主张从经验入手,采用程序化、操作化和定量分析的手段,使社会现象的研究达到精细化和准确化的水平,即通过对研究对象的大量观察、实验和调查,获取客观材料,从个别到一般,归纳出事物的本质属性和发展规律。两种研究方法虽然大相径庭,但是各有千秋,能够优势互补,可以将二者统一于电视艺术基础理论的研究中。

当下的电视艺术研究存在着显著的"重逻辑、轻实证"的倾向。诚然,作为一门人文学科,电视艺术学理应以理性思辨和逻辑推衍的研究方法为主,然而如果在逻辑思辨的基础上辅之以实证分析,无疑会增强理论的科学性和说服力。

3. 论据选取：经典性与新鲜性兼顾。提出论点必须有根据，以证明论点的正确性。论据，依据其本身的性质和特征，可分为道理论据和事实论据两类。这里我们专门来探讨后者。所谓"事实胜于雄辩"，事实论据是对客观事物的真实描述和概括，具有直接现实性的品格，是证明论点的最有说服力的言说形态。它包括有代表性的确凿的事例或史实，以及统计数字等等。事实论据的选取直接关系到立论的成立与否，在理论构建中不容忽视。

由于电视艺术的品种、形态、现象、理念纷繁芜杂，电视艺术基础理论尤其要涉及大量的事实论据。笔者认为在选择论据时要避免两个极端："一味守旧"与"一味求新"。有些电视艺术研究者在谈到电视剧时，言必称《渴望》；在谈到纪录片时，言必称《望长城》；在谈到综艺晚会时，言必称"春晚"。这些节目的确是电视艺术领域的经典之作，但是从另一个角度看，经典就等同于历史。如果研究者单单把目光锁定在这几种历史经典上老生常谈，而对当下现实视而不见，势必引起受众的厌烦和责难。与之相反，还有些研究者为了求新，把一些年代稍远的精品完全抛到九霄云外，只把近两三年内自认为优秀的电视艺术节目纳入研究范畴，这同样有失偏颇。就犹如"置身山中"而看不到"山之真面目"，与自身距离太近的电视艺术作品同样不易彻底看穿其优劣得失，急于对其做出绝对的价值判断很可能缺乏科学性和持久性。

那么，什么才是可行的方法？那就是经典性与新鲜性兼顾。笔者建议，在论述基本原理时多用经典文本，在阐释应用理论时多用新鲜文本；在明确价值判断时多用经典文本，在表达个性思考时多用新鲜文本。当然这也不是一概而论，需要具体情境具体分析。在实际研究中二者应互通互融，相得益彰。

综上所述，电视艺术基础理论的研究关系到该学科的发展方向以及对创作实践的指导。随着文化产业的繁荣发展和对外交流的日益频繁，电视艺术基础理论蕴含着进一步发展的巨大潜力，它将向着成熟和完备的方向阔步前进。我国电视艺术学学科的建设离体系完善还有很长的距离，任重而道远，电视艺术理论工作者应有广阔胸襟、恢宏气度、大家风范和严谨精神，把我国电视艺术学科体系的建设不断推向前进。

第一章 中国电视艺术的发展阶段

要真正了解一门艺术,首先要了解它的历史。最年轻的电视艺术已经成为影响最大、受众最广的一门艺术。在中国,电视诞生于1958年,50余年的风雨历程使我国的电视艺术从单一走向多元,从依附走向独立,从幼稚走向成熟。法国文艺理论家丹纳在《艺术哲学》一书中说:"每个形势产生一种精神状态,接着产生一批与精神状态相适应的艺术品。因为这缘故,每个新形势都要产生一种新的精神状态,一批新的作品。"[①]电视艺术也是如此,我国电视艺术的发展受到各个时期的政治环境、经济背景、文化思潮的影响,打上了强烈的时代印记。缘于此,笔者遵照社会发展的不同时期,把我国电视艺术的发展历程划分为五个阶段,分别是:初创阶段(1958—1966年)、停滞阶段(1966—1978年)、起步阶段(1978—1992年)、发展阶段(1992—2000年)和繁荣阶段(2000年至今)。

第一节 初创阶段(1958—1965年)

1958年5月1日,中国第一座电视台——北京电视台(中央电视台的前身)以庆祝"五一"国际劳动节的座谈会和歌舞节目开始试验播出,从而拉开了我国电视艺术发展的序幕。在未来的8年里,由于经济水平的落后和技术条件的限制,电视艺术始终处于萌芽时期,节目质量较低,受众屈指可数。但它毕竟为日后电视艺术的发展和繁荣做了最早的准备。

一、说教目的的灌注

作为一种刚刚诞生的文艺样式,电视艺术还未探索出本体性的艺术规律,其创作不可避免地受到当时文艺政策和社会思潮的影响和牵制,打上了

① 〔法〕丹纳著,傅雷译:《艺术哲学》,天津社会科学院出版社,2004年版,第54页。

深深的时代烙印,成了"简单的时代精神的传声筒",在具体创作中最突出的表现就是"主题先行",即根据作品要表达的思想和主题,事先设计完整的"文本",然后根据"文本"拍摄制作电视影像,这使得电视作品的说教意味浓重,艺术性征萎缩,完全成为教育工具,总体上来说较多的是宣传品而非艺术品。就电视剧而言,这8年期间创作的近百部作品具有两个鲜明特征:"一是它的时效性——及时地反映社会生活动态和党的方针、政策:为进行忆苦思甜教育,创作了《一口菜饼子》;为歌颂人民公社、大办食堂,创作了《女状元》;为反映北京'十大建筑'的建设情况,创作了《新的一代》……二是它的纪实性——在真人真事的基础上,经过艺术加工创作而成:根据上钢工人邱财康抢救国家财产被烧伤,医护人员全力抢救的事迹,创作了《党救活了他》;根据与地主阶级作斗争的少年英雄刘文学的事迹,创作了《刘文学》;根据人民的好儿子焦裕禄的事迹,创作了《焦裕禄》……"①这一时期的电视纪录片同样担负着宣传社会主义建设事业的舆论工具任务,其主要内容为报道新中国取得的各项成就和先进模范,如纪录重大庆典的《中华人民共和国建国十周年庆典纪实》,反映越南战争的《英雄的越南南方人民》、《战斗中的越南》,表现少数民族新生活的《欢乐的新疆》、《古老西藏换新天》,反映国家领导人外交活动的《周恩来非洲之行》,以及批判封建地主阶级剥削农民的《收租院》。其中,虽然有些作品做了不同程度的艺术探索,但基本上还是按图索骥,重于说教。

总而言之,这一时期以宣教为目的的电视艺术在一定程度上适应了社会主义建设的需要,丰富了人们的精神文化生活,受到观众的喜爱,同时也充分表现出了鼓舞人民、调动人民生产积极性的作用,但是另一方面,"政治至上、主题先行"的创作模式和"一味说教"的创作理念束缚了电视艺术的进一步发展。

二、直播手段的使用

加拿大传播学者麦克卢汉认为,媒介传递的真正讯息是它本身对受众的刺激,而非它所传递的内容。他的观点虽然因为有些偏激而招致质疑,但毕竟说明了媒介技术在媒介发展中的重要性。电视的诞生和发展,离不开近代物理学、机械学、光学、声学、化学、电学、计算机科学等现代科学技术的

① 高鑫:《电视艺术学》,北京师范大学出版社,1998年版,第216页。

发展。可以说,电视是现代科学技术的产物,科学技术的不断发展为电视艺术的起步和推进提供了必不可少的技术支持和物质前提,电视技术对电视艺术的重要作用不言而喻。

然而,在改革开放以前,由于我国还没有掌握电视录制技术,因此,屏幕上的绝大多数节目只能采取实况转播的方式播出,束缚了电视艺术的发展。这在早期电视剧的创作中可见一斑。1958年6月15日,仍处在试播期间的北京电视台,在演播室内直播了根据《新观察》杂志上发表的同名小说改编而成的电视剧《一口菜饼子》,正是这部时长20分钟的"直播电视小戏"拉开了中国电视剧艺术的序幕。当时担任此剧摄像的文英光回忆道:"这个剧主要是为了配合其时'忆苦思甜'、'节约粮食'的宣传而制作的,全剧只有四个角色和一个串场人,场景也比较简单。因为当时电视设备比较简陋,播出条件差,大家认为作为试验应从简单剧目做起……当时演播室只有70平方米左右,地方狭小,还要搭上两场景,笨重的摄像机运动起来需要两个人帮忙……因为当时的电视节目都是直接播出,为保证直播的成功,各个工作尽心尽力做好各方面的准备工作。为保证播出万无一失,还专门邀请八一电影制片厂的化妆师为演员化妆,一切准备工作就绪,各工种摩拳擦掌,在北京电视台试播后的一个半月之际,即1958年6月15日,我国的第一部电视剧《一口菜饼子》诞生了!"①而弘石把当时的情景描绘得更加细致生动:"过来人曾将此形容为一场高度紧张的多兵种综合战斗:两台电子管摄像机要严格按照导演预先设计好的分镜头计划摄取画面,而助手们则须人工帮助推拉分量颇重的摄像机和移拽后边拖着的粗笨的电缆线,且不能出丝毫声响;演员们根据指示灯的信号在表演区进行表演,并必须严格控制节奏和秩序;至于演播导演,则必须耳目并举,随时将图像信号和伴音信号准确无误地接和传送出去。一个节目制作下来,现场的所有人员个个都已经是大汗淋漓了。"②从以上的描述中不难想象出当时电视艺术创作设备之简陋,条件之艰苦,工作之繁重。同时,我国第一代电视艺术工作者挥汗拓荒的工作热情和精益求精的创作态度也确实令人感佩。

从此以后,直至1966年,中国的电视荧屏上又诞生了百余部直播电视剧,如北京电视台的《党就活了我》、《火人的故事》、《新的一代》、《耕耘记》、《球迷》、《江姐》,上海电视台的《红色的火焰》、《姊弟血》,广州电视台

① 文英光:《中国第一部电视剧〈一口菜饼子〉诞生记》,载《电视研究》,1997年第5期。
② 弘石:《直播期中国电视剧的实践和观念》,载《当代电影》,1994年第1期。

的《谁是姑爷》、《长征路上》，黑龙江电视台与吉林电视台的《三月雪》，等等。

除电视剧之外，当时的许多电视文艺节目同样采用直播方式。1958年6月26日，北京电视台开始了第一次舞台演出节目的实况转播，电视综艺晚会由此诞生。电视直播的及时传真特性，使观众能在同一时间里看到剧场演出的实况。在其后的相当一段时间里，剧场演出的实况转播成为了电视艺术的重要形式，运用直播方式播出的文艺节目大大丰富了电视荧屏。1960年北京电视台播出的综合性文艺晚会、1961年播出的毛泽东诗词欣赏晚会、1961年至1962年陆续播出的三次"笑的晚会"等，为电视艺术的发展做了最早的实践准备，丰富了电视观众的精神生活。

三、其他艺术的传播

这一时期的电视在播出原创性节目之外，还发挥着重要的艺术传播平台的作用，即同期转播大量其他类型的艺术节目，除上面提到的文艺晚会之外，还有戏曲、电影、话剧、舞剧等。这一方面扩大了这些节目的传播范围，提高了其影响力度，满足了观众的精神需要，另一方面，我国早期的电视工作者也做出了电视艺术与不同门类艺术形态相融合的最初尝试。

戏剧，尤其是戏曲一直是我国观众喜闻乐见的艺术形式。这种具有鲜明民族特色的文艺样式在很早就被搬上电视荧屏，使得广大戏曲爱好者"在家中看戏"成为可能。1958年，成立之初的北京电视台便把梅兰芳主演的《穆桂英挂帅》，尚小云主演的《双阳公主》，周信芳主演的《四进士》，马连良和张君秋合演的《三娘教子》，张君秋、叶盛兰和杜近芳合演的《西厢记》等通过剧场转播与广大观众见面。从1960年开始，我国电视工作者尝试性地播出了经过某些电视化处理的戏剧节目，如在中央及地方电视台陆续播出的歌剧《刘三姐》、《洪湖赤卫队》、《江姐》，京剧《红灯记》，评剧《双玉蝉》、《祥林嫂》，昆曲《李慧娘》，川剧《燕燕》，话剧《伊索》、《雷雨》等。这类节目由于少量电视语言的运用，比剧场原样转播有所改进。1961年12月11日至19日，为庆祝著名京剧表演艺术家周信芳舞台生涯40年，北京电视台进行了第一次大规模连续转播活动，转播了周信芳主演的《打渔杀家》、《乌龙院》、《打瓜招亲》、《宋世杰》、《张飞审瓜》、《斩经堂》、《四进士》和《海瑞上书》等剧目，让观众大饱耳福。1964年12月底，北京电视台利用黑白录像机录制了常香玉主演的豫剧《朝阳沟》第二场和京剧《红灯记》中

的《智斗鸠山》一场,在迎接1965年元旦的文艺晚会中播出。从此,电视文艺从实况直播舞台演出向录像播出过渡。

文艺类节目的转播在当时也是电视艺术的一项重要内容,其中有歌舞、曲艺、诗朗诵等,内容多样,品种丰富。1958年5月1日晚,北京电视台试播的第一天便播出了电视文艺节目,当时是在一间约60平方米、由会计室改建的小演播室内直播的,其节目有中央广播实验剧团表演的诗朗诵《工厂里来的三个姑娘》,北京舞蹈学校演出的舞蹈《四小天鹅舞》、《牧童和村姑》、《春江花月夜》。1960年,北京电视台首次在新建的600平方米演播室里排练、播出了综合性春节文艺晚会,有诗朗诵、相声、戏曲、歌舞等内容,演播条件和艺术加工能力有所进步,像小提琴协奏曲《梁山伯与祝英台》、舞蹈《赵青独舞》等,都用了电视手段进行艺术再创造。此外值得一提的是,1959年国庆期间,北京电视台转播了来访的苏联芭蕾舞团表演的《天鹅湖》,乌兰诺娃主演的舞剧《吉赛尔》和《海峡》的片段,从此外国文艺成为中国电视艺术的一个组成部分。

另外,播放电影和纪录片也一直是电视艺术的重要内容之一,在北京电视台第一天的试播中就有故事片播出。1959年国庆期间,北京电视台先后播映了4部重点发行的献礼片(《林则徐》、《风暴》、《老兵新传》、《我们村里的年轻人》)和4部大型纪录片(《英雄战胜北大荒》、《第十个春天》、《远征沙漠》、《红光照山村》),此后的几年中还陆续播出了数量可观的其他故事片和纪录片。

在我国电视处于幼年的时候,电视艺术还没有真正完成本体认知和自我实现,因此只能采取"拿来主义"的方法,借助其他文艺形态来充斥荧屏,满足观众需求。作为一种综合性艺术,电视艺术正是在吸收其他艺术营养的基础上独立和完善,最终壮大繁荣的。1958年至1966年,年轻的电视艺术正在为日后的崛起默默地积蓄着最原始的力量。

第二节 停滞阶段(1966—1977年)

艺术作为上层建筑的组成部分,不可避免地带有一定的意识形态色彩,但也应具有主体独立性。然而在"文革"的十年浩劫中,艺术却走上极端,成为纯粹的政治符号。在这一特殊环境中,电视艺术这一稚嫩的艺术形态首当其冲地成为"重灾区"。1966年至1976年期间,我国电视艺术的发展基本上处于停滞状态。

一、政治至上的束缚

"十七年"(1949年至1966年)时期,文艺创作开始向政治化思潮靠拢。1966年4月,江青在《林彪同志委托江青同志召开的部队文艺工作座谈会纪要》中提出了臭名昭著的"文艺黑线专政论",对建国17年来文学艺术战线所取得的成绩进行了全面、彻底的否定,认为之所以在文学艺术方面出现这样严重的问题,是因为文艺界在新中国成立以来被一条与毛泽东思想相对立的反共反社会主义的黑线"专了政"。这条黑线就是资产阶级的文艺思想、现代修正主义的文艺思想和所谓30年代文艺的结合,即所谓的"文艺黑线专政论"。从此,我国的文艺作品成了被"四人帮"所利用的政治工具,文艺创作进入了新中国成立以来最黑暗的时期。

电视艺术创作自然也无法逃脱。在全国大多数电视台被迫停办的同时,北京电视台(中央电视台前身)也受到很多的限制。"1966年5月,北京电视台做出关于宣传'无产阶级文化大革命'的一些安排,提出关于文艺节目播出的四项措施,要求编审人员加强政治责任心和阶级斗争观念,保证电视屏幕上大放鲜花,不播毒草。要求文艺节目树立正面典型、英雄形象,反映工农兵生活,属于样板的节目要反复播;要求紧密配合政治中心任务和重大节日的宣传活动,编选旗帜鲜明、战斗性强、小型多样的文艺作品;要求积极扶植工农兵及青年学生的业余文艺活动,设立工农兵业余文艺专栏。另外还详细规定了八类'坏节目'一律不播。"①

在这种情况下,充斥电视荧屏的只能是八大样板戏(京剧《智取威虎山》、京剧《红灯记》、京剧《沙家浜》、京剧《海港》、交响乐《沙家浜》、京剧《奇袭白虎团》、舞剧《白毛女》、舞剧《红色娘子军》)以及诸如舞蹈《毛主席革命路线胜利万岁》、合唱《毛泽东诗词组歌》之类的政治性极强的文艺节目。此外,"文革"期间北京电视台也播出了一些外国文艺节目,如越南南方解放军歌舞团来华演出,阿尔巴尼亚地拉那市"一手拿镐、一手拿枪"业余艺术团访华演出,朝鲜大型歌舞《党的好女儿》等。这些节目一般都来自于与中国交往密切的国家,节目的政治色彩也很浓厚。此间,我国只诞生了一部说教意味浓重的电视剧——《考场上的反修斗争》。

总而言之,十年浩劫期间我国的电视艺术一片荒芜,不但没有进步,甚

① 张凤铸:《中国电视文艺学》,中国传媒大学出版社,1999年版,第23页。

至发生了倒退。历史的教训证明,包括电视艺术在内的所有艺术创作要处理好与政治的关系,一方面,不可否认艺术具有政治属性和政治功能,另一方面,切不可把艺术和政治等同起来,使其关系走向极端。

二、电视技术的进步

"文革"期间,出于一定的政治需要而进行的电视事业建设和技术更新,客观上也使得电视艺术获得了几项收获。

其一,1968年前后,过去被迫停播的省属电视台在新成立的革命委员会的指令下陆续恢复,一些没有电视台的地方也在"将毛主席的光辉形象送到××"的口号激励下,纷纷开办电视台。1970年10月1日,新疆、青海、宁夏、甘肃、广西、福建开始正式播出或实验播出电视节目,至此除西藏自治区和北京市(北京电视台是中央级机构)外,内地各省、自治区和直辖市全都建立了电视台。同时,各地利用高山调频发射台,迅速建成了一批电视转播台。至1971年,全国的电视发射台和转播台总计已达80座,电视节目由各省会、自治区首府向周边辐射。与此同时,国家公用通讯网络的微波中继干线也发展起来,成为远距离传送电视节目的主要通道。1971年广播局正式租用邮电部微波干线,"毛主席的光辉形象"已经可以传送到全国20个省会、自治区首府和直辖市。① 这为我国今后的电视艺术发展奠定了物质基础和技术基础。

其二,在电视艺术创作的具体操作层面,"文革"期间的电视文艺节目虽然还是主要采取转播舞台演出实况的形式,但这时的转播工作已经做得比较细致,不再是早期转播时导演只写提纲式的镜头本,而是事先分好镜头,并写出详细的转播镜头本,分发给有关转播人员,使其做到心中有数,有章可循。这一做法大大提高了文艺节目转播的技术水平,提升了电视艺术创作的质量。

其三,这一时期最重要的电视技术革新是彩色电视的试播。1970年初,广播事业局在北京召开的全国电视专业会议上确定,在大多数省份着手建设正规黑白电视台的同时,北京电视台和少数地方电视台向彩色电视迈进。此后,彩色电视会战在北京、上海、天津、四川四处开展起来。1973年5月1日,北京电视台正式面向首都观众试播彩色电视。8月1日,上海电视

① 郭镇之:《中外广播电视史》,复旦大学出版社,2008年版,第249页。

台试播彩色电视。此后天津电视台、成都电视台(现四川电视台的前身)也先后开办了彩色电视。1975年初,北京电视台向外地传送的节目已经全部彩色播出。1977年7月25日,北京电视台的两套节目均实现了彩色化。[①]彩色电视的试播成功为今后电视艺术的大繁荣做了最重要的硬件准备和技术支持,在电视艺术发展史上具有里程碑式的意义。

三、文艺资料的保存

到了"文革"末期,一些有识之士认识到抢救国家著名艺术家的传统节目迫在眉睫。1975年前后,北京电视台调动彩色录像设备抢录了一批文艺资料,有著名相声演员侯宝林、郭启儒等表演的传统保留节目,有著名京剧演员李和曾、赵燕侠、谭元寿和著名粤剧演员红线女等人的拿手戏、精彩段子。这项工作一直进行到1976年秋。有些地方电视台也抢录了一批文艺资料,如天津电视台从1976年初开始,花了5个月时间,抢录了五十多出传统戏曲节目,如京剧《蜈蚣岭》、《恶虎村》、《二堂舍子》、《打酒馆》;河北梆子《拾柴》、《柜子缘》、《挂画》。这些行动为保存我国优秀的戏曲文化遗产立下了汗马功劳,使一些濒临失传的著名艺术家的代表作保留了下来,并在不久到来的电视艺术起步期派上了用场,安排在电视节目中播出,不但丰富了电视的艺术品类,而且使观众通过电视荧屏领略到了中国传统艺术的无穷魅力。

另外,1976年,"四人帮"被打倒后,神州大地充满了欢欣鼓舞的气氛,一时间文艺领域也出现了全面复苏的新气象。"文革"末期专为毛泽东录制的一批传统音像节目陆续与观众见面,其中包括京剧、相声、地方戏曲,如湖南花鼓戏《十五贯》、京剧《闹天宫》、昆曲《大破天门阵》、京剧《打渔杀家》等;同时,配合外国首脑的来访,外国影视片渐次出现,如南斯拉夫的电影《瓦尔特保卫萨拉热窝》、《桥》和电视剧《巧入敌后》,日本故事片《望乡》和《追捕》等。此外,1977年10月和11月,北京电视台新开办了《世界各地》和《外国文艺》两个栏目,向中国人民展示了外部世界多姿多彩的生活,而电视栏目《祖国各地》的播出则使中国人民得以神游中华大地,开阔了眼界,增长了见识。这一切新现象的出现,标志着中国电视艺术正从十年浩劫的阴霾中走出,昂首阔步地迈向充满希望的美好明天。

① 郭镇之:《中外广播电视史》,复旦大学出版社,2008年版,第249—251页。

第三节 起步阶段(1978—1991年)

1978年,中国共产党十一届三中全会召开,确立了"改革开放"政策,标志着中国社会历史发生了根本变化。早在1978年6月13日,《人民日报》以《认真调整党的文艺政策》为题,发表了"文化部理论组"的文章,在对"毛主席革命文艺路线"的阐释上,强调"文艺为工农兵服务",而没有了"文艺为政治服务"的提法;1980年7月26日,《人民日报》发表了题为"文艺为人民服务,为社会主义服务"的社论,正式提出"文艺为人民服务。为社会主义服务"。从此,在"二为"方针的指引下,我国文艺创作的春天终于到了。作为一种年轻的文艺样式,电视艺术在遭受"文革"梦魇之后也获得了重生,取得了开拓性进步。

一、节目形态的丰富

由于这一时期相对宽松的政治环境和相对自由的文艺政策,我国电视荧屏上的文艺类节目形式多样,种类繁杂,形成"百花齐放"的发展局面。这种前所未有的艺术景观是我国文艺事业的重要组成部分,它对丰富百姓的精神生活、陶冶大众的艺术情操、提升观众的审美趣味发挥了重要作用。

这一时期电视艺术最引人注目的是电视剧的飞速发展。1978年,中央电视台播出了《三家亲》等8部单本剧。1979年,中央电视台录制的《有一个青年》、《凡人小事》、《女友》等引起了观众的强烈反响,其后的《新岸》、《何日彩云归》、《乔厂长上任记》、《希波克拉底誓言》等都获得了观众的很高评价。进入80年代中期以后,电视连续剧领域涌现出了不少精品,如《蹉跎岁月》、《诸葛亮》、《今夜有暴风雪》、《夜幕下的哈尔滨》、《四世同堂》、《新星》、《雪野》、《红楼梦》、《西游记》、《渴望》等等,这些优秀作品为我国20世纪90年代电视剧"发展黄金期"的到来奠定了基础。

此间,电视文艺晚会也是类型多元,亮点纷出。如中央电视台举办的第二届民乐展播、"风雨同舟情暖人间"赈灾义演、大型文艺节目《拥抱太阳》,以及《春节联欢晚会》等都大获成功。尤其是《春节联欢晚会》的开办更是影响深远,成为中国电视艺术的标志性事件。从1983年黄一鹤、邓在军执导的第一届《春节联欢晚会》开始,一年一度的《春晚》一直延续到今天,规模大、时间长、演员多、传播广,汇集精品节目,以欢乐、团结、祥和为一贯

基调。"除夕看《春晚》"已经成为中国人的新民俗。

另外,其他类型的电视文艺节目也相继诞生,受到普通观众的喜爱。如以《旋转舞台》、《综艺大观》、《正大综艺》为代表的电视综艺栏目,以《我的未来不是梦》、《再回首》等为代表的音乐电视(MTV),以"北京——波恩之夜"晚会、"中日歌星演唱会"为代表的中外电视文艺交流节目,以《西藏的诱惑》、《椰风海韵》为代表的电视艺术片等,不同种类的电视艺术节目异彩纷呈,蔚为大观,使得中国电视艺术朝着多元化和纵深化的方向稳步前进。

二、电视本体的自觉

长期以来,由于自身发展的不完善,在报刊、广播、电影等成熟的传统媒体面前,电视始终处于一种相对弱势的地位。"文革"打断了电视自身发展建设的进程,也阻碍了电视工作者对电视艺术本体特征的认知,严重地延迟了电视作为现代媒体和现代艺术的成熟周期。因此,当禁锢解除时,被挤压的内在生命力和时代需求的外在推动力相互结合,形成了强大的助推力,推动着电视事业迅速地发展起来。随着各种类型的电视节目的制作与播出,电视艺术自身的独特性日益彰显。

首先,电视连续剧的诞生和发展充分发挥了电视艺术的本体优势。1980年,我国制作出了第一部电视连续剧《敌营十八年》,揭开了我国电视连续剧的序幕,此后诞生了《赤橙黄绿青蓝紫》、《上海屋檐下》、《鲁迅》、《高山下的花环》等一系列电视连续剧佳作。电视连续剧采用多集电视剧的艺术形态,能够容纳更广阔的社会生活,诉说更漫长的人生命运,满足了观众长期收看的嗜好,跨越了对戏剧、电影的模仿,终于发现了自我——电视美学。电视剧是最富于电视特征的艺术形式之一,可以制作十几集、几十集,甚至上百集的电视剧连续播出,而其他艺术,诸如戏剧、电影根本无法完成,只有电视连续剧能够完成电视观众的这一特殊审美需求。这一时期电视连续剧的经典之作当属《四世同堂》和《渴望》,这两部以家庭为基本叙事单元的作品在环境描写、剧本创作、人物塑造等各方面都有上乘表现,以致在播出时产生了万人空巷的壮观场景,并且在很长一段时间内形成一种社会话题和文化现象。

其次,各种电视栏目在荧屏上相继涌现。电视栏目一般是指有固定时长、定期播出的电视节目。这种具有电视属性的节目形态的诞生和发展,是电视本体意识的又一次觉醒,也为电视艺术的独立和完善做了重要准备。

"1982年6月5日,中央电视台《舞台与银幕》栏目开播,成为我国电视文艺栏目化的先声;1984年中央电视台推出了《艺苑之花》、《音乐与舞蹈》、《曲艺与杂技》及带综合特点的《周末文艺》;1988年又将《周末文艺》分为《文艺天地》和《旋转舞台》两个独立栏目。此间,地方电视台的电视文艺栏目也取得了长足发展,早在1981年元旦,广东电视台就开办了大型文艺专栏《万紫千红》,同时又推出《百花园》;1984年上海电视台开办了《大世界》和《大舞台》两个著名栏目。这一时期影响最大的两档电视栏目当属1990年中央电视台推出的《综艺大观》和《正大综艺》,它们以全新的样式、丰富多彩的内容,加上吸引观众参与的创作手法,引起了人们普遍的关注,并带动起一股兴办综艺栏目的热潮。"①

最后,电视艺术片的创作热潮充分显现。电视艺术片主要是指遵循电视艺术的创作规律,利用电视的技术和艺术手段,将多种艺术样式——文学、戏剧、音乐、舞蹈、绘画、摄影等兼容在一起,创造一种诗的意境,以期达到以情感人为目的的特殊屏幕艺术样式。② 20世纪80年代,在精英文化思潮的影响下,不少电视艺术创作者开始进行彰显自我意识的艺术片拍摄,这些作品往往充分利用电视的声画语言来表现作者的艺术理想和生命哲学,具有较高的艺术价值和文化品位。典型的如刘郎创作的《西藏的诱惑》,它以三代宗教僧侣虔诚地跋涉在朝圣之途为经线,以四位著名艺术家虔诚的艺术追求为纬线,精心编织全片,巧妙运用构图、光效、色彩等电视语言,一方面表现了唯美的自然景观,另一方面表达了深邃的文化意识、哲理意识和审美意识,成为电视艺术片的经典之作。

三、评奖机制的确定

艺术评价体系的建立、健全和完善,是一种艺术获得发展与走向成熟的重要标志。艺术作品的评比与评价,既是一种稳定规范的艺术批评活动,又是一种极具现实指导意义的推动力量,从理论和实践上同时影响着艺术的发展走向。随着这一时期电视艺术的发展,各类电视剧和电视文艺专项奖相继出现,它们对电视艺术的进步发挥了积极的作用。

在电视剧领域,最有影响力的全国性政府奖项是"飞天奖"。其前身是

① 张凤铸:《中国电视文艺学》,中国传媒大学出版社,1999年版,第29—35页。
② 高鑫:《电视艺术学》,北京师范大学出版社,1998年版,第177页。

1981年开始评选的"全国优秀电视剧奖"。当年的4月3日到13日,第三次全国电视节目会议在北京召开。会议期间,对1980年1月1日到1981年3月31日在中央电视台第一套节目播出的131部集电视剧进行评选。评选委员会由群众、领导、专业工作者以"三结合"的方式组成,具有社会性、权威性、实践性和学术性等多重代表意义。评出的优秀节目被授予"全国优秀电视剧奖"。这一年度性的"全国优秀电视剧奖"评选至第三届,即1983年时,被正式定名为"飞天奖"。这一届的评选在优秀电视剧之外增设了优秀导演、优秀男女演员等奖项,《蹉跎岁月》的导演蔡晓晴成为第一个优秀导演奖的得主,同一剧中的女主角杜见春的扮演者肖雄获得优秀女主角奖,另一位导演了《鲁迅》、《上海屋檐下》、《还愿》等多部电视剧作品的导演史践凡获得了特别奖。"飞天奖"的评选一直延续至今,作为一种电视剧批评的重要形式,它成为我国电视剧事业繁荣发展不可或缺的评判机制。

1983年,《大众电视》设立了以观众投票为主导的"大众电视金鹰奖",它与"飞天奖"一样同为国家级电视剧艺术大奖,并得到相关文艺部门的协助。1983年3月21日,第一届"金鹰奖"在云南昆明举行首次授奖大会。连续剧《蹉跎岁月》、《武松》,单本剧《家风》、《周总理的一天》等获金鹰奖;《上海屋檐下》、《鲁迅》等获特别奖;西藏电视台首次录制的电视剧《还愿》获荣誉奖。从此,"大众电视金鹰奖"的评选活动每年如期举行,评选获得观众广泛认可的电视剧优秀之作。

这一时期,除电视剧之外,电视专栏节目和戏曲节目等其他电视文艺节目也开始设立专门的奖项。1983年,原广播电视部委托《电视月刊》编辑部和中央电视台专题部对1982年全国各电视台制作播放的电视专栏节目进行评选,联合举办了"全国首届优秀电视专栏节目评奖"活动。1983年9月14日,评选获奖揭晓,有64个节目分别获得一、二、三等奖。1984年7月30日,1983年度的全国优秀电视专栏节目评选活动在武汉揭晓,大型系列片《话说长江》获特等奖,9个节目获得一等奖,另有65个节目分别获得二等奖和三等奖。1985年12月,中国戏曲电视剧设立"鹰象奖",首届评选活动在上海举行,越剧《红楼梦》等18部电视剧获奖。这些评奖活动的开展,对电视专栏节目和戏曲节目的发展起着积极的推动与批评指导作用。此外,为表彰优秀电视文艺作品,从1987年开始,我国又设立了每年一届的电视文艺"星光奖",并从1988年开始纳入政府奖的范畴。它以思想性、艺术性、观赏性"三性统一"作为评判标准,是中国电视文艺最高级别的奖项。

从20世纪80年代中后期到90年代初,我国还设立了两个世界性的电

视奖项,具有一定的国际影响力。1986年12月10日,中国第一个国际性电视节——上海国际友好城市电视节诞生了,并取得圆满成功。在此基础上,上海广播电视局决定今后把活动内容按照节目评奖、节目市场、设备展览三项来安排,两年一届,定名为"上海电视节"。其中的"白玉兰奖"是中国第一个国际性电视节目奖项,我国的优秀电视艺术作品《巴人》《十字街头》等先后获此殊荣。1990年,原广播电影电视部决定由四川省广播电视厅主办四川国际电视节,并与上海国际电视节隔年举行,"把两个电视节办成广播电视系统对外开放的窗口、电视节目引进和输出的主要渠道"。"金熊猫"国际电视节目评奖作为四川电视节最重要的一项活动,旨在通过电视节目的竞赛与评选,增强世界各地电视工作者的相互了解,促进交流与借鉴,共同探索和推动世界电视艺术的提高和发展。这两个国际奖项对于激励我国电视艺术的发展、促进我国电视文艺的对外交流产生了积极作用。

第四节　发展阶段(1992—1999年)

1992年,邓小平发表南方讲话,将我国的改革开放和现代化建设推进到一个新阶段。我国的电视艺术事业也开始了崭新的腾飞,进入了前所未有的繁荣发展时期。在这一阶段,伴随着市场经济的深入发展,电视行业也不可避免地遭遇了体制转型,电视产业化浪潮突飞猛进;同时,大众文化思潮的突如其来,使得电视人和电视业猝不及防地经历了创作理念的重塑与文化景观的嬗变。这一切使得电视艺术朝着多元化、开放化、平民化、市场化的方向阔步前行。

一、市场机制的转轨

进入20世纪90年代以后,随着我国社会主义市场经济的发展,电视业财政供给型的事业体制必然要被市场经济型的产业体制所代替。因此,电视行业从管理部门到行业自身,都进行了市场化的初探。

1992年6月,中共中央、国务院在纲领性文件《关于加快发展第三产业的决定》中,明确要求第三产业机构"做到自主经营、自负盈亏,现在的大部分福利型、公益型和事业型第三产业单位逐步向经营型转变,实行企业化管理"。1997年8月1日,国务院通过的《广播电视管理条例》比较全面地规范了我国的广播电视活动,对电视台的设立、传输网的建设和管理、节目制

作与播出的管理等各方面进行了详细而全面的规定,成为我国目前电视管理效力等级最高的一部法规。1998年,第九届全国人大第一次会议明确指出,国家今后对包括电视在内的大多数事业单位,将逐年减少拨款,并预计3年后(2001—2002年),原先的事业单位要实行自收自支,自己养活自己,自己为自己的生存和发展积累资本,在保证国有资产增值的同时,还要上缴利润。

与此同时,在电视行业内部,出现了少数私人承包栏目的现象,制播分离开始了。所谓"制播分离",是指在我国特殊的节目运作背景下,节目的生产和播出实施一定程度的分离操作,把一些不涉及宣传的内容从广电部门剥离出去,交给社会上的制作公司来完成,而广电媒介本身则扮演着播出平台的角色。此外,电视业内部管理的目标和工作体制有所创新,在一定程度上改变了过去不计成本、只讲社会效益的思想,"平衡经济效益和社会效益,使两者达到双赢"成为多数电视台的战略目标。

电视业体制内部和外部一系列改革措施的实行,使电视艺术呈现出改头换面的崭新姿态,节目类型更加多样,节目运作更加灵活,节目质量更加优秀。以电视剧为例,20世纪90年代建立的民营影视公司对我国电视剧的发展产生了巨大的推动作用,由北京英氏影视艺术有限公司制作的《我爱我家》一经播出便产生了轰动效应,开创了内地电视情景喜剧的先河,为我国电视荧屏贡献出了一种崭新的演剧形式,在我国电视剧发展史上具有里程碑意义;同样由民营影视公司——广东巨星影业公司投资制作的《康熙微服私访记》,使得内地戏说剧朝着纵深化发展,在吸引大批观众的同时也成就了其经典剧作的地位,以致其续集如今仍在荧屏上一播再播。这些电视作品的成功主要应归功于制作体制的创新和市场营销的开拓。体制革新是电视艺术进步的原始动力,只有不失时机地推进电视体制创新,我国的电视艺术才能摆脱束缚,再创辉煌。

二、大众品位的嬗变

自20世纪90年代,中国在历经了十多年改革开放的实践之后,社会生活的方方面面都发生了巨大变化。随着改革开放的不断深入,市场经济的逐步确立,消费社会的初步出现,大众文化的日益兴盛,我国进入了社会转型期。在这一转型进程中,权力、资本和信息技术共同形成一种强大的制约力量,文化消费主义渗透到社会生活的每一个细胞,导致了人的物化和资本

拜物教以及大众文化的盛行,人的存在方式和思维方式也发生了转变。电视赖以存在的社会生活的巨大转变必然影响电视艺术的发展。在总体转型的语境中,资本运作、大众文化、传媒运作机制之间形成新的权力关系,中国电视艺术的大众文化特性日益凸现。

在这一特殊的历史时期,我国电视艺术大众品位的嬗变主要体现在两方面:平民化和娱乐化。随着物质生活水平的不断提高,人们拥有了更多的闲暇时间,对精神文化的需求急剧增长,对文化娱乐的参与意识和自我表现的欲望日益增强。在这种情况下,电视作为最贴近现实生活的大众传播媒体,具有广泛的草根基础,对广大民众有着天然的亲和力和感染力,能够满足人们对信息、娱乐、知识、休闲等多方面的精神需求,提供某种心灵抚慰和精神心理调适。

在电视剧领域,继1990年《渴望》播出后,通俗剧成为一股不可逆转的潮流,席卷了中国电视荧屏。历史剧方面,从《戏说乾隆》《宰相刘罗锅》《康熙微服私访记》,一直到世纪末的《还珠格格》,都在对历史的戏说与调侃中使观众获得精神愉悦;世俗剧方面,《过把瘾》《编辑部的故事》《北京人在纽约》《我爱我家》等对市井人物的生动描摹,让人们得到了心灵慰藉。在综艺节目领域,1997年,湖南卫视《快乐大本营》栏目的开办成为电视娱乐化转型的标志性事件。它把综艺与娱乐直截了当地联系起来,突出受众参与性,强化传者与受者的互动意识,淡化节目的教育、导向功能,大力推崇节目的娱乐性,对传统审美标准进行了颠覆性的革命,开辟了内地电视娱乐节目的新时代。继《快乐大本营》之后,一批以"快乐"、"欢乐"、"超级"等词命名的电视娱乐栏目纷纷出台,如《欢乐总动员》《假日总动员》《开心100》《银河之星大擂台》《超级大赢家》《超级震撼》《新星大擂台》等。在纪录片领域,从1988年上海电视台推出《纪录片编辑室》之后,1993年中央电视台的《生活空间》喊出"讲述老百姓自己的故事"的口号,1997年北京电视台的《百姓家园》提出"让老百姓自己讲述自己的故事",这种大众文化形态的电视纪录片逐渐成为中国电视荧屏的一道亮丽景观。类似的平民题材纪录片还有《姐姐》《舟舟的世界》《半个世纪的乡恋》等。此外,在电视艺术的其他领域,如电视谈话节目、音乐电视节目等,都不同程度地显现出浓重的大众品位和娱乐倾向。这一方面有利于满足广大观众的收视快感和期待视野,但另一方面也应警惕其在创作中忽视思想内涵与艺术品位,流于低俗、媚俗甚至恶俗的不良倾向。

三、创作风格的丰富

18世纪法国启蒙主义思想家和文学家德·布封对"风格"有一个经典的概括:"风格即人",充分肯定了创作者个人的文化素质、艺术修养以及思想意识在创作中形成作品风格的重要作用。风格是创作者精神特性的印记,体现在作品的每个创作环节中,表现为总的艺术特征和创作个性。风格也是艺术作品成熟的标志,但并非每一个创作者都能形成自己的风格,也不是所有创作者一开始就具有自己的风格。只有勇于探索、不断积累、不断创新的人,才能在创作实践中,在题材、立意及表现手法上形成自己独特的个性。电视艺术作品同样如此,在经历了三十余年的历练之后,我国的电视艺术创作者在不断研习和积累的基础上,逐渐形成了不同的创作风格。

1. 纪实风格。所谓纪实,就是以真人、真事为基础,用自然朴实的拍摄方法还原生活原生态,给观众以真实感的创作方法。非虚构性是纪实的第一要素。电视的纪实性,一方面表现在某些电视艺术节目所记录或展示的内容本身就是真实的生活现实;另一方面,在电视节目制作观念上,追求的是尽可能地接近生活的原生态。[①] 20世纪90年代,由于国外纪实电影和本国文艺思潮的影响,纪实化思潮席卷电视荧屏,一时间几乎各种类型的节目均出现了纪实风格的作品。在电视栏目方面,中央电视台的《生活空间》和上海电视台的《纪录片编辑室》等采用纪录片的拍摄手法纪录真人真事,其特有的平民视角和人文关怀吸引了大量观众;在纪录片方面,从《望长城》开始,创作者开始有意识地摆脱以往主题先行的拍摄模式,尝试用旁观者的静观方式完成作品,取得了巨大成功;在电视剧方面,1994年与观众见面的《九一八大案纪实》更是以巨大的探索勇气成就了我国第一部纪实性电视剧作品,剧中主要正面角色均由真人出演,而且采用再现式的摄制手法,把一件震惊全国的文物被盗案——从案犯作案到警方侦破——的全部过程逼真地搬上荧屏,在观众中产生了强烈反响。

2. 表现风格。艺术学中的表现论,主要是指发挥艺术家的主观能动性,揭示事物的内在美,使其与欣赏者产生一种共鸣,达到艺我同在的境界。在艺术学说的指引以及其他艺术门类的影响下,电视作品也产生了同样的创作风格——表现风格。电视剧自不待言,当时的很多纪录片同样具有浓

[①] 王桂亭:《电视艺术学论纲》,学林出版社,2008年版,第82页。

烈的表现风格,往往在纪录的背后,蕴藏了丰厚的主体意识乃至相当深刻的哲学内涵,大致说来有以下几类:对当代普通人生活状态、生存方式、生命体验、信仰追求的纪录与思考,成为第一大主题,如《最后的山神》、《深山船家》;对死亡问题的纪录与思考,成为第二大主题,如《呼唤》、《壁画后面的故事》;对历史以及人与自然的关系的纪录与思考,成为第三大主题,如《藏北人家》、《古格遗址》。

在20世纪90年代,对于纪实风格和表现风格的孰优孰劣,理论界和业界曾经展开过长期的激烈论辩。其实,两种风格是电视艺术的不同表现方式,正因为多种样式的并存才成就了电视艺术的异彩纷呈,二者缺一不可,理应相辅相成,和谐共生。

第五节 繁荣阶段(2000年至今)

当历史的车轮驶入21世纪,中国社会经济的发展也迈入了一个崭新的纪元。政治的稳定、经济的发展、社会的和谐、百姓的安乐,这一切给电视艺术的繁荣提供了环境保障和创作源泉。随着电视作品文化取向的多元共生,艺术质量的日趋成熟,对外交流的持续深入,我国电视艺术逐步走向了前所未有的繁荣辉煌时期。

一、文化取向的多元

在我国电视荧屏的众多节目类型中,相对明晰的文化价值走向大致有以下几种:

1. 主流文化。从文化的社会影响力来说,主流文化其实就是由特定历史时期占主导地位的生产方式所决定、处于社会统治地位的思想文化。当代中国的主流文化,就是中国共产党领导下的先进的社会主义文化。主流文化是整个电视艺术的基本价值取向,它一方面坚持为人民服务、为社会主义服务的基本原则,另一方面又以深厚的民族文化为根基,对整个社会价值观和价值体系进行略具强制性的规范和约定。如《长征》、《延安颂》、《任长霞》等电视连续剧,在注重特定时代背景的宏大叙事的同时,还注重把宣传主题和思想内涵融入具体的故事、情节与细节之中,通过塑造艺术上的"这一个"达到弘扬主流意识形态的目的。

2. 精英文化。如果说主流文化的宣扬体现的是电视作为社会媒体的意

识形态功能,那么精英文化的宣扬体现的便是其对社会道德和社会良心的守望。精英文化本质上是一种自觉的文化,承担着教化大众、导范社会价值的功能,负责向全社会提供高尚的精神文化产品,向民众传递社会理想和理性精神。这类电视艺术作品一般注重伦理道德、理性精神、创造性、个性风格、历史意识,具有生生不息的精神超越力。在这一点上,CCTV-10的《百家讲坛》栏目和CCTV-2的《对话》栏目比较典型,前者满足了受众"建构时代常识,享受智慧人生"的知识需求,后者锁定高端受众,探询社会经济的发展良策。

3. 大众文化。如果说大众是对当代社会不确定的多数人的概称的话,那么大众文化则可视之为当代社会之多数人所喜欢并生活其中所表现出来的文化形式。有关电视艺术所体现出的大众文化,如果从文化层面解析,有通俗化、娱乐化、平民化等几个方面。此种文化样式的电视艺术节目可谓数不胜数,从以戏说剧、偶像剧和家庭剧为代表的电视剧到"超级女声"、"快乐男声"为代表的电视选秀,从琳琅满目的电视明星访谈到不计其数的电视商业广告,悉属此类。这些节目是直接满足最广大人民群众的精神生活需要的活性通道。它所体现的思想意识、价值观念很容易直接作用于大众的精神世界,并影响其社会行为的方方面面。

文化内涵是电视艺术存在和发展的内在肌理,其对电视艺术的重大作用不言而喻。21世纪以来电视作品文化价值取向的多元,是我国电视艺术成熟与繁荣的重要表征。在电视荧屏上,以上几类文化并不是彼此割裂、各自为政,而是彼此交融互渗、共生共荣。只有继续保持和推进电视艺术的多元格局,我们的"电视强国"梦想才能早日实现。

二、艺术品质的成熟

简单来说,评价一件艺术作品的标准有三点,即"思想性、艺术性、观赏性"。如果一件艺术品能够做到"思想精深、艺术精湛、制作精良",那么我们就可称之为艺术佳作乃至艺术精品。电视艺术也是如此。21世纪以来,我国电视艺术品质的提升也主要体现在上述三方面。

首先,在思想深度上进行了深入的开掘。电视艺术的思想性主要体现为对主流意识形态的宣传倡导和贬恶扬善的主题表达,以丰富的艺术形式提高大众的人文素养,营造积极向上的社会文化氛围,满足多层次、多样化、多方面的精神文化需求,发挥民族精神家园的重要构建者和守望者的作用。

近年来我国大量的电视艺术作品在主题的拓展、思想的提升上取得了很大成果,获得"五个一工程奖"、"飞天奖"、"金鹰奖"等重大奖项的多部电视剧便是典型例证,如《闯关东》所表现出的伟大国族精神和优秀传统道德,《士兵突击》所彰显的"不抛弃、不放弃"的人性亮点和人格魅力,《亮剑》所显现出的大无畏的英雄主义情怀等,都使观众获得一次次精神洗礼。此外,大量的综艺类节目同样融公益性、思想性、艺术性于一炉,显示出崇高的精神内核。以2008年为例,面对历史罕见的四川汶川大地震,我国的电视艺术工作者创作出一大批公益性文艺晚会,感人至深的节目内容和悲伤激昂的话语打动了无数的电视观众,为抗震救灾工作凝聚了一条坚实的情感纽带;再如举世瞩目的"奥运会开幕式",全球的观众通过电视屏幕领略到了中国文化的独特魅力,以及今日中国的自信与浪漫,它向世界传达出的友谊与和谐的价值理念悄然走入了几十亿观众的心灵。这其中,电视艺术发挥了举足轻重的作用。

其次,在艺术表达上进行了有益的尝试。其一,类型的多样性。电视艺术发展到21世纪,其种类与样式已经多种多样,而且新品种、新类型仍在不断涌现。除原有的电视剧、纪录片、文艺晚会等几种电视艺术样式之外,21世纪前后又相继出现了以《艺术人生》为代表的文艺访谈节目,以《开心辞典》为代表的益智类节目,以《超级女声》为代表的真人秀节目等。这是电视工作者潜心思索、开拓创新的结果,它们为电视艺术百花园增添了无限的色彩与生机。其二,题材的丰富性。近些年,电视艺术制作手段的改进为电视广泛地反映社会提供了有利的技术条件,使得它可以触及社会的各个角落,诸如历史或现实、国内或国外、自然或社会、战争或和平、革命或建设,人和事,外表和内心,工农兵学商知等,都可以通过电视屏幕得到表现,电视艺术的题材真正实现了多样化。仅以电视剧为例,便有历史剧、戏说剧、农村剧、偶像剧、刑侦剧、谍战剧、战争剧等等,丰富多彩。其三,风格的创新性。风格的创新是电视艺术的生命所在,正是常变常新的艺术风格使得电视作品吸引着一批又一批不同领域的受众群体。仍以电视剧为例,在美学风格方面,《神探狄仁杰》、《暗算》、《血色迷雾》这样幽晦悬疑风格的电视剧是20世纪的电视荧屏不曾出现的;在地域风格方面,《刘老根》、《马大帅》、《乡村爱情》、《清盈盈的水 蓝莹莹的天》等东北轻喜剧风格的农村剧也是电视荧屏上的创新之作。这些电视艺术作品使观众眼前一亮,陶醉其中。

再次,在视觉效果上进行了全新的改进。随着电视产业的发展、数字技术和电脑技术的进步,电视艺术的观赏性大大提高,观众在看电视时常常能

感受到视觉冲击。21世纪以来,电视纪录片不再仅仅是实景拍摄,也会大量运用电脑三维技术来还原历史场景、再现历史人物,如《故宫》、《大国崛起》等都给人以身临其境之感;电视剧的拍摄借鉴了电影大片的画面处理手法,力求场面的逼真和声势的浩大,如《三国》、《我的团长我的团》中战争场面的渲染,给人以视觉震撼;综艺晚会更是运用了先进的拍摄手段、豪华的灯光物美、奢华的舞台构造,让观众在欣赏文艺节目的同时大饱眼福。观赏性是直接作用于观众感官的艺术性征,它的高下对于吸引受众至关重要。

三、国际交流的加强

进入21世纪后,随着改革开放的持续推进,我国艺术领域的对外交流也日益频繁,电视艺术在这段时期同样加强了与海外的理论沟通和商业往来,并取得了可喜的成果。截至2008年,中国国际电视总公司的国际营销网络遍及80多个国家和地区,节目播出覆盖120多个国家和地区,每年向全国及海外媒体机构提供10000多小时的各类影视节目,在海外影视节目市场中具有较强的影响力。[①] 其中,《故宫》、《同饮一江水》、《再说长江》、《鸟巢》等纪录片在海外受到关注并引起很大反响;《李小龙传奇》、《士兵突击》、《狼毒花》等一批优秀国产电视剧在国际市场上备受青睐。同时,国外的许多优秀电视节目也涌入我国,尤其是以《大长今》、《看了又看》等为代表的韩剧,一经播出便吸引了大量观众的眼球。

此外,不少研讨会在加强电视艺术的对外交流方面发挥了重要作用,如2003年12月14日至20日在广州召开的"2003广州国际电视纪录片学术研讨会"、2003年11月16日在北京广播学院(现在的中国传媒大学)召开的"国际竞争环境下的中国广播电视——中德学术研讨会"、2008年在北京召开的"中国影视节目在海外的影响力"国际论坛等。这些以会议方式进行的国际合作和交流,对于提高我国电视艺术质量、做强做大电视产业、提升中国文化的软实力作出了重要贡献。另外,之前提到的上海国际电视节和四川国际电视节在21世纪继续发挥着电视艺术对外交流的窗口作用,它们把一些优秀的国外电视节目"请进来",让我国的电视精品节目"走出去",使中外电视同行互通有无,彼此学习,共同繁荣。

① 参见《推动中国影视节目走向世界》,载《中国电视》,2009年第1期。

第二章　电视艺术的社会功能

正如电视艺术对现实的反映有它的特殊性一样,其对于现实的反作用也有它的特殊性:电视艺术的社会功能是通过直观审美的方式进行的。与其他艺术形式相类似,电视艺术的社会功能大致包括导向功能、认识功能、教育功能、审美功能和娱乐功能等几个维度,在每个维度之下又可生发出若干层面。值得一提的是,出于研究的方便,笔者把其区分为几种类型加以讨论,但在实际生活中,各个方面往往彼此杂糅,交错互渗,不可截然分开,相互对立。

第一节　导向功能

电视,是大众传媒中传播范围最广,影响面最大,深入社会最深的媒体。在我国,作为党和政府的喉舌和工具,电视媒体在和谐社会建设和社会舆论引导方面承担着十分重要的责任。电视艺术创作者必须具有政治意识、大局意识和责任意识,积极营造有利于和谐社会建设的主流舆论,做民主法制的推动者,公平正义和诚信友爱的体现者,安定团结局面的维护者,人与自然和谐发展的倡导者。从而,我国电视艺术也就有了鲜明的社会导向功能。

一、直接引导

处于转型期的我国社会目前正经历着深刻的变化,原有的利益格局已发生调整、分化,出现了一些新的社会阶层和日益多样化的利益诉求。电视艺术在舆论引导中应该正确把握社会阶层结构的新变化,尊重不同利益群体的舆论诉求,寻求实现多样性、差异性的统一,在增强社会的内聚力和激发社会的活力上做文章。电视艺术的引导作用可通过不同的方式方法来实现。其中,直接引导就是采取"未虚构化"处理的传播形式,把国家的各项方针政策和法律法规,最广大人民的意志和愿望,通畅、直观地送达受众,使

其成为舆论的主流和核心,更好地为构建社会主义和谐社会的目标服务。当然,这并不是主张一种去艺术化的"自然主义",而是倡导用艺术的形式去裹挟真实的内核,节目艺术性的强弱直接关系到它的引导效果。

除大量的新闻纪实类节目之外,电视政论片、电视文献纪录片、政治类专题节目等最擅长运用直接引导的方式实现电视的导向功能。这类节目一般有着较浓重的政治色彩,以方针政策的解读、历史进程的回溯、先进人物的讲述、重大史实的评说等为主要内容,通过艺术化的视听语言的运用,达到宣传政策、树立典型、传播先进文化的目的,或起到宣扬民族主义、爱国主义和集体主义精神的作用。继以往的《走近毛泽东》、《新四军》、《潮涌东方》、《邓小平》、《香港十年》等经典性文献纪录片之后,2007年中央电视台推出的大型政论片《复兴之路》是近年来荧屏上的精品之作,它以历史发展为顺序,以"千年变局"、"峥嵘岁月"、"中国新生"、"伟大转折"、"世纪跨越"和"继往开来"为主题线索,选取1840年鸦片战争至中国共产党"十七大"召开前各个历史阶段最具代表性的人物和事件,讲述了中国近现代以来167年间的屈辱、奋争和复兴历史,全景式追溯了中华民族的强国之梦和不懈探求历程,成为中央电视台第一部直接、全面、系统梳理中国近现代发展历史的大型政论片。此片以不容置疑的历史事实,饱含着对国家民族命运的深情,对观众进行了一次生动而深刻的爱国主义教育,很好地起到了正面舆论引导的作用。

另外,一些综艺类节目也常常使用这种直接引导的方式,如每年一度的中央电视台《春节联欢晚会》中亮相的本年度英模人物,各种救灾义演中英雄事迹的客观评述,庆祝建国、建军的文艺演出中主持人对晚会主题的政治性表达,等等。

当然,以直接引导为己任的电视艺术作品应该力避赤裸裸的说教,力争发挥此类节目的艺术特质和审美功能,自觉运用故事化的叙事方式、现代化的声画语言、高科技的制作手段,使作品在传达思想主题的过程中给观众以视听快感,只有如此才能避免此类节目的干瘪乏味和枯燥无趣,增强其观赏性和趣味性,从而更加有效地发挥导向功能。

二、间接引导

除直接引导以外,另一种更加普遍的引导方式是间接引导,即通过虚构化的艺术处理后发挥舆论导向功能。此类节目不会忽视艺术性去直接阐释

概念,或者连篇累牍地宣讲理论,浅白直露地宣示主题。相反,它更强调艺术性,力争把导向性寓于观赏性之中,努力追求孔子所倡导的"仁美合一"的境界,因此也更加为受众喜闻乐见。

电视剧便是其中最具代表性的节目形态。电视剧凭借着现代化的电子传媒技术优势,日渐成为时下引领文艺潮流的一种覆盖面广、影响力大、渗透性强的艺术形式,在整个国家的文化建设和整个民族的精神文明建设中,发挥着其他文艺形式难以替代的重要作用。特别是近年来出现的一系列弘扬主旋律的电视剧,如《开国领袖毛泽东》、《亮剑》、《士兵突击》、《激情燃烧的岁月》、《狼毒花》、《大工匠》、《震撼世界的七日》、《任长霞》、《好人谢延信》等等,在真实表现震撼人心的人物使命感、责任感的同时,细致地谱写了一曲曲感人至深的亲情、友情、同志情之歌,表达出主流舆论和主导意识形态。曾经引发收视狂潮的电视剧《激情燃烧的岁月》便是一部导向性和艺术性兼备的作品,剧中以石光荣和褚琴的爱情故事为主线,从解放战争的辽沈战役一直写到改革开放后的1984年,第一次以家庭的视角描写走过战争年代、进入和平时代的军人形象,再现了历史的进程中人们特有的生活情态。在以单个家庭为基本叙事单元的艺术表现中,它巧妙自然地再现了建国以前到改革之后的社会历史景观,植入了爱国主义、集体主义和英雄主义的精神内核,高质量地完成了广大受众精神品格的形塑和价值坐标的重建。其实,从近年社会对电视剧作品的反响来看,那些真正受到群众欢迎,真正引起了社会轰动,产生了社会效益的作品,正是表现了中国人民摆脱愚昧和贫困,追求光明和幸福,讴歌了爱国主义、利他主义和奉献精神,弘扬了中华民族的传统美德的作品。而那炫耀有闲阶级的浮华糜烂,宣扬陈腐的世界观、人生观,鼓吹颓废和低级趣味,贬抑崇高和道德的作品,不管商业炒作得如何红火,都会遭到观众的唾弃。因此可以说,导向性既是国家对电视剧创作者提出的希望,是其在创作过程中的理性选择和对人民负责的具体表现,同时也是人民群众的呼声,是民族心灵的呼声,是民族审美习惯和大众审美心理对电视剧作品的规范制约。

除电视剧以外,其他电视文艺节目同样承载了价值导向功能,如电视歌舞、电视曲艺等,以另一种方式传递着主流意识形态。一年一度的中央电视台《春节联欢晚会》为其提供了广阔平台,如歌曲《我的中国心》、《亲爱的中国我爱你》、《我家在中国》、《江山》、《和谐乐章》等,小品《军嫂上岛》、《火炬手》、《水下除夕夜》等,它们或表达爱国情怀,或高扬无私奉献精神,或倡导军民团结,或赞美崇高品质,让人们在泪水与笑声中得到精神洗礼和品格

提升。可以说,任何电视艺术作品的导向性都不应该是干巴巴的说教和规劝,而是把思想性与艺术性完美融合在一起。

第二节 认识功能

几乎所有电视艺术作品都应当有认识功能,描绘美的艺术作品能使欣赏者认识到原来生活竟有这样美好的境界;揭露丑的艺术作品则能使欣赏者认识到人世间丑陋的一面。总之,电视艺术作品描绘的不论是美的还是丑的,不论是过去的还是现在的和将来的生活,也不论是本国的还是外国的事物,都能引导我们深刻认识现实的生活,认识我们自己和周围的一切。

一、对自然的认识

自然环境与人类息息相关,认识我们赖以生存的大自然是我们的必修课,电视艺术在某种程度上担负起了这一使命。这不但体现为众多电视剧、电视广告、电视新闻等对自然的间接介绍与描绘,而且集中体现在自然科技类的电视纪录片和电视栏目中。此类节目一般是在介绍自然知识的基础上加深观众对自然环境的认识,表达人与自然和谐相处的理念。从1981年开播的《动物世界》开始,中国观众就对富有情趣的自然类纪录片情有独钟,近些年CCTV-10的《探索与发现》栏目的收视率大增也是明证。在这个领域,欧美国家已经走在世界前列,如英国广播公司自然历史部和美国国家地理频道制作的节目——《地球脉动》和《寰宇地理》,还有法国人拍摄的《迁徙的鸟》与《帝企鹅日记》等经典纪录片,都具有颇高的收视率和影响力。

2008年初,CCTV-1播出了我国第一部大型自然生态类纪录片《森林之歌》,这部耗资1000万人民币、历时四年拍摄完成的11集纪录片深入八片中国原始森林,"记录生命的寂寞与灿烂,精彩与艰难,记录它最初与最后的身影,记录一个国家的森林版图"。值得一提的是,它运用故事化的叙事方式、情感置换的心理调度,向观众传达了大量新鲜、生动的自然知识。片子每集均从具体的动植物个体,或从森林的某些细微变化切入,巧妙地透过动植物的眼光、感受、生活习性、迁徙轨迹等等,自然地带出各种枯燥的地理学、生物学信息。其中,《长歌·大漠胡杨》围绕绿洲边缘的雄胡杨与沙漠深处的雌胡杨之间的花粉传播,以及重量仅万分之一克的种子在极端环境下寻找生长土壤的过程来展示自然界中的生命力;《清影·竹语随风》围绕

毛竹笋和碧凤蝶从孕育、破土(破蛹)、成长到成年(交配)等艰难的生命步履来阐明自然界的生存法则;《雪国·北国之松》围绕松籽的成熟落地,生动地刻画了入冬前动物们的最后一顿盛宴,进而不动声色地反映出红松与动物之间的互惠关系,最终表达出人与自然和谐相处的创作主题;《听涛·碧海红树》通过各种动态细节的揭示与积累,生动地勾勒出红树林、海洋潮汐、台风、蟹、鹭鸟、人类等主体之间形成的动态平衡,以及动植物适应环境的进化智慧……近些年涌现出的优秀自然科技类纪录片还有《农夫和野鸭》、《水问》等。

这些优秀作品给我们的启示是,电视艺术虽然承载着对自然、对环境的认知功能,但不能通过枯燥无味的知识讲解与信息灌输的方式呈献给受众,而要强调故事脚本,讲究叙事技巧,设置冲突悬念,注重情感置换,赋予自然界的山川河流、动物植物以生命律动和生命张力,同时运用高科技、现代化的拍摄手段和声画语言,引起观众感官和心灵上的强烈共鸣。只有在此基础上,各种枯燥的信息和知识才能更好地被观众所接受,更好地发挥电视艺术的认识作用。

二、对社会的认识

电视艺术对社会的认识,首先体现为对生活情状的认识。在文学作品中,老舍的小说提供了作者对北京市民生活习惯的认识;从沈从文的作品里,我们可以看到湘西那种既纯朴又彪悍的民风。有些写得细致精确的作品,甚至可以提供给我们各种生活细节的认识材料。恩格斯在论及巴尔扎克的《人间喜剧》时说:"我从这里,甚至在经济细节方面(诸如革命以后动产和不动产的重新分配)所学到的东西,也要比从当时所有职业的历史学家、经济学家和统计学家那里学到的全部东西还要多。"[①]在电视艺术作品中,这种认识作用也是非常常见的,尤其体现在一些社会类纪录片和有地域特色的电视剧中。如具有浓厚的东北风情的电视剧《闯关东》,展现出许多东北地域环境特征,以及东北独有的生活场景和生活事项。再如充满浓郁京味的电视剧《大宅门》,剧中有一群悠闲自在的"老北京",有"白天皮泡水(喝茶),晚上水泡皮(洗澡)"的茶客、自鸣得意的票友、悠然的遛鸟者,有京城各行各业的人虫(卖冰糖葫芦的、提大茶壶的、摆场子的、开馆子的),还

① 1888年4月初致玛·哈克奈斯信,《马克思恩格斯选集》第4卷,第684页。

有能说会道的侃爷,装腔作势的官爷,神灵活现的百事管、万事通等,描绘出一幅京味风情画。许多电视纪录片同样充斥着对民俗风情、生活情状的展示,从早期的《喜歌》、《椰风海韵》到21世纪以来的电视纪实类栏目《生活空间》、《纪录片编辑室》等,都为其提供了表现平台。其中既有对少数民族风俗习惯的描绘,又有对底层百姓生活状态的摹写,为受众所喜爱。

其次是对社会关系的认识。如果说对生活情状的认识还属于浅层认识,那么对社会关系的认识则属于深刻认识。仍然以巴尔扎克的《人间喜剧》为例,马克思称赞巴尔扎克对现实关系有深刻理解,恩格斯也肯定"他在《人间喜剧》里给我们提供了一部法国'社会',特别是巴黎'上流社会'的卓越的现实主义的历史"。① 同样,列宁称托尔斯泰是俄国革命的一面镜子,因为托尔斯泰表现了1861—1904年这一时期的俄国最广大人民群众的观点和急剧转变,他"在自己的作品里惊人地、突出地体现了整个第一次俄国革命的历史特点,它的力量和它的弱点"。② 从这个意义上说,一部成功的文学艺术作品应该是深刻反映社会关系的一面镜子。电视艺术作品也不例外。最能展现社会关系的节目形态当属艺术性最强的电视剧,我国电视剧的一个叙事传统便是"小人物,大历史"的叙述方式,即把艺术形象放在宏大的社会背景和广阔的时代风貌中加以展现,从而突显人们赖以生存的多维、复杂、浑融的社会环境。许多经典电视剧,诸如《四世同堂》、《上海一家人》、《北京人在纽约》、《亮剑》、《闯关东》等莫不如此,其对人与人、人与家、家与国、个体与环境、集体与民族等众多关系的全方位、立体化书写,使观众对于人类社会的复杂生态有了更加深刻而明晰的认知。

三、对历史的认识

电视艺术对历史的认识,具体体现在以下几个方面:其一是对历史发展规律的认识。尊重历史发展规律,几乎是历史题材电视艺术作品的一根基本准绳(历史戏说类电视剧毕竟不是主流)。历史题材电视剧《天下粮仓》就是一个很好的范本。创作者在有历史依据的历史真实和艺术虚构的艺术真实之间,准确地把握到乾隆元年的人情世态和中兴英主的诸多无奈,使作品获得了历史深度。这正是基于对历史发展规律的清醒认识,也使广大观

① 1888年4月初致玛·哈克奈斯信,《马克思恩格斯选集》第4卷,第683页。
② 《列·尼·托尔斯泰》,《列宁论文学与艺术》(一),人民文学出版社,1960年版,第289页。

众对历史演进的内在肌理有了更为透彻的洞察。2006 年,中央电视台播出的政论片《大国崛起》同样是一个范例,该片通过深入地剖析和理性地梳理人类历史,把观众带进了 500 年来风起云涌的世界经济大潮之中。正如时任中央电视台台长的赵化勇所说:"《大国崛起》一片将 500 年来世界大国的历史立体地、直观地呈现给了观众。这并不是一部以挖掘历史细节或揭秘历史真相为目的的纪录片,它更注重历史带给现实的思考。"这正说明了此片重在揭示历史规律,探询历史背后的内在动力。

其二是对历史人物的认识。历史由人的活动会聚而成,人永远是历史的主角。由于人是历史中鲜活的个体存在,因此对著名历史人物的认识和了解自然是广大观众的兴趣所在。中央电视台《百家讲坛》栏目之所以在一定时期内保持了较高的收视率,正是因为它在对历史人物的解读方面做足了文章,对某些家喻户晓的历史人物形象的人性化、立体化、个性化审视吸引了众多受众的眼球。不论是纪连海主讲的《正说清朝二十四臣》,还是阎崇年主讲的《清十二帝疑案》;不论是易中天主讲的《汉代风云人物》,还是王立群主讲的《史记人物》,都不约而同地以某一历史时期的知名人物为讲述对象,虽然带有强烈的个人色彩,但是一般都能够做到史料翔实,自圆其说,令观众眼前一亮,拍案叫绝。这种以历史人物为线索的故事化讲述巧妙地激发起受众对历史的浓厚兴趣,产生了相当一段时间的"国学热"。其他如以《邓小平》、《周恩来外交风云》等为代表的纪录片,以《孔子》、《诸葛亮》、《开国领袖毛泽东》、《潘汉年》、《东方朔》等为代表的人物传记题材电视剧,也不同程度地丰富了人们对历史人物的多维认知。

其三是对文化遗产的认识。这既包括物质文化遗产,如建筑、器物、服饰等,也包括非物质文化遗产,如民族原生态歌舞、古代文学作品、各种民间手艺等。就拿原生态民歌来说,电视荧屏便有多种呈现方式。从 2006 年开始,中央电视台"青年歌手电视大奖赛"首次把"原生态唱法"设为一个独立的竞赛单元,使原生态音乐从自然流传变成某种社会性的承传。此外,近些年中央电视台和各省市卫视电视台的节目当中,也出现了很多具有原生态音乐文化元素的栏目,如中央电视台的《民歌·中国》、内蒙古卫视的《音乐部落》、广西卫视的《唱山歌》、上海卫视的《海上回音》等。这些栏目都是以原生态民歌为主要表现内容,使原生态民歌越来越被大家所关注,被大家所接受。其他像电视文学类节目对古代文学名作的再传播,电视纪录片对濒临消失的民间手工艺的展现,也都起到了普及历史知识、传承民族文化的作用。

四、对人的认识

我国著名文艺理论家钱谷融提出"文学就是人学",因为首先文学描写和表现的中心对象是人。人是社会生活的主人,是社会实践的主体,也是文学艺术认识和反映的中心,文学写的物、写的自然界是人化了的物、人化了的自然界,体现了人对自己生存环境的态度,它们本身就具有人的思想感情。其次,文学的服务对象也是人,它以影响人、教育人为目的,在文学创作中就应该肯定人的本质力量,展现人性光辉,体现人道主义,弘扬人文精神。伟大的文学作品在深刻描写社会关系的同时,总是注重表现人性。在某种程度上,以文学为母体的电视艺术同样是这样。由于电视是当下多元化程度最高、综合性最强、受众面最广、影响力最大的艺术形式之一,因此它对"人"的多维透视和多向度表达就更加游刃有余,也更加生动传神。

一方面是对人物性格的揭示。由于电视剧是以塑造人物形象为表现手段和基本任务,因而它在这方面具有先天的优势。近年影响较大的一部谍战剧《暗算》在刻画人物性格上取得了不俗的成绩,剧中狭隘偏激、极端自尊又极端自卑的瞎子阿炳,叛逆任性、一半是天使一半是魔女的数学家黄依依,坚韧机智、铁血丹心、舍生取义的"毒蛇"钱之江,给观众留下深刻印象,也让受众认识到每个人的性格是由众多的性格特征构成的,具有双重性乃至多重性。电视剧《日出东方》是另一部值得一提的作品,其中李大钊作为一个共产党员,其性格基调以沉稳冷静为主,但也有刚直不阿、火山突爆的另一面;青年毛泽东既潇洒自如、书生意气,又沉着智慧、坚忍不拔,既敏锐又稳健,既自信又扎实,让观众领略到人物性格的丰富性和复杂性,对人类自身认识得更加透彻。除电视剧外,以《艺术人生》、《鲁豫有约》等为代表的人物访谈节目,《春晚》上的喜剧小品等,在对人物性格的多维透视上也不可小觑。

另一方面是对人文精神的弘扬。人文精神(humanism)也经常被译作人文主义、人本主义、人道主义,狭义是指文艺复兴时期的一种思潮,广义上是指一种普遍的人类自我关怀,表现为对人的尊严、价值、命运的维护、追求和关切,对人类遗留下来的各种精神文化的高度珍视,对一种全面发展的理想人格的追求和塑造。从某种意义上说,人之所以是万物之灵,就在于它有人文,有自己独特的精神文化。人文精神也自然成为各种文学艺术作品所要表达的中心思想之一。电视艺术虽然年轻,但是在人文精神的追求上毫

不逊色。以电视纪录片为例,张以庆执导的《英与白》描写了世界上仅存的一只经驯化后可以上台表演的大熊猫"英"和武汉杂技团女驯化师"白"一起生活的故事,该片选择了边缘性题材,通过对这种非主流个体的观照,升华到对个体生命形态依存的整个人文背景的反思。片中几乎所有的镜头都是在栅栏后拍摄的,这种独特的视角隐含着创作者的深意,折射出世纪末的哀愁以及"异化"状态下人与动物孤绝的生存困境,于平淡中显现真情。此片在第六届四川电视节"金熊猫"评选中一举夺得人文及社会类最佳长纪录片、最佳导演、最佳创意、最佳音效等四项大奖,评委们一致认为《英与白》"以独特的视角切入大熊猫的生活,带出了普通人性的美……这是一部人文内涵丰富的影片。在变得越来越现代化的世界里,人类的情感元素都顽强地沿袭着。这一发现,使影片具有绵长的冲击力"。①

第三节　教育功能

电视艺术有着不容忽视的教育作用。"文艺作品提供了关于社会关系的认识材料,也就帮助读者形成一定的社会观。但其教育作用还不止于此,它对受众还有直接的思想和道德教育作用。这是因为文艺作品不是对现实生活的纯客观的反映,而是包含着作家的主观认识,所以必然要在思想上对读者产生影响。"②与其他文艺形式类似,电视艺术的教育作用可分为正面教育和负面教育两个方面。

一、正面教育

在电视艺术中,正面教育主要表现在正面人物的思想影响上。这些正面人物在生活中起榜样的作用,他们的英雄行为和崇高思想让人肃然起敬。推而广之,凡是体现新思想、有进步倾向的电视艺术作品都有正面教育作用。

许多电视人物访谈节目很好地承担起了正面教育的社会功能。CCTV-10 的访谈类栏目《大家》在这里值得一提,它于 2003 年 5 月在开播,是一档

① 段露航:《世纪末的人文困惑与反思——对纪录片〈英与白〉的文化解读》,载《当代人》,2005 年第 12 期。

② 吴中杰:《文艺学导论》,复旦大学出版社,2002 年版,第 53—54 页。

以科学、教育、文化、卫生领域里杰出的知识分子为表现对象的人物访谈类栏目。在电视文化被称为"快餐文化"的当今,《大家》栏目多年来一直坚持突出思想性,追求文化品位,发挥资料抢救、文化传承与社会教育功能,这是难能可贵的。这档栏目将内容定位为"成功者的人生故事",多位"大家"所从事的领域不同,人生阅历不同,性格秉性也不同。在每个人的人生经历中,在每一次重大的抉择时,在每一次成功与挫折面前,每个人的精神境界、思想风范、人格品性都会绽放出不同的绚丽光彩。国家广电总局"收听收看"小组对《大家》给予了高度肯定,认为它们"突出了这些在国内和国际上享有盛誉的大家的文化品位和思想内涵。这些'大家'的爱国情怀、报国心志以及他们对事业的追求、治学的严谨,都为我们树立了楷模。他们的成长经历以及对生活的态度,对我们都有启迪"。[①] 榜样的力量是无穷的,这些精彩的人生故事、高尚的道德情操、伟大的人格魅力必然会对受众产生灵魂净化、精神指引和励志作用,促进人们的思想行为健康发展。

另外,近些年荧屏上涌现的诸如《任长霞》、《温暖》、《好人谢延信》、《贞姐》、《警察故事》等取材于真人真事的"新型英模剧",同样是把思想性和艺术性融合的范例。由于剧中的主要艺术形象都有现实原型,这类电视剧在叙述过程中便有了更具可信性的事实基础,也就更容易发挥教育功能。在《任长霞》中,艺术创作者通过一系列审美化的手段,展示了原河南省登封市公安局长任长霞的先进模范事迹:体察民情,倾听群众的呼声,关心群众的疾苦;通过周密布置、亲临现场,救出两名儿童人质,抓捕了罪犯;摧毁了房聪兄弟的恶势力团伙,逮捕了全部犯罪人员,使银沙滩地区长期受恶势力残害的群众扬眉吐气;智破"少林侠客"抢劫杀人案和范村王秀芝被杀案;面对笼罩在兆北村老百姓头顶上令人恐怖的"砍刀帮",亲临现场勘察和指挥破案,抓捕了其全部38名成员……一系列感人至深的先进事迹在公安系统甚至全国引起了强烈反响,"学习任长霞"的呼声在社会上日益高涨,电视艺术强大的社会教育功能进一步凸现。

二、负面教育

即使是具有批判意味的电视艺术作品,也能给人以教育,只不过通常是以负面教育的方式。这尤其表现在古今中外讽刺性的文艺作品中,所不同

① 杨铮:《曲高未必和寡——央视〈大家〉栏目评析》,载《中国电视》,2007年第1期。

的是,它是通过对丑的否定来达到对美的肯定。讽刺艺术家同其他艺术家一样,饱含着内在的热情和对真理、正义的追求。不同的是,他们是通过对反动的、陈腐的、落后的事物的嘲讽和鞭挞,来寄托自己的理想和追求。讽刺文艺能使人们感受到揭露"假、恶、丑"的那种痛快和喜剧美,有效地对人们进行负面教育。喜剧大师莫里哀认为,一本正经的教训,即使面面俱到,也往往不及讽刺有力量;规劝大多数人,没有比描绘他们的过失更见效的了。把恶习变成人人的笑柄,对恶习就是重大的打击。在现实中,某些染上恶习的人,会把严肃的批评和规劝当成耳旁风,但周围群众的笑声却能使他脸红、心跳,坐立不安。

在电视荧屏上,作为文艺轻骑兵的电视小品较好地行使了鞭挞讽刺的社会教育功能。历年中央电视台《春节联欢晚会》中的经典小品无不具有讽刺意味。以最具代表性的"赵本山小品"为例,小品《策划》讲述的是"公鸡下蛋"一事,实际上是讽刺当今愈演愈烈的炒作之风。又如作品《说事儿》,实际上是嘲讽当今社会普遍的"名人负效应"。再如《卖拐》、《卖车》,其实讽刺的是社会中损人利己的道德败坏者。其中的"大忽悠"完全是一个刁钻恶毒的城市游民,他的目的是利用人们对习惯思维的迷信来戏弄人们,从中捞取好处。他的看家本领就是在高姿态和低姿态中来回高攀低就,通过吹嘘将"崇高"和"神圣"引入到无拘无束的把戏中。

这类优秀的电视文艺作品通过对反面形象的展示给人以教育作用,使受众在戏谑的、轻松的氛围中抑或增长见识,抑或反观自身,进而加固或者重建自己的道德行为坐标。

第四节 审美功能

"何谓审美作用?我们欣赏艺术形象时,在感情上受到打动,得到美的享受,从而净化了灵魂,这就是文艺的审美作用。"[①]我们不能忽视电视艺术的审美功能,实际上,电视艺术的导向作用、教育作用、认识作用都是通过审美作用而实现的。

[①] 吴中杰:《文艺学导论》,复旦大学出版社,2002年版,第55页。

一、给人美的感受

在一切艺术中,美感是核心。美学家桑塔耶那在谈美感时指出,美感在生活中,比美学理论在哲学上,占有更重要的地位。美感是客观对象的审美属性引起人的情感反应的心理状态,是感受、知觉、想象、情感、思维等心理功能在审美对象的刺激下交织活动所形成的心理状态,它有种种特征,但最终的结局或效果却是一种特殊的快乐。电视艺术是一种全息化的艺术形式,它的形象性、直观性以及视听一体性更能把其美感发挥得淋漓尽致,使观众在深度卷入中,内心生成一种美的享受。这便是电视艺术最有魅力之处。

首先,这种美感来源于"真"。电视专题片《田间小屋》以一位农民卖房子买地为线索,深入挖掘典型人物的性格特点。摄制人员深入人物的生活中,捕捉人物生活的典型瞬间,反映事物发展的全貌,抓拍表现人物性格真善美的侧面,用镜头揭示典型人物的内心世界。它之所以能引起人们的快感,就是因为它"真",而"美也是一种真",观众通过欣赏这部专题片,心灵受到震动,思想被典型人物所熏陶和感化。此外,数量巨大、种类繁复的电视新闻类节目表现出的美感也同样是因"真"而"美"。电视新闻最接近于生活,其美感来源于生活的具体真实。真实是电视新闻美的生命所在。

其次,这种美感来源于"善"。这大多体现为电视艺术作品中人格与道德的力量所产生的心灵震撼和精神慰藉。电视剧《温暖》讲述了一个普通人家的一段生活故事,曾经是工厂干部的严母突然被查出身患尿毒症,只能依靠透析维持生命。为救治母亲,三个儿女竭尽全力。当得知只有换肾才能挽救母亲的生命时,儿子甘愿献出自己的一个肾。从此,用孝子的爱心行动和善意的谎言包裹着的浓浓亲情贯穿生活始终,一家人互相理解、互相支持、互相体贴、互相照应,如同阳光雨露一样温暖和滋润着彼此。剧中令人感佩的母爱、父爱和孝心编织成一种伟大的崇高之美,打动了亿万观众。众所周知,我国长期以来一直处于"道德—伦理型"社会中,道德楷模的力量是巨大的,它所产生的艺术美感也格外强烈。此类审美体验尤其体现在类似于电视剧《温暖》的家庭伦理题材电视作品中。

再次,这种美感来源于艺术创作手法,如作品的结构方式、声画语言等。电视纪录片的经典之作《话说长江》、《话说运河》以介绍长江、运河两岸的风土人情、经济文化为主线,以抒情性的笔调描写了壮丽的祖国山河,意境

深远、色调和谐、主题突出,具有十分成熟的多层次的结构形式,对唤起观众心灵中的美感起着重要作用。拍摄《再说长江》时,由于技术条件的进步和创作理念的更新,编创人员在合理结构作品的同时更加注重画面语言的艺术特性,运用大量先进的拍摄手法,立体化展现长江全景和两岸人民的生活变化,构图、色彩、光效、色调等都更加具有艺术性,给人以超凡的美感享受。

二、培养人的美学素养

从文化哲学的高度看,一部人类文明史就是一部掌握真以实现善并创造美的历史。培养人的美学素养其实是一个美育的问题,"简单与狭义地说,它是有意识地通过审美活动,使人的审美能力获得提高,进而提高人的综合性精神素质;从深层与广义上说,它是指人通过审美活动而实现、建立自我的本质力量与存在的过程,指一个具有健康、丰富精神状态的人的生成过程"。"审美活动是一种独特的人生活动,它之独特性不仅在于与求真、求善活动不同,而且在于:第一,以感性的方式最为丰富、全面地触及人生的真相,打动人的心灵;第二,不仅如此,它还提升人,在审美活动中,生活在片面性中、异化状态中的人得到了解放,人的本质力量得到了揭示,随着审美境界的获得与递进,人的生命境界也得到了提高。从上述意义来看审美本身,对于人生就是一种'培育',美育的价值与根据深深地扎根在这一点上"。[①] 电视艺术是大众化程度最高的艺术形态,这就注定了它在培养人的美学素养方面能够发挥更大的作用,也理应承担更大的责任。电视艺术的美育功能主要体现在以下几方面:

一方面,它帮助受众树立正确的审美观。著名文艺理论家胡经之认为,审美观是人的世界观在审美实践中的具体体现,是世界观的组成部分,制约着人们的审美方向。电视艺术可以帮助受众树立正确的审美观,正确地看待文学艺术和生活中的美,恰当地把握美的本质,认识形式美与内容美的关系,泾渭分明地辨别什么是真、善、美,什么是假、恶、丑。电视艺术的此种功能尤其体现在各种奖项的确立上,如"飞天奖"、"金鹰奖"、"星光奖"以及"五个一工程奖"等。作为一种特殊的、有着广泛而巨大的影响力的电视艺术批评形式,它们在某种程度上帮助广大受众确定了电视艺术欣赏的心灵坐标。仅以2007年获得中国电视剧"飞天奖"长篇电视剧一等奖的作品为

[①] 朱立元:《美学》,高等教育出版社,2001年版,第64页。

例,便可见一斑:《亮剑》、《恰同学少年》、《乔家大院》、《八路军》、《任长霞》、《插树岭》、《西圣地》、《诺尔曼·白求恩》。它们都是融思想性、艺术性、观赏性于一炉的"主旋律"题材的精品之作,把民族情怀、集体意识、国际主义、崇高的道德品质、爱岗奉献精神等与"美感"交融在一起,这无疑有利于观众健康审美观的培育和形成。

另一方面,它有助于培养和提高观众的审美能力。审美能力包括审美感受能力、审美鉴赏能力和审美判断能力,三者由初级到高级,是层层递进的关系。按照接受美学的观点,受众审美能力的高低,直接关系到艺术作品的价值实现程度,因此,培养和提升人们的审美水平对于电视艺术来说是至关重要的。在我国,电视艺术诞生至今已有半个多世纪,其间伴随着电视艺术质量和品格的不断提高,观众的审美能力也随之得到提升。以二十余年来观众对中央电视台《春节联欢晚会》的收视态度为例,从"仪式性收看"到"平视性收看",再到"批判式收看"的嬗变过程,恰恰从一个侧面折射出受众欣赏水平的提高。这种潜移默化的提升既能够增强人们的审美愉悦,又能够鞭策电视艺术创作者不断进步。

三、净化人的心灵

亚里士多德在《政治学》中说:"有些人受宗教狂热支配时,一听到宗教的乐调就卷入迷狂状态,然后就安静下来,仿佛受到了一种治疗和净化。这种情形当然也适用于受哀怜、恐惧以及其他类似情绪影响的人。某些人特别容易受某种情绪的影响,他们也可以在不同程度上受到音乐的激动,受到净化,因而心里感到一种轻松舒畅的快感。"[①]亚里士多德虽然谈到的是宗教和音乐对人的净化作用,其实它是适合于一切艺术形式的,因为所有艺术的终极目的之一就是打动人心。正如胡经之先生在《文艺美学》(北京大学出版社1999年版)中所说的,文学艺术是作用于人的灵肉的,是作家与读者的一种心灵对话。艺术家把自己的生命意识和审美体验融入作品之中,读者通过作品获得二度体验。这种由一个生命进入另一个生命之中的"对话",使艺术成为一种感性生命的创生和传达,成为主体间的一种深层精神活动。就这个意义而言,艺术成为人们心灵沟通的渠道,成为人的灵魂净化之所,人的精神家园。

① 伍蠡甫主编:《西方文论选》(上卷),上海译文出版社,1988年版,第96页。

在电视艺术中,艺术化程度最高的电视剧无疑最能起到净化心灵的作用,它通过正面的、良性的信息,潜移默化地影响观众,引导大众自觉进行自身的心灵净化和道德建设。电视剧导演高希希认为在电视剧创作中,理应把净化人心作为创作宗旨之一。他在谈到自己的创作体会时这样说道:"在我拍摄的电视剧《搭错车》中,男主人公对女孩的关爱和呵护,表现出一个养父对女儿全部的爱心和希望,他的一举一动虽然无法用语言来表达,但作为一个聋哑人,他的心路历程和情感诉求使千千万万的观众产生了情感共鸣。他人格中呈现出来的真善美,是观众认可并乐意接收的,这就可以使观众的情感在接收中产生共鸣,共鸣中让心灵得到了净化……再如在《历史的天空》中,我自觉地将战争的生死拼杀仪式化,抗日战士的血肉搏杀是一种献身,肉体可以消亡但精神永存,把爱国主义和英雄主义的精神在仪式化的场面中淋漓尽致地呈现出来,这样,观众的心灵就在战争的仪式化中经受了洗礼。"[①]我国电视剧中这种震撼人心的创作可谓数不胜数,对广大受众的精神净化起到了重要作用。

电视艺术不但要"养眼"更要"养心"。马克思主义认为,如同经济的、政治的、历史的、宗教的等方式去"把握世界"一样,人类以审美的即艺术的方式去"把握世界"也不可或缺。在娱乐文化日渐盛行的所谓读图时代,电视艺术要赢得观众,当然就要"养眼",但止于"养眼"即把美学追求止于营造视听奇观,是远远不够的。优秀的电视艺术,理应通过"养眼",以其强大的艺术吸引力、感染力达于观众心灵,使其得到认识的启迪、精神的陶冶,由快感而升华到美感。审美的终极目标本应是"养心"——净化人的心境。

第五节　娱乐功能

在一个习惯于"文以载道"的国家,过去很长一段时间里,电视艺术的娱乐功能一直受到一定程度的排斥。因此在经济和文化转型的背景中,市场经济蓄积的能量一旦释放,遭受压抑的娱乐功能便以迅捷的态势爆发出来。电视娱乐化浪潮的兴起,实际上是对多年来我们对娱乐功能过于忽略的一种"拨乱反正",这种爆发冲击着传统的电视艺术创作观念,其正面和负面的影响同样惊人。

① 高希希:《影视文化中的道德建设和心灵净化——在第五届"全国德艺双馨电视艺术工作者"表彰大会上的发言》,载《当代电视》,2007年第10期。

一、电视艺术的娱乐化现象

与其他艺术形态相比,电视艺术在发挥娱乐性方面拥有自己的天然优势。视、音频信号结合的传送方式使得电视具有声画同步的特点,能够将信息以一种较为浅显和形象化的方式传递给受众,最大程度地调动起受众的感官参与。因此,电视艺术在某种意义上讲是一种官能艺术,以最直接、最感性的方式给人们带来愉悦。从整个社会的文化背景来看,当代审美文化呈现出一种雅俗共赏、众声喧哗的态势,而且娱乐成为一种不可抗拒的强大力量,渗入人们的日常生活之中。在这样一个开放的公共空间里,在时代与社会发展的语境下,中国的电视艺术也在与时俱进,与整个社会娱乐文化当道的语境相辅相成。

波斯特曼认为:"电视交谈助长了无条理性和琐碎性。严肃电视这一术语自相矛盾:电视用一种不变的声音——娱乐之声说个不停……换句话说,电视正把我们的文化蜕变为娱乐的大舞台。"①电视艺术定位于大众艺术,其生产与传播围绕大众的普遍情感心理诉求展开,满足其普遍情感心理需要,如通俗性、娱乐性需求等。改革开放以来,随着社会转型,中国的电视艺术也经历着从宣教向娱乐的转型,娱乐化倾向越来越明显。《还珠格格》、《天龙八部》这样的消遣性电视剧风靡一时,《快乐大本营》、《欢乐总动员》一类的综艺节目花样翻新。甚至一直以严肃面孔出现的新闻节目也披上了"娱乐化"的外衣。电视艺术的感官刺激功能、游戏功能和娱乐功能被置于一个前所未有的重要地位。

实践证明,电视艺术的娱乐性在某种程度上确实满足了广大观众的精神需求,在生活繁忙、节奏加快的现代社会,电视的娱乐风潮给人们带来心灵放松和精神抚慰。对此,一些学者和受众持肯定态度,如某学者认为:"长时期以来,我们一直没有电视娱乐的概念,由于受左的思想干扰,我们对电视这一大众传播媒介的态度过于严肃了,过于强调艺术的宣传和教化功能。现在我们名正言顺地为人民大众提供电视娱乐节目时,不再需要非得打出一块'寓教于乐'的牌子来掩饰自己的目的了,也就是说,娱乐既然是人生的一部分,电视对之予以反映就完全是必要的,娱乐与教化并不永远

① 〔英〕尼古拉斯·阿伯克龙比,张永喜等译:《电视与社会》,南京大学出版社,2001年版,第6页。

是一体的……当我们的电视业变为传播产业,电视产品进入市场的时候,我们应该让电视娱乐成为一种新的观念,一种同教化、宣传、信息传播具有同样意义、同样地位的观念。"[1]很多受众也表示了对此类节目的喜爱:"不少观众评价《欢乐总动员》等娱乐游戏类节目的标准是'无害、有乐'。几位上班族青年说,工作了一整天,晚上或周末坐在电视机前就图个轻松、开心,看《欢乐总动员》不必动什么脑筋,只是玩一玩、笑一笑,调剂一下心情,其实无伤大雅。"[2]此类言论虽然不免有几分偏激,但毕竟代表了相当一部分人的心声,也从一个侧面可以看出电视艺术娱乐功能的重要性。

二、不能突破底线

但是,我们必须认识到,娱乐并不是电视艺术的终极追求,受社会历史条件和生活现状、民族文化传统和人们接受心理等多方面因素的制约,人们的娱乐需求应当被满足,更应当契合这种特定的历史和现实语境。

首先,在发挥电视艺术的娱乐功能时,不应排斥和疏远对受众的引导。大众文化的世俗化、娱乐化倾向以其开放、宽容及丰富多彩的文化产品,给文化生产与消费注入了新的活力,但同时也出现了感性欲望的泛化、精神价值的消解、审美思维的平面化,使得人们在摆脱旧有人性桎梏之后又面临新的问题,在享受丰富多彩的大众文化的同时又渴盼更加丰厚的精神境界。若仅仅寻求电视文化的娱乐消遣价值,而排斥其引导教育等功能,终究会把电视文化以及大众置于平庸甚至低俗的境地,如 2007 年国家广电总局对《第一次心动》、《红问号》等电视节目的紧急叫停就应当引起业界的深思。电视艺术的娱乐,给予观众的应该是一种审美的娱乐,以文化艺术的魅力来感染观众。中央电视台的《非常 6+1》、《开心辞典》等节目格调清新健康,既有娱乐性、趣味性,又拥有主流媒体的风范,保持了追求主流文化形态的自觉性。

其次,现在电视娱乐化浪潮中有一种倾向,就是将一切话题泛娱乐化,将严肃文化以娱乐的方式加以消解。2004 年发生的"短信事件"就是一个很好的例子。在报道 9 月的俄罗斯别斯兰市绑架人质事件时,某电视台竟然进行关于死亡人数的手机短信竞猜,结果引起公愤(国家广电总局此后

[1] 王君:《对电视娱乐节目的思考》,载《中国广播电视学刊》,1999 年第 1 期。
[2] 《电视娱乐节目能否长久 专家学者进行剖析》,载《记者摇篮》,1999 年第 3 期。

迅速下发了《关于切实加强手机参与有奖竞猜类广播电视节目管理的紧急通知》,对于电视节目中的手机有奖竞猜节目做了严格限制)。如此关系到人的生存与尊严的话题竟然成为电视台的娱乐对象,这难道不是电视文化莫大的悲哀吗?这种置社会效益、传媒伦理于不顾,无所不用其极的所谓"娱乐化",是每一个有社会责任感的电视人应坚决摒弃的。

最后,在当代电视的娱乐化浪潮中还有一种让人担忧的倾向,就是对同类节目的简单克隆。放眼荧屏,同类节目在同一时段的不同频道争夺观众的现象比比皆是。例如,曾经泛滥大江南北的电视相亲节目一度在各个地方电视台的屏幕上占据了周末的黄金时段,其节目形态、游戏过程和整体氛围惊人地相似,完全没有一点自己的创意和个性。这种不加改造、全盘移植以致毫无个性的节目很快便走到了生存的尽头,纷纷从荧屏上消失。近年虽然又有所抬头,但仍然存在着严重的同质化现象,受到专家的批评。所谓"慷慨者逆声而击节,酝藉者见密而高蹈,浮慧者观绮而跃心,爱奇者闻诡而惊听"[①],随着社会的发展,文化娱乐的品格和要求呈现出更加多元化的倾向,传播者应该针对不同的受众群体和不同需求实施特定的传播策略。

总之,电视文化在发挥娱乐功能时应该遵循主旋律与多样化共生、大众文化与高雅文化并重的原则,防止过分追求商业化而产生低俗、媚俗甚至恶俗倾向。电视是娱乐的,也必须是娱乐的。但是这种娱乐并非拒绝责任的无为嬉戏,而应该是潜藏着建设力量、渗透着健康精神特质的娱乐。

[①] 刘勰:《文心雕龙·知音》,见周振甫:《文心雕龙今译》,中华书局,1986年版,第435页。

第三章　电视艺术的外部关系

电视艺术自诞生之日起就与政治、经济、文化、科技等社会因素有着千丝万缕的联系,它们构成了电视艺术生存、发展的外围环境。一方面,政治、经济、文化的发展状况决定着电视艺术的发展方向和活跃程度;另一方面,电视艺术的表现内容和表现手段都脱离不了当下的政治、经济环境,这是由其与生俱来的时代性和现实性决定的。电视以其生动、快捷的优势成为了多数受众的第一媒体选择,电视艺术的发展也日趋多元化,但其限制和制约力量也是客观存在、不容忽视的。因此,要全面、深刻地理解电视艺术,就必须充分结合其所处的社会环境,尤其是对它与政治、经济的关系作深入的考察。

第一节　电视艺术与政治

政治环境包括意识形态、政治体制、政治氛围、国家政策等内容,它是塑造电视艺术最重要的外力之一。电视艺术与政治环境的关系包括两个层面:政治环境对电视艺术的影响和电视文化的意识形态性及其政治功能。

一、政治环境对电视艺术的影响

艺术与政治的关系问题是一个非常重要又非常复杂的问题。古往今来的许多哲学家、思想家、艺术家乃至于政治家都对这个问题进行了论述,但一直都难于得到令人满意的答案。关于这个问题有两种错误的认识偏向:一是认为艺术是从属于政治的,是政治的附庸;一是认为艺术是完全独立的,不受政治的任何影响。

按照马克思主义的观点,一方面,政治和艺术都属于上层建筑的领域,二者是相互影响的关系而非谁决定谁的关系。最终决定艺术发展的是经济而不是政治。政治作为上层建筑的一部分,本身就是由经济基础决定的。

如果认为政治可以决定艺术,就是把政治提升到了与经济基础同等并列的地位,而降低了艺术的地位,把艺术看作是政治的附庸。政治对于艺术有着重大的影响,但是这种影响是在上层建筑领域里的相互影响而不是决定与被决定的关系。另一方面,政治与艺术虽然是相互影响的关系,但不是一种平行关系,它们在上层建筑领域所处的地位是不同的。政治在上层建筑领域中处于非常关键的地位,与经济基础有着密切的关系。而艺术是一种特殊的意识形态,在上层建筑中属于远离经济基础的一种。艺术不能直接反映经济基础,必须经过政治中介才能与经济基础发生联系。因此,艺术必然要受到政治的巨大影响。在有政治的社会当中,要求艺术脱离政治而独立存在是不可能的。在电视艺术领域,政治对作者和作品的影响是显而易见的。

大量的电视作品选取政治环境、政治路线、政治事件、政治人物为创作素材,经过艺术处理后成为观众喜闻乐见的电视文艺节目。许多电视艺术作品自觉地把思想内涵定位于"主旋律",在讲故事、述史实、演节目的过程中巧妙地缝合进民族主义、爱国主义、集体主义等主流价值观念。这种政治与艺术在电视荧屏上的和谐共舞,凸显出政治对电视艺术的巨大影响。值得一提的是,"文革"时期的文艺政策给我们留下了惨痛的教训,日后在处理政治与电视艺术的关系时应该以史为鉴,摆正二者的位置,只有如此电视艺术才能在保持自身独立性的同时更好地为政治、经济、社会服务。

二、电视艺术的政治功能

电视艺术的政治功能,表现出电视艺术对政治的反作用,即在意识形态和价值观方面对受众进行引导或者纠偏。当电视艺术代表社会主流意识形态时,具有文化整合和舆论引导的功能;当它在社会主流意识形态范围内对其进行反思、批判、矫正时,具有舆论监督和自我疗救的功能。

电视艺术的多元化不能冲淡主流文化,淡化主旋律,必须保证主流文化占有相当的比例,让主流意识形态在社会舆论中占有强势地位。电视艺术可以包容非主流文化(边缘文化)、非主流意识形态的存在和适度活跃,但不能容忍反主流文化、反主流意识形态的肆意泛滥。电视因其信号覆盖率广、与受众接触时间长、现场感强等特点,是主流文化传播、扩散的重要渠道。反过来,如果处理不慎,也将对主流文化造成巨大的冲击,不利于人心的稳定和国家的安定团结。因此,在电视文化多元化的进程中必须保证主流文化占

有足够的比例和较高的质量水准,防止主流文化被其他内容冲淡甚至颠覆。这不仅要确保相关内容的播出占有充足的节目时间,还要动用各种艺术手段丰富主流文化的内涵,使之充满民族文化气息和时代力量,而不是将其简化为赤裸裸的政治宣传。可见,电视艺术身上负载的不仅仅是一般意义上的信息传播使命,还肩负着重大的政治使命,要为维护既定的政治制度服务。

 主流文化是由特定历史时期占主导地位的生产方式所决定、处于社会统治地位的思想文化。当代中国的主流文化,就是先进的社会主义文化。电视艺术正是在弘扬主流文化的基础上,进行价值引导,从而实现其政治功能。《春节联欢晚会》是中国电视艺术的一道独特景观,成为了中国百姓过年的一道必不可少的"大餐"。从某种意义上说,《春节联欢晚会》已经成为了一种固定的仪式,一场中国式的狂欢盛宴,一个举世瞩目的国家图腾。它已经与国家主流意识形态同在,从一档综艺节目摇身变为国家主流意识形态的媒介镜像。因此,《春晚》无疑是电视艺术政治功能得以实现的最佳平台之一。多年以来,喜庆、欢乐、团结、奋进、昂扬、向上等一直是晚会的基调,自始至终都贯穿了一种意识形态的主旋律。观众在欣赏丰富多彩的文艺节目的同时,也潜移默化地接受着这些国家主导意识形态,把主流价值观缝合进自己的头脑中。在这一过程中,电视艺术巧妙地完成了其价值引导的政治功能。

 除价值引导外,电视艺术还承担着舆论监督的重要功能。电视既然是形成舆论的一个重要阵地,那么,通过舆论影响实现人民群众对政府工作的监督,对社会行为的监督,对企业工作的监督,反映民众疾苦,揭露丑恶现象,就当然应该成为电视艺术责无旁贷的任务。由于电视艺术受众的广泛性和影响的深入性,在社会监督和批评上,往往快捷而有效。例如中央电视台的《生活315》节目,就是一档专门对企业商品销售和服务进行监督的栏目。通过这个栏目的曝光,那些损害消费者利益的行为一方面成为了整个社会公众谴责的对象,需要承受巨大的舆论压力;另一方面,这些错误基本上能得到迅速纠正和查处,从而发挥了电视良好的舆论监督作用。再如河北电视台经济生活频道的《绿色家园》栏目,作为全国首家省级杂志型的纯环保性栏目,它从开播以来就把媒体的舆论监督放在首位,每年播出曝光节目近百篇,占到了节目总量的60%到70%,[①]在环境保护方面发挥了重要

[①] 尹冠琳:《环境保护需要"绿色监督"——论电视环保栏目〈绿色家园〉中的舆论监督》,载《声屏世界》,2005年第7期。

的作用。这种纪实类的电视节目在舆论监督方面具有先天的优势,直观的声画语言使得节目内容具有难以辩驳的真实性和说服力。

第二节 电视艺术与经济

经济是整个社会活动的基础,它决定着作为上层建筑的电视艺术的发展,反过来,电视艺术对经济基础也有巨大的反作用力。

一、经济环境对电视艺术的影响

考察任何一个国家的电视艺术都可以发现,其发展是与本国经济的发展共同进退,它的每个阶段也与当时的经济环境大致相适应。电视艺术作为上层建筑,其发展水平总是受经济基础的制约。电视艺术产品的生产和播出机构在市场经济条件下已成为文化产业的重要组成部分,电视艺术的生产、播出、流通是一种复杂的经济活动,经济运行的态势直接影响着电视艺术的繁荣程度。

其一,经济实力决定电视产业的生产力。就我国来说,改革开放前,我国经济的总体实力较弱,全国拥有的电视机数量极少,受众有限。伴随着改革开放,电视机在中国迅速普及,电视台的数量也急剧增长。电视艺术工作者不但可以全面、深入地反映国内社会面貌,还有条件走出国门,制作异域文化的电视艺术节目。

其二,经济的发展不断为电视艺术产品生产出与时俱进的消费者,消费也会反过来刺激生产,促进电视艺术的繁荣。经济实力的增强带来了人们物质生活水平的提高,电视机的迅速普及是最明显的标志。它使电视媒体的受众大大增加,形成了一个庞大的电视艺术产品消费市场,而这个巨大的市场也会反过来刺激电视节目的生产。

其三,经济的发展带来社会生活的全面变化,它直接导致了电视艺术产品所反映的对象的变化,并影响着电视艺术的规模、内容、风格和电视艺术工作者的创作观念,也带给受众更多、更新的心理期待。近些年来,我国的电视艺术创作者开始正视受众需求,及时调整传播理念。

经济的发展带动了社会文化的发展和信息流动的加快,而电视是当代大多数人的第一媒体选择。越来越多的人看到了电视行业蕴藏的巨大商机,资本也就不断向电视媒介汇聚,这对电视艺术的发展有直接影响。从正

面来看,充足的资金注入使电视艺术节目的策划、制作有了更坚实的经济基础,促使节目质量提高。从负面来看,节目的制作方更加看重经济效益,容易导致电视艺术类节目生态的失衡和资源配置的不合理。而出于对利润回报的急切追求,电视媒介中也难免出现庸俗化、同质化等不良现象,不利于电视艺术的健康发展。另外,外资的进入将加剧电视艺术的全球化,弱化电视艺术的民族性,带来文化殖民的危险。对此,我们必须加以警惕。

二、电视艺术的经济功能

电视艺术的经济功能也不容忽视。一方面,投资者以此扩大自身的品牌效应,并获得丰厚的利润;另一方面,电视艺术作为上层建筑的一部分,也可以为经济基础服务,促进经济的发展。

1. 获取经济收益。作为最常用的家用电器,电视几乎进入到社会的每一个细胞,其辐射力直达社会的绝大多数成员,因此,电视艺术随之也产生了其他艺术样式所不可比拟的广泛影响力,而这种巨大的影响力正是现代企业获取经济利益的重要前提。产业界正是敏锐地看到了这一点,才不断对电视艺术进行直接投资和间接投资。

所谓直接投资是指企业直接注入资金或成立实体,参与电视艺术产品的策划、制作等活动。默多克的新闻集团就是典型的例子,该集团通过多年的投资经营积累起了巨大的财富。目前在国内,一些民营资本、外资正在国家政策的鼓励下不断进入这一领域,以期从电视艺术产业中获得丰厚的利润。尤其是民营资本,已经成为我国电视剧、文娱节目生产的主力军,光线传媒、华谊兄弟、本山传媒等在业界享有声誉的民营影视企业在获得经济利益的同时也树立起了自己的品牌。

在电视艺术领域,间接投资更为普遍。由于电视艺术极具包容性,各种艺术门类、节目形态都能以电视媒介为平台进行充分的展示和传播,所以企业间接投资电视艺术的机会很多。比如,企业为电视剧提供赞助,电视剧则以贴片广告等方式为企业作品牌宣传。电视上经常举办各种文艺比赛、颁奖盛典等,并同步直播,不少企业把它视为自我宣传、塑造公益形象的绝佳机会。如"中央电视台青年歌手大奖赛"、"挑战主持人大赛"、"中国电视金鹰奖颁奖晚会"、"春节晚会我最喜爱的节目评选"等等,企业都会通过对其赞助得到冠名权,不但扩大了品牌影响,还提升了企业的文化形象。

2. 促进经济发展。电视艺术作为上层建筑的一部分,对经济基础具有

反作用力,这表现为众多电视文化产品以社会经济现象为题材,生动地反映经济生活的各个层面,它不但能提高受众的经济生活能力,带动地方的旅游、饮食等相关产业,还能激发受众对经济体制、经济现象的思索。

由于电视剧题材丰富,种类繁多,受众面广,能够全景式地展现不同时期和不同地域的社会生活全貌,因此,一部电视剧的热播往往能带动相关产业的迅猛发展。仅以《乔家大院》为例,在其播出当年的"五一"黄金周,相比前一年同期,山西乔家大院这一旅游景点"总人流量达到38万人次以上,是去年的1.5倍左右;5月3日的人流量达到7.5万人,同比增长了63%;门票收入了180万元,同比增长达到了112%"。①"乔家大院出口处,村民乔利英摆了个小地摊,上面铺满了她亲手剪的窗花。《乔家大院》电视剧里,乔致庸书房贴的'鸳鸯戏水'就是出自乔女士之手。这两天她的收入是平时的三倍还要多,平时每天卖30多元,'五一'期间天天要卖到100多元。"②由此可见,作为一类电视艺术产品,一部电视剧的走红能够对当地经济的发展产生巨大的促进作用。

在我国由计划经济向社会主义市场经济转型的过程中,电视上出现了大量以经济体制改革为题材或背景的电视艺术作品。经济改革牵一发而动全身,它带来社会思想的巨大震荡,电视艺术创作者以严谨的现实主义精神关注人们方方面面的变化,以艺术的手段展现新的经济格局下新旧思想观念的碰撞和人们对前途的探索。电视剧《外来妹》反映了沿海开放城市对农村青年的吸引和他们在新环境中的困惑、成长;电视剧《刘老根》则反映了市场经济大潮对北方农村固有的经济观念、文化观念的冲击。这些电视剧作品强调了市场经济是不可逆转的时代潮流,引导人们调整心态、完善自我,从而更好地顺应市场竞争的需要,有助于提高广大受众的经济生活能力。此外,还有许多电视艺术产品直接为经济服务,电视商业广告就是最典型的例子。

综上所述,电视艺术的发展不是被动受制于经济环境,而是有着巨大的反作用力。它把复杂多样的经济现象作为重要的反映对象,及时、生动地加以表现。这既丰富了电视艺术的内容,又增强了电视艺术的现实性,使电视作品始终能吸引大量受众的关注。从这个意义上说,电视艺术源于现实又服务于现实。

① 高小奇等:《电视剧热播 煲热乔家大院旅游》,载《山西青年报》,2006年5月8日。
② 高小奇等:《电视剧热播 煲热乔家大院旅游》,载《山西青年报》,2006年5月8日。

第三节 电视艺术与文化

文化是一个十分复杂的概念。仅从 1871 年到 1951 年,这 80 年间有关文化的定义就达 160 余种。而在 1951 年后的 50 多年时间里,国内外有关文化的定义就达近 200 种,可见该问题的复杂性。按照学界约定俗成的解释,文化可以分成两种:广义文化和狭义文化。广义文化是指人类社会历史发展过程中物质创造和精神创造及其成果的总和,分为物质的、精神的和制度的三个方面;狭义文化是指专注于人类的精神创造及其成果。从逻辑上,后者从属于前者,相当于广义文化的深层结构——精神层面。在本节中所探讨的文化限定在狭义文化层面,以电视艺术与文化的相互关系为主要内容。

一、文化环境对电视艺术的影响

"文化环境是指人的客观存在的周围的文化情况和文化状态。在纵向坐标中,文化环境是历史、现实和未来的发展趋势;在横向坐标中,文化环境是本土文化与外来文化的对抗、消融、一体发展趋势。"[1]文化环境对电视艺术的影响是巨大的,不仅操纵其创作内容、创作理念,也掌控其精神内核。以下通过几组文化形态的对比来简述之。

(一) 大众文化与精英文化

从 20 世纪 90 年代开始,大众文化奔涌而来,势不可当,逐渐成为我国社会最主要的文化形态之一。它所体现的思想意识、价值观念很容易直接作用于广大人民群众的精神世界,并影响其社会行为的方方面面。在这个意义上,我们甚至可以说,大众文化就是塑造社会大众灵魂的文化。电视艺术作为一种大众艺术样式,自然不可避免地受到大众文化广泛而深入的影响,甚至从某种程度上而言,20 世纪 90 年代以来,我国电视艺术的大发展就是大众文化在电视领域的全面胜利。从家庭伦理剧、历史戏说剧、情景喜剧到大量平民纪实节目,从电视"真人秀"到电视"脱口秀",无不渗透着大众文化精神。而在五光十色的电视现象背后,是电视艺术创作理念的悄然嬗变,即由自上而下的宣教式传播转向置身平民的平视化传播,这不能不说

[1] 戴剑平:《电视文化环境说略》,载《阜阳师院学报》(社科版),1992 年第 2 期。

是电视艺术创作观念的巨大进步。

与大众文化不同,精英文化本质上是一种自觉的文化,承担着教化大众、提升社会价值的功能,负责向全社会提供高尚的精神文化产品,向民众传递社会理想和理性精神,确立价值尺度和审美标准。20世纪80年代,我国社会经历了一场"精英文化热",文化寻根、哲学思辨、对生命价值的探求、对人文精神的推崇等一时成为文艺界关注的焦点,在此氛围中,电视艺术领域诞生了一大批优秀的电视纪录片,它们用纪实的手法来谈论人生价值、文化传承、民族命运等宏大命题,充满了文学意味、思辨色彩和精神力量,成为电视艺术史上的经典。代表作品如《话说长江》、《西藏的诱惑》等,都是精英文化诉诸电视艺术后产生的硕果。

(二)传统文化与外来文化

"中国传统文化是中华文明演化而汇集成的一种反映民族特质和风貌的民族文化,是民族历史上各种思想文化、观念形态的总体表征,是指居住在中国地域内的中华民族及其祖先所创造的、为中华民族世代代所继承发展的、具有鲜明民族特色的、历史悠久、内涵博大精深、传统优良的文化。它是中华民族几千年文明的结晶,除了儒家文化这个核心内容外,还包含有其他文化形态,如道家文化、佛教文化等等。"[①]浸润于传统文化的宏大气场中,我国电视艺术创作也具有了浓厚的民族特色。从选题方面来说,那些名著改编剧、"红色经典"剧自不待言,即便是《雍正王朝》、《康熙王朝》等历史剧,《还珠格格》、《铁齿铜牙纪晓岚》这样的戏说剧,《济公》、《新白娘子传奇》这样的神怪剧,《闯关东》、《血色湘西》这样的史诗剧等,都打着鲜明的民族烙印。从立意方面来说,许多电视艺术作品都致力于民族精神的重塑、伦理价值的回归和道德坐标的重建,此类佳作不胜枚举。从形式方面来说,不少电视创作者自觉地运用有民族气韵的艺术表现方式,如浙江卫视创作的泼墨画式的形象宣传片,意境幽远,韵味十足。再如五粮液集团拍摄的电视广告片,选用竹林、美酒、甘泉、纸伞等为意象,配以古筝、箫、笛等民族乐器,使得整个作品潇洒飘逸、回味无穷。

随着改革开放的持续发展,我国与其他国家在政治、经济频繁往来的同时,文化的相互交流也成为必然。世纪之交,受西方思潮的影响,我国电视节目创作领域产生了一种反正统、反中心、反理性的"狂欢"精神,出现了诸如《武林外传》这样的"无厘头"搞笑型电视剧,诸如《超级女声》、《快乐男

① http://baike.baidu.com/view/29087.html。

声》这样的"零门槛"全民选秀节目,为受众带来了彻头彻尾、无所顾忌的娱乐,获得前所未有的精神放松,但它给社会带来的负面影响也同样应当引起我们的重视。

(三)城市文化与乡村文化

我们通常所说的城市文化,是相对于乡村文化而言的,具体指"城市主人在城市长期的发展中培育形成的独具特色的共同思想、价值观念、基本信念、城市精神、行为规范等精神财富的总和"[①]。随着我国城市化进程的加快,城市文化成为一种有着广泛影响力的文化形态,当它作用于电视艺术创作时,便催生出一系列与城市相关的电视艺术作品。以电视剧中所塑造的城市人物形象为例,从改革开放至今,每十年便经历一次变迁:第一个十年(1978—1988年)以知青、改革者形象为主。前者以《蹉跎岁月》中的杜见春、《今夜有暴风雪》中的裴晓云、《雪城》中的姚玉慧为代表;后者以《新星》中的李向南、《乔厂长上任记》中的乔光朴、《女记者的画外音》中的步鑫生为代表。这两类艺术形象折射出那个特殊时代中国城市的基本面貌。第二个十年(1988—1998年)以商人、小市民形象为主。前者以《情满珠江》中的林必成、梁淑贞,《外来妹》中的赵小云、江生,《北京人在纽约》中的王起明、阿春为代表;后者以《渴望》中的刘慧芳、宋大成,《编辑部的故事》中的李东宝、葛玲,《过把瘾》中的方言、杜梅为代表。他们所展现出的城市生活景观在当时吸引了无数受众。第三个十年(1998—2008年)以军人、工薪族形象为主。前者以《DA师》中的龙凯峰、林晓燕,《突出重围》中的范英明、刘旭东,《士兵突击》中的许三多、成才为代表;后者以《贫嘴张大民的幸福生活》中的张大民、李云芳,《牵手》中的钟瑞、夏小雪,《金婚》中的佟志、文丽为代表。这些城市小人物跌宕起伏的命运从一个侧面展现出城市文化的内涵。不难发现,这些鲜活的城市人物形象是与中国城市的变迁紧密相连的,是与中国城市文化血脉相通的。

与之相对应,乡村文化在我国有着更加不可忽视的影响力和辐射力。我国是一个农业大国,农民人口占到总人口的大多数,并且随着国家对"三农"问题的高度重视和近年农村进城务工人员的增多,乡村文化越来越引起人们的关注。除《刘老根》、《乡村爱情》、《喜耕田的故事》、《清凌凌的水 蓝盈盈的天》、《当家的女人》等一大批优秀农村题材电视剧之外,荧屏上还涌现出了不少关注农民生存状态的电视纪录片,反映农民生活情况的

① http://zhidao.baidu.com/question/19568941.html。

电视文艺节目,这都是在乡村文化影响下电视领域产生的艺术成果,它们与农民生活产生了良性互动效应。

二、电视艺术的文化功能

於贤德先生认为,电视的文化功能可归结为三方面,即"物质文化的博览会;制度文化的增力器;精神文化的催化剂"。① 这对电视艺术研究具有启发作用,与之类似,电视艺术的文化功能同样可概括为三点:

其一,电视艺术对物质文化具有展示功能。物质文化是人类生产劳动所创造的物质成果,如工具、器物、建筑和设备,它是人类物化劳动的产品,是人的自觉创造活动的结晶。电视艺术生产、传播的各个环节,正是依靠着各种仪器设备而完成的。因此,人们通过欣赏电视艺术,就已经领略到高科技时代物质文化的丰富内涵。然而,更具普遍意义的是电视艺术对物质文化的展示,在各式各样的电视剧、纪录片和文艺节目中,观众能够看到古今中外、琳琅满目的各色物品。至于电视广告,更是电视为物质文化服务的最佳途径。正如於贤德所言,电视利用其在信息传播中的多种优势,可以准确而生动地展示产品的色彩、造型、结构、功能,能够运用语言去说明产品的性能,还可以通过动态的表现去显现产品的运作过程。这种得天独厚的优势,使电视成为广告公司青睐的对象,成为广告世界的骄子。

电视艺术对物质文化的这种展示功能,对于人们的社会生活有一定的正面意义。通过这些劳动果实的具体而形象的展示,人们感性地看到自己所从事的创造性劳动的伟大,看到人类在改造外在世界的过程中努力建造着越来越美好的物质生活条件,并由此感到骄傲、自豪和心理上的充实,产生一种集体成就感。但另一方面又很容易形成商品拜物教的社会环境,使人沉溺在感官享受的渴求之中,对于物欲横流的不良倾向起到了推波助澜的作用。这应当引起电视艺术工作者的高度警惕。

其二,电视艺术对制度文化具有促进功能。王沪宁认为:"政治共同体还通过一套更加广大的网络传递政治观念,传播政治文化,促进个体政治观念的形成。这便是报纸、杂志、电台、电视等大众传播媒介工具这种神奇的力量。这里人们又可以看到一个有趣的现象:凡是大众传播发展的社会,政治体系都相对稳定,而政治体系动荡不安的,大众传播均不那么发达。这个

① 参见於贤德:《论电视的文化功能》,《浙江社会科学》,1996年第3期。

现象告诉人们一个道理:广泛传播和深入人心的政治文化与政治体系的稳定和发展有一定的逻辑关系。"① 电视艺术作为一种大众艺术样式,在社会的稳定和发展中,在健全法制、发扬民主和社会制度不断优化的过程中,具有巨大的威力,有助于整个社会在特定的制度的保障下,处于有效的、良性的运作之中。电视艺术可以使政治文化迅速地在公众中得到普及,使人们的政治活动在合乎社会规范的轨道上进行,达到保障及完善社会制度的目的。

在电视艺术节目中,这一功能主要体现在具有主旋律性质的政论片、电视剧和文艺节目中,它们往往用高超的艺术技法包裹着具有鲜明意识形态的主题,从而对现有的制度文化起到巩固作用。电视政论片《大国崛起》在末集"大国之谜"中有如下一段解说词:"回顾500年来各个世界大国发展的历程,讨论大国崛起的关键性因素,单一的因素一定是错误的,但有一些共同的因素却值得关注:重视科学和教育、建立起适合本国国情的政治经济制度、善于学习但绝不简单模仿别国的道路、后发国家在国家力量主导下加快现代化步伐等。"这段全片的点睛话语告诉观众,本片的目的就在于从其他国家的经验教训中寻找中华民族伟大复兴的策略,其中,建立并完善符合国情的政治经济制度是重中之重。整个作品在翔实的资料和艺术化的叙述中得出结论,令人信服。

其三,电视艺术对精神文化具有建构功能。精神文化是人的意识形态和思想观念,如人的价值观、世界观、审美观,以及人类所掌握的各种知识和文学艺术等精神成果。於贤德认为,电视产生后,以往的精神文化通过电视的整合,形成了新的变化和发展,有些精神产品以及生产这类精神产品的方式开始衰落,而另外一些过去没有过的精神产品的品种和新的生产方式则应运而生。虽然不能说电视改变了人类精神生产的一切,但是它对人的思维方式、情感方式和行为方式所造成的影响,是有目共睹的。电视艺术倡导什么,反对什么,赞美什么,鞭挞什么,都会对社会的价值观念、道德观念产生强有力的影响。

这种影响在电视艺术中随处可见,小到十几分钟的电视小品,大到数十集的长篇电视连续剧,都不同程度地对精神文化起到建构作用。电视剧《和平年代》结尾处主人公秦子雄(以下简称"秦")与慕容秋(以下简称"慕容")的一段对白点破了全剧的精神主旨:

① 王沪宁:《比较政治分析》,上海人民出版社,1987年版,第187页。

秦：回顾自己走过的人生道路，包括自己的爱情，我反反复复地问自己，我所做的一切真的是毫无价值、是没有意义的吗？好多个晚上这个问号都出现在我的脑海里，简直可以说是一场旷日持久的精神拷问。

慕容：你的答案呢？

秦：答案？当然是否定的。我想到了那些经历过许多恶仗、许多血战，却寸功未建的战士；想到了那些吊了一辈子嗓子，压了一辈子腿，却从未演过主角的演员；想到了那些用青春在运动场上摸爬滚打，却从未登上过领奖台的运动员……在他们的生命中，没有军功章，没有奖牌，没有鲜花，没有掌声，可是他们在用生命创造一种精神……我的一生也许永远只能是在沙盘上作战的军人，但是我无愧的是，我用我的一生在铸造这种精神，这种男人的精神、军人的精神。

慕容：你应该把这番话告诉文璐，让她真正地认识你，不要让她犯和我一样的错误。

这段颇具质感和震撼力的对话，向受众昭示着生命的真正价值所在，它告诉人们，人生的终极目的不应是短期的、物质的、功利的追求，而应该是对崇高精神的追寻与铸造。电视艺术对精神文化的积极作用由此可见一斑。

第四节 电视艺术与技术

自诞生之日起，电视艺术就与技术相互关联、不可分割。在高、精、尖科技空前发展的今天，技术和艺术在电视创作过程中空前紧密地糅合在一起。

一、技术进步对电视艺术的推动

说到技术对电视艺术的影响，自然不言而喻。纵观50余年中国电视艺术史，在某种程度上就是伴随着电视技术的发展而不断进步的历史。李兴国教授把技术对电视艺术的影响分为三个历史阶段：①

1."大直播"时期（1958—1978年）。纵观这一历史阶段，电视这一新生事物制作方式的特殊性，给初生的电视艺术带来了具有时代特征的艺术局限和美学特质。首先，体育节目直播初显身临其境之美。1961年，第26

① 参见李兴国、袁冶：《技术成就艺术之美——中国电视50年》，载《当代电视》，2008年第8期。

届世乒赛在中国举行。据统计,当时北京地区仅有电视约1万台,但其利用率之高是无与伦比的,一台电视机前往往能聚集上百人观看,体育直播将赛场延伸到了电视机前,观看时产生的身临其境的感受是其他媒体所不能比拟的。其次,直播节目中制作与欣赏的同步性。所谓"直播",指的是节目制作、传播与观众收看同时进行。直播的电视节目一气呵成,中间没有停顿,这对从业人员的素质要求非常高,录制难度超过了电影以及戏剧等其他艺术形式。但从另一方面看,直播这种播出方式给从业人员提供的锻炼机会也是非常难得的。再次,电视节目中时空的局限性。由于当时没有磁带录像,也没有后期制作的条件,电视节目中特别是电视剧很难发挥其视听结合、时空交错的特长。直播剧不仅不能像电影那样让剧情自如地在不同时空中穿插跳切,甚至不能自由地展现真实场景,而且在镜头运用、角度切换、场面调度等方面都有诸多局限。当时的直播电视剧大都剧情单一、矛盾冲突集中、人物关系简单、场景变换少,其美学形态带有浓重的舞台剧痕迹。

2. 成长和发展时期(20世纪80年代初—90年代末)。在这十余年中,经济杠杆有力地支撑着电视产业及其相关技术的进步,将电视艺术带入了一个新的高度。其一,磁带录像机的出现改变了备受时空限制的"现场直播"单一形式,实现了电视工艺流程的真正转折。从技术层面来说,录像技术的出现使得影像信号的收集和整理成为可能,将电视节目的播出形式扩展为直播和录播两种方式。同时,该项技术的使用拓展了拍摄空间,增加了电视表达内容,为节目资源的反复利用提供了可能。而且,它使后期剪辑和同期声的录制开始进入到电视节目的生产领域。这极大地丰富了电视艺术的表现语言,为旧节目形式的改进和新节目形态的开启贡献了重要力量。其二,克服了超短波的距离障碍,微波传送以及后来的卫星传送技术使电视从"岛屿性"变成全国性乃至世界性媒介。其三,新的电视样式开始出现。电缆电视(Cable-TV)、卫星电视(Satellite-TV)、图文电视(Telext-TV)诞生,这些新技术与电视艺术的结合给电视传播带来了新的特质,不仅改变了影像信息的传递方式,也改变了人们对电视艺术节目的收看模式和欣赏方式。

3. 全新的数字时代(2000年至今)。进入21世纪,数字技术、高清技术的广泛应用是这一时期中国电视的主要特征,在电视艺术领域引发了一场深刻的技术革命。第一,改变了影像原有的模拟记录方式。数字化存储设备使影像的保存期限大大延长,几乎可以在保证质量的基础上永久保存。不仅如此,数字化设备的兼容性为影像传播的自主提供了更多的空间。第二,数字技术使非线性编辑技术得以广泛使用。这使得影像信息的加工制

作变得极为便利,创作手法更加多样,生成的效果更加丰富。第三,数字电视技术的发展对传统的节目收看方式产生了重大的影响。数字电视是指节目的采集、制作、编辑、播出、传输、接收的全过程都采用数字技术的电视形式。相对传统的模拟信号传输技术,数字电视技术具有清晰度高、音频效果好、抗干扰能力强的特点。第四,卫星传输系统的数字化继续为电视的信号传输提供着强有力的保障与支持。数据压缩编码技术在卫星广播电视传输中的运用,一方面大大提高了广播电视节目的信号质量,另一方面,因为采用数字压缩技术,原来只能转发一路模拟信号的一个转发器带宽,现在可以同时转发四路数字信号,为受众提供了更多的选择空间。

二、"技术至上"给电视艺术带来的负面影响

技术是电视艺术事业发展的强大助推器,理应引起学界和业界的高度重视,但技术的进步并不是解决所有问题的金钥匙,对技术的过度依赖和对其作用的过度期待往往会把电视艺术带入歧途,这尤其体现在电视剧和电视综艺晚会中。

在我国电视剧谱系中,有一种以仙魔神怪为主要表现对象的神怪剧,从早期的《西游记》、《聊斋电视系列片》到后来的《新白娘子传奇》、《封神榜》,再到近期的《魔幻手机》、《快乐星球》等悉属此类。近些年某些神怪剧的创作者挖空心思地运用技术来制作特技、营造恐怖气氛,而忽视了剧作的情节设置、框架安排、叙述策略、矛盾冲突,此种舍本逐末的做法大大削弱了此类电视剧的艺术性,使得作品在令人眼花缭乱的外部包装下缺乏一个扎实完善的"故事内核",在对观众进行视觉轰炸后不能使其心灵为之颤动,因此也就很难成为艺术经典。此外,早在1989年,内地第一版《封神榜》开播后,就由于气氛过于恐怖,只播到第5集便中途停播,从此销声匿迹。而到了近年,神怪剧的创作又显现出此类弊病,使用种种技术手段过度渲染恐怖,这应当引起相关创作者的注意。

另外值得一提的是每年一度、备受关注的《春晚》,在灯光、舞美、服装、舞台越来越奢华的同时,观众越来越难以从中寻觅到真诚感、亲切感与温暖感,20世纪80年代《春晚》上那种茶座式的现场观看方式、演员的朴实表演及其与观众的真诚互动在近些年很少再看到,这成为其观众满意度不尽如人意的重要原因之一。

总之,电视艺术创作者在重视技术的同时,万万不可忽视电视最本质的

艺术属性,电视技术作为手段和工具只能起到辅助与配合的作用,而不能越俎代庖。摆正技术因素在电视艺术创作中的地位,有助于电视艺术今后的健康持续发展。

第四章　电视艺术与其他艺术的关系

电视是一门年轻的艺术,虽然诞生的时间很短,但却给当代人类社会带来非同凡响的改变。作为一种先进的传播媒介,电视既具有与报纸、广播相媲美的新闻属性,还具有传播知识的教育功能,更是继电影之后新崛起的一种综合艺术。这种综合性除了表现在电视是技术与艺术、时间与空间、多种艺术手段的兼容外,还体现在具体的电视艺术作品中,音乐、舞蹈、戏剧、文学、绘画、摄影等艺术门类往往被有机地组织在一起,作为一种艺术元素,融入电视艺术的整体构思中,成为体现电视艺术多元价值和兼容美的重要组成部分。

第一节　电视艺术与文学

文学,作为一种语言艺术,历史悠久,成就辉煌。文学与影视都是人类表达、讲述自我的不同形式,是人类创造的艺术形式,它们的思维形式也有共同之处,只是具体展开的过程、策略、方式、技巧有所不同。实际上,二者一直在彼此参照对方,影响对方,并接受对方的濡染,从而推动自身的发展。因此,文学与电视一直存在着互动关系。众多影视作品的创作实践证明:文学是影视的根基,影视可以强化文学的效果,但凡优秀的电视艺术作品,都具有浓厚的文学性。

一、文学是电视艺术的母体

电视荧屏上的各类节目,无论是新闻、广告,还是电视剧、电视文学作品,都必须经过二度创作,才能产生荧屏形象,否则便缺乏基本的艺术美感和文学素养。在这个创作过程中,一度创作的核心是文学剧本,即剧作者编写的剧本。只有在文学剧本的基础上,导演、演员和其他相关工作者才能进行二度创作。二度创作是影像创作,即电视导演根据文学脚本进行整体的

艺术构思,并将其付之于演员、摄像、音乐、美术等部门去实现。这是对电视导演各方面的艺术水准,特别是文学素养的全面考察和检验。可以这样说,电视导演的文学修养体现在电视艺术创作的全过程之中。事实上,电视屏幕上几乎所有的电视节目,都有一个文学性的问题,可以这样讲:文学是一切电视作品的基础。

之所以说文学是电视艺术的母体,主要基于以下理由:

首先,文学性是电视艺术的基本特性。电视艺术是兼容性很强的艺术,它不仅兼容科学与艺术、时间与空间,而且兼容音乐、舞蹈、戏剧、文学、绘画、摄影等艺术元素。这些艺术元素往往被有机地组织在一起,融入电视艺术的整体构思中。正是这诸多元素的有机交织、渗透、融合,构成了独立的、新兴的电视艺术样式,从而使得电视艺术本身拥有了较浓厚的文学性、戏剧性、音乐性、绘画性。但是在这诸多的构成元素中,文学性应被看作是最基本的元素。一种电视节目可以没有戏剧性、绘画性或音乐性,但不能没有文学性。

其次,文学思维方式是电视艺术的重要思维方式。当我们创作一个专题片、纪录片、电视剧或者音乐电视的时候,首先会考虑确定一个主题,然后再构思如何组织结构、安排情节等等,这即是从文学的角度进行构思。主题、人物、情节等概念,正是来自于文学。也就是说,文学思维是电视艺术不可缺少的思维基础。当然,电视节目的创作还涉及从文学思维到电视思维的转换问题。比如电视散文是电视与文学合一、声像结合的艺术形式。要将文学散文的美感、情愫和志趣传达给电视观众,就一定要经过文学思维到荧屏思维的转换,运用画面、声音、造型甚至光效、色彩、影调语言,营造意境。

再次,电视艺术作品的创作手法具有文学性。电视与文学的联姻是电视艺术发展的必然。电视的诸多创作手法直接来源于文学,例如电视新闻节目中的深度报道,如新闻述评、新闻专题、系列报道、连续报道、新闻特写、背景分析等,在严格依据客观事实的前提下,把文学中形象的美学思维和丰富的创造力融入电视记者的采访拍摄和解说技巧当中,可以极大地增强电视新闻节目的可看性。而一些专题类栏目也往往借助中国评书、戏剧、章回小说的叙述模式,使节目内容一波三折,悬念迭出。比如曾经收视率很高的《社会纪录》栏目,突破纪录片的局限,利用戏剧的编排技巧,以故事化的方式一一呈现,通过合理的结构安排,尽可能挖掘事件本身的蕴涵,巧妙地将之处理成一集集生动精彩的生活情景剧,其故事极为符合中国传统戏剧理

论的形式规范。

复次,电视艺术作品的文学性还体现在电视画面的象征性、隐喻性、夸张性、对比性等来自于文学的修辞格上,这些修辞格为电视艺术叙述故事和表现情感所用。中国电视纪录片史上的又一巅峰之作《故宫》,无论在开拓思想文化内涵、探索精神领域方面,还是在拍摄规模、范围、手段等诸多艺术表现方面都取得了新成就。该纪录片由内向外探赜索隐、钩深致远,通过对故宫建筑、人物、书画、瓷器、历史变迁的挖掘和呈现,力图深入统治者的精神世界,探寻历史发展的脉络。该纪录片较多地采用了文学中常用的直抒胸臆、借景抒情、托物抒情、叙事抒情等手法,创造诗的意境,特别是在讲述宫闱内不为人知、真实鲜活的人物命运、历史事件和宫廷生活之时,"在严肃性和趣味性之间,通过合适的切入点和表达方式,来做到两者的平衡。将深刻的意义和宏大的主题寓于具体的事务和生动的细节当中,抓'独家发现'的细节、讲'不为人知'的故事、说'生动典型'的人物"[①]。也正因为文学手法的运用,使得《故宫》较以往同题材的纪录片在解说词的感染力度、文化内涵的深度上高出一筹。

最后,广泛运用于电视艺术中的隐喻蒙太奇、表现蒙太奇、平行蒙太奇等手法与文学有极大关联,实为文学创作中的象征、夸张、比拟、衬托等表现手法。不过,文学是文学语言的艺术,电视则是音画语言的艺术。文学作品需要人们经过阅读再加上想象,才能对其进行欣赏,而电视艺术则不然,可以直接看到影像。这种表达、传播的方式与途径的不同决定了电视艺术同文学的根本区别。

总之,电视节目质量的高低,与创作者的巧思妙想、文学思考和美学追求密不可分。电视节目的最高宗旨,是要向观众传递真善美的理念。

二、电视艺术对文学的重塑、保存和普及

文化消费时代的到来,使光影、图像充斥我们生活的每一个角落,也改变着文学与艺术的疆域,两者的关系更为密切,共生互补。这一方面表现为电视对于文学的借鉴,从文学中吸取营养;另一方面,文学也随着视像文化的迅速发展,正在以前所未有的积极姿态通过电视媒体焕发出勃勃生机。

[①] 《论坛实录:〈故宫〉制片人赵薇介绍制作经历》,http://ent.sina.com.cn/v/2008-10-30/ba2228815.shtml。

电视对文学的多重作用主要表现为两点：一方面电视保存和普及文学艺术作品，成为文学的一种重要传播手段。电视的广泛普及使得高高在上的文学作品插上电子的翅膀飞入寻常百姓之家。电视文学是大力普及文学作品，进一步发挥其社会功效的最好方式和途径。文学艺术通过影视传播，不但能使传统文学艺术被广泛接受，获得创新发展的契机，而且还能弘扬民族文化，开拓文化全球化背景下的公众精神空间，重建现代人文传统。当然，电视对文学的积极作用虽是显而易见的，同时，它带来的负面效应也是不可忽略的。首先，电视在普及文学名著的同时，也存在任意篡改、歪曲、媚俗化的倾向，一些编导为了迎合尽可能多的观众的需求，不惜把一些名著改得面目全非，看似人物还是那些人物，可灵魂和精髓早已荡然无存。其次，电视制作商为追求巨额的经济利润，制作粗制滥造、狗尾续貂、肤浅化的电视作品，无情地抽空了观众的热情。再次，电视传媒的疯狂魔力，还使当下的文坛创作自动接受了影视化的写作模式，尤其是小说创作日益呈现一种炫耀、自恋和媚俗的倾向。

另一方面，电视通过电视剧、电视专题片、电视纪录片对文学进行了重塑。这主要表现在以下几个方面：首先，对文学内容的扩展和丰富。电视剧往往集数较长，擅长展现复杂的故事情节和丰富的人物类型，把文学作品改编成电视剧，往往需要对原著进行一定程度的扩充，尤其是当原著内容凝练、短小之时就更是如此了。热播电视剧《潜伏》即是例证，龙一创作的《潜伏》本来是短篇小说，只有1万多字，所有人物加在一起也不过六七个。改编成30集的电视剧后，时间跨度大大加长，人物更为丰富和丰满。《潜伏》可以说最忠实地继承了小说的精髓，又最大限度地拓展了小说的外延，其中导演兼编剧姜伟功不可没。但也有不少改编电视剧注水现象严重，张爱玲的作品尤其受到诟病——《金锁记》由3万字改编成22集，《半生缘》由10多万字改编成30集，《倾城之恋》由2万多字改编成34集，《倾城之恋》编剧更是捕捉原著中的蛛丝马迹，大胆地挖掘扩充，增添不少枝节来充实剧情，比如白流苏和范柳原相识前的生活占去电视剧内容的一半，增加新的角色以丰富人物经历，男女主角的性格也变味了。其实，文学作品改编成电视剧，受到一定程度的制约，对于一般观众或没有读过原著的人来说，适度交代背景和人物是必要的，电视剧的叙事容量也允许创作者进行一定的铺陈加工，但如何把握好度是一个很大的考验，否则最后的成品极有可能丧失原著风骨而变成狗尾续貂。

其次，对多种文学样式的探索。随着时代的发展和科学技术的演进，我

们的生活已然跨入电子时代,电影、电视、网络、手机视频充斥我们的世界,让人目不暇接。电子科学技术的发展,除了使人类生活更便利,信息更流畅外,还创造了文学艺术的新的存在方式,无形中使电视与文学牵手而演变成"电视文学"。《中外影视大辞典》对其是这么定义的:"运用特殊的屏幕造型手段,借助文学创作的一般规律,形象地反映社会生活,塑造人物形象,表达思想感情,具有文学和艺术审美情趣的电视艺术作品。电视文学概念的外延十分宽泛,它不仅包括电视屏幕上的一切文学样式,如电视小说、电视散文、电视报告文学等,还包括电视剧文学剧本、电视专题片、电视纪录片、电视艺术片内部构成中的文学成分。我们可以这样说,文学是一切电视剧目创作的基础,电视离不开文学性。"① 从1958年电视诞生以来,荧屏上就涌现了电视小说、电视散文、电视诗歌、电视报告文学等崭新的电视文学新样式,它们在电视屏幕上构筑了一个完整的电视文学系统,形成了一个电视文学家族,创造了一个电子时代的电视文学世界。

最后,对文学内涵的当代演绎。借助大众传媒强大的号召力,"三国"文化在今天取得了往日不可比的传播效果。从上世纪80年代开始,电视荧屏上就时不时地掀起一股三国潮流,这些电视作品以三国历史和《三国演义》为基础,刻画和再现了三国时期跌宕起伏的战争和政治风云变幻,从不同角度阐释出三国文化的传统精神和战争谋略。许多创作者不再拘泥于三国历史或者三国演义的故事本身,大胆地进行自己的再创作,用时代的眼光来解读传统,如此一来,"我们得到的已全然不是书本上那些原有的东西,我们看到的是结合了历史文本精髓与现代理念的新的文化模式和新的文化产品"②。对文学作品内涵的当代阐释,其中也有观众的功劳。比如香港TVB清宫大戏《金枝欲孽》展现的清宫众嫔妃之间钩心斗角、尔虞我诈的情节,活脱脱就是一本"深谙'OL'心理的办公室处世教科书",其跌宕起伏的剧情,处处暗合着当代职场人生的百转千回,受到众多城市白领女性的青睐。就连该剧的监制戚其义也承认:"《金枝欲孽》中可以看到许多在家庭、公司中发生的问题,这套剧能反映当下的社会心态,所以受到人们欢迎。"

① 《中外影视大辞典》,中国广播电视出版社,2001年版,转引自《从〈子午书简〉看文学艺术在电视媒体中的新视听语境》,http://blog.sina.com.cn/s/blog_5445b5da010008vi.html。

② 蔡尚伟、钟玉:《从三国电视作品热看三国文化的当代传播》,中华传媒网·学术网 http://academic.mediachina.net/article.php?id=4692。

第二节　电视艺术与音乐

音乐能表现人们心中所想,同时又能淋漓尽致地表现出人类各种各样的感情,且有极强的感染力,是治疗疾病以及美化生活的一味良药。许多姊妹艺术如舞蹈、戏剧、电影、电视等都有它们自己的艺术魅力与长处,但都不得不借助于音乐来使它们更具有感染力和表现力。在电视艺术中,音乐是富有感染力和想象力的艺术表现手段,在电视艺术中的作用日益增强。音乐不仅可以营造气氛、描绘形象、表达精神,还具有画面和文字无法表述的情思,成为画面和文字的补充。成功的电视艺术作品,离不开好的电视音乐;好的音乐,更能增添电视艺术作品的无穷魅力。合理、适当地运用音乐,能为电视作品的画面增色添彩,使其内容更加耐人寻味。

一、音乐在电视艺术中的作用

音乐能够特别深刻有力地影响人们的情感体验,是强化影视作品感情的重要手段。当今社会中,音乐已经成为电视艺术的重要组成部分,与电视紧密地融合在一起。如今,电视艺术片的音乐内容日益丰富,表现形式也日趋多样化。

电视艺术中的音乐,借助电子科技的传播手段,更具有着非凡的、得天独厚的优势:

1. 通俗易懂,朗朗上口。电视音乐借助电子高科技插上了飞翔的翅膀,变得更通俗易懂,悦耳动听。电视歌曲或配乐往往旋律优美,歌词直逼人的内心深处,富于人情味,具有亲切感,易于被人们所接受。好听的电视音乐,不论男女老幼,也不论学历高低,都爱学、爱唱,由此广泛流传。例如赵薇演唱的电视剧《京华烟云》主题曲《发现》,孙俪演唱的《幸福像花儿一样》的主题曲《爱如空气》都因为旋律优美动听,婉转动人,歌词富于文学美感而被观众所熟知,并竞相传唱。

2. 传播迅速,范围广泛。电视音乐是音乐类型中传播最迅速,最广泛的形式之一,借助电视这种最现代化的信息传播手段,电视音乐得天独厚地拥有最大量的观众。中央电视台《春节联欢晚会》每年都会"捧红"个别歌星,而由他们演唱的歌曲也往往不胫而走,一时间被竞相传唱。比如1998年《春节联欢晚会》上,由王菲、那英合唱的《相约九八》至今令人难忘。

3. 简明概括,感染力强。音乐通过它的各种表现手段不仅能够真切而优美地传达人的喜、怒、哀、乐等各种情绪,而且具有鲜明的时代特征和民族特色,具有抽象性和概括性。电视音乐的力度变化和速度变化不同于纯音乐的演奏,它可以根据需要在调音台上获得在演奏中不可能达到的最强和最弱的音量,获得全新的力度,速度也是如此。电视音乐必须简明,因为它是和画面、语言交叉使用、综合表达的,因此不允许它像交响曲一样多乐章、多声部地呈示。

4. 交融共生,意义丰富。当音乐作品被用于电视节目当中,与画面、语言和音响相互融合在一起,作为电视节目的一种表现手段时,这部音乐作品本身无论多么完整,从纯音乐的角度来讲具有多么鲜明的内容,都将被部分地改变其原来的作用和地位,而从属于某个具体的电视节目,成为这个节目的构成要素之一。电视音乐不像舞台演出的音乐节目那样追求自身的旋律美、节奏美与音响上的美感,它必须依据特定电视节目主题思想的要求,与电视画面、有声语言、音响结合,互渗互补融为一体。因此电视音乐具有不完整性,可剪辑性。

此外,音乐在电视中的作用是多元的,剖析电视艺术中的音乐,可以管窥音乐之于电视的重要性:

首先,音乐是一种情感艺术,它传达给人们的信息不像文学语言那样确定,没有画面那样具体,也不如音响那样直接,同样一段音乐可以有多种解释。正是音乐所特有的这种模糊性及多义性,使它的作用在电视节目中获得了最大限度的发挥。正所谓音乐的最大特性是感染情绪,所以对于电视节目而言,音乐所起的首要作用即是烘托与渲染气氛。在收看电视艺术节目时,倘若缺乏音乐的陪衬,观众就会觉得画面干瘪乏味,没有让人回味悠长的艺术美感,假使配以音乐,对画面进行各个层面的烘托和渲染,立刻就会觉得画面与音乐相得益彰,有立体感和厚重感。比如央视12集大型纪录片《故宫》,著名音乐人苏聪为影片炮制了富于历史沧桑感的听觉效果,其配乐低沉婉转,荡气回肠,随着镜头的切换和解说人富于磁性的声音叙述,故宫厚重辉煌的风景翩翩掠过。配乐时而高亢,时而感伤,时而急促,时而舒缓,异常有力地契合了影片的内涵。

其次,音乐也可以是节目播放过程中的必要衔接和有力道具。比如谈话节目、专题节目、新闻节目等等,当电视画面不能有效地传达意义时,音乐可以起到语言所达不到的效果,尤其是在谈话节目中,音乐可以辅助主持人控制节目的进展流程和运动节奏。在画面缺乏动感形象且没有明确间隔的

节目中,音乐的介入,不仅能对观众的情绪、情感与思维活动起到一种恰当的制约和调控作用,并且能自然地完成画面的过渡和衔接。比如央视的《实话实说》(目前该节目已退出央视)节目现场安排有电声乐队,配合节目的进展弹奏自然、明快、原生态的现场音乐,有时是为了配合节目的氛围,有时是在节目现场比较尴尬、嘉宾情绪激动或者主持人出现短暂的停顿的间隙,用音乐表达他们的意见或情绪,或者就是为了使节目能顺利地进行下去而起衔接作用。深圳卫视家庭亲子节目《饭没了秀》推陈出新,其"魔力宝宝"板块是完全以儿童为主角的脱口秀节目,以深圳和全国其他城市挑选出来的四位宝宝的另类思维方式为线索展开演播厅谈话,充满童真、童趣。在演播室谈话环节,音乐有效地起到了烘托气氛,或者衔接节目进展的作用,甚至在宝宝们表演才艺的环节还成为必不可少的节目道具。

最后,音乐可以以主题音乐或主题歌的形式贯穿全片,起到深化主题的作用。另外,音乐还有刻画人物形象、拓展画面时空的联想视野等作用。音乐是时间的艺术,它能在旋律的流淌中把人的思绪延长,还能为画面开拓出一个广阔的、形象的画外空间,既深化主题,又延展画面的多重内涵。在谈话节目、专题节目中,音乐尤其能激发观众思维的活跃度和思绪的浮想联翩,能把画面语言难以阐明的内在的、复杂的、多层次的内容一一交代出来,令观众产生身临其境之感,并产生情感上的共鸣。

电视配乐的选择安排是一门高深的学问,从音画统一的原则出发,音乐首先应该和作品内容的时代特征、民族特色、地方风格、人物个性、生活风貌以及艺术风格相吻合,同时要与画面的情绪、气氛、长度相契合,要考虑音乐是解说词的铺垫还是解说词的补充(如果是铺垫要让音乐先营造氛围,待到气氛浓厚才出解说词;如果是作为解说词的补充,就要在适当时间将音乐音量缓缓渐强,但不能喧宾夺主)。而对电视配乐成功与否的评价主要是看它与画面的关系处理得如何,包括整个音乐是否与节目主题、内涵、时代风格、民族特色和地方韵味一致。

二、电视艺术中音乐的多种表现方式

电视艺术中的音乐不仅可以营造气氛、描绘形象、表达精神,还可以成为画面和语言的延展,为电视艺术的画面增色添彩,使电视艺术生命力更加持久。电视音乐繁复的种类和多样的特性,使其在电视屏幕上愈发鲜明地体现出自己独特的表现力。

1. 标志性音乐。标志音乐包括各个电视台的台标音乐和各个频道、栏目的片头音乐和片尾音乐。这种音乐是作为一个特定符号出现的,具有很强的象征意义,和各台、各频道、各栏目包装动画和字幕图像一起概括地表现其总体特点。它是能鲜明地体现电视台、频道、栏目特性和风格的音乐,让观众耳熟能详,一听到,头脑中即能浮现出相应的电视画面,比如央视一套的《新闻联播》的片头音乐和片尾音乐。它具有相对稳定性,一般都较短,少则几秒,多则几十秒。音乐和画面都已经深入人心,轻易不去改变。

2. 配乐。配乐包括字幕配乐、画面配乐、解说配乐、表演配乐等等。新闻节目、风光片、天气预报中的配乐往往节奏舒缓,婉转动听,没有明显的情绪、风格特征或倾向,个性并不突出,也没有很强的动力性和声或富于戏剧性的逻辑发展。它旋律流畅,起伏不大;速度中庸,不紧不慢;音色柔和,对比不强。比如央视《新闻联播》之后的《天气预报》配乐是由浦琪璋改编的电子琴版的古筝名曲《渔舟唱晚》,美妙、舒缓,带给人无限的遐思,百听不厌。而在综艺节目、访谈节目和广告、纪录片中,音乐往往经过精心选择,和节目内容相匹配。首先是主题音乐,即能够概括和深化节目内容的主体音乐。在谈话节目中,主题曲一方面要符合谈话的嘉宾身份、氛围和基调,另一方面要尽量照顾观众的接受心理,最大限度选择观众熟知并喜爱的乐曲,最好能做到家喻户晓,妇孺皆知,朗朗上口。广告中的主题音乐要参与叙事,传递重要讯息,可谓是广告的灵魂。这些节奏明快,旋律动听的音乐往往能最大程度地强化观众对广告作品的认知程度,比如"芝华士"的广告曲"When you know/Mermaid"欢快明朗,优雅动听,配以几位成功男士在阿拉斯加钓鱼喝酒的画面,有力地传达了 CHIVAS 产品的特性,让人印象深刻。其次是背景音乐,对烘托气氛和调动情绪起着极其重要的作用。它不像主题曲那样能概括全局,表达内涵,它只是节目过程中的点缀装饰,绝不能喧宾夺主,结构上也力求简约凝练,声部织体不能过多过密,追求内在逻辑上的高度统一,但它并非可有可无,安排适宜的背景音乐能直接作用于观众的心灵,可以引导甚至转换人们的情绪,使节目锦上添花。

3. 电视剧音乐。电视剧可谓是收视率最高的电视节目类型之一,它的音乐也因此影响极为广泛,尤其是片头、片尾歌曲和片中插曲。这些歌曲往往通俗易懂、朗朗上口,歌词往往贴近生活、老少咸宜,并且带有一定的象征性或隐喻性,音乐语言个性鲜明,旋律动人并且易于传唱。电视剧音乐的选定要符合点题、渲染、概括等表现内容的需要,也就是说要依附于电视剧的整体内容,为剧情发展和人物性格服务,切忌胡乱编排,曲不对题。经典的

电视剧主题曲往往生命力长久,广为传唱,比如根据四大名著改编的电视剧的主题曲《滚滚长江东流水》、《好汉歌》、《敢问路在何方》、《枉凝眉》,其旋律或激昂悲壮、豪迈爽朗,或魔幻神秘、缥缈虚空,歌词凝练,与电视剧内容水乳交融。而《雍正王朝》主题曲《得民心者得天下》、《康熙王朝》主题曲《向天再借五百年》,旋律起伏跌宕,又自然流畅,歌词直抒胸臆,淋漓酣畅,对电视剧艺术风格的强化以及主题的概括和揭示,都起到了很好的艺术效果。当然,与专题节目的背景音乐不同,电视剧音乐是完整的、具有独立品格的艺术作品,它可以单独传唱,甚至因为家喻户晓而给制片商带来更多的经济效益。从传播学的角度看,电视剧音乐之所以能成为最流行的音乐之一,是因为电视剧本身成了其音乐的最有力的广告平台。比如由王菲演唱的张纪中版《天龙八部》主题曲《宽恕》,张靓颖演唱的张纪中版《神雕侠侣》主题曲《天下无双》,都因为电视的剧热播而迅速传唱开来。

4. MTV。音乐电视(Music Television,MTV)虽是舶来品,却被中国音乐人迅速发展成为具有中国民族风格和文化品位的音乐电视。它是影视作品中艺术要求最高,也最具有难度与挑战性的电视艺术种类之一。"音乐电视是以音乐作品作为承载的主体形象,依据音乐体裁不同的特性和音乐意向进行视觉创意设计,确立作品空间形象的形态、类型特征和情境氛围,使画面与音乐在时空运动中融为一体,形成鲜明和谐的视听结构。"①随着时代的发展,音乐电视已经日臻成熟。作为视听结合的综合艺术,其画面形象是歌曲美感和歌词内涵的延伸和升华,在更高层次上表达了一种情绪,一种意境,丰富了音乐的视野和触角,拓展了音乐的表现力。优秀的音乐电视作品往往融合了音乐、绘画、诗歌,三者相通、相渗、相容,比如音乐的空灵之美与中国古典诗歌的含蓄飘逸内在统一,音乐电视的时空流程也如诗歌般往来跳跃。拍摄音乐电视的摄影师,也往往要拍出画面的美感,注意光线、色彩和构图,多用特写、近景和纵深镜头,采用三维动画、电脑绘画和技术合成,以产生极强的视觉冲击力,其职能不亚于一位专业的画家。一些长期从事音乐电视创作的艺术工作者去拍电影,其剪辑风格也会有浓郁的 MTV 痕迹,比如张一白拍摄的《开往春天的地铁》即是范例。

5. 音乐频道。2004 年 3 月 29 日,央视音乐频道开播,这个以"传播人类音乐文化精品,在欣赏基础上普及音乐知识、引导和提高国民音乐素质和

① 梁永革:《音乐电视的音画关系创意》,《辽宁师范大学学报》(社会科学版),2005 年第 5 期。

欣赏水平"为宗旨的电视频道,每天播出 18 小时,连续放送的高雅殿堂之音受到了音乐界专业人士和广大音乐爱好者的好评。栏目包括《百年歌声》、《风华国乐》、《CCTV 音乐厅》、《经典》、《民歌中国》、《星光舞台》、《影视留声机》、《音乐故事》、《音乐告诉你》、《音乐人生》等。除此之外,新浪、搜狐、网易等网站均有网络音乐频道。

第三节 电视艺术与绘画

电影、电视作为最普及、最敏捷、最大众化的传媒,对美术信息的传播较之博物馆、美术馆、画廊、艺术博览会等美术收藏和展览机构以及出版社、杂志社、广播更迅速快捷,现在人们甚至不必接受专业训练就可以享用影视媒介所提供的一切绘画盛宴。作为一种集图像、语言、文字、声音等造型语言为一体的综合艺术,电视艺术与悠久的美术文化结合,反映了传统艺术文化形态与现代传媒互促共荣发展的文化演进过程,必将有助于美术文化更好地传播。电视美术、电视动画就是在美术和影视艺术的交叉点上诞生的。当代美术的观念化程度越来越高,观念艺术、行为艺术、装置艺术、大地艺术等艺术形式常常会依赖媒介来记录和再现,电视以其特有的方式参与其中,并且成为现代艺术的一部分。

一、美术与电视的因缘

绘画是造型艺术中最古老、最主要的一种艺术形式,而电视却是一门年轻的艺术,所以绘画一直被认为是电视艺术的母体艺术,不同时代和流派的美术作品为电视的视觉造型提供了可资借鉴的养分,甚至可以说,没有绘画就没有电视。英国导演彼得·格林纳威曾说:"我从来都深信,几个世纪以来,无数在电影家之前的画家们对绝大部分问题已经提出并解决了,大批载着问题与答案的绘画作品构成了我们集体的记忆,是一笔取之不尽,用之不竭的财富……一切关心画面,渴望制作画面的人都应回过头来挖掘这座不断更新的巨大宝库。"此言虽然是针对电影艺术,但对电视艺术同样适用,尤其是在电视剧创作中,美术师在拿到剧本进入构思阶段,把握主题意念并确定基调的基础上,要探讨该作品的总体造型结构并形成基本框架,针对不同主题、不同结构的电视作品,采用不同的光影、色彩、造型形式,要"量体裁衣",找到恰当的、独特的造型结构和形式及落实构思的途径,其举足轻

重的地位是毋庸置疑的。

电视美术包括绘景、道具、服装、化妆、特技美术、人物造型设计、片头片尾设计等,它是基于时间与空间的一种视觉艺术,要求电视美术师在场景设计上树立运动观念,使立体空间环境符合剧本的时代背景,符合摄像机的场面调度,符合演员的表演和运动变化。同时还要求电视美术师运用艺术构思和手段为电视节目创造出符合特定要求的鲜明的空间形象和人物,做到艺术的真实和视觉的逼真,用造型陈述时空、人物性格、社会特征和时代背景等。当然,电视荧屏形象的逼真性,部分应归功于电子摄录手段,所以电视美术师不但是艺术家,也是电子工匠,他需要对演播室、节目制作的置景设备、软件技术做到熟稔在心,游刃有余,并能采用新技术、新材料提高造型的艺术性、逼真性。

另外,电视美术设计师的工作要契合整个摄制组、节目作品的整体风格,与节目内容相辅相成,要以剧本为造型构思的基础,各种造型手段的设计均要以剧本为依据。脱离剧本的美术造型设计必定失败无疑。这其中需要考虑剧本故事的时代背景、人物背景、叙事风格、导演风格等等。对不同类型的电视剧所做的美术设计往往会出入很大,即便是同类型的节目或电视剧,其美术设计也不是雷同的。比如同样是悬疑题材的古装电视剧,《大宋提刑官》和《神探狄仁杰》在剧作结构、情节安排、人物关系、场景设置、色彩影调等方面有许多差别。这些都对电视美术设计的构思和处理方法提出不同的考验。

二、美术在电视艺术中的主要形式

电视是一种诉诸听觉、视觉的综合性艺术,人们对电视节目的欣赏已经渐渐从单纯的看新闻、故事,扩展到对音响、音乐、色彩、画面、造型、光影等细节的观赏层面上。虽然电视是一种通俗艺术,但不管是欧美电视节目,还是我国本土的电视制作,对电视画面艺术性的追求已经是不谋而合的了,美术在电视色彩、光影、造型等方面所起的重要作用日益凸显。

1. 造型。电视美术的造型设计是一部电视艺术作品成功的前提条件和基础,因此电视美术师的造型观念尤为重要。在电视的创作中,美术师要与编导、摄影师等主创人员在创作上取得统一意见和认识上的一致性,切忌从个人喜好出发随意设计造型,应该在熟知剧本的基础上,先与编导多沟通,力求从编导的角度理解创作理念,并将演员的空间调度、摄影机伴随的工作

空间全盘考虑进去,最后才落实到有机的造型处理上。有经验的美术师一定是和编导站在同一阵线上,在吃透剧本的核心思想的前提下,形成自己的创作构思。就像前辈电影美术师韩尚义所言:"许多优秀的布景设计,是作者从剧本主题思想中引出自己有关的生活积累和全部智慧,通过集中提炼、劳心焦思、多方探索,最后以鲜明、生动、富有魅力的艺术形象表现在银幕上。"①

2. 色彩。电视给人的第一感觉就是画面色彩,然后才是内容、配音和其他细节。色彩早已在电视宣传片、动画片、专题片、抠像背景、画面装饰框、虚拟演播室等诸多方面广泛应用,往往是电视艺术产生张力的有效手段,同时它对于作品的背景、制作人的审美特点、表现习惯有着深层次的反映。比如李少红执导的《大明宫词》与《橘子红了》两部个人艺术特色异常鲜明的电视剧,其美术造型,尤其是色彩选择别出心裁,奢华绝美的印象派风格给观众留下了深刻印象。电视画面色彩的表现力和叙事性也经常体现在服装和道具等方面,如韩剧《大长今》的宫女服饰色彩搭配,采用人眼最为敏感的红、绿、蓝三基色和白色为主调服饰,搭配红墙绿树的古典宫殿,令人赏心悦目。正如巴拉兹所说,映现于电视画面上的各种色彩,不仅是再现性的,还必须具有艺术表现性。电视台台标和主色调的选择往往反映了其办台理念和艺术想象,比如1996年诞生的凤凰卫视,其台标以金黄色为主色调,台标的设计借用传统彩陶上的神鸟图形,两两相对旋转,翅膀极富动感,体现出一种深厚的文化底蕴。一些台标的设计也反映出国人的色彩喜好和创意理念——对比美、和谐美,像浙江台的白色"Z"字型、蓝色衬底台标,东方卫视的红底白星台标都极具色彩的对比美,北京台、黑龙江台、江苏台台标则选用中国人最喜欢的红色,寓意红红火火,朝气蓬勃。台标设计除了采用纯色外,也有三色或多色杂糅使用的,常见的红绿蓝的协调搭配给人稳中带俏、亮而不跳的视觉感受,如阳光卫视以圆形球体搭配三条红绿蓝曲线,显得色彩靓丽,动感十足。

3. 光影。"影视形象离开光就不存在了,一切人物和景色有光则活,无光则死,光是造型表现的主要手段。光不仅可以表现时间感,更重要的是表现环境气氛。在舞台或屏幕上光与色配合得好就会产生非常美妙的效果,否则会起到适得其反的效果,对于电视美术来讲,光是它的灵魂,光直接参

① 《论美术与电影的内在艺术联系》,http://taojz.com/thesis-94132.html。

与主题形象造型、环境再现、气氛烘托等艺术创作。"[①]电视艺术的光效,是由光的性质、成分、角度、层次、强弱、明暗所体现的,对塑造人物形象、渲染环境气氛、改变画面内的影调结构十分重要。一般来说,电视节目的用光不如电影那么考究,但也有例外,比如电视剧《走向共和》在光影上就很讲究。除了光还有影,影调主要指电视画面的明暗层次、反差和对比,它同样也是构成屏幕可视画面的基本因素,是处理造型、构图以及烘托气氛、表达情感的重要语言手段。由钱雁秋执导的《神探狄仁杰》三部系列作品,在影调处理上以暗灰色为主,给人以凝重沉静之感。

第四节 电视艺术与电影

电影作为工业时代的产儿,在电视未能普及以前,一枝独秀于现代艺术之林。然而,进入八九十年代以后,电视借助于电子技术的飞跃获得长足发展。传播的快速迅捷、节目的丰富多彩、屏幕的日趋扩大、声音的立体化和画面的高清晰度,使得电视具有得天独厚的优势,影响日益深入广泛。当然,电影也并没有因为电视的风行而日趋没落,虽然曾经短暂的不景气使得某些人惊呼"电影在电视的压迫下必死无疑",然而事实证明,电影在电视长驱直入的势头之下,不但没有被挤入历史博物馆,反倒越挫越勇,其发展势头随着科技的进步而日新月异。电影和电视出现你中有我、我中有你、互相交叉、互相渗透的态势。

一、电影与电视的同与异

20世纪,电影和电视各自走过了非同寻常的发展历史,对人类的文化和娱乐产生了无可替代的影响。先行发展一步的电影曾经是人类历史上首次以鲜明的活动影像来表现梦想和现实的艺术形式,在20世纪上半叶走过了辉煌的发展历程。电视的兴起和普及改变了人们的生活方式,也在竞争中不断侵入电影的传统领域。电影与电视同是科学技术的灵馨儿,是孪生姐妹,情同骨肉,有联系也有区别。

首先,电影与电视都具备综合性。影视艺术从广义上讲应属于同一艺术范畴,它们都是在统一的创作意图下,利用现代技术手段,把文学、戏剧、

① 张大德:《电视美术及"光与色"的结合》,载《科技信息》,2008年第16期。

摄影、绘画、音乐和舞蹈等多种艺术表现方式和因素有机地结合起来,从而形成的一种完整的综合性极强的艺术形式。电影、电视都是集时间艺术与空间艺术、视觉艺术与听觉艺术、造型艺术与动态艺术、再现艺术与表现艺术于一身的综合艺术,极大地开拓了人类审美的视野和功能。

其次,电影与电视二者都要运用画面语言、音响要素、镜头运动来塑造形象、叙述故事,都遵循蒙太奇的剪接原则,用光影、色彩来突出造型。电影、电视的一大美学特性都表现为造型性与运动性的有机统一。"屏幕效果决定了电视与电影语言的同一性,并使我们有可能把它们作为同一种艺术的不同门类来谈论。电影语言的那些重要的特性元素,诸如镜头、景别、拍摄角度和剪辑,跟戏剧是那样地格格不入,正如它作为电视素来所固有一样——这是由于电视的屏幕效果这一不可分割、不可改变的内在属性的原因。"[①]

当然,二者的区别也极为明显,主要表现在以下几点:

1. 艺术特点不同。电影作品的艺术性往往比电视强,它在较短时间内要通过精致完美的画面讲好一个故事,情节必须非常紧凑,人物要求个性鲜明,画面要有较强的视觉、听觉刺激性。电影常常以景入戏,擅长景物和场面的描写,具有浓缩性、集中性。而电视与老百姓的生活贴得更近,由于屏幕小,视觉效果相对要差些,但节目形式异彩纷呈,内容更为庞杂。电视剧的对话通常要比电影多,也比较注意人物性格的刻画和心理活动的描写,具有延展性、宽泛性。

2. 叙事节奏不同。电影和电视剧的叙事节奏也不同。电影时间有限,短则八九十分钟,长则3—4个小时,一部电影大约由几百到上千个镜头组成,每个镜头从几秒到几十秒不等,最短的镜头也就一两秒钟,频繁使用蒙太奇手法。而电视剧的镜头时值一般来说比电影长,节奏较平缓,由于屏幕小,不适宜表现大场面和大场景,一般采用中景、近景镜头,远景和全景比较少见。电视剧的标准时间是每集40—50分钟,中间可以插播广告休息,然后接着观看,动辄几十集,甚至上百集,可以在十几天到几个月期间连续播放,叙事可以很清楚,故事交代得比较明白,人物刻画很精细。

3. 存储、传播介质不同。电影的传统存储介质是胶片,由于胶片价格昂贵,因此要求导演尽可能地降低耗片比,以节约成本;而电视的存储介质是

① 〔苏〕A.尤罗夫斯基:《电视的本性》,转引自张凤铸:《广播影视艺术论——张凤铸自选集》,第88页。

磁带,导演可借助于监视器,当场看到电视片的技术质量和艺术效果,倘若有不满意的镜头可以删除重来,成本比拍电影低(电影导演要等洗出样片后才能看到效果,费时又耗资)。此外,电影的传播介质一般是电影院的宽银幕,成百上千人相聚在漆黑的影院,集体观赏,一气呵成;电视剧的传播介质一般就是家庭电视机,一家老小集体欣赏,环境气氛融洽。对于演员来说,拍电影的难度一般高于拍电视剧,必须在有限的剧情中,通过自身的行为和语言,把人物的个性展现出来,这就需要演员对人物有极其精准的把握。电影通常采用35毫米胶片拍摄,16位制式显像技术,有的高清甚至达到32位,而电视剧通常达不到这样的效果,因为电视是采用8位制式显像技术,其色彩比较单一,远没有电影色彩丰富。电影一般采用环绕立体声,而电视剧没有这样的效果。

二、电视艺术与电影艺术互补共生

在艺术领域,电影与电视之间确实存在竞争,但更多的时候却是互补。电视诞生和发展初期,大量借鉴了电影的创作方法和制作模式。尤其是电视剧的创作大规模地向电影学习,甚至完全依据电影模式来创作。比如我国"文革"前后创作的电视单本剧,因其长度和一部电影相差无几,而被广泛认为是在屏幕上播出的"小电影"。电影工作者的参与和电影理论的介入也使电视带上浓厚的电影痕迹。电影向电视的"示好"主要出现在20世纪80年代,电影公司开始投放拷贝在电视上播出,制作偏向电视特色的影片。电视传播的优势也很快被敏锐的电影制作人捕捉并运用到电影拍摄上,比如好莱坞著名导演科波拉就曾经把电视录像技术移植、嫁接在电影制作方法上,早在上世纪70年代,他就不惜工本吸纳、应用电视制作技术,争取电影也能像电视一样不用经过洗印等后期工序,"他在《现代启示录》和《心上人》大胆试验电视摄像法和电子电影制作法,取得了探索性的成就"[①]。

电影与电视的互补还表现在传播与放映的手段上。电影起初是由放映机放映到大银幕上,观众共同观看。随着科学技术的发展,人们越来越多地在电视机上看电影:先是电视台播放的影片,后来是录像带和影媒上的影片在家庭影院中播放。随着网络和数字电视的兴起,人们可以更加方便地从

① 张凤铸:《广播影视艺术论——张凤铸自选集》,北京广播学院出版社,2004年版,第98页。

电视机上点播电影观看。而由 HDTV 拍摄的电子电影,也可以通过光碟或网络送到电子影院中播放。

更能说明电影、电视的互补关系的无疑是电视电影。电视电影发轫于 20 世纪 60 年代的美国,是按照电影艺术规律以 35 毫米胶片标准拍摄,适合在电视上播放的低成本电影。电视电影制作成本低廉,表达自如,传播渠道便捷,并且拥有大量观众,为许多年轻导演和演员所青睐。有很多知名导演就是靠拍电视电影起家的,比如我们熟知的斯皮尔伯格。另外,像基耶斯洛夫斯基的《十诫》、希区柯克的《精神病患者》、恐怖侦探片《X 档案》都是电视电影。20 世纪 90 年代末,央视电影频道开始制作电视电影,十年来有意识的投资扶植了约 700 部电视电影的拍摄。从已播放的电视电影看来,其总体的收视率、投资回报率和社会影响力都不亚于同时期的影院电影。可以说,电视电影的成功为电影产业在新的时代赢得观众、赢得市场提供了值得借鉴的经验。

从历史长河的发展规律看,每一种新的科学技术成果的出现,都会推动电影、电视形态发生或多或少的变化。当然,形态的变化是循序渐进的,新的形态并不取代旧的形态,而往往以一种并存互补的方式存在。计算机技术的迅速崛起给电影、电视的发展带来前所未有的冲击,未来的电影与电视将在新的技术基础上继续演绎新的神话。数字电影和数字电视将成为未来的主流,影像效果会越来越好,通过光碟、VOD 及 Internet 可以方便地获取电子影视作品,随着编码技术的发展,观众与影视作品的交互程度也将不断提高。传统电影与电视的汇聚与融合,电影和电视与计算机和网络的汇聚与融合,将在未来产生出新的功能强大的影像表现形式,其前景是无限美好的。

第五章 电视艺术的表现形态

成熟的电视艺术,必然以丰富的电视内容和充满感染力的艺术形式吸引着受众的眼球。在传媒竞争日益激烈的今天,"内容"是我们获取传媒竞争力的主要手段,"内容为王"是电视艺术生存发展的基石。本章将就电视艺术的主要形态——电视剧、电视纪实节目、电视文艺节目、电视广告和电视动漫等进行从概念、发展、种类到艺术特征的综合性叙述。

第一节 电视剧

电视剧,乃是一种特殊的客观存在的人类社会精神文化现象,一种新兴的审美的社会意识形态。电视剧的最终形成经历了从露天剧(广场)→舞台剧(舞台)→电影剧(银幕)到电视剧(屏幕)的发展过程,是物质生产和科学技术发展的产物。伴随着演剧方式和观剧方式的变化和发展,电视剧艺术完成了由戏剧到独立艺术形态的升华。作为电视艺术的主要内容,电视剧具有戏剧性、连续性、大众性、兼容性与多元性等艺术特征。

一、电视剧的界定和发展演变

(一) 电视剧的界定

电视剧作为电视艺术的一个分支,在各个国家有不同的名称。在苏联叫电视故事片,在日本叫电视小说。在美国,有电视电影、电视戏剧、肥皂剧等称谓。由于没有一个严格的电视剧概念,人们一般以肥皂剧[①]、行业系列剧、情景喜剧等类型来认识电视剧。国内学者对电视剧的界定,主要受到影

[①] "肥皂剧(Soap Operas)"一词首先用来指称20世纪30年代美国经济大萧条时期由皮洛科特(Proctor)、甘博(Gamble)等肥皂粉制造商赞助的广播节目。那些"没完没了"的故事变得非常流行。20世纪50年代,这些样式成功地移植到电视上,长度扩充为25分钟,后来又发展(转下页)

戏观念、综合艺术观念和电视本体观念的影响。

1. 影戏观念。在国内外,电视剧诞生之初几乎都受到戏剧观念的直接影响,认为电视剧是电视上的演剧,认为演剧的创作手段加上电视的传播手段就是电视剧。其代表观点是:电视剧,一种融合舞台剧和电影的表现方法,运用电子技术制作、在电视屏幕上播映的戏剧。① 影戏观念影响下的电视剧界定,出现在电视剧概念研究的探索阶段。

2. 综合艺术观念。认为电视剧"兼容电影、戏剧、文学、音乐、舞蹈、绘画、造型艺术等诸因素,是一门综合性很强的艺术"②。所谓"电视剧艺术,主要是指运用电视的技术与艺术手段,融文学、戏剧、电影的诸多表现方式,以家庭传播为主,故事性较强的屏幕叙事形态"③。电视剧是"以视听艺术语言为表现手段反映生活,揭示人的心理情感,融合文学、戏剧、电影及其他传播媒介中诸多表现因素而形成的适应电视广播特点的视听综合艺术形式"④。以综合艺术的视角来阐述电视剧,可以看作电视剧概念研究的发展阶段。

3. 电视本体观念。这是电视剧概念研究的成熟阶段。电视剧的界定者开始在电视媒介特性的制约下寻找"有自身独特表现和艺术特征的一门独立艺术"⑤所具有的艺术特质,认为电视剧是"在演播室里或外景地演出的戏剧或故事片,经过多机拍摄、镜头分切的艺术处理,运用电子传播手段,通过电视屏幕,传达给观众的特定的艺术样式"⑥,是人们最喜闻乐见的电视

(接上页)到 60 分钟。"肥皂剧"一词在美国一直是指日间电视戏剧类节目,从上午 11 点到下午 2 点的时间段内在电视上播出。参见〔英〕大卫·迈克奎恩著,苗棣等译:《理解电视》,华夏出版社,2003 年版,第 31—32 页。尽管肥皂剧这一形式源于无线电广播,但是它必然是与电视联系最紧密的一种类型。肥皂剧与其他电视节目类型的差异不仅在于叙事结构,而且还在于内容所采用的主题范畴,以及由此而决定的观众类型。第一,肥皂剧描绘日常平凡的世界。第二,肥皂剧里的世界大多是女人的天下。肥皂剧的第三个主题是家庭的重要性。社区作用是肥皂剧所包含的第四个主题。参见〔英〕尼古拉斯·阿伯克龙比著,张永喜等译:《电视与社会》,南京大学出版社,2002 年版,第 46—54 页。

① 《辞海》,上海辞书出版社,2000 年版,第 1659 页。
② 《中国大百科全书·戏剧》,中国大百科全书出版社,1989 年版,第 103 页。
③ 高鑫:《电视艺术美学》,文化艺术出版社,2004 年版,第 182 页。
④ 宋家玲:《电视剧艺术论》,北京广播学院出版社,1998 年版,第 42 页。
⑤ 张凤铸主编:《中国电视文艺学》,北京广播学院出版社,1999 年版,第 82 页。
⑥ 欧阳宏生等著:《广播电视学导论》,四川大学出版社,2002 年版,第 272 页。

文艺节目形式之一。"电视剧艺术的欣赏是一种专注性欣赏,群体同步欣赏与场内场外品评交流,正是电视剧的本体特征"①,"连续长剧是它的主要艺术形态"②。

以上三种观念在电视剧中是同时并存、交互渗透的。因此,我们在对电视剧的概念进行界定时,必须从视觉艺术的角度,既看到电视剧与作为语言艺术的文学、作为舞台艺术的戏剧之间的区别,又能同作为视觉艺术的电影相类比,还要尊重电视剧艺术的内在表现力,创作者对这种表现力的把握、挖掘以及观众的接受方式。结合电视剧艺术的商业属性和意识形态作用,在数字化的媒介时代,我们认为:电视剧,在它本原的意义上,乃是一种特殊的客观存在的人类社会精神文化现象,一种新兴的审美的社会意识形态,艺术的一个品种。电视剧是在电视屏幕上由演剧进行审美的艺术,是用画面讲述人生故事的艺术,其发生学基因是它的文学特性,其审美特性是它的文化蕴含,其原始生命力来源于电视意识,并且,电视剧艺术有它的审美的、认识的、教育的、娱乐的多种社会功能。③ 在数字化的新媒介时代,电视剧艺术的文体构成、创作规律、接受过程等都将发生新的变化,呈现新的特征,但是高科技的应用,不会使电视剧艺术的本质消失,而只是不断地改变着它的形态和存在方式。

(二)电视剧的发展演变

如前所述,电视剧的最终形成经历了从露天剧(广场)、舞台剧(舞台)、电影剧(银幕)到电视剧(屏幕)的发展过程,是物质生产和科学技术发展的产物。伴随着演剧方式和观剧方式的变化和发展,电视剧艺术完成了由戏剧到独立艺术形态的升华。最早的戏剧是在古希腊时代兴起的在广场演出的露天剧。我国的戏剧最初也是在露天演出,称之为"草台戏"。随着建筑业的发展和剧院的出现,戏剧艺术从露天剧走进了剧场。以 1887 年 8 月 30 日在法国安图昂自由剧场演出的《雅格·拉英尔》为标志,戏剧演出产生了舞台美术、舞台照明等工种,进入舞台剧时期。19 世纪 90 年代中期,随着电影摄影机的发明,戏剧又逐步走向了银幕,开始了电影剧时期。20 世纪 30 年代,随着电子信息技术和电视事业的发展,把戏剧搬上电视屏幕的构想成为可能,于是出现了电视剧。

① 杨新敏:《电视剧叙事研究》,文化艺术出版社,2003 年版,第 57 页。
② 蓝凡:《电视艺术通论》,学林出版社,2005 年版,第 106 页。
③ 曾庆瑞:《电视剧原理》第一卷,中国传媒大学出版社,2006 年版,第 320—321 页。

世界各国电视剧的发展,在技术水平、经济条件和文化背景等因素的影响下,经历了不尽相同的发展道路,但就播出方式而言,大致都经历了以下三个阶段:

1. 转播阶段。在电视发展的初期,并没有为电视传播专门编写和制作的电视剧,电视作为传播工具,更多的是转播舞台演出的戏剧。根据美国学者埃里克·巴尔诺的《美国电视发展史》一书,1928年9月11日,美国通用电气公司在斯克内克塔迪的WGY电台播出了第一部电视剧《女王的信使》。由于这次播出的画面和声音不是由一个电台完成(WGY配播声音,W2XAD实验台播映画面),所以这显然是一次实验性播出。英国的乔治·布兰特在《英国电视剧》一书中说,世界上第一部电视剧是英国广播公司(BBC)1930年播出的意大利剧作家皮兰德娄的独幕剧《嘴里叼花的人》(又译《甜言蜜语的人》),但"这只是一次转播"[①]。我国第一座电视台——北京电视台,于1958年4月30日开播,当晚播映了由李晓兰和莫宣表演的小歌剧《姑嫂河边》。之后又相继播出了马连良的《群英会》,张君秋的《望江亭》和北京人民艺术剧院演出的《关汉卿》。在转播阶段,电视还仅仅是一种传播戏剧的工具,播出的是舞台上演出的舞台剧,还不是真正意义上的电视剧。但电视转播舞台剧直接影响了电视剧的发展,探索着电视剧的艺术形态,可以说是电视剧发展的萌芽阶段。

2. 直播阶段。从转播阶段发展到直播阶段,真正意义上的电视剧开始出现。虽然直播电视剧在剧本的编写和演出的方式上基本还是照搬舞台剧,但播出的已不是在剧场表演给观众看的舞台剧,而是专为电视播出排演的戏剧。直播阶段的电视剧,演员表演、电视传播与观众收看是同时进行的。播出的电视剧不能保存,下次播出又要重新再演,演出中出现差错也无法纠正。在我国,直播电视剧也称"直播电视小戏",主要是指在演播室里演出的戏剧,是经过多机拍摄、镜头分切等艺术处理,运用电子传播手段,通过电视屏幕,传达给观众的特定艺术样式。它主要以戏剧美学作为支撑点[②]。我国从1958年到1966年为直播电视剧时期,共播出电视剧近百部。第一部电视剧《一口菜饼子》就是一部直播电视剧。直播电视剧多用室内景,少用外景,如需用外景,一般是先用电影摄影机拍成影片,然后插在中间播出。《一口菜饼子》中的风雨镜头,便借用自电影《智取华山》中的空镜

[①] 杨田村:《电视剧作艺术》,北京广播学院出版社,1988年版,第4页。
[②] 高鑫:《电视艺术美学》,文化艺术出版社,2004年版,第183页。

头。直播电视剧以演播室为基地的创作尝试,尽管还存在着很多不足之处,但为之后录播电视剧的发展积累了经验。

3. 录播阶段。20世纪60年代后期,随着小型轻便摄像机的出现和录像磁带的发明、普及,电视剧结束了直播阶段的探索,转入录播阶段,但直播电视剧并没有销声匿迹,有些国家还在播出。录播阶段的电视剧,其制作方法和播出方式发生了根本性的变化,不再是现场边演边播,而是先经过排演,录制在磁带上,再用磁带播出,克服了直播电视剧的许多弱点,易于电视剧的保存、重播和交流。演员表演和导演创作都获得了更大的空间,艺术手法、时空运用也有了较大的自由。录播阶段的电视剧发展迅速,并逐渐走向成熟。随着电视连续剧、系列剧、室内剧等样式和类型的发展,电视剧逐渐形成了自己独立的艺术特色和美学品格,以最为普遍的家长里短、众生本相、凡人琐事和真情实感去感染观众,成为人们日常生活的一部分。

二、电视剧的分类

分类是科学研究中最普遍、最基本的方法,也是我们研究电视剧常常遇到的问题。"类",代表着一组在性质上彼此相同的事物的集合。《周易·系辞上传》说:"方以类聚,物以群分,吉凶生矣。"类型是"具有共同特征的事物所形成的种类"[1]。在西方,和类型(genre)相近的词有范畴(types),也有把类型视为种类(species)的,如悲剧、喜剧以及颂诗。[2] 电视剧的分类,涵盖了类型范畴,是对所有电视剧艺术文本的存在进行类型划分。从观众角度看,电视艺术的分类可形成收视期待,促使观众联系以往的收视经验,满怀希望地去寻找电视艺术带来的愉悦;从电视艺术工作者的角度看,科学的分类便于进行电视节目的定位,了解节目制作的规律,建立类型节目制作的完整流程,为个性化电视艺术作品的创造提供参照点。

电视剧的分类,可从多种角度来划分。王维超在《电视剧初探》[3]的第一章"历史的回顾"里说到了直播电视剧和录像播出电视剧的不同,在第三章"诸因素对剧作的要求"中提出了长篇连续剧和电视小品、单元剧的概

[1] 《现代汉语词典》,商务印书馆,1994年版,第687页。
[2] 〔美〕勒内·韦勒克、奥斯汀·沃伦著,刘象愚等译:《文学理论》,江苏教育出版社,第268页注释。
[3] 王维超:《电视剧初探》,宝文堂书店,1983年版。

念。宋家玲的《电视剧艺术论》①,从时间长短和容量大小、题材、戏剧的办法和术语的角度对电视剧进行了划分。壮春雨的《电视剧学通论》②,从电视剧的体裁样式、题材样式、风格样式和风格类型进行了划分。路海波在《电视剧美学》中认为电视剧同各种姐妹艺术的交叉产生了带有不同艺术特色的电视剧样式:电视故事片、电视小说、电视报告文学等③。《电视辞典》④列出的电视剧的分类词条,则有26种之多。王云缦主编的《电视艺术辞典》,列出的电视剧分类条目有16条⑤。《电视艺术辞典》⑥也开列了14种电视剧。但在《中外广播电视百科全书》⑦中,又只收录了6个电视剧分类词条:电视单本剧、电视连续剧、电视系列剧、电视短剧、电视小品、电视室内剧。

张凤铸教授提出,电视剧分类的第一种方法是依据题材的不同来划分,但这种方法很容易产生混乱。第二种是按戏剧的分类方式,把电视剧分为电视喜剧、电视悲剧、电视正剧、电视悲喜剧等。第三种分类方法是从电视剧的创作出发,按不同的结构方式分为戏剧式电视剧、电感式电视剧、小说

① 宋家玲:《电视剧艺术论》,北京广播学院出版社,1988年版。

② 壮春雨:《电视剧学通论》,中国广播电视出版社,1989年版。该书从时间长短和容量大小的角度把电视剧分为短剧类(含电视小品)、单本剧类、长篇剧类(包括连续剧、系列剧、戏剧集);按题材分为历史剧、社会剧、战争剧、侦破剧、传记剧等;第三是借用戏剧的办法和术语,分为喜剧、悲剧、正剧、悲喜剧、喜悲剧、谐剧等等。

③ 路海波:《电视剧美学》,江苏文艺出版社,1989年版。该书从电视剧的体裁样式把电视剧分为电视单本剧、电视短剧、电视系列剧、电视戏剧集;从电视剧的题材样式分为现代剧、历史剧、古装剧、传记剧、传奇剧、战争剧、惊险剧、侦探剧、推理剧、武侠剧、暴力剧、色情剧、科普剧、体育剧、音乐剧、儿童剧、广告剧。从电视剧的风格样式分为悲剧、喜剧(讽刺喜剧、生活喜剧——轻喜剧、情景喜剧、闹剧、滑稽剧)和悲喜剧;其风格还可分为电影型风格、小说型风格、散文型风格、报道型风格、纪实型风格和政论型风格。

④ 《电视辞典》,湖北辞书出版社,1985年版。该书把电视剧分为短剧、单本剧、连续剧、系列剧、报道剧、纪实剧、战争剧、惊险剧、武侠剧、侦探剧、推理剧、暴力剧、色情剧、历史剧、传记剧、古装剧、戏曲电视剧、音乐剧、体育剧、儿童剧、科幻剧、情节剧、心理剧、广告剧、译制剧、木偶剧。

⑤ 王云缦等主编:《电视艺术辞典》,学苑出版社,1999年,第44页。该书划分的16种电视剧为:电视小品、直播电视剧、电视系列剧、电视戏剧集、哲理电视剧、电视传记剧、通俗电视剧、电视历史剧、名著改编剧、电视电影、纪实体电视剧、电视短剧、电视单本剧、电视报道剧、电视连续剧以及电视译制片等。

⑥ 《电视艺术辞典》,学苑出版社,1991年版。14种电视剧分别为:电视小品、直播电视剧、电视系列剧、电视戏剧集、哲理电视剧、电视传记剧、通俗电视剧、电视历史剧、名著改编电视剧、纪实体电视剧、电视短剧、电视单本剧、电视报道剧、电视连续剧。

⑦ 《中外广播电视百科全书》,中国广播电视出版社,1995年版。

式电视剧、散文式电视剧等。① 陈晓春把电视剧分为政治剧、商业剧、古装剧、公安剧、警匪剧、推理剧、反间谍剧、纪实电视剧、喜剧类型的电视剧、社会伦理剧、言情剧、青春偶像剧和武侠剧。② 姚扣根教授则指出了电视剧分类的一些混乱,并对电视剧进行分类。③ 阎玉主编的《中国广播电视学》一书,从体裁样式、题材样式和风格样式对电视剧进行样式分类。④ 徐舫州、徐帆编著的《电视节目类型学》把电视剧划分为两大题材、十种类型。⑤

从以上的电视剧分类中,我们不难看出,对电视剧的分类在电视艺术学科理论上的标准和方法还不尽统一、科学。而在电视剧的产业链条上,其分类也呈现杂乱的局面。例如同为历史题材,却有不同的称呼(大型历史连续剧《汉武大帝》、大型新派古装连续剧《骊姬传奇》和古装电视连续剧《西施》);更有甚者,同一部电视剧,在传播中也有不同的称呼,比如电视剧《月沉江南》被称为古装电视传奇连续剧《月沉江南》和大型古装奇案电视连续剧《月沉江南》;电视剧《潜伏》也被称为反特惊险电视剧《潜伏》和惊险电视连续剧《潜伏》。如何寻找科学的划分标准,成为电视剧分类首先要解决的问题。

在此问题上,诚如大卫·麦克奎恩所说:"类型反映着一个社会中占有统治地位的价值观念。然而,同那些价值观类似,类型也并不是固定和不可置疑的。类型在改变着,亚类型在发展着,新的类型在形成。在某些时候那些看起来是'标准的'、'可接受的'和'常规的'东西,几年以后就会变得陈

① 张凤铸主编:《中国电视文艺学》,北京广播学院出版社,1999年版,第104页。
② 陈晓春:《电视剧理论与创作技巧》,北京大学出版社,2003年版,第37—47页。
③ 姚扣根:《电视剧写作概论》,上海古籍出版社,2003年版,第186页。该书指出目前有多种分类方式,沿用文学体裁分类法,可以分为小说式、散文式、戏剧式、电影式等;沿用戏剧结构分类法,可以分为开放式、锁闭式和人像展览式等;参照电影片种分类法,可以分为少儿片、传记片、青春片、故事片等;以剧集长度为依据,可以分为单本剧、中篇连续剧、长篇连续剧;从题材内容可以分为言情剧、政治剧、青春偶像剧、爱情婚姻剧、家庭伦理剧、医疗事故剧、社会犯罪剧等。第二种分类法是按戏剧的分类方式,把电视剧分为电视喜剧、电视悲剧、电视正剧、电视悲喜剧等。
④ 转引自蓝凡:《电视艺术通论》,学林出版社,2005年版,第111页。该书认为按体裁样式可分为电视单本剧、电视短剧、电视连续剧、电视系列剧和电视戏剧集五种;按风格样式可分为戏剧型风格、电视型风格、小说型风格、散文型风格、报道型风格、纪实型风格和政论型风格七种;按题材样式则可分为现代剧、历史剧、古装剧、传记剧、传奇剧、战争剧、惊险剧、侦探剧、推理剧、武侠剧、暴力剧、色情剧、科普剧、体育剧、音乐剧、儿童剧、广告剧等多种。
⑤ 徐舫州、徐帆编著:《电视节目类型学》,浙江大学出版社,2006年版,第179—204页。该书对电视剧的分类是:现实题材电视剧,包括主旋律剧(重大革命历史题材电视剧,政治题材电视剧、军旅题材电视剧、农村题材电视剧)、青春偶像剧,涉案剧(反黑、反腐、刑侦、监狱等不同题材)、家庭伦理剧和传纪类电视剧;而古装题材电视剧则包括历史剧、言情剧、武侠剧、喜剧、神话剧。

腐、过时,不再能被接受。"①电视剧的分类也是如此,随着电视剧艺术作品的不断更新而逐渐发展变化,在电视剧艺术中,"分类"永远是个"漂浮的能指"。就电视艺术文本的内在逻辑而言,我们可以从以下几个方面来把握电视剧的分类②:

1. 从电视剧艺术文本类型的文化学视角看。

(1) 从多元文化形态的角度看,电视剧可分为艺术电视剧(代表国家意识形态的主导文化、代表知识分子启蒙思潮的精英文化)、商业电视剧(代表文化工业逻辑)和通俗电视剧(代表文化商业利益的大众文化、表现百姓文化传统的通俗文化)。

(2) 从文化人类学的角度看,电视剧从题材上有神话传说电视剧、武侠电视剧和戏曲电视剧等;从表现对象来看又有人物传记、民族文化叙事(风格)、地域文化叙事(风格)的电视剧。

2. 从电视剧艺术文本类型的审美学视角看。

(1) 从创作主体把握对象主体的审美创作看,电视剧可分为现实主义电视剧、浪漫主义电视剧和现代主义电视剧。

(2) 从电视剧文本的戏剧体裁看,电视剧可分为电视悲剧、电视喜剧、电视正剧和电视悲喜剧。

(3) 从电视剧创作的操作看,电视剧可分为原创电视剧和改编电视剧。

(4) 从电视剧对真实的把握看,电视剧可分为纪实性电视剧和虚构性电视剧。

3. 从电视剧艺术文本类型的社会学视角看,按照题材涉及的社会生活,可以划分为三大类电视剧作品。

(1) 现实题材电视剧。包括三农题材电视剧、工业题材电视剧、改革反腐题材电视剧、刑侦题材电视剧、战争军旅生活题材电视剧、都市生活题材电视剧、家庭伦理电视剧、知青生活题材电视剧、都市言情电视剧、青春偶像电视剧、妇女题材电视剧、儿童题材电视剧、民族生活题材电视剧、留学生移民生活电视剧、外国生活题材电视剧等。

(2) 历史题材电视剧。①从电视剧艺术文本的创作来源看,可分为原

① 〔英〕大卫·麦克奎恩著,苗棣、赵长军、李黎丹译:《理解电视——电视节目类型的概念与变迁》,华夏出版社,2003年版,第24页。

② 此分类参考了曾庆瑞的《电视剧原理·第二卷·文本论》,中国传媒大学出版社,2007年版,第254—257页。

创历史题材电视剧和改编历史题材电视剧。②从电视剧艺术文本所表现的人物、故事的历史年代看,可分为古代历史题材电视剧、近代历史题材电视剧和民国时期历史题材电视剧。③从题材内容上,可分为重大历史事件史剧、帝王皇族史剧、豪门生活史剧、平民生活史剧、名人传记史剧和神话史剧。④从流行的题材类型看,有宫廷史剧、战争史剧、公案史剧、言情史剧、市井风俗史剧、名人史剧、功夫史剧、武侠剧等。⑤从艺术文本中戏剧冲突的表现看,可分为历史悲剧、历史喜剧和历史正剧。⑥从叙事审美化境界看,有宏大史诗叙事历史剧和世俗生活叙事历史剧。⑦从创作方法上,可分为现实主义史剧、浪漫主义史剧和现代主义史剧。⑧从艺术文本的叙事结构看,有电视连续史剧和电视系列史剧之分。⑨从叙事长度上,可分为长篇史剧、中篇史剧、短篇史剧。⑩按叙事策略和艺术质量来划分,有正说历史剧、戏说传奇剧、乱说游戏剧;精品史剧、一般水平史剧、粗俗乃至劣质史剧;艺术史剧、通俗史剧、商品史剧等等。

4. 从电视剧艺术文本类型的叙事学视角看,电视剧可分为:

(1)电视连续剧、电视系列剧和电视连续系列变体剧。

(2)戏剧结构叙事电视剧和非戏剧结构叙事电视剧。

(3)强情节叙事电视剧、弱情节叙事电视剧和中强度情节叙事电视剧。

(4)快节奏叙事电视剧、慢节奏叙事电视剧和中度节奏叙事电视剧。

(5)男性叙事电视剧、女性叙事电视剧和无性别叙事电视剧。

(6)儿童叙事电视剧和成人叙事电视剧。

(7)宏大叙事电视剧、史诗性叙事电视剧、寻常叙事电视剧和世俗叙事电视剧。

(8)正说叙事电视剧、戏剧化戏说叙事电视剧和游戏式乱说叙事电视剧。

5. 从电视剧艺术文本类型的接受学看,电视剧都有特定的收视观众群体。针对家庭主妇,有肥皂剧、情景喜剧等。针对青少年,有励志电视剧、青春偶像电视剧、少年儿童电视剧等。针对知青群体,有知青题材电视剧。

6. 从电视剧艺术文本类型的传播学看,可分为:

(1)从摄制播出方式看,可分为转播电视剧、直播电视剧和录播电视剧。

(2)从电视剧文本的长度看,分为短剧小品、短篇电视剧、中篇电视剧、长篇电视剧、中长篇电视剧、超长篇电视剧。

(3)从电视剧传播栏目的设计来看,还有栏目电视剧。

从分类学的意义上说,电视剧很难做出绝对的划分,以上分类只是相对意义上的划分。随着电视剧艺术事业的不断发展,电视剧艺术的分类也将不断地发生变化,并日渐丰富和完善。

三、电视剧的艺术特征

人类艺术的演剧形式至今经历了舞台演剧、电影银幕演剧、电声广播演剧和电视屏幕演剧的发展历程,正走向多媒体数字化演剧时代。电视剧艺术综合了编、导、演及音乐、美术、布景、服装、化妆等多种艺术因素,在数字化时代的语境中,按照电视化原则进行创作,通过电视屏幕,把艺术化的审美活动传播到千家万户,融合于普罗大众的日常生活空间,成为人人可以共享的文化生活。在此过程中电视剧也呈现出以下艺术特征:

首先,电视剧的艺术特征表现为戏剧性,冲突、对抗是支撑电视剧艺术戏剧性的灵魂。戏剧性主要是指用戏剧结构的方式来组织电视剧的故事情节,戏剧冲突的发展及其解决途径成为推动电视剧情节的关节点。在电视剧剧情的发展中,特别注重戏剧冲突的设置与安排,并有意加以凝练、浓缩,着力发展矛盾冲突,以造成强烈的戏剧效果。电视剧大都注意悬念的设置,人物情感的纠葛,剧情高潮的预置与铺垫,用艺术化的手段促成情节的波澜起伏、张弛有度。电视剧之所以吸引观众,靠的就是悬念迭出、环环相扣的情节,复杂的人物关系,主人公命运的跌宕起伏,矛盾的发展变化。戏剧性也因此成为电视剧创作的主要取向,电视剧编导们总是苦心经营,把"戏"做足,把冲突写够,以对抗性的剧情抓住观众的眼球。

其次,电视剧的艺术特征表现为连续性。一方面,连续性表现为人物相互连贯,情节绵延不绝,把这一集与下一集"连续"起来,在集与集之间,通过悬念的制造,引起观众的好奇心,使观众欲罢不能,产生"欲知后事如何,且听下回分解"的收视期待。另一方面,连续性表现为"长",即制作传播的分集连续播映,长度不限。美国电视剧《佩顿·普赖顿》和英国电视剧《加冕典礼街》都在千集以上,其播出时间长达十余年。电视剧的连续性质在于"连续满足的是人们家庭成员般的,须臾不可离开的审美需要,这是因为连续剧的人物以日常生活式的似曾相识的对象出现,继而成为常常造访的客人,再后成为相熟相知的故友,甚至亲密无间的家庭成员。连续剧的观众很容易指斥某个角色的卑鄙,另一个角色的狠毒,也常常情不自禁地为某个人物落泪,替某个对象出主意。连续剧的故事、人物都成了观众休戚相关的

东西了。于是人们就期望一集一集地看下去,看下去"。① 电视剧的连续性,使它拥有庞大的时空架构,众多的人物、复杂的矛盾、激烈的冲突、曲折的事件、变化的人生都可以在电视剧的时空建构中获得展示,拥有极大的艺术容量和表现生活的自由能力。

再次,电视剧的艺术特征表现为大众性,而大众性又表现为通俗性、参与性、伴随性。电视传播媒介的大众特性直接导致了电视剧的大众性,而电视剧的大众性首先意味着电视剧的通俗易懂,从表现内容、思想内涵到艺术形式,超越了不同的文化层次、不同地域、不同年龄层,甚至跨越种族、国界、政治等藩篱,为各个国家、各个阶层的观众所共同接受,并产生巨大的影响。如美国电视剧《翌日》(《核战之后》)播出后,影响波及全球,反响强烈。日本电视剧《阿信》和韩国电视剧《大长今》在国内外大受欢迎,由此引发"阿信热"、"韩流"。这也是电视剧大众性的另一表现,即观众的参与性。虽然电视剧的传播使观众大多只能是间接参与,但是在电视剧创作中,编导也在努力为加强与观众的交流做出有益的尝试。如情景喜剧《我爱我家》拍摄时邀请现场观众参与,并把现场观众与表演者的现场交流作为艺术形式本身的有机组成部分呈现给观众。观众的介入和参与不仅使观众获得更多的审美情趣,也丰富了电视剧的审美创作。电视摆放在客厅之中,就如同家庭生活中的一个成员,电视剧在日常生活中随时陪伴着观众,常常能减少观众的寂寞感、孤独感。

最后,电视剧的艺术特征表现为兼容性与多元性。兼容性首先体现为电视剧是科技与艺术的兼容。电视剧作为电视艺术的组成部分,本身就是现代传媒科技与传统艺术结合的产物。其次,电视剧兼容了各种艺术形式的艺术特性,并在电视屏幕上呈现出独特的审美特征。电视剧艺术融合了音乐、美术、文学等传统艺术元素,并借鉴和综合了广播、戏剧、电影的多种艺术表现手段,以电视化的艺术表现呈现给观众。多元性[②]表现为电视剧艺术形式与艺术表现的多元。电视短剧和电视小品的艺术特征表现为:①短小隽永,言简意赅;②情节凝练,诗意盎然;③细节生动,富于哲理;④绝妙的结尾。电视单本剧的艺术特征表现为:①篇幅短小,内容集中;②人物集中;③情节紧凑;④风格多样。电视连续剧的艺术特征表现为:①开放型的

① 周星:《新世纪中国电视文艺研究》,北京师范大学出版社,2004年版,第130页。
② 电视剧的多元性论述参考了高鑫的《电视艺术美学》(文化艺术出版社,2004年版)对电视小品、电视短剧、电视单本剧、电视连续剧、电视系列剧等各种电视剧所作的艺术特征分析。

艺术结构；②叙事式的表现手法，注重叙事方式和线索安排；③巧设悬念。电视系列剧的艺术特征表现为：①背景相同；②独立成篇；③以情节取胜。

第二节　纪实类节目

所谓电视纪实节目，主要指运用纪实主义的手法，真实客观地报道、记录人类社会生活、人文现象、自然景观等对象，通过电视媒介阐释人类社会生活所具有的内涵与意蕴的节目样态，其表现内容、创作手法和结构形态都是一个开放的范畴。纪实类节目有很多分类标准，一般分为电视真人秀节目、电视纪录片（包括专题片）、电视专题类节目、电视新闻类节目和电视文艺类纪实节目五大类。纪实类节目本质上属于"记录"、"再现"的艺术，真实、客观、准确、自然是其艺术的本质要求，但作为一种用影像方式认识世界的途径，纪实类节目在再现的客观性与人文的情感性之间，呈现出多元的艺术特征。

一、纪实类节目的界定

在人类传播媒介的历次变革中，从印刷技术、无线电技术、电影技术到电视技术，电视传播媒介以视听兼备的交流特征，以纪实手段记录再现了人类生活的各个方面，而纪实类节目也成为电视艺术节目形态的重要类别。

电视艺术的类型，可以总分为纪实和虚构两大类。对于纪实、虚构的概念，人们有很多不同的观点。在纷繁复杂的关于纪实节目的各种界定中，有各种误区：首先，将电视纪实与纪实类节目混同；其次，把纪实类节目与非虚构完全对立；再次，将纪实类节目的创作局限于纪实主义美学。要理清这些纠葛，我们需要从与纪实相关的关键词词源和电视纪实节目变迁的双重视域来梳理。

"纪"①，《辞海》中的解释为：(1)找出散丝的头绪。《说文解字》云："纪，别丝也。"(2)整理、综理。郑玄笺："理之为纪"。"实"，《辞海》中解释为：(1)指实际内容，与"名"相对。《庄子》云："名者，实之宾也。"(2)真实、真诚。可以看出，"纪"主要指对复杂的事务进行整理；"实"主要指客观真

① 由于《辞海》中没有"纪实"词条，笔者在此从《辞海》对"纪"、"实"的解释入手，对纪实研究出现的误区进行阐述。

实。可见,在词源上,"纪"不同于"纪录",而"纪实"也不止于"纪录",其内涵更加宽广。

对于"虚构",《辞海》中的解释为:(1)凭空捏造。(2)文艺创作的一种艺术手法,即作者在塑造形象时,不是简单地摹写社会生活中实际的人和事。在西方艺术理论中,也认为虚构是表现艺术真实,即根据作者的生活知识、观察和体验积累创作作品独有的艺术世界。可见,在电视艺术的范畴中,作为一种艺术手法,虚构不是指"虚假","纪实"与"虚构"也就不是一对对立的范畴,而是艺术表达的不同手法。

关于"纪实手法",《辞海》的解释为:一种介于小说和新闻之间的表现手法。通常以社会生活中的真实事件为写作对象,在调查采访的基础上,挖掘事实本身的戏剧性元素,用实录的材料构造具体的情节,并有丰富的细节描写;具有文献的可靠性,又具有小说的叙事便利。可见,纪实主义并不是绝对的客观主义、自然主义,而是可以"挖掘事实本身的戏剧性元素",还"具有小说的叙事便利"。而纪实类节目在主要采用纪实主义创作手法的同时,还有更多的艺术手法选择空间。

以上分析理清了纪实与纪录、虚构、纪实手法之间的关系,在此基础上,我们结合电视纪实节目的变迁和现状,对其进行界定。学者普遍认为,纪实类节目大致由电视新闻、电视专题、电视文艺三块构成。电视新闻主要给观众提供真实、及时的信息;电视文艺主要给观众提供审美和娱乐。除去新闻和文艺,余下来的所有电视节目几乎可以囊括到电视专题里面,学者们认为这些专题,大多采用的是纪实的创作手法,贴近生活、贴近实际、贴近观众,以真实、真诚、真情来感染人。但我们应该看到,电视文艺中的电视剧,多采用虚构的人物、历史、事件来进行创作,必然应该放在纪实类节目的范畴之外。而电视剧中的"纪实类电视剧"因其强烈的纪实性,似乎又可以将其归入纪实类节目中。可见,"一刀切"地将电视文艺归入纪实类节目是不科学、不严谨的。

由于"电视的技术手段的潜力,使得电视画面语言朝着两个方向发展。一是运用它的纪实能力,发展纪实语言,形成了以纪实画面语言为主的节目形态;另一方面是利用电视的表现功能,发展电视艺术语言,利用形象地组织加工、排练重现、表演、虚构、想象、塑造、特技加工等手段,发展电视艺术节目形态。这两者虽都是视听同构的画面语言,但两者素材的性质和取得

素材的方式是完全不同的"①。为强调电视的纪实功能,在充分考虑到中国电视观众收视习惯的基础上,从广义上说,除了电视剧、电视电影、电视广告以外的电视节目都应该属于纪实类电视节目。从狭义上讲,纪实类电视节目主要包括专题片和纪录片②。

二、纪实类节目的发展演变③

沃尔纳·海森伯格曾指出,技术变革不只是改变人们的生活习惯,而且会改变思维模式和评价模式④。从语言、文字、纸张、印刷术、报纸到广播、电影、电视、网络、卫星通信等现代传播媒介的更新,人类每一次传播媒介的变革,都带来了传播形态和思维范式的日益丰富与发展,而纪实类节目的发展,也是在人类纪实科技手段不断演进的背景中进行的。现代电视纪实的技术基础,使电视传播媒介成为人类生活中一个敏锐的神经系统,及时、准确、全息性地对社会各种事件做出反应,这依托于人类信息传播的四个系统:(1)声画同步的影像采集摄录系统。类型多样的摄像机,能记录镜头前的形象和声音,并通过工作站转码为符合传播要求的电视信号。(2)影像编辑系统。各种电子特技、数字特技、多媒体组合的影像编辑系统能将采集的影像素材重新编码,将生活中的实际时空加以延长、压缩或变形,以达到某种特殊的视觉效果,处理成各种各样的节目信息。(3)全球通讯卫星传播系统。电视节目传播通过通讯卫星打破了时间和空间的阻隔,跨国界、跨地域、跨时间的全球普及成为可能。(4)接收和反馈系统。随着电视接收技术的发展,除家庭电视外,手机电视、移动电视、数字电视、网络电视等接收系统和反馈系统的交互作用,使电视成为人类生活中最重要的媒介形式。

国外电视纪实作品的发展可以从以下历史演进中找到线索。1936年11月2日,英国首次在伦敦亚历山大宫播出电视节目,从此电视以转播的形式逐渐走入人类生活。1937年5月12日,英国广播公司用一条同轴电缆把亚历山大宫和海德公园连接起来,并利用有史以来第一辆电视转播车

① 朱羽君:《现代电视纪实》,北京广播学院出版社,1998年版,第28页。
② 杨伟光:《中国电视专题节目界定》,中国广播电视出版社,1996年,第7—8页。
③ 笔者论述的"电视纪实节目的发展演变"专指狭义的纪实节目,主要是专题片和电视新闻。而关于电视文艺节目,将在第三节进行专门论述。
④ 〔加〕马歇尔·麦克卢汉著,何道宽译:《理解媒介——论人的延伸》,商务印书馆,2000年版,第99页。

播送了英国国王乔治六世加冕的实况。1939年4月30日,美国全国广播公司的实验电视台首次用电视报道了罗斯福总统主持纽约世界博览会开幕典礼的实况。"二战"以后,随着各国电视传播网络的恢复,电视真正走入人们的日常生活。1967年7月20日,"阿波罗"号宇宙飞船首次载人飞行,绕地球163次,观众从电视上看到了地球的景色。同年12月底,宇宙飞船第一次绕月球飞行,观众看到了荒凉的月球表面。1969年7月,电视观众亲眼目睹了宇航员阿姆斯特朗成功地登上月球,听见他站在月球上说:"对一个人来说,这是一小步;但对人类来说,这是一大飞跃。"当时,有约50万人到发射现场观看发射盛况,有47个国家的观众收看了人类第一次登月的卫星电视转播。

我国的电视传播活动始于1958年5月1日,在当天的开播节目中就有《到农村去》等纪实作品。1958年6月1日播出的《中共中央机关刊物〈红旗〉杂志创刊》是我国独立制作的第一部电视新闻片。在我国电视的起步阶段(1958年—20世纪70年代初期),电视纪实节目主要是电视新闻片和专题新闻报道,其内容大多是反映我国工农业生产建设的新面貌,如《英雄的信阳人民》、《为首都博物馆工作的画家们》、《大庆铁人》、《党的好干部焦裕禄》等,肩负"宣传政治、传播知识和充实群众文化生活"三大任务。在"必须根据党的方针政策尽可能地反映当前国家和人民政治生活中的重大政治事件,报道社会主义建设的成就,宣传科学技术知识以及介绍各种优秀剧目和艺术影片,并为少年儿童准备一定数量的节目"[①]的宣传理念的指导下,电视新闻片和专题新闻报道的鲜明特点是新闻性强,宣教色彩浓厚。1966年4月,中央电视台摄制播出的电视片《收租院》是中国最早出现的电视片。这一时期的纪实作品,反映社会生活的内容单一,报道深入但不可信;加上电视机普及有限,难以对社会产生较大影响。但这些纪实作品初步形成了我国电视专题片的形式,成为我国电视纪实作品在初创时期的代表作品。

到20世纪70年代后期,随着我国电视传播的复苏,电视纪实节目的创作也进入了恢复和初步确立期。其标志是一系列思想性、艺术性较强的电视片开始涌现。比如电视风光片,如《苏州园林》、《长江行》、《海滨城市青岛》等,内容多为展现祖国壮美、秀丽的山河,目的是激发电视观众深沉的爱国之情。电视风情片,如《瑶山行》、《欢乐的傣乡》、《黎乡风情》等,内容

① 张庆等主编:《中国电视史》,中央广播电视大学出版社,1996年版,第41页。

主要为介绍少数民族独特的风土人情,目的是增强我国各民族的了解和团结。电视文化片,如《古迹三最》、《名肴三品》、《泰山》、《阿坝漫行》等,以展现祖国的文物古迹和灿烂文化为主要内容,以增强各民族的文化意识为目的。还有反映祖国建设新貌的电视片,如《华夏石油赞》、《绿满豫州》、《辽阳化纤城》、《武当山下汽车城》、《锡都个旧》等。这些电视片多为专题片,虽然其创作带有强烈的意识形态指向,但也遵循了电视的创作规律,发挥电视的长处,题材内容增多,可视性增强,淡化了新闻属性,艺术性有所提高,具有独特的文化品位。1978年,中共十一届三中全会后,国家提出要大力发展文化科学教育、新闻出版和广播电视事业,这为电视纪实节目的快速发展提供了政策保障。电视台陆续建立自己的记者、编辑和节目制作团队,努力增加自采自编的新闻数量,新闻节目的"新、快、短、活"特点开始显现出来。1978年9月30日,中央电视台最早开辟的专门播出电视纪实作品的栏目《祖国各地》开播,此栏目题材广泛,山川风光、文物古迹、古今名城、风土人情、建设风貌均纳入节目制作播出范畴。1979年8月8日,中日联合摄制的《丝绸之路》开拍。1979年8月29日,中央电视台率先播出了负面新闻,反映北京有些单位在马路旁边乱堆物品,破坏首都市容和公共卫生;9月12日,《新闻联播》播出新闻片《北京王府井百货大楼停车场见闻》,批评高级干部用车特权。这些监督性新闻节目播出后引发强烈反响,一些地方电视台也开始制作播出负面新闻报道。改革开放的步伐和电视工作者的实践探索,预示着电视纪实节目将进入一个新的阶段。

20世纪80年代,是电视纪实节目的初步发展期。随着"信息"概念的引进,电视媒介对"阶级斗争工具论"这种媒介本位观念进行及时、有效的调整,认为"信息是用以减少或消除事物不确定性的东西"①,人类不仅时刻需要从自然界获得信息,而且人与人之间也需要相互协助,平等地交流信息。电视新闻节目开始反省新闻传播的规律,提高新闻容量,提高可观赏性和新鲜感,优化新闻报道。1980年7月12日,中央电视台推出《观察与思考》栏目,开创了电视新闻深度报道形态,将现场采访与及时分析结合起来,将纪实性和思辨性统一在电视节目中。1983年8月7日,中央电视台推出25集大型电视系列节目《话说长江》;1986年又推出《话说运河》。这些纪实节目创造了"话说"热潮。1987年7月,上海电视台推出了着眼于中国社会变革前沿问题的深度报道栏目。1988年召开的第七届全国人民代

① 张国良主编:《传播学原理》,复旦大学出版社,1995年版,第85页。

表大会第一次会议上,时任总理李鹏在《政府工作报告》中对媒体使用了"传播工具"和"新闻媒介"的提法。电视新闻节目作为信息传播媒介和信息产业的定位,极大地提升了纪实节目的发展空间。这个时期的电视纪实节目的发展总括为:第一,电视纪实节目的栏目化得到初步发展,纪实节目拥有展示的电视时空。继《祖国各地》之后,1984年中央电视台开办了集中表现普通人在人生道路上的追求、欢乐和痛苦,展现普通人的美好心灵和优秀品质的《人物述林》栏目,各地方电视台也开办了《长城内外》《岭南风云》《浦江新貌》《锦绣八闽》《可爱的中国》等专门播出电视专题片的栏目。第二,题材的扩展、内容的丰富、形式的翻新,使电视纪实节目更为多样化。比如电视文艺专题片《雕刻家刘焕章》,介绍了雕刻家刘焕章的艺术生涯,成为此类专题片创作的范本。而具有故事情节的电视音乐专题片的问世,不仅在空间上从舞台和演播室回归到自然实景中,而且使得作品更富诗情画意,更具艺术价值。第三,电视纪实节目的规模和篇幅增加,如《丝绸之路》(15集)、《话说长江》(25集)、《话说运河》(35集),使电视纪实节目在系列化创作中,以其宏伟的篇幅、广阔的场景、浩荡的气势、真实的内容,吸引电视观众,产生强烈的社会反响。

20世纪90年代,是中国电视纪实节目的成熟期。进入90年代,在市场经济的语境中,中国社会开始加速转型。新思路、新理念、新制度不断引入电视领域,一批焕然一新的新闻栏目、纪录片栏目持续出现,电视制作者的眼光开始聚焦于老百姓,以平视的视角关注普通人,电视纪实理论的讨论更为纪实节目的创作提供了理论引导,电视纪实节目同社会时代的变迁结合在一起,从实践探索到学理争鸣,迎来了成熟期。1991年,中央电视台推出12集纪录片《望长城》,大量采用长镜头和同期声,获得学者和观众的广泛认同。1993年2月,上海电视台创立《纪录片编辑室》栏目,完全依靠自己的力量独立运作,以其浓厚的地方色彩、与老百姓生活息息相关的选题策略,创下收视率超过新闻节目和电视剧的奇迹。1993年5月,中央电视台开办杂志新闻节目《东方时空》,其中一个板块叫《生活空间》,将节目定位于"讲述老百姓自己的故事"的短纪录片,让普通百姓走进电视,从"讲述老百姓自己的故事中去揭示现实生活里的种种矛盾,透视芸芸众生的欢乐与苦恼、希望与失望、执著与无奈,将人世间的众生相幻化为电视关注的主要对象"。1994年4月,央视在晚间黄金时段开办了《焦点访谈》栏目,使深度报道快速兴起。1996年5月,又推出调查型深度报道栏目《新闻调查》,以记者的调查行踪为线索,以探寻事实真相为基本内容,崇尚理性和深入精

神,打破了"电视不宜搞深度"的观念,并成为电视新闻媒体加强舆论监督、增强竞争力、提升传媒品牌、扩大社会影响、吸引受众注意力的有力手段。1997年日全食、香港回归、大江截流等一系列现场直播报道(新闻直播年),成为中国电视新闻走向成熟的标志。

由于当时在我国的电视纪实节目创作中存在着专题片与纪录片之争,因此,中央电视台组织有关专家分别于1992年11月、1993年4月和11月,在北京、舟山、宜昌举行了三次"中国电视专题节目分类与界定"研讨会。会上出现了两种对立的意见:一种认为,在世界范围内,将纪实作品统称为电视纪录片,根本没有专题片这一说法,建议取消专题片这一提法;另一种认为,专题片是中国电视节目的客观存在,而且是电视界的口头禅,不可能取消。最后双方争执不下,采取了折中的说法,统称为电视纪实作品,即非虚构的电视节目形态,并给了电视纪实作品一个明确的界定:运用自然朴实的方法,真实地报道社会生活和人文现象,注重采访拍摄的方式,保持形声一体化的方式,记录具有原生形态的生活内容,通过对生活情状、文化现象或历史事实的记录,揭示生活本身具有的内涵和意蕴。关于电视纪实节目的理论表述还存在很多争议,但这些理论争议说明中国电视纪实节目开始了一种理论的自觉,这也是其成熟的一种标志。此时的电视纪实节目,跨越了"新闻报道"的初级阶段,超越了"就事论事"的浅层次时期,突破了"单纯纪实"的手法,真正走向了"艺术成熟"的新时期。具体体现为:第一,由全国性的纪实栏目的实践引发了全国的电视纪实节目热。主要标志是中央电视台于1989年设立了专门播出电视纪实作品的全国性栏目——《地方台50分钟》。一年后,改为《地方台30分钟》。这一栏目的确立,成为集中播出全国各地生产的优秀电视纪实作品的"窗口",促成了电视纪实节目的热潮。第二,纪实节目题材、风格、样式丰富多彩,基本形成了电视纪实节目的各种片种。如新闻型纪实节目,新闻性强,主要是用事实说话,提出问题留给观众,引发社会思考。政论型纪实节目则延续了鲜明的政治倾向性,针对人们共同关心的社会问题立论,围绕论题摆出有说服力的论据,阐明创作者的观点和看法。杂志型纪实节目将不同内容、形式的纪实素材,依据板块结构进行节目编排,结构自由灵活,形式活泼多样,集新闻性、知识性、文学性等特征于一体。散文型纪实节目则以国家、民族的文化现象、自然风貌、民风民俗为记录对象,具有较强的艺术性。第三,电视纪实作品的国际影响力增强,在国内外的影像展中获得广泛认可,并结合电视传播的特点,着力打造短小精悍的"小专题片"等纪实作品,如中央电视台的《神州风采》,北京

电视台的《今日京华》,都是专门播出"五分钟小专题"的电视纪实节目,成了电视屏幕上"短小的鸿篇巨制"。在纪实美学的探索中形成了以纪实美为主体,兼具崇高、伟大、哲理与乡土气息的"一体多元"的美学品位。

　　21世纪初至今,电视纪实节目的发展在反思中继续成熟。2002年元旦,《南京零距离》栏目诞生,民生新闻迅速升温,很快引起社会关注。其代表是北京电视台的《第7日》《特别关注》《今日话题》,湖南卫视的《乡村发现》等。2003年对伊拉克战争的直播报道,开创了我国电视新闻全程同步介入重大突发事件的新形式,之后新闻频道的开播,对"非典"、"5·12"、"奥运会"的直播报道,意味着中国新闻在世界开始独立发声。从主流新闻和民生新闻在播出时段和播出频次上的安排看,电视台作为党的"喉舌"部门在悄悄地变换着面孔,新的新闻改革必将对中国电视新闻产生更积极的影响。电视纪实作品的形式也更为多样,越来越依附于栏目,实行栏目化创作和播出。在纪录片市场化潮流中对频道化、故事化、娱乐化、真实再现、真人秀DV等关键概念进行的有益探索,也将对纪录片发展格局有新的启发。随着全球化浪潮的扩散,电视纪实节目迎来了其发展的国际视野,国际市场的开拓和国际影响力的形塑成为热点。而伴随着媒介融合观念的成熟,电视纪实节目在传播接受中也迎来了新媒介形式的挑战。

三、纪实类节目的分类

　　纪实类节目有很多分类标准。从广义上说,除了电视剧、电视电影、电视广告等以外的电视节目都应该属于纪实类电视节目。如电视专题、电视纪录片、电视新闻节目、访谈类电视节目、纪实类娱乐节目等。从狭义上讲,纪实类电视节目主要包括专题片和纪录片。从形态上分,纪实类电视节目包括纪实、政论、访谈等形态;按篇幅长短分,有系列片、长片和短片等形式[1]。以纪实画面语言为主的节目形态,有电视新闻、电视专题、电视纪录片、电视访谈、电视系列片、现场直播、问题讨论、实地调查等;以非纪实画面语言为主的节目形态,有电视剧、电视文艺节目、电视文学节目、音乐电视、电视广告等等[2]。笔者综合纪实类节目研究的各种观点,将纪实类节目分为电视真人秀节目、电视纪录片(包括专题片)、电视专题类节目(电视访

[1] 杨伟光:《中国电视专题节目界定》,中国广播电视出版社,1996年版,第7—8页。
[2] 朱羽君:《现代电视纪实》,北京广播学院出版社,1998年版,第28页。

谈、专题讨论、实地调查)、电视新闻类节目①等几大类,下面就其具体分类进行论述。

1.电视真人秀节目。

之所以将电视真人秀节目单独列出,是因为电视真人秀节目是一种对纪录片、电视剧、脱口秀、游戏娱乐节目、纪实新闻节目,以及肥皂剧、情景剧、综艺娱乐片等电视节目元素进行拼贴、整合运用所形成的节目样式,虽然它与上述各种电视节目在操作技巧、节目样式、表现形态上有交融、重合,但我们很难把它归入其中的任何一类,它强调"秀"的成分,是一种新的电视节目样态。目前,国内外对真人秀电视节目没有一个被广泛接受的统一名称,有真实电视(Reality TV)、真人秀(Reality Show、Truman Show)、真实肥皂剧(Reality Soap Opera)、创构式纪录片(Constructed Documentaries)、纪实肥皂剧(Docu-soap)、无脚本节目(Non Script Program)等称谓。笔者在此结合真实电视和真人秀,采用电视真人秀这一名称。

追溯真人秀节目的渊源,早在1948年,一部取名《坦率的相机》的电视秀登场,拍摄并播出毫无防备的普通人对于恶作剧的反应,它被一些人看做电视真人秀节目真正的"鼻祖"。到1964年,英国BBC播出了真人秀《Seven UP!》系列剧集,已经具备相当的"纪实"意味。那什么是电视真人秀?尹鸿教授认为真人秀"泛指对普通人在假定情况与虚构规则中真实生活的记录与播出,它将戏剧的虚拟和纪录片的纪实紧密结合在一起,并由真实性和虚拟性两个层面的内涵构成"②,但随着明星真人秀节目的出现、选秀节目规则的程式化,我们需要从更广阔的视角来看电视真人秀节目:(1)参与者:由普通人扩展为普通人、各界明星;(2)场景:由假定情境转向现实生活场景、录制间、摄影棚和舞台;(3)制作规则:由虚构"规则"、人物完全自由发挥转向按照剧本、游戏规则、比赛规则进行;(4)情节特色:由无脚本的真实自然反应转向预见性的情节编码;(5)制作特色:以记录为主,但不排斥其他制作手法。由此可以看出真人秀节目是个不断扩展、快速变迁的概念,泛指对真人在某种场景、规则、情节中"秀"的真实记录。节目以真实性和戏剧性的双重审美吸引观众。其中,真实性主要指节目的记录性、纪实性、过程性、平民性、非导演性与不可预测性;戏剧性主要指表演性、导演性、故事性、冲突性、趣味性、娱乐性、竞赛性。

① 文艺类节目在第三节有专门论述,此节就不谈文艺类节目。
② 欧阳国忠:《中国电视前沿调查》,经济日报出版社,2002年版,第178页。

按照市场营销理论对商品生命周期的划分,真人秀节目的形态变化可划分为导入期、成长期和成熟期。按照真人秀节目内容可划分为生存挑战型、人际考验型、表演选秀型、职业应试型、身份置换型、益智闯关型、游戏比赛型、生活约会型、生活技艺型等。电视真人秀节目从诞生到风靡全球,历经了半个多世纪的发展,已成为电视文化的一大盛景。从数量上看,已经出现了百家争鸣的盛况。如2001年,美国的主要电视频道已经出现了真人秀节目一哄而上的景象,ABC电视台和Fox电视台各有9档真人秀节目,NBC和CBS分别有6档,HBO有2档,UBN有2档,MTV有3档,TBS有1档。目前,在美国无线电视和有线电视网络中播出的真人秀节目已经超过100种。2005年,湖南卫视《超级女声》火爆之后,从央视到各省市电视台,纷纷推出各种以"秀"为主题的真人秀节目。从制作上看,电视真人秀节目已经进入了大规模、专业化生产阶段。美国电视真人秀节目率先由"零售"演变为"专卖",电视真人秀专业频道"Fox真人秀频道"和"真实24—7频道"已经开始集约化生产电视真人秀节目。从传播范围看,电视真人秀节目的全球化传播已经初具规模。欧美经典电视真人秀节目文本在全球普遍销售,《美国偶像》、《老大哥》、《幸存者》、《阁楼故事》等电视真人秀节目为中国观众所熟知。

2. 电视纪录片。

电视纪录片的艺术理念,最早可以追溯到1895年由卢米埃尔兄弟摄制的《工厂大门》、《火车到站》、《婴儿的午餐》等实验性的纪实影片。随着纪录片①一词的使用,直接宣导式、真实电影式、访问式和反射式等各种纪录电影创作流派不断发展,为世界电视纪录片提供了借鉴和参考。电视纪录片在中国的发展②,最早可以追溯到1958年5月1日中国电视开播时播放的《到农村去》等纪实作品。1966年4月中央电视台摄制播出的《收租院》以四川大邑县地主庄园陈列馆内一组大型泥塑群雕为素材,构制成生动的屏幕形象,有力地控诉了地主阶级剥削农民的罪行。作为中国最早的电视专题片,该片开启了中国特色的专题片历史。之后中国电视纪录片经历了以下发展:起步期(1958—1978年)、发展期(1979—1990年)、繁荣期

① 纪录片(Documentary)一词是格里尔逊在1926年2月8日纽约《太阳》报上评论弗拉哈迪的第二部影片《摩阿拿》时首次使用,由此开始,弗拉哈迪被称为"纪录电影之父"。单万里主编:《纪录电影文献》,中国广播电视出版社,2001年版,第211页。

② 在中国电视纪录片的发展中,还出现了一种特殊的形式——电视专题片。笔者所论述的电视纪录片,包含电视专题片。

(1991—1996年)和拓展期(1997年至今)。①

电视纪录片,指运用新闻镜头,真实地纪录社会生活,客观地反映生活中的真人、真事、真情、真景,着重展现生活原生形态和完整过程,排斥虚构和扮演的新闻性电视节目形态。电视专题片,指运用纪实手法,对社会生活的某一领域或某一方面,给予集中、深入的报道,内容较为专一,形式多种多样,允许采用多种艺术手段表现社会生活,允许创作者直接阐明观点的纪实性电视节目形态。② 在中国电视纪录片的发展中,存在着电视纪录片与电视专题片的多次论争。中央电视台曾于1992年11月、1993年4月和11月,分别在北京、舟山、宜昌举行了三次"中国电视专题节目分类与界定"研讨会,针对纪录片与专题片展开了激烈的争论,之后学界对此大致形成如下几种观点:(1)"等同说":认为电视专题片就是电视纪录片,它们没有什么区别,只是同一种节目形态的两种不同称谓而已。(2)"从属说":认为电视专题片从属于电视纪录片;或认为电视纪录片从属于电视专题片。(3)"怪胎说":认为电视专题片是中国特定国情下产生的"怪胎",这种"画面加解说"的作品,本来就不该存在。(4)"独立说":认为电视纪录片和电视专题片是两个独立的概念,它们构成了两种不同的电视节目形态。其中"等同说"显然忽视了这两种纪实形态的区别,"怪胎说"显然没有考虑电视纪实艺术发展的中国语境,这两种说法都不科学。"独立说"与"从属说"争议的焦点在于电视纪录片与电视专题片谁主导谁的问题。在此,我们尊重电视纪实艺术发展所产生的电视专题片,认为电视纪录片与电视专题片之间是从属关系,电视专题片作为电视纪实艺术的一种,从属于电视纪录片。但我们也要看到电视专题片作为中国电视纪实艺术所特有的片种,在中国的电视纪实荧屏上,为主流意识形态的传播贡献了巨大力量。

电视纪录片的分类,在中西方都有很多阐述,分类标准不同,其理论表征也各异。其中代表性的观点有以下几种:杨伟光主编的《中国电视论纲》把纪录片分为纪实型、政论型、写意型;任远主编的《电视纪录片新论》把纪录片分为新闻纪录片、创意纪录片、历史纪录片、评论纪录片、社会性纪录片、电视风光片;欧阳宏生在《纪录片概论》一书中依据纪录片所表现的主要题材、内容倾向,把纪录片分为新闻纪录片、历史文化纪录片、理论文献纪录片、人文社会纪录片、自然科技纪录片、人类学纪录片等六大类。此外还

① 欧阳宏生主编:《纪录片概论》,四川大学出版社,2004年版,第2—45页。
② 高鑫:《电视纪实作品创作》,学苑出版社,2002年版,第16页。

有根据社会文化形态的呈现把电视纪录片分为主流纪录片、精英纪录片、大众纪录片、边缘纪录片等。但如果用比较的视角来看,在中西方的电视纪录片领域,有以下几个可以对照的范畴,为我们对纪录片的分类提供了一种中西比较的视角。(1)电视新闻纪录片与专题性纪录片(The Special Documentary)的对照。电视新闻纪录片指"采用电子摄录手段为新闻报道而制作的一种纪录片。电视新闻纪录片对政治、经济、文化、军事、历史、社会生活和自然现象等新闻题材,作较为系统、完整、深入的报道。它要求以现实生活和具有现实意义的历史事件为表现对象,不允许虚构、扮演和补拍"①。我国早期的纪录片大多是新闻纪录片。而西方电视领域的专题性纪录片主要指电视媒体对特别事件、重要人物、重大活动量身定做的一种专题性作品,其创作选题的初衷与中国的专题片类似,大多为指令性创作,但在创作手法和艺术呈现上却比较讲求认知价值,侧重从历史发展的角度揭示事件的意义,对新闻事件、大型活动、时代风潮、社会热点、焦点人物进行完整深刻的纪录。(2)文献纪录片与大型电视纪录片(The Full-length Television Documentary)。文献纪录片是我国特有的纪录片类型,也被称为"汇编类影片",是指利用影像、图片、文字材料等影视表现手段,对重大历史事件或阶段历史发展进行多角度、多侧面、多层次、多方位的回顾与审视的纪录片作品。文献纪录片的发展引领了中国主流纪录片的创作浪潮,从《话说长江》、《望长城》、《毛泽东》、《邓小平》到《再说长江》、《复兴之路》等大型文献纪录片,以投资巨大、题材宏大、制作精良、传播有效,引领了各个时期中国主流纪录片的变迁。西方的大型电视纪录片也以精良的制作和深刻的内容剖析现实社会和人类文明的发展。在早期的《宇宙》、《20世纪》、《历史的见证》、《肯尼迪家族》、《越战》等代表作品中,其表现形态与中国的文献纪录片、新闻纪录片类似,在之后随着通讯卫星技术和ENG技术的发展,西方的大型电视纪录片充分吸取电影艺术、数字技术等表现手法,朝着系列化、频道化发展。(3)DV纪录片或微型纪录片(The DV/Mini Documentary)。这类纪录片是随着DV摄像机的普及和人们影像表达素养的提高而兴起的个性化、私语化的纪录片样式。这种电视纪录样式在中西方都脱胎于电视杂志型节目的一个板块(如20世纪90年代中央电视台《生活空间》中的DV创作)。这些纪录片以时长的机动性、制作周期的灵活性、题材的多样性、视角的丰富性和艺术的探索性,在电视纪录栏目化、市场化的进程

① 赵玉明、王福顺主编:《广播电视辞典》,北京广播学院出版社,1999年版,第102页。

中极大地丰富了电视纪录片的发展。

3.电视专题类节目。

电视专题类节目与电视专题片是完全不同的两个概念。电视专题片是在电视纪录片的范畴内作为一种特殊的纪录片形态出现的,而电视专题类节目是指具有相对统一的主题并呈现为电视专题的纪实节目。与电视专题片相比,电视专题类节目的制作手法可以包括为凸显主题而进行的虚构创作;与电视综合节目相比,电视专题节目的主题统一,也更全面、深入、详细。电视专题类节目一般通过固定的专题栏目与观众见面,有相对固定的栏目名称、时间长度、包装形式、主持人、播放时段和相对稳定的风格,也有根据电视传播需要临时组织制作的特别专题类节目。在专题的呈现上,主要有两种形态:一是单一专题类节目,即每期节目由一个专门话题构成,集中进行讨论;二是多个专题类节目,由多个子专题构成,或有统一的主题,或是不同的主题。这类节目往往借助栏目的形式,呈现为杂志型的电视纪实节目,即每期栏目由若干板块组成,在统一栏目的集成下构成一个播出单位的电视专题。

按照专题呈现形式,电视专题类节目可分为栏目类和非栏目类两种。非栏目类就是单一专题类节目。栏目类则包含三个层次的含义。一是专题栏目的核心主题是什么,以及这个主题所呈现的属性是什么。如《焦点访谈》表现出的是对公平、正义、真善美等的维护,是"政府镜鉴,改革喉舌";而《对话》栏目则侧重从高质量的智力交锋中获得一种自我满足和价值确认。二是专题的形式特征是什么,包括栏目的名称、Logo 和节目包装等外部特征。三是专题所传达的延伸意义,指栏目提供给观众的附加价值和服务是什么。按照专题制作形式,可分为专题报道类、专题谈话类、专题讲座类等节目形式。专题报道类节目指以报道的方式对社会政治、经济、军事、文化等方面的某一主题进行较为系统、全面、深入的专题性探讨,注重对主题的挖掘和提炼,并引入丰富的相关背景资料,就事实进行分析、解释,力求内容丰富、材料充实、主题深刻、立意新颖,引起观众的思考和共鸣。专题谈话类节目是以某一社会现象、舆论热点、焦点事件为主题,通过专访、座谈或对话的形式展开讨论的电视节目形式。专题讲座类节目表现为用"电视讲坛"的形式对各种主题进行电视化表达。按照专题制作的目的,可分为专题科教类、专题服务类等节目形式。专题科教类节目指以传播科学信息、介绍科学知识为主要内容的一种电视节目形式。与一般的电视专题节目相比,专题科教类节目表现出较强的知识性、科学性、教育性和公益性。专题

服务节目强调为受众服务的节目制作意识,注重为受众提供互动式、全方位、个性化的服务。

4. 电视新闻类节目。

电视新闻类节目是荧屏上最早出现的节目形态之一,在追求真实性的同时也注重艺术性,是真实性和艺术性的统一,也是新闻价值、宣传价值和审美价值的统一。其中,真实性是电视新闻类节目的本质属性和基本要求,而艺术性则以真实性为基础,主要表现为制作过程中的艺术思维、节目形式的艺术表现力以及对传播效果的审美追求。

新闻,不论是作为"新近发生事实的报道,新近事实变动的信息"[1],还是"新近或正在发生的,对公众有知悉意义的陈述"[2],在本质上属于对世界的纪实性陈述。电视新闻类节目是电视纪实类节目的重要部分,在本质上首先体现为通过电视媒介的传媒形式记录人类现实,以现实的生活变动为中心,在瞬间的存在逻辑中使我们从电视化的事实中认识某种思想,认识世界,并不断证实某种生活理念的正确性,构建社会公共话题。

20世纪50年代,中国电视新闻主要有两种节目形态:电视新闻片和专题新闻报道。发展至今,其内容和形式都有了较大变化,也出现了各种分类方法,最常见的包括以下几类:从电视新闻内容看,分为政法新闻、财经新闻、文艺新闻、体育新闻、社会新闻;从电视新闻发生地来看,分为国际新闻、国内新闻和地方新闻;从电视新闻发生的时间来看,分为突发性新闻和延缓性新闻;从电视新闻的播报方式看,分为直播新闻、录播新闻;从电视新闻与受众的关系看,有硬新闻和软新闻;从电视新闻的呈现深度看,有新闻短讯、新闻播报、新闻报道、新闻调查、新闻专题、新闻评论等不同层次的区别。上世纪末、新世纪以来,电视新闻的发展经历了很大的转变:从电视新闻制度的建设看,电视新闻机构从人治逐渐向法制转变;电视新闻与其他媒介新闻相比,本土竞争与全球竞争日趋激烈,纷纷开发富有媒介特性的形态;从电视新闻的内容运作看,电视新闻从以传者为中心向以受众为中心转变;从电视新闻的受众看,受众兴趣从宏大叙事转向草根情节,民生新闻、城市新闻等地域性、文化性、亲近性的电视新闻受到关注。电视新闻理论的研究也逐渐从新闻学扩展到大众传播学。

电视新闻类节目在本源上遵从"先有事实,后有新闻;事实第一性,新

[1] 李良荣:《新闻学概论》,复旦大学出版社,2001年版,第24页。
[2] 刘建明编著:《当代新闻学原理》(修订版),清华大学出版社,2005年版,第54页。

闻第二性"的原则,其构成要素不仅包括传统新闻的五要素——发生新闻的主角(谁)、发生的事情(什么)、发生的时间、发生的地点和发生的原因,而且伴随着媒介的网络化、数字化、融合化,电视新闻类节目从传播到接受都体现出互动性的特征,成为人们认识世界、构建体验认知的主要方式。

四、纪实类节目的艺术特征

纪实类节目本质上属于记录、再现的艺术,真实、客观、准确、自然是其艺术的本质要求。作为一种用影像方式认识世界的途径,纪实类节目在再现、记录中肯定带有人类认识的主观色彩,所以,其艺术本体特征是由客观性与主观性的结合共同规定的。在电视艺术范畴中,纪实既是一种电视节目形态,也是电视艺术的一种创作形态。

第一,纪实创作中,客观记录与主观想象的双重作用,呈现为客观性与主观性并重的艺术创作特征。纪实作品的创作贵在客观,一般要求记录真人、真事、真物、真情、真景,不虚构,不造假,不摆布。这当然是理论意义上的理想状态。在创作中,创作者、影像记录工具对现实的介入,时间、空间的选择,艺术理念的差异,后期编辑等主观因素的作用,使影像呈现为主观对客观的组织、诠释。世界充满了偶然,不同的选择会导致截然不同的结果。在电视纪实创作中,选择无处不在,直接影响着纪实成片的主题和艺术传达。具体拍摄中,选题策划有可能变成无效劳动,具体创作方案的确定,往往是一个不断发现、调整的过程,这个过程中创作者的思维取向,直接决定了作品的价值和传播效果。可以说,纪实影像创作中的客观,就是创作者在"客观"的掩护下与现实的一次主观想象认同。

第二,纪实作品中,真实记录与虚拟表现双向互动,呈现为真实性与虚拟性的双重审美艺术特征。纪实作品的灵魂在于真实,但通过作者的创意、剪裁、提炼、结构,纪实作品中的真实不再是现实本身的真实,而是艺术审美意义上的真实。生活本身的形、色、声被再次选择,加上影像片段的组接、形象色彩的调整和音乐音响的配合,成为一种审美的再现。纪实作品中,一体化的声画结构,缩短了现实演进的时空,省略了现实发生的过程,加上情境化、故事化、娱乐化的叙事观念,对生活现实场景的记录转向表现。而数字化虚拟表现手段,则在争议与实践探索中,被中外影像纪实艺术大量使用,运用情景再现、电脑动画、情景模拟等数字技术,依据历史存在、客观现实进行纪实影像的创造。这些虚拟出来的纪实影像在历史语境中确实存在,又

超越现实时空,游走在真实与虚拟之间。这不是说纪实影像的灵魂不再是真实,真实依然是电视纪实艺术要尊崇的底线,只是我们在审视纪实作品时要以更为开放的心态来看待。因为,虚拟≠虚假。虚拟是指一种思维方式和思维路径的实现,虚假则是指假,无依据,无意义。我们常把虚拟与谎言等同起来,认为虚拟的就是虚假的,这显然是片面的。虚拟的目的是为了更真实,超越表象与本质之争,在主观与客观之间游弋,贴近历史的真实。

第三,纪实接受中,文献价值与历史认同并行,呈现为历史的影像化感性体验和影像的文献性理性体验。文献价值是纪实类影像主要的价值,它以影像的方式对现实进行保存,使历史影像化,使记忆鲜活化,这使得它具有史学价值与审美体验价值。作为对物质现实的复原,纪实节目通过影像重新构建了史学文本,其形象性、直观性、保存的长久性,使历史场景超越时空的限制,呈现为三维立体的形态,为人类认知历史留下证据,具有权威性和学术价值。而在受众的当下接受中,由于受众心理对可视性、故事性、趣味性的偏爱,纪实影像的体验体现为感性甚至新感性的特征。电脑、网络、虚拟空间正在迅速改变人的感性实践方式,在传统的人与自然的感觉基础上增加了一个新的感性平台——"人—机新感性"[1],消解了人类视觉、听觉、触觉、味觉、嗅觉的感官隔膜,人类整体性的感觉器官得到同步的尊重,具有了认知的连续性和感觉的多样性。

第四,纪实批评中,文化品位与市场定位的强调,呈现为电视纪实节目的大众性与精英性。电视纪实类节目作为电视艺术的重要支柱,甚至成为体现一个电视台的综合实力和品位的重要砝码。在国外,理论界也认为"纪录片仍然是电视广播领域中一个有威望的领域,并为制片人和电视机构赢得荣誉"[2]。在电视走向产业化、国际化的进程中,纪实类节目的人文精神和审美价值仍然被学界强调。纪实节目从创作、管理到接受,以人们的文化消费心理为基础,兼顾其作为艺术、工业、意识形态、大众传媒的多重身份,不仅要吸引"能看"的观众,满足"想看"的观众,培养"看了"的观众的忠诚度,而且要在与其他电视节目的营销竞争中,获得关注。

[1] 齐鹏:《新感性:虚拟与现实》,人民出版社,2008年版,"导论",第1页。
[2] 〔英〕大卫·麦克奎恩著,苗棣等译:《理解电视》,华夏出版社,2003年版,第116页。

第三节 文艺类节目

电视文艺类节目是指充分调动电视的技术手段,对各种文艺样式进行电视化的二度创作,在保留原有文艺形态的艺术价值的基础上,充分发挥电视艺术创作的特殊功能,给观众提供文化娱乐和审美享受的节目形态。对电视文艺类节目进行分类,理应强调文艺形式的电视化程度,不能"一把抓"地把所有通过电视媒体传播的文艺类节目都划入电视文艺类节目中,也不能"一刀切"地把电视剧、电视电影等独立性很强的电视文艺划出电视文艺类节目。电视文艺节目整合兼容了诗歌、散文、舞蹈、音乐、曲艺、杂技等文艺形式自身的特点,还整合了镜头处理、摄像机机位、视角、灯光、造型,以及人物调度等影像艺术特征。

一、文艺类节目的界定和发展演变

(一)文艺类节目的界定

从电视纪实的角度来看,有些文艺类节目在宏观上也属于纪实类节目的范畴,但鉴于电视文艺类节目丰富的内容和成熟的发展现状,我们将电视文艺类节目列专节论述。从文艺类节目的范畴来看,电视剧也属于文艺类节目的主要形态(第一节已有论述,此节不再涉及)。文艺本身就是一个开放的范畴。按照《现代汉语字典》,"文艺"指"文学和艺术的总称,有时也只指文学",就传统研究来说文艺包括文学、美术、音乐、舞蹈、影视、建筑、戏剧等。而随着网络化、数字化新媒介艺术形态的发展,文艺的范畴也在发生变化。

学界对电视文艺类节目的界定,经历了一个"文艺电视化"的过程,即电视文艺类节目是电视对文艺作品进行创作、传播的"媒介化"结果,是以电视为传播媒介和表现手段制作并播出的各类文艺节目的总称[1]。电视化后的文艺节目,显然要受到电视媒介传播与接受特性的影响,不再是原有的艺术形态,而是经过充分电视化的艺术新样式[2]。这种文艺的新样式,其创作接受过程可以表述为"以先进的电子技术为传播手段,以电视独特的声

[1] 张庆、胡星亮主编:《中国电视史》,中央广播电视大学出版社,1996年版,第181页。
[2] 高鑫:《电视艺术学》,北京师范大学出版社,1998年版,第14页。

画造型为表现方式,运用艺术的审美思维,对各类文艺作品进行加工、综合、创造,通过塑造鲜明的屏幕形象,达到以情感人为目的的特殊屏幕艺术形态"①。

要对电视文艺节目进行界定,还要对电视文艺节目与电视艺术片进行简单区分。两者的相同之处是:作为电视艺术的节目形态,两者都遵循电视艺术的创作规律,将文学、美术、音乐、舞蹈、影视、建筑、戏剧等多种艺术样式的艺术元素(语言、动作、线条、色彩、旋律与节奏)融合在屏幕形象中,营造出真善美的境界,达到以情感人、以乐娱人、以智启人的目的。二者的不同之处在于:从归属上看,电视艺术片作为独立的电视片种,既有电视专题片的属性,也可分属于电视文艺类节目中。而电视文艺类节目并不都是独立成片,大多由具有艺术特征的文艺性节目碎片连缀组织而成。从传受方式看,电视文艺类节目一般放置在特定时段或文艺栏目中播出,电视艺术片的播出则灵活多变,不需要固定在特定的时段或栏目中。

总之,电视文艺类节目是指充分调动电视的技术手段,对各种文艺样式进行电视化二度创作,在保留原有文艺形态艺术价值的基础上,充分发挥电视艺术创作的特殊功能,给观众提供文化娱乐和审美享受的节目形态。

(二)文艺类节目的发展演变

作为一门"文艺与先进的现代化传播手段的结合,以电子技术为传播手段,运用艺术的审美思维,反映或直接组织社会艺术创作活动,并加以电视化的再创造,最终以电视文艺节目形态播出的样式和学科"②,电视文艺学学科建设的一个主要部分,就是对电视文艺类节目的发展演变进行总结、研究,弄清电视文艺类节目的发展历史和演进规律。

国外电视文艺类节目(主要以美国为例)主要呈现出以下发展轨迹。在电视播出的最初时期,电视对其他艺术形式的转播,开启了电视文艺类节目发展的转播阶段。1936年11月2日,英国广播公司(BBC)在伦敦郊外的亚历山大宫,以一场规模盛大的歌舞开始了电视的正式播出,歌舞通过电波传送到有电视接收机的观众面前,电视文艺也就随之诞生了。第二次世界大战前,美国全国广播公司(NBC)和哥伦比亚广播公司(CBS)曾经试办过游戏、竞赛、马戏、表演等"电视综艺类"节目,但因经费、技术及节目的质

① 张凤铸主编:《中国电视文艺学》,北京广播学院出版社,1999年版,第17页。
② 张凤铸、胡妙德、关玲等著:《中国当代广播电视文艺学》,北京广播学院出版,2004年版,第1页。

量难以保证,无法创办播出固定栏目,其探索一度终止。1939年,二战爆发,各国电视台先后停播,电视文艺类节目的探索也被迫中断。

二战后,随着各国电视事业的恢复,各电视台开始借鉴广播文艺类节目的成功经验,探索电视文艺类节目的发展方向。其中美国全国广播公司(NBC)和哥伦比亚广播公司(CBS)借鉴广播电台开办娱乐性节目的经验,网罗娱乐艺术界的明星,将他们各类形式的表演引入电视,并加以串联、解说、组合,在电视上推出了综合文艺节目样式。

20世纪50年代,电视文艺类节目迎来了发展壮大的历史时期。在美国,好莱坞、百老汇与电视台的合作,使电视的娱乐舞台拥有得天独厚的艺术展现空间,魅力非凡的好莱坞喜剧演员率先在电视上登台献艺,赢得广大受众的支持,电视也以它的传播优势,物色和培养了许多表演艺术家。奖励机制的设立,对电视文艺类节目的持续发展,提供了鞭策鼓励的力量,美国设立了每年一度的"艾米奖",奖励为娱乐节目、为电视的繁荣作出贡献的电视文艺人。电视文艺作品层出不穷,其中很多成为经典。1951年,NBC推出了喜剧加综艺的谈话类节目《百老汇公开剧院》。1952年,NBC在此基础上又推出了《今天》节目,在四十多年后仍然是热门的文艺节目。1952年开播的超级连续剧《指路明灯》,至今已经播出五十多年,成为目前美国历史上最长的肥皂剧。1954年,ABC和好莱坞迪斯尼电影制片厂合作,推出了《迪斯尼王国》系列节目,成为有史以来最流行的儿童节目之一。

20世纪60年代,在商业电视网中,电视节目的商业收益成为衡量电视制片的主要要素,电视文艺类节目也不例外。但在这样的商业氛围中,也出现了一些艺术性强的节目,比如CBS推出的综艺节目《斯莫塞尔兄弟喜剧一小时》、《诺万和马丁的笑话》等,在一段时间内广为流传,且多次获得"艾米奖"的认可。

20世纪70—80年代,电视文艺类节目中的喜剧性节目获得较多受众的青睐,许多电视文艺人在这类节目中由默默无闻的演员成长为大众明星。1975年,NBC首播的《星期六晚上实况节目》就是一档以滑稽表演、喜剧小品为主体的节目。70年代末至80年代初,"黄金时段肥皂剧"成为美国电视文艺节目的一个突出现象,肥皂剧作品《富人、穷人》、《达拉斯》、《王朝》、《鹰冠》等成为受众休闲娱乐的主要选择,这些肥皂剧也催生了电视文艺学研究领域的肥皂剧批评。80年代末,美国电视文艺形式中出现了"垃圾电视"和"轰动性小报式"节目类型,主要表现为以谈话的形式对以真人真事为基础的社会现象进行评述,诸如《杰拉多》、《莫顿·道尼节目》、《流

行事件》等都成为大众瞩目的代表节目。

20世纪90年代至今,电视文艺类节目开始了全球化传播和本土化发展的过程,品种和形态更为丰富多样,分众化传播更为明显。肥皂剧、谈话类节目(脱口秀)、猜奖类节目、体育文艺类节目及真实体验节目等成为热门。

在中国,电视文艺节目在北京电视台试播时就已经应运而生。在发展的初期,由于电视技术的局限,电视文艺多为实况直播。1958年5月1日,北京电视台开播的第一天,就在演播室里向北京地区直播了中央广播实验剧团表演的诗朗诵《工厂里来了三个姑娘》,北京舞蹈学校演出的舞蹈《四个小天鹅》、《牧童与村姑》和《春江花月夜》。1959年国庆10周年时,北京电视台通过电缆传送,转播了天安门广场的文艺晚会实况。这些电视文艺节目还基本"未电视化",大都是用电视直播技术对文艺节目进行实况转播。其屏幕形态也较单一,一般是三台摄像机分别放置在左、中、右三个距离不同的位置上,对舞台进行直播记录,导播根据剧情的发展进行场面调度、演员表演的切换,使观众在电视屏幕上看到连贯的影像场景。

1960年代后,随着电视台自办文艺节目条件的成熟,电视文艺迎来了自办节目阶段。北京电视台新建的600平方米演播室,为电视文艺节目提供了呈现的平台,也给电视文艺节目的播出提供了更大的后期创作空间。1960年春节,北京电视台第一次在演播室播出了自己组织、排练的综合性春节文艺晚会,标志着中国的电视文艺进入了自办综合文艺节目的阶段。这一时期播出的由黄一鹤导演的小提琴协奏曲《梁山伯与祝英台》,在解说词和镜头组接的声画蒙太奇中还插播了与之相关的戏曲影片资料,丰富了电视文艺节目的艺术表现力。其他重要的电视文艺节目还有邓在军导演的舞蹈《赵青独舞》,杨洁、莫煊导演的《半把剪刀》,王扶林、金成导演的话剧《七十二家房客》等。这些电视文艺类节目在原有艺术形式的基础上,开始逐渐体现其电视化的特色。为了打破舞台三面墙的空间局限,电视导演根据电视分镜头脚本对原有艺术重新排练,对演员的化妆、位置、表演重新进行安排和设计,在剧中穿插使用各种外景镜头,以增加电视文艺节目的艺术性和感染力。此时,"电视在与文艺的结合上不再仅仅是作为一种单纯的传播手段,而是在参与的过程中开始有意识地从自身的角度进行衡量和创新,逐渐形成了具有电视特色的新的文艺形式"[①]。

[①] 朱宝贺:《电视文艺编导艺术》,中国广播电视出版社,1996年版,第10页。

1964年12月底,北京电视台利用黑白录像机录制了常香玉主演的豫剧《朝阳沟》第二场和《红灯记》中"智斗鸠山"一场,在迎接1965年元旦的文艺晚会上播出。这是我国第一次使用录像播出电视文艺节目。之后由于"十年动乱"的影响,电视文艺节目多以转播舞台表演为主,其内容十分单调,主要是弘扬主流意识形态的节目。

1973年之后,由于彩色录像设备和转播设备的引进,电视文艺节目进入了录像播出阶段,获得了更加广阔的制作空间。在1975、1976年间,电视文艺工作者使用彩色录像设备录制了一批戏曲界名家的保留剧目,为大批名演员的代表剧目留下了宝贵的形象资料,也为电视文艺的传承提供了可资借鉴的视听材料。粉碎"四人帮"以后,大批优秀的戏剧、音乐、歌舞、曲艺、杂技节目重新在舞台上演出,一系列反映与"四人帮"作斗争的艺术剧目,通过电视传播开来。这一时期,中央电视台转播了数台大型文艺晚会,如1976年12月现场直播了《诗刊》编辑部主办的诗歌朗诵音乐会;1977年1月,组织编排了专题文艺节目《我们永远怀念您啊,敬爱的周总理》,抒发了全国人民对周总理的敬仰、爱戴和深切的怀念之情。此外,反映人民群众与"四人帮"进行斗争的话剧《于无声处》、《丹心谱》、《左邻右舍》等,在观众中引起了强烈的情感共鸣。

20世纪80年代,特别是十一届三中全会召开以后,中国迎来了电视文艺节目发展的繁荣期。首先,老文艺节目的恢复和新节目的开办,丰富了电视文艺节目的数量,而且电视文艺节目开始向栏目化发展。改革开放后,中央电视台不仅恢复了"文革"期间停办的电视文艺栏目,还开办了许多新的专栏节目,如《舞台与银幕》、《艺苑之花》、《音乐与舞蹈》、《曲艺与杂技》、《周末文艺》等。其中,中央电视台于1979年1月开办的文艺栏目《外国文艺》,以介绍外国优秀的文艺节目为宗旨,打开了中国观众看世界的窗口,是当时中国电视观众了解国外民情民风的重要渠道。1981年元旦,广东电视台开办的杂志型专栏《万紫千红》和《百花园》,开创了电视文艺栏目化的风气。之后中央和各省电视台开办的各类文艺栏目百花齐放,几乎每个电视台都有自己的电视文艺栏目。其次,电视文艺理论的深入研究和电视文艺竞赛的举办,使电视文艺节目在理论和实践的双翼支持下继续发展。1984年5月,广播电视部曾委托中央电视台召开了第一次全国文艺座谈会,电视文艺栏目化成为会议讨论的一个重要议题。20世纪80年代,中央电视台举办了一系列大型的文艺竞赛活动,如自1984年起先后举办的"全国青年歌手电视大赛"、"全国戏剧小品电视大赛"、"全国喜剧小品邀请赛"

等。为了进一步繁荣中国的电视文艺,中央电视台于 1987 年设立了电视文艺"星光奖",用以调动电视文艺工作者的积极性,促进电视文艺的创作。这些竞赛、研讨会极大地鼓舞了电视工作者,丰富了电视文艺的表现内容,为电视文艺的发展拓宽了道路和空间。再次,本土化节目的长足发展与电视文艺的国际化道路相结合,使文艺节目在交流中逐渐获得新的发展。1982 年 1 月 25 日,中央电视台播出了电视文艺节目《迎春联欢晚会》,即此后每年一届的《春节联欢晚会》,成为中国年节的"新民俗"。以春节电视文艺晚会为代表的综合电视文艺节目的实况播出,表明了具有中国特色的电视文艺节目已日臻完善。同时,中国电视文艺节目还开始在国际艺术节中频频亮相、多次获奖。此外,上海电视台和四川电视台分别从 1986 年和 1991 年起,举办了"白玉兰奖"国际电视节和"金熊猫奖"国际电视节,世界电视文艺节目日益走入中国,中国电视文艺节目的国际化道路也逐渐展开。

中国电视文艺节目在 20 世纪 90 年代初期到中期,迎来了发展的新时期。以大众文化为主流的文艺节目,成为受众日益追捧的文艺形态,荧屏刮起"综艺晚会风"(以"明星+表演+主持人"为运作模式)。1990 年 3 月 14 日,中央电视台《综艺大观》开播,这个集相声、小品、歌舞、杂技、魔术等各种文艺手段于一体的新节目样式让观众眼前一亮。同年 4 月 25 日,《正大综艺》新鲜出炉,汇集了知识问答、搞笑风光、旅游短片和连续剧等新型节目形态,为人们打开了一扇了解世界的窗口。随着《正大综艺》和《综艺大观》的问世,各省级电视台争相效仿,综艺节目充斥荧屏,观众在其中得到了极大的审美满足。1992 年,文化部首次举办了春节晚会;1995 年春节,中央电视台又分别举办了三台春节文艺晚会:电视综合文艺晚会、电视歌舞晚会、电视戏曲晚会。其他电视文艺专栏节目,也分别根据其栏目特点举办了各种春节特别节目,如《曲苑杂坛》春节特别节目——《95 正月正晚会》,《半边天》的春节特别节目——《我们的家》,《东西南北中》的春节特别节目——《东西南北闹新春》等,"综艺晚会风"达到高潮。

20 世纪 90 年代中后期,电视文艺节目逐渐从栏目化走向频道化。1995 年 11 月 30 日,中央电视台的电影频道开播,率先开辟了中国影视合流的道路。与此同时,中央电视台以文艺性、娱乐性节目为主的文艺频道也正式开播,其主干节目有国产电视剧、译制片、中外音乐电视、综艺性节目、经过精编的首播节目、动画节目等六大类。1997 年 7 月 13 日,湖南卫视率先推出电视游戏娱乐节目《快乐大本营》,预示着中国电视文艺节目进入以娱乐游戏为主导的阶段,其运作模式为"明星+游戏+观众参与"。《快乐

大本营》的成功引发了电视文艺娱乐节目的热潮,各省级卫视和城市电视台在短时间内纷纷上马以"快乐"为宗旨、以"游戏"为内容的综艺节目,其中较有影响的有《欢乐总动员》(北京台)、《非常周末》(江苏卫视)、《开心100》(福建东南台)《超级大赢家》(安徽卫视)等。与游戏类综艺节目同时涌入荧屏的还有一些婚恋类综艺节目,代表性的栏目有《玫瑰之约》(湖南卫视)、《相约星期六》(上海卫视)等。1998年11月,中央电视台推出了益智类电视节目《幸运52》。1999年5月3日,中央电视台将第八套节目改为电视剧频道,成为中国内地第一个以播放电视剧为主的专业频道。这些精品文艺节目和频道的探索,为电视文艺在新世纪的发展提供了基础。

进入21世纪,电视文艺节目步入市场化、商业化的成熟发展阶段,其艺术形态也逐渐丰富、成熟起来。首先,以央视为代表的主流电视媒体继承文艺晚会、电视歌会、电视戏剧、电视舞蹈等文艺样式的成果,在栏目化、市场化、频道化运作中稳步提升电视文艺节目的艺术性、欣赏性、文化性。2000年2月,"同一首歌——相逢2000大型演唱会"在北京工人体育馆举行,《同一首歌》栏目诞生,之后每周以"同一首歌走进某地"为主题的歌会在国内甚至国外引起了强烈反响。2000年12月18日,中央电视台第三套节目(综艺频道)正式改版,包括《周末喜相逢》、《挑战主持人》在内的34个栏目,以全新的姿态面对观众,力争满足各个年龄层次的不同需求。这成为了新世纪中国电视文艺发展的一个新起点。同年12月23日,电视文艺类谈话节目《艺术人生》在中央电视台三套黄金时段开播。此外,比较成功的还有《超级访问》、《夫妻剧场》、《戏曲人生》等。2001年,中央电视台戏曲频道开播。其次,《超级女声》、《梦想中国》、《我型我秀》等选秀节目,成为新世纪电视屏幕的一大亮点,掀起全国电视媒体文艺选秀的热潮。在全民选秀的背后,也凸现了一些问题,比如同质化、庸俗化、恶性竞争,文艺选秀节目的健康发展提到议事日程。再次,以《非常6+1》、《明星大道》等为代表的普通民众自娱自乐式的文艺电视表演、展示,开启了电视文艺节目的"全民星"时代,受众既是节目的忠实粉丝,也是节目的表演者。随着各种新媒体的发展,"自媒体"时代渐渐到来,文艺节目传播和接受的"全民时代"也逐渐到来。

二、文艺类节目的分类

电视文艺类节目的分类,在学术界有以下代表观点。一种认为,电视文

艺类节目除广大观众喜爱的电视剧外,大致包括电视电影与电视戏剧、电视文学、电视艺术、电视综艺节目和电视文艺晚会等几类形式①。而要对电视文艺类节目进行详细划分,"还有根据传统文学形式加工制作的电视小说、电视散文、电视报告文学、电视诗歌等。常见的则是专题文艺节目、专题文艺晚会、综合文艺晚会、各种文艺竞赛性节目,各具特色的电视文艺专栏节目和根据实况演出加工而成的各类文艺节目"②。一种观点认为,电视文艺类节目包括音乐、戏曲、曲艺、舞蹈、杂技、电影、绘画等③。

以上对电视文艺的分类,其标准和类别是相对模糊的。两者都认为电视文艺类节目是在电视上演播并电视化的传统文艺,而分歧在于电视剧、电视电影是否属于文艺类节目?综艺类电视节目在文艺类节目体系中处于什么位置?电视艺术片作为一个独立片种,又该如何归属?随着电视的发展,传统电视文艺形式也在更新,当某种电视文艺形式逐渐淡出关注视野后,我们该如何引导其创作走向,使电视文艺家族日趋丰富多彩?

对电视文艺类节目进行分类,理应强调文艺形式的电视化程度,不要一把抓地把所有通过电视媒体传播的文艺类节目都划入电视文艺类节目中;也不能一刀切地把电视剧、电视电影等独立性很强的电视文艺划出电视文艺类节目。任何分类都是相对的、流动的,我们应该以开放的心态对各种文艺类节目的电视传播进行具体分析,厘清其归属的现实依据。

1.按照综艺与专题的不同,电视文艺类节目可分为电视综艺节目和电视专题文艺节目两类。电视综艺节目是"充分调动电视的技术手段,对各种文艺样式进行二度创作,既保留原有文艺形态的艺术价值,又充分发挥电子创作的特殊艺术功能,给观众提供文化娱乐和审美享受的节目形态"④,既吸收了音乐、歌舞、小品、戏曲、曲艺、杂技等多种艺术形式的长处,又充分发挥了现代电子技术的表现功能,是"小百科"式的节目。作为与电视综艺节目相对应的一种文艺节目类型,电视文艺专题节目主要指对音乐、戏曲、舞蹈、曲艺等专题性文艺内容进行电视化传播的节目形式,由于其内容主要涉及文艺的某一种形式,具有专题性特征,故称为电视专题文艺节目。其表现形式基本和电视综艺节目类似。

① 张庆、胡星亮主编:《中国电视史》,中央广播电视大学出版社,1996年版,第181页。
② 张凤铸主编:《中国电视文艺学》,北京广播学院出版社,1999年版,第17页。
③ 高鑫:《电视艺术学》,北京师范大学出版社,1998年版,第14页。
④ 高鑫:《电视艺术学》,北京师范大学出版社,1998年版,第382页。

2.按照文艺类别的电视化创作、传播,电视文艺类节目可分为电视文学节目、电视戏剧节目、电视音乐节目、电视舞蹈节目、电视杂项(曲艺、杂剧、杂耍)节目等类别。电视文学节目一般包括电视小说、电视散文、电视诗、电视报告文学以及综合性电视文学节目等。电视戏剧节目按其戏剧化特征,包括电视剧、电视电影等已成为独立电视艺术样式的戏剧性作品,也涵盖了电视戏曲等传统戏剧性节目。电视音乐节目是以音乐为主体的电视文艺节目,包括各种音乐表演(声乐、器乐)、音乐片、音乐MTV等。电视舞蹈节目是指以舞蹈为主体的电视文艺节目形式,以各类舞蹈演出为基本素材,运用电视技术的二次创作,通过电视屏幕播出的电视舞蹈形态。按舞蹈风格可细分为电视民族舞蹈节目、电视芭蕾舞蹈节目、电视社交舞蹈节目、电视现代舞蹈节目、电视新潮舞蹈节目等。电视杂项文艺节目主要是以曲艺、杂剧、杂耍、魔术等文艺形式为素材,运用电视技术进行大众化、通俗化、娱乐化传播的电视文艺样式,包括电视曲艺节目、电视杂技节目、电视魔术节目等。

3.其他分类标准。

(1)按照电视技术的发展历程看,还可分为直播类和录播类电视文艺节目。在电视发展的早期,由于存储技术的限制,电视文艺节目多以现场直播的形式传播,而随着摄录技术的发展,电视文艺节目的电视化程度逐渐提升。当下对电视文艺的直播不再受限于技术因素,往往是为了满足受众与现场同步的心理诉求而进行的艺术化直播。

(2)按照文艺类节目在电视节目板块中的呈现,可分为文艺类节目、电视文艺片、文艺类栏目和文艺类频道三种形式。文艺类节目的栏目化、频道化发展为文艺类节目提供了展示的平台,也是电视节目分众化、专业化传播的结果。

(3)按照文艺类节目内容的组织形式,可分为文艺表演类、文艺游戏类、文艺益智类、文艺谈话类、文艺资讯类、文艺选秀类(文艺真人秀)等多种形态。

(4)按照文艺类节目的时间性特征,可以分为节庆电视文艺节目、周年纪念性电视文艺节目和固定时间播出的常规性电视文艺节目。

电视文艺节目作为审美娱乐的工具,具有娱乐化的特征;作为在电视上传播的文艺形式,具有大众化的特征;作为大众明星展示的舞台,具有时尚化特征;作为电视产业的一部分,具有商业属性;而为了符合电视栏目化、频道化的播出原则,电视文艺节目具有模式化的特征。电视文艺类节目是异

彩纷呈的,其类型也是丰富多样的,并不止于上面述及的内容。而随着新媒体技术的发展,电视文艺节目的传播渠道和接受方式正在发生巨大的变化,其类型也在调整。

三、文艺类节目的艺术特征

文艺类节目的艺术特征,其实主要是传统文艺形式在电视化后所呈现出来的艺术特征。总结的难点在于,文学、戏剧、音乐、舞蹈等传统艺术样式都具有自身独特的艺术特征,而加以电视化后,其呈现出的艺术特征既保留着原来的色彩,又有电视媒体介入后留下的痕迹。但从电视文艺创作、文艺作品、文艺审美和文艺反馈四个角度,可以对文艺类电视节目的艺术特征加以审视。

1. 从创作角度看,电视文艺类节目是对社会生活的二次解读和媒介化过程。电视文艺类节目的创作者包括传统文艺的作者和电视文艺作者(在某些电视文艺类节目中两者可能是重合的),需要对传统文艺加以解读与再创作。这使得电视文艺成为对生活的二次解读,第一次是传统文艺作者对社会生活的解读,第二次是电视文艺工作者对传统文艺作品的解读。而这些解读最终是通过电视媒介来体现的。我们可以把这种特征概括为媒介化特征。

2. 从电视文艺作品文本看,电视文艺节目通过编辑制作后,呈现出艺术符码电子编码的电子转换特征,主要是文艺符码的视觉化、听觉化以及对视听形象的整体性把握。在文学的电视化过程中,文学作品主要依靠文字语言来构建文本的想象性艺术世界,而电视化之后的文学,文字语言转换为视觉语言和听觉语言,用视听造型完成文学语言的形象建构。音乐作为时间的艺术,主要作用于人的听觉,而电视化后的电视音乐文本,既保留了听觉的审美感受,又将抽象的音符转换为具象的艺术符号。舞蹈和戏剧作为舞台表演艺术,在电视化的过程中,消除了舞台的现场性,转向屏幕舞台背景,视听语言的感受环境从舞台空间向屏幕空间转换。可以看出,电视文艺文本消解了传统文艺形式的时空组织,统一在电视的视听空间中进行屏幕艺术形象的塑造,完成传统艺术语言的屏幕再现。

3. 从文艺审美的角度看,传统文艺(文学、音乐、舞蹈、戏曲等)的审美接受,都需要某种特别的空间和能力,文学阅读需要掌握文字阅读的能力,音乐欣赏需要买票到音乐厅欣赏,舞蹈戏曲的观看也要在特定的时间、特定

的剧院进行。而电视化后的文艺类节目,消解了传统文艺接受中的时空限制——统一为电视屏幕前,降低了审美的物质条件——仅仅需要电视机和收视费,消解了文化差异——用跨文化、无障碍视听形象满足大众的审美需求。

4.从文艺反馈的角度看,传统文艺形式的反馈主要由专业的艺评人完成的,反馈的群体规模小,而且多为间接性、滞后性的艺术批评。而电视文艺节目的反馈主要由大众的收视组成,反馈更加直截了当,更加及时。在电视文化的长期熏陶下,普通大众的鉴赏水平已有了很大的提高,观众的精神需求也更为丰富,既有娱乐审美的消遣性收视,也有思考型的认知性收视,其收视评价成为电视文艺节目改革创新的直接动力和方向导引。

总之,作为现代电视技术与传统文化艺术相结合的产物,电视文艺节目既具有传统艺术的独特文化特质和艺术特色,又在媒介化过程中整合了电视媒介的视听屏幕艺术特征。

第四节　电视广告

电视广告由"电视"和"广告"组成,既是电视媒介的成员,也是广告媒介的组成部分,还是电视艺术的主要形态。因此,对它的界定应该有三个维度:一是它作为电视传播的信息媒介;二是它作为广告媒介的市场营销工具;三是作为电视艺术的艺术形态。电视广告有多种分类方法和标准,而从总体上来看,人们对电视广告的划分首先是以对广告的划分为基础,主要着眼于两个方面:一是基于对广告的基本认识,一是基于实际的运用需要。电视广告作为艺术,是电视艺术的一种特殊形态。作为信息媒介,它有着信息传播的媒介特性,能及时、准确、真实、客观地传播广告信息;作为营销工具,它有着很强的功利性,能有效地吸引观众的注意力,刺激其购买欲,推动产品的销售。作为艺术形态,电视广告有着自己特有的艺术语言,以创意性的视觉、听觉语言,完成其艺术审美表达。

一、电视广告的界定和发展演变

(一)电视广告的界定

就字面理解,广告即"广而告之",但其完整内涵,却更为复杂。在英文中,人们常用"advertising"指称广告,该词来源于拉丁文"advertere",意为

"唤起大众对某种事物的注意,并诱导于一定的方向所使用的一种手段"。中古英语时代该词演变为"advertise"。另一个与"广告"相对应的英文是"advertisement",该词出现在 1655 年前后,被用于《圣经》上,表示"注意"和"警示"之意。到 17 世纪 60 年代它被频繁使用在商业信息的标题上。一般而言,"advertisement"指的是独立的广告作品,而"advertising"指的是完整的广告活动。

关于广告的定义很多,所谓仁者见仁、智者见智、众说纷纭。《辞海》给广告下的定义是:向公众介绍商品、报道服务内容和文艺节目的一种宣传方式,一般通过报刊、电台、电视台、招贴、电影、幻灯、橱窗布置、商品陈列的形式来进行。英国《不列颠百科全书》的解释为:广告是传播信息的一种方式,其目的在于推销商品、劳务,影响舆论,博得政治支持,推进一种事业,或引起刊登广告者所希望的其他反应。广告信息通过各种宣传工具,传递给它所要想吸引的观众或听众。广告不同于其他传递信息形式,登广告者必须付给传播信息的媒介人一定的报酬。《美国小百科全书》的解释是:广告是一种销售形式,推动人们去购买商品、劳务,或接受某种观点。登广告者为广告出钱是为了告诉人们有关某种产品、某项服务或某个计划的好处。美国广告主协会认为:广告是付费的大众传播,其最终目的为传递情报,改变人们对广告商品的态度,诱发行动而使广告主得到利益。《中华人民共和国广告法》对广告的定义是:"广告是指商品经营者或者服务提供者承担费用,通过一定媒介和形式直接或者间接地介绍自己所推销的商品或者所提供的服务的商业广告。"

那如何来认识电视广告?在英语中,早期以 CF(commercial film,直译"商业胶片")作为电影电视广告的代名词。随着电视技术和计算机技术的日益成熟,用录像带和电脑制作的广告数量剧增,CF 就特指用胶片拍摄的影视广告,而电视广告的英文则更多地用"TVCM"(TV commercial message)、VCM(video commercial message)和 TVC(TV commercial)来表示。电视广告由"电视"和"广告"组成,既是电视媒介的成员,也是广告媒介的组成部分,还是电视艺术的主要形态。因此,对它的界定应该有三个维度:一是作为电视传播的信息媒介;二是作为广告媒介的市场营销工具;三是作为电视艺术的艺术形态。

从信息媒介的维度看,电视广告与电视新闻、电视教育、电视评论、电视服务等资讯节目之间最大的区别在于:电视广告是付费制作与播出的商品信息,其目的在于推销商品。所以电视广告"是一种由广告主、个人或组织

机构将经过编码的特定信息以适当的符号形式,通过一定的传播媒介反复传达给目标受众,以达到影响或改变目标受众的观念或行为的公开的、非面对面的、有偿的信息传播活动"①。在此层面,电视广告是有效维持和促进现代社会产业信息交流传播的一种大众资讯工具。

从营销工具的维度看,电视广告与报纸、广播、电影、网络、户外招贴等广告形式的最大区别在于电视广告依托于电视传媒广泛的受众群,营销传播的效率更高。电视广告作为一种视听兼容载体,以极强的视听综合性传播优势被誉为"最有效的商业运输车"。在此层面上,电视广告更加注重对视觉、人声、音响、音乐等视听形象的设计运用,以增强品牌信息传递的渗透力和冲击力。

从电视艺术的角度看,电视广告与电视剧、电视纪录片、电视专题片、电视文艺、电视动漫等艺术类节目一样,是电视艺术大家庭中的一员。USP(Unique Selling Proposition,独特销售主张)的首倡者罗瑟·瑞夫斯曾提出:"广告是一门以尽可能低的成本让尽可能多的人记住一个独特的销售主张主题的艺术。"②作为一种销售主张的艺术,电视广告在"听觉—声音、视觉—形象、阅读—文字"的三重融合基础上,由"特定的出资者(广告主),通常以付费的方式,委托广告代理公司创意制作"③,"运用声画结合的传达方式,传布特定信息内容"④。电视广告是综合了多种艺术手段,集说服性、科学性、艺术性等特征于一体的公开的、有偿的信息传播艺术活动。电视广告的内涵与外延随社会经济的发展在不断变化,作为一种有偿的信息传递形式,其营销功能和艺术形态也在不断发生变化。

(二)电视广告的发展演变

广告的历史源远流长。《周易·系辞》记载,远在神农时代,"日中为市,致天下之民,聚天下之货,交易而退,各得其所"。根据《周礼》记载,当时凡做交易都要"告于示"。世界文明古国埃及、古巴比伦、古希腊、罗马、印度等都较早地出现与商品生产和商品交换相关的广告活动。现存于中国历史博物馆的北宋时期济南刘家针铺广告铜版,是世界上现存最早的广告印刷事物。该铜版印刷的广告既可以用作包装纸,又可以作为广告招贴,起

① 陈培爱编著:《广告学原理(第二版)》,复旦大学出版社,2008年版,第2页。
② [美]罗瑟·瑞夫斯著,张冰梅译:《实效的广告》,内蒙古人民出版社,第202页。
③ 刘平:《电视广告学》,四川大学出版社,2003年版,第33页。
④ 史历峰:《电视传媒广告》,远方出版社,2005年版,第1页。

到传播商品信息的广告效果。它比 1472 年英国出版商威廉·凯克斯顿为推销宗教书籍而印刷的广告传单要早 300—400 年。世界上最早的文字广告是现存于英国博物馆的一份手抄"广告传单"——写在莎草纸上的尼罗河古城底比斯文物,距今约有 3000 年的历史。它是一名奴隶主悬赏缉拿逃亡奴隶的广告。广告在经历了漫长的印刷时代后,在 20 世纪 20 年代,随着各国广播电台的成立,广播广告出现,广告传播进入了电子媒体时代。1923 年 1 月 23 日,美国人奥斯邦与《大陆报》在上海合办了我国境内第一座广播电台,在广播节目中插播广告,这是我国最早的广播广告。

电视广告的发展是在电视事业的成长基础上进行的。以世界电视事业的发展为参照,电视广告的发展演变大体可以分为以下五个阶段:

1. 电视广告的初创期。1936 年 11 月 2 日,英国广播公司(BBC)在伦敦设立了世界上第一座电视台。法国、美国、苏联也于 1938 年至 1939 年先后成立了电视台。而世界上第一条电视广告到 1941 年才出现。1941 年 7 月 1 日,NBC 电视台播出了世界上第一条电视广告——布洛伐时钟广告,它是在洛克菲勒中心的 8H 摄影棚里进行的现场演播。由于当时正处于第二次世界大战期间,经济不景气,电视商业广告一度被迫中断。二战以后,伴随世界经济文化的复苏,各国的电视事业也开始复兴发展起来,电视广告在黑白电视时期获得了初步的发展。

初创期的电视广告一般以插播的形式,在直播节目中间,由播音员、节目主持人在简单的音乐背景前念广告词,间或插入一些图片或照片,对电视观众介绍产品的各种好处。初创期的电视广告主要借鉴了广播广告的技巧,其形式和手法都比较简单,多为告知性或新闻型广告。

2. 电视广告的探索期。1954 年电视进入彩色时期,电视广告也进入了其发展的探索期。但是,早期的彩色电视机造价昂贵,节目制作成本高,黑白电视与彩色电视间的兼容性技术难关还没有解决,彩色电视的普及和发展艰难而缓慢。到 20 世纪 60 年代中期,随着法国、德国科学家攻克相关科研难题,彩色电视才进入新的发展阶段。至此,电视的声音、图像、色彩等技术要素基本齐备,为电视广告的创作与探索提供了充分的技术保障。电视广告开始在探索中寻找自己的艺术特色与创作表达。

探索期的电视广告开始摆脱广播广告的束缚,引进电影的表现手法和技巧,并开始形成以影像表达为主的艺术特色。由于彩色电视集色彩、画面、音乐、语言于一体,因而成了当时最理想的广告传播平台。电视广告的影像语言表达受到重视,由简单直白的告知型广告,发展成为通过艺术形象

来传播的广告。比如，著名广告大师李奥·贝纳选定创作的美国西部牛仔形象，使"万宝路"牌香烟成为男子汉的香烟。

3. 电视广告的发展期。20世纪70年代，在黑白电视和彩色电视的基础上，成功研制了电视多路广播，电视可以在一个频道中同时插播多路节目，电视频道的功能得到进一步开发和拓展，利用率也得到增强。电视广告也拥有了更多的发布渠道。在此时期，我国的电视广告得到初步发展。1979年1月28日，上海电视台播出了我国内地的第一条电视广告——"参桂补酒"电视广告。

在电视广告的发展期，广播加图片的现场播报式告知型、新闻型广告被更为成熟的电视广告取代。利用电影胶片、录像带拍摄的广告数量增多，广告片的制作水准不断提升，拍摄技巧得到重视。电视广告人也注重将大众消费观念的变化与价值取向的更新融入广告的制作发布中，通过新颖的创意和艺术化的表现呈现给观众。电视广告还同丰富多彩的娱乐节目及流行音乐相结合，在形式上更为生动活泼，在内容上更赏心悦目。电视广告的创意注重情感诉求，广告制作公司也进入整体策划和全面服务的新阶段，电视广告开始成为了一门拥有独立视听语言特征的艺术形式。

4. 电视广告的成熟期。随着卫星传播系统的逐渐建立，跨国电视传播成为可能，电视广告获得了全球性传播的机遇，其发展也进入成熟期。早在1957年，苏联就成功发射了第一颗人造地球卫星。1958年，美国通过实验卫星转播了前总统艾森豪威尔的圣诞讲话，1960年又连续发射两枚实验卫星，进行广播电视传输实验。1962年7月10日，美国发射的电视卫星使美、英、法等国家进行跨洋电视传播成为可能。到20世纪80年代，卫星传播逐渐成熟，卫星直播电视跨越了国家、地域的界限，迎来了电视传播的"无国界"时代，电视广告也迎来了全球化的成熟期。

成熟期的电视广告，内容更加丰富，形式更加多样，制作更为精良，传播更为迅速、广泛和有效。随着广告理论的深入，电视广告营销与各种新的社会问题紧密联系，电视广告突破单一的商业营销策略，由单纯的理性诉求发展为理性诉求与感性诉求兼备，与人文关怀共谋，除大量的商业电视广告外，一系列与环保、生态、节能等主题相关的公益广告、绿色广告、企业形象广告大量出现。电视广告的文化品位不断提高，广告针对性更强。

5. 电视广告的拓展期。随着科学技术的进步，传统电视媒体逐渐迈向数字化电视时代，而电视广告也迎来了新的拓展期。1994年世界上第一条网络广告由美国AT&T公司在Hot Wired网站推出后，1997年IBM公司也

在我国的 Chinabyte 网站上发布了互联网广告①。互联网广告很快引起企业的青睐,网络广告由此迅速发展起来,冲击着电视广告的发展。

拓展期的电视广告,一方面在与网络媒体、广播媒体、纸质媒体的竞争中寻找生存的空间;另一方面,随着网络技术与数字电视技术的融合,网络电视、手机电视、移动电视、楼宇电视等新的电视媒介形态不断出现,电视广告也获得了新的发展机遇。在复杂而激烈的媒体竞争格局中,电视广告必须拓展其发展策略和发展方向,完成资源整合与优势互补的拓展式发展。电视广告在这个时期,已走上专业化、国际化道路,其创意表现和制作水准都达到了质的飞跃,其内容涉猎更加广泛,主题表现个性鲜明,创作手法日新月异,传播效果更精确有效。

二、电视广告的分类

对电视广告进行分类,是建立电视广告学理论体系和概念体系的基础。电视广告有多种分类方法和标准,而从总体上来看,人们对电视广告的划分首先是以对广告的划分为基础,主要着眼于两个方面:一是基于对广告的基本认识,一是基于实际的运用需要。出于不同的需要,人们可以依据受众、广告主类型、广告内容、广告媒体、广告功能等多个侧面,来划分广告种类②。而电视广告具有的电视媒体优势,使其分类与一般广告的分类略有差别。我们可以从以下几个方面来对电视广告进行分类③:

1. 按电视广告的目的,可分为:

(1) 以赢利为目的的电视商业广告:包括电视商品广告、电视劳务广告、电视促销广告和电视企业广告等。

(2) 不以赢利为目的的宣传服务性电视广告:包括电视公益广告、电视

① 刘艳春:《电视广告语言——类型与创作》,中国经济出版社,2001年版,第21页。
② 丁俊杰、康瑾:《现代广告通论》(第2版),中国传媒大学出版社,2006年版,第6—13页。
③ 此分类参考整合了广告学研究著作中对广告、电视广告的分类。这些著作包括:〔美〕威廉·阿伦斯著,丁俊杰等译:《当代广告学》,华夏出版社,1999年版;刘艳春:《电视广告语言——类型与创作》,中国经济出版社,2001年版;刘平:《电视广告学》,四川大学出版社,2003年版;史历峰:《电视传媒广告》,远方出版社,2005年版;丁俊杰、康瑾:《现代广告通论》(第2版),中国传媒大学出版社,2006年版,第6—13页;孙瑞祥主编:《广告策划创意学》,天津人民出版社,2007年版,第292—293页;史历峰主编:《广播电视广告》,郑州大学出版社,2007年版,第30—33页;陈培爱编著:《广告学原理》(第2版),复旦大学出版社,2008年版;〔美〕罗瑟·端夫斯著,张冰梅译:《实效的广告》,内蒙古人民出版社。

文化广告、电视社会广告、电视形象广告等。

2. 按电视广告的诉求方式,可分为:理性诉求电视广告、感性诉求电视广告、理性与感兴诉求兼具的电视广告。

3. 按电视广告的诉求对象划分,有消费者广告、经销商广告和生产商广告。

4. 按电视广告的编播方式,可分为:节目广告、插播广告、冠名广告、专题广告、TPO 广告(指电视台根据广告主的要求,运用节目编排技巧,将"Time——时间,Position——场所和 Occurrence——事件"三者有机地结合起来,适时推出的广告)、特约(赞助)播映或提醒收看广告、片尾鸣谢广告、演播室现场广告、节目内广告(屏幕下方字幕广告、画面右下角出现的企业名称或企业标识广告)等广告形式。

5. 按电视广告发布方式的不同,可分为:联播广告、定点广告、点播广告、插播广告、贴片广告等。

6. 按电视广告传播范围的不同,可分为:国际性广告、全国性广告、区域性广告和地方性广告等。

7. 按电视广告的生命周期,可分为:开拓期广告、发展期广告、竞争期广告、维持期广告和衰退期广告。

8. 按电视广告的画面形式划分,有静态广告和动态广告。

9. 按电视广告的画面来源性质划分,有实景广告、动画广告、漫画广告等。

10. 按电视广告的制作出资方划分,有商业广告(商品广告、企业广告、促销广告)和公益广告。

11. 按电视广告制作的工艺和方法,可分为:现场直播广告、事先录播广告、电影胶片广告、录像磁带广告、幻灯片广告、字幕广告、电脑广告等。

12. 按电视广告的制作类型分类,主要有模拟信号电视广告和数字信号电视广告。

13. 按电视广告的时间长短分类,有 5 秒、10 秒、15 秒、30 秒、60 秒等多种形态。

14. 按电视广告内容所涉及的领域分类,有经济广告、文化广告、社会广告和政府公告等。

以上对电视广告的分类,并不能涵盖所有的电视广告形态。随着电视广告艺术的发展,其分类标准和方法都将逐渐丰富。科学地划分电视广告的种类,有利于我们深刻地理解电视广告的基本特征,充分发挥电视媒体的

传播优势,提高电视广告的效果。

随着电视频道专业化进程的拓展,一种新的电视广告形态——电视购物频道应运而生。电视购物频道传播的电视广告,包括事先录制好的电视购物节目和现场直播两种。其传播策略是以电视为媒介,集宣传、组织、销售为一体的社会商业性广告服务活动。广告商通过电视,可以生动详细地宣传、推销商品,观众通过电视,可以对所需商品进行电视预购、银行转账、电子付费等便捷买卖交易。

电视购物起源于 1982 年美国佛罗里达州一家专门从事拍卖活动的电视台——家庭电视购物网(Home shopping Network)。1986 年,克维思(Quality Value Convenience,简称 QVC)电视购物公司在宾夕法尼亚州问世,并一跃成为全球最大的电视购物公司。电视购物进入中国是在 20 世纪 90 年代初,从 1996 年到 2000 年,中国出现了上千家电视购物公司,行业收入可观。但 2000 年以后,电视购物在国内的市场迅速萎缩,电视购物公司锐减,行业收入缩水严重。2006 年,随着中央电视台组建中视购物和湖南电视台快乐购的诞生,中国又掀起了新一轮的电视购物发展浪潮,这一浪潮必将引起电视广告学者的关注和争鸣。

三、电视广告的艺术特征

电视广告是电视艺术的一种特殊形态。作为信息媒介,它有着信息传播的媒介特性,能及时、准确、真实、客观地传播广告信息;作为营销工具,它有着很强的功利性,能有效地吸引观众的注意力,刺激其购买欲,促进产品的销售。作为艺术形态,电视广告有着自己特有的艺术语言,以创意性的视觉、听觉语言,完成其审美艺术表达。参照现代广告定义的七个核心内容[①],电视广告的艺术特征可从以下几个方面进行把握。

1. 电视广告有鲜明的形象性。电视广告是各种可识别的主体形象的拼贴,包括:(1)广告主(广告客户,即广告行为的主体)。广告主可以是企业、非营利性组织、政府或者个人。他们在一定程度上控制着电视广告活动的

① 丁俊杰、康瑾:《现代广告通论》(第 2 版),中国传媒大学出版社,2006 年版,第 3—4 页。现代广告定义的七个核心内容为:1.广告必须有可识别的"广告主";2.广告通过一定的媒介进行传播;3.广告所传播的不单单是关于有形产品的信息,还包括关于服务和观念的信息;4.广告(一般指商业广告)是有偿的;5.广告是由一系列有组织的活动构成;6.广告是非人员的信息传播活动;7.广告是劝服性的信息传播活动。

传播,并对在电视广告中所做的承诺的真实性负责。(2)所广告的产品、服务、观念等的可视形象。(3)支撑所广告的内容所采用的创意形象。这些形象在电视广告艺术中是用以表达特定意义的图像、画面或用来观照情境的艺术形象。广告所传达的"象"之美,是形象性的主旨。具象的形象可以把电视广告抽象的内容显得直观生动,直接作用于观众的感官,使潜在消费者产生美的联想,既传达了产品信息,又满足观众的审美要求。但形象性在电视广告作品中更多是虚幻的,带有象征性的艺术符号,并不等于物质意义上的形象,所以形象性的"象"之美又体现为经由具体形象而升华出的意象之美。

2.电视广告在艺术呈现上带有媒介性,表现为时效性、大众性、时段性、边缘性和综合性。(1)时效性。指电视广告从传者到受众的及时与迅速。一旦打开电视,电视广告的电磁波就以每秒钟30万公里的速度传播到受众面前,可以打破时间和空间的界限,将一条广告传播到世界的任何地方。(2)大众性。指电视广告发布的电视平台是最具大众性的传播媒体。(3)时段性。指电视广告的发布是在时间流程中,以一种事先安排好的时段"闯入"观众视野的。电视广告首先必须通过时间的流程来展示广告内容;其次,电视广告穿插于其他节目的中间或前后,不时出现,不断地"闯入"观众的视听感官,迫使观众卷入其中。(4)边缘性。一方面指电视广告在电视艺术体系中的学科属性,既是广告学的重要成员,又是电视学的一个分支,还是艺术学的组成部分。另一方面指电视广告节目与电视剧、电视动漫、电视文艺等电视节目相比较,处于观众收视喜好的边缘地带,一般只有电视节目不能吸引观众时,才看电视广告。(5)综合性。由于其学科属性,电视广告也表现出综合性。从艺术特征看,它兼容了语言艺术、表演艺术、造型艺术等艺术形态;从策划角度看,它离不开文学、社会学、心理学、政治学、经济学等知识结构;从制作看,它需要电子学、光学、物理学、化学等方面的知识;从播出运作看,电视广告还涉及传播学、新闻学、市场营销学、公共关系学等学科。

3.电视广告所传播的信息具有多元性。电视广告传播的不单单是关于有形产品的信息,还包括关于服务和观念的信息。这些信息反映了具体产品、企业形象、企业理念、企业的社会价值观、无形的服务等多元内容。多元的电视广告信息的传播是依靠多样化的创作要素实现的。其中最不可缺少的要素是语言和文字,色彩、图画、音乐更被认为是广告艺术表现的三巨头。正如美国著名的广告文案创作大师威廉·伯恩巴克所说:"你写的每一件

事情,在广告上的每一件东西,每一个字,每一个图表符号,每一个阴影,都应该有助长你要传达的信息的功效。"电视广告艺术在借助视听语言来描绘商品形象,介绍商品特色,传达商品知识,抒发审美情感时,这些多元的信息直接作用于受众的想象,引发人们的联想,刺激人们的购买欲,或净化人们的心灵。

4. 电视广告是功利性与艺术性的统一。作为有偿的电视艺术,电视广告主需要向代理其广告的广告公司和发布其广告的电视媒介支付费用。广告费用通常计入产品或服务的成本,作为商品成本的一部分,反映到产品或服务的价格中。广告主希望通过广告投放实现产品的销售和赢利。电视广告作为最为商业化的艺术形式,其功利目的是第一位的。但是其艺术价值也是不可忽略的,因为电视广告的艺术审美性是为其功利性目的服务的。广告艺术的美是由广告片本身的艺术审美、广告的信息传达、广告的促销效果和观众的喜好程度共同决定的。一部电视广告片,即使从纯艺术的观点看很美,但如果对增加销售量毫无作用,那从广告的角度看它就不美了。反之,如果一部广告片的促销作用很明显,但是其艺术表现很拙劣,那也不是美的电视广告。美的电视广告是功利性和艺术性的完美统一。电视广告要想取得市场、观众和艺术的多赢,就必须在说服的有效性、促销的促动性和艺术的审美性上下工夫,让电视广告成为商业文化的载体,企业产生价值、创造财富的工具和受众享受审美的艺术形式。

5. 电视广告是策划性与真实性的统一。电视广告的最终完成,是由一系列有组织的活动构成的。电视广告的成功,除了有新奇的创意外,更多地依赖于如何对创意进行包装、营销,最终出售给消费者。这是一个系统性、策划性很强的战略规划,其中带有一些虚构和创作的成分。即便如此,电视广告的真实性也是不容忽视的。真实性是一切艺术共有的美学原则,但电视广告真实性的含义却有所不同。电视广告艺术的真实性,指电视广告是否如实客观地反映了商品的真实面貌。电视广告不能用虚构的影像美化实际宣传的商品,更不能无中生有、夸大其词地美饰商品,而要以事实为依据,在客观真实的基础上进行策划制作,既有"言之美",也有"言之实"。

6. 电视广告是非人员的符号化的假定性说服艺术。非人员的传播是电视广告与人员现场销售的最大区别。广告必须借助传播媒介与消费者沟通,而不是直接面对面地交流,其说服是通过电视屏幕的观看形式进行的,屏幕上的说服人员不是具体生活中的个人,而是广告主的符号化呈现。这种符号化呈现就是电视艺术特征中的假定性。借助于假定性的叙事逻辑,

形象地反映广告信息的本质和特色,通过电视广告的艺术感染力,使观众在美感享受中接受电视广告宣传,实现电视广告的销售目标,完成屏幕说服。这种假定性的屏幕说服,目的是通过反复的告知活动使受众产生有关产品、服务或者观念的认知,进而影响和改变他们的态度,最终产生有利于广告主的行为意向。

7.电视广告局限性所形成的广告艺术特征。电视广告虽然具有其他媒体广告不可比拟的优势,但也存在明显的局限。首先,电视广告的展示时间十分短暂。一般电视广告只有5秒、10秒、15秒、20秒、30秒、45秒,超过1分钟的电视广告已经很少。其镜头短、剪辑快、画面变化迅速,稍纵即逝,不易看清,不易查找。为了给观众留下印象,电视广告一般都重复播放。其次,电视广告的播放往往使正在播映的精彩节目中断,给观众造成厌烦的情绪,对该广告所宣传的内容形成逆反心理。为了缓解这种负面效应,电视广告常打出"休息一下,马上回来"等具人文关怀的信息。再次,电视广告的传播受到多种因素的干扰,比如家庭其他活动的进行、电压的稳定性、电视机的性能、转播技术和电波等,都对电视广告的传播效果造成影响。为此,电视广告往往在视觉的新奇和听觉的震撼上下功夫,增强电视广告的吸引力。最后,电视广告的制作投放往往需要大量人力、财力的支持,资金、编、导、演、摄影、照明、布景、舞美、音乐、音响、录音、剪辑等缺一不可,一些企业难以承受,就从电视广告的创意角度进行补偿,以小投资、大创意赢得丰厚的市场回报,客观上也促进了电视广告艺术的发展。

第五节 电视动漫

电视动漫含有漫画和动画两层意思。对于电视动漫的定义,不同国家、组织在不同的时期有着不同的阐述,但是随着动漫艺术和动漫产业的勃兴,我们需要从更广泛的视角来对电视动漫进行界定。进入21世纪,动漫产业正走向全面繁荣,成为以新兴的资金密集型、科技密集型和劳动密集型产业为特征的朝阳产业之一。

一、电视动漫的界定和发展演变

(一)电视动漫的界定

电视动漫含有漫画和动画两方面意义。漫画,又称讽刺画,源于意大利

文 Caricare,意为"夸张",后来演变为专指绘画艺术的一个品种,它常用夸张、比喻、象征、拟人、寓意等手法,直接或隐晦、含蓄地表达作者对纷纭世事的理解及态度,是含有讽刺或幽默的一种浪漫主义绘画[1]。动画的字面含义是活动的、赋予生命的图画。英语中与动画相关的名词为 animation 和 cartoon。animation 来源于拉丁文字根 anima,意思为灵魂、呼吸。其动词形式 animate 的意思是给……以精神、赋予……以生命、使……活起来。cartoon 一词音译为卡通,起源于文艺复兴时期的意大利,最初指壁画的草图,19 世纪 40 年代以后,多指一种幽默的,或者具有讽刺意味的绘画形式。现在国内以 cartoon 指称动画,实际是一种省略的叫法,其全称是 animated cartoon,即活动起来的漫画,就成了动画。animation 是一个比较专业的名词,它从拍摄技巧和制作方法来界定动画在技术方面的特点[2]。而 cartoon(卡通)这个词在艺术上提醒我们动画艺术与漫画艺术之间的紧密联系。

与电视动漫相关的另一个词是美术片,《中国大百科全书·电影卷》对它是这样解释的:美术片,是一种特殊的电影。美术片是中国的名词,在世界上统称 animation,是动画片、木偶片、剪纸片的总称。美术片主要运用绘画或其他造型艺术的形象(人、动物或其他物体)来表现艺术家的创作意图,是一门综合艺术。美术片有短片、长片和系列片多种,题材和形式广泛多样,在世界影坛占有重要地位,在电视领域更受重视,为少年儿童和成年观众所喜闻乐见[3]。另外,《电影艺术辞典》对美术片的解释为:美术片,电影四大片种之一,是动画片、木偶片、剪纸片、折纸片的总称。它以绘画或其他造型艺术形式作为人物造型和环境空间造型的主要表现手段,不追求故事片的逼真性特点,而运用夸张、神似、变形的手法,借助于幻想、想象和象征,反映人们的生活、理想和愿望,是一种高度假定性的艺术[4]。可见,美术片在中国曾经是一切通过动画、漫画的手法进行影像艺术创作的作品的总称,具有极强的包容性。

对于电视动漫的定义,不同国家、组织在不同的时期有着不同的阐述。国际动画组织(ASIFA)认为,动画艺术是指除真实动作或方法外,使用各种技术创作活动影像,亦即以人工的方式创造动态影像。动画大师诺曼·麦

[1] 西丁主编:《美术辞林·漫画艺术卷》,陕西人民美术出版社,2000 年版,第 1—2 页。
[2] 〔美〕大卫·波德维尔、〔美〕克莉丝汀·汤普森著,彭吉象等译:《电影艺术》,北京大学出版社,2003 年版,第 474 页。
[3] 《中国大百科全书·电影卷》,中国大百科全书出版社,1991 年版,第 227 页。
[4] 《中国艺术词典》,中国电影出版社,1986 年版,第 576 页。

克拉伦也说:"动画不是'会动的画'的艺术,而是'画出来的运动'的艺术。"可见,动漫艺术强调了动漫艺术的"非真人性"。而伴随着科技手段的不断进步,特别是 CG(Computer Graphics,计算机动画)、3D 动画等数字技术的发展,从《侏罗纪》到《骇客帝国》,从《宝葫芦的秘密》到《变形金刚》,越来越多的动漫影视作品走进人们的日常生活,真人与动漫人物的结合成了动漫艺术新的发展方向。不过,就动漫艺术的审美对象而言,由于早期的动漫多半是由漫画人物延伸发展而成的,特别是风靡全球的米老鼠、唐老鸭等动漫形象,使得这种艺术形式被世人普遍误解为是专给小孩子看的东西。此外,在以前对动漫的界定中,往往强调了狭义的"动",即动漫艺术外在形式的动,包括人物造型设计、服装装饰设计、场景设计等方面的"动",而忽视了广义的"动",即内在形式的动。这种内在的"动"包含了丰富的镜头运动、多变化的景别、多层次的色彩与灯光、严谨的场面调度、规范的运动轴线,以及对对白、音乐音效、背景等的要求[①]。

基于以上的分析,我们认为:电视动漫主要是以电视作为传播平台,以人眼的视觉暂留现象为基础,使用逐格拍摄等方法,使一切没有生命的事物,经过技术手段的拍摄和艺术加工,成为有活动的、有生命的影像,并结合真人的表演,以绘画、CG、3D 等造型艺术形式作为人物造型和环境空间造型的手段所创作出的供大众观赏的视觉影像艺术品。

(二)电视动漫的发展演变

动漫的起源可追溯到远古洞穴壁画时代,距今 25000 年的西班牙阿尔塔米拉洞穴壁画被认为是人类目前发现的"最原始的动画图像"。在法老时代的埃及,神庙的巨大石柱上绘有表现神欢迎动作的系列分解图,庙宇大厅的"神"壁画成为世界动画形象史上最早的原始虚拟动画形象,这也许是最早的动画形象,也可以说是动画原理的萌芽[②]。在我国,早在青海马家窑文化时期的舞蹈纹盆[③],就体现了人类对运动的表达愿望。起源于唐而盛于宋,在元代经中亚传播到世界各地的中国皮影戏,应该算是中国对世界电影起源的卓越贡献[④]。寻踪现代动漫艺术,剪纸片在使用介质和表现手段上与中国皮影戏的动画传播有异曲同工之妙。电视动漫虽然在播放平台上

① 曹田泉:《动漫概论》,上海人民美术出版社,2007 年版,第 34 页。
② 贾否、路盛章:《动画概论》,北京广播学院出版社,2002 年版,第 38 页。
③ 青海马家窑文化时期的舞蹈纹盆上有三组手拉手作舞蹈状的人形。
④ 张慧临:《二十世纪中国动画艺术史》,陕西人民美术出版社,2004 年版,第 6—7 页。

主要依托电视媒体,但其演变可以从电影动漫的发展中找到线索。

一般认为,动漫起源于 17 世纪阿塔纳斯柯发明的魔术幻灯①。1876 年埃米尔·雷诺制作出可以让人看到活动图像的"活动视镜",绘制了世界上第一部比较完整的动画片《一杯可口的啤酒》,它不仅为后来的动画电影,同时也为故事电影的发展奠定了基础。而关于世界上第一部动画片,学界却有争议。有人认为,历史上有记载的第一部动画片是《幻灯戏》,由法国人科尔制作于 1908 年②;有人认为,世界上第一部动画片是由阿根廷人在 1908 年拍摄的影片《生动的比赛》③。较为客观的说法是,世界动漫诞生于 1906—1907 年间,美国人斯图亚·特勃拉克顿发明了逐格拍摄法,摄制了最早的一批动画片④。其中《滑稽脸的幽默相》,是世界上第一部动画影片,其开场是画家的才艺表演,接下来是活动起来的画,并使用了剪纸的手法,将人形的身躯和手臂分开处理,以节省逐格动画的拍摄成本。此后,法国的埃米尔·科尔进一步发展了动画片的拍摄技巧,他运用摄影的停格技术,开始拍摄第一部动画系列影片《幻影集》,《幻影集》里一系列的变化影像,散发出特有的魅力。埃米尔·科尔的动画不重故事和情节,而倾向用视觉语言来开发动画的可能性,如图像和图像之间的变形和转场效果。他所秉持的创作理念,将动画导向自由发展的图像和个人创作的路线,他也是第一个利用遮幕摄影结合动画和真人动作的先驱。正是因为科尔对于动画片发展的杰出贡献,他也被奉为"当代动画片之父"⑤。尽管对现代动漫的第一部作品存在争议,但可以肯定的是,电影动漫与电视动漫关系紧密,前者为后者的发展提供了充足的片源,很多电影动漫都在电视的传播平台上展示过。

1918 年,美国动画艺术家麦斯·福乃克绘制的《大力水手》《勃比小姐》、《从墨水瓶里跳出来》等动画片首次在中国上海的一些影院放映。这一从欧美传来的电影新片种,凭借其独特的艺术形式、新奇的表现手法,牢牢地抓住了观众的心。万籁鸣、万古蟾、万超臣、万涤寰(万氏兄弟)看了美

① 魔术幻灯是在铁箱里放一盏灯,在箱子边开个小孔,将一片绘有图案的玻璃放在透镜后面,图案经灯光和玻璃被透镜投射到墙上。与此相比,我国唐代发明的皮影戏是一种从幕后投射光源的影子戏,与魔术幻灯从幕前投射光源的方法、技术虽有差异,却反映出东西方不同国家对光影操纵的相似性。
② 聂欣如:《动画概论》,复旦大学出版社,2006 年版,第 8 页。
③ 段佳主编:《世界动画电影史》,湖北美术出版社,2008 年版,第 19 页。
④ 《电影艺术词典》编辑委员会:《电影艺术词典》,中国电影出版社,1986 年版,第 576 页。
⑤ 陈昌柱、王飘、王乔:《动漫设计》,重庆大学出版社,2004 年版,第 3 页。

国动画片后,不约而同地萌发了研制动画片的念头。他们为了搞清动画片制作的原理,节衣缩食,从旧货摊上买了一架旧摄影机,利用业余时间在简陋的工作室里做实验。在资金、设备、资料极度匮乏的情况下,终于做出了中国第一部动画片《舒振东华文打字机》。1926年,他们成功地制成了动画片《大闹画室》,这部作品运用了真人和动画相结合的方法,成为我国动画史上真正意义上的开山之作。

20世纪20年代,美国人华尔特·迪斯尼的动画片产生了广泛的影响,制作出了以米老鼠、唐老鸭为主角的一系列短片。1927年的影片《老磨坊》,首度用多层式摄影机营造视觉深度。1932年迪斯尼推出了第一部彩色卡通《花与树》,其后于20世纪三四十年代又制作出了《白雪公主》、《小鹿斑比》、《幻想曲》等长片。这些长片不仅在影院播放,在电视媒介也进行了播出。随着动漫叙事方式的不断成熟,动漫视觉语言的不断发展,动漫逐渐成为一种独立的艺术形态。1937年,美国迪斯尼推出的《白雪公主》,不仅在世界范围内产生广泛的影响,而且直接催生了我国第一部动画长片《铁扇公主》。

1922年至1945年是中国动漫艺术的萌芽和探索时期①,受美式卡通的影响,片子明显带有舶来动画的痕迹。《大闹画室》以及稍后完成的《纸人捣乱记》(1930年)都属于纯娱乐的闹剧,都是"仿效当时欧美动画片的风格和样式,采用真人与动画相结合的方法制作的"②。30年代抗日救亡运动中,先后创作了二十余部短片,其中有《勿忘国耻》、《龟兔赛跑》等等。1935年《骆驼献舞》诞生,标志着中国动画结束了默片时代。1941年万氏兄弟拍摄了以中国古典山水画为背景,主人公以古装侠女装出场的动画长片《铁扇公主》,这部以《西游记》中"孙悟空三借芭蕉扇"的故事为蓝本的动画影片于1941年9月在上海联华联合影业公司摄制完成,这也是亚洲第一部动画长片,产生了很大反响。随着太平洋战争的爆发,万氏兄弟被迫中断了动画创作,中国动画电影发展的萌芽时期也随之结束。

1946年至1965年,是中国动漫的成长期。伴随着动漫制片事业的发展,意境深远、简洁古朴的中国学派在世界动漫艺术中与美国迪斯尼动画学派(叙事节奏快、想象力丰富、有着独特艺术构思)、加拿大动画学派(强调个人风格)、日本动画学派(画面唯美、内容深刻)、南斯拉夫学派、苏联学派

① 关于中国动漫发展的分期,参见颜慧、索亚斌:《中国动画电影史》,2005年版。
② 鲍济贵、梁苹:《中国美术电影69年》,载《中国电影年鉴》,1996年版,第186页。

等动漫艺术流派齐头并进,成为世界动漫艺术发展的重要组成部分。1946年东北电影制片厂成立,推出了中国第一部木偶片《皇帝梦》。1949年,动画组改迁上海,并入上海电影制片厂,后又发展为上海美术电影制片厂,成为我国国产动漫影视的重要生产基地。通过动漫艺术家的不断探索,中国动画民族风格逐渐走向成熟,题材丰富,造型手段也不断创新,出现了剪纸动画、折纸动画,以及独具风格的水墨动画等,被世界誉为"中国学派"。除中国学派的开山之作《骄傲的将军》外,这一时期还开创了许多中国动漫艺术的"第一"。比如第一部中国风格的剪纸动画片《猪八戒吃西瓜》,第一部折纸片《聪明的鸭子》,第一部彩色木偶片《小小英雄》,第一部彩色传统动画片《乌鸦为什么是黑的》,以及根据国画大师齐白石和李可染的作品拍摄的最具中国艺术风格的水墨动画《小蝌蚪找妈妈》和《牧笛》,它们以优美的画面和诗一般的意境,成为世界动画史上的创举。这一时期的《大闹天宫》也轰动了欧美各国,在40多个国家和地区发行,创下了中国动漫艺术片输出的最高纪录,成为外国人心目中中国动漫艺术的代名词。

1966年至1976年是"文化大革命"时期,也是中国动漫艺术的停滞期。值得一提的是,1976年摄制完成的水墨剪纸片《长在屋里的竹笋》,巧妙地将中国水墨画与民间剪纸相结合,为中国动漫艺术创作增添了又一新的样式。1976年至1989年,是中国动漫的恢复发展期,生产动画电影219部,并开始大量引进海外的动画片。中国动漫也开始从电影片向电视系列片延伸,制作了如《葫芦兄弟》、《邋遢大王历险记》、《黑猫警长》、《阿凡提的故事》等为广大群众喜爱的电视动漫作品。

1990年至今,是中国动漫艺术创作的繁荣期、艺术多元化探索期和产业市场化开拓期。电视动漫作为中国动漫产业的主要赢利点,从单纯追求艺术转向艺术与商业双赢。1995年,上海美影厂首次尝试用社会集资、市场运作的方式拍摄了百集系列动漫片《自古英雄出少年》,不仅在市场经营模式上取得成功,而且为中国动漫的全面市场化打下基础。从20世纪90年代至今,中国创作生产的动漫代表作品有动漫大片《宝莲灯》、《熊猫小贝》、《马可波罗回香都》等;短片有《鹿与牛》、《雁阵》、《医生与皇帝》、《眉间尺》、《十二只蚊子和五个人》等;系列动画片有《大盗贼》、《舒克和贝塔》、《葫芦小金刚》、《大头儿子和小头爸爸》、《喜羊羊与灰太狼》等。这一时期,动漫制作单位数量增多,动漫艺术的国际交流频繁,各级电视台纷纷开辟专门的频道、时段,支持播放原创动画。随着计算机信息技术的发展,动漫艺术开始从二维延伸到三维,CG、3D等制作手法得到普及。动漫艺

样式不仅在动漫艺术中获得发展,在非动漫节目中也有探索。如中央电视台用动漫手法重新演绎相声和小品的动漫节目《轻松十分》《快乐驿站》,以及动画春节联欢晚会,让观众耳目一新。甚至在电视新闻节目中,也采用Flash等动漫表现形式,反映与老百姓密切相关的家事、国事、天下事。进入21世纪,在政府政策的扶持下,动漫产业走向全面繁荣,各类动画节、教学研发与产业基地日新月异。

二、电视动漫的分类

动漫主要有动画、漫画和游戏三种形式,在这三种动漫形式之间,最早的动画是建立在漫画的提炼、升华基础上。游戏的基础也是动画和漫画。而电视动漫作为在电视媒介上传播的动漫艺术,其艺术分类的基础是动画、漫画和游戏在电视化后的不同表现形式。我们可以从以下几个角度来对电视动漫进行分类[1]。

从艺术的商业性和艺术性来看,电视动漫可以分为商业动漫和艺术动漫。以动漫艺术中的动画片为例,商业动画片是以赢利为目的的动画片。这类动画片的商品属性占据着支配地位,而思想性和艺术性则处于从属地位。随俗俯仰是这类动画片的显著特点,也是它的最大弱点。艺术动画片是不以赢利为目的,而以艺术表现为宗旨的动画片。这类动画片的制作者在权衡社会效益和经济效益时,所侧重的是社会效益;在作品的构筑上,强调思想性和艺术性的完美统一,摒弃以阿世媚俗来博得市井廉价笑声和低下感官刺激的表现手法[2]。循着商业动漫和艺术动漫的足迹,最后形成两种动漫倾向:一种是以讲故事的方式出现,注重商业效应,这一倾向的动画最后发展成为商业性很强的主流动画片;另一种是强调画面感觉,发挥创作

[1] 目前对动漫艺术进行分类学研究的代表著作为:祝普文主编:《世界动画史》,中国摄影出版社,2003年版。在该书中,作者在对动画片的形态论述中,将动画片进行了8种形态的分类,它们是:按作品使用介质和表现手段分类,按作品创作主旨分类,按作品体裁分类,按作品体制分类,按作品形象的塑造方式分类,按作品传播的媒体分类,按作品的长度和按作品受众的年龄分类。每一种形态又有基本形态的亚分类和细分类,例如,按作品使用介质和表现手段分类的动画片可有5个亚分类:平面动画片、立体动画片、三维动画片、合成动画片和特技动画片;而平面动画片这一个亚分类又有6种细分类:传统动画片、手绘动画片、剪纸动画片、剪影动画片、水墨动画片、布贴动画片。每一个细分类都做了定义、说明和历史溯源,并有此类型动画片的具体实例列举。笔者在此进行的分类研究,无穷尽动漫分类之心,只求在前人研究基础上,对现实出现的新问题进行叙述。

[2] 祝普文主编:《世界动画史》,中国摄影出版社,2003年版,第14页。

者的个性,艺术家们把动画当作一门高尚的艺术来潜心追求,这一倾向的动画最后发展为艺术实验短片[①]。

从内容上看,影视动漫的类型也是极为丰富的。包括:(1)爱情类型,如《小美人鱼》;(2)恐怖类型,如《恐怖宠物店》;(3)史诗类型,如《埃及国王》;(4)战争类型,如《飞鸽总动员》;(5)黑帮类型,如《鲨鱼黑帮》;(6)家庭类型,如《辛普森一家》;(7)教育类型,如《蓝猫淘气300问》;(8)悲剧类型,如《萤火虫之墓》;(9)喜剧类型,如《怪物史莱克》;(10)侦探类型,如《名侦探柯南》;(11)犯罪类型,如《工藤新一VS怪盗基德》;(12)探险类型,如《失落的帝国》;(13)历险类型,如《千与千寻》;(14)传记类型,如《泰山》;(15)魔幻类型,如《魔比斯环》;(16)科幻类型,如《最终幻想》;(17)体育类型,如《灌篮高手》;(18)动作类型,如《功夫熊猫》;(19)武侠类型,如《风云决》;(20)惩罚类型,如《猫和老鼠》;(21)少女类型,如《美少女战士》;(22)校园类型,如《我为歌狂》;(23)幼儿类型,如《宠物小精灵》等。[②] 随着电视动漫创作的不断发展,会有更多的动漫内容呈现出来,其分类是不能穷尽的。但我们可以从人类艺术创作的精神内涵上,把这些不同内容的电视动漫概括为以下主题类型:(1)成长与爱情;(2)正义与邪恶;(3)理想与现实;(4)救赎与拯救;(5)和平与暴力;(6)欲望与信仰;(7)自我价值与反省。

从电视动漫艺术所承载的民族印记看,在经过百余年的探索与发展后,动漫艺术已经形成了丰富的创作流派,这些不同流派的作品在故事情节、叙事方法、角色造型、画面风格及音乐效果等各方面都烙有浓郁的民族记忆。从这个角度,我们可以按流派与国别对电视动漫进行如下分类。(1)中国动画学派,表现题材上主要以水墨、剪纸和皮影戏著称,叙事方法上强调"寓教于乐",角色造型夸张变形,以戏剧脸谱和敦煌壁画人物见长,画面风格纯粹优雅,注重乡土特色和江南水乡的古朴韵味。(2)美国动画学派,表现题材上涵盖了泥偶、沙土和CG数码,叙事方法上兼容了真实和虚构性表达,角色造型上以科幻虚构见长,注重人物的个性,画面风格上充分调动影像的表现能力,往往营造出神秘、荒诞、怪异和艰险刺激的光影效果,充满立体感和质感。(3)日本动画学派,表现题材上除CG数码外,以漫画和连环

[①] 丁海祥、姚桂萍主编:《动画概论》,清华大学出版社,2005年版,第4页。
[②] 此分类参考了韩笑:《类型动画与文化》,载《北京电影学院学报》,2009年第3期,第10页。

画著称于世,叙事含蓄生动,角色造型更加生活化和平民化,画面风格悲情唯美、寓意深刻。(4)以法国、德国为代表的欧洲动画学派,在表现题材上以绘画、插画为主,叙事方法上强调主观意图的表现,角色造型简洁抽象但不失人物的个性特征,画面风格幽默诙谐、令人捧腹。

此外,从制作手段看,电视动漫有水墨动漫、剪纸动漫、皮影动漫、泥偶沙土动漫、手绘动漫(漫画、连环画、插画)、CG数码动漫等类型。而伴随着媒介的融合和新媒介的崛起,电影动漫、网络动漫和手机动漫也通过电视媒介进行传播。所以,电视动漫在传播形式上依托于电视媒介,但其传播的动漫形式不仅仅是电视动漫,还包括电影动漫、网络动漫和手机动漫等新的动漫形式。

三、电视动漫的艺术特征

电视动漫作为电视艺术的一个类型,融合了纪实艺术和虚构艺术、平面艺术与影像艺术。其艺术本性既区别于传统艺术,也同影视、网络等大众传媒艺术有别。其本质源于一种"非逻辑性思维"所引发的"非记录性动作"。对人类天性的解放,对人类想象力的激发和超能力的发现,是动漫艺术的突出特征。我们可以从以下几个方面来认识电视动漫的艺术特征。

第一,电视动漫是虚拟性与真实性兼具的艺术。"动画再造了一种生活,一种迥异于现实的艺术生活"[1],这种"再造"的迥异于现实的生活即是电视动漫虚拟性的体现。CG数字技术还能创造出传统美术无法表现的太虚幻境,达到亦真亦幻的虚拟现实效果。这种虚拟性表现为对角色形象、环境、故事情节和运动效果进行虚拟,其虚拟手段包括对镜头、场面调度、声画关系和剪辑的虚拟。动画艺术的虚拟性还体现在作品赏析的领域,即观众对动画艺术的欣赏与读解的虚拟性。"在动画银幕或屏幕上出现的人物、动物、植物以及各种事物、环境、气氛……其造型、形态、动作、运动、色彩、声音以及情节、故事等一切视听影像都是观众在现实生活中未曾见过的、令人惊奇的、完全陌生的"[2],所创造出的虚拟现实有时比现实更逼真、更富感染力、更具感官冲击力,具有超现实、梦幻般的效果。特别是数字动漫精确的造型能力和丰富的表现力,能更加逼真地模仿世界,达到艺术再现的真实

[1] 白水、李栋:《动漫世代奇观瑰丽童真》,东方出版中心,2003年版,第309页。
[2] 佟婷:《论动画艺术的审美价值》,载《现代传播》,2002年第5期。

性。观众被动漫艺术所感染而产生的审美想象,正是电视动漫的虚拟效果与现实形象之间的差异所导致的。所以,动漫艺术中的角色与场景设置总是与现实世界既相似,又不一样;既像真的,又绝不是真的,在似与不似之间游弋。

第二,电视动漫是综合性与独立性融合的艺术。电视动漫的综合性体现为动漫表现手法的多样性、题材的多样性和制作手段、材料运用的广泛性。画家丢勒说:"谁要想创造梦幻画,谁就得把所有的东西都混为一体"①,指的就是动漫艺术的综合特性。作为视觉艺术,动漫艺术利用美术的造型规律,借助光、影、色彩、线条、形体的综合处理,以及一维、二维、三维空间的艺术表现,塑造具有强烈艺术感染力的动漫形象。电视动漫的综合性还表现在综合戏剧、文学、绘画、建筑、雕塑、音乐、舞蹈、摄影等艺术元素,并对这些元素进行整合,"这种多重同一、融合和排列虽然使用的是现实中的材料,但却是超越现实、摆脱现实束缚的一种途径。这种融合导致创造出意想不到的新形式、新概念和新形象"②,形成一种相对独立的艺术形态。就内容而言,传统文学、艺术、哲学、科技、历史等都可以成为动漫艺术的表现对象;从形式构成上看,动漫艺术在画面构图、色彩运用、人物形象等方面,都体现出异于其他电视艺术形态的独特美感。

第三,电视动漫是抽象性与符号性同一的艺术。抽象性作为动漫的艺术特征之一,意为"可以用假定的或抽象的点、线、面来表现主体意趣",如电视动画片《三个和尚》。电视动漫的抽象性和概念的抽象不同,它总是和一定的视觉形象相联系,这是因为它倾向于用相接近的事物的形象来表现意象刺激物③。动漫艺术创作者要将抽象的事物艺术化,以某种造型手段、造型形象将它表现出来。在众多电视艺术样式中,动漫也是最具符号特征的艺术形式之一。动漫艺术之所以可以完全依赖外形特征、动作特征来区别不同的角色及性格,就在于动漫艺术具有符号性特征。

第四,电视动漫是幽默性与严肃性互补的艺术。幽默不只是笑,但是笑"对于人来说,首先是一种肯定性的力量。它包含着一种巨大的勇气,肯定个体创造的无可取代,肯定人类所有的创造性的一切,可以把快乐的本质恰

① 贡布里希:《秩序感》,浙江摄影出版社,1987年版,第579页。
② 阿瑞提:《创造的秘密》,辽宁人民出版社,1987年版,第277页。
③ 阿瑞提:《创造的秘密》,辽宁人民出版社,1987年版,第61页。

如其分地描述为权力的充盈感"①,动漫总是包含笑意和幽默,从被称为世界上第一部动画影片的《滑稽脸的幽默相》的名称就可以看出,趣味性、幽默性,尤其是以滑稽为主的喜剧、戏谑成分,从一开始就是动漫的艺术特性之一。无论是给人们带来轻松愉悦的米老鼠、史奴比、小鹿班比、阿拉蕾,还是给观众带来强烈视觉刺激的造型怪诞突兀的动漫形象,它们都具有一种滑稽感,能引发人直接、突然的笑声。而这种幽默性的呈现往往是在严肃性的映照下出现的。按照柏格森的说法,被表现物由于某种原因表现出了僵化感,和人们的心理预期产生了落差,就会形成滑稽。正是严肃性与幽默性之间的"落差",形成了动漫所传达的滑稽和趣味。

第五,电视动漫是想象性与纪实性兼容的艺术。想象在动漫创作中无处不在,充塞在动漫创作的每一个领域,无论是剧本创作还是导演过程,也无论是角色创作还是场景创作,只有想不到,没有做不到的,可见想象是动漫艺术创作的重要源泉。动漫艺术通过对神话、寓言、童话、传奇、科幻等题材的表现,高扬人类对幻觉性存在的想象。动漫可以说是"最让人吃惊的女巫,它会用最明显的虚伪,让我们相信它是真实的"②。动漫既充满幻想性,又让观众有现实的感觉——纪实性:在内容上有着具体的时代背景,通常以真实事件为创作依据,形式上逼真写实,时间和空间的演变符合历史发展的规律。即使是一个虚构的时空,其故事叙述的逻辑也会符合人类情感的演变规律。

第六,电视动漫是拟人化与动物性相交的艺术。电视动漫的拟人化往往通过寓言化来实现,即"叙述的是一件事,而理解的却是另一件事"。而寓言通常是对动物、植物做拟人化的处理,在一个个充满魔力的奇异世界中,将故事与现实拉远,在奇异性的表述中传达深远广博的意蕴。动漫艺术中的"人",往往不是特指具体的某一个人,而是人类的总称。关于这个"人"所发生的故事,意指的是人性与人生的普遍性。这些"人"的表现,往往充满了"动物性"。这就是动漫艺术作品常常具有的游戏特质。游戏精神是人类处于儿童期时"玩"的天性,与动物性的无意识相近,常表现为自由、欢乐、有趣、愉悦等一系列轻松的外在形态,同时又不乏深刻的内涵。

第七,电视动漫是简洁性与复杂性合一的艺术。在动漫艺术形象的造

① 〔德〕尼采著,张念东、凌素心译:《权力意志》,中央编译出版社,2000年版,第313页。
② 让·里奥塔语,转引自〔英〕贡布里希著,林夕、李本正、范景中等译:《艺术与错觉》,湖南科学技术出版社,2001年版,第21页。

型设计中,简洁而有力是总体的特征。简洁指用高度概括性的造型手段塑造动漫角色,有力指这些形象在表现人物性格时的充分性。但这些简洁有力的角色造型的制作过程是繁复而庞杂的。简洁性的一个极端是程式化,是从生活中提炼出来,经过艺术夸张的规范性的表现方法。在中国动漫艺术作品中,这种程式化往往体现为故事发生、发展、高潮、结局的环环紧扣,人物(将军、孙悟空、龙王等)的脸谱化处理,故事背景的舞台化等。程式化使中国动漫在世界动漫之林占有一席之地,但也成为中国学派艺术实现突破的限阈。

第八,电视动漫是夸张性与现实性相容的艺术。就艺术的独特性而言,动漫艺术的最大特点是能表现现实生活中无法捕捉的视觉影像,用夸张的、表现性的视听感受来触及观众的生命与灵魂。变形与夸张成为动漫艺术中运动设计的重要手段,"这里的夸张变形,画中人物(或动物)的特征更加鲜明,更加典型,富有情感,并有着加强叙事和传情的效果"[①]。动漫艺术的夸张变形体现在角色造型的头像、神态、形体、服饰、背景等细节中。夸张变形有其独立的表现机制,但现实是其参照的背景,可以遵照现实,更需要超越现实。动漫的世界是一个形象的世界,更是一个极度夸张的世界,它可以将人类的心情、感觉、表情、情绪无限放大,而不会被指责为失真,反而在它的肆意夸张中感受到心灵的畅快与愉悦。

① 孙立军、李捷:《现代动画设计》,河北美术出版社,2001年版,第195页。

第六章　电视艺术的语言系统

《圣经·旧约·创世纪》中说,原本使用着一样语言的人类,通过沟通和协作,想要建造一座直达天堂的高塔——通天塔,这使得上帝很不安。于是,上帝施法术使人类的语言不再统一,人与人的沟通交流成了问题,也就失去了交流协作的可能,最终通天工程只好废止。这虽然是个寓言,但它告诉了我们语言有着巨大的力量,甚至会让上帝感到害怕。这个寓言也说明了语言在人类生活交往中的重要地位。在电视艺术中,由于电子视听语言在陈述能力上具有形象性、直观性、抽象性和概括性;在对认知主体的信息供给上,既能提供生动具象的视觉信息,又能提供丰富多样的听觉信息;在传播性能上,既能超越空间局限,又能超越时间局限,因而被认为(电视语言)是一种全能语言[1]。这种概括显然强调了电视艺术语言的优势,而对电视艺术语言表达中的相对弱点我们也该引起重视。

所谓电视艺术的语言主要是指凡能够表达出思想或感情,并使接受者获得感知信息的一切手段、方式和方法,诸如构图、光效、色彩、影调、画面、声音、造型、人声、音乐、音响、造型、镜头、编辑、特技、符号、文字,等等,都可以构成电视艺术的语言,并成为电视艺术语言系统中的重要元素[2]。概而言之,任何与电视艺术创作相关的元素都有成为电视艺术语言的可能。在此,我们综合以上电视艺术语言表达的要素,认为声音语言、画面语言、造型语言、镜头语言和文字语言是构筑电视艺术的语言系统的五大主要语言。

第一节　声音语言

电视艺术中一切作用于人的听觉感官的元素都是声音语言,以其抽象

[1] 崔文华编著:《全能语言的文化时代:电视文化研究》,北京师范大学出版社,1998年版,第5—6页。

[2] 高鑫:《电视艺术美学》,文化艺术出版社,2004年版,第120页。

性、理念性塑造某种声音形象,并按照某种方式与画面语言一起,成为构建电视艺术视听符号系统的重要组成部分。电视艺术中的声音一般分为语言、音响、音乐三大类。声音语言作为一个听觉整体,其表征的是一种关系,主要有传递讯息、概括并阐释主题、抒发和强化感情、加强电视艺术的戏剧性、描绘景物和建构空间、增强电视艺术的真实性、标识和补充信息等作用。

一、声音语言的概念和种类

(一)声音语言的概念

在黑格尔看来,声音是"一种确定的感性材料放弃了它的静止的并列状态而转入运动,开始震颤起来,以至本来凝聚在一起的物体中每一部分不仅更换了位置,而且还力求移回到原来的情况。这种回旋震颤的结果就是声音"[①]。一种感性材料在空间上的回旋与震颤,就产生了物理声学上的声音。在此维度,声音具有波长、频率、振幅、反射以及声场、空间等方面的物理属性;在人的耳朵的感知中,声音具有了心理声学的属性,即大脑与声场之间的互动,包含了听觉、情感、联想、记忆等一系列主观因素。对声音的感知是人的大脑、耳朵等器官与声场相互作用后的直接结果。

在电视艺术学的维度,声音语言是声音艺术的传播介质。声音语言无处不在,只要有屏幕活动,就有声音语言。声音语言充斥在电视艺术的每一个缝隙,它稍纵即逝,却几乎无时不有。反观艺术发展的历史,我们可以看到声音语言不断被强调的现实。戏剧艺术,经历了从表演到对白的艺术道路;电影艺术,跨越了从无声到有声的艺术历程。正是由于声音语言的介入,才使得戏剧和电影走上了成熟发展的道路。在影像艺术发展的早期,人们用留声机在现场放音的方式给电影配乐;20世纪30年代初应用了光学录音;40年代末,磁带录音开始在影视创作中使用。现在,影视声音从工艺到设备都有了很大的发展,从单声道发展为立体声。创作者通过对影像的声音进行艺术构思和处理,为我们塑造了鲜明、生动的声音形象,使影像成为一种视听整体的艺术。

什么是电视的声音语言呢?从广义来看,电视艺术中一切作用于人的听觉感官的元素都是声音语言,以其抽象性、理念性塑造某种形象,并按照某种方式与画面语言一起,起到传情表意、传承文化的作用。声音语言是构

[①] 〔德〕黑格尔著,朱光潜译:《美学》(第三卷,上册),商务印书馆出版,1997年,第331页。

建电视艺术视听符号系统的重要组成部分。虽然无声影像具有独特的审美特色,但"无声"也可以看做是一种特殊的声音。没有声音语言,电视艺术的语言系统就不完整。电视声音语言所塑造的声音形象,既有具体的可感性,又有抽象的概括性。电视艺术的创作者,正是通过分析、选择、提炼各种声音创作素材,加以艺术的处理,创作出与画面语言相统一的具有特殊含意的声音形象。

(二)声音语言的种类

电视艺术中的声音,按主客观性可分为主观声音和客观声音;按录制方式可分为同期声和后期配音。在此,我们把声音语言分为语言、音响、音乐三大类。这三种声音语言在电视中发挥着不同的作用,又有机地融合在一起。

1.语言。现实生活中,语言是人类的交流工具,人在表达思想和感情时所发出的各种声音,包括言语、歌声、啼笑、感叹等都是语言。在电视艺术中,声音中的语言又可划分为有声语言、副语言和无声语言。

有声语言主要指人声语言。电视语言中的人声,指人在电视艺术中通过自身发声器官,由喉咙(及其肌肉)、软骨和声带的协同振动,发出的常态声音,即我们日常生活中所说的"说话"。尽管有部分音响、音乐也经由人的发声器官振动发出,比如歌声、咳嗽、喘息等,但由于它们不属于人的经常性行为所发出的常态声音,在此不列为人声范畴。电视中的人声,可分为对白、独白、旁白、群声、解说和播音等内容。对白在电视艺术中的作用主要是交代剧情、揭示人物性格和表现人物的心理活动,是展现矛盾、解释说明情节的主要手段,对白创作应该注重自然、真实和流畅。独白在电视艺术中主要用来揭示人物的心理动机、展示人物的内心世界。旁白,也称为画外音,可以用来交代时间、地点、人物、背景、议论、评价事件和人物,抒发情感、情绪。播音语言和解说语言,有主持人出镜播报和配音两种形式,因其有明确的指向性和语意性而成为电视传递信息最有力、最便捷的工具,占据了声音的主体。

人们在说话时表现出来的语音特征被称为副语言,它包括音量、音质、速度、节奏、语调及其他的独特发音方式,如口音、发音习惯、面部表情和肢体语言等。副语言不是纯物理意义上的语音,更多的是由语言表达体现出来的社会文化内涵,如港台腔代表着港台地区特有的语言方式和文化生活形态。表达的内容加上恰当的副语言才能整合成完整的声音意义,表现出动态的、鲜活的、丰富的声音内涵。人声语言中还有一类模拟人声语言,指

通过模拟人类声音语言来塑造声音形象的语言,如从动物等其他非人类物种口中发出的,由人模拟的,又不同于人声语言的声音。

作为声音语言的特殊形式,静默无声也是一种声音语言——无声语言。在电视艺术中静默无声类似于绘画艺术中的留白,可以创造出一种独特的意境。巴拉兹·贝拉在《电影美学》中指出:"静也是一种声音效果,表现静是有声片最独特的戏剧性效果之一。"①静默无声这种声音的艺术处理有时往往比有声更具感染力和震撼力。正如当代美学家沃尔夫冈·韦尔施所说的:"在感官蒙受的轰炸之中,我们需要些间歇地带,需要有明确的停顿和安宁。"②在当代电视艺术的创作中,声音一方面提高了电视艺术的表现力,但另一方面静默无声更增强了声音语言的层次性,电视艺术家应该学会巧妙使用静默无声来塑造电视艺术形象,创造无声所带来的审美体验,达到沉默是金、无声胜有声的艺术效果,触动观众心灵深处的心弦。

2. 音响。所谓音响,在电视节目中是指除了人的语言、音乐之外的其他声音语言,包括自然环境的声响、人造物质的声音、动物的声音,以及人发出的除人声外的各种声音、效果声等。有时,作为背景或环境声音出现的人声和音乐也可以看做音响。音响可以造成特定的空间感、时间感和环境感。

对音响有各种不同的分类方法。从来源上看,音响可以分为真实音响(自然影像)和模拟音响(人造音响或效果音响);从观众的接受理解方式看,可以分为形象性音响和抽象性音响。而如果对音响要素进行细分,音响则包括:①动作音响——由人或动物的行动所产生的声音。②自然音响——自然界中非人的行为动作所发出的声音。③背景音响,也称群杂。④机械音响——因机械设备运转而发出的声音。⑤枪炮音响——各种武器、弹药所发出的声音。⑥特殊音响——人为制造出来的非自然音响或对自然声进行变形处理后的音响。无论是实录的还是模拟的音响,都是为了更真实、生动地表现客观现实世界。

3. 音乐。"音乐是时间的艺术。不管是一支三五分钟便能唱完的歌曲,还是一首需要三四十分钟才能演奏完的交响曲,只有通过时间,音乐才能展现出精心组合的乐章。音乐又是运动的艺术。音乐中,长短不等、高低不同的音符每分每秒都在运动;不管是线性的旋律还是垂直的和声,都需要

① 〔匈〕贝拉·巴拉兹著,何力译:《电影美学》,中国电影出版社,1979 年版,第 191 页。
② 〔德〕沃尔夫冈·韦尔施著,陆扬、张岩冰译:《重构美学》,上海译文出版社,2002 年版,第 232 页。

通过运动才能展开。即使是休止符,也只是音乐运动中的一种间隙。运动是音乐之所以表现情感的基础。"①

在电视艺术中音乐主要指乐声(包括歌曲),作为一种声音艺术,它以自己特殊的艺术魅力塑造着艺术形象,营造着特定的情绪和氛围,并使音乐的抽象性和联想性得到发挥,深化电视艺术的意境和韵味。音乐在电视艺术中的类别极其丰富,从主次上可分为主题音乐和背景音乐;从电视艺术的剪接来看,有转场音乐和非转场音乐;从演奏空间上可分为现场音乐和后期配乐;从功能上可分为烘托性音乐、描述性音乐和表现性音乐;从完整程度上可分为完整音乐和片断音乐;从创作性上可分为原创音乐、改编音乐和沿用音乐等;从电视艺术具体文本上可分为标识性音乐(如片头、片尾及片花的音乐等)和文本性音乐(艺术文本内部使用的音乐);从音乐的来源看,可以分为无声源音乐和有声源音乐;从主客观上,可分为主观音乐、客观音乐两大类。

语言、音响和音乐三者互相补充、互为依托,共同构筑了电视艺术的听觉系统。在电视艺术中,声音也具有现实语境中由于时空位置的近大远小而产生的透视感和运动感。作为电视艺术表现手段的一个重要组成部分,它与画面语言一起共同构建屏幕造型和影像空间,推动电视叙事,完成艺术形象的塑造。虽然声音语言可以做以上划分,但是构成声音语言的元素却是不可穷尽的,任何震颤,在能被人类捕捉、传播的基础上,都意味着一种新的声音元素的产生,在电视艺术中也是如此。

二、声音语言在电视艺术中的作用

在电视艺术中语言是角色之间、角色与观众之间交流的重要手段,它能最直接、最迅速、最鲜明地体现出角色之间的关系和差异,推动剧情发展。其作用主要表现为对主题的交代与深入谈论,对人物性格、人物心灵的刻画,对情节矛盾的展示等。音响在电视艺术中主要有还原或创造社会时空,刻画人物形象,表达情感和思想,链接情节要素,增强真实感和现场感等作用。音乐是抽象性很强的艺术形式,在电视艺术中能有效地激起人们的感情和情绪。主题歌、主题音乐等主题性音乐可以表达和深化电视艺术作品的主题思想;插曲、配乐等辅助性音乐可以用来描述情感的起伏,抒发难以

① 贾培源:《电影音乐概论》,浙江摄影出版社,1996年版,第101页。

用语言或画面表达的复杂情感。音乐还可以用来制造特定的氛围，为刻画人物和表达主题提供环境和情绪氛围。

但是语言、音响和音乐在电视艺术中所发挥的作用并不是分离的，作为一个听觉系统，其作用是在整合各自优势的基础上，完整地作用于人的耳朵，并与其他感觉器官共同完成电视艺术的审美表达。声音语言作为一个语言、音响和音乐的整体，其表征的是一种关系。① 综合来看，声音语言在电视艺术中的作用包括如下几个方面：

1. 传递讯息。任何声音语言作为广义的媒介形态，都可以成为传递讯息的载体，语言、音乐、音响也不例外，比如电视新闻艺术中的"电话连线"虽然无法以图像、色彩、形体语言、表情语言等视觉符号形象地传播信息，但采集到的声音素材为我们传递了讯息，并以其同期声效果，为观众营造出一种特殊的现场感。

2. 概括并阐释主题。电视艺术的主题思想，可以通过语言来表达，同时创作者对人物、事件的态度也反映在音乐和音响中。语言具有理性的概括力，通过语言的逻辑思维，电视艺术的主题能准确得到表达。虽然音乐是抽象的，没有语汇，不具有固定的内容和解释，但音乐中的主题性音乐，作为对电视艺术主题的音乐性阐释，能强化电视艺术的主题。"音乐除了起解说的或伴奏的作用以外，它历来还被用作实际的音乐，和作为影片的核心。"② 一方面，音乐表述的内容一般都以电视艺术的思想内容、艺术构想为基础，它的听觉形象和电视艺术主题是交融为一体的；另一方面，音乐是根据电视艺术作品的情境和画面的长度分段陈述的，与画面剪辑统一，与画面一起完成主题内涵的阐释。

3. 抒发和强化感情，铺陈和渲染气氛，加强电视艺术的戏剧性。声音中的语气、语调、语速、音量、音调、音色、力度、节奏等渗透着丰富的情感因素，在电视艺术情绪的渲染、性格的塑造、空间的建构等方面具有丰富的表现力。在影视艺术的无声片时代，音乐就以现场伴奏的方式，来渲染故事的气氛，帮助观众读解画面内人物的情绪。人声则能直接抒发人内心的真实情感，传递给受众，并配合画面语言，演绎各种情节波折，揭示人物心理，加强

① 姚国强等著：《审美空间延伸与拓展——电影声音艺术理论》，中国电影出版社，2002年版，第7页。

② 〔德〕齐格弗里德·克拉考尔著，邵牧君译：《电影的本性》，中国电影出版社，1981年版，第176页。

其戏剧性。

4. 描绘景物和建构空间,增强电视艺术的真实性。声音语言的合理使用,能够增强电视艺术的真实感、立体感,起到渲染、烘托环境气氛的作用。同时声音语言可以建构起电视艺术的形象性空间,赋予电视艺术活力、深度和广度,使空间的表现更加多元化。虽然电视艺术空间主要由画面语言的视觉元素,比如景物的层次、空气透视、线条透视等造型元素构成,但声音语言中声响的远近、声音的方向,也可以为观众建构起认识的空间。

5. 标识作用。在电视节目的识别系统中,声音具有重要的符号识别作用。比如片头音乐,当某一固定电视栏目的片头音乐响起,观众自然就会产生某种条件反射,因此,片头音乐往往成为节目的"收视信号"。作为电视艺术的某种标识,这种声音的目的是为了加强受众对该节目的认同。电视艺术中的主持用语具有显著的规范性,受众也把这种语言作为全民族的共同语言的标准。比如中央电视台、中央广播电台的语言代表着国家主流话语,其语言标准成为整个国家语言的标准。

6. 补充作用。声音语言可以加强电视艺术的连贯性和完整性,补充画面语言表达的不足,提供背景性的声音资料。从电视艺术创作结构上看,声音语言可以用来"衬底",即在电视艺术创作中使用背景性的声音,对内容的表达起到锦上添花的作用;也可以运用交叠、引入和延续等处理方式,使电视场景的情绪、气氛的转换更加自然、流畅。作为激发受众心理的"催化剂",声音语言能够以其对现实的完整模拟,使电视艺术文本所呈现的视听空间与受众的文化符号、文化心理形成对照。

第二节　画面语言

画面语言是电视艺术中具有直观性、形象性和动态性的视觉元素,通过视觉语法的组接,可以带给受众现实感受和真实体验。从电视艺术叙述的角度看,画面语言可分为叙述性画面语言、描述性画面语言和表现性画面语言。根据表情的发生部位和方式的不同,画面语言可分为面部表情画面、体态表情画面和言语表情画面。从意义表达的角度看,画面语言可分为标出性画面语言、表意性画面语言和象征性画面语言。画面语言的种类还可以从构成电视艺术视觉形象的各种因素来划分,主要包括构图、光效、色彩、影调等。画面语言作为人类社会文化变迁的影像化工具和人类思想情感交流的媒介,在电视艺术的创作中,具有记录并传播人类文化、阐述并表达人类

情感、创造艺术审美效果等作用。作为一个整体,画面与声音在电视艺术中是须臾不可分离的。

一、画面语言的概念和种类

(一)画面语言的概念

电视艺术,又称为"声画艺术",甚至很多学者认为画面语言是电视艺术的本体语言,普通大众的习惯性日常用语"看电视"也说明了视觉——画面在电视中的地位。电视画面作为电视艺术的基本元素,是电视艺术形象的外在形式,它综合了各种艺术因素,涉及编剧、导演、演员、摄像、录像、美术、服装、化装、道具等创作环节,具有一定的语法规范。一般来说,镜头是画面语言的基本单位,镜头的组接构成场景,场景的剪接构成电视片。

与电视艺术的其他语言相比,画面语言首先是一种具象性、直观性的艺术语言,它以具体可视的形象来传情达意,传递信息。其次,画面语言是运动性极强的电视语言,即便电视画面中呈现的是静止的图片,在声音语言的刻画下,也给人动态的感知体验。再次,画面语言是一种现实感、真实感较强的艺术语言,摄像机具有的客观记录现实和对"物质现实的复原"的功能,使人产生一种"眼见为实"的现实感和真实感。最后,画面语言是民族性与世界性合二为一的艺术语言。作为人类视觉思考的方式,画面语言必然带有每个民族在长期社会实践中形成的独特文化,画面的构图、色彩、光影和蒙太奇剪辑,往往体现出本民族特有的民族性。同时,作为一种超越国家、地域界限的语言形式,画面语言还具有世界性。

总之,画面语言主要是指电视艺术家用以构成视觉形象的各种因素和方式,包括构图、光效、色彩、影调等诸多语言元素。电视艺术正是通过这些语言元素来描写环境、塑造人物、表现感情[1]。任何与视觉相关的电视创作元素都可归属于画面语言,比如文字语言,当它以字幕的形式出现在电视艺术中,也就是画面语言了。总体而言,画面语言是电视艺术中具有直观性、形象性和动态性的视觉元素,通过视觉语法的组接,给受众以现实感和真实体验。

(二)画面语言的种类

同画面语言的定义一样,画面语言的分类也存在很多模糊地带。从画

[1] 高鑫:《电视艺术美学》,文化艺术出版社,2004年版,第122页。

面语言涉及的元素看,可以从镜头、构图、色彩、影调等角度对其进行分类,也可以从镜头的组接对其进行分类,还可以从画面的内容、风格、功能等角度来分类。而从画面作为一种语言的角度看,我们强调从画面叙事、传情、达意的功能视角来对其进行分类。

1. 听故事的愿望在人类身上,同财产观念一样根深蒂固。自有历史以来,人们就聚集在篝火旁或市井处听人讲故事①。电视时代的人们则围坐在电视机前听故事。从电视对故事的表述角度看,画面语言可分为叙述性画面语言、描述性画面语言和表现性画面语言。叙述性画面语言是电视艺术叙事的主体性语言,其功能是交代事件的来龙去脉,记录人物的喜怒哀乐,展示人物的个性特征,展现故事的情节和矛盾,厘清人物与事件的关系。描述性画面语言是指对人物、事件的环境、背景等时空状态、时空转换进行铺垫、细化的电视画面语言,这些语言通常和电视声音语言一起强化、补充叙述性语言未表述的内容。表现性画面语言主要用来渲染、烘托某种环境、情绪,以夸张的手法展示某种寓意,调动受众的想象力,引起受众在情绪上的共鸣。叙述性画面语言和描述性画面语言在画面形式上大都是现实感强的正常画面,表现性画面语言则主要通过画面的夸张、变形等方式完成寓意的表达,比如在前期拍摄中使用镜头的畸变、独特的运动方式和角度(如变形影像),以及各种附加镜(如负像画面),获得抽象的造型元素,在后期的蒙太奇剪辑中合理运用这些素材,完成表现性画面语言的表意。在电视艺术中,表现性画面还包括表现视觉错觉、变态心理、梦幻或意念闪回等状态的电视画面。这些画面往往对现实景象进行变形夸张的艺术再现,表达出某种富有感染力的情绪。

2. 情感是人内心的感知体验,人的社会性情感主要有道德感、理智感和美感。但在电视艺术中,情感的传递是以可见的画面语言为载体进行的。具体而言,就是通过人的面部表情、身体姿态以及言语表达等外部表现形式来传递情感。情感的外部行为特征叫做表情。表情是人际交往中信息传达、情感交流不可缺少的手段,也是了解他人主观心理状态的客观指标。从情感传递的角度看,根据表情的发生部位和方式的不同,画面语言可分为面部表情画面、体态表情画面和言语表情画面。面部表情画面通过眼、眉、嘴和脸颊部肌肉变化来表现情绪状态。体态表情画面指身体各部分的表情动作。比如喜悦时手舞足蹈,悲痛时顿足捶胸,愤怒时双拳紧握,恐惧时手足

① 李显杰:《电影叙事学:理论和实践》,中国电影出版社,2000年版,第31页。

僵硬,这些躯体和手足动作的画面语言,可以真切地流露出一个人的内在情感。言语表情画面主要通过情感发生时个体在语言的声调、节奏和速度等方面的变化来传递电视艺术的情感表征。

3. 表意在电视艺术中,主要通过视听语言的造型表现完成。从意义表达的角度看,画面语言可分为标出性画面语言、表意性画面语言和象征性画面语言。"标出性"作为文化符号学中的一个概念,指在文化系统中,中项偏边是任何符号系统(语言或非语言)标出性的常见特征,是因为标出性与二元对立的"不对称"联系在一起。有意把异项标出,是每种文化的主流必有的结构性排他要求:一种文化的大多数人认可的符号形态,就是非标出,就是正常。文化这个范畴(以及任何要成为正项的范畴)要想自我正常化,就必须存在于非标出性中,为此,就必须用标出性划出边界外的异项。① 标出性画面语言,就是为了凸现电视艺术表意的核心,大量使用与之相异的画面语言作为异项居于电视艺术画面造型的中心,而导演的真正意图,则在异项的反衬中被受众感知到。表意性画面语言则通过画面语言的色彩变化、影调透视、画面质感、焦点景深、构图形式等揭示人物内心活动,表达某种情绪与意念。象征性画面语言是表意的极致性语言,在直接的意义表述之外,还隐藏着隐喻的维度。

画面语言的种类还可以从构成电视艺术视觉形象的各种因素来划分,主要包括构图、光效、色彩、影调等诸多画面语言的建构元素。构图语言是画面语言产生的基础,构图作为对世界的视觉选择,主要指对被摄对象空间位置的安排,通过对画面主体、赔体、环境和留白的取舍,建构视觉形象,传递思想,抒发感情。光效语言,是借助胶片、磁带、电子存贮设备对光源的敏感性,呈现出特定视觉形象的电视画面,光的明暗、强弱、层次、角度等光效差异,形成了丰富的光效语言。这些语言可以表现环境气氛,塑造人物形象,揭示思想内容,引起观众不同的情绪联想,产生丰富、深蕴的艺术感染力。色彩,能给人以心理暗示。从色彩心理学的角度看,红色,表征激情;橙色,表征温暖;黄色,表征飘逸;绿色,表征生命;青色,表征严峻;蓝色,表征深沉;紫色,表征温馨。色彩的合理搭配是电视画面生命力的主要影响因素。色彩语言可以烘托人物性格,渲染故事环境气氛,充实作品内容的表现力。影调,主要是指画面的明暗处理和明暗层次。作为电视画面的可视因素之一,影调是物体结构、色彩、光线效果的客观再现。影调通常以亮暗分

① 赵毅衡:《文化符号学中的"标出性"》,载《文艺理论研究》,2008年第3期。

为亮调、暗调、中间调;以反差分为硬调、软调、中间调等多种形式。影调语言是处理造型、构图和烘托气氛、表达情感的重要手段。

任何分类都是相对的,构成电视艺术的核心,不是画面语言的分类,也不是单纯的画面语言,而是"画面的灵魂"①。电视艺术家极力追求的作品的艺术品位,就是"画面的灵魂"的一个方面。所谓人有人品、诗有诗品、文有文品,画面语言也有自己的品格与品相,讲究诗意、意境、韵味,正是电视画面语言创作追求的目标之一。

二、画面语言在电视艺术中的作用

画面语言作为人类社会文化变迁的影像化工具和人类思想情感交流的媒介,在电视艺术的创作中,具有记录并传播人类文化、阐述并表达人类情感、创造艺术审美效果等作用。

1. 记录并传播人类文化。电视画面,是电视摄影师用摄影机、镜头、胶片或磁带把对象及其动作记录下来后所呈现出的影像,画面语言以其对现实的记录能力,对过去的存贮能力和对未来的"记虚"能力,将人类的文化用影像的方式记录下来,通过影像艺术交流,传播到世界的各个角落,成为人类文化传播的使者。早在电影诞生之初,以卢米埃尔为代表的电影人便主张纪实的逼真性影像记录,虽然在19世纪末,画面语言仅是"活动照相",但记录下的生活片段,复制下的舞台表演,已成为我们了解历史的鲜活材料。20世纪初,画面语言已经开始逐渐从不同角度来观察和表现对象,对现实进行选择和概括,成为影像艺术造型的表现手段。20世纪三四十年代,画面语言开始在不同焦距、景深镜头的运用中,创造出光线效果和丰富的意境。五六十年代,画面语言的"照相本性"进一步受到重视,加上感光材料的不断提高,灯具的改进,摄影机的轻便化、一体化,画面语言的"纪实性"得到了全新的发展。今天,画面语言已经日臻完善,摄影技巧已经成熟,画面语言不仅能记录存贮人类的文化、记忆,还为我们创造了生动、完美的可视的电视艺术形象,深刻地揭示着电视艺术的思想内容,且呈现出个性化、探索性的新发展态势。

2. 阐述并表达人类情感。电视画面语言的选择,就是电视艺术创作者对现实生活情节进行组织、改编的过程,包含着创作者对生活的观察、概括、

① 〔法〕马赛尔·马尔丹著,何振淦译:《电影语言》,中国电影出版社,1980年版,第3页。

提炼和加工。创作者用特定的画面形象来阐述题材,展示人物性格,通过对话、动作等外部细节表达人类情感。画面语言既是对客观现实的描绘,更是创作者内心情感的外化,蕴涵着电视艺术形象的精神世界和人的认识、情感、意志等心理活动。可以说,电视艺术中的每一幅画面,既是对客观现实的复现,更是创作者心灵的自我阐述和表现。

3. 创造艺术审美效果。除了记录功能,电视画面语言还追求一种艺术的"美",以期创造艺术的审美效果。在电视艺术剧作结构的组织中,画面语言按照塑造形象和表现思想的需要,对一系列的生活素材、人物、事件等,按照轻重主次进行合理的组织安排,为电视艺术作品的完整、统一、和谐创造视觉空间。画面语言的合理使用,使电视艺术作品中创作者的思想感情与人物的命运、景物环境密切融合而达到一种情与景、意与境浑然一体的艺术境界。这种境界思想深邃,意味隽永,容易使观众产生回味和理想,具有较高的审美价值。

画面语言的作用不只具有以上所叙述的,作为一个整体,画面与声音在电视艺术中是须臾不可分离的,电视声音语言在电视艺术中的作用同样适用于电视画面语言。在电视艺术中,画面语言也是传递讯息的主要通道。默片时代的影像作品仅仅通过画面语言,也能深刻地阐释作品的主题思想,而且其戏剧性在今天仍为我们津津乐道。对画面的分类、作用等的阐述并不是电视艺术研究的核心,如何通过这些阐述,在电视艺术创作中找到画面的灵魂,才是画面语言研究的主旨。

第三节 造型语言

在电视艺术中,造型语言是与造型相关的电视艺术工作者用于构建人类视听等感知系统的各种要素。这些要素最终体现在摄影造型的具体可视形象中,达到电视艺术的艺术性和审美性共赢的目的。从宏观上看,造型语言可分为空间造型和时间造型。从中观上看,造型语言可分为画面造型和声音造型。从微观上看,造型语言的分类可从造型技术、声画关系和造型观念三个层面来划分。总体而言,造型语言在电视艺术创作中是为更好地揭示作品的主题、深入刻画人物、全面展示矛盾、明确阐述构思、真诚抒发情感和充分传播思想服务的。从根本上说,造型依赖造型语言,造型语言依赖造型观念,造型观念则体现为造型思维。

一、造型语言的概念和种类

(一) 造型语言的概念

《现代设计辞典》认为,广义的造型是指一切可感形象的塑造,它可以是视觉性的、听觉性的,甚至是以视、听觉为媒介的想象的形象;狭义的造型是指一切可为视觉所感知的形象的塑造,无造型的东西只存在于抽象的思维之中。一般所说的造型皆指狭义的造型[①]。影像艺术的造型主要诉诸视听感官,但触觉、嗅觉和味觉作为人感知世界的方式,也参与到影像艺术造型的解读中。

各种不同的造型艺术,比如绘画、雕塑、电影、摄影、建筑等,都因其不同的艺术特点和创作规律而形成自己特有的造型语言。在影视造型设计中,摄影造型成为影像造型的主要内容,用影视摄影的表现手段创造出占有一定空间、在延续的时间中运动、最接近生活真实的被摄体形象成为影像造型的关键。摄影机在影视剧本所提供的生活素材基础上,对剧中的形象进行视觉再现。影视造型集合了演员、美术师、化妆师、编剧、导演以及其他相关造型部门的创造和认知。这些创造和认知最终通过摄影师的镜头所创造的视觉形象,如空间深度、立体形态、轮廓形式、表面结构、色彩等体现出来。可见,造型是一个系统工程,每个与之相关的部门都参与到其中,而每个部门所使用的元素都在构建着造型。

何为造型语言?《电影艺术辞典》中对造型语言的解释是"艺术家用以构成视觉形象的各种因素,体现创作构思的造型手段和技法的总和"[②],此定义类似于"造型语言就是参与造型的语言",概括性强但指向不甚明确,且忽略了视觉之外的其他感官对造型的参与。而"所谓造型语言,主要是指对生活纪实画面,给予艺术的超越和升华,并融进创作者的思想情感。具有较强的绘画性、雕塑性和可读性,给观众以立体感、凝固感和陌生感,立意深刻、联想丰富、内涵充实,艺术冲击力强。并与有声语言相结合,构成满足观众某种窥视欲的独特屏幕语言形态"[③],此定义强调了视觉与听觉在造型中的不同作用,对造型的特性、目的进行了总结,但并没有明确指出何为造

① 张宪荣主编:《现代设计辞典》,北京理工大学出版社,1998年版,第222—223页。
② 许南明主编:《电影艺术辞典》,中国电影出版社,1986年版,第417页。
③ 高鑫:《电视艺术美学》,文化艺术出版社,2004年版,第124页。

型语言。在对以上造型定义进行解读的基础上,我们认为:在电视艺术中,造型语言是与造型相关的电视艺术工作者(包括演员、美术师、化妆师、编剧、导演等)用于构建人类视听等感知系统的各种要素。这些要素最终体现在摄影造型的具体可视形象中,达到电视艺术的艺术性和审美性共赢的目的。

(二) 造型语言的种类

造型语言的种类是随着电视造型艺术实践的不断发展而变化的,任何划分都是相对的,或根据当下造型艺术实践进行归纳,或根据电视造型艺术的未来走向进行预测。我们可以从以下几个角度对造型语言进行分类。

1. 从宏观上看,造型语言可分为空间造型和时间造型。时间和空间构成了人类世界发展的两条线索,在电视艺术中,时间与空间的交汇,共同构建了电视屏幕艺术的两大造型要素。电视艺术,是时空兼容的艺术,在电视时间延续中展现电视空间,在电视空间展现中延伸电视时间。作为时间造型,它主要过纵向的表现,承担着电视叙事的功能;作为空间造型,它主要通过横向延伸,承担着电视表意的功能。通过纵横交织的双向运动,电视艺术成为时空结合的完整艺术形态。

2. 从中观上看,造型语言可分为画面造型和声音造型。画面和声音作为电视艺术的两个重要元素,共同作用于人的视觉和听觉。无论电视艺术是以画面为本体,还是以声音为本体,画面与声音、视觉与听觉的融合,都是电视艺术造型的必然追求。画面造型可以直观、形象地"看"到人与景、光与色、动与静、构图与影调等视觉元素;声音造型可以"听"到音色、音调与音量,人声与拟声,同期声与配音,噪声与无声等听觉元素。画面造型可以抓住受众的眼睛,声音造型可以抓住受众的耳朵。声音造型可以扩充画面的信息量,丰富、补充画面的不足和欠缺。画面造型可以填补无声的空白。画面造型与声音造型的结合,人物(表演、化装、服装)、环境(自然景物、建筑、道具)、气氛(色彩、构图、光线)和声音(对话、音乐、音响)以及运动(演员和摄像机的运动、声音强弱的运动)的融合,汇聚成完整的电视视听流,形成视听的综合审美造型。

3. 从微观上看,造型语言的种类可从造型技术、声画关系和造型观念三个层面来划分。

从造型技术角度看,根据各造型部门的技术要素,可分为剧作造型、表演造型、摄影造型、美术造型、录音造型、剪辑造型和屏幕造型。剧作造型,指电视艺术剧作中对故事情节、人物、环境等所作的文字描写,是剧作者刻

画人物性格的一种辅助性手段,是对未来作品中事物屏幕造型的提示。表演造型,指演员在摄影机面前以自身为创作手段来体现作品内容,塑造人物形象,对演员的形体、技巧有特殊的要求。摄影造型,指用摄影机创造出占有一定空间、在延续的时间中运动、接近生活真实的被摄体形象。美术造型,指美术师对电视视觉形象的总体构思和定型。这种造型又可分为人物形象、场景形象和电视画面等,其关键是把握形象的总体感与表现形式的统一。录音造型,指运用电视录音技术手段体现艺术构思、塑造电视艺术声音形象的造型过程。它可以增强画面空间的真实感,丰富人物的内心世界。剪辑造型,指将拍摄出的一系列镜头创造性地重新组接成完整的屏幕形象。屏幕造型,是电视导演的主要成果表现,在视觉与听觉上作用于受众。

从声音与画面的互动关系——声画结合的蒙太奇角度看,造型语言表现为声音和声音的组合、声音和画面的组合两种类型。声音与声音的组合又可分为声音的并列与声音的交替两种。声音的并列包括声音的相辅相成(各种不同的声音混搭在一起,以某种旋律同时呈现)、声音的对比(两种或多种性质不同的声音混杂在一起,形成鲜明的对照、反衬效果)和声音的叠加(在同一影像场景中,同时出现各种声音的混合重叠,并按照某种强弱、起伏,逐渐凸显某种声音)。声音的交替可分为对比、接应、转化等形式。声音对比指性质不同的两种声音先后出现,形成鲜明对比,给人情绪起伏之感。声音接应指声音此起彼伏,前后相续,接连不断,共同为艺术主题服务。声音转化指利用两种声音在音调节奏上的近似性,自然地从一种声音过渡到另一种声音。声音与画面的组合,可分为声画合一、声画对位、声画对立三种类型。声画合一即画面声音与发声体同时呈现,声音形象与视觉形象相吻合。声画对位指独立录制的声音与画面在后期剪辑中按照某种要求剪辑成声画合一的效果。声画对立,即声画不同步,画面上的影像与声音内容截然不同,或相互对比,或相互补充,或截然错位。

从造型观念角度看,造型语言可分为观念造型语言、象征造型语言、心理造型语言、模糊造型语言和哲理造型语言。这是借用语言学意义上的修辞格、辞格、辞式对影像造型效果进行的分类。具体来说,观念造型语言指通过独特的屏幕造型语言,含蓄地表现出创作者的思想观念。其运用范围极广,凡主观的、表现性的造型,均可纳入观念造型语言之列。象征造型语言指通过屏幕上特定的景物或物体,以隐喻、双关等方式,表现创作者的思想,促发观众的联想和想象,深悟其中蕴含着的理念。心理造型语言指通过特定的屏幕造型语言,形象而深刻地揭示出人物丰富的内心世界。模糊造

型语言指造型语言在思想内涵的表达上,具有较强的不确定性,只给观众一种朦胧的意识,目的是激发观众的联想和想象,引发观众的再创造能力。哲理造型语言则是从哲学的高度提升电视造型语言的思想深刻性。

二、造型语言在电视艺术中的作用

总体而言,造型语言在电视艺术创作中是为更好地揭示作品主题、深入刻画人物、全面展示矛盾、明确阐述构思、真诚抒发情感而服务的。

空间造型和时间造型语言从宏观上为我们构建了一个与现实时空类似的电视时空,为人类打开了一扇重新认识世界的窗口。画面造型和声音造型语言则为受众呈现了一个有声有色的世界。被重塑的世界,并不是一个真实的世界,但是画面造型和声音造型语言将这个模拟的世界塑造得更加逼真。

造型技术语言为电视造型提供了技术支持和艺术创意实现的路径。剧作造型语言将世界细化为对话、动作、旁白、故事、情节、悬念等,为电视艺术作品的成型提供指导。表演造型语言将第一自我与第二自我合一,在对角色的理解、想象、表现中,为观众塑造丰富多样的可视形象。摄影造型语言通过摄影师的摄影艺术和技巧,为观众记录下造型的鲜活素材。美术造型语言通过草图设计、场景布置、造型设计等技术性工作,为观众塑造可视空间。录音造型语言通过对声音的记录,为观众提供形象性的、充满时代感和地域特色的听觉空间。剪辑造型和屏幕造型语言则在以上造型语言的基础上,完成电视艺术作品的整体造型。

声音造型语言使声音视觉化、形象化,画面造型语言则使画面时间化、立体化。声音造型语言则在电视艺术文本内部,将散乱的听觉元素视觉化,运用语言、音响和音乐等声音元素,反映出现实生活中的听觉形象。画面造型语言则在电视艺术文本内部,将各种远景、全景、中景、近景、特写镜头,通过画面与声音的蒙太奇,构筑成充满运动性和空间性的视觉整体。

造型观念语言可以使故事更加真实,使形象更加细腻,使情感更加丰富。观念层面的造型语言,使屏幕表现的不仅是事件、故事,还表现出思想本身,反映出深邃的哲思和高远的意境。

造型语言在电视艺术中的作用不止以上所论述的,随着造型语言的发展,还会发挥其他作用。但是,从根本上说,造型依赖造型语言,造型语言依赖造型观念,造型观念则体现为造型思维。在造型中,我们总依赖于光,这

些技术性的光是我们看见世界并对世界进行造型的基础。但我们要强调的并不是这些实际的光线,而是一种光的思维,一种不断发展的造型思维。

第四节　镜头语言

镜头语言,是指在电视艺术中,以镜头为基本创作要素,通过构图、景别、角度、运动等手段,完成电视艺术创作所使用的语言方式。镜头语言作为影视艺术最基本的语言单位,主要由视觉语言和听觉语言两大部分组成,但在镜头的剪辑、组接中,形成了镜头的蒙太奇语言。镜头语言在电视艺术中的作用主要表现在两个方面:客观记录物质现实和主观表现艺术内涵。这两方面的作用不是孤立的,而是相互联系、不可分割的。要厘清镜头语言在电视艺术中的作用,我们首先要分析构建镜头语言的各个要素。

一、镜头语言的概念和种类

(一) 镜头语言的概念

镜头,是影视摄像机上的光学部件,由焦距、相对孔径和象角三个因素构成。一般把焦距接近(或等于)画幅对角线的物镜称作标准镜头,焦距短于画幅对角线的物镜称为广角镜头(短焦距镜头),焦距长于画幅对角线的物镜称为长焦距镜头(摄远镜头),焦距可以改变的物镜称为变焦镜头。各种物镜是电视艺术镜头语言形成的基础。

在电视艺术创作中,摄像机从开机到停机连续不断地拍摄的画面(即播出时每一次切换)为一个镜头。镜头画面是运动的,具有空间因素,也具有时间因素。在电视艺术成片中,一个镜头可以表现一种景别,也可以表现多种景别的变化。无论一个镜头有多长,调度如何复杂,只要中间没有断开,没有剪接,仍是一个镜头。但在具体的艺术创作中,把不同的两个或多个镜头通过数字技术加以剪贴整合,在视觉感受上呈现为一个完整的镜头,这也只算一个镜头。

影视艺术的表情达意都是通过镜头来实现的。镜头是影视艺术创作中最基本的语言单位,类似于语言学中的词汇。所谓镜头语言,是指在电视艺术中,以镜头为基本创作要素,通过构图、景别、角度、运动等手段完成电视艺术创作所使用的语言。在镜头语言的运用中,电视艺术形成了相对规范的镜头语言语法,形成了类似语言学中从单词到句子,再到段落,最终完成

整部作品的语言组织规范。在电视艺术的创作中,镜头语言可以用来叙述故事、表达意义、描绘事物、抒发情感、传递信息和交流思想。

(二)镜头语言的种类

镜头语言的种类与物理意义上的镜头有关,摄影师常选用不同焦距的镜头来造型,以产生不同的艺术效果。镜头语言作为影视艺术最基本的语言单位,主要有视觉语言、听觉语言和蒙太奇语言三种。

1.镜头的视觉语言。镜头的视觉语言是在构图的基础上完成的。什么是构图?"构图是一个思维过程,它从自然存在的混乱事物之中找出秩序;构图是一个组织过程,它把大量散乱的构图要素组织成一个可以理解的整体;构图是对这些要素的反映过程,也是想方设法组织这些要素的过程。"[①]可见,构图是摄影师对拍摄对象在画幅内的组织与呈现所使用的视觉语言,是"艺术家为了表现作品的主题思想和美感效果,在一定的空间,安排和处理人、物的关系和位置,把个别或局部的形象组成艺术整体"[②]所使用的语言,包含着创作者的主观想法、观念和意图。在构图的表达形式上,一千个摄影师有一千种表达,而其核心却是统一的:"最主要的一个规律就是照片的生命力"[③](虽然此处所指为静态的照片,但移植到动态影像上同样适用)。构图的"生命力"不仅指其视觉内容,也包括其呈现形式。影响构图呈现的因素主要有:

(1)拍摄方向和角度。在水平方向上,摄影机主要围绕着被摄物体,在前后左右变换方位来拍摄,形成了正拍、侧拍、斜拍和反拍等构图呈现。在垂直方向上,摄影机对拍摄对象进行上下垂直移动拍摄,形成了平摄、仰摄和俯摄的构图呈现。

(2)景别。景别是被摄主体在画面中呈现的范围。根据摄像机在固定的视距上运用不同焦距的镜头形成的视角变化和被摄主体在画面内纵向空间位置(被摄主体在画面上所占的面积及呈现的范围)的变化,景别一般分为五种,即远景、全景、中景、近景和特写;也可把景别再细分为大远景、大全景、中近景、大特写等类型。

(3)运动。电视艺术中,画面多是运动的。根据摄像机运动的程度,可

① 〔美〕本·克莱门茨、〔美〕大卫·罗森菲尔德著,姜雯等译:《摄影构图学》,长城出版社,1983年版,第16页。

② 《辞海》,上海辞书出版社,1979年版,第1271页。

③ 〔苏〕德科、〔苏〕格洛夫尼亚著,罗幼纶译:《摄影构图》,中国摄影出版社,1985年版,第132页。

将画面运动分为内部运动和外部运动。内部运动指用固定的摄像机记录、表现运动着的人物、事物所形成的画面活动。外部运动指通过移动摄像机机位,变动镜头光轴、镜头焦距和后期剪辑所形成的镜头运动或画框运动。镜头运动一般分为推拍、拉拍、摇拍、移动拍摄、跟拍、综合运动拍摄等六种。

(4)光线。光,既是一种电视照明技术,也是一种电视创作艺术。光是动态的,光的投射方向、投射高度、投射性质和色温、光谱的变化,带来了光的变化和多样性。光的动态性、特殊性是摄影师在电视艺术中用光创作的源泉,也塑造着我们对物体的认识。

(5)特殊镜头。指利用特殊效果的镜头,比如幻象镜头、中心聚焦镜头、星光镜头、十字镜头、柔光镜等,具有特殊的视觉审美效果。

2. 镜头的听觉语言。听觉语言是电视艺术镜头语言的有机组成部分,主要包括语言、音响和音乐,与视觉语言结合在一起,组成视听电视艺术形象。(详细论述参见第六章第一节"声音语言"中的相关内容。)

3. 镜头的蒙太奇语言(剪辑语言)。什么是蒙太奇语言?对此有很多不同的解释。苏联著名电影理论家库里肖夫认为:"把动作的各个镜头在一定顺序下连接(装配)成一个完整的艺术作品,这就叫蒙太奇。"[1]法国电影理论家马赛尔·马尔丹认为:"蒙太奇是意味着将一部影片的各种镜头在某种顺序和延续时间的条件中组织起来。"[2]匈牙利电影理论家贝拉·巴拉兹说,蒙太奇是"剪辑者按照预定的顺序把许多镜头连接起来,结果就使这些画格通过顺序本身而产生某种预期效果"[3]。总之,我们可以从三个方面来理解:从剪辑技巧上看,蒙太奇是把分切的镜头组接起来的手段。从影视艺术创作方法上看,蒙太奇是塑造一个完整的艺术形象的艺术方法。从影视思维角度看,蒙太奇是影视艺术用镜头进行形象创作的思维方法,即蒙太奇思维。蒙太奇语言是由许多与蒙太奇相关的语言要素构成的。

(1)蒙太奇特技语言。蒙太奇特技语言一般可分为模拟特技和数字特技两大类。模拟特技,是直接利用电子模拟信号来实现蒙太奇特技效果的方法,比如电视艺术剪辑中的切(切换)、渐显(淡入或渐明)、渐隐(淡出或渐暗)、定格(冻结或静帧)、溶变(化或溶出溶入)、叠印(叠加)、快慢镜头、分割画面、嵌入、抹去、圈出圈入、划过和键控特技(如抠像)等。数字特技,

[1] 〔苏〕库里肖夫著,志刚译:《电影导演基础》,中国电影出版社,1961年版,第27页。
[2] 〔法〕马赛尔·马尔丹著,何振淦译:《电影语言》,中国电影出版社,1985年版,第108页。
[3] 〔匈〕贝拉·巴拉兹著,何力译:《电影美学》,中国电影出版社,1986年版,第103页。

是利用数字电视技术,将整个画面的参数(宽高比、位置、亮度和色度等)进行编辑,以达到改变画面的尺寸、形状、位置,实现画面的放大、缩小、翻转、翻滚、卷曲、翻页和空间运动等效果。特技语言可以通过改变画面影像的正常形态,产生特殊的艺术效果,强化作品的思想情感。①

(2)蒙太奇创作语言。从影像创作篇章的角度看,蒙太奇创作语言可分为蒙太奇句子和蒙太奇段落。蒙太奇句子,就是按照人类普遍的感知习惯、观察习惯及事物呈现规律来对电视镜头进行选择和提炼,按照某种秩序、规则或艺术文法对不同景别、方位、角度的视听碎片进行从局部组织到整体构架的总体把握。一个蒙太奇句子表现的是一个完整的戏剧动作、一个事件的局部,通常能说明一个具体的问题。数个蒙太奇句子的有机组织可成为一个蒙太奇段落。若干个段落即构成一个电视艺术片。蒙太奇段落是根据情节发展的需要或节奏上的间歇而划分的。

从影像创作句法的角度,蒙太奇创作语言可分为三种:①叙述性蒙太奇,也称叙事蒙太奇,即按照事件的起承转合、人物的性格发展、故事的来龙去脉等发展顺序来组织和呈现镜头所拍摄的影像,使之具有连贯性,给予观众视听和谐统一的流畅感。叙述性蒙太奇一般又可分为连续蒙太奇、平行蒙太奇、交叉(交替)蒙太奇、重复(复现)蒙太奇等。②表现性蒙太奇,指为了加强艺术表现力和情绪感染力而进行的蒙太奇剪辑,通过相连或相叠镜头在形式上或内容上的相互对照,产生超越单个镜头的某种丰富含义,表达创作者的某种情绪、情感、心理或思想。表现性蒙太奇又可分为心理蒙太奇、隐喻蒙太奇和对比蒙太奇等。③镜头内部蒙太奇,指一次连续拍摄的镜头内部的蒙太奇构成,通过对拍摄对象的调度、摄影机的运动、焦点的变化等手段来完成,给人平稳、连贯、柔和的节奏感。

从镜头内部蒙太奇、蒙太奇句子、蒙太奇段落到整个电视艺术作品,处于"关节点"地位的是节奏。正如法国电影理论家马赛尔·马尔丹所言:"摄影机不停地运动,每时每刻都在改变观众的视点,这就起着一种与蒙太奇相似的作用,最后使影片有了它自身的节奏,而这种节奏也正是构成影片风格的主要因素。"②节奏渗透在表演、造型、声音和剪辑中,一般表现为平稳、对比、重复、跳跃、流畅、凝滞、停顿等状态。

① 高鑫:《电视艺术美学》,文化艺术出版社,2004年版,第127页。
② 〔法〕马赛尔·马尔丹著,何振淦译:《电影语言》,中国电影出版社,1985年版,第27页。

二、镜头语言在电视艺术中的作用

镜头语言的作用主要表现在两个方面:客观记录物质现实和主观表现艺术内涵。这两方面的作用不是孤立的,而是相互联系、不可分割的。

1.视觉语言要素在电视艺术中的作用。

(1)构图语言的作用。整体而言,构图语言通过对画面中主体位置、方向及其与配体的关系进行组织,传达创作者的思想意图。"摄影构图的意义,就是把我们所要表现的客观对象,根据主题思想的要求,以比现实生活更富有表现力和艺术感染力的表现形式,有机地组织安排在画面里,使主题思想得到充分的完美的表达。"①

①方向和角度的作用。通过视线方向和拍摄角度的变化,可以呈现出特定的艺术效果,展现出创作者看待世界的视点,揭示其背后的艺术观念。如正面拍摄的画面具有均衡、端庄、肃穆、庄严等效果,适于表现高大、宏伟、壮观的建筑物;侧面拍摄的画面,适于表现具有明确的方向性和行动趋势的对象,富于独特运动和造型的物体;斜面拍摄使拍摄对象呈现出一种立体感和透明度;反面拍摄易于体现被摄物体的反面或斜侧面特征。平摄常用来表现人物的主观视点;仰摄则使对象显得庄严、高大,适于营造崇高、伟大、恢弘的场面效果;俯摄可展示不同景物的鲜明的空间位置,具有层次感和纵深感,对交代人物的处境、人与环境的关系具有重要作用,同时,俯拍也可使拍摄对象显得渺小,产生压抑、夸张、变形的艺术效果。

②景别的作用。远景可以突出拍摄对象整体,创造出浩大的场面、恢弘的气势和壮美的艺术风格;全景能够让观众看清对象的外部特征、形体动作全貌;中景可以展示拍摄对象的外部形象和人物半身的形体动作;近景可让观众看清拍摄对象的面部表情和局部形体动作,便于情感交流;特写使"人们深入到最隐秘处,在放大镜下……生活……像一只被剥开的石榴那样暴露于众,易被人们接受"②,具有辅助叙事、强化细节、转换场景、揭示人的内心世界等作用。

③运动的作用。推镜头使观众感到屏幕上的人或物由远及近,其轮廓

① 吴印咸:《摄影艺术表现方法》,中国电影出版社,1961年版,第45页。
② 〔法〕马赛尔·马尔丹著,何振淦译:《电影语言》,中国电影出版社,1985年版,第19—20页。

面貌逐渐清晰,可以引导观众从整体的环境、气氛、人物关系聚焦到局部细节。与推镜头相反,拉镜头使观众感到屏幕上的影像由近及远,由大变小,其关注点逐渐从细节转向整体,由局部扩展到整体,易于制造叙事悬念、引发联想。摇镜头具有速度感,符合人类观察审视时的眼球运动,可以有效地扩展画面空间、表现环境气氛、展示主体规模、烘托人物情绪、营造情感氛围。移镜头可以为观众创造极具动感的画面移动韵律。跟镜头采用跟推、跟拉、跟摇、跟移、升降、旋转等多种形式,将拍摄对象始终置于画面中心,以背景的连续性、变化性展示出时空的推移。而长镜头作为一种综合运动镜头,综合运用了推、拉、摇、移、升、降等手段,在长时间的连续拍摄中,展示空间的连续性,使画面内容保持连贯性和完整性,给人强烈的真实感,并给观众留下思考和想象的空间。

④光线的作用。光的投射方向会直接影响被摄体的受光面和背光面的面积,产生不同的光影效果。直射光能产生强烈的明暗反差,散射光则形成较柔和的造型效果;光比不仅可用来刻画人物,同时也是营造气氛、构建造型的主要元素;色温的高低会影响画面颜色的调子,可用来阐释丰富的情感变化和心理暗示。光还可以通过影子和阴影来塑造形象,使形象更具浮雕般的立体感,同时可以增加画面空间的深度,展示画面的视觉轮廓,形成丰富的影调层次,增强画面美感。

2. 听觉语言要素在电视艺术中的作用(详细论述参见第六章第一节"声音语言"中的相关内容)。

3. 蒙太奇语言要素在电视艺术中的作用。

(1)蒙太奇特技语言的作用,可以总括为描述性作用(完成叙事描写)和表现性作用(抒发情感、营造氛围和制造某种审美效果)。具体而言,渐隐"象征着时间的消逝"[①],可以营造深沉忧郁的格调,引人深思,强化离别情绪的感染力。渐显,可以表现另一段情节的开始,使叙事层次清晰、段落分明。溶变,使时间和空间的过渡更加自然、流畅。切换,可以把要表现的对象迅速直接地展示出来,加速叙事进程,创造出紧张的节奏。叠印,可以从不同角度来观察、描绘拍摄对象在不同时间跨度、空间背景下的变化,展现人物的回忆、梦幻等心理活动。分割画面,可以产生主体之间的并列、对比、类比等视觉效果。

(2)蒙太奇创作语言的作用。蒙太奇创作语言的作用贯穿电视艺术创

① 〔匈〕贝拉·巴拉兹著,何力译:《电影美学》,中国电影出版社,1986年版,第129页。

作的整个过程,具体表现在:创造独特的影视时空(将现实时空打破,在屏幕空间创造出可以被压缩、拉长、加速、减慢、倒转、旋转甚至停滞的影视艺术时空),创造丰富的运动形态和运动方式("蒙太奇是运动的创造者,也就是说,是蒙太奇创造了生命的运动和外观"[①],在蒙太奇创作语言中,植物可以快速生长,鲜花能够数秒内开放,敦煌壁画上的飞天可以轻舞飞扬),创造富有魅力的节奏韵律(使观众产生疾徐互生、紧张与舒缓等感受),表达主题思想,构筑完整的、深刻的、影响巨大的艺术形象。蒙太奇创作语言的创造性,正如爱森斯坦曾经阐述的:"两个蒙太奇镜头的对列不是二数之和,而更像二数之积……它之所以更像二数之积而不是二数之和,就在于对列的结果在质上永远有别于各个单独的组成因素。"[②]

第五节　文字语言

文字语言作为电视艺术审美交流的一种工具,是电视艺术符号的组成部分,在不断发生变化。文字是用来记录并传播信息的,电视艺术中的文字语言也不例外。传媒时代的文字,以更为丰富多样的形式记录文化、传播文化,补充视听空间的不足,促进影像交流的完成,并开始显现出文字本身的审美价值。

一、文字语言的概念和种类

(一)文字语言的概念

文字是文明社会产生的标志。《辞海》认为,文字是记录和传达语言的书写符号,是扩大语言在时间和空间上的交际功能的文化工具,对人类的文明起很大的促进作用。

在电视艺术中,文字语言首先是电视艺术创作的工具,也是电视艺术审美交流的工具;其次,文字语言作为电视艺术符号的组成部分,和其他电视艺术语言共同构成了电视艺术的符号系统;再次,电视文字语言由于书写条件的发展,也在不断发生变化。

① 〔法〕马赛尔·马尔丹著,何振淦译:《电影语言》,中国电影出版社,1985年版,第119页。
② 〔俄〕爱森斯坦著,魏边实等译:《爱森斯坦论文选集》,中国电影出版社,1985年版,第349页。

电视文字语言,是出现在电视屏幕上的各种文字的总称,其作为一种视觉符号,既是电视艺术创作构思的工具,也是塑造形象、阐述精神内涵的艺术语言。

(二)文字语言的种类

电视文字语言是在视听语言基础上,主要作为信息交流和传播的补充工具而使用的。具体而言,我们可从以下几个方面对电视文字语言进行分类。

从屏幕文字的角度看,包括电视艺术作品的片名、集数、演职人员表、唱词、译文、对白、旁白、说明词、剧终文字以及人物介绍、地名和年代等。这些字幕的设计与书写、布局、构图等,作为造型元素,影响着电视艺术效果。

从字体角度看,文字语言有行书、隶书、篆书、楷书、草书、美术体、印刷体等。字体可以单幅出现,也可以以长条字幕形式出现。字体的选择、书写方式和色彩构成、构图等,会因题材、风格、内容的不同而各异,并以导演的创作意图及作品的造型设计为主要依据。

从表现形式看,文字语言可分为单幅文字、长条文字、叠印文字、线画文字、动画文字、推出文字、逐字跳出跳入等。单幅文字多用于台标、作品名、人名等。长条文字多用于说明词、演员表、职员表等。叠印文字是映现在画面上的文字。线画文字是用倒拍方法,在屏幕上呈现出一笔笔书写的效果。动画文字指用动画绘制和拍摄的文字,形式活泼多样。推出文字是文字由远而近或由小而大,造成文字推到眼前的视觉效果。逐字跳出跳入是文字逐字间歇地跳入或跳出屏幕,使画面富有节奏感。

从呈现形态看,文字语言可分为独立型文字、主导型文字、辅助叙事型文字、转译型文字、表达型文字和伴随型文字。① 独立型文字指不与其他传播要素发生任何意义关联,具有独立意义的文字形式。主导型文字指以文字为信息传达的主导要素的文字形式。辅助叙事型文字指配合其他节目构成要素提供相关辅助信息的文字形式。转译型文字指将节目中的有声语言转成文字同步播出的文字形式。表达型文字指依托于其他传播要素并与之并存、对位,对其他传播要素传达的信息发出同步评论、惊叹等的主观性文字语言。伴随型文字指与节目相关但无严格对位关系的字幕形式,如标题字幕、报道者姓名字幕、台标或栏目名字幕等。

从功能看,文字语言电视媒体中的文字都可以被阅读,但是根据其可读

① 姚喜双、郭龙生:《媒体与语言》,经济科学出版社,2002年版,第363—365页。

性的强弱,我们可以将之分为标识性文字、主体性文字、说明性文字、工具性文字和观念性文字。标识性文字指用于标示出某一组织、品牌、名称等表现主体的文字语言。标识性文字必须简练醒目,易于被识别和记忆。主题性文字是用于表达某一主题时使用的文字语言。说明性文字指为辅助主题表达、补充画面不足、解释人物对话、揭示背景材料所使用的文字语言。工具性文字指为了便于搜索、查询、浏览、参与等而设计的文字语言,比如观众要参与到某个节目中,可以拨打某个电话。观念性文字带有较强的形式感,通常以视觉化形态出现在电视艺术创作中,是经过艺术设计后的文字,具有画面装饰的作用。

此外,电视艺术创作中的文字语言的设计包括新字体设计、表象装饰设计、形象创意设计、同质同构设计、字义形象化构成设计、形义同构设计等文字设计形式。

二、文字语言在电视艺术中的作用

为了克服有声语言的时空局限,人们发明了文字,使语言不仅能被说出、听见,还能被书写和看见,从而"把声音同发声音的人也分离开来"[1],为人类提供了远距离传播的可能性。在电视艺术中,文字语言的作用具体体现在以下几个方面:

1. 文字语言带来的文学性思维在电视艺术创作中的运用。在影视艺术创作中,与文字有关的还包括电视编剧所创作的脚本、剧本等内容,在电视艺术成片中,这些文字视觉化为各种人物形象以及各种视听造型。这些文字为未来作品规定了主题思想、人物塑造、故事情节、剧作结构和表现形式,为作品拍摄奠定了基础。

2. 记录作用。电视艺术中的文字语言将声音语言符号化,用各种形式的屏幕文字记录着画面、声音所传递的信息和意义。但这种记录势必带有一些主观色彩,因为"语言不可能是中性的客观之物,它永远不能抹去与生俱来的倾向性和社会性。而这种倾向性和社会性不仅来自于语言的内容,同时也来自于它的表述形式,包括词语的选择,语法的结构和修辞策略"[2]。

[1] 〔美〕威尔伯·施拉姆、〔美〕威廉·波特著,陈亮等译:《传播学概论》,新华出版社,1984年版,第10页。

[2] 贾磊磊:《电影语言学导论》,中国电影出版社,1996年版,第14页。

3.交流作用。文字是人类传递信息、交流思想、表达感情的必要工具。电视艺术要反映社会生活,塑造艺术形象,揭示人物心态,传达思想感情,当然也离不开文字。电视艺术中的文字语言是配合画面、声音要素,共同为完整、顺畅的交流服务的。但同时,任何语言形态都包含着特定的表达方式和修辞策略,包含着叙事者所持有的视点,所以,电视屏幕文字带来的交流是具有限制性的交流。

4.补充作用。在电视艺术中,文字语言可以丰富、补充、解释、说明视听时空。文字语言可以增加画面的信息量,对画面所传递的信息内容,进行必要的说明、补充和强调。这种补充作用并不意味着文字语言在电视艺术中永远处于辅助性的陪体位置,有时文字语言也可以是视听艺术空间的主导者,起着叙事、交代情节、刻画人物性格、揭示人物内心世界等作用。

5.造型作用。电视艺术中的文字,有各种各样的设计,不仅与其他电视艺术语言形式一起完成作品的整体创作,而且这些文字本身以其视觉美感,成为具有造型作用的独立元素。尤其是随着电脑技术的不断发展,各具特色的文字设计更具造型功能和形式美感。

约5000年前,人类创造了文字。文字的出现使人类克服了口头语言传播的时空限制,使人类文明的发展进程出现了质的飞跃,正如摩尔根所指出的:"没有文字记载,就没有历史,也没有文明。"[①]广播和电视的发明,使人类进入电子传媒时代,以三维的动态影像给观众带来新的体验。文字在记录文化、传播文化的影像交流中,也开始显现自身的审美价值和造型功能。

① 〔美〕路易斯·亨利·摩尔根著,杨东莼等译:《古代社会》,商务印书馆,1977年版,第30页。

第七章　电视艺术的文学特性

文学是一切艺术的永恒母体(这里所说的母体并不是说其他艺术脱胎于此)。从一定意义上讲,文学是以母体艺术的姿态出现的。文学的存在,源源不断地为电影、电视、戏剧乃至音乐、舞蹈提供着丰富的元素,成为各种艺术创作的重要源泉。任何艺术,都离不开文学修养,能从文学中汲取营养。电视艺术创作更是如此。文学性既是电视艺术的基本元素,又是电视艺术生命力旺盛的重要表征,也是衡量电视艺术作品质量优劣的重要依据。

文学的特性即文学性最早由罗曼·雅各布森于1921年提出:"文学科学的对象并非文学,而是'文学性',即使一部既定作品成为文学作品的特性。"①而所谓电视艺术的文学性,主要是指电视艺术从文学中吸取了一整套反映客观世界和现实关系的方法,从人物塑造、布局结构的安排、细节的描写到整体艺术构思等各个方面都借鉴了文学的经验、方法和技巧,因而具有文学的因素。这种文学因素使得电视艺术具备了某种文学性。电视艺术的文学手法、文学文本、文学改编就是文学性在电视艺术作品中的具体而有力的呈现。

第一节　电视艺术的文学手法

大量文学手法的使用,使得电视艺术作品的内涵得以丰富,表现力得以提高,艺术魅力更加经久不衰。文学手法从广义上讲是作者在行文措辞和表达思想感情时所使用的特殊的语句组织方式,种类很多。首先是文学表达方式,即常见的叙述、议论、过渡、照应、伏笔、铺垫等。在电视艺术中主要表现为作品的谋篇布局即具体的叙事策略。其次为文学修辞手法,即对比、烘托、借代、夸张、双关等。在电视艺术里呈现为各种修辞方式。最后是文

① 〔法〕雅各布森:《现代俄国诗歌·提纲1》,见《俄苏形式主义文论选》,中国社会科学出版社,1989年版,第24页。

学表现手法,如借景(物)抒情、托物言志、欲扬先抑、寓情于景、融情入景、直接抒情。在电视艺术中主要表现为意境营造。电视艺术借助文学手法,使快捷明了的屏幕平添了内涵,加深了情味,更富有魅力。

一、电视艺术中的叙事策略

"叙事,作为人生存的一种模态,是每个人都无法回避的事实。可以说,我们每个人以自己的存在进行着现在时的叙事。但是,由于现在时的叙事是一种动态的过程,转瞬即逝,这样就有了对于人或者说人类生活等方面的追忆式记述,亦即人存在过程叙事的再构或者重构。"[①]叙事概念的起源可谓源远流长,早在原始时代就有了叙事概念的萌芽。纵观相关理论研究,对叙事的定义有多种理解。李幼蒸在《当代西方电影美学思想》中将叙事理解为记叙事件;李显杰在《当代叙事学与电影叙事理论》一文中,对叙事的理解是讲述故事。李胜利在《电视剧叙事情节》一书中把叙事理解为叙述情节,情节是叙述的最终对象。

20世纪80年代中后期,电视文化在中国异军突起,电视叙事逐渐发展成为中国社会叙事的一种主导方式,既可与现场同步对事件进行记录描述,也可以跨越时空对历史和未来进行追忆和畅想,其触角已经悄然延伸到了社会生活的各个角落与层面。电视叙事是对文学叙事的继承和发展,深受文学叙事的影响。声画结合叙事,构成电视艺术叙事的时间和空间、叙事角度和叙事结构的特殊性。电视艺术的叙事策略涉及叙事的结构与节奏、叙事情节及悬念制造、叙事视角的处理等诸多方面。

1. 叙事结构安排。为了获得良好的艺术效果,电视艺术作品在叙事时都很注意叙事结构的安排。解读一部作品,从叙事结构入手,才可清晰地把握其宏观的框架、整体的脉络、演进的肌理。可见,作品的结构是否流畅,布局是否合理,不仅是检验电视作品艺术水准的标准,也是作品文学性强弱的映射。叙事结构安排最主要的两个方面是叙事线索和叙事方法。

(1)叙事线索。线索是叙事性艺术作品中贯穿整个情节发展的脉络。它把作品中的各个事件联成一体,表现形式可以是人物的活动、事件的发展或某一贯穿始终的事物。电视艺术作品通常都有一条或一条以上的线索,

① 韩鲁华、马茹:《从文本到图本:影视改编叙事转换及其接受——以〈红高粱〉和〈激情燃烧的岁月〉为例》,载《西安建筑科技大学学报(社会科学版)》,2004年第2期。

但起主导作用的只有一条。正如朱光潜先生说:"一个艺术作品必须为完整的有机体,必须是一件有生命的东西。有生命的东西第一须有头有尾有中段,第二头尾和中段各在必然的地位,第三有一股生气贯注于全体,某一部分受影响,其余各部分不能麻木不仁。"[1]这一股"生气"即是起主导作用的叙事线索。如根据老舍的同名小说改编的电视连续剧《四世同堂》,尽管作品中人物众多,剧中围绕小羊圈胡同,有名有姓的人物近50个,但主要情节却是以祁家为主要线索,因而井然有序,并无零乱之感。张雅欣教授在其《中外纪录片比较》中谈到《远去的村庄》时认为该片是典型的绘圆法结构,它的圆心线索就是缺水问题,所有的素材都是围绕这一圆心展开的。任何繁杂的、思维跳跃性大的叙述和说理都是不科学的,其传播效果必是不理想的,如果主题表述碎裂不清,视听魅力也就难以得到最佳展现。优秀的电视艺术节目都有清晰的线索。

(2) 叙事方法。电视的叙事方法有顺叙、倒叙、访谈加解说式、情景再现等。这些叙述模式在电视艺术叙事文本中往往相互发生作用,即产生交叉与转换,导致同一文本中存在多种叙述模式。不同的叙事结构安排带给观众的感受也是不同的。如倒叙式属于逆时序叙述的文学建构。历史题材的纪录片常用倒叙的方式。倒叙是指叙事者在叙述故事的结果或者关键情节之后,再来叙述故事的开始或原因的一种叙事时间安排方法。纪录片《国宝背后的故事》,片中的历史故事往往先从当今的一些政治、经济、文化事件入手,层层剥笋,然后揭开一个个历史宏大叙事的幕布。这样的情节设计,可以体现出某一历史事件的现实价值。获奖纪录片《敦煌》,其叙事特点是对情景再现的大量使用。如第8集《舞梦敦煌》,主创者虚构了一个叫做程佛儿的大唐舞伎,以她的舞蹈生涯透视了敦煌壁画中优美的舞姿舞韵。程佛儿的出现,并不会影响纪录片的真实性。她就像作者的一个代言人,而不是一个历史人物,这是一种富于创意的大胆的叙事策略。

电视剧叙事形式往往延续了传统文学、戏剧等艺术形式中的叙事模式,以时间为线索,依次展开故事。如《士兵突击》就是以许三多为中心,按照时间顺序讲述了许三多成长的历程;电视剧《金婚》则采用了新颖的编年体叙述方法,使剧作有了厚重而凝练的历史感,佟志和文丽婚姻生活中的细腻与琐碎,又赋予《金婚》以丰富而真实的生活细节,显得充实自然,质朴无华,容易为观众所接受。电视可以把文学的微妙处表现得引人入胜,声画结

[1] 朱光潜:《朱光潜全集》第4卷,安徽教育出版社,1988年版,第207页。

合可以强化情感的韵味；而文学构思始终主宰着情感的流动,它透过画面扩散开来,赋予声画以灵魂。

(3)叙事视角。在叙事学中,叙事视角指叙述者在讲述故事的过程中,设置特定的人物来展开故事,这个人物引领我们接收故事的信息,我们在他的指引下经验故事的全过程,由于是通过他的眼光来看故事,这个人物又被称作视点人物或叙事视点。叙述视角的设置作为诸多叙事策略的一种,在满足人们的收视期待上发挥了重要作用,各类电视艺术作品在叙述视角使用上的相对稳定性也进一步规范和造就了受众的期待视野与收视心理。

叙事视角的差异会造成叙事效果的差异。一般我们把叙事视角分为全知型叙述视角和限制型叙述视角。全知叙述者熟悉人物内心的思想和感情活动,了解过去、现在和将来,可以亲临本应是人物独自停留的地方。而其主要缺陷在于失去了对情景的接近感,失去了生动性和某种亲切感。限制型视角相对来说则显得亲切,拉近了与读者之间的距离。而其缺点也很明显,即叙述的范围受到了限制,只能以叙述者为中心去叙述自己或别人的事情,对于别人的心理只能揣度。因此,一部成功的叙事性作品往往有多种视角不断地交替转化,从而弥补视角单一所带来的不足。

以全知型叙述视角讲述故事所产生的是全知叙事,叙述者处于所述事件以外,不参与事件发展进程,只是以"客观"的口吻讲述事件本身。比如电视剧《大宋提刑官》以第三人称的全知视角,讲述了一桩桩离奇案件发生和被侦破的过程,大部分重要情节借鉴了宋慈专著《洗冤录》中所阐述的各种死伤案件,从案件本身和医学角度切入故事,走的是古代版纪实悬疑剧的路子,其精彩的全知视角叙事是最吸引人的元素。

以限制型叙述视角讲述故事所产生的限制叙事在电视节目中使用较多,叙述者一般处于所述事件内,整个事件都是通过该叙述者来叙述的。由于发生在与自己有直接关系的时空里,因此这种叙事给人的感受更加强烈,感染力强。如在电视剧《幸福像花儿一样》中,男主角林彬的脑海中不时地会闪现出他与战友在南疆101高地战斗的情节:战场上残酷的血与火的场面,战友们顽强抵抗的情景,最后战争胜利了,整个连就只有他和另外一名战友活着回来了。编导为了表现林彬对战友的怀念以及内心的痛苦,通过限制叙事的角度来叙述,造成紧张的戏剧效果。

在电视叙事中,叙事视角的改变会带来影像的调度与变化、时空的转换与推移。善用叙事视角,可增强故事的表达效果,增加叙事的美感,起到引人入胜之效。

二、电视艺术中的修辞方式

对比喻、象征、对比、烘托、借代、夸张、双关等文学修辞手法的借鉴与运用,为电视注入了浓郁的文学意味,使电视艺术更具有诗化的色彩。以下,笔者以仿拟、顶针、双关、排比、隐喻等修辞方式为切入点,解读其在电视艺术中的魅力所在。

1. 仿拟。仿拟,是在特定的语境里,根据表达的特殊需要,直接或间接地模仿某一说法的修辞技巧。仿拟是用旧瓶装新酒,语言新颖活泼,风趣幽默,推陈出新,相映成趣,让观众在笑声中增进对作品的喜爱,如电视剧《武林外传》的台词运用了众多的仿拟修辞手法:

莫小贝:哎!人嘛,谁还没有个牢骚嘛……走自己的路,让他们打的去吧!(第 34 回)

这种改用名人名言来彰显自己个性的话语,别具一格且幽默诙谐,生动地体现出剧中人物莫小贝不理会世俗眼光、我行我素的做派。

慕容嫣:(狂写)施人恩惠却不动声色,把所有感激化于无形,如此博大的胸怀,怎能不让人钦佩?惜郭靖杨过,不通文采;乔峰段誉,略嫌老套。一代宗师,东方不败,只识深闺绣花鸟……(第 49 回)

这段台词是对"惜秦皇汉武,略输文采;唐宗宋祖,稍逊风骚。一代天骄,成吉思汗,只识弯弓射大雕"这几句诗词的戏仿。剧中,慕容嫣再三强调她是"一个自律的撰稿人",可是在访谈过程中,她却一再夸大其词、歪曲事实,并用众多极具煽动性的辞藻去堆砌文章。以上这段记录便是她对吕秀才的肆意吹捧,极具讽刺意味。

2. 顶真。顶真即用上句结尾的词语作下句的开头,使前后两句首尾蝉联,上传下接。它可以产生气势连贯的效果,让人感到语言的节奏美。

佟湘玉:额好悔呀,额从一开始就不应该嫁过来,如果额不嫁过来,额的夫君也不会死,如果额的夫君不死,额也不会沦落到这么一个伤心的地方,如果不沦落到这么一个伤心的地方……(第 20 回)

顶针的运用,使得这段话极具整体感,音律流畅,一气呵成。佟湘玉的这一经典独白,在剧中多次出现。众人初听,顿生同情之心;二听,略嫌无趣;再听,唯恐避之不及。由此在剧情的发展过程中产生出一种喜剧效果,

同时也将佟湘玉这一人物刻画得惟妙惟肖。

再如:"今年过节不收礼,收礼还收脑白金"。这则广告词有整齐和谐、抑扬顿挫的形式美和语音美,朗朗上口,韵律和谐,易于起到"广而告之"的作用。在广告词中恰当地运用修辞手段,可以强化广告词的艺术魅力,让人们在简洁洗练的文字中体会到其中所蕴含的信息,激发人们做出购买行为。

3. 双关。双关是在一定的语言环境中,利用词的多义和同音的条件,有意使语句具有双重意义,言在此而意在彼。双关可以分为谐音双关和语义双关两种。

电视剧中的谐音双关极多,这些双关都具有某种暗示作用,特别是人名最为显著,暗含了人物的命运。如电视剧《红楼梦》中贾府的四位小姐名为元春、迎春、探春、惜春,每个名字的前一字相连,音同"原应叹惜",暗示了她们的悲剧命运。谐音双关在电视广告中的运用可以起到一箭双雕、一举两得的效果。如:特步——非一般的感觉(特步鞋)。这则广告词利用"非"字与"飞"字的谐音构成双关语,一方面表达出了特步鞋的质量不一般,另一方面又蕴含了穿上鞋后的感觉不一般,会产生"飞"一般的感觉。

语义双关指的是利用汉语语词的多义性,把两件事勾连起来,表现特定内容。如:万事俱备,送你东风(东风汽车广告)。这则广告词借用了一句成语,其中的"东"字原本指的是方位,但"东风"一词恰与产品品牌名称相同,这样的广告词一方面宣传了品牌名称,另一方面又蕴含了东风汽车在人们生活及工作中的关键性作用。

4. 排比。排比是将三个或三个以上结构相同或相似、内容相关、语气一致的短语或句子排列在一起,用来加强语势、强调内容、加重感情的修辞方式。在电视艺术中,排比可以是镜头语言的排比,也可以表现为声音语言的排比(如解说词)等。

电视公益广告《尊重与爱,共创和谐》就采用了这种方式,用三组不同的镜头,分别展现了来自不同省份的农村的 20 岁女制衣工人、46 岁建筑工人、32 岁送煤气工人各自的工作和家庭生活,通过镜头组接的积累,表达出"中国现有农民工一亿多,他们更需要理解和关怀"的主题。这种意象罗列具有直接的镜头感,通过几组内涵相近的影像烘托和强化同一主题。其重点不在于细节的表现,而在于产生一种综合效应,使受众在镜头的积累中形成一个总体印象(一种情绪、思想或观念)。在一部批判腐败分子的专题片中,配有这样的解说:"他收受的是金银,出卖的是灵魂;破坏的是党纪,失去的是民意;触犯的是国法,面临的是惩罚",一气呵成,给人痛快淋漓之

感,更易激发观众对腐败的痛恨与警惕。

5.隐喻。隐喻是指对前后镜头(或同一镜头)中不同事物在某一方面的相似之处进行类比,刺激观众的联想和想象,获得引申意义。影像中的隐喻与文学中的比喻类似,所不同的是,文学语言中比喻有明喻、暗喻、隐喻之分,而在影像语言中,因为不可能出现比喻词,同样的修辞目的只能以隐喻的方式实现。视觉隐喻可把抽象的事物变得具体,把深奥的事物变得浅显,使事物形象鲜明生动,深入浅出,让受众易于理解。例如,央视播出的《中国精神之梅兰竹菊篇》,以梅兰竹菊战霜斗雪、挺拔坚韧来比喻中国人民崇高的民族气节与精神;另外,片中加入了国画、民族乐器等元素,带有浓厚的中国特色,呈现出富于隐喻意义的影像空间。

电视修辞手法是视听手段的综合显现,在具体应用时,常常是几种修辞手段配合使用。比如纪录片《沙与海》中有个"父子打枣"的场面:在茫茫的沙漠中,孤零零地立着两棵枣树,人在沙漠中显得十分渺小。枣落在沙子里,父子俩用手一颗颗地把枣从沙子里捞出来。很平常的生活场面,通过广袤的沙漠中孤零零的树、渺小的人、从沙中捞枣的动作,体现出人与自然作抗争、求生存的顽强精神。

文学表达方式是电视艺术获得文学性的一种途径,一部成熟的电视作品,其文学性的蕴含和诗性的表达是成功的关键,它将使电视作品充满灵性,使电视艺术诗意地栖居。

三、电视艺术中的意境营造

何为意境?"意境"作为文论术语,始于盛唐诗人王昌龄所撰的《诗格》。王昌龄所说的"意境"主要指诗歌艺术形象所表现的诗人的内心感受、体会、认识,其含义与后来所说的"意境"有差异。中唐诗人刘禹锡云:"境生于象外",明确把"象外"作为意境的艺术形象特征,促进了意境观念的发展。晚唐司空图的《二十四诗品》描述了由各种意境所构成的各种风格,贯穿了意在言外的象外旨趣。意境理论历经千载至近代,不断滋养着中国文艺。总体而言,意境是由人的主观思想感情和客观景物环境交融而成,能够引发人的联想和想象,从而使人进入超越具体形象的更为广大的艺术空间,体味无穷意味的艺术境界。

在电视艺术中,意境营造主要通过各种艺术手法,表达某种思想、意绪和感情,强调主体与客体的和谐统一、情与景的水乳交融,是一部电视艺术

作品给予观众的总体艺术感受。意境能促发观众的联想和想象,激励观众再创造的能力,使观众在艺术的感悟之中,深味作品所蕴含的思想感情。电视纪实艺术作品《沙与海》中,小女孩在沙丘上奔跑,将一双小鞋滑下沙丘,荡起一层层沙浪;然后自己也随之滑下山丘,荡起层层沙浪。这一组充满了诗情画意的场面,是典型的模糊造型语言。它究竟说明了什么?是孤独的写照,还是寂寞的象征?是生活的情趣,还是可爱的童心?是生命的颂歌,还是意志的礼赞?说不清楚,也许全是,也许全不是。它的目的是开拓观众的思维,造成多义性的审美效果。

惟其是一种意境,电视艺术的声画世界才有可能如此绘声绘色、声情并茂、情景交融,才有可能在传达丰富的生活信息的同时给予人们某种独特的情绪感受与审美体验。意境营造构成了电视艺术文学性的重要标志,也是电视艺术重要的思维方式和美学追求。

"电视艺术对意境的要求,就其形式来说,应该是统一的、整体的、协调的;就其内容来说,应该是超世脱俗的、诗化的、美的。只有这样,观众才能通过联想和想象,身临其境地步入创作者所创造的那个独特的艺术境界之中,受到艺术的感染和熏陶。"[①]这是电视艺术意境创造的总体要求。只有这样,才会构成一部水乳交融、天衣无缝的艺术作品。只有这样,观众才能进入作品所营造的统一而又独特的艺术意境中,体会作品丰实的内涵。如电视纪录片《西藏的诱惑》,因其主旨是展现西藏的自然风貌、风土人情和宗教艺术,所以全片运用五彩斑斓的色彩语言,构成了作品和谐、统一的基调。然而由于主题思想和情感表达的需要,前后四部分的色彩基调又有所变化:摄影家孙振华,主要是表现西藏山水,特别是赞美母亲河雅鲁藏布江,故而色彩语言的基调取绿色;画家韩书力,主要是表现西藏的宗教艺术,故而色彩语言基调取黄色;女作家龚巧明,主要是表现她为西藏献身的高尚品德,故而色彩语言的基调取红色;日本画家平山郁夫,主要是表现他对西藏冬景的描绘,故而色彩语言的基调取白色。这种多变而统一的色彩语言,章法鲜明,影调和谐,极富表现力。《西藏的诱惑》以诗一般的语言、梦一般的画面让人类的灵魂赤裸裸地面对自然、面对家园、面对人生,唤起人们对真善美的追寻和探求。

意境的营造除了要注重各元素的融合和协调一致外,还需追求音画风格的统一,即音画同步。音画同步包括配乐、配音和画面在情绪、气氛和内

[①] 高鑫:《电视艺术学》,北京师范大学出版社,1998年版,第98页。

容上的一致,也包括两者在发展进程上的协调。生活中充满了各种情绪所体现出来的气氛,配乐在电视艺术作品中的一个重要任务就是渲染强调这些气氛。在电视节目中,画面对于提示环境背景最占优势,如果能恰当地加上音效,那么一个真实的艺术意境就会淋漓尽致地展现出来。例如纪录片《老北京的叙说》中有一幅《残冬京华图》,画面展现的是旧中国民间的年关景象:卖小金鱼的、卖各种小吃的、乞讨的,配以北京地方特色的弦乐、各种叫卖声、街头的嘈杂声,整个画面活了,观众如临其境。

在内容的诗化方面,电视文学尤其是电视诗歌、电视散文最具代表性。电视诗和电视散文通过电视语言和文学语言的双重表达,极大地拓展和延伸了文学的表现空间,给人一种新的审美意味。

电视诗的诗化意境是对诗的再创造。如电视诗《见与不见》,其画面的线条比较柔和,以细线、曲线为主,色彩以灰白色为主色调,配以时断时续的哀怨乐声,恰如其分地表现了少年的爱情期待、纯洁和真诚。在舒缓流畅的节奏中,形成清新雅致、诗情画意的审美境界。

再如电视散文《荷塘月色》,抓住原著意境的核心景物——月光、荷塘,利用角度、光线、色彩、构图等多种手段,将写景和抒情巧妙地结合在一起。在清幽如水流淌的音乐声中,整篇电视散文突现出了静谧、安详的抒情氛围。

除了电视诗、电视散文、纪录片,其他品种的电视艺术作品也大量地从文学的意境理论中吸取养料,如电视广告、电视剧、电视文艺节目等,常常呈现出动人的艺术境界。电视剧《大明宫词》无处不在营造一种诗的意境,使得这部电视剧更像是一首悠长的散文诗。剧中,少年太平第一次遇见薛绍时,我们看到太平公主那女儿家的惊艳:"从未见过如此明亮的面孔,以及在他刚毅面颊上徐徐绽放的柔和笑容。我十四年的生命所孕育的全部朦胧的向往终于第一次拥有了一个清晰可见的形象。"《金婚》的结局,是佟志和文丽在金婚庆典结束之后,告别子女,带着恬淡的微笑,相互搀着,在茫茫的雪地中渐行渐远,让人体验到了"执子之手,与子偕老"的人生境界。

和谐统一的意境,是电视艺术诗化的象征,是其文学性的艺术体现,也是其重要的美学追求。

第二节 电视艺术的文学文本

文学文本是一种语言符号(包括声音和文字)的组织形式,是文学实践

活动的对象。文学文本的体裁包括诗、小说、散文和剧本等形态。电视艺术的文学文本既有文学文本的一般特征,又有区别于一般文学文本的独特个性。电视艺术的文学文本主要包括台词、解说词、剧本和歌词等形态。电视艺术的文学文本体裁虽然与纯文学文本不同,但二者都是一个多层次的、开放性的语言符号系统。在本节中,我们主要从文本的层面去理解电视艺术的文学性。

一、台词

台词即剧中人物的话语,分为对白(对话)、独白和旁白三种。对白是人物之间的语言交流。独白即人物内心语言的表达。旁白是假设对方没有听到而对观众说的台词。台词的主要功能有营造意境、推进戏剧冲突、展现人物性格特点。电视艺术的台词乘着文学的翅膀,为受众带来了一种全新的审美体验。台词的形象性、叙事性、意蕴性等特点都深深打上了文学的烙印,极大地拓延了文学的表现空间,具有一种独特的审美意味。

1. 形象性。文学价值的一个重要尺度是人物形象的塑造。优秀的电视作品,能用台词把人物勾画得活灵活现,把风景描绘得如在眉睫之前,不仅如此,还能把人物的心绪情思描写得细致入微,展现出人物的性格特点。

好的台词可以塑造出充满个性魅力的人物,比如《潜伏》剧中的女主人公翠平被赋予了泼辣化、俚语化台词,配合演员自身独特的眼神和肢体语言,再结合人物的草根出身、豪爽仗义的行为方式,活脱脱一个说话粗俗、大方朴实、泼辣耿直的女游击队长形象。

刻画人物的关键在于深入其灵魂,《大明宫词》正是以史诗般的台词揭露了人物的内心世界。如《大明宫词》中武则天与他人的一段对话:

太监:启禀圣上,张昌宗在女红坊哭着不出来,吵着要见您,还说要……要上吊……

武则天:……知道了!(她随后转向太平)太平,你看见没,不管什么样的男人,雄壮的,还是娟柔的,只要你把他放在女人的位置上,他就是个女人……

张昌宗:……我只是耐不住寂寞,您有一个礼拜没来见我了。

武则天:那你就直说要见我!我最讨厌别人用死来威胁我……行了,你起来吧!……昌宗,我警告你,你是男宠,任务就是让我高兴。当

然是在我想高兴的时候！……①

台词是表达剧中人物内心世界最直接、最有力的手段。在武则天看来，有了权力，才有爱情，或者说有了权力，就能拥有爱情。诗意的人生追求在铁的现实面前总显得那样不堪一击，但人却总在追求一种诗意的栖居，这或许正是悲剧产生的根源。

2. 叙事性。台词好比电视剧的神经和血管，是人物交流的介质，无论是唇枪舌剑、针锋相对，还是真言挚语、深情告白，都能推动故事情节的发展。

在电视剧《大明宫词》里，旁白最主要的功能是叙事。整个剧作，几乎每集的开篇和结尾，有时也在剧中，都有一段深情凝重的旁白。旁白语言采用追忆式的叙事方法，用从容、舒缓的语气娓娓讲述如梦往事。这是饱经沧桑的老年太平在向侄子李隆基虚拟地讲述她的坎坷人生经历和心路历程。这给全剧设置了一个主观视点，每次旁白响起，都隐含着作者的一次现身，她以旁观者的理智与彻悟评述着自己的一生，及其身边上至帝后、下至奴婢的各色人生。

又如纪录片《敦煌》第 1 集，讲述 1924 年美国人华尔纳来到敦煌，粘走壁画 26 方，取走唐代彩塑一尊。"我曾经给王道士赠送了 75 两银钱，可是被夸大到 10 万两，村民们要求和他分享这笔钱。他当然拿不出，只能装疯卖傻，才躲过了这场灾难。"这是华尔纳写给斯坦因的信。外国掠夺者的回忆书信用画外音的方式呈现。在展现掠夺者华尔纳的书信时，台词模仿了外国人说中国话的腔调。此举有助于提示内容，增强叙事的真实感，并推动剧情的发展。

3. 深层意蕴。深层意蕴包括意境和哲思的营造。《大明宫词》的台词华丽高贵、典雅精美，富有韵律和音乐性，诗意的氛围笼罩了整个剧作。《大明宫词》突破了以往历史剧中平铺直叙的对白模式，敢于探寻台词所能达到的美感。这部作品对历史进行了大胆的篡改，其不真实的情节设计和直白的内心情感表露使之与现实拉开了距离。在远离现实的意境中，诗化语言显得美丽而神秘，使剧情平添了一种朦胧感和诗意的韵味。我们来看太平公主与薛绍的对白："我不明白为什么这第一次关于爱情真谛的启蒙长着这样一副愤世嫉俗，甚至是歇斯底里的面孔。它本身应是优美而深情的，伴随着温暖的体温和柔软的鼻息……但是，我丈夫脸上那令我陷入爱情

① 郑重、王要：《大明宫词》，人民文学出版社，2000 年版。

的诱人神采,从此一去不复返。我想,这就是婚姻,它意味着生命中一个迷幻时代的彻底幻灭!"这段话体现了诗化语言的特点,既充满了激情,又带着理性色彩。它以抒情的话语代替口语,充满了诗意,我们听到的是一个少女发自内心的寻爱不得的迷茫心声。剧作中,华美瑰丽、如诗如赋的语言绵绵不绝,在精美的画面之外构成了另一个审美空间。从内容到形式,《大明宫词》都将语言艺术的美学特质发挥到了极致,且展现得从容大度,不温不火,美得炫人眼目。

但并非所有电视艺术作品的台词都有文学性的审美意味。如热播剧《蜗居》争议不断,台词"太黄"、"有性暗示"、"歧视乙肝患者"等都是争议的焦点。由此不难发现,一些电视剧的台词需要提升文学韵味。

二、解说词

解说词,是在电视屏幕上运用有声语言反映社会生活,表明创作意图,阐明创作思想,并最终作用于观众听觉的一种重要语言形态。解说词对电视画面的穿缀、历史的阐释、背景的交代、情节的叙述、主题的升华、情感的抒发、意境的烘托和气氛的渲染,都起着至关重要的作用。因此,解说词的创作,越来越引起人们的重视,而且逐步成为一种新兴的、独立的文体。优秀的解说词,也和小说、散文、诗歌一样,有着无限的艺术魅力和崇高的审美价值。

要写好一篇解说词,必须有"文学细胞",善于用文字语言表述、描绘所解说的事物和画面。电视专题片解说词不一定非要运用大量的排比句、古文诗句或成语典故,更不必堆砌华丽的辞藻,首先它应当听起来朗朗上口,品起来有滋有味,集语言的新鲜性、评说的深刻性和文字的可读性于一体,通篇文章的语言美感与画面镜头的艺术美感结合得完美和谐。如电视纪录片《漓江水》,把本来零散的单幅画面、单个镜头按照一定的顺序组接在一起。画面中岸边的孩子们正在放牛、放鸭下水,一条大船漂过来,一个小孩坐在船上,此时配上的解说词突出了它们和"水"的种种联系:"漓江水是有情的,她为牧牛的孩子准备了丰盛的牧草,她为放鸭的孩子准备了鲜美的小鱼,她为她的婴儿准备了荡漾的摇篮。"既具体形象又准确生动。解说词有时甚至是整部电视艺术片的灵魂,即使不看电视片,它也是一篇绝妙的文章,细读起来让人振奋、引发思考、唤起遐想、回味无穷。最典型的是《话说长江》的解说词,熔唐宋诗词、风土人情、民间传说、当代英雄和长江风景为

一炉,使这条波澜壮阔的大江超越了自然具象的意义,成为一条绚烂辉煌、涌动着中华民族生生不息精神的意象之江。如《话说长江》对长江源头水滴的巧妙解说就是这样,画面上是沱沱河冰川上珍珠般的水滴,解说词说道:"水珠,小小的水滴,一滴,两滴,三滴,无穷滴水珠,源源不断地向着东方跳跃,一路跳跃,一路结伴,越结越多,终于汇成一条汹涌澎湃的世界大河。"观众从画面上感知到了长江的真正源头,从解说中联想到了渺小与伟大、个体与群体的辩证哲理。

在电视艺术作品中,比之运动而具体的画面形象,解说词是一种时隐时现、时远时近的视点,它或与画面结合作同步的观照阐释,或超越画面作理性的思索分析。纪录片《故宫》解说词在照顾到画面之余,也力求精美。解说词深厚的历史文化功底,使这部电视片显得厚重大气,在浪漫情怀中增加了理性和学养成分。如:

中国古代有一种祈福的祭祀活动叫禊赏,后来演化为人们暮春郊游的风俗。文人墨客此时也要相邀聚会,最著名的一次被记录在王羲之的《兰亭序》中。九曲蜿蜒的水渠中清水流淌,随波逐流的酒杯停在谁的座前谁就要吟诗作赋,否则就罚酒认输,这就是"曲水流觞,修禊赏乐"。乾隆皇帝以此为根据,给这个亭子起名"禊赏亭"。(节选自《故宫》第2集:《盛世的屋脊》)

12集《故宫》的解说词从各个方面全面展示故宫辉煌瑰丽、神秘沧桑的宫廷建筑、馆藏文物,讲述宫闱内不为人知、真实鲜活的人物命运、历史事件和宫廷生活。触摸历史跳动的脉搏,感悟众多精英人物的命运,传承源远流长的中华文明,见证故宫百年大修的整个历史过程,可以说解说词为整部片子的成功奠定了坚实的基础。

又如纪录片《椰风海韵》,在介绍海南岛上的苏公祠时,解说词表现得十分精到:"这是一块最受海南同胞尊崇的圣地,因为这里有一座明朝万历年间为纪念宋代大文豪苏东坡而建的苏公祠。苏东坡为我们留下了'大江东去浪淘尽,千古风流人物'的绝唱,当年他以60岁的高龄被流放到海南岛,在这里度过了他生命中最后的三年,并留下对海南岛人民无限依恋的诗句。"这里,解说词对苏东坡与苏公祠的准确介绍,增强了作品的知识性和可信性。

可以说,电视解说词的主要形式母体是文学,但作为一种电视艺术手段或表现形式,在一般情况下,解说词不能脱离画面单独存在,也不能独立成

章。一篇解说词的优劣,并不单纯从谋篇布局、段落划分、遣词造句来评价,最重要的是看其能否与画面完美配合。解说词是导引画面走向的线索,优秀的解说词不仅能配合画面进行讲解,而且能起到画龙点睛的作用,升华作品的主题,延续画面难以表达的理性思维。

三、剧本

电视艺术的剧本是指以文字形式表现剧目内容的一种文学式样,也称为电视文学剧本,其优劣取决于作者的文学素养及其对电视节目特性的熟悉程度。电视艺术的剧本属于电视文学创作范畴,它是电视节目制作的第一步,是根据节目题材、体裁、风格、式样而为其专门撰写的文字性结构框架。电视剧本包括成型的各种文本,如电视剧剧本、电视译制片台本、电视专题片剧本、电视分镜头本、电视广告片剧本。剧本为一剧之本,是电视艺术作品的基础。

电视剧本具有强烈的文学色彩。它是在新的媒介环境下,利用现代视听语言来表现的一种新的语言艺术。电视剧本的文学性是如何通过具有屏幕感的文字来体现的呢?这里略举一二,加以说明。

1. 鲜明的人物形象。电视作品的艺术价值的一个重要评判尺度是人物形象的塑造。一部真正具有文学价值的电视艺术作品,必然会塑造了活生生的、有血有肉的屏幕人物形象。电视文学剧本中对人物的刻画,主要通过人物对白和行动来完成。人物对白既可诗情画意、充满哲理,如《大明宫词》,也可通俗化、口语化,如《士兵突击》。但口语化并不是日常生活的大白话,而是精心提炼、反复推敲的结果。如电视剧《士兵突击》第21集的剧本节选:

 11. 训练场 外/日

 [今天的攀缘和越障被搞得极具争斗性,两组人各分一头,在抢上制高点后便阻止后来的一组攀上,后来者亦不相让。]

 [许三多一人对付着两位队友的侵袭,头上脚下笑骂一片,对别人来说,这种锻炼接近娱乐,对许三多来说,苦撑。]

 [对旁边观战的袁朗和齐桓来说,他是两人注目的焦点。]

 ……

 齐 桓:我们能帮到他吗?

 袁 朗:不能。他最不需要就是你们的同情。

……

袁 朗：我一直在想。（他苦笑）他是这批新人里最听话也最让人操心的兵。

齐 桓：也是最值得操心的，是不是？

袁 朗：是的。

［许三多终于被几个老A联合给搞下来，齐桓过去拉他起来，两人一起反击。］

……

剧本中许三多的话并不多，但句句朴实、坦诚、认真，他的身上蕴涵了中华民族几千年来的传统美德和宝贵精神。许三多经常说："不抛弃、不放弃"——不抛弃人性的尊贵、骄傲，不放弃道德勇气和耐力。许三多的坚持并不是为了出人头地，而是希望生活具有他能够觉察到的最起码的意义，希望得到一种尊重。所以战友们对许三多没有一点同情，而是敬重。齐桓和袁朗断定许三多是最值得操心的新兵，并自愿陪许三多练习反击。当然，许三多也赢得观众的尊重，他的人生信条"不抛弃，不放弃，好好活，做有意义的事"甚至成为很多观众的座右铭。

有无戏剧冲突，人物性格是否鲜明，是一部剧好不好看、能不能吸引人的关键。央视版《笑傲江湖》过分强调情节的离奇，过分依赖悬念、噱头和其他讨好观众的小手段，影响了主题的开掘和人物的塑造，大大降低了作品的整体艺术价值。这也是文艺创作中的一种顽疾。

2. 主题内涵的深刻性和丰富性。思想内涵的深刻性和丰富性，是世界各国优秀电视作品所具有的宝贵传统之一。以下是获奖纪录片《敦煌》第1集的剧本节选：

斯坦因，有人说他是那一代最惊人的探险者、考古学家，也有人说，他是盗贼，是骗子，是丝绸之路上的魔鬼。1907年初夏，他第一次来到敦煌……莫高窟藏经洞的文献，被称为人类进入中世纪历史的钥匙。但是，当斯坦因来时，这个沙洲小县已经被中国人遗忘了。陆续登场的是西方人。他们有英国人、法国人、德国人还有俄罗斯和亚洲新崛起的日本。当这些国家越来越强大时，古老的中国仍在沉睡。

莫高窟里有举世瞩目的精粹文献和伟大的艺术作品，文物的流失让国人痛心疾首。电视艺术将斯坦因对藏经洞文物的骗取呈现为有目共睹的视觉形象，并揭示出深蕴其中的内涵：莫高窟藏经洞中文物的流失与清朝衰

落、官吏腐败、东西方列强的侵略有着密切的关联,其深刻、丰富的思想内涵和对民族历史的反思让观众的心灵受到震撼。

《敦煌》体现了创作者对于人物命运的人性化观照,以及对社会历史的哲理思考。片头许巍的歌声苍凉悠远,仿佛让人置身那片黄土高原,朔风裹挟着流沙呼啸而过,汇成一曲百年长歌,悲壮莫名。《敦煌》在带领观众穿越时光的同时,也在引导观众穿越传统思维和价值观的坐标,重新审视敦煌历史和文化。它不仅带给观众丰富的历史知识,而且给观众留下了有益的启示。

四、歌词

我国的歌词艺术源远流长,很早就出现诗、乐、舞三位一体的艺术形式。作为我国第一部诗歌总集的《诗经》,实则也是我国第一部歌词总集。之后,楚辞、乐府、曲子词、散曲、弹词等都是和音乐相结合的歌词。歌词自古就有着自己的独特魅力和独立品格。上乘的歌词当然具有上乘的文学价值,所以,我们把歌词称为音乐文学,以区别于诗,区别于一般的文学形式。有学者说:"在不拘一格的大文学史里,理应有它(即歌词)的一席位置,在艺术殿堂里,我们应该郑重其事地为它摆上一把交椅。"①

电视艺术中的歌词,是和电视音乐结合起来,共同完成艺术表现任务的一种艺术体裁,篇幅较短,易于流传。电视歌词的文学性语言必须能概括地表达歌曲的意境与氛围,与电视音乐的内涵、结构、节奏、音调、韵律吻合,再加上配器的伴奏,共同创造一个丰富的文学与音乐相结合的审美世界。优秀的歌词对于电视艺术作品能发挥锦上添花、画龙点睛的艺术作用,沁人心脾,滋人心智。歌词语言属于文学语言,具有文学语言的个性化特征,也具有文学语言的美感和愉悦心灵的本质功能。文学性赋予了歌词鲜活灵动的气质和永久流传的生命力。

其一,电视歌词的文学性首先体现在歌词意境的创新上。歌词有了意境,就有了让人联想的空间。歌词通过营造意境,能很好地传达电视作品的思想感情。近年来,电视歌词或直接引用唐宋词名句,或化用其优美的意境,或借鉴唐宋词"韵文"式的语言风貌,成就了不少既具古韵,又显今风的经典之作。如电视剧《女人花》的主题曲《女人花》:"花开不多时/堪折直须

① 许自强:《歌词创作美学》,首都师范大学出版社,2000年版,第25页。

折/女人如花花似梦",就化用了唐代无名氏《金缕衣》中的"有花堪折直须折/莫待无花空折枝"诗句。电视连续剧《金粉世家》的主题曲《暗香》,同样以其得益于唐宋词的那股幽香冷韵沁人心脾,词作者陈涛也因此获得了第六届 CCTV-MTV 音乐盛典的最佳作词奖。琼瑶电视剧的很多歌词也借用了一些诗词名句,古典婉约,富有诗情画意。《却上心头》歌曲中"才下眉头,却上心头"一句即源自李清照的《一剪梅》。《一帘幽梦》的部分歌词化用了秦观《八六子》中"夜月一帘幽梦,春风十里柔情"的词意。《心有千千结》歌曲里"我心深深处,中有千千结"一语则又得之于张先《千秋岁》的名句"心似双丝网,中有千千结"。古典意境为琼瑶的作品平添了有别于其他电视剧的幽情雅致,使其具有了独特的美学风韵。

电视剧歌词既要选择好表现的意象,又要把握准电视剧的精神主旨,通过"立象尽意"的艺术策略展现出意境之美。这样的例子很多,如《西游记》中的插曲《女儿情》:"鸳鸯双栖蝶双飞,满园春色惹人醉;悄悄问圣僧,女儿美不美……"又如《康熙微服私访记》的主题歌《江山无限》:"五花马,清锋剑,江山无限;双辕车,乌篷船,山高路远……千古帝王,悠悠万事,功过自有百姓言,难逃天地人寰。"这些歌词文本都是借助独特的古典意象,表达普遍的人类情感,从而引发受众的共鸣,既给观众以美的享受,又给观众以心灵的触动。

作为文学的一种体裁,电视歌词汲取和继承了传统诗词的多种表达方式,在借鉴古典意象塑造意境时,拓展了歌词内涵的深度和广度,促发了人们的想象,歌词立意的精巧、词句的精致、文采的飞扬每每让人拍案叫绝、回味悠长。

其二,电视歌词的文学性体现在修辞手法的灵活运用上。具有不同修辞效果的修辞手法在歌词中的交错使用,可以化抽象为具体,化单调为生动,把思想内容表达得更加鲜明有力。如《便衣警察》主题曲《少年壮志不言愁》:"为了母亲的微笑,为了大地的丰收,峥嵘岁月,何惧风流",歌词以"母亲"比祖国,以"大地丰收"比多彩的生活,述说人民警察的战斗岁月像峥嵘的高山,极不平坦,颇有雄壮色彩。

电视栏目《夕阳红》的主题曲《最美不过夕阳红》是著名词作家乔羽的代表作之一。人生老年阶段的美,是凝重复杂的,而乔羽用几句话明朗而通俗地表现了出来:"最美不过夕阳红/温馨又从容/夕阳是晚开的花/夕阳是陈年的酒/夕阳是迟到的爱/夕阳是未了的情/多少情爱/化作一片夕阳红……"当唐代诗人杜牧面对瞬息即逝的夕阳发出了那声绵延千年的无奈

叹息"夕阳无限好,只是近黄昏"的时候,乔羽却用跃动不息的人情美与人性美,盛赞夕阳是"晚开的花"、"迟到的爱"、"未了的情",赞叹夕阳炽烈而浓郁、香醇而旷达。乔羽用"晚开的花"、"陈年的酒"来比喻老年人晚来弥香、久而愈醇。多种修辞的巧妙运用、文学典故的精巧化用、人生哲理的朴素表达使歌曲充斥着意蕴之美,不仅让人物形象呼之欲出,而且让受众感受到鲜明的民族风格和醉人的文学意趣。

此外,上世纪八九十年代根据"四大名著"改编的电视剧,其歌词大多有着浓重的文学意味,在创作过程中自觉运用了多种修辞手法,注重语言的精致、句式的整齐、音韵的优美、哲理的传达和意境的悠远,使观众不仅加深了对电视剧作的理解,也得到了美的享受,进而受到文学的熏陶和艺术的感染。其他如《雍正王朝》的主题歌《得民心者得天下》、新版《三国》的片尾曲《英雄往来天地间》等等,这些作品或阳刚大气,或阴柔可人,或巧用修辞,或借用典故,都不同程度地显现出文学之美感。

第三节 电视艺术的文学改编

文学作品历来是电视题材的重要来源,电视改编的不断实践,是电视艺术与文学母体保持联系的最直接的一条纽带,也是集中体现电视艺术的文学品格的一个重要方面。在中国为数庞大的电视剧艺术生产中,改编自小说等文学作品的电视剧占据了相当大的比重和十分重要的艺术地位。文学改编将电视艺术的文学性进一步凸现和张扬,是电视艺术突破创作瓶颈的有效途径,是对人类文化与文明血脉的薪火相传。文学和电视、文字与影像并存,建构了新的审美范式,共同丰富着人们的精神生活。

一、文字与影像

在漫长的历史长河中,图书文字一直是占信息传播主渠道的文化载体,也是文学的主要载体。随着科学技术的发展和电视的普及,文学作品实现了从文字到图像的转换,以另一种面貌出现在我们的面前。电视把文学作品所描述的人和事,变成了声与影、光与像的具象展示。电视艺术节目尤其是电视剧成了能让受众在屏幕上"阅读"的文学作品。从文字到影像的改编,尤其是文学名著的改编最能集中地体现电视艺术的文学品格。在这里,我们首先探讨电视艺术的文学改编原则。

从 20 世纪 80 年代末开始,从古典名著、现当代文学作品到 21 世纪的流行网络小说,电视艺术对文学的改编一直如火如荼地进行着,它为电视艺术尤其是电视剧创作提供了源源不断的题材资源和市场契机。把文学作品改编成电视作品,用直观的画面表现抽象的文学意象和场景,用图像的连缀解读文字的组合,本质上是一种革新与再创造。说到底,电视改编也是一种艺术创作,应该把创造性放到第一位。这就涉及如何忠实原作的问题。可以说,在关于电视改编的相关理论中,争论得最多同时也最难把握的一个问题就是如何处理好忠实性改编与创造性改编之间的关系。

1. 忠实性改编。中国古典名著是中华民族小说艺术的精华,也是电视艺术进行艺术再创造的源泉,《聊斋志异》、《西厢记》、"四大名著"、《东周列国志》等电视作品相继登台亮相,光耀屏幕。电视作为当代主要的文化消费商品,使得古典名著拥有越来越多的受众,同时古典名著也为电视作品增加了一种沉甸甸的文化底蕴。

对于文学名著名作,尤其是经典名著的影视改编,应当高度尊重原作。这是由经典名著的社会影响和历史地位所决定的。尊重文学经典原著,其实就是尊重传统,尊重社会,尊重广大观众的审美心理与习惯。所谓尊重原著,"最重要的是忠实原著的精神价值和艺术价值,保留其中的精粹成分,这是一个关系到改编之成败与否的问题"[①]。否则,舍弃了经典原著中最珍贵的艺术探索精神,只是简单地图解原著的故事与人物,恰恰是对原著最大的不尊重。如 1994 年无线版的《射雕英雄传》显然比 1983 年版更忠实于金庸原著,但却因为"愚忠"原著而显得僵硬有余、灵韵不足,其影响远不及 1983 年版深远。由此可见,过于忠实原著也会带来一些负效应。

改编者应在充分忠实原著的基础上,根据媒介转换的要求进行取舍,将文学作品的思想及艺术精髓和影视的美学特征紧密结合,探索原著叙事结构与影视叙事结构的链接点,以忠实原著为基点进行大胆的"视听"组接,谋求电视再现的艺术韵味。由钱锺书同名小说改编的著名电视连续剧《围城》,堪称中国当代电视剧的经典之作。电视剧通过旁白与象征物的视听结合引导其中的意蕴传达,帮助观众加深理解。导演黄蜀芹准确把握了围城的精神底蕴,把钱锺书文字的幽默、机灵、感伤完全转化为活生生的人物群像,城里城外,世事沉浮,令人不胜欷歔。

忠实于文学原著的改编实践,具有典范性意义。一方面,它将原著的思

[①] 田本相、宋宝珍:《谈电视剧的名著改编》,载《中国电视》,1998 年第 6 期。

想文化蕴涵较好地融入了通俗化、大众化的表现形态之中,因而备受大众瞩目和市场青睐;另一方面,编导人员在思想内容和艺术形式方面的不俗探索,使这些文学杰作被赋予了新的艺术生命,其魅力也在荧屏上得到了延续和拓展。

2. 创造性改编。电视艺术对文学文本必然要进行创造性的改编与变动,原因在于优秀的艺术作品往往是不可重复的,只要重新叙述一次就会产生一个新的文本。在当代多元化的社会里,人们对一部改编作品的要求,早已不再单纯地看它是否忠实于原著,而是有了多重标准。

优秀的改编作品应该是对文学原作的丰富和补充,正如夏衍所说:"改编是一种创造性的劳动,也是相当艰苦的劳动。既然是创造性的劳动和艰苦的劳动,那么,它的工作就不单单在于从一种艺术形式改编成另一种艺术形式。它一方面要尽可能地忠实于原著,但也要力求比原著有所提高,有所革新,有所丰富,力求改编之后拍成的电影比原著更为广大群众所接受、所喜爱。"①如改编自余华小说《活着》的电视剧《福贵》,剧作增设了一个贯穿全剧的戏剧要素:跳花鼓戏。花鼓戏是安徽独特的民间文艺。福贵一家都爱跳花鼓戏,跳花鼓戏是他们表达感情、宣泄悲痛的重要方式,是他们一家在苦难的人生中唯一的精神寄托。福贵和家珍因花鼓戏相识相爱;夫妻两人在公社的祠堂里翩翩起舞,神形的交流和默契的配合使人怦然动情;凤霞在绝望的爱情伤痛中寄情于花鼓戏;面对儿子有庆的屈死,悲愤欲绝的福贵在儿子的坟前跳起了他喜欢的花鼓戏,默默地为儿子送行;家珍弥留之际,福贵强忍悲痛为这个陪伴他一生、操劳一生的女人跳起了花鼓戏,家珍在福贵已显生疏和僵硬的舞蹈中,安详地闭上了眼睛。花鼓戏的设置,给福贵一家黯淡的生活和不幸的命运增添了一丝暖意和慰藉,为电视剧灰暗凄凉的底色添加了一抹明亮的色彩,使得整部剧作弥漫着一种悲壮气息。

然而很多文学作品被改编成电视剧后,在很大程度上都有违原作的初衷,加入了不少煽情的成分,人物故事变得庸俗不堪,流于公式化、概念化、模式化,被彻底地纳入了商业化的消费体系。高雅的文学文本最终被媒介消费主义浪潮所颠覆。尽管电视传播能够实现文学的普世化,但文学在传播的过程中容易由高雅滑向低俗。如 2006 年央视版的《白蛇传》在故事情节、内容设置上更多的是模仿与抄袭多部电视剧,整部剧作像是旧版《新白娘子传奇》、电影《青蛇》与电影《倩女幽魂》及动漫片《小倩》的拼凑版,其

① 夏衍:《漫谈改编》,中国电影出版社,1979 年版,第 174 页。

中的"三角恋"、"婚外恋"等更是迎合时下都市情欲需求的庸俗之举。

改编者与被改编的文学作品之间,应该首先建立起一种情感上的纽带与艺术上的共鸣,不能单纯地出于商业利益的考虑,或者慕名而争抢改编那些经典文学作品或产生了轰动效应的畅销作品。事实上,那些优秀的电视改编作品都是在情感纽带与艺术共鸣的基础上取得成功的。

无论忠实性改变还是创造性改编,都有其必然存在的时代背景因素。要实现文学与电视的双赢,需要我们平衡文学与电视创作之间的关系,使文字与影像相互补充,拓深电视艺术的审美意蕴和审美境界。

二、继承与创新

电视艺术(以电视剧为代表)对文学的大规模改编始于上世纪 80 年代。20 世纪 80 年代,电视剧改编呈现为精英意识指导下对文学作品顶礼膜拜的忠实性改编;20 世纪 90 年代以来,电视剧改编呈现为各种改编观念、改编模式和改编风格共时并置的创造性改编。这种继承与创新并存的改编局面,显现了电视艺术与文学的碰撞与对接。下面,我们主要以受古代文学滋养最直接的电视剧创作为例,探讨荧屏上熠熠生辉的文学元素。

(一) 古代文学作品的忠实性改编

中国古典名著不仅在中国文学史上有着特殊的地位,而且对整个艺术领域都有很大的影响。对古典名著的忠实性改编自 20 世纪 80 年代中期始,1987 年古典小说《红楼梦》最先被改编为 36 集电视连续剧,从而揭开了我国古典名著改编的新纪元。《西游记》、《三国演义》、《水浒传》等相继搬上荧幕。该类作品整合了中国传统文学中的故事性叙述特征,以视听艺术的表现手法还原原著风貌,体现原著精神,为电视剧注入了丰厚的文学养分和审美理念。

《红楼梦》导演王扶林坦言:电视艺术的发展离不开文学母体,电视剧的成功,在很大程度上源自电视创作者的文学素养、审美追求和敬业精神。[①] "我对电视剧《红楼梦》的艺术追求就是忠实地再现原著。"[②] 如电视剧《红楼梦》中的"葬花"一幕,先是娇弱美丽的黛玉在桌上写下《葬花吟》

[①] 吴素玲:《王扶林电视剧导演艺术论》,团结出版社,1997 年版,第 62 页。
[②] 胡开敏:《〈红楼梦〉电视连续剧评论综述》,载《红楼梦学刊》,1987 年第 4 辑,第 221—231 页。

的部分诗句,画外音读出诗句:"一年三百六十日,风刀霜剑严相逼。明媚鲜艳能几时",并有一个特写镜头拉出写着诗句的纸。接着黛玉手拿花囊在园子里收拾落花,随后,在漫天飞舞的落花中响起插曲:"花谢花飞花满天,红消香断有谁怜。游丝软系飘春榭,落絮轻沾扑绣帘。闺中女儿惜春暮,愁绪满怀无释处……侬今葬花人笑痴,他年葬侬知是谁?试看春残花渐落,便是红颜老死时。一朝春尽红颜老,花落人亡两不知。"而黛玉则边葬花边抽泣,宝玉见此情景,也不禁泪流满面。歌曲起了类似于小说中诗词的作用,用来表达人物的内心情感和生命体验。电视剧成功地通过声画结合,将观众带入优美的诗情画意之中,再现了文学的诗意和韵味。

《聊斋志异》是一部写于 1775 年左右的文言志怪短篇小说集,书中的人物形象鲜明生动,故事情节曲折离奇,结构布局严谨巧妙,文笔俏丽简练,浪漫色彩浓郁丰厚,堪称中国古典短篇文言小说的高峰。1986 年版的电视剧《聊斋》,最集中地反映了《聊斋志异》的整体风貌,体现了原作精神。如其中《婴宁》主人公婴宁是一个狐狸生、鬼母养大、脱离世俗污风浊气、纯洁爱笑的少女,剧中对其居住的山居环境,无论是远景、近景,还是特写,都以淡雅纯朴为主。鲜花、茅舍以至于室内陈设等,无不质朴清新,宛然如画,衬托出婴宁这位纯洁无邪、天真可爱的少女的精神面貌和性格特征,也是对王子服追求理想女性的思想感情的诗化表现。诗化的画面,把故事置于一种缥缈朦胧的意境之中。

文学改编的电视艺术可以通过高科技的制作手段模拟出虚拟的艺术空间和意境,令人心驰神往,借以品味文学作品那意在言外的韵味。在 20 世纪 80 年代精英意识指导下对文学名著顶礼膜拜的忠实性影像改编,无论是对意境的化用还是声画结合所显现的诗情画意,抑或对文学母题的演绎显化,都鲜明地体现了电视艺术的文学性。《红楼梦》和《西游记》等成为了家喻户晓的经典剧作。将名著改编成电视剧也成了经典文学作品适应时代进步的象征。

(二)古代文学作品的创造性改编

进入 20 世纪 90 年代,消费社会逐渐兴起。电视剧创作需要考虑商业价值——收视率。因此电视剧对于古代文学作品的改编,既需要坚持文学性、艺术性的改编原则,又需要从文化市场出发,根据现实需要确立改编策略。此时的电视剧改编呈现为各种改编观念、改编模式和改编风格共时并置的创造性改编。

多元化的文化总体景观,使得古代文学作品改编在"是否忠实原著"之

外树立了新的评判标准,即是否体现了现代人深层的时代体验与审美创造。在此意义上,成功的文学改编不在于提供一个故事的大部分叙事要素或者满足人们的追怀经典之梦,而在于以文学改编为载体引导现代人进行跨越时空的精神领悟与思想对话。

21世纪以来,唯美的青春偶像基调,是大量古代文学作品改编剧的风格特征。如《聊斋》系列改编剧:2004年《花姑子》、2005年《粉蝶》、2005年《连锁》、2005年《聊斋》(包括《小倩》、《陆判》、《画皮》、《小翠》、《阿宝》、《小谢与秋容》六个故事)、2007年《聊斋奇女子》、2007年《新聊斋》均是描写男女相恋的爱情题材。这批电视剧着重表现凡人与神鬼之间的感人爱情故事,淡化剧情中的恐怖因素,展现出幽默、浪漫倾向,以其清新隽永的偶像剧风格满足了年轻受众的审美需求。

再如2010年浙版电视剧《西游记》以通俗易懂的故事情节为载体,较好地展现了小说的两大基本母题:一是人性的自由本质与不得不接受约制的矛盾处境,二是人必须历经千难万险才能最终获得完满。与此同时,剧作对古老的取经故事进行了全新的时尚演绎,并且增加了很多情感戏,例如孙悟空和白翩翩的前世今生,唐僧与女儿国国王欲说还休的情愫,很多妖精之间更是情比金坚。其刻画的人物形象也有所创新,比如其中的白骨精,一身绒白、超尘脱俗,而她曲折的身世、与天音王子的痴恋、善化成仙的归宿,让原本狰狞的妖精变得妩媚多情。这无疑符合新世纪唯美的青春偶像剧基调。

随着时代的发展,吸取文学原著元素并加以创新改编的优秀电视剧也在收视率上大获成功。但在改编时如果不加反思地以当代人的想法替换古代人的想法,或是一味迎合受众,很容易沦为庸俗之作。浙版《西游记》设置了过多成人化的剧情,失去了人文精神的涵养,其文学性和艺术性也随之大打折扣。

三、传统与现代

文学,作为一种独特的审美形式,记录了人类成长的每一个脚印,培养了人类的审美能力和情感体验能力。电视艺术的改编恰恰是沟通传统(文学)与现代(电视)的最佳途径之一。下面,我们主要以受现当代文学滋养最直接的电视剧创作为例,探索电视艺术的文学特性。

（一）现代文学作品的电视改编

中国现代文学作品被相继搬上了荧屏，纷纷进入改编的巨轮。《金粉世家》（2003）、《啼笑因缘》（2004）、《金锁记》（2004）、《早春二月》（2005）、《京华烟云》（2005）、《纸醉金迷》（2008）、《半生缘》（2008）、《四世同堂》（2009）、《倾城之恋》（2009）等电视剧的文学原著出自民国时期张恨水、柔石、林语堂、张爱玲、老舍等一批名家笔下。这批现代文学改编的电视剧往往以家族史、英雄志、民族情为主题，既与当下观众形成了适当的审美距离，又契合了其对民国风云与乱世英雄的想象，还与当下社会日益高涨的民族自豪感形成了深度共鸣，因而获得了较好的收视效果。

与古代文学原著不同的是，近现代文学作品改编的影像充斥着国际化的生存背景、纸醉金迷的消费氛围、精致华丽的格调等诸种消费主义符号。电视剧往往突出故事神秘而奇特的一面，比如2009年获多项"白玉兰"奖提名的《纸醉金迷》整体就浸透着绝望的阴郁气氛。

值得一提的是，很多现代文学作品改编的电视剧都选取了一些特殊的交通工具，以强化人物的都市身份。人力车、自行车、电车、老爷车等等，成为特定时期社会生态的标志性符号。当《京华烟云》中的牛怀玉每次骑上那辆炫耀自己地位的自行车，人力车夫奔跑在电力车与商贾林立的现代环境时，这里既有社会变迁中人物身份与阶层的差异暗示，也有生存个体与现代化城市的节奏落差。《纸醉金迷》中的田佩芝、《子夜》中的陈白露、《京华烟云》里的牛素云等等，这些屡屡乘坐于不同男人的小轿车和人力车上的女性，其辗转颠沛的个体命运也由此可见一斑。伴随这些有意味的交通工具的运行，女人的受惑与沦落、男人的权力倾轧与争斗、家族成员关系的疏离与异化、社会的物化与混乱等等，以一种动荡的个体记忆与经验方式，慢慢折射出乱世浮生的张皇失措与社会主体性危机。其实，都市交通工具是一种象征，是对生活的一种映照。这些强调物象寓意的文学表现手法的灵活运用，极大提升了改编电视剧的文化品位和审美蕴涵。

需要注意的是，该类电视剧流溢出的消费主义取向，除了作用于现实心理的补偿机制，也容易诱发一味媚俗的改编倾向。其中尤以走青春偶像路线的改编剧为首，用奢华景致博取大众欢心，用纸醉金迷刺激人们的欲望，在娱乐的历史烟尘中幻想爱情、排解现实苦闷……种种与生活思考无关的改编导致了作品审美趣味的低俗。

(二)当代文学作品的电视改编

在我国电视剧的创作领域,由当代文学作品改编的电视剧为数不少,如电视连续剧《激情燃烧的岁月》是根据石钟山的短篇小说《父亲进城》、《父亲和他的警卫员》、《父母离婚记》、《父亲离休》等系列作品改编而成的。《历史的天空》、《亮剑》等是根据军事题材小说改编而成的电视剧。《与空姐在一起的日子》、《蓝色佳期》等是根据网络流行小说改编的偶像剧。《青春之歌》、《红旗谱》、《林海雪原》、《野火春风斗古城》等电视剧由"红色经典"改编而成。现在我们以"红色经典"的电视剧改编为例,诠释当代文学作品的电视剧改编对文学各质素的取舍和浓缩,及其呈现的新异的文学特性。"红色经典"改编电视剧对文学原著的大规模创造性改编,暗合了市场经济崛起背景下的后现代文化语境,也是对市民审美趣味的一种刻意迎合。

1997年,人民文学出版社以"红色经典丛书"的名义,再版了《青春之歌》、《红旗谱》等20世纪五六十年代出版的、反映中国共产党革命斗争经历的文学书籍。"红色经典"一词成为五六十年代革命历史小说的代名词。"红色经典"是特定时代的产物,当这一特定时代发生变化之后,作品的内在矛盾就会暴露出来。故改编时应以当代意识反思既有文本的局限,缩短"红色经典"与当代文化、观众接受心理的距离。电视剧《吕梁英雄传》的改编回归了本真——对自由的民间土壤中成长的"山药蛋"文学内在意趣的传承。电视剧《吕梁英雄传》不再强调革命历史的宏大叙事,而力求"真",力求营造淳厚的原生态的农村生活情调,通过一系列看似琐碎的小故事,完成农民抗日英雄的群像塑造。比如雷石柱杀狗、康天成带羊群闯雷区等细节,建构了一个个亲切可信的人物形象,沿袭了"山药蛋"文学的乡土文化韵味,蕴含着言外之意、韵外之音。

而某些"红色经典"的改编则走上了娱乐化、言情化之路。如《林海雪原》改编成了一部浪漫言情剧,强化了爱情描写:白茹与少剑波之间多了一个苏军少校萨沙,勾勒起一条三角关系;小说中已经41岁的杨子荣添了一个旧情人——已嫁给土匪的槐花,而槐花的儿子却被坐山雕收养,所以,杨子荣在智取威虎山的过程中,面对美色考验的同时还需解救旧情人的儿子。改编中这种唯"情"、唯"浪漫"的追求,呈现出某种人为言情化的趋向,使某些人物的形象塑造失真失信,其艺术性也随之降低。

文学性在精神向度上是引人向上的,担负着电视艺术走向审美的责任,是使其进入审美境界的有力的精神指引。这要求我们站在时代思想的高度

对文学原著进行审美再创造,在审美接受中寻找到原著产生艺术感染力的精神源泉,从而更自觉地进入艺术再创造的更高境界。在一个多元开放的文化时代,有着共同审美宗旨的电视艺术与文学既能在整合互动中超越自己,更能在碰撞与对接中丰富提升各自的艺术魅力。

第八章　电视艺术的审美阐释

电视艺术发展至今已经成为时下最流行、受众人数最多的大众艺术。任何艺术的产生都不是凌空出世的，电视艺术也不例外，它是在站在传统艺术的肩膀上杂取各家艺术之长逐渐发展完善起来的。因此，在它的肌体里，势必流淌着其他艺术门类的血液。电视美学的建立和完善也离不开对传统美学的借鉴和继承。但作为一种新兴的艺术，它必定具有区别于其他诸种艺术的审美特征。作为"第七艺术"电影的"姊妹"而来到人世，电视艺术并没有像它的"姐姐"电影那样迅即得到人们的认同，被冠以"第八艺术"或者其他类似的称号，甚至还有些人一直不承认电视作为新的艺术形式的存在，对其抱有很大的偏见。归结其主要原因，是人们认为电视离其他高雅艺术尚有一段距离，缺少"只属于这一种"艺术的审美个性。德国著名学者鲁道夫·爱因汉姆仅将其作为传播媒介看待，指出："电视是汽车和飞机的亲戚，它是一种文化上的运输工具。当然，它只不过是一种传送的工具，它并不提供对现实进行艺术处理的新条件——在这一点上它不同于无线电和电影。"[①]但是，如果去除成见，仔细研究一些优秀的电视作品，我们会发现，电视艺术的一些美学成就已经展现在我们的面前，并且其格调和品位也得到了提高。

第一节　电视艺术对中外传统美学的传承

电视艺术要想提高自己的艺术品位，具备自己独特的审美特征，摆脱仅仅被视作传播媒介的尴尬处境，必须积极吸收传统美学的精华。在几千年传统美学的历史长河中，哪些美学观念适合运用于电视艺术中，哪些对电视艺术提高自身的品位是有益的资源，势必要紧密结合电视作为视觉与听觉、空间与时间艺术的表现特征。而作为一门综合性极强的艺术，电视艺术可

① 尹鸿、邓光辉：《世界电影史话》，国际文化出版公司，2000年版，第20页。

以在极大程度上传承传统美学的艺术精华。

一、电视艺术对中国传统美学的继承

电视艺术为舶来品,电视艺术的研究理论搭着便车成为舶来品似乎也无可非议,所以,目前学界充斥的是西方话语和西方理论,似乎中国传统美学理论与电视这一舶来品难以相容,格格不入。纵览目前电视研究的专著和学术文章,我们可以发现,不仅我们的研究体系完全受制于西方思路,理论和话语也几乎完全借用自西方,而且一些研究者常常对一些新概念、新名词趋之若鹜,生搬硬套拿来研究中国电视现象。但事实上,纵览中国荧屏,许多电视作品完全是中国化的——完全具有中国作风、中国气派和中国精神,以及中国化诗意的表现手法等等。中国传统美学博大精深、源远流长,其中对电视艺术产生较大影响的美学观念有意象、意境、虚实等。

(一)意象与电视艺术

意象一词,最早出自于《周易》的"立象以尽意"。所谓"圣人立象以尽意,设卦以尽情伪,系辞焉以尽其言"(《系辞上》),"象"泛指具体的个别的事物或现象。"象"是作为具体的现象、个别的事物而出现的,但人们却可以通过它来以小见大,由表及里,看到"意"的本质,所以《周易》非常重视象。但这里的意象一词往往不能分开来讲,因为意与象是浑然一体的,"意者,象也。象也者,像也"(《系辞下》)。《庄子》在此基础上又往前走了一步,将"意"和"象"分别视作目的和手段,而且看重目的,重"意"而舍"象","得意而忘言"。到了魏晋时期,玄学大师王弼进一步发展了意象这一美学思想:"言者所以明象,得象而忘言;象者所以存意,得意而忘象。"他明确了言、象、意三者的地位和关系,冲淡了《周易》中意象的神秘气息,认为只有从不拘泥于具体的言、象出发,才能真正获得普遍的一般的意,有限的形象的存在,正是为了说明事物内在的无限的意义。到齐梁时,刘勰提出了"独照之匠,窥意象而运斤"(《文心雕龙·神思》)的命题,从此,意象被纳入了艺术理论的轨道。虽说刘勰的意象仍然是一个含混不清的概念,但他将它放在《神思篇》内,同艺术想象挂了钩,这就很自然地使人产生这样的联想:意,理应当指作品的思想意义、内在情感,象理当指艺术形象。至唐,司空图则提出"象外之象"的观点,将含蓄、神似等都融汇进"意象"这一概念中,认为"象外之象"是只可意会不可言传的,同"弦外之音"、"言外之意"相类似。到后来,画论里有"是故运墨而五色具,谓之得意;意在五色,则物象乖

矣"、"画之当以意写，不在形似耳"、"画之当以意写"等观点，旨在以写为画，写意求神。

电视艺术是通过刺激人们的视觉和听觉来感染人、影响人的，即"像"和"声"是其表达意义的最终手段，如何运用视听形象来表达创作者的胸中之意便显得极为关键。通过适当意象的运用不仅能起到一般的叙事功能，更能达到一种意在象外、韵味无穷的表意功能。所以，电视艺术的意象作为电视的一种造型语言，直接以视觉造型来表意，给人以视觉的享受。如李少红导演的《橘子红了》、《大明宫词》等电视剧，形成了一种整体性的写意风格，积极运用色彩、构图等来写意，可谓一种崭新的创造。另外如电视广告的意象造型，有的浓郁、有的强烈、有的明快、有的淡雅，无不在构图、色彩、形态和动作上，追求视觉的冲击力和感染力。

电视艺术作品要想提高自己的艺术品位和文化底蕴，就应该适当地运用多种意象来表意，这些意象包括在整个文化传统中逐渐形成的已经具有固定象征意义的自然意象和从创作主题出发创造出来的具有深刻寓意的人为意象。例如月亮等自然界中的自在之物常常被文人骚客拿来表达他们彼时彼地的思想情感和胸中之意。月亮是我们先民最熟悉的自然天体，它时圆、时缺、时皎洁、时朦胧，变化莫测。它也成了中国传统艺术中重要的审美意象，在艺术作品中频繁出现，具有爱情、乡情、缺憾、永恒等审美意蕴，成了人类思想情感的载体。出于表达各种情感和意义的需要，我们时常可以在电视剧中看到或圆或缺的月亮空镜头，观此景象，各种情感便油然而生。

除了自然界中的固定意象如月亮、杨柳等，电视艺术创作中也有很多人为的意象。创造具有深刻意蕴的意象将为主题思想的表达带来事半功倍的效果，并在一定程度上增加作品的深度和质感。如在电视剧《老大的幸福》中，创作者就巧妙地运用了一对镀金鸳鸯的意象来串联起许多故事情节，表达了幸福的理念。在电视剧中这对镀金鸳鸯多次出现，饱含着深刻的寓意，是幸福美满生活的象征，傅老大一次次把它们送给别人，希望他们接收他这份美好的祝愿——夫妻之间如同鸳鸯戏水，能够白头偕老。

（二）意境与电视艺术

意境是在中国深厚独特的文化土壤中孕育出来的，是中国传统美学的核心范畴，一些电视创作者自觉地继承和发扬了华夏传统美学思想中重意境这一可贵特色。电视对意境的营造，就是通过运用独特的声画语言和表现手法营造情深景真、情景交融的审美境界，在有限的影视时空中表现无限的意蕴，引发观众无尽的遐思和联想。

电视艺术要创造出意境,首先就是要追求一种情景交融的境界,融情入境,拍摄那种能够表达特定感情的景物。常受人们称赞的刘郎的纪录片《西藏的诱惑》就是一部写意抒情的经典作品,在这部纪录片中,作者所追求的主旨是"西藏,是一种境界"。而怎样来展现这种境界呢?作者通过一个个充满诗意和韵味的镜头语言,将西藏的山山水水以及宗教和文化展现在观者面前。著名作家从维熙在《艺术殿堂无神像》一文中说:"看完《西藏的诱惑》,仿佛将我带出了泥淖的凡尘,走向了佛光下的绿洲净土。"这"佛光下的绿洲净土",恰恰就是《西藏的诱惑》所营造的艺术意境。①

除了于情景交融中塑造出电视艺术的意境外,虚实相生更是意境美的关键。艺术创作和审美活动唯有实现虚与实的统一,才能达到完满的境界。清笪重光在《画论丛刊》中指出:"空本难图,实景清而空景现;神无可绘,真景逼而神景生。位置相戾,有画多属赘疣;虚实相生,无画处皆成妙境。"让电视观众能从"无画处"看出"妙境",全凭"有画处"激起艺术联想,这就必须处理好虚境与实境的关系,运用那些有张力和象征性的镜头画面展现一个个虚实相生的影像世界。电视片《夏天里的羡慕》采用以虚写实的画面语言,于朦朦胧胧中塑造出了一种意境。为造此境,编导在光效处理上独具匠心。有时逆光拍摄,运用镜头的透视关系拍出夸张的画面,如小小的人举着一把金色大扇子上下扇动的黑色剪影,表现了留在记忆中变形的"印象"。必须拍实物时,也用虚化法或者一虚一实,富有独特韵味。如拍空椅子时,摄像机拍下的是黄色强光照射下投在墙上的暗黄色的影子和实物摇椅,相映成趣。在虚化方面,编导的办法也很多,有时为了避免实物出场,选择了最恰当的替代品:舞台道具。如表现"轮到我给别人扇一百下时",画面出现的是一个活灵活现的小泥人儿,眯着眼笑,背着手,幸福地享受这由汗水赢得的短暂的凉爽感。小玩偶的出现,使画面更具诗意,给观众的想象力以自由驰骋的空间。全片采用空镜头组合画面,空镜头语言具有丰富的意蕴,浓浓的情愫蕴含其间。深知"内容永远大于思维"这一道理的编导,考虑到全篇意境的和谐,选择了模糊造型语言的适度穿插,使童年的记忆更加"印象派化"。②

(三)虚实与电视艺术

除了在营造意境时我们所谈到的虚实相生、虚境与实境结合外,在艺术

① 高鑫:《刘郎论》,《中国电视批评论坛》,http://www.chinatvforum.org/Article/jlp/czdt/200809/210.html。

② 徐炳才、李隽:《试析〈夏天里的羡慕〉的意境营造》,《中国电视》,1995年第7期。

创作方法领域,虚实还指真实与虚构的关系,也就是有关艺术真实与生活真实或历史真实的关系问题。明人谢肇淛曾说:"凡为小说及杂剧戏文,须是虚实相半,方为游戏三昧之笔,亦要情景造极而止,不必问其有无也。"(《五杂俎》)这是指小说和戏曲创作,必定要根据需要而进行虚构,不必拘泥于生活中是否真有其事;但这种虚构要适度,必须有一定的现实根据,这就叫"虚实相半"。清人金丰在评小说时也曾说:"从来创说者,不宜尽出于虚,而亦不必尽出于实。苟事事皆虚则过于诞妄,而无以服考古之心;事事皆实则失于平庸,而无以动一时之听。"(《说岳全传序》)这里着重论历史小说中艺术虚构与历史真实之间的关系,主张必须有一个适当的度。李渔也曾专门论述戏曲题材的处理原则:"传奇所用之事,或古或今,有虚有实","实者,就事敷陈,不假造作,有根有据之谓也;虚者,空中楼阁,随意构成,无影无形之谓也"。他说明了虚构的意义,明确主张"传奇无实,大半皆寓言"。李渔还有"实则实到底"、"虚则虚到底"的主张,认为描写现实题材的作品必须"虚到底",而描写人所熟知的古事则要"实到底"。在电视剧的创作中,戏剧和小说理论的影响十分明显。当下大量的历史剧、古装剧、武侠剧等等,无不体现出真实和虚构的结合,真实才能让人入乎其内,观赏剧作时产生情感共鸣,虚构又使人出乎其外,不至于迷恋于其中,可以出乎其外产生情感间离。

近二十多年来,历史剧、武侠剧成为影视创作人员极感兴趣的对象,各类历史题材和武侠题材的影视作品充斥荧屏,并引来一波波收视高潮。除《康熙微服私访记》、《铁齿铜牙纪晓岚》一类戏说剧之外,号称所谓的历史正剧的作品,如《雍正王朝》、《康熙王朝》、《成吉思汗》、《汉武大帝》、《大明宫词》、《贞观长歌》、《大明天子》等等,无不穿梭于真实和虚构之间。越来越多的人对历史剧兴趣浓厚,但看过之后也往往会提出"历史是这样的吗"之类的问题。这一方面说明人们对过往事情关注的程度,另一方面也说明人们在欣赏时具有求真考实的价值取向。历史题材的文艺作品是否应尊重基本的历史事实——这是史学界提出的问题;艺术作品不是历史著作,不应该用历史学的标准要求它——这是文学艺术界中的人所持的观点。双方各执一词,众说纷纭,谁也无法说服谁。所以,尊重历史真实与艺术合理虚构之间的关系问题至今依然没有得到很好的解决,而市场经济条件下对娱乐媚俗功能的积极追求,更使得情况错综复杂化,但归根结底还在于历史剧本身,何处虚构、何处真实应该给观众以适当的明示,而不是打着"历史正剧"的幌子行虚构之事来娱乐大众。

二、电视艺术对西方传统美学的借鉴

如果说中国传统美学偏重于心、主观、表现和写意的话,那么西方古典美学更偏重于物、客观、再现和写实。电视艺术作为视听艺术,与电影相比更侧重于对于现实生活的真实反映和再现,也更侧重于叙事功能,所以,电视艺术应该积极继承西方传统美学的优秀理论资源。

由此来看,在西方传统美学史上,影响或者应该影响到电视艺术的美学思想莫过于以下一些学说:模仿说、悲剧和喜剧理论、崇高和优美等美学思想。

(一)模仿说

模仿说作为艺术起源诸学说中提出最早、风行时间最长、影响最广的一种理论,自古希腊文明初始时期提出后便迅速传播开来,直至19世纪在西方美学史上始终占主导地位,乃至20世纪仍然有人继续论述,可以说源远流长、影响深远。哲学家赫拉克利特第一次明确提出"艺术模仿自然"的说法:"艺术模仿自然显然也是如此:绘画混合白色和黑色、黄色和红色的颜料,描绘出酷似原物的形象。"[①]苏格拉底发展了传统的艺术模仿说,把艺术模仿的主要对象由自然转移为社会与人。亚里士多德则可谓是模仿说的集大成者,他提出了现实世界是艺术作品的直接摹本,艺术的模仿对象是"行动中的人",而且这种模仿能够反映事物的真实。他还明确指出艺术的本质是模仿,并认为艺术模仿的对象主要不是自然而是人生,是"各种'性格'、感受和行动",在"照事物的本来样子去模仿、照事物为人们所说的样子去模仿、照事物应当有的样子去模仿"三种模仿方式中,第三种方式最好。[②]

英国当代学者阿伯克龙比在对电视写实性的论述中,也指出了电视对现实的模仿特性,认为电视似乎是如实地反映世界的,因为电视具有写实性:"第一,写实性提供了一个'了解世界的窗口'。拿电视来说,观众与所看内容之间没有隔膜,就好像电视机是一块透明的玻璃镜一样,能让观众对远景一览无遗。电视像或者说似乎像一道可以直视的风景。第二,写实性

[①] 中国社会科学院外国文学研究所外国文学研究资料丛刊编辑委员会编,王太庆译:《欧美古典作家论现实主义和浪漫主义》,中国社会科学出版社,1980年版,第7页。

[②] 〔古希腊〕亚里士多德著,罗念生译:《诗学》,人民文学出版社,1962年版,第4—7页。

采用合理地定位人物、事件关系的叙事法……写实性的第三个特点是制作过程的隐蔽性。大多数的电视节目在这一意义上是真实的,因为观众在观看过程中没有被明示节目背后还有一个制作过程。"①

电视艺术与电影相比,其写实性尤为突出,电视似乎就是对现实生活的真实反映和模仿。这在新闻、真人秀、访谈以及时事类节目中表现得十分明显,我们常常将这些电视节目看作是现实中真实存在的现象。除了这些节目,虚构类的电视节目也可以达到让大家信以为真的艺术效果,因为它们看上去就是"现实",太"真"了,以至于很多人分不清或者不愿意分清楚电视世界和真实世界之间的界限。

(二)悲剧与喜剧理论

悲剧艺术自古希腊时代以来在西方一直有着巨大的影响力,而且其悲剧创作取得了很高的艺术成就,在古希腊时期就出现了举世闻名的四大悲剧家。西方的悲剧理论也取得了较为完备的发展,亚里士多德曾以其在《诗学》中对悲剧艺术的总结奠定了悲剧理论的基础,认为"悲剧是对一个严肃、完整、有一定长度的行动的模仿"②,能够通过引起人们的怜悯和恐惧之情来使人们的灵魂得到净化和陶冶。

悲剧具有感人的艺术力量,能够引起人们的情感共鸣,进而净化和升华人类的灵魂,古今中外取得巨大成就的文艺作品中有相当一部分属于悲剧。电视艺术作为大众文化产品,容易趋向于平面化、无深度。许多作品只是为了博得观众的一时欢心,缺乏感人的力量。如果适当地注入一些悲剧性元素,必然会引起人们对真实生活和情感的思考,增加作品的深度。如改编于白先勇先生的代表作《玉卿嫂》的同名电视剧,是一部以女性为主要观照对象的悲情作品,着力塑造了玉卿嫂这一带着深刻时代烙印的悲剧形象,以她对美满婚姻的追求开局,以她和所爱的人双双毁灭作终结,发人深省,催人泪下。

然而,更多的时候,人们是想从电视中获得一种精神的愉悦和放松,以缓解生活中难以负重的压力,电视为观众提供一些喜剧元素便显得十分必要,这也是为什么近些年电视轻喜剧能够迅速火爆荧屏的重要原因。康德曾对喜剧发生的原理进行过论述,在《批判力批判》一书中他举了一个很有

① 〔英〕尼古拉斯·阿伯克龙比著,张水喜等译:《电视与社会》,南京大学出版社2007年版,第23页。

② 〔古希腊〕亚里士多德著,罗念生译:《诗学》,人民文学出版社1962年版,第19页。

趣的例子:"一个印第安人在苏拉泰一英国人宴席上看见一个坛子打开时,啤酒化为泡沫喷出,大声惊呼不已。待英国人问他有何可惊之事时,他指着酒坛说:我并不是惊讶那些泡沫怎么出来的,而是它怎样搞进去的。我们听了大笑,而且使我们真正开心。并不是认为我们自己比这个无知的人更聪明些,也不是因为在这里面悟性让我们觉察着更令人满意的东西,而是由于我们的紧张和期待突然消失于虚无。"①这种喜剧的笑源于从紧张的期待突然转化为虚无的感情,而这种虚无何尝不是一种精神上的释然呢?电视剧《炊事班的故事》是一部表现军旅生活的情景喜剧,以一个普通连队的炊事班为故事发生地,通过发生在几个年轻炊事员身上的日常小事,把火热的、绚丽多姿的军营生活演绎得淋漓尽致、妙趣横生。在这些看似鸡毛蒜皮的小事中,几位演员亦庄亦谐的表演逗趣戏谑,笑料十足,令人忍俊不禁。

亚里士多德认为:"喜剧是对于比较坏人的模仿,然而'坏'不是指一切恶而言,而是指丑而言,其中一种是滑稽。滑稽的事物是某种错误或丑陋,不致引起痛苦或伤害。"②生活中美与丑并存,好与坏互见,电视作品可以通过对坏和丑的嘲讽和鞭挞,让观众在嬉笑中向往美和善。这是电视作品应该追求的目标之一。

(三)崇高与优美的美学思想

柏拉图在《文艺对话集》中曾谈到过"崇高",并且将其与"优美"并举。他说:"凭临美的大海,凝神观照,心中起无限欢喜,于是孕育无量数的优美崇高的道理,得到丰富的哲学收获。"③朗吉弩斯则将崇高美更多地引向了人们的内心感受,认为崇高风格的文学作品应该具有庄严伟大的思想、强烈深厚的热情、复合修辞格的藻饰、高尚的措辞和把前四者联系为一个有机整体的庄严宏伟的结构。但说到底,作品的崇高风格来自于伟大的心灵,崇高是伟大心灵的回声。④康德认为,崇高引起的"感动不是游戏,而好像是想象力活动中的严肃。所以同媚人的魅力不能和合,而且心情不只是被吸引着,同时又不断地反复地被拒绝着。对于崇高的愉快不只是含着积极的愉快,更多的是惊叹或崇敬,这就可称作消极的快乐。"⑤

崇高是对于对象和自身的一种超越,它产生于现实挫折与理想追求的

① 〔德〕康德著,宗白华译:《批判力批判》(上卷),商务印书馆,1964年版,第180页。
② 〔古希腊〕亚里士多德著,罗念生译:《诗学》,人民文学出版社,1962年版,第16页。
③ 柏拉图:《文艺对话集》,人民文学出版社,1963年版,第272页。
④ 朱立元主编:《美学》,高等教育出版社,2001年版,第170页。
⑤ 康德:《批判力批判》(上卷),商务印书馆,1964年版,第84页。

结合处,是由壮烈行动所引起的伟大心灵的震颤,是一种伟大的神圣的境界。崇高并不一定要惊天动地,关键在于它是一种理想的追求和对平凡的超越,是一种无言的大美,引起人们的崇敬之情。各类题材的电视作品都可以表现出精神的崇高,而史诗题材的作品则更容易体现出这种崇高之美。如大型电视剧《长征》将被誉为"人类历史上伟大壮举"的红军长征搬上了电视荧屏,完整地全景式地再现了红军长征的整个历程,不仅以大事件、大主题、大场面等营造了宏大的历史氛围,更以多种艺术手段展现、颂扬了蕴藏在红军长征中的那种可歌可泣、动人心魄的精神力量。"就美学风格而言,电视剧《长征》体现出一种崇高之美。崇高主要体现实践主体的巨大力量,展示主体和客体的冲突、对立状态,它以客体的无限大压倒实践主体为直观表象,而其实质则是受压抑的实践主体充分激发出自身的本质力量,经过严酷的斗争和艰苦的实践,转而征服或趋向于征服客体,从而实现主体和客体的统一,人们在观照这种严峻冲突的过程中,获得一种矛盾的、惊心动魄的审美愉悦。"①

相对于崇高,优美则有如下特点:"第一,比较地说是小的。第二,是光滑的。第三,各个部分的方位要有变化。但是,第四,这些部分不能构成棱角,而必须互相融为一体。第五,要有娇柔纤细的结构、不带任何显著的强壮有力的外貌。第六,它的颜色要洁净明快,但不能强烈夺目。第七,假如它不得不有一种显眼的颜色,而这种颜色就必须同其他颜色一起构成多样的变化。"②康德认为优美不会给人带来任何压抑,因为它"直接在自身携带着一种促进生命的感觉,并且因此能够结合着一种活跃的游戏的想象力的魅力刺激"。③

如果说崇高美在艺术形式上是"大弦嘈嘈如急雨"的话,那么优美在风格上则体现为"小弦切切如私语",可以唤起人轻松愉悦的审美快感。许多电视艺术作品都给人以优美的感觉,如电视音乐、电视诗歌散文,以及一些优秀的电视风光片、电视艺术片、电视纪录片等,甚至电视剧中的抒情性镜头、电视广告中的意象,也能够让人体味到一种优美感。

带给人们优美感的电视节目是人们放松心境的驿站,如电视诗歌散文

① 周然毅:《史诗美 崇高美 人性美——评24集电视连续剧〈长征〉》,载《中国电视》,2001年第10期。
② 博克:《关于崇高与美的观念的根源的哲学探讨》,《古典文艺理论丛刊》(第5辑),人民文学出版社,1963年版,第59页。
③ 康德:《批判力批判》(上卷),商务印书馆,1964年版,第84页。

以其"如同幽兰一般的品格,逐渐扩散着自己的魅力,精巧的形式和优美的内质散发出诱人的淡淡的幽香,越来越吸引观众的注意"①。这种如幽兰一般散发着淡淡的幽香的艺术风格,正是优美的魅力所在。

第二节 电视艺术的审美特征

电视艺术之所以称得上是一门艺术,必定有区别于其他艺术的审美特征。与其他艺术形式相比,首先,电视艺术具有强大的兼容性,集众美于一身;其次,电视艺术具有多样性,功能、题材、表现形式多种多样,能满足观众的多种需求;再次,电视艺术还具有其他艺术门类所缺少的参与互动性,让受众从旁观者变成了积极的参与者;最后,电视的日常伴随性让审美变成生活的一部分,日常生活中艺术无处不在。

一、兼容性

电视艺术的兼容性主要体现在两个层次上:在第一个层次上,电视艺术是伴随着科学技术的发展而产生的,因此,它是现代科学技术和艺术的共生体,兼容了科学技术和各种艺术,通过科学技术的手段将各种艺术展现于荧屏之上。这样一来,传统的艺术形式必定要发生新的变化,经过电视技术加工合成后的艺术体现出新的审美特征,甚至会生成新的艺术表现形式,如快镜头与慢镜头给人们带来的新的审美体验,多机位拍摄快速剪辑给人带来的全方位观看视角,电脑特技所制造出来的全新的美学场景,等等。如果没有技术的发展,电视艺术将只是其他艺术种类的简单杂烩,不会产生出新的美学特征。而且,每一次技术的进步,都会带来电视艺术的前进,如从直播到录制,从黑白到彩色,从模拟信号的低清晰度小屏幕到数字信号的高清晰度大屏幕等。所以,电视艺术离不开技术,电视是艺术和技术的兼容体。

在第二个层次上,电视艺术是多种艺术样式和艺术表达手段的兼容体。电视是声画并重的视听综合艺术,是时间艺术和空间艺术的结合体,极大地开拓了人类视听的广度和深度。它一方面借鉴了绘画、雕塑、建筑、书法、摄影等空间造型艺术的表现手段,一方面又继承了文学、音乐、广播等时间叙

① 周星:《艺术审美化的电视呈现——论中国电视诗歌散文的审美特征》,《电视批评》,http://www.cctv.com/tvguide/tvcomment/tyzj/zjwz/635.shtml。

事艺术的表现手段,而作为视听综合艺术,它更是直接借鉴了戏剧、电影等综合艺术的表现手段,可谓先天营养丰富。但电视艺术对这些艺术样式的兼容并不是简单地拼凑,而是将诸种艺术样式和表现手法重新融合,成为电视艺术有机整体的一部分。如电视兼容了文学,在内容和形式上,许多的文学作品相继被改编成电视剧、电视小品、电视小说、电视散文、电视诗等,使得原先以抽象书写符号为存在形态的语言艺术,转换成了声像兼备的声像综合艺术。而在艺术表现手法上,电视艺术更是吸收了成熟的文学艺术手法,如心理描写、悬念设置、环境烘托,等等。电视艺术也从戏剧那里借鉴了角色即时表演手法,对白、独白、旁白的语言表达方式,以及分场分幕的结构形式和衔接手法,等等。电视兼容了摄影,讲究构图、造型以及色彩、光线等的艺术运用。电视还吸收了电影蒙太奇和长镜头等手法。

电视汲取诸种艺术之所长,然后把各类艺术作电视化的杂糅处理,从而形成了电视艺术这一"新质"的综合体,在屏幕上构筑了一个独具特色的电视艺术世界。这种兼容性使电视艺术具有极宽的题材表现范围和极多的艺术表现手段,甚至可以这么说,凡是与人的视觉和听觉两大接受系统有关的一切存在的东西,都可以通过电视表现出来,在电视中找到一块立足之地。

而作为最富有电视特征的电视艺术样式,电视剧是兼容性最强的一种电视体裁。电视剧可以将新闻的纪实性、戏剧的情节性、小说的叙事性、诗歌的抒情性、曲艺的诙谐性、武术和杂技的惊险性等统统拿来为其所用,对社会生活做出多层次、全方位的反映,使观众获得身临其境的审美享受。

二、多样性

电视艺术的兼容性在某种程度上也决定了它的多样性,即它可以表现各种题材的内容,并且可以用多种艺术手法来展现出来。另一方面,电视艺术的多样性和观众需求的多样性也有着密切的关系。由于广大电视观众所处的地域、所属的民族、所经历的生活方式、所从事的职业,以及年龄和性别等不同,形成了不同的审美情趣,进而产生不同的审美需求。这便需要电视艺术是一种具有多重功能、满足多样审美需求的艺术样式。电视艺术的多样性大致表现在电视功能的多样性、电视作品题材的多样性、电视艺术体裁和表现形式的多样性以及电视艺术风格的多样性四个方面。

(一)功能的多样性

电视艺术作为一种极具大众缘的艺术载体,为了满足人们多方面的需

要,具有多种多样的功能。这大体表现在四个方面,即新闻传播功能、社会教育功能、文化娱乐功能和信息服务功能。

作为大众传播载体,电视艺术具有新闻传播功能。世界随时都在发生变化,作为社会性的动物,人们需要了解社会中发生的各种事情,电视可以让我们足不出户便可知晓天下大事。无论是战争与和平、天灾与人祸,还是经济危机与金融风暴,电视能在第一时间将发生在身边或是千万里之外的一切,展现在我们的眼前,让我们耳闻目睹、身临其境。

电视更是一间巨大的教室,具有社会教育功能。电视可以随时为我们提供各个方面和领域的知识,传播文化艺术。如《希望英语》教学英语,《人与自然》让人了解自然的奥秘,《百家讲坛》讲述各种历史和文化等。

电视艺术具有文化娱乐功能,可以满足观众的多种娱乐休闲需求,进而提高人们的审美水平。随着经济的发展和社会的进步,人们对娱乐休闲的追求也在不断地增多,旅游胜地、游乐场、影院等为人们提供了各种各样的机会,但是电视可以使人们足不出户便可得到娱乐休闲。如《天天向上》、《快乐大本营》等娱乐综艺节目将开心和娱乐进行到底,种类繁多的电视剧让人进入另一个休闲世界,游目骋怀。

电视还具有信息服务功能,可以提供日常性的信息服务,如天气预报、股市行情、生活小贴士、广告等,让观众在生活的方方面面得到满足。

（二）题材的多样性

电视艺术题材的多样性源于现实生活的多样性,现实生活中的一切都可以被拿来加工成为电视艺术作品。电视艺术可以触及社会生活的各个角落,诸如历史与现实、真实与魔幻、战争与和平、工农商学兵等,都可以通过荧屏得到表现。按照不同的划分标准,电视艺术可以划分为不同的题材,如根据剧作反映的现实生活领域可以划分为农村题材、都市题材、军旅题材、校园题材,等等,根据电视与现实的关系可以分为历史题材、现实题材、魔幻题材、武侠题材、穿越题材,等等。另外,我们常见的儿童题材、言情题材、商战题材等很难划分到某一类中,因为各类别之间常常出现交叉、重叠,或是含混不清。如《奋斗》属于言情剧题材,但与同为言情的《乡村爱情》相比,它又是都市题材;同作为都市题材,它又与表现家庭婚姻的《金婚》明显不属于同一个题材范围。总之,电视艺术的题材样式多种多样,可以满足不同年龄、不同性别、不同职业、不同审美旨趣的观众的收视需要。

（三）体裁的多样性

多种多样的电视节目题材需要多样的艺术体裁来表现,因此电视艺术

的体裁也是多种多样的。根据电视艺术与现实的关系,即是否允许虚构和艺术的加工,电视艺术可以分为纪实类节目和虚构类节目。电视纪实类节目包括电视新闻、电视纪录片和电视纪实性栏目,如《东方时空》、《焦点访谈》、《纪录片编辑室》等。而电视虚构类节目则是充分运用电视的手段对原始素材进行了艺术的加工和虚构的电视节目,这类节目是电视艺术的主体,大体包括电视文学、电视文艺、电视剧、电视综艺、电视动漫等。而每一体裁又可以进行进一步的细分。如电视文学可细分为电视小说、电视诗、电视散文和电视报告文学等;电视艺术可以分为电视风光艺术片、电视音乐艺术片、电视歌舞艺术片、电视风情艺术片、电视民俗艺术片、电视专题艺术片、电视文献艺术片等;电视剧可分为电视小品、电视短剧、电视单本剧、电视连续剧、电视系列剧等;电视综艺节目则可细分为电视综艺栏目、电视综艺晚会和电视文艺节目等。事实上,这样的体裁划分并不能涵盖所有的电视艺术样式,而且,某些旧的电视艺术体裁逐渐消亡,新的电视艺术体裁不断产生,电视艺术的体裁处在不断的更新中。

(四)风格的多样性

电视屏幕要想真正地丰富多彩,就需要有不同风格的电视艺术作品。能提供风格各异、琳琅满目的艺术作品是电视艺术成熟的一个显著标志。电视艺术风格的多样性,首先是由其所选取的题材和节目的体裁决定的。不同的电视艺术题材和体裁,需要不同的艺术风格与之相适应。其次,创作者不同的创作个性也会影响到电视艺术风格的呈现,也就会形成多种风格。再次,观众不同的审美需求决定了电视艺术风格的多样性。

三、参与互动性

无论是读书、看画展、欣赏雕塑或者聆听音乐,甚至是观赏喜剧或电影,受众都是在接受一件已经完成的艺术品,创作者和受众之间界限分明,受众无法参与到创作中,与创作者进行双向的互动。电视艺术则打破了这种壁垒和鸿沟,观众能够积极地参与到节目制作中,和节目制作者进行积极的互动,这是电视艺术相较于其他艺术门类的优越之处。电视艺术的这种互动性和参与性,也可以称介入性,是电视艺术所要追求和强化的特性。电视艺术最重要的功能之一是休闲娱乐,让观众在节目欣赏的过程中获得身心的放松和精神的愉悦。要想达到这样的效果,作壁上观当然不如披马上阵来得痛快,观众只有亲身参与到节目当中才能享受到最大的情感愉悦,获得

最大的享受。参与性越高,娱乐性也就越强,电视艺术的娱乐性决定了它必然具有参与互动性。电视艺术的这种参与互动性,根据观众参与程度的深浅,又可以分为浅层次的参与和深度参与互动。

参与是对文本的一种积极介入,其实,任何一种艺术形式都存在着欣赏者通过不同形式不同程度地介入其中的现象。例如观看戏剧或电影,我们会完全被情节所吸引,时而黯然垂泪,时而摇头顿足,时而捧腹大笑,或者在观看之后还余味未尽地对其说长道短、评头论足。这其实就是一种参与,电视艺术也存在这个层次的参与,观众在节目播出过程中会出现各种反应,收看完节目后或许还会继续谈论。但这种参与只是浅层次的参与,还不存在互动。此刻,即使观众对节目制作的意见再大,因为电视节目已经木已成舟、难以改变,再多的建议也只能是马后炮了。

深度的参与互动性是由电视艺术传播过程的现场性所决定的。电视艺术的收视环境是在客厅或卧室,这样的家庭环境打破了艺术和观众之间的审美距离,因此艺术就显得并非高高在上、不可挑战了。观众会一边看一边议论,非常自然地介入到节目中,为节目的制作出谋划策,甚至想主导节目的走向。电视节目制作者也并不排斥这种指手画脚的干预,而是经常设法把观众拉到电视节目中,使观众成为节目制作过程中的一员,最大程度地缩短了观众与节目之间的距离,进而为节目的制作开创了一条新路。

以"超级女声"现象为例,我们可以看出这种制作过程的深度参与互动。比如在选秀阶段,在超级女声迷们的积极参与和指责下,评委对选手的评判语言由刻薄、无所顾忌变得温和,制作者不仅修改了节目规则,而且在节目中添加了人文关怀的内容。这体现出超级女声迷的主动参与性起了极大的作用,观众们也从冷静的旁观者俨然变成了节目制作的参与者。甚至有人认为无论是节目形态的规制还是节目的制作过程,"超级女声"的特点都可用"互动生产"一词来概括。这种"互动生产"是指传者与受众大范围的全程互动,传者力邀受众参与节目的建构,受众大范围、长时间地积极参与。[①]

在国内,这种深度介入的互动过程大部分体现在综艺类和真人秀类节目中,而在电视剧等传统的节目中,这种深度的参与互动还远远不够。而在欧美和韩国,电视剧的这种参与互动性则体现得非常明显。许多电视剧的制作实行"边拍边播"的模式,根据观众的及时反馈来决定故事情节的进一

① 罗小萍:《费斯克理论与〈超级女声〉》,载《当代传播》,2006 年第 3 期。

步发展,对于制作公司的制作能力和电视台的经营能力提出了更高的要求。《大长今》的编剧曾说,她与中国编剧最大的不同就是边播边写边拍。作为编剧,她先与导演和制作方开会讨论,定下大框架后开始编剧,写出10集后,开始边拍边播边写,其最大的好处就是能及时听到各方意见,据此调整情节走向和人物命运。这种边播边写边拍的剧情参与,在《有你就有戏》中体现得最为明显,观众的参与广泛而深入,确立了观众至上的制播模式。①

四、日常伴随性

阿伯克龙比认为:"虽然电视看似平凡,却是日常生活必不可少的一部分。正如西尔弗斯通所说:'不管是专心还是不专心,有意还是无意,人们时时都在看电视、讨论电视或阅读有关电视内容。'日常生活很大程度上都离不开电视,对之我们已习以为常。电视提供打发时间的渠道,已成为家庭日常生活的一部分……电视特色常常就是与观众交谈的特色。大量的节目都采用面对观众'直接说'的形式……播音员、气象报告员、新闻广播员、访谈节目主持人等都是直接面对摄像机的,因此,给人的错觉是他(她)们在亲切地与观众面对面地话家常。科兹洛夫在谈起美国电视新闻主持人丹·拉瑟时说:人与人直接交流给人的印象是如此之强,因而,比如说当拉瑟说'晚安'时,我很可能对着屏幕应答说'晚安,丹'。"②其实,这正是电视艺术的日常伴随性的显著特征。随着电视机作为必不可少的家用电器走进每家每户之后,电视艺术的日常伴随性也显得越来越突出。通过位于客厅或卧室的电视机,电视艺术占据着人们生活里的点滴时间。看电视成了人们的一项日常行为,成为现实生活的组成部分。

另一方面,电视的日常伴随性是指观众在收看电视艺术的同时,常常会做其他事情。很显然,除了听广播,人们在日常工作和生活中做其他事情的时候,是不能同时看电影、读报纸或者欣赏绘画和雕塑的,而同时看电视则完全可以做到。电视艺术作为声画艺术,不像电影那样过多地强调画面的叙事能力,而是声画并重甚至更注重有声语言的叙事艺术,所以有时候观众可以边看/听电视边做其他家务。另外,考虑到电视的日常伴随性,即人们

① 王本朝:《〈有你就有戏〉与互动电视剧的意义》,载《当代电视》,2008年第11期。
② 〔英〕尼古拉斯·阿伯克龙比著,张水喜等译:《电视与社会》,南京大学出版社,2007年版,第15页。

有时会因为一些日常活动错过某些电视节目的信息,电视艺术常常会通过各种手段进行信息的重复,如电视剧往往会对重要情节进行回放,让观众不产生错过的遗憾。

电视的日常伴随性特征,对电视艺术的接受和传播有着巨大的影响,使它具有了潜移默化、润物细无声的功能,在日常渗透中强化了自己的力量,也在不知不觉中逐渐削弱了以往传统文化精英竭力维护的高雅艺术的权威地位,使艺术生活化、生活艺术化。

第三节 电视艺术的美学品格

电视作为艺术,离不开对美的呈现。美是所有艺术的灵魂,所以形成自身的美学品格是电视艺术始终应该坚持和追求的。任何一个艺术有机体都是内容和形式相互渗透、融而为一的,电视艺术也不例外,它应该将饱含丰富内容和多样形式的艺术有机体呈现在观众面前。因此,为使观众收看到有意味的形式,电视艺术应该做到于完美的形式中寄托深层的意蕴,于日常审美中不落俗套,创造出或高雅或通俗的审美格调,于大众文化潮流中清醒而独立,坚持自己崇高的美学品位,于大众文化时代形成各种不同的独特风格。意蕴、格调、品位和风格是电视艺术美学的重要属性,也是电视艺术应追求的美学品格。

一、电视艺术的意蕴

意蕴是指艺术作品通过外在的形式而渗透出来的理性内涵,类似于孔子所说的"文质彬彬"中的"质",但只有做足了"文",方能显出"质"来。作品中渗透的情感、作品所表现出的某种精义或者主旨,都可以视作艺术作品的意蕴。一般来说,艺术作品具有三个层面,即语言层面、意象层面和意蕴层面。就电视艺术来说,声画语言是其第一个层面,通过声画语言所呈现的意象是第二个层面,而读懂声画语言,发现电视艺术所呈现的意象之后,我们才开始接触到意蕴的层面。意蕴是伴随着意象在脑海的形成和声画语言对视听觉的刺激而产生的,但对意蕴的体悟又需要突破意象表层。用语言学的概念来讲,声画语言构成了能指,而意象则代表了所指,这一对能指和所指构成了意蕴的外延,只有通过外延我们才能领略到意蕴的内涵。

要领悟电视艺术的意蕴,我们首先必须理解电视的声画语言和它们所

呈现出的意象。从最基础的电视语言——镜头来讲,推、拉、摇、移、跟镜头是电视画面最基本的结构元素,每一个镜头的运用只有做到有的放矢,才能创造出富有意味的电视意象,进而体现出电视艺术的意蕴。另外如电视画面的切入、切出,淡入、淡出,化入、化出,定格,黑白与彩色的转换,画外音乐的插入等,也是各具特色的表现手段,能丰富画面语言的信息,挖掘其思想内涵,深化其精神主旨。

意蕴往往具有含蓄性,因此电视艺术在追求美学意蕴时,要注重含蓄地表达。电视语言与文字和其他语言相比,含蓄性较弱,因为作为图像语言的电视画面有种"自然化"的效果。斯图亚特·霍尔认为,图像符号的自然化"是因为视觉的感知符码流传得非常广泛,因为这种类型的符号比起语言符号来说较少任意性,语言符号'奶牛'不具有所再现的事物的任何特性,然而,视觉符号似乎带有该事物的一些特性"[①]。这样,人们就较少联想,而是直接将其与现实中的实物对应起来。要创造出有意蕴的电视艺术作品,就要克服这种缺陷。中国人历来有注重含蓄深沉的审美习惯,电视艺术欲真正吸引观众、打动观众,就应该适当地将电视艺术和含蓄的审美传统结合起来,克服概念化、呆板、直露的表现手法,使语言和画面更含蓄些,意蕴更深远些,内涵更丰富些。当然,含蓄并不是要创作者不带自己的主观意识和感情,而是指通过电视艺术表达某种情感或某一理念时,避免将所有内容直白地和盘托出,而是给观众充分的思考空间和想象的余地,激发观众再创造的潜能。

二、电视艺术的格调

格调是指艺术作品所表现出来的美学品格和思想情操,是艺术创作者艺术造诣、文学修养、审美理想和思想品格的综合表征。艺术作品的格调往往有雅俗之分,雅当然指高雅,俗则分为通俗和低俗。格调雅俗一则体现在作品的思想境界方面,二则体现在作品的艺术境界方面。高格调的作品不仅要表现健康深刻的思想内容,还要有精湛的艺术表现力。在所谓的后现代主义时代,电视艺术应该追求高格调的艺术作品创作。

格调的雅俗之争一直是电视艺术界长盛不衰的话题,它代表了精英文

[①] 〔英〕斯图亚特·霍尔:《编码,解码》,罗钢、刘象愚主编:《文化研究读本》,中国社会科学出版社,2000年版,第351页。

化与大众文化的争锋。例如,在电视剧《乡村爱情故事》研讨会上,该剧的主创人员赵本山就受到了来自传媒大学曾庆瑞教授的批评,曾教授在发言中称赵本山作品表现的是"伪现实",直言其境界不高,并且对"本山喜剧"也提出了质疑,他认为真正的喜剧应当以现实社会中的矛盾为基础生发出来,而非像《乡村爱情故事》等剧所展现的那样,放大人物的身体缺陷(如结巴),由此博得的笑声缺少爱和悲悯的情怀,艺术家应当以追求高雅、崇高为目标。针对曾庆瑞教授的批评,赵本山回应道,不强调收视率的存在,就是污蔑电视存在的价值,电视为谁做的?为高雅做的吗?是为大众、为百姓做的。① 显然,曾庆瑞教授认为电视剧《乡村爱情故事》的格调是不够高雅的,没有表现高尚的境界和思想情怀,赵本山则为了大众避开了高雅。

当然,面对十几亿人口,电视艺术的格调不可能一味地追求"阳春白雪",特别是对受教育水平相对较低的几亿农民来说,这样的高格调他们也未必买账,适当地来点"下里巴人"的作品未尝不可。在较为通俗的电视艺术作品中传达乐观、向上、团结、友爱等思想内容,尽管在艺术表现力上达不到精湛的水平,但对整个文化的发展也是有益无害的。

所以,无论格调是雅是俗,思想内容都要健康向上,而不应该低级无聊,应尽量做到思想性与艺术性的完美统一,达到雅俗共赏,为观众所喜闻乐见。当然,电视艺术创作者也不能只是顺应观众的需要,而是要适当地引导大众的审美品位,创作出更多的高格调作品。

三、电视艺术的品位

格调和品位是时常一同出现的一对概念,所指范围有交叠处,但二者也有区别。简单来说,格调是指艺术作品本身所具备的属性,品位则更多地是指人的主观感受。早在汉代就有"九品论人,七略裁士"的论人用人方式,将士人分为高低不同的等级,后来齐梁时代的钟嵘更是采用此论人方式,将从汉到齐梁的一百多名诗人,分为上、中、下三品论述他们的诗歌,撰写成《诗品》一书。电视艺术作品既有格调雅俗之别,也有品位的高低差异。

2000年8月,杨澜在香港创办了"阳光卫星电视频道",该频道播出的大多是一些高品位的电视节目,其宗旨是"传播优秀文化,服务精英社会",

① 中国日报网:《曾庆瑞:"本山喜剧"是伪现实主义 赵本山"冲冠一怒"》,http://www.chinadaily.com.cn/hqyl/mxoumeirihan/2010-04-12/content_144790.html。

以全球华人精英阶层为服务对象。但是,三年后阳光卫视却进行了大幅度的改版,最终由历史文化频道变成了娱乐综合频道。高品位电视节目为什么会步履维艰?主要出于对收视率和经济效益的考虑。

电视既是一种艺术,也是一种商品,如果一味地追求其商品属性,迎合某些观众的口味而降低电视艺术的品位,势必会产生粗制滥造、粗俗不堪的电视节目,最终在世俗潮流中迷失方向。当然,也并不是让电视节目故意曲高和寡,以示品位高雅,而是应该尽量兼顾商品属性和文化艺术品位。这方面做得较好的是中央电视台的科学教育频道,它始终坚持"教育品格、科学品质、文化品位",制作出了一些有一定品位的电视节目,如《百家讲坛》、《大家》、《人物》等,尽管其收视率还无法和其他通俗类娱乐性电视节目相比,但是其影响之大有目共睹。

高品位电视节目要取得健康的发展态势,必须打破"唯收视率独尊"的紧箍咒,使电视艺术从商业桎梏中挣脱出来,适当捍卫电视作为艺术的尊严。"电视人应正确处理节目品位与收视率的关系、节目发展与观众需求的关系、满足适应与引导提高的关系,避免走极端。收视率只能反映节目传播效果的一个方面,并不能代表整个传播效果。在追求收视率和经济回报时,应始终坚持节目的高品位标准,不能因收视率的下降而降低节目的文化艺术品位,并始终把后者放在首位,把社会效益放在首位。"①

四、电视艺术的风格

电视艺术的风格是指电视艺术在整体上呈现出的具有代表性的风貌,是一部作品或一个栏目区别于其他作品和栏目的显著特征。风格的形成是电视艺术超越初始的幼稚阶段趋向成熟的标志。强调电视艺术的风格化,就是要制作者对自己的作品和栏目给予充分的认识和定位。只有形成自身独特的风格,才能从根本上摆脱模仿和抄袭的尴尬处境。对于电视艺术的风格,下章将展开专论,此不赘述。

① 郭庆:《走出品位与收视率的困局》,载《中国电视》,2005年第12期。

第九章 电视艺术的多元风格

电视艺术的风格是指由于题材、体裁和个人审美观念的不同,电视节目的内容和形式所具有的鲜明特征,是鲜明地体现在创作者一部或一系列作品中的与众不同的整体风貌之美,也是创作者独特的创作个性和审美趣味的体现。风格的形成标志着电视艺术创作的成熟,具有十分重要的意义。

电视艺术风格是在一定条件下产生的,受到社会时代、地域民族、文化审美以及创作者的素质修养等因素的影响,质言之,风格的形成受到主客观两个方面的因素的影响。风格既表现在题材、主题、主导思想等内容诸要素中,又表现在镜头语言、情节结构和艺术表现手法等形式诸要素中,不同的风格体现出不同的美学特征。大体来说,某一地域有某一地域的整体风格,某一时代有某一时代的整体风格,某一美学主张会呈现出某种独特的美学风格,而每一个创作者和创作团体又会体现出与其时代、地域、美学主张相关的电视艺术风格。各种不同风格闪亮荧屏,正是电视艺术不可或缺的。

第一节 电视艺术风格的重要性

迈克·费瑟斯通在《消费文化与后现代主义》一书中曾说:"风格这个词指的是生活或艺术表现的前后一致和要素的等级秩序,是一些内在形式和表达方式。20世纪的批评家经常认为,我们这个时代缺少一种独特的风格。例如齐美尔把它称为无风格的时代,马尔罗则认为,我们的文化是一座无围墙的博物馆,是一些后现代主义所高度重视的感觉,强调的是东拼西凑的艺术杂烩、'复古'、符号秩序的崩溃以及文化的重演。"[①]作为大众艺术的电视艺术是不是缺少独特的风格或者不应该去追求多样的风格?电视艺术

[①] 〔英〕迈克·费瑟斯通著,刘精明译:《消费文化与后现代主义》,译林出版社,2000年版,第38页。

不像传统艺术如文学、绘画、书法等属于个人创作的艺术,而是集体参与创作,有时甚至是文化产业链条化生产与制作的产物,容易出现费瑟斯通所提及的无风格的危险。艺术的生命在于有独具特色的风格,如果电视艺术真正到了没有风格的时代,那也将是电视艺术的消亡之日。因此,形成各种独特的风格对电视艺术来说至关重要。

一、风格标志着电视艺术作品的成熟

歌德说风格"是艺术所能企及的最高境界,艺术可以向人类最崇高的努力相抗衡的境界",风格"奠基于最深刻的知识原则上面,奠基在事物的本性上面,而这种事物的本性应该是我们可以在看得见触得到的形体中认识到的"。[①] 歌德对风格的重要性进行了充分的肯定,认为风格是艺术所能达到的最高境界,也就是说,风格是艺术作品成熟的标志。

风格是一个具有普遍性的美学范畴,有助于人们更好地认识和把握美的具体形态。风格是一种独特的美,刘勰在《文心雕龙·议对篇》论到应劭、傅咸、陆机三人的作品时曾说:"亦各有美,风格存焉",指出了风格的实质乃是"各有美",即独特性的美。人们可以通过风格所呈现出来的"独特美"来认识和区别某一艺术作品与其他艺术作品的不同之处。风格的这种独特性与一般的艺术特色或艺术属性不同,它是艺术作品表现出的相对稳定的特色,能更为本质地反映创作者的思想、审美理性、精神气质等主观因素和时代、地域、民族等客观因素,风格的形成是艺术超越了幼稚阶段而进入成熟期的主要标志。目前,电视艺术在众多人眼中或许还没有达到传统艺术的审美高度,但其对各种独特风格的追求同样不可缺少,因为它是电视艺术成熟的标志。

电视艺术的风格体现在节目的诸要素中,既表现为节目制作者对题材选择的一贯性、对主题思想的挖掘和理解的深刻程度等内容方面的独特性,也表现为其对创作手法的运用、塑造形象的方式、对电视艺术语言的驾驭等形式方面的独创性。真正在内容和形式方面整体表现出独创风格的电视艺术作品能够产生巨大的艺术感染力,吸引观众。

对于具体的电视节目来说,编辑呈现出编辑的风格,导演呈现出导演的风格,而每个节目主持人也要有区别于其他主持人的风格。只有形成了独

① 〔德〕歌德等著,王元化译:《文学风格论》,上海译文出版社,1982年版,第3、4页。

特的风格,才标志着这一节目的成熟。如湖南卫视的《快乐大本营》自 1997 年开播以来取得极高的收视率,得到众多观众的认可和好评,就是因为其有自己独特的娱乐风格。《快乐大本营》崇尚年轻时尚,常常请一些明星嘉宾与主持人和观众进行现场互动,几位主持人也各具特色,已形成并坚持着自己的独特风格。近些年赵宝刚所导演的电视剧也明显地表现出独特风格。自 1990 年执导电视剧《渴望》、1991 年执导《编辑部的故事》到 2007 年的《奋斗》、2008 年《奋斗》的姊妹篇《我的青春谁做主》等诸多耳熟能详的电视剧作品,赵宝刚赢得了"中国言情剧第一导"的美誉。他的作品从整体上看,不是那种只有感情没有生活的青春偶像剧,而是紧贴现代都市生活,表现都市青年人的生活状态和社会所关注的某些热点话题,于人物对话中体现某些生活小哲理,叙事轻松幽默,从多角度展现出人生美好的一面,给人以健康乐观的感觉。

二、风格的异彩纷呈让电视艺术永葆青春

任何一门成熟的艺术都不可能只有一种或有限的几种风格,而是各种风格异彩纷呈,争奇斗艳,这样才能使艺术获得永久的生命活力。多种因素的交互作用,形成了艺术作品风格上的千差万别。对于文学作品的风格,刘勰在《文心雕龙》中曾经分为典雅、远奥、精约、显附、繁缛、壮丽、新奇、轻靡八类,司空图在《二十四诗品》中则分为二十四类,当然还有其他的分法,但是无论哪种分类,都难以穷尽所有的文学作品风格。从理论上说,风格的种类应该是无限多的,因为"风格即人",有多少人进行创作就会有多少种风格,而且同一个人在不同时期也会表现出不同的风格。电视艺术同样有多种多样的风格。不同的节目制作人会有不同的制作风格,不同的主持人会有不同的主持风格,不同的演员有不同的表演风格,而电视艺术作品的风格正是节目制作人的制作风格经主持人或演员演绎后表现出来的综合风貌。

各种各样的风格是电视艺术永葆青春和生命活力的法宝。电视艺术作为大众艺术,在制作和表演方面容易出现同质化的现象,一种风格的节目出现后,如果立即引来一大批追随的同类风格的电视节目,很容易导致这些电视节目都泯灭了自己的特色,最终同归于尽。如 1998 年湖南卫视推出了一档婚介交友类节目《玫瑰之约》,每期有 6 对男女嘉宾登台展示自我,探讨爱情,谈婚论嫁,现场还会加入一些嘉宾的才艺展示和幽默调侃,征婚与娱乐融为一体,节目播出后迅速火爆荧屏。随之而来的是全国范围内兴起一

批风格类似甚至雷同的此类节目,如海南电视台的《男女当婚》、陕西电视台的《好男好女》、重庆电视台的《缘分天空》、河北电视台的《心心广场》、河南电视台的《谁让你心动》等20多个同类节目,最终形成了风格的单一化,使观众产生了审美疲劳,最终被遗弃。但是,出于同样的目的,反映同样的内容,相隔十年余年后,2009年底湖南卫视的《我们约会吧》和2010年初江苏卫视的《非诚勿扰》相继开播,引来了又一次婚介交友节目的收视热潮,这些节目采用了迥异于以往的制作风格,给观众带来眼前一亮的感觉,但最终仍因为新一轮的盲目跟风而使其质量大打折扣,应当引起相关制作者的反思。

 电视艺术的风格和观众的审美需求是紧密相关的。一种风格的电视节目可能会随着观众的审美品位的提高而显得逐渐过时,失去往日的鲜活感,但此时也会有新的风格的电视节目产生。电视艺术风格的新陈代谢是电视艺术永葆青春活力的根基。以电视综艺类节目为例,上世纪90年代以《综艺大观》、《曲苑杂坛》为代表的一批综艺节目以明星的表演为主要内容,是一种舞台表演的电视版,给观众带来了较高层次的精神享受和情感满足,但还没有充分电视化。后来人们对这种单一的表演类风格的综艺节目逐渐厌倦,1997年湖南卫视的《快乐大本营》以快乐和游戏为宗旨走出了综艺类节目的新路子,随后北京电视台的《欢乐总动员》、江苏卫视的《非常周末》等节目将大众娱乐变成了电视综艺类节目的自觉追求,大众开始积极地参与到电视节目中。之后,电视综艺类节目中观众的参与性不断增强,而且在娱乐中增加了益智的元素,如1998年央视的《幸运52》、2000年央视的《开心辞典》等节目寓教于乐,具有较大的开放性,解决了教化的宗旨与娱乐的表达之间的矛盾,在节目导向上向主流意识靠拢。进入新世纪以来,综艺节目更是如火如荼地发展起来,各种真人秀节目相继上演,如《非常6+1》、《梦想中国》、《超级女声》、《星光大道》等平民选秀节目,将表演、娱乐、游戏、益智、煽情等元素融为一体,展现出电视综艺节目的非凡魅力。电视综艺节目还会发展,以后会有其他风格的节目产生,这种新陈代谢、生生不息正是电视艺术的生命活力所在。

第二节 电视艺术风格的形成因素

 歌德说:"一个作家的风格是他的内心生活的准确标志。""但风格不仅仅是主观的东西,不能仅仅搞反求诸己,更不能搞万物皆备于我。因为同样

具有客观性。"①所以,风格既是艺术品独特的内容与形式的统一,也是创作主体的个性特征和人格与由作品的题材、体裁以及社会、时代等历史条件决定的客观特征的统一,即风格的形成有其主、客观的原因。

电视艺术风格的形成也包括客观和主观两方面的因素。一定的政治环境、社会风尚、经济状况和文化导向都是影响电视艺术风格形成的客观因素,创作者的审美趣味、生活经历、文化修养等则是影响电视艺术的主观因素,因此,即使在同一历史环境下,一些电视艺术作品的风格也各不相同。

一、客观因素

艺术家所生活的时代、社会、地理环境、所属的民族、社会阶级或阶层等等,都是影响其艺术风格形成的客观因素。它们共同规定着电视艺术风格的发展方向,并给电视艺术作品的风格打上了深刻的烙印,赋予风格以时代的、地域的、民族的、阶级的具体内容。电视节目制作者所掌握并予以艺术表现的世界是被时代、地域、民族、阶级所制约的世界。这个世界的特点必然影响到电视艺术作品的内容和形式。除了时代、地域、民族、阶级这些影响电视艺术作品风格的主要客观因素外,还有诸如电视艺术作品所具体表现的客观对象、所选择的题材及体裁等较为次要的客观因素,对作品风格的形成也会产生一定的影响。如战争题材作品的整体风格就会迥然不同于家庭题材作品,而同为战争题材的电视剧,"红色经典"电视剧和近年来出现的谍战剧的风格又有很大的差异。

首先,电视艺术风格的形成受时代精神的影响,是时代的产物,每一时代的电视艺术作品必然要打上这个时代的烙印。这是因为,在同一历史时代,艺术创作要面临相同的社会问题,解决类似的矛盾斗争,所以这个时代的电视艺术作品的内容与形式、思想和艺术等方面在整体上必然表现出某些共同的基本特色。

如在中国电视刚刚诞生的1958年,正是中国社会主义建设的艰难时期,为了配合中央关于"忆苦思甜"精神的宣传,北京电视台播出了电视短剧《一口菜饼子》。剧中的妹妹吃过饭,拿着一块枣丝糕高兴地逗狗玩,姐姐发现后制止了妹妹,并由此引发出一段对旧社会悲苦生活的回忆。电视短剧通过这个故事告诉妹妹,也提醒观众不该忘记过去的苦难岁月。尽管

① 〔德〕爱克曼辑录,朱光潜译:《歌德谈话录》,人民文学出版社1978年版,第39页。

当时中国的电视艺术还处于幼稚的起步阶段,但电视艺术工作者将时代精神融入电视作品中,体现出那个时代所独有的社会文化内涵。此后,无论是改革开放初期还是进入市场经济大潮的今天,电视艺术作品都明显地受到各自时代精神的影响。如在改革开放初期,《乔厂长上任记》《赤橙黄绿青蓝紫》《女记者的画外音》等电视剧将触角伸向了改革题材,塑造了勇于大刀阔斧进行改革的新兴企业家和改革家的艺术形象,同时也揭露了改革进程中所面临的难题,打上了鲜明的时代烙印。

其次,地理环境、风土人情等是影响电视艺术风格的另一客观因素。某一地域的自然风光、人文风情也会影响到电视艺术作品的整体风格。考察中国的纪录片创作,可以发现,由于地域不同,纪录片创作形成了几个明显不同的流派和风格,大致包括"京派"纪录片、"海派"纪录片和"西部"纪录片。"京派"纪录片一方面受到国家文化、制度文化的影响,同时又深受京城特有的胡同文化的浸润,热衷于表现史诗类的历史题材、重大的现实生活题材,关注普通人群;"海派"纪录片由于受到上海浓郁的同质性城市市民文化的影响,表现出记录身边的人和事的热情;"西部"纪录片受西部地区绚烂多彩的民族文化和异质风情的影响,偏爱人类学题材和自然环境类题材。①

另外,民族、阶级、阶层等客观因素也影响着电视艺术的风格形成。不同民族的创作者的思维方式、语言习惯、社会心理都带有自己民族的特色,其电视艺术风格显现出独特的民族性。无论是美剧、日剧还是韩剧,都具有各自的民族风格,这不仅是因为演员的外貌、语言等不同,更关键的是作品所反映的民族文化和民族精神不同。即使属于同一民族,不同的创作者创作的电视艺术作品也会呈现出不同的风格。

二、主观因素

电视艺术风格的形成,固然与时代、地域、民族、阶级等外在客观因素密切相关,但仅仅从客观上去解释风格形成的原因,是不够的,因为外因必须通过内因才能起作用。电视艺术作品的风格,更主要地、更直接地来自于创作者的主观思想和创作个性。秦牧认为:"一个作家的生活道路、思想、感情、个性、选择的题材、运用文学语言的习惯和特色、生活知识积累的广度和

① 参阅欧阳宏生主编:《纪录片概论》,四川大学出版社,2004年版,第334—357页。

深度……这一切总汇起来构成他的风格。"①

虽然不同于文学艺术作品的创作,电视艺术作品一般不是由单个人独立完成(除了纪录片等少数体裁的节目外),但有鲜明艺术风格的电视艺术作品依然能够体现出电视节目制作者或主创人员的个性和特点,他们的生活经历、性格特征、志趣爱好、文化修养、思想境界等主观因素是形成电视艺术作品风格的基础。不同的社会环境和生活道路,不仅为创作者提供了艺术素材,而且培养了他们的艺术思想,使其电视艺术作品表现出区别于其他艺术作品的显著特征。

比如著名导演赵宝刚,已经形成了自己独特的导演风格,这种风格也成了其电视剧高收视率的保障之一。其风格的形成和赵宝刚本人的人生经历、志趣爱好等主观因素是分不开的。赵宝刚学过8年音乐,从小比较系统地学过钢琴、指挥、作曲、声乐等,因而他喜欢按照音乐的旋律构思故事。他认为,一部作品的成功,音乐占有相当大的比重。"没有音乐的片子,是没有味道的,出不了感觉。当音乐与剧情相融合,不仅能把你要表达的内容渲染得淋漓尽致,而且还会使故事升华。"赵宝刚还说:"我和海岩(《永不瞑目》编剧)的合作应该算是'臭味相投',他所喜好的一些东西以及对市场的把握,和我的思想有一些吻合,我们在美学意识上也有很多共通之处。我们对于爱情表现方式的理解是:生活当中还没有发生的,但是有可能发生的。它的真实性在于整个情感的过程是真实的。我们的作品给人营造出爱情的美丽、艰辛和残酷,是人们很向往、很想经历的,这实际就抓住了观众的人性隐情和收视的期盼心理。"②这是他的美学追求,也是其作品风格的基础。

1990年首次参加中央电视台《春节联欢晚会》,此后便在《春晚》上享有极高声望的赵本山,也早已形成了自己独特的艺术风格,其小品代表作《我想有个家》、《红高粱模特队》、《昨天、今天、明天》、《卖拐》、《说事》、《不差钱》等妇孺皆知,他本人更被观众誉为"红笑星"、"小品王"、"东方卓别林"。后来他又涉足电影、电视剧等领域,也取得了令人瞩目的好成绩。由他担任导演和主演的《刘老根》、《刘老根Ⅱ》、《马大帅》、《马大帅Ⅱ》、《马大帅Ⅲ》,导演并参演的《乡村爱情交响曲》系列电视剧、《关东大先生》等都体现出鲜明的赵氏喜剧风格。无论是小品还是影视作品,赵本山的风格都是十分明显的,与他的人生经历和个人素养分不开。多年的农村生活

① 秦牧:《艺海拾贝》,上海文艺出版社,1978年版,第14页。
② 唐海(记者):《赵宝刚:对艺术的甜蜜向往和执著追求》,载《当代电视》,2004年第1期。

使赵本山了解农村,熟悉那里的生活方式,他积极地从农村汲取营养,并从民间艺术二人转中获得创作灵感和喜剧元素,形成了自己独树一帜的风格。他说:"我从十几岁时在学校里唱二人转,进了乡剧团,然后一点儿一点儿地登上了大舞台。我现在的作品有许多二人转的东西,在风格上和别人的不是一个样儿,所以就'独树一帜'了。"①

第三节 电视艺术风格的表现形式

各种各样的艺术风格,在电视艺术作品的内容与形式中表现出来,呈现出各种各样的表现形式。

一、时代风格

一定时代的艺术作品总是有着鲜明的时代特点,表现出不同于其他时代的艺术风格。茅盾先生曾指出:"一时代有一时代的文风……时代精神,反映在我们的文艺创作中,就是时代风格,一切的个人风格中都不能不渗透着这光芒四射的时代风格。"②不同时代的社会生活、人们所面临的现实问题,及其思想认识、言语习惯、流行时尚等都是不同的,呈现在电视荧屏上的电视艺术风格也会表现出明显的差异。

电视艺术受到时代的限制,在题材内容和表达主旨上往往呈现出这一时代的整体风格。例如,中国电视刚刚起步的20世纪五六十年代,也是新中国成立和发展的初期,此时的电视剧大多以反映现实生活为己任,自觉自愿地担负起讴歌新时代、宣传新思想、歌颂新人物、表现新生活的任务,大多数作品旨在进行思想教育。如《新的一代》、《幸福岭》、《战斗在顶天岭上》、《相亲记》、《桃园女儿嫁窝谷》、《新来的保育员》、《守岁》、《生活的赞歌》、《合家欢》、《展翅高飞》等,③这些电视剧都紧贴当时的生活,表现了各个行业的新人新事,讴歌了社会主义建设的美好生活。"文化大革命"后,中国社会进入了大变革时代,也是社会主义新人、新事不断涌现,英雄辈出的年代,反映新时代精神、礼赞英雄成了电视剧艺术工作者的责任,于是,荧

① 载《人民论坛》,2003年第4期。
② 茅盾:《争取社会主义文学的更大繁荣》,作家出版社,1960年版,第29页。
③ 吴素玲:《中国电视剧发展史纲》,北京广播学院出版社,1997年版,第32页。

屏上出现了《焦裕禄》、《铁人》、《孔繁森》、《一个医生的故事》、《好人燕居谦》、《有这样一个民警》、《矿山小英雄》、《沟里人》等作品。①

时代精神是无可复制的,这也体现在电视艺术作品中。欣赏这些具有鲜明时代内容和时代精神的电视艺术作品,人们或许会有翻阅老照片的感觉。如电视剧《便衣警察》重拍的原因就是因为海岩想更加真实地再现那个时代的特色。他说:"《便衣警察》的重拍,我想按照原作来拍,比原来电视剧更能真实反映那个时代。我们这个年龄或年龄再大一些的中年人,看这类片子会有一种怀旧的亲切,能够回忆起他们年轻时候的生活。而现在20岁的年轻人看到这个片子会有新奇感。原来他们父母年轻时候是这样的,使人感到恍若隔世,这种距离感,会让人联想到很多,从而产生一种历史感。历史能够让人成熟,能够揭示人的本性,现实不一定能揭示人的本性。尽管那个时代的语言、事情,在现在看来也许很滑稽,但人是不能嘲笑历史的……你知道我们的人类是这样过来的,我们的祖辈、父辈是那样过来的,比照我们现在的生活,说明时代有如此巨大的变化。现在我们为此争来吵去的事,多少年后再看,就会觉得很可笑。每个时代有每个时代的问题,同一个问题不同的人会有不同的联想。《便衣警察》总的来说是正面宣传中国的传统观念。我们中国的道德观里,国家的利益是第一位的,个人小我服从大我,牺牲小我顾全大局,这是东方精神。这其中还有革命英雄主义、献身奉献精神和英雄气概,这些或许在新一代看来很滑稽,但我们生活的那个年代很真实,并且在我们今天的社会中也很需要。"②

电视艺术的时代风格是相对的,我们谈到的某一时代的电视艺术风格,并不能包含这一时代所有电视艺术作品的全部特点,而只是指这一时代的主要特点。

二、地域风格

中国地域广袤辽阔,各地之间无论山川水土等自然地理环境,还是语言、风俗、文化等人文地理环境,都有很大的差异,潜移默化地影响着艺术家的生活、思想和情感,也会自然而然地反映到他们的艺术创作中,呈现出地域特色,例如,电视剧《乔家大院》的晋味儿,《四世同堂》、《大宅门》的京味

① 吴素玲:《中国电视剧发展史纲》,北京广播学院出版社,1997年版,第267页
② 张洁:《海岩:最有说服力的是时间》,载《人民论坛》,2004年第12期。

儿,《刘老根》、《乡村爱情》、《闯关东》的东北味儿,等等。

电视艺术的地域风格主要来自两个方面:一是电视艺术所要呈现的艺术对象,二是创作者本身。前者包括特殊地域的环境、人物、风俗、方言、文化传统等,后者涉及地域文化心理素养、地域文化知识积累和对地域文化传统和特色的敏锐感受力等。

电视艺术的地域风格通过电视节目的方方面面表现出来。从大的方面来讲,主要体现在内容和形式两方面。内容包括电视艺术的题材、主题思想、人物形象等。任何电视艺术作品都要展示具体的地域风景、风俗和文化传统,以及通过具体人物所体现出的主题思想,这也是电视艺术最显著的地域性特征。在艺术形式上,电视艺术的地域风格主要表现在体裁、语言和其他形式因素中,这些外在形式因素对于强化电视艺术的地域风格具有积极作用。

首先,不同地域的题材体现出不同的风格。不同地域的自然环境和文化环境构成地域风格的显著特征,不同的自然景观和风俗人情给人以不同的审美感受。如四合院、小胡同、京腔京韵是北京文化的一种象征;黄土高坡、安塞腰鼓、小米饭、信天游则代表了陕北的地理和文化特色;而小桥流水、乌篷船、白墙青瓦则是江浙一带的地域风貌。电视艺术要突显不同的地域风格,首先就是要突出这些地方特性。因此,在制作电视艺术节目时,制作者首先要抓住当地独特的题材,充分展示其独有的地域性风格。近几年荧屏上的东北题材电视剧,无论是《刘老根》、《乡村爱情》、《别拿豆包不当干粮》、《清凌凌的水蓝莹莹的天》等现代乡村题材作品,还是《闯关东》、《林海雪原》、《赵尚志》等历史或战争题材作品,剧中鲜活的人物形象和嬉笑的东北方言,以及独具特色的东北地域风景和文化,给人们带来了一股强劲的"东北风",也带来了欢乐。

其次,不同地域风格的电视艺术作品的主题思想具有一定的地域性。电视艺术的主题思想是其生命和灵魂,无论是综艺节目还是电视剧都必须有一定的主题思想,不能漫无边际,或主题思想不健康。对主题的表达并不意味着对抽象思想的直白表述,而是与具体的题材和艺术形象密切结合在一起。创作者的立场、观点和创作意图不同,相同的题材也会表现出不同的主题。"同是反映经商题材的电视连续剧,《乔家大院》揭示的是晋商的拼搏奋斗精神;《大宅门》揭示的是北京人抗日爱国的主题;《闯关东》揭示的则是山东人在东北的顽强不屈、爱国救国的思想。这些都充分表现出不同

地域人的不同思想品质,从而反映出不同的主题思想。"①这些电视剧对各自主题思想的表达都带上了不同的地域特色。

再次,不同地域的人物具有不同的地方特色。"一方水土养一方人",不同地域的人们受到不同自然环境、社会历史文化等地域性因素的影响,往往具有属于这个地方的人们所共有,且不同于其他地域的性格、价值观、兴趣爱好等。整体来说,北方人粗犷,南方人细腻;北方人沉稳,而南方人灵动;北方人爱谈政治,而南方人少谈国事。具体到每个较小的地域,也都有各自的地域特色。如在电视剧《四世同堂》、《大宅门》等作品中,京腔京味的北京人能侃会说,而且热心政治。《刘老根》、《乡村爱情》、《清凌凌的水蓝莹莹的天》等东北题材电视剧里的当代东北人则幽默风趣,务实能干,直爽豪气。

不同地域的题材、主题思想和人物形象总是要通过不同的艺术形式表现出来,体裁、语言和其他形式因素就成为将其艺术对象风格化地呈现出来的关键。

不同地域的电视艺术往往有各自擅长的体裁,这些独特的体裁也往往成为该地域电视艺术的显著特征之一。例如在北京,以郭德纲为代表的相声新势力在民间和电视荧屏上兴起,将传统的相声艺术和当代的流行文化充分融合,别开生面,为电视相声艺术注入新的生机和活力。而云南等少数民族的歌舞则代表了当地的艺术精华,大型歌舞集锦《云南映象》将云南原创乡土歌舞与民族舞重新整合,在现实的基础上再创了神话般浓郁的云南民族风情。

语言等其他形式因素也具有鲜明的地方特色。适当地运用方言,能为电视艺术增色不少。如《乡村爱情》中的东北方言、《手机》里的河南方言、《武林外传》里的陕西方言等,不仅为电视剧增添了不少喜剧效果,而且将地域风俗和文化原汁原味地表现了出来。

三、不同形态的美学风格

因创作者美学观念的不同,艺术作品往往表现出不同的美学风格。风格的归类多种多样,刘勰概括为"八体",司空图分为二十四品,姚鼐则有刚柔之论,王国维又分为优美和壮美。采用不同的划分标准,可以将不同的美

① 张方、王秋皓:《地方台电视文艺的地方性》,载《剧作家》,2008 年第 5 期。

学风格划入不同的形态中,但任何一种划分标准都无法涵盖所有的美学风格。

各种各样的电视艺术绽放荧屏,可谓姹紫嫣红。单就电视剧而言,高鑫教授曾分出若干种风格来,他认为:

> 电视剧《蹉跎岁月》之所以具有激愤、深沉的艺术风格,这是由它从客观现实中,选取了十年浩劫中青年人的生活道路这一特殊题材所决定的;电视剧《高山下的花环》之所以具有雄浑、悲壮的艺术风格,这是由它从客观生活中,选取了对越自卫反击战这一惊心动魄的事件所决定的;电视连续剧《新星》之所以具有严峻、尖锐的艺术风格,这是由它从客观生活中,选取了一位锐意改革,敢于向不正之风宣战的县委书记的形象所决定的;电视剧《金房子》之所以具有活泼、轻快的艺术风格,这是由它从客观生活中,选取了新时代年轻人以乐观主义精神战胜困难这一主题所决定的。由此可见,电视剧的艺术风格,必然受到它所反映的客观现实的制约。①

归纳总结后,根据传统戏剧的分类方法,高鑫教授将电视剧的风格大致分作悲剧风格、喜剧风格、悲喜剧风格、轻喜剧风格等。随意举几个例子,电视剧就能体现出这么多种风格,或激愤、深沉,或雄浑、悲壮,或严峻、尖锐,或活泼、轻快,等等,是因为这些电视剧受到它们各自反映的客观现实的影响,因此,客观现实的无穷尽,也决定了电视艺术具体风格的无穷尽,任何分类都无法涵盖所有电视艺术作品。

电视艺术的美学风格是多种多样的,下面从几个角度切入,试论电视艺术若干不同的美学风格。

(一)阳刚与阴柔风格

传统上,人们一般把雄浑、奔放、刚健等一类风格归之为阳刚之美,把优雅、委婉、含蓄这类风格归之为阴柔之美。纵观电视荧屏,不乏充满阳刚之美和阴柔之美的电视艺术作品。

革命题材的电视剧往往充满雄浑的革命意志,《长征》、《解放》、《亮剑》、《红日》等,无论是史诗般的宏大叙事,还是从个人的独特视角进行讲述,无不表现出革命者的阳刚之气,进而使电视剧的整体风格显得雄壮激昂。而一些展现祖国壮丽山河的大型电视艺术片、纪录片等,也无不显现出

① 高鑫:《试论电视剧的艺术风格》,载《现代传播》,1986年第2期。

阳刚之美。如纪录片《话说长江》开头的主题曲《长江之歌》就充满了奔放的气概:"你从雪山走来,春潮是你的风采;你向东海奔去,惊涛是你的气概……"虹云和陈铎两位老艺术家绘声绘色的解说,浓墨重彩、翰墨华章的解说词,长江两岸的旖旎风光,以及长江从古到今的传奇故事,令人回肠荡气。

整体来说,电视风光艺术片、电视风情艺术片、电视诗歌、电视散文等体裁的电视艺术作品往往表现出委婉含蓄的阴柔之美。如电视风光艺术片《椰风海韵》、电视散文《最后一个船夫》等都是阴柔美的代表。而一些电视剧也极尽阴柔之美,如李少红执导的电视剧《橘子红了》就尽显女性的阴柔创作风格,优美动人。

(二)现实主义与浪漫主义风格

电影艺术早在诞生之初就有卢米埃尔兄弟"重现生活"的客观纪实风格和梅里爱引入喜剧文学理论的故事片风格之别,后来又发展到安德烈·巴赞的长镜头纪实理论和爱森斯坦的蒙太奇理论之辨。电视艺术继承了电影的许多美学思想,在风格上也明显地表现出客观纪实和浪漫虚构这两种倾向,这与其现实主义和浪漫主义创作理念是分不开的(此处指广义上的创作手法,而非狭义上的文艺流派)。

现实主义艺术首先力求作品在外观和细节上符合实际生活的形态、面貌和逻辑,注重细节的真实性。其次,现实主义艺术作品往往通过塑造典型的艺术形象来揭示生活的本质特征。典型形象是在对现实生活素材进行选择、提炼、概括的基础上形成的,可以说是现实主义艺术的核心,也是区别于自然主义简单机械地描摹现实的标志。现实生活是复杂的,现实主义艺术要求创作者从丰富多彩的现实生活中选取有代表意义的人物与事件,经过个性化和概括化的艺术加工,创造出典型的人物和环境。电视艺术是最接近大众生活的艺术,和人们的现实生活有着千丝万缕的联系,运用现实主义手法真实地反映现实生活,更能激发观众的审美热情。当年引发万人空巷观看热潮的电视剧《渴望》,即是以现实主义的手法,在荧幕上表现了普通市民的情感和生活,其贴近现实的写实感以致让观众分不清他们是在剧中还是在剧外,引发了人们对道德的大讨论,甚至由于该剧的热播,当时全国范围内的犯罪率都降低了。

浪漫主义艺术则以一种超越现实的精神,执著于对人生理想甚至幻想的表现,力图通过艺术作品展现出理想的生活景象。浪漫主义不太注重对生活现实的如实摹写和故事情节的真实性、客观性,而是竭力表现理想和主

观愿望。由于遵循的是理想化原则,在感情的强烈作用下,浪漫主义风格的艺术作品往往大胆地、人为地创造出虚构的甚至是变形的艺术形象,或者采用远离现实生活的神话传说、历史故事等作为自己的表现对象,以富于幻想的方式创造出想象的、虚构的艺术世界。总体来说,在武侠剧、历史剧、魔幻剧等的创作中,创作者往往借他人之酒杯浇自己之块垒,将难以实现的梦想或在现实中难以做到的事情在艺术中呈现出来,以此来获得满足,如《封神榜》、《西游记》、《济公》等魔幻和神话题材剧,在善恶对立中突出正义力量的无所不能,最终好人有好报,恶人不得善终。而校园青春剧或都市偶像剧则往往给人们提供一个童话般的乐园,回忆青春年少的单纯年代,展现美好的青春理想。

(三)悲剧、喜剧、正剧风格

按照戏剧冲突的性质,电视剧可分悲剧、喜剧和正剧三大类。

悲剧往往表现特定环境下正义善良的人物遭受邪恶势力的迫害而失败甚至毁灭,揭示进步力量与美好事物受压抑、被摧残的矛盾冲突,并抒发忧患意识与悲愤情感。悲剧的主人公必须具有某种值得肯定的正面素质,一般都是正面人物或英雄人物。造成悲剧的原因多种多样,或因正义事业的失败,或因遭到坏人陷害,或因自身某些缺点错误而酿成严重恶果。观众对于悲剧主人公从事的正义斗争,往往产生崇敬和钦佩之情,对他们的失败、受难或牺牲,产生由衷的同情。如我们前面提到的《祝福》等,都可以算是悲剧风格。另外,根据古典名著改编的电视连续剧《红楼梦》,也可以说是一部具有悲剧风格的杰作,有着浓郁的悲剧性。

喜剧则常以诙谐的台词,巧妙的结构,夸张、巧合、误会等手法,表现人物的可笑性,所以有人说喜剧就是引人发笑的艺术。不过,高品位的喜剧在笑的背后还往往隐藏着丰富的思想内涵,揭示深刻的社会意义。大体来说,喜剧通常包括讽刺喜剧和幽默喜剧两种。讽刺喜剧通过嘲笑丑恶落后的现象或揭露不合理的伪善,来肯定美好、进步的事物,主人公大多是反面人物或有缺点的人物,矛盾冲突的结局往往是反面人物被揭露,代表进步力量的主人公取得胜利。其中,幽默喜剧往往以善意温和的态度,批评那些有缺点、有错误的好人,采用误会、巧合、变形、夸张等手法,构成一系列带有冲突性的笑料,引发观众发出一种轻松愉快的笑。但一般的喜剧作品常常将讽刺和幽默这两种手法融为一体。改编自钱锺书先生的名著《围城》的同名电视剧,在很大程度上忠实于原著的风格,嬉笑怒骂之中不失文人之风雅。除电视剧外,许多电视艺术节目也往往追求喜剧效果,以此来娱乐观众。但

喜剧绝不是滑稽和恶搞,更不能落入低俗的贫嘴逗乐,而是应该追求笑背后的深意。

正剧是处于悲剧和喜剧之间的第三种主要剧种,有时又被称为"悲喜剧"或"严肃的戏剧"。它兼有悲剧和喜剧的因素,但不受悲剧和喜剧特征的严格约束。正剧不像喜剧那样在明显的夸张巧合和误会中表现不易多见的幽默或滑稽,而是以严肃的冲突为表现内容,用自然和写实的手法提出和回答社会生活中的一些重要问题。它也没有悲剧中那种正义善良的人物遭遇毁灭的结局,所反映的现实社会生活更为广阔,"把冲突的视角对准人们熟悉的题材,对准平凡人身上时有发生的喜怒哀乐和悲欢离合"[①],因而更易被人们所接受。正剧人物在实现自己理想和目标的过程中虽然也会遭遇困境,但经过坚持不懈的努力,最终会战胜困难、突破困厄、走向成功。电视剧《士兵突击》的主人公许三多集中体现了这一点,他在"好好活"和"做有意义的事"的自我价值的追求中,从父亲眼中的"龟儿子"、战友眼中最差的兵,最终一步步成长为"兵王",书写了一段励志传奇。就目前我国电视剧的总体状况来看,正剧所占的比例远远大于悲剧和喜剧,忠实再现了人们现实生活的图景。

① 周国雄:《中国正剧的本体风格和鉴别标准》,载《文艺研究》,1997年第1期。

第十章 电视艺术创作的主体意识

电视艺术创作的主体意识,指的是电视艺术创作者作为一个自由的社会个体,在区分自我与外物基础上,将自由意识、主人意识或自主活动意识贯穿于电视艺术的创作实践中。借用黑格尔的话,就是"成为他命运的主人"。① 在社会主义现实主义文艺创作理念的影响下,中国传统电视艺术创作更多地强调创作的"生活源泉",而较少张扬创作者的主体性与能动性,在一定程度地妨碍了人们对电视艺术规律进行科学客观的认识与把握。再现式的艺术创作理念并不意味着绝对地排斥主体,正如英国纪录片大师格里尔逊所提倡的那样,要"创造性地利用现实"。电视艺术从来就不是简单的"再现"艺术,而是有目的、有选择、有层次、有重点地在再现与表现、客观性与主体性之间游移的创造性艺术。提倡以人为本、坚持电视艺术创作者的主体意识,有利于催发艺术创作者的权利意识、道德责任意识、法律责任意识、人类使命或集体使命意识;有利于对艺术陈规陋习进行怀疑与批判;有利于创作者将自己的艺术理想与目的诉诸实践;有利于创作者个性意识的张扬。② 而这些最终会转化为电视艺术创作者的具体实践,推动电视艺术的多样化、个性化发展。

第一节 艺术修养

"世界上最根本的建设是人自身的建设,提高人类自身的素质,才能发展物质生产、精神生产。通过主观努力加强自我修养,对每个人都是必需的。艺术家作为精神产品生产者,是人类灵魂的工程师,要通过艺术作品达到塑造人、培养人、建设人的工作,尤其需要加强自身修养。"③一部电视作

① 〔德〕黑格尔:《精神现象学》(上),商务印书馆,1981年版,第128页。
② 杨金海:《论人的主体意识》,载《求是学刊》,1996年第2期。
③ 徐勤海:《浅析艺术修养及其意义》,《美与时代》,2008年第2期。

品成败与否、质量高低,是由多种因素决定的,但根本的决定因素是人,是创作主体。在电视艺术创作中,创作者的个人修养对作品艺术水平的高低起着决定性的作用。构成电视艺术创作主体艺术素养的重要元素包括文化积淀、思想水平、人格品位、专业技能,等等。为了更好地从事电视艺术创作,电视艺术工作者必须不断学习和磨炼,在加强自身思想、知识、情感、技能等方面的修养的基础上,通过持续的艺术鉴赏与创作实践,逐渐形成具有鲜明个人特色的创作风格,创造出与众不同的艺术佳作。

一、深广的电视艺术知识

(一)专业知识

1. 电视艺术的历史知识。艺术是人类物质与精神发展的化石,隐含着无数关于人类本身的遗传密码,能进一步推动人类更好地认识自然与自身。作为人类艺术文明的一部分,电视艺术史是由电视艺术创作者与作品构成的关于电视艺术发展的历史演化图景,是电视创作者踏入艺术创作领域时必须深谙于胸的知识起点。我国的电视艺术开始于1958年5月北京电视台(中央电视台前身)创建之初的文艺组建制,至今已走过半个世纪的历程。[1] 对我国这半个世纪的电视艺术发展历史的认识,应包含认知与判断两个层面。第一个层面:认知层面,要求把握我国电视艺术发展所经历的初创、停滞、起步、发展与繁荣五个阶段的具体历史事实。第二个层面:判断层面,要求对我国电视艺术发展的历史事实进行立足于客观与科学基础上的主观性判断,这些判断包括事实判断、成因判断与价值判断。

2. 电视艺术的理论知识。电视艺术理论来源于电视艺术实践并超越了电视艺术实践,创作主体应熟练掌握电视艺术的本体特征、叙事艺术、美学风格,等等。与有着上百年历史并已构建起完整美学体系的电影艺术相比,存在诸多理论盲点和争议的电视艺术理论尚处于需逐步完善的发展阶段。电视艺术创作主体必须在了解已有理论的同时,在实践中探索并思考尚未解决的理论疑点,以推进电视艺术理论和实践的共同发展。

3. 电视艺术的节目类型。电视艺术节目类型的划分,对于电视艺术节目的制作、管理、考核、评奖、交易、教学、研究和国际交流都具有重要的意义。按照不同的标准,可以划分出不同的节目类型。例如,按节目内容可以

[1] 张凤铸:《中国当代广播电视文艺学》,北京广播学院出版社,2004年版,第57页。

分为新闻节目、电视剧、综艺娱乐节目、纪录片、生活服务节目、广告;按照行业可以划分为军事类节目、科教类节目、农业类节目、体育类节目、时政类节目、财经类节目等;而按照受众,又可以将之分为老年类节目、女性类节目、少儿类节目等。对于电视艺术创作主体来说,熟练掌握电视节目类型以及各自的特点、制作流程、组织结构、受众范围等,不仅有利于保持节目制作系统的稳定性,而且有利于节目的创新。

4. 电视艺术的语言系统。电视艺术语言指的是"凡能够表达出思想或感情,并使接受者获得感知信息的一切手段、方式和方法,诸如构图、光效、色彩、影调、画面、声音、造型、人声、音乐、音响、造型、镜头、编辑、特技、符号、文字……都可以构成电视艺术的语言,并成为电视艺术语言系统中的重要元素"①。这些光、色、影、调、声等电视语言元素,构成了庞大的电视语言系统。电视艺术的创作者们只有在了解语言系统元素、熟悉电视语言规则的基础上,才能够游刃有余地将它们运用于电视艺术的创作实践中,有效地塑造艺术形象、抒发思想情感、反映社会生活。

5. 电视艺术与其他艺术之间的关系。为了使电视艺术尽快地成为一门独立的艺术,曾有人特别强调区分电视艺术与其他艺术之间的差异。但追溯电视艺术发展、壮大、成熟的历程就会发现,正是对其他艺术形式的学习,特别是对戏曲艺术、电影艺术、文学艺术的借鉴,才有了今天的电视艺术形态。电视艺术创作主体除了要了解电视艺术本身的知识之外,还需要了解其他相关的艺术门类,将其进行分析和比较,获得全面而又有所长的艺术素养。

(二)电视素养

1. 技术素养。电视本身是科学技术发展的产物,电视创作既是一种艺术的创作,也是一种技术的创作。与电视相关的拍摄、配音、剪辑、特效、合成等技术,创作者不一定都要亲自动手,但至少要做到心中有数。另一方面,现代社会科学技术发展迅速,电视技术设备的更新换代速度十分快,电视创作主体一不小心就可能跟不上时代的步伐,无意中成为使用淘汰技术和设备的守旧者,既费时费力,作品往往又不能够达到良好的艺术效果。一般来说,电视创作者必须经过正规的专业训练,并在不断的实践中运用,才能形成良好的技术素养。

2. 文化素养。以电视谈话类节目《实话实说》走红荧屏的主持人崔永

① 高鑫:《电视艺术美学》,文化艺术出版社,2004年版,第120页。

元在《不过如此》一书的第九篇中谈到了电视人与文化人的不同:"应该说,我们是各走一径,社会学者知晓囚徒困境,理解费边精神,但问起推拉摇移和反打,也是一头雾水。所以文化人和电视人差别不大,充其量是个优势互补。5年后,我才真正知晓,教文化人推拉摇移容易,教电视人理解和实施费边精神,难啊。"在谈到文化素养对人的无形的塑造作用时,崔永元写道:"当知识如暖流涌遍全身的时候,机能的潜能被调动。有境界自成格调,心胸开阔,做人做事便有了格调,我们有时靠近真正的知识分子,喝茶、吸烟,尽管还是几件俗事,你却能在举手投足间感受到几分与众不同的人格魅力,就是这个道理。"可见,学识修养可以转换为一种高雅的气质和格调。其原因在于,一个人若有了较高的文化修养,就意味着他掌握了较多的认识世界的方法和能力,拥有了更多的自信,并生发出更多的探索世界的渴求,这种内在的精神需求会自然地洋溢在他日常生活的言谈举止中。同样,电视创作主体若具备了较高的文化修养和学识,也会自然而然地形成具有独特格调的人生态度、生活态度、思想方法和表达方式,而这种格调与品质必然会体现于电视艺术作品中。

　　3. 法律素养。电视艺术创作主体的每一步创作活动都会或多或少地涉及法律规范。例如,电视制片人不仅负责节目资金的筹集、分配和使用,而且负责节目的推广、发行和利润盈余,必然会涉及各种协议、规则、合同。这些具有法律效力的文本对节目制作人来说既是一种约束,也是一种保护。再比如电视编剧或文本撰稿人的劳动成果是受到知识产权法约束和保护的。它一方面禁止电视文字创意工作者随意地窃取别人的劳动成果,另一方面也保护了这些创作者的作品不被人剽窃、抄袭。可见,电视创作主体不能是法盲,即便不能够做到对法律条款十分精通,但一些基本的、相关性的法律知识必须了解。

二、精密的电视艺术构思

　　艺术构思是艺术创作过程中最关键的一个环节。我国的文艺理论历来都有对艺术构思的精辟论述。刘勰在《文心雕龙》中指出艺术构思的重要性是"气志统其关键","辞令管其枢机"。李清照认为,艺术构思需要"慧"与"专","慧则通,通则无所不达;专则精,精则无所不妙"。"苦吟"、"精思"同样是对艺术构思中创作者精神与思维状态的生动描述。

　　从本质上来说,电视艺术的创作是创作者将其对客观事物的感悟和思

考进行电视化、艺术化表达的过程。在这个过程中,艺术构思往往是决定创作成败的重要环节。

(一) 选题

选题立意是电视艺术构思的基础,直接关系到创作的成败、作品价值与品格的高低。选题立意,简单地说,就是创作者首先选择电视艺术要表现的具体内容,并在对这些内容进行深入研究后,对其中所蕴含和隐藏的内涵做进一步的开掘,从而得出核心的表现意向和主题思想。

电视艺术创作的选题要自觉、明确。这种自觉首先体现为创作者在自身文化背景下寻找适合自己的选题。曾供职于青海电视台的著名电视编导刘郎,在西部文化的浸染下拍摄了《西藏的诱惑》等一批以西部为背景的电视专题片。在《〈西藏的诱惑〉导演阐述》中刘郎总结道:"创作这些片子的过程,实质上就是我在寻找自己优势的一个过程,这个优势,就是自己的文化修养与西部生活、西部题材的契合点,找得越准,片子也才能成功。"这种将西部生活与自身文化修养结合的选题切入点,体现了创作者选题的自觉性和明确性。

电视艺术创作选题的自觉与明确,还表现为对社会文化话语的积极回应。在当下,大众文化逐渐成为中国文化格局中最重要的文化,生活化、世俗化、日常化成为大部分电视艺术节目的主要选题。正如《生活空间》的宗旨"讲述老百姓自己的故事"一样,平民题材成为电视艺术创作的主要内容。《沙与海》(1989年)记录了宁夏与内蒙古交界的一户游牧人家刘泽远和辽东半岛的一个渔民刘丕成的生活,节目主人公是普通的沙漠牧民和海边渔民。《藏北人家》(1991年)描述了一家藏民简单的日常生活。《龙脊》(1994年)以偏僻地区几个小学生以及他们贫困的家庭为表现对象。《壁画后面的故事》(1996年)则以一位普通的身患绝症的青年为主人公。这些世俗化的平民选题反映了电视艺术创作者对大众文化的积极回应和对普通民众的关注,饱含人文关怀。

电视艺术创作选题的自觉与明确,更重要的是选择具有一定哲理和意涵的题材。《沙与海》通过在边缘化生活环境中生存的普通牧民与渔民的对话,表现了创作者深沉的人文关怀和对个人生存状态的思考。《藏北人家》通过细节化的展示,描述普通藏北牧民的简单生活,反映了藏民在与大自然抗争与适应的过程中逐渐形成的与大自然既和谐又对抗的关系,勾勒了藏民的心理情感及其创造的独一无二的游牧文化。《龙脊》以自然景观龙脊以及作为民族未来的孩子们为隐喻,反映了创作者对处于偏僻落后地

区的未来一代的深深忧虑。而《壁画后面的故事》既有对生命的渴望,也有对死亡的坦然。

(二) 立意

立意,是创作活动谋篇布局的基础,是艺术构思活动中最重要的环节。古人强调"意在笔前"、"意愈高而境愈深"、"意犹帅也"、"文章以意为主"等,表明了立意作为深化艺术表现的内在动力,决定着艺术作品审美价值的高低。电视艺术构思立意指的是,创作者在进行艺术构思的过程中,对作品的思想内涵、基本观点、表达主题的总体性预想与把握。艺术构思中的立意不同于创作的"主题先行",它要求创作者在深厚的生活积累和艺术积累的基础上,对创作目的和主旨进行预想性的规划,并将之转化在创作中,是艺术创作者的审美理想以及主体精神参与审美认知过程的产物,是审美认知的升华。

首先,艺术创作者的审美理念与价值观必然会深深影响作品的立意。同样是女性电视导演,胡玫与李少红的作品就截然不同。胡玫是中国第五代电影导演中优秀的女导演,在转入电视剧创作之后,她的三部历史题材电视剧《雍正王朝》、《汉武大帝》和《乔家大院》使她声名鹊起,成为当下中国最具有影响力与品牌信任力的电视剧导演之一。作为一名女性导演,能够在这一领域出类拔萃,自然与她的审美理念密不可分。胡玫曾经明确地提出了自己关于历史题材剧创作的指导理念——新历史主义。她在《"新历史主义"艺术的宣言——〈汉武大帝〉电视剧导演阐述》一文中指出:"我更明确地在艺术上尝试探索一种新的历史表现形式和表现风格,这种风格,我称之为'新历史主义'或'新古典主义'。"正是在这种新历史主义审美观念的指导下,无论是《雍正王朝》、《汉武大帝》还是《乔家大院》,都充分地张扬了国家主义的政治诉求和精神理念。而同样作为第五代导演中的杰出代表,李少红无论是电影还是电视剧创作,更多地从女性身份立场出发,通过塑造形形色色的女性形象,对女性生存状态表达了深切的关注与多重思考。电视剧《雷雨》、《大明宫词》、《橘子红了》等作品都反映了她对女性悲剧性命运的反思。

其次,社会文化思潮同样会影响作品的立意。20世纪80年代,随着工业文明与社会经济体制转型所裹挟的环境污染、贫富分化加剧、能源匮乏、拜物主义横行等弊端的日益显露,许多知识分子开始对工业现代化与物质文明的单纯追求产生了怀疑,并且开始尝试着在其他文明形态中寻找出路。他们将目光投向了远离工业文明的非城市地区,在电视艺术创作领域产生

了一批优秀的文化人类学式的纪实性作品。《最后的山神》《神鹿啊,我们的神鹿》《三节草》《船工》《婚事》等纪录片传达了创作者对传统与现代、东方与西方、城市与乡村等文化范畴的探索与反思。到了90年代,"随着对纪录片本体研究的深化,对纪录片价值的评判依据渐渐清晰。真实,作为纪录片的生命的共识已经没有人想要撼动。而人的主题、纪实形态、平民视角等也已经纷纷成为主导性的电视纪录片观念。因而涌现了一大批真实感人和富于人文色彩的纪录片,并从一个侧面记录了中国社会的发展进程"①。在这种平民主义文化思潮的影响下,上海电视台的《纪录片编辑室》与中央电视台的《生活空间》这两个纪录片栏目因其共同的百姓意识和平实姿态,成为这一时期最受关注的纪录片栏目。

电视艺术构思立意一要正确,二要深刻,三要新颖。"在现代社会中,看电视已经成为人们日常生活的一个重要组成部分。电视深入到人们的家庭之中,以其丰富多样的节目类型和通俗平易的文化特色占据了人们的闲暇时间。我们通过电视了解大千世界和新生事物,同时,电视也在潜移默化中不断影响和建构我们对社会生活及人际关系的基本观念。"②电视媒体本身的影响力决定了创作者在艺术构思立意阶段就必须具有文化责任感与使命感,将正确的、有价值的思想主题传达给受众。特别是在当下社会娱乐风潮甚嚣尘上和对收视率畸形追逐的背景下,电视艺术创作更应当以正确的立意,肩负义不容辞的优秀文化传播责任。

深刻的艺术构思立意,就是创作者在生活与艺术经验积累的基础上,对即将展开的艺术创作有透彻的了解,从中开掘出深刻的意蕴和认识。比如,平民主义的电视纪录片主要以记录普通人的生活状态与生存状态为主,普通人的状态是一个国家的平民的基本生存状态,往往能更加真实、更加深刻地表现一个民族、一种文化的本质。中央电视台的《生活空间》栏目以"讲述老百姓自己的故事"为基本理念,主人公都是一些名不见经传的小人物、平民百姓,但正是通过对这些芸芸众生中普通个体生活的记录,表达了深刻的思想主题,表现了中国普通百姓的勤勉、善良、坚韧与平和品质。

新颖的电视艺术构思立意是建立在正确与深刻的立意基础上的。新颖的立意,指的是立意要有新鲜感,不能人云亦云。从20世纪90年代末期开始,在娱乐化浪潮与收视率评价指标的双重合力下,我国电视艺术创作一直

① 何苏六:《中国电视纪录片史论》,中国传媒大学出版社,2005年版,第76页。
② 欧阳宏生等著:《电视批评学》,四川大学出版社,2006年版,第1页。

都存在跟风陋习。2005年湖南卫视推出的《超级女声》取得巨大成功之后，各个电视台开始复制这种选秀节目，如广东卫视的《赢遍天下》、山东卫视的《志在必得》、河南电视台的《超级偶像》，等等，其中除了上海东方卫视的《我型我秀》之外，大部分节目都没形成气候。同样，我国电视剧创作也存在严重的盲目跟风、复制雷同现象。仅仅依据美剧《24小时》的故事模式与剪辑方式，就产生了《非常24小时》、《爱情24小时》、《侦破24小时》、《七天》等同类型的国产电视剧。这种同质性节目的大量出现，是对电视艺术资源的浪费，妨碍了电视艺术的健康发展。电视艺术创作者从构思阶段就应当具备新颖立意的自觉意识，避免落入炒冷饭、跟风的恶性循环中。

（三）视角

视角，主要指的是创作者观察和反映社会生活的视点，即创作者站在什么立场，选取什么方向，采用什么样的艺术素材来反映社会风貌、时代气息、生活氛围以及人物心态。同一种生活形态，同一个创作题材，同一类艺术主旨，可以从不同的视角加以表现。艺术视角是具有审美特质并始终贯穿于艺术创作行为之中的思维方式，其构建是随着创作者知识的更新、文化的修养、艺术的实践而不断地完善的。

自上世纪90年代以来，重大革命历史题材影视剧成为主旋律电视艺术创作中的一个重要组成部分。在新的社会文化思潮的影响下，曾经的"头上挂着光轮的救世主式的人物"显然会使观众腻烦、反感。从新颖独特的艺术视角切入重大历史事件和重要历史人物是现实创作必须解决的问题。电视剧《周恩来在重庆》通过一个伟人的革命历程表现了中华民族的命运，并在伟人形象的塑造上有了新的拓展。作品以人为本，全方位地展示了周恩来的人格魅力，表现了他性格的复杂性与真实性。过去影视作品中的周恩来常常是正襟危坐的谦谦君子，而在这部电视剧中，周恩来泪如雨下地给父亲下跪，为岳母抬滑竿。在反面人物蒋介石的表现上，也一改以往的狡诈形象，展示了一个温文尔雅、具有学者风范与领袖气质的人物形象。

（四）细节

在传统的艺术理论中，艺术细节一直被认为是一个小问题。随着现代文论特别是新批评的细读法渗透到各种艺术理论中，艺术细节才获得了空前的重视。从审美本质来看，艺术细节就是对生命情绪的细微的审美感知。它具有细微性、不期然性、鲜明性和包蕴性等审美特征，其审美根源于个体

生命本身的真实性。① 比如电视剧《搬家》中,老教授与工头长久地讨价还价的细节,生动逼真地反映了知识分子窘迫的物质生活现状。电视艺术形象能否成功、是否具有感人的艺术效果,在很大程度上取决于创作者对细节的把握与处理,取决于体现艺术形象的细节是否真实、细致和生动。高鑫指出:"如果说情节是电视剧的筋骨,那么细节则是电视剧的血肉。只有筋骨,是僵死的'骷髅';有了血肉,才是有生命的'活人'。从这个意义上讲,电视剧艺术实际上是细节的艺术。大凡成功感人的电视剧,无不是通过细节来激发观众的情绪,使之达到爆发点——或催人泪下,或促人发笑。电视剧应该调动一切艺术手段,竭力渲染意念情绪,追求生活底蕴,以充满诗情画意的、深沉含蓄的生活细节,震撼和渗透观众的灵魂。"②

电视艺术细节的审美魅力来自它的真实性。导演杨亚洲一直以来都秉持平民主义的创作理念,真实再现生活场景,细腻描绘平常世界,契合了当代观众的审美需求。杨亚洲擅长表现现实生活中的女性,特别是琐碎日常生活状态中的女性。2002年《空镜子》中的孙母、孙丽、孙燕是如此,2004年《浪漫的事》中的宋母、宋雪、宋雨、宋风也是如此。杨亚洲通过真实的生活细节,表达了对普通生命的人文关怀,勾勒出平凡女性健康、快乐、充实的精神世界。杨亚洲曾自言:"在大量人物生活细节捕捉的道路中,生活融入得那么自然,你就会觉得不是故事,不是到处讲故事的剧情,我喜欢通过各种手段和细节去讲人的故事,不喜欢全是事,而没有人的一些东西。"

电视艺术细节具有象征性。比如,《天下粮仓》作为一部成功的历史题材电视剧,不仅在情节推进、悬念铺展、氛围营造上突出了创作主体明确的艺术追求,而且以细节塑造人物形象,推进冲突和故事的发展。"筷子浮起,人头落地"侧面强调了刘统勋严厉执法的性格,"人变蜡烛"隐喻了柳含月的最终死亡,"仓役吃沙"描绘了仓役的贪婪无止,等等。

细节的设置还可以体现在色彩、光影、氛围等的运用和营造上。如《大明宫词》中,太平公主初遇薛绍时,蓝色的画面基调营造了一个青春少女的爱情心思和对未来的憧憬,而进入成年之后,橘黄色的主色调折射出主人公内心的情感动荡和复杂心理。

(五)结构

结构,即布局,是对材料的组织和安排,最初来源于建筑学,指的是建造

① 刘志:《论艺术细节的魅力》,载《艺术百家》,2005年第2期。
② 高鑫:《荧屏艺谭——高鑫自选集》,北京广播学院出版社,2004年版,第6页。

房屋时建立的框架和内部构造。在艺术创作领域,结构是一切艺术样式最重要的构成要素之一,是创作者将无序的零散素材组成有序的叙述作品的重要艺术方式。好的艺术结构不仅可以让观众清晰地了解创作者的目的诉求,而且可以从中获得审美享受。作品主题、创作者的观念、艺术素材的获得等决定着作品结构的选择和建构。电视艺术具有多种多样的结构,不同的节目类型又有不同的结构方式。一般来说,电视艺术结构要遵循以下原则:第一,按照事物发展的基本规律进行结构安排;第二,要服从表现主题和风格;第三,要最大限度地展现艺术表现的生动性和丰富性特征。总体上,电视艺术创作最常见的结构类型可以分为时间结构和空间结构,叙事结构、抒情结构和写意结构两大类。

 1. 时间结构和空间结构。以时空为中心的结构方式更多地运用于纪实性电视节目的创作中,要求创作者依据现实生活的原生态完成叙事。保持时空的完整性是这种结构方式的基本原则。德国哲学家康德曾试图对时空本质作出界定。他指出,时间和空间不是概念,而是感性直观的两种形式。人类的全部认识正是从空间和时间这两种感性直观的纯粹形式开始的。也就是说,时间和空间是人类认识世界的起点。一般的电视纪录片正是在这种现实时空流变与创作者营造的时空结构中,完成其认知和表现功能。1996年中央电视台推出的电视纪录片《黄河一日》是时空结构方式的典范代表。该片选取1995年3月21日为时间基准,从源头到入海口黄河沿岸的30个地方台同时开机拍摄,记录下当天黄河两岸普通民众的生活状态。《远在北京的家》则分别表现了几个人物在一年多的时间里各自的生活与命运,既有并行,也有穿插,其结构比《黄河一日》更为复杂。

 2. 叙事结构、抒情结构和写意结构。叙事结构指的是,根据事件发展流程、人们认识事物的逻辑和一定的主题需要,将拍摄内容组合为一个具有有机序列整体的结构方式。叙事结构可以以时间为轴线,按照人物活动和事件进程的线性顺序来整合故事,也可以依据人们认识事物的逻辑顺序,由浅入深、由表及里地来安排素材。比如,电视纪录片《大三峡》以三峡工程为中心,对三峡工程建设的各个环节进行了全方位、多侧面、多角度的真实记录,在人与土地、自然、政府等的关系中,展示了中国现代化进程中的家事和国事。

 如果说叙事结构关注的是人物、事件以及人们的认识,那么抒情结构则关注的是主体的思想和情感的艺术宣泄,注重对生活中所蕴含的情感因素的开掘,通过电视化的艺术手段激发观众对这种情感产生共鸣。抒情结构

比叙事结构更加复杂。它体现在电视节目制作的诸多环节中,例如节奏的控制、镜头组合方式、时空变换的快慢、特效的运用等,要求创作者善于把握画面、音响、特效、剪辑等手段,调动寓言、隐喻、象征等表达方式,将情感的力量和结构美传达给观众。孙曾田编导的电视纪录片《最后的山神》通过对鄂伦春族两家三代人的日常生活细节的描述,展示了民族传统文化在社会现代化进程中所面临的挑战。老猎人孟金福在鄂伦春族人世代生存的大兴安岭林区狩猎、捕鱼、做桦皮船,同老伴一起煮"手抓羊"、烤饼、唱情歌……这对夫妇秉持着祖辈族人的信念,认为自然万物皆有神灵,山、林、水、火、日、月等都是自然之子。他们每到一处都要在树上刻下一尊山神像,祈求山神分享他们的欢乐,分担他们的不幸。当发现一棵刻有山神像的树被砍伐的时候,他们默默地坐在秃树的一边,沉寂无语。编导采用一个固定长镜头将他们的哀伤、痛苦、失望与不解表现出来,表达了鄂伦春人特有的思想和情感,同时促使观众对现代化进程中人与自然环境之间日益突出的矛盾进行反思。

写意结构指的是创作者在艺术构思过程中致力于对意境的营造与开掘。意境是景与情、形与神统一的艺术境界。电视画面、音乐、诗化的形象都是建构写意结构的基本元素。写意结构也是电视艺术结构中最难驾驭的结构形式,对创作者的艺术素养、审美自觉和文化底蕴有更高的要求。电视纪录片《西藏的诱惑》和《英与白》是这种结构方式的杰出代表。获得1988年电视"星光奖"的《西藏的诱惑》以优美的画面、奔放的文辞和大胆的写意手法,展现了西藏这片圣土对精神探索者们的永恒吸引力,一度被视为电视写意作品的代表。《英与白》描写了世界上仅存的一只经过驯化后可上台表演的大熊猫"英"和武汉杂技团女驯化师"白"一起生活的状态,通片没有一句解说词,营造了一个在喧嚣尘世之外的宁静世界。

(六)节奏

《乐记》称:"节奏,谓或作或止,作则奏之,止则节之。"朱光潜在《诗论》中指出:"节奏是宇宙中自然现象的一个基本原则。节奏产生于同异相承续,相错综,相呼应……艺术返照自然,节奏是一切艺术的灵魂。"电视艺术也有其独特的节奏。根据调查统计,电视观众每三分钟就需要一个兴奋点。除了新颖的题材和精彩的内容之外,一部好的电视作品还必须具备扣人心弦的节奏,以激起观众的收看欲望。一般来说,慢节奏能够带给观众安静闲适、柔和舒缓、深沉厚重、压抑迷茫的情感体验;快节奏可以带给观众轻松欢快、急促紧张、兴奋刺激等心理情绪。

从电视艺术的呈现方式来看,电视作品的节奏可以分为视觉节奏与听觉节奏。调整视觉节奏的手段有镜头运动和剪辑、画面主体的变化、光线的运用;而协调听觉节奏的方式有音响、音乐、对白等。

首先,视觉的节奏感是通过对画面的分解而获得的,镜头拍摄的长短远近与移动速度是调整视觉节奏的最基本的手段。这要求创作者在艺术构思阶段就对镜头组合进行设计,如同把握行文的段落和标点一样,创作者要在对创作素材非常熟悉的基础上,找到画面节奏的落点。其中,快节奏的视觉表现,要求较多的固定镜头,较少的镜头推拉变化;慢节奏的视觉表现,则需要较少的固定镜头,较多的镜头推拉摇移运动。

其次,视觉节奏还可以通过镜头的组接来实现。镜头的长短、跳跃和蒙太奇组接会形成不同的剪辑风格,改变电视画面的视觉节奏。快节奏时,镜头的切换速度一般较快,每一镜头的时长较短;反之,慢节奏时,镜头切换速度比较缓慢,每一个镜头的时间也会拉长。

最后,电视作品的听觉节奏可以适当地通过背景音乐来调节。戴里克·柯克在《音乐语言》中指出:"节拍在音乐中的作用和在生活中一样,它是一种度量:各种事物在其中相机发生。因此,在音乐中,它表现了情感或生理上的兴奋状态。作为一般规律来看,我们可以说,二拍子节奏较为坚实和受约束,三拍子节奏较为松弛和纵情。"在电视艺术作品中,音乐不仅可以对画面情绪进行补充与深化,并且可以表达某种情感,增强艺术感染力。通常情况下,快节奏的音乐一般用来表现人物激烈的内心活动,慢节奏的音乐更多地用来呈现人物内心舒缓的情感流动。不同节奏的电视画面需要不同的背景音乐与之配合,以达到妥帖、和谐、自然的艺术效果。

除了较为常见的视觉节奏与听觉节奏之外,电视艺术作品还可以从接受角度分为主观节奏和客观节奏,从呈现方式上分为内部节奏和外部节奏、整体节奏和细节节奏。这些节奏方式常常综合地运用于电视艺术的创作实践中。

第二节 美学观念

电视艺术的美学观念,是电视艺术创作者对电视艺术美之本质、美之形式、美之类型、审美意识、审美态度所秉持的主观认识。在中国电视艺术基础美学范畴建立之初,电视艺术研究更多地移植了电影美学观念。因为在电视美学刚刚起步的20世纪60年代,电影艺术实践已日臻成熟,电影美学

研究也趋于成熟和系统。对电影美学理论学习、模仿和移植的状况一直延续到 80 年代初期。随着电视艺术自身的迅速发展,自觉性的美学建设成为迫切的需要,电视艺术独立品格的发掘与构建成为主导性的研究话语。

一、电视艺术理念

电视艺术理念是创作者进行创作的指导思想,始终处于核心和首要的位置。艺术创作的过程就是艺术理念实现的过程,是创作者赋予作品文化内涵和独特风格的过程。一般来说,电视艺术表现方法的采用和风格的形成是受创作主体的艺术理念的约束和支配的。而电视艺术本身的政治、文化、艺术功能,也决定了创作主体必须坚持电视艺术的导向意识、文化观念和美学思想。

(一) 导向意识

电视艺术作为目前我国传播范围最广、最具群众性的大众文化形式,在弘扬民族精神方面有着巨大的影响力,具有增强民族凝聚力、营造良好文化环境的重要作用。电视艺术同其他文化艺术一样,"是意识形态的产品,表达或传达某社会阶层与团体的价值体系,从某种特定的角度界定社会现实,从而肯定了某些信念或态度,也间接地否定了其他的信念或价值"[①]。

我国电视艺术应"以高尚的精神塑造人,以优秀的作品鼓舞人",具体地说就是要透过多样化的电视艺术形式和风格来宣扬当代中国所需要的四种精神:一切有利于发扬爱国主义、集体主义、社会主义的思想和精神;一切有利于改革开放和现代化建设的思想和精神;一切有利于民族团结、社会进步、人民幸福的思想和精神;一切有利于诚实劳动、争取美好生活的思想和精神。主旋律电视剧集中地反映了电视艺术创作的这种导向意识。《中国命运的决战》、《开国领袖毛泽东》、《邓小平在 1950》、《周恩来在上海》、《少奇同志 1949 在天津》、《朱德元帅》、《长征》、《日出东方》、《号角》等重要革命历史题材电视剧通过再现中国共产党领导中国人民进行革命斗争,表现了革命领袖与革命战士为新中国而努力奋斗的百折不挠精神,颂扬了我国革命斗争所取得的辉煌业绩,起到了团结、鼓舞、激励广大观众的积极作用。《大雪无痕》、《忠诚》、《公安局长》、《国家公诉》、《使命》、《浮华背后》、《苍天在上》、《天地粮人》、《至高利益》、《省委书记》、《审计报告》等反映我国

① 黄新生:《媒介批评:理念与方法》,载《现代传播》,1995 年第 5 期。

反腐斗争的电视剧作品,表现了社会主义现代化建设与改革过程中善与恶、正义与邪恶的斗争。而《刘老根》系列、《希望的田野》、《马大帅》、《远山远水》、《城市的星空》、《脚下天堂》等现实题材的电视剧则以浓郁的生活气息、鲜活的人物形象、清新的题材风格展示了我国社会主义建设的悲与艰、喜与乐。电视艺术创作的这种鲜明导向性意识不仅坚持了我国电视艺术的本质属性,而且对纠正后现代文化所张扬的无中心、平面化、享乐主义话语有积极的作用。

其次,我国电视艺术还要坚持宣扬民族精神、传统美德的导向意识。民族精神是一个民族赖以生存和发展的精神支撑。一个民族如果没有振奋的精神和高尚的品格,就不可能自立于世界民族之林。在五千多年的发展中,中华民族形成了以爱国主义为核心的团结一致、爱好和平、勤劳勇敢、自强不息的伟大民族精神。电视艺术应用各种类型的优秀作品参与精神文明建设,使民众保持昂扬向上的精神状态。在优秀的艺术创作实践中,电视剧《闯关东》通过对朱开山一家坎坷经历的描写,深刻地展现了中国民族在面对苦难与艰辛时生生不息的民族精神。"天行健,君子以自强不息",是中华民族精神最精辟的总结。正是凝结于朱开山血液中的这种精神力量,使他对民族、国家、家园一腔热爱,毕其一生顽强闯荡、追求、奋斗。面对亲人,他献出了无私的爱;面对竞争对手,他给予了海一样的宽容胸襟;在外敌列强入侵、民族存亡的时候,他以生命捍卫着国家民族的尊严。"地势坤,君子以厚德载物",正是中华民族的传统美德。《戈壁母亲》讲述了刘月季为了寻找孩子的父亲,义无反顾进入荒无人烟的西北戈壁,无怨无悔地为建设祖国的大西北奉献青春和生命的故事,塑造了一个具有大地一样博大母爱和宽广胸怀的中国母亲的形象。刘月季堪称中华民族传统美德的典型代表,朴实、善良、坚韧、豁达、乐观、热情,没有多少文化却识大体、重大义,含辛茹苦,任劳任怨。面对祖国的西北边疆,面对可爱的军垦农场的兵团战士,她把一腔热血化为人间的真爱、人间的大爱,全部泼洒在那片贫瘠但又富有的土地上。

最后,我国电视艺术还要有宣扬时代精神的导向意识。恩格斯曾经指出,一切优秀的文艺作品,在某种程度上会反映出时代精神本质的一面。高鑫在《电视艺术学》中认为,当代性是电视艺术的基本审美特征,电视艺术首先要真实地展现中国社会现实;其次要向历史、文化进行深掘;再次要揭示人们心理结构的嬗变[①]。纵观中国电视剧艺术的发展历程,每个历史阶

[①] 高鑫:《电视艺术学》,北京师范大学出版社,1998年版,第36—40页。

段最受关注、引发社会轰动效应的作品,正是那些能够准确反映当时社会文化心理的作品。1985年,根据柯云路同名小说改编的12集电视连续剧《新星》成为第一部最受关注的改革剧。作品主人公李向南是一位大刀阔斧地向旧的体制与观念发起挑战的新任县委书记。这个基层改革者形象的成功塑造反映了中国社会期盼彻底摆脱"文革"阴影,走向全新的现代化道路的集体意识。始于1990年代初期的出国留学潮流,体现了中国民众在改革开放之后融入世界的社会心态。1993年电视剧《北京人在纽约》清晰地反映了海外留学生真实的生存状况,对盲目的海外移民热提出警示。故事以北京音乐家王启明与妻子郭燕的移民生活为线索,真实地描述了这对夫妻在美国所遭遇的生活与情感的变化和冲突。21世纪以来,社会主义市场经济体制的建立与深入发展,为人们带来了富足的物质文明,但其缺陷也逐渐显现,人们开始对红色经典改编电视剧产生了极大的观赏兴趣。从2004年开始,根据红色经典改编的电视剧大量出现,反映了中国电视创作者对电视艺术商业化诉求中娱乐至上的创作原则的一种反拨。

(二)文化品格

曾经创作《羯鼓谣》、《梦界》、《西藏的诱惑》等作品的电视编导刘郎曾经说过:"我已不满足于介绍风情民俗。而想揭示大自然与某种文化形态的内在联系,揭示某种境界与精神。"正是出于对电视艺术文化品格的追求,刘郎创作的《西藏的诱惑》才成为电视纪录片最优秀的代表作品。一般来说,社会文化大致可以分为主流文化、精英文化和大众文化,也有一部分人将政治文化与主流文化、主导文化互用,用大众文化指称流行文化、通俗文化。电视艺术不仅能够多层面地反映各种文化形态,而且能够将之融合并深化。

无可置疑,电视艺术是所有艺术形式中最亲民的一种,看电视是所需专业知识最少的艺术欣赏活动,它凭借大众性、普泛性、丰富性进入千家万户,抚慰着人们的心灵,启迪着人们的智慧,丰富着人们的生活。《实话实说》给予了普通人表达自我的机会,《生活空间》真实地描绘了平凡而动人的世俗生活,一部部以小人物为表现对象的现实题材电视剧更是张扬了点滴生活中蕴藏的可贵真情。电视艺术的这种亲民性和大众化品格,使它对当代社会文化的影响与构建是空前的和多方面的。肖恩·麦克布赖德指出:"是好是坏,大众交流工具均负有极大的责任,因为它们不仅传送和传播文

化,而且是文化内容的选择者或创始者。"①所以,电视艺术必须在引导文化观念和价值方面承担更多的责任,为观众提供有益的文化产品,积极地为提升社会文化品格作出努力。

电视艺术的文化品格主要表现为它的理性精神。人类在经历了漫长的跋涉之后终于步入了方便、快捷、通畅的现代社会。但正是在现代社会中,人们面临的问题越来越多,人与人、人与社会和自然的关系越来越紧张,为人类找寻精神出路成为当代艺术的重要责任和使命。电视艺术作品是人们理性思考具象化和视觉化的产物,可以多层次、多角度地对人类生存的自然环境和社会环境进行客观的描述,并在再现与描述中揭示其蕴含的精神价值、生命含义、文化内涵。例如电视纪录片《望长城》通过对长城沿线的历史的追溯与现实的再现展示了中华精神的质素;《沙与海》在人与自然的冲突中表现了生命对自然的依赖与尊重;《西藏的诱惑》展示了人在宗教神圣精神影响下的忘我、纯洁与坚韧;《最后的山神》在对过往的惆怅中张扬了未来明媚的光景。综观中国电视的创作现状,我们可以发现其文化品格的理性精神集中体现为对以下问题的揭示和探讨:第一,人与人、人与社会、人与自然的关系;第二,对人生存状态的展示;第三,对人生命价值和生活价值的反思;第四,对人性本质的思索。此外,电视艺术的文化品格还表现在对平凡事物文化内涵的深掘上。

(三)人文追求

电视艺术作品的价值在于它是求真向善的,是真善美的统一,人文精神与美学精神的统一。

1993 年,王晓明在《上海文学》第 6 期发表了题为《狂野上的废墟——文学和人文精神的危机》,开启了我国知识界关于人文精神的大讨论。在这场争鸣中,学者们就人文精神的历史定位、理性立场和实践履行进行了不同的分析。尽管存在诸多分歧,但通过讨论,学者们还是在一些问题上达成了共识:扬弃东西方人文精神精华与糟粕;建设有中国特色的社会主义人文精神;纠正市场环境下人文精神的失落与道德滑坡。人文关怀是人文精神最基本的体现,其核心内容是关注人的基本生存状况,追求人的尊严与符合人性的生活条件,以及对人类解放与自由的努力等等。电视艺术是对历史与现实生活的能动的审美反映,对人性的探索、对人性世界的描绘、对人文

① 〔爱尔兰〕肖恩·麦克布赖德等著:《多种声音,一个世界》,中国对外翻译出版公司,1981年版,第 43 页。

关怀的张扬是其创作中的应有之义。

电视艺术的人文关怀首先体现在对平凡大众的普遍关怀。电视艺术的平易近人和浅显易懂是它能够接近和影响大众的根本原因。秉持精英文化观念的人认为,艺术是少数人的事情,往往与大众无关。但实际上,人类最原初的艺术都是由普通人创造的,并在时间的沉积中成为最优秀的艺术。作为一种普及性的艺术形式,电视艺术以它的通俗性、愉悦性、互动性与人们一起分享了美的形式、精神的价值以及生活的意义。《实话实说》节目创办的根本宗旨是尊重人,而尊重人的办法就是让人说话。中央电视台经济频道的《生活》栏目语言生动亲切,内容平易近人,形式轻松活泼,不仅为人们消除了生活中的疑点,揭露经济生活中的误导与欺骗,还展示了大千世界的文化奇观、风土人情和生活脉搏。在中国电视纪录片的创作中,大量边缘人群选题例如民工群体、残疾人群体、老年人群体、城市平民等,反映了创作主体对这些游走于生活边缘、远离社会中心的群体的关注与尊重。这些纪录片创作者将这类群体的生存现状完整呈现出来,旨在发挥舆论导向功能,唤起社会对这群人的关爱、理解和尊重。

电视艺术的人文关怀还体现在对普通情感的认同与心理抚慰上。在当下的社会生活中,随着工业化和商业化程度越来越高,人们的心理压力和生存压力也越来越大,内心世界与现实世界产生的冲突越来越多,有时甚至达到了难以调和的程度。而电视艺术节目的家庭化和普遍化,使得它可以及时方便地对人们的心理进行安慰,有效地发挥心灵关怀的功能。

二、电视艺术思维

思维是人脑对客观事物间接的和概括的反映,是人类自觉地把握客观事物的本质与规律的理性认识活动,也是区别于直接反映客观现实的感觉的一种高级认识活动。思维广泛地存在于人类各种意识活动中,电视艺术创作领域也不例外。

电视艺术的技术系统简要地说,就是电子采录设备与还原设备,将现实世界的画面与声音,以光波和声波的形式纪录、呈现在电视接收端的荧光屏幕和扬声器中。电视媒体的这种技术系统直接决定了电视艺术的本质特征:首先是声音与画面的运动性存在;其次是综合的视听感知方式。也就是说,视觉语言和听觉语言是电视艺术的基础语言,视觉、听觉以及视听一体则是电视艺术的思维方式。

(一) 电视艺术的视觉思维

视觉经验告诉人们,只要睁开双眼,一个完整而现实的世界就会展现在眼前,只是,看到的一切是否都会引起思维知觉则是另外一个问题了。一般来说,视觉思维是"建立在视觉感官对外部刺激进行反映的基础上的。当视觉感官得到外部刺激,以信号的形式逐层传送至大脑,形成视觉表象,这些视觉表象成为视觉思维的直接材料。视觉思维就是指人类在视觉感知的基础上,对视觉表象进行分析、概括、加工、整理,以寻求含意、达到一定目的的心理过程"[1]。虽然视觉思维是人类思维系统中最原初、最基本的思维方式之一,但视觉思维概念却是随着现代心理学的发展而新出现的。美国哲学家鲁道夫·阿恩海姆从审美直觉心理学角度,在《视觉思维》一书中首次明确地提出了"视觉思维"概念,解释了视觉器官在感知外在事物时的功能,并分析了在一般思维活动中视觉意象所起的巨大作用,从而弥合了知觉与思维、感性与理性、主观与客观、艺术与科学的对立和裂痕。在阿恩海姆看来,"每种视觉式样——不管它们是一幅绘画、一座建筑、一种装饰或一把椅子,都可以被看作一种陈述,它们都能在不同程度上对人类存在的本质做出成功的说明"[2]。

作为一种普及性的直观形象的传播媒介,电视艺术活动中最重要的心理活动就是视觉思维。从电视艺术作品的视觉画面分析,主要的视觉元素有:人物、环境、色彩、光影、景别和构图[3]。这些视觉元素是电视创作主体进行艺术思维的重要工具。其中,人物是视觉思维考量的主要对象,特别是对人物的外貌、服装、动作、表情会作重点考量。环境是电视艺术交代事件发生时空的重要因素,视觉思维通过对环境包括自然环境、人工营造环境、特殊背景的构建,为电视画面主体氛围的营造奠定基础。色彩是电视视觉思维中最重要的元素,不同的色彩会引发不同的情感反应,具有不同的视觉含义。光影指的是画面的光线与影调,主要依靠照明和摄像机的曝光度来调节。在画面视觉效果上,光影主要起到突出表现对象、创造画面纵深感、表达特定环境氛围、抒发某种情感的作用。构图指的是创作主体对画面、色彩、光影、空间等的协调组合。通过构图的搭配,电视画面具有了特定的含义,形成视觉上的张力和冲击感。

[1] 吴秋雅:《电视艺术思维》,中国传媒大学出版社,2006年版,第29页。
[2] 〔美〕鲁道夫·阿恩海姆著,滕守尧译:《视觉思维》,光明日报出版社,1986年版,第427页。
[3] 高鑫:《电视艺术美学》,文化艺术出版社,2004年版,第78页。

电视艺术创作主体的视觉思维,指的正是在电视艺术的创作活动中,创作者通过组织电视艺术的视觉元素(人物、环境、色彩、光影、构图等),创造屏幕视觉形象,从而达到再现客观世界、表达主观情感的目的。

(二)电视艺术的听觉思维

作为事物运动状态的一种表征,声音对人们把握和辨别世界的事物特征和运动状态具有十分重要的认识意义。而以声音为基础的听觉思维,是人类在听觉感知的基础上,对听觉表象进行分析、概括、加工、整理,从而寻求含意、形成认识的心理过程。在不同的电视艺术环节中,听觉思维具有不同的含义:"从创作环节来说,就是通过组织电视艺术的听觉元素,创造听觉形象,以至再现客观世界、表达主观情感、创造艺术时空的过程;从接受环节来说,则是对电视艺术的听觉形象进行认知、理解,进而获取含意的过程。"①电视艺术的听觉思维主要包括人声、音乐和音响三个元素。人声,指的是电视艺术作品中人物的语言,它对抽象性的文字、思想、观念具有明确阐释的意义。音乐在电视艺术作品中的主要作用是表达人的情绪、情感和心理,可以起到烘托气氛、渲染情感、揭示意义的重要作用。音响指的是电视作品呈现的现实世界中广泛存在的一切声响,例如街道的声音、机器的声音、自然界的声音等等。

在 2007 年国家广电总局电视节目技术质量"金帆奖"的评比中,《金沙水韵》获得了电视声音制作纪录片类的一等奖。《金沙水韵》是中央电视台历时 3 年制作完成的 33 集大型电视纪录片《再说长江》中着力展现高原古城丽江的风土情貌的一集。为了表现"城中有水,水中有城"的主题,导演在《金沙水韵》的开篇剧本阐述里描述道:一双有力的手将一块石板掰开,露出下面的水闸,这双手拧开水闸,水从铁管中汩汩流出淹没了水闸,镜头随着向外四溢的水缓缓升起,拉开,只见流水在四方街迅速扩散开来。镜头跟随着水流移动并拉开,几位纳西妇女正将桶中的水向街道上一次次泼洒。每天清晨,早早起来的古城人都会用房前的河水冲洗门前的小巷,古城干净的一天就这样开始了。②在这段开篇剧本阐述中,声音台本已经清晰显现:扳开石板、拧开水闸、汩汩四溢的河水、纳西妇女泼水和闲谈……根据这个导演阐述,录音师拟定了几套同期动效、音乐以及二者结合的声音发展

① 吴秋雅:《电视艺术思维》,中国传媒大学出版社,2006 年版,第 78 页。
② 李宁、赵硕:《勇于面对高清电视时代的声音录制挑战——从〈金沙水韵〉获金帆奖一等奖谈〈再说长江〉的声音创作》,载《现代电视技术》,2008 年第 5 期。

方案。

(三) 电视艺术思维的视听一体性

一直以来人们对电视艺术视听孰为主次的问题争论不休,画面与声音的主次观念贯穿了上世纪80年代中国电视的发展并直接影响到90年代的电视创作。但电视学术界提出的"电视声画结合说"、"电视语言符号双主体构成"的观点也逐渐成为主流话语。在艺术思维层面,作为一种视听综合的艺术,电视艺术作品在创作与接受过程中,视觉思维与听觉思维是结合在一起、同时呈现的,有声无画或者有画无声的情况极少出现,原因在于:首先,声画一体符合人类在认知世界过程中视听思维组合并进的基本规律;其次,它是电视艺术具有巨大表现力的重要原因;再次,视觉画面本身的形象性、多义性以及不确定性也要求视听思维的一体性。

参照电影理论中的声画组合理论,电视艺术的视听一体有声画平行和声画对位两种组合方式[①]。作为电视艺术视听最普遍的结合方式,声画平行指的是声音与画面通过互相补充、互相解释的方式共同表现同一内容。比如,电视纪录片的画面往往会为观众提供直接、具体、感性的形象,而解说词则对这种形象加以解释和分析。声画对位通常表现为画面与声音分别表现不同的内容。大型电视艺术片《话说运河》的开端画面是航拍的长城和运河,与之对应的解说词是:在中国的版图上,长城像是阳刚的一撇,运河恰恰似阴柔的一捺,这一撇一捺构成了汉字中的"人"字,中国人的"人"字……这组水乳交融的视听语言简洁而形象地体现了创作者的构思,以山河概貌拟喻中华文化的深邃精神,给观众留下了深刻的印象。

(四) 电视艺术思维的特征

1. 选择性。电视艺术的优势在于它能够形象、客观、全方位地展示事物和场景。但是在现实创作和具体操作中,即使安排再多的摄像机也无法记录和表现对象每时每刻的状态。电视作品的成片形式、传播方式以及接受途径,决定了每一个出现在电视屏幕上的视听形象,都是创作主体根据节目定位,对题材内容、画面素材、镜头节奏以及表现形式精心选择和安排的结果。一般来说,电视艺术思维选择要遵循有序条理、主次得当、逻辑清晰的原则。

2. 时空性。电视艺术是传播与接收同步的艺术形式。绘画或摄影艺术是对运动中的事物某一瞬间的记录和凝固,电视艺术却是对事物运动过程

[①] 吴秋雅:《电视艺术思维》,中国传媒大学出版社,2006年版,第94页。

的记录,既表现为一定长度的时间单位,也表现为一个坐标内的空间环境。所以电视艺术创作主体在创作过程中,必然要考虑一个镜头的起幅和落幅、镜头的长短、运动快慢,同时必须考虑空间环境的表现顺序、重点和审美造型,等等。此外,电视艺术思维的时空性表现要与内容协调统一,将饱和适度的时空信息传达给观众,避免拖沓冗长,使观众看了不知所云。

3. 意象性。大量事实说明,在任何一个认识领域中,真正的创造性思维活动都是通过意象进行的。创造性地建构视觉意象是电视艺术视觉思维活动的中心内容。视觉意象是主体通过知觉的选择而形成的既具体又抽象、既清晰又模糊、既完整又具有无限延展性的心理意象。"视觉意象已非世界的物理存在,已经具有了意义。思在一开始就介入了象的存在,象与思已难分开。"①电视艺术思维的视听思维不是简单地观察事物表象和再现事物形象,而是将所观察到的事物经过选择、思考和整合,形成具有理念蕴涵的新意象,也正如我国古代画论中常说的意造之象、尽意之象、寓意之象。

第三节　形象思维

形象思维是进行电视艺术活动至关重要的能力,是创造电视艺术形象的造型基础,也是受众洞悉形式美的必备条件。形象思维作为人类的基本思维形式之一,客观地存在于人的整个思维活动过程之中,并且人们在很早的时候就认识到艺术创作与形象思维之间的密切关联。19世纪俄国文艺批评家别林斯基在《艺术的观念》一书中阐述道:"艺术是对真理的直感的观察,或者说是寓于形象的思维。在这一艺术定义的阐述中包含着全部艺术理论。"

电视艺术的形象思维活动大致可以分为自发性的形象思维和自觉性的形象思维两类。自发性的形象思维是指事先并无目的,不期而然发生的形象思维活动。在电视艺术创作过程中,随着创作者形象思维活动的展开,各式各样的形象会涌现在脑海中。有些形象与主题无关,会一闪即逝;而有些形象则可能被创作者及时捕捉,转化为有意识、有目的的形象,成为珍贵的创作素材。这种有意识的创作素材往往会进入到创作者自觉的思维阶段。

①　孙辉:《言意之辩与视觉思维——兼及对海德格尔诗论的阐释》,载《湖北大学学报》,2004年第1期。

可见自觉性的形象思维是指强调个性化、本质化和目的性的形象思维活动。结合电视的制作流程和艺术特点,我们可以发现,声画性、情感性、联想性以及想象性是创作主体进行形象思维活动的基本素养和要求。

一、电视艺术形象思维的声画性

在艺术创作层面,电视思维是通过具体的视像和声音以及多种形式的视听语言来实现的。因为电视艺术的声画性和形象与现实生活中的认知体验是同质同构的,所以电视在诞生之初就迅速赢得了大众的喜爱。同时,电视艺术的拟真声像传达,使受众能够以视听并行的感知方式去接收信息、感受文化。"对感觉印象接受的同时性取代了顺序性,复合感觉的丰富性取代了线性表述的单调性"①,这必然会促使电视艺术创作主体将画面影像、音乐音响、语言字幕等同时加以处理,向观众提供多维度的信息,给人以具体、实在、生动、切实的审美感受。可见,声画性形象思维是对电视艺术创作主体的基本要求。

一般说来,电视节目都是在视听觉的共同感知中展开和进行的。但从人的注意力习惯来说,作为一种非语言的视觉符号,电视画面能够为观众呈现更鲜活、更直观、更有冲击力的形象,而观众的主要注意力也更多地投射于画面上。所以,相较于声音,视觉画面对于引导观众感知具有更为主导的作用。正是基于这种判断,"以画为主"的观念一度成为主流。

虽然相比较声音来说,画面对受众的引导作用更大、效果也更为明显,但是画面本身的缺陷,特别是揭示人物内心世界的局限性以及画面语言的多义性,使得它在表达事物内部联系或深刻复杂的矛盾时总是不尽充分和准确。声音形象的塑造对补充画面内容、整合画面关系并深化画面主题具有重要的意义。同样是历史题材的电视剧,《三国演义》的仿古化文言对白所塑造的整体形象就截然不同于《铁齿铜牙纪晓岚》系列的戏说化现代语言塑造的人物形象。即使是塑造同一历史人物,不同的声音模式也会映射出不同的人物形象。《乾隆王朝》典雅大气的语言风格塑造的乾隆这一历史人物形象就与《戏说乾隆》的嬉笑语言风格塑造的十分不同。

电视艺术的声画性形象思维不是简单的画面加声音,而是互为补益、延伸。

① 〔匈〕阿·豪泽尔著,居延安译编:《艺术社会学》,学林出版社,1987年版,第264页。

1. 形象思维与声画组接。在实际创作阶段,电视艺术主体的形象思维首先体现在对声音和画面关系的处理上。其首要要求是要做到声画合一。声画合一指的是视觉形象与听觉形象的完全一致。声画合一能够为观众展现真实可感的形象,使观众对电视节目产生认同感与信任感。声画对位是另外一种常见的声画关系:在遵循声音与画面各自规律的前提下,在声音与画面各自独立的基础上实现二者的有机结合。声画对位的优点在于画面形象与声音形象各扬其长并互为烘托,有利于充分而深刻地表现创作主体的意图。

2. 形象思维与声画节奏。节奏是音乐艺术最为重要的表现手段之一。虽然电视艺术不同于音乐艺术,但在表现形式上,电视作品的声音要素和画面形象都有自身的节奏特点,而画面形象与声音形象的结合也可以形成一种特殊的、具有强烈感染力的艺术节奏。在电视艺术作品中,不同事物的声音节奏有快慢之分,对同一事物的声音速度做不同的处理,节奏感也不同。电视艺术的画面节奏大致有摄影机的运动节奏、被摄对象的运动节奏以及镜头之间的节奏。一般来说,单位时间内镜头数和信息量的多少,以及事物运动速度的快慢都会影响观众对节奏的主观感受。声音节奏和画面节奏的结合有同步节奏和异步节奏两种。同步节奏指的是电视中的声音和画面节奏基本一致,互相烘托补充。异步节奏主要指电视情节中的声音和画面节奏快慢不一,具有较强的对比性。在具体的艺术实践中,创作主体会根据规定情景对其进行细节化的处理。

二、电视艺术形象思维的情感性

《文心雕龙·情采篇》指出,"情者,文之经",将"情"作为艺术创作的立本之源。"以情为本"是电视艺术思维的本质性要求。在电视艺术实践中,创作主体和表现对象的艺术情感是电视作品最终形成"有意味的形式"的基础。1999年李少红执导的历史题材电视剧《大明宫词》的个性化表现方式引起了诸多争论,特别是剧中人物浓厚的莎士比亚风格的诗化语言更是论争不断。对历史的个性化表现,李少红阐释说:"如果说《大明宫词》还有什么鲜明个性的话,那就是它强烈地体现了作为导演的主观意识……首先去找的是自己对某个事件或某个人物的生动感觉,找到剧中每一个人物

自己的血肉与性情。"①剧中人物大段大段华丽而诗意的台词,淋漓尽致地抒发了创作主体的内心情感、审美趣味和艺术追求。剧中从始至终都贯穿了暮年的太平公主苍老沉重的旁白,以剧外人的清醒理智评述了自己的一生以及从帝后到奴婢的各种人生。这种限制性视角的设置成功地将创作主体与剧中人物合体。每次太平公主的回忆评述都再现了创作者的情感态度。在薛绍自杀身亡之后,太平公主的旁白伤感而绝望:"我默默地注视着自己青春时代的理想正一步步丧失着体温,我五年暗淡的婚姻生活正随着他亮丽的灵魂飞上天堂。而这世界上只剩下我,一个执拗地渴求爱情的帝国公主,以及她那以相同的执拗相信权力,并慷慨地把不幸施舍给女儿的母亲……"②

音乐音响是电视艺术表达情感的最重要的手段。例如为了表现战争的残酷,创作主体会有意加大枪炮的声响,达到震耳欲聋的程度;为了衬托电视主人公恐惧不安的情绪,街头的嘈杂声音会格外刺耳;为了渲染紧张的气氛,钟表的滴答声会越来越响、越来越急。除了最常见的音乐音响抒情之外,镜语造型是电视艺术独特的情感表现方式。1990年,黄蜀芹执导的根据钱锺书同名原著改编的电视剧《围城》被评价为创造性地传达了原著精神、具有较高文化品位和审美价值的电视艺术作品。主人公方鸿渐不仅在婚姻的无休止争吵中困顿不堪,面对现实社会的沉重压力亦无能为力。为了表现方鸿渐束手无策但终究心有不甘、不愿意就此投降的局促和矛盾心境,创作主体设置了一个老式座钟,并刻意放大了钟表"嘀嗒嘀嗒"的单调响声,接下来的画面则是方鸿渐漫无目的地游走在黑暗的街头。这段没有台词和多余动作的镜语非常贴切地抒发了主人公沉重黯然的内心情感。电视艺术之所以能够将情感清晰地传达给观众,在于创作主体与观众之间存在一种基于现实生活经验和文化心理的"默契"。例如以红色、黄色、橘色为代表的暖色调多用来表现欢喜、热烈、奔放等情感,而蓝色、白色的冷色调多用来寓意人们清冷、悲伤的情感。再比如,青松翠柏往往代表不畏艰难险阻的生存勇气和弥久永恒的精神力量。

创作主体情感性艺术思维的发生一般有两种情况:一种是主动的、有意识的、自觉的;另外一种是被动的、无意识的、不自觉的。后者是一种纯真情

① 汪昕:《在历史与艺术之间:中国历史题材电视剧文化诗学研究》,中国传媒大学出版社,2008年版,第118页。

② 郑重、王要:《大明宫词》,人民文学出版社,2000年版,第306页。

感的自然流露,前者则往往出于一种理性的设置,容易导致艺术作品的刻意倾向,给人以雕琢感。在电视艺术创作中,最打动人心的往往是自然而然地流露的真情,所以创作主体在遇到创作瓶颈时,不能刻意地强迫情感的发生,防止情感表现流于概念化和表面化。同样是表现藏民族天葬习俗,日本电视编导山杉忠夫创作的《天葬》与中央电视台拍摄的天葬就呈现出截然不同的效果。山杉忠夫在拍摄过程中坚持不住宾馆,设法住在当地藏民家里。与当地人近距离地接触,为山杉忠夫真切体会当地人的宗教信仰提供了良好的机会。他说:"我曾在一个老妇人家住过,后来她去世了,我拍了她的天葬。拍天葬时,我很激动,眼泪不住地流。如果我不认识她,我只能去表现藏族人死后天葬的过程,当我认识了她,有了感情,我的感觉就不在于天葬的过程了,而是真心祝愿她的灵魂能够升天。"①山杉忠夫在片子的第三部分表现秃鹫携带亡者的灵魂与肉体向天空疾驰而去的时候,使用了大量具有强烈感情渲染效果的音响,推动了作品的情感高潮,呈现出动人心魄的艺术效果。中央电视台拍摄天葬的那天,由于没有人去世,就杀了一头牛,进行了仪式。显然,后者在情感认同与表达上逊于前者,艺术效果也必然差于前者。

三、电视艺术形象思维的联想性

联想是人类进行创造性艺术活动的最重要的心理机制之一。作为电视艺术创作与欣赏最重要的思维方式,联想首先必须是合理的、具有相关性的、可理解的。无论是创作主体还是电视观众,联想的产生既是由于外在事物的激发,也是基于人类的生活经验和记忆。电视艺术创作的联想性思维,一定要结合电视视听表现的独特原则,借助事物之间形象特征与意义内涵的联系,进行创造性的艺术活动。人们常常可以看到这样的文学表述:他身材如挺拔的白杨树一般伟岸颀长,有一双像海洋一般深邃的目光,胸襟如大地般宽广。但在电视艺术表现中,若把白杨树与人的身材、大海与眼睛、大地与胸襟剪切连接的话,观众很难理解作品想要表达的意思。因为观众在欣赏电视节目的时候,电视镜头、画面之间的联系若不是建立在事物外部特征的相关之处,没有内在逻辑的交点,其含义表达就会含糊不清。

电视艺术形象思维要求创作主体进行独创性的联想。不落俗套、标新

① 邓杰:《电视艺术论》,中国摄影出版社,2003年版,第194页。

立异是艺术创作恒久的追求。当电视艺术创作者在创作中看到、听到、接触到某个事物的时候,会尽可能地拓展思绪,寻找出与众不同的看法和思路,赋予其新颖的性质和内涵,从而实现艺术作品从外在形式到内在意境的与众不同。独创性的电视艺术联想强调形象的深度和广度。形象思维联想的广度是指创作主体善于全面、立体、多角度、多途径、多层次地进行形象联想。形象思维联想的深度是指创作主体深入客观事物的内部,抓住问题的核心关键,以事物的本质为中心进行由远到近、由表及里、层层递进、步步推进的思考。形象联想的深度直接关系到电视艺术作品的成败。电视创作主体在形象联想时要善于透过现象,客观辩证地思考问题,注重形象的精神面貌、意境表现和思想内涵等多方面的联系,不为事物琐碎的表象所迷惑。

中央电视台制作的电视散文《翠竹清音》,对赣南竹林清淡雅致、平和恬静的风景进行了人格化的联想:"每一竿翠竹,都有对家园的挚爱,它们守持故土,不为疾风流云所动。每一竿翠竹,都是威武不屈的英雄,富贵不淫的丈夫,贫贱不移的君子,它们忠贞其志,不改其节。"在中华文化内涵中,竹子因为神态自然、素雅清淡、挺拔有节,而成为宁折不弯的高贞气节的象征。作品《翠竹清音》的基本意义联想正是建立在此基础上。曾获得"五个一"工程奖的电视散文《生灵》,通过对西部沙海中顽强生命的描述,探析了生命与自然的依存关系,热情地颂扬了个体生命抗衡自然、挑战自然、回归自然并丰沃自然的历程。创作者正是运用深度联想,寻找到了画面形象与其意义内涵的最佳契合点。在作品的最后一组具有点题性意义的镜语中,镜头顺序分别是:特写——沙海的胡杨树冠;中景——密林深处大片的阳光;远景——在沙漠夕阳余晖中挺立的胡杨树林。与这组由近到远的镜头相对应的画外解说是:"戈壁茫茫,寂寞胡杨,斑驳着岁月的沧桑,顽强地腾挪疲惫的身躯,和沙漠对视,与自然抗争。沉重的心事簇拥成纷纷扬扬的企盼。生命纷然死亡时的悲怆,被风捻成了反抗炼狱的坚强。在一次次日升日落的辉煌中,力与美的生命,染成了西部大漠一道不朽的风景!"①

四、电视艺术形象思维的想象性

与电视艺术联想性形象思维紧密联系、不可分割的是想象性思维方式。

① 辛晓玲、赵建新:《散文与电视艺术类节目文本创作》,兰州大学出版社,2005年版,第239页。

两者的不同之处在于,联想往往是再现的、写实的、绘形的,而想象则是表现的、写意的、绘神的,但在艺术思维中两者常常融合在一起,难以明确区分。想象是艺术创造最重要的思维方式,这一点不容置疑。高尔基曾对想象思维与艺术创造的关系作过如下论断:"想象在其本质上也是一种对世界的思维,但它主要用形象来思维,是艺术的思维。"

虽然想象有很多种,且大都没有固定的程式,但根据想象发生的过程,大概可以分为两种:异质同构类和逆向求异类。任何事物之间既存在差别也存在某种联系,这就是异质同构现象。想象的异质同构指的是不同事物之间,在物质性构造方面是不同的,但又存在某些相似、相近或相同的构造元素,而正是想象的思维方式将两者相似的元素联系起来,产生了新的艺术意象。例如盛开的花朵与女孩灿烂的笑容本是毫无关系的两种事物,但通过想象的心理活动,二者有了联系:女孩灿烂的笑容像盛开的花朵一样令人心动。想象的逆向求异则指人们进行与原有思维习惯相反的思考。在现实生活中,人们往往总是顺着思维惯性进行思考,但在艺术创作中,创作主体若反向思考,往往能够创作出令人耳目一新的艺术形象。

电视艺术想象性思维的精髓在于,运用想象力将抽象和具体的东西充分地组合、协调,然后以电视的方式表达出来。电视人陈汉元曾经说,他的"一撇一捺"都是胡思乱想的结果,电视工作者必须善于胡思乱想[1]。与其他艺术形式不同的是,电视艺术的想象性形象思维更加强调想象的形象性、关联性和共鸣性,要求想象的内容必须适合用镜头语言表现,并能够引发观众的情感共鸣和价值认同。

与联想性艺术思维一样,电视艺术想象思维同样要求是建立在现实生活基础之上的合理想象。在黑格尔看来,想象的发生与延展除了与人的记忆力相关之外,"首先是掌握现实及其形象的资禀和敏感,这种资禀和敏感通过常在注意的听觉和视觉,把现实世界的丰富多彩的图形印在人的心灵里"[2]。想象是折射现实生活的一种方式,这一点尤其体现在历史题材电视剧的创作中。即使是再强调历史真实与写实再现的创作者也难以逃脱当下生活形态的束缚,区别之处在于表现程度而已。

在电视艺术创作中,真正出彩的作品不仅仅具有合理的、再现性的想象,而且具有对现实世界进行升华的创造性的、诗意化的想象。《话说运

[1] 邓杰:《电视艺术论》,中国摄影出版社,2003年版,第200页。
[2] 〔德〕黑格尔:《美学》(第一卷),朱光潜译,商务印书馆,1997年版,第367页。

河》的第一篇《一撇一捺》,将长城和运河比喻为"阳刚雄健的一撇"和"阴柔深沉的一捺",从而形成一个"大写的人字"。将长城和运河想象为大写的人字,不仅形象地传达了中华山河的外在神韵,而且将之上升到精神层面的高度,形成一个具有诗意的艺术符号和意象。电视历史剧《天下粮仓》中"人化蜡烛"的死亡方式在情节设置上也体现了创作者飞扬的想象力。柳含月在得知了卢蝉儿和米汝成的真相之后,跳进了熬蜡的大锅,化为一支红色蜡烛,以"照着少爷上路"。正是这种离奇的创造性想象使得电视文本充满了戏剧性张力,丰满了人物形象,彰显了创作主体追求的艺术内涵,并使作品呈现出一种浪漫主义美学风格。

第十一章 电视艺术的双重品格

每个民族或国家的文化艺术构成之中都包含着雅的部分和俗的部分,二者相辅相成或相反相成地推动着该民族文化艺术的进步和繁荣。正确并全面地理解什么是雅文化、什么是俗文化,并弄清它们之间的关系,对于进一步解读我国电视艺术的文化品格与精神内涵大有裨益,并且有助于帮助电视艺术创作者把握好雅俗之度。

第一节 电视艺术的精英品格

通常而言,雅文化在一定程度上决定着电视艺术的精英品格。郑欣淼先生在其文章《文化雅俗论》中认为,雅文化又称高雅文化,它反映一个民族的文化和文明程度,是文化长期积累和发展的结果,是精神活动的深层境界,是艺术家创造精神和创造激情的高度凝练和结晶。雅文化又是一个发展的概念,在社会发展的不同阶段有其不同的思想内容和表现形式。今天,雅文化是指那些具有实验性、示范性、民族代表性的文化精品,包括那些表现重大题材、具有较高思想性和艺术性的文艺创作以及传播科学文化知识的作品。从整个社会的文化体系来说,它主要是一种生产型文化,以满足人们深层的、富于创造性的需要为主,它的最大特点是探索性,只要人类存在一天,就永远不会停止向着更高、更新层次的自我提升;同时,雅文化又是指那些精致而规范乃至具有典范性的文化,它具有审美的、精神的、历史的价值,集中地体现着文化固有的性质和功能,其育人化人的作用更为强烈。

一、关于精英品格

"精英"一词通常有"精华"和"出类拔萃的人"两个义项。在《辞海》中它的释义是"社会上具有卓越才能或身居上层地位并有影响作用的杰出人物,与一般天才或优秀人才不同,在一定社会里得到高度的评价和合法化的

地位,并与整个社会的发展方向有联系,因其散布于各行各业,从而可窥见社会分层现象"。无论国内还是国外,关于精英的研究已经有丰富的成果。大部分西方研究者将对精英的探讨,放置于社会分层研究的理论框架中去分析。精英指的是在文化分层中处于较高地位的文化艺术家、创作者或批评家,精英文化大致指的是在文化活动中出类拔萃的文化类型,而精英品格则指这种出类拔萃文化所具备的品质特征。

(一) 中国的精英文化

一般来说,中国的精英文化指的是具有启蒙性的、先进的、处于较高地位的知识分子文化、高雅文化,并且在相当大的程度上精英文化与庙堂文化重叠。在中国古代文化格局中,掌握文化资源和话语权的精英人士是读书人、士人、儒生或文人,其形成的群体多被称为"士林",而真正称为"知识分子"的人直到19世纪末、20世纪初才出现,其群体被称为"学界"或"知识阶层"[①]。虽然名称几经变化,文化形态也出现过复杂的百家争鸣时代,但一个不变的文化事实是,在中国历来的文化结构中,精英阶层及其构建的文化话语作为主流文化一直处于主导地位。

精英文化意识一直是千百年来中国知识分子秉持的一种理想化的精神追求,它脱胎于我国古代"士"的文化传统中,表现为知识分子积极"入世"、"上下求索"、"知其不可为而为之"的强烈的社会责任感和使命感。古代文化精英的品格特征表现为以下几个方面:首先,是轻物质而重精神。在中国的文化传统中,早已存在"重精神"的思维特质,例如中国古代的"尚德"、"崇心"、"重义轻利"的价值取向。其次,反平庸而抗时俗。中国古代文人在思想境界和社会立场上都是反平庸、抗时俗的。与世俗对立,不随波逐流,这种思想意识和人格品质是具有精英意识的文化思想者们最为重要的价值尺度。最后,是忧患意识与批判精神。中国传统知识分子是士的阶层,具有强烈的忧患意识,以"为天地立心,为生民立命,为圣贤传家法,为万世开太平"为人生目标,形成了"穷则独善其身,达则兼济天下"的价值取向,并将之反映在文学艺术上的"诗以言志,文以载道"的教化传统中。

进入现代社会,新的精英文化虽然在精神上与传统的士大夫文化一脉相承,但是在19世纪末,士大夫文化随着旧的社会体制的瓦解而崩溃,以五四运动为标志的现代知识分子逐渐形成了独立的社会阶层,成为了精英文化的主要代表。到了20世纪初,精英文化艰难地担负起批判愚昧落后、实

[①] 罗福惠:《辛亥时期的精英文化研究》,华中师范大学出版社,2001年版,第7页。

现现代启蒙的历史任务。经过现代性洗礼的中国精英文化的主要特征是任个体而排众数,是对个体生命前所未有的尊重和强调。"重个人"的主张,是现代精英意识最核心的品格特征,也是中国现代思想史上具有开拓意义的转折。

人们常常把五四时期和新中国七八十年代,称为中国的思想启蒙主义时代。从20世纪70年代末、80年代初开始,现代化建设成为国家的主要任务,中国由此进入了一个以经济建设为中心的新时期。在新时期的三十年中,在大力弘扬传统文化,扶持和鼓励大众文化发展的同时,精英知识分子逐步建立起在社会文化中的主导地位。以文学为例,20世纪80年代初期到中期,中国出现以伤痕文学、反思文学、改革文学为主导类型的启蒙文学,强烈的精英意识、启蒙情结和社会责任感是这种文学的精神内核。在精神追求上,精英知识分子具有强烈的爱国主义、理想主义、集体主义、利他主义和人道主义情怀,对中国传统的真情善意、挚爱宽厚、忍辱负重、恩不图报的道德品格极力赞扬称颂。

20世纪80年代末、90年代初,随着新的传播媒介的普及,大众文化、消费文化、流行文化、商业文化迅速发展流行起来,精英文化遭遇到了前所未有的危机,中国文化进入了一个去精英化的时代。在文学方面,80年代末号称"痞子文人"的王朔横空出世,他第一次用夸张的、富有挑战性和颠覆性的语言消解了文学、作家、文化的严肃正统感和沉重主题,击碎了精神殿堂崇高、神秘、稀有、不可侵犯的神话。另一方面,运营体制日益完善的文化产业部门在商业利润的牵引下,开始对中外文化经典进行拼贴、改写、戏谑。"大话文化"盛行,经典文化文本严肃的主题和深层的意义变为了含有感官刺激或商业气息的形式、图像或故事。如果说90年代初去精英化只是初步兴起的文化波澜的话,那么到90年代末期,以网络为中心的大众传播媒介的大范围普及则进一步打破了精英知识分子对文学和文化的垄断,精英文化被消解、被边缘化成为了文化发展的必然趋势。众所周知,文学、艺术、文化的生产与传播之所以成为一种具有精英性质的活动,根本原因在于从事这些活动的人不仅仅享受到了教育资源,是"能写会画"的人,更为重要的是他们垄断了媒介资源。但是,互联网的发展和普及使得写作与发表不再是一个难不可及的事情。网络作为最自由、最便捷、门槛最低的媒介,几乎向所有的人敞开了大门,为普通大众参与文化活动提供了机会和平台。大量网络"写手"活跃于文化活动中,职业作家、文化人、艺术家遭遇到了前所未有的尴尬和困境。进入新世纪的中国文化,其整体语境是由产业结构变

化而引发的文化商业化与商业文化化,并且这种语境在以互联网为代表的大众传播媒介的推波助澜下,以更加强势的卷席能力成为主导的文化背景,其结果是:高雅文化、精英文化、纯文学与纯艺术被边缘化,文学与非文学、艺术与非艺术、审美与非审美的界限变得模糊不清,非实用性的文化消费变得越来越重要,精英文化变得越来越衰微。

(二)西方的精英文化

由于东西方在文化传统、意识形态、价值观念、审美原则等方面存在着巨大的差异,精英文化的发展历程与特点也完全不同。在英语中,"文化"通常指"精神耕耘"、"教养"、"精神文明"、"内在精神"等含义,在对文化的定义中,其实已经暗含了某种精英阶层的特定立场。在西方的前现代时期,文化特别是艺术主要来源于宗教。当宗教衰微之后,与天才以及政治权利的结合成为高雅艺术殿堂化的主要原因。而"精英文化"概念的出现,则源于人们对西方文艺复兴时期文艺史的指称。阿诺德·豪泽尔认为,在人类历史的早期,文化尚未分化,人们有着相似的文化背景,他们的价值观念、对生活的感情和需要是相通的、明晰的。只有到了文艺复兴以后,才能用三种社会阶层来处理艺术史,即精英艺术、通俗艺术和民间艺术。在此后漫长的文化历史中,这些文化形态彼此共存,并按照自身的发展轨道延续着。一直到19世纪下半叶,迅猛发展的资本主义工业革命将融和发展的文化一分为二:少数人的文化即精英文化和大众文明。考察西方文化研究历程,我们可以发现西方精英文化立场是伴随着学者们对工业化时代大众文化的批判逐渐建立的。

最早提出对精英文化和大众文化区分对待的是19世纪英国著名的批评家马修·阿诺德。在《文化与无政府状态——政治与社会批判》中,阿诺德虽然没有直接讨论大众文化,但是他将文化界定为世界上所思所言的最高的东西,而工人阶级的贫困、愚昧和无奈会将社会持续瓦解,文化权威荡然无存。可见,在阿诺德看来,"世界上所思所言的最好的东西"就是少数人创造的精英文化,而"无政府状态"则是大众文化的同义词。阿诺德认为,大部分人对事物的了解是一知半解的,他们既没有足够的热情去观照事物的本质,也没有认识人类知识和真理的能力,而真正有热情观照世界的人总是在一个很小的圈子里,正是这个圈子使得思想得以流传,知识得以拓展。

20世纪20年代末、30年代初,随着摄影、电影、电视等艺术机械复制时代的到来,大众文化迅速发展,以小说和诗歌为中心的传统文化形态受到前

所未有的挑战,一些西方学者展开了对当代文化的研究,明确地将精英文化与大众文化置于二元对立的理论模式中,在维护精英文化的高雅性、保持民间文化的淳朴性的基本立场上,展开了对大众文化的批判。1930年,英国著名的诗人、文学批评家F.R.利维斯在秉持精英主义立场的基础上,在其两本著作《大众文明与少数人文化》和《文化与环境》(与丹尼斯·汤普生合著)中提出了他的大众社会和大众文化批判理论。利维斯认为,文化总是少数人的专利,它特别体现在英国文学的伟大传统上,所以少数人要武装起来,主动出击,抵制电影、广播、流行出版物、广告等低劣的大众商业文化。在对待民间文化的态度上,利维斯认为,民间文化与大众文化在根本上是不同的。在《大众文明与少数人文化》中,利维斯满含回忆式的伤感描写道:"民间歌谣、民间舞蹈、乡间小屋和手工艺产品,都是一些意味深长的符号和表现形式。它们是一种生活的艺术、一种生存的方式,井然有序,涉及社会艺术、交往代码以及一种反应调节,源出于遥不可测的远古经验,呼应着自然环境和岁月的节奏。"

1944年,美国大众文化批判理论家D.麦克唐纳在《大众文化理论》一文中,进一步系统地阐述了民间文化、精英文化和大众文化的不同。麦克唐纳认为,一直以来,西方主要有两种文化,一种是主要见于教科书的传统文化,也可以叫做"高雅文化",一种是市场成批制作出来,包括广播、电影、电视、卡通、侦探和科幻小说等的"大众文化",而后者是严肃的艺术家很少愿意涉足的领域。

(三) 精英文化品格

无论东方还是西方,总的来看,精英文化品格的特点有:启蒙主义,乌托邦理想,对人类命运的深切关注,对人特别是社会下层劳动者的悲悯情怀,对现实社会冷峻深沉的审视和批判态度,不趋世媚俗的高洁风骨,源于忏悔意识的自省素质等思想精神内核[①]。概括之,就是启蒙、理想、关怀、批判、风骨、自省等等。具体来看,精英文化品格可以概括为:思想的独立性、文化的严肃性、艺术的创造性、精神的使命感。

1. 思想的独立性。精英文化以理性自律的原则强调创作者精神的自主性以及独立精神。中国传统的文化经典历来重视人独立的人格和尊严,这种对人主体独立性的强调既体现于道家"以道观之,物无贵贱"的思想中,也体现于儒家"君子和而不同,小人同而不和"、"三军可夺帅也,匹夫不可

① 张治国:《"精英文学"的概念内涵及形态辨析》,载《广西社会科学》,2005年第6期。

夺志也"的精神原则中。20世纪初的五四新文化运动赋予了中国知识分子以新的独立品格。老舍曾在文章《"五四"给了我什么》中表示："反封建使我体会到人的尊严,人不该作礼教的奴隶;反帝国主义使我感到中国人的尊严,中国人不该再作洋奴。这两种认识就是我后来写作的基本思想与情感。"所以,老舍在小说《二马》中,不仅创造了年轻血性、犹豫懦弱的小马形象,也塑造了一个精明强干、敬业爱国的现代青年李子荣。从二者的形象对比来看,李子荣作为人格独立、踏实爱国的实干家,显然更符合作家的理想人格标准。

2. 文化的严肃性。精英文化强调文化的社会责任感和教化功能。精英知识分子坚持以社会良心自居,将独立人格和以天下为己任的责任感与使命感看作自己生命的原则,在世俗社会现实中,不退却、不放弃、不从俗。精英文化在精神上与中国传统的士大夫文化一脉相承,"以天下为己任",承担着社会教化的使命,发挥着价值规范导向的功能。在品格上,精英文化高扬理性,超越世俗,以启蒙自居,带有超越现实的乌托邦色彩;在价值取向上,精英文化身负弘扬人文精神、启蒙教化大众的使命,以社会的公共领域为基础,力图超越市场与商业化;在时态上,它不是对现实世俗生活状态的全面观照,而是以超越此刻的遥远的理想状态作为终极目标,为人类提供精神导向。精英文化的严肃性还体现在文化的经典和正统特征上。在中国历史上,一直处于社会主流和话语中心的知识分子责无旁贷地担负起文化创造、阐释、传播的责任。而在改革开放的当下,知识分子强调积极投身于中国的社会实践,强化精英文化的力量与科学理性精神的培养,承担社会良知的角色,为提高民族的文化素养和思想境界努力。

3. 艺术的创造性。区别于大众文化的复制性,精英文化强调艺术的创造性,注重对现实的审视和精神的引领。精英之所以区别于大众的本质就在于其创造性,精英阶层的启蒙意识也是源于他们对社会和历史的创造性理解。波德莱尔认为:"真正的艺术必须是现代习惯和永恒的结合,他要求艺术家面向现实,追逐眼前的生活之流。"但是,他又主张"从生活的流动和变化中提炼永恒的元素"[①],这就需要艺术家运用创造性思维和独到的审美眼光去加以把握。一切有长久生命力和创意的作品,一定是艺术家基于生命的本真创造出来的,带有鲜明的个人色彩和风格。

① 〔法〕波德莱尔著,郭宏安译:《波德莱尔美学论文文选》,人民文学出版社,1987版,第484—485页。

4. 精神的使命感。精英文化的高尚性主要体现在它对人灵魂诉求的关注,对人类精神家园的建设,对真、善、美等人类终极和永恒价值的追求,使人们在世俗物质生活之外,有一个心灵宁静栖息的园地和理想的生存空间。在人被逐渐异化的现代社会,只关心物质回报和享受的文化氛围消解了普通人直面人生困境的勇气,而精英文化作为"有缺陷世界的理想之光",是人性、人心可以得到短暂休息和返璞归真的有效手段,不像大众文化那样只能给人以短暂的甜蜜慰藉,即使像王朔这样反叛精英文化的作家也表示,"很大程度上要靠优美小说保护我的人性"①。另一方面,一个民族需要高尚文化的滋养和塑造。一个民族若没有对高尚品质和精神的追求,就很难立足于复杂多变的现实世界。老舍在谈到创作《二马》的动因时说道:"写这本东西的动机不是由于某人某事值得一写,而是在比较中国人的不同处,所以一切人差不多都代表着些什么;我不能完全忽略他们的个性,可是我更注意他们所代表的民族性。"

二、电视艺术精英品格的表现

从 1958 年北京电视台的开播开始,电视艺术就以将生活原态艺术化的独特优势迅速发展,成为影响人们价值观念、思维方式、生活方式的重要大众传播媒介,而电视文化也成为了影响中国社会发生深刻而巨大变化的一种文化形态。电视艺术的这种巨大影响力,要求每一个电视文化创作者用更加理性的精神、崇高的社会责任感引导社会文明良性发展。

(一)电视精英文化

电视中的精英文化,指以知识分子话语和艺术家经典作品为中心的文化形态,是知识分子在独立人格、专业背景和理性精神的支撑下,通过电视对现实社会进行的权威解读和批判认识,是艺术家创作的经典作品的荟萃与展示。广义地理解,电视精英文化还可以涵盖那些倡导时尚理念与反映精品生活方式的节目。②

(二)电视艺术精英品格

电视艺术的精英品格主要体现在精英化、高端化的节目中。这些节目

① 孟繁华:《众神狂欢》,中央编译出版社,2003 年版,第 24 页。
② 俞虹:《电视精英文化生存价值辨析——〈开坛〉羊肉泡馍与总统套房的断想》,载《中国广播电视学刊》,2005 年第 10 期。

的表现主体大多是已经获得成功,并获得广泛认同和较高社会地位的精英人士,比如央视的《对话》、东方卫视的《决策》、凤凰卫视的《名人面对面》和《问答神州》等。其中,《对话》栏目的嘉宾大都是精英式的业界权威人士,现场观众也是高层次、高素质的人群,话题选择强调精英化、尖端性和前沿性,整体上显示了节目精英主义的立意。一些以人文知识为主的栏目,例如央视的《大家》、《百家讲坛》等,则通过精英知识分子的讲述,展示了智慧的人生经验和知识积累,体现了节目张扬精英文化的立场和态度。其中,《大家》作为一档人物访谈节目,以我国科学、教育、文化、卫生等领域的杰出知识分子为表现对象,通过对这些杰出人物的深入采访,旨在描绘"当代知识分子的心灵史"。栏目在采访这些专家学者的时候,较多地重视挖掘这些"大家"身上优秀的价值观和人生观,通过他们的奋斗经历和精神力量,为年轻人提供最珍贵的精神食粮。

电视艺术精英品格也表现在对中华优秀文化艺术的推崇上。文学作为精英文化的主要代表,具有极高的审美价值。从上世纪80年代开始,我国就出现了以文学为主要表现对象、将文学与电视进行结合的电视文学类节目。江苏电视台的《文学与欣赏》,央视的《读书时间》、《电视诗歌散文》、《子午书简》等栏目是这类节目的代表。这些电视文学类节目摘取文学作品中的精华部分,利用电视艺术视听手段将其中的高远意境表现出来,不仅对推广文学作品、弘扬优秀的当代文化艺术成果有积极作用,而且在提高电视艺术的思想境界、文化格调和审美品格方面也具有重要意义。

电视艺术的精英品格还体现在对社会理想、文明观念、人生信念和价值观、人类精神的终极归宿等问题的思考和宣扬上。20世纪70年代末、80年代初,伴随着思想解放的洪流,产生了一系列以启蒙为己任、以改革为途径、以唤醒大众主体意识为旨归,进而实现现代化强国之梦的电视艺术作品。如《希波克拉底誓言》、《秋白之死》、《新星》、《我的太阳》等,表现了那代电视人的审美趣味、价值判断和社会责任。其中,电视剧《新星》不仅塑造了一个具有顽强意志、高尚人格的人物形象,而且体现出创作者强烈的主体意识和"为民请命"的使命感。

第二节 电视艺术的大众品格

俗文化又称通俗文化或大众文化,不同历史时期有不同内容的通俗文化。社会主义市场经济条件下的通俗文化,不同于中国历史上的通俗文化。

改革开放以来,在商品经济大潮的冲击下,通俗小说、通俗音乐、通俗舞蹈、大众电视电影戏剧等汇为一体,很快成为全社会普遍存在的一种社会文化现象。与雅文化相比,市场经济条件下的俗文化有自己的特点:一是以娱乐宣泄为基本功能,一般人可以从中获得肌体的放松、感情的宣泄和心理的平衡。二是由于通俗、实用,易于生产和消费,成为广受欢迎的文化艺术商品。三是不等同于低俗、粗俗、恶俗,有可能达到较高的文化品位和艺术水准,广泛影响一个国家或民族的文化素质。

一、关于大众品格

(一) 大众文化的复杂界定

大众文化概念有一个漫长的发展历程。大众文化是在现代工业社会和市场经济环境中孕育、成长、繁荣起来的。它产生于西方社会,英语文化语境中,"Mass Culture"和"Popular Culture"是"大众文化"的对译形态。法国学者托克维尔在19世纪三四十年代对美国工业化社会的分析,较早涉及大众文化问题。托克维尔认为在工业化日益高度发达的美国社会,单调乏味的日常生活正威胁着高级文化的发展,作家为了获得商业财富和个人名誉,变得一味地迎合社会大众的阅读趣味。作家不再是精神产品的提供者而是商品的供应者。[①] 尼采也是较早对大众文化作出分析的思想家,他从大众的文化需求角度论述了大众文化对高级文化的威胁。

大众文化真正兴盛于20世纪30年代。在欧美发达国家,一些著名的学者和思想家随之展开了对它的系统性研究,这些研究者包括马尔库塞、阿多诺、霍克海默、利奥塔等,其中以法兰克福学派的影响最大。在20世纪30年代的西方文化批判思潮之中,大众文化总是用以指称那些受商业利益驱动的文化产品,特别是大众传播产业的典型产品,如电影、广播、电视、音像产品、广告和流行出版物等,会破坏传统的社会秩序与人际关系。此时,大众文化是对工人阶层或底层社会粗俗文化状态的贬称。

50年代以后,由于工业技术的迅速发展,文化产品几乎成了可以无限复制的东西。此时,大众文化的概念进入一个新的解释期。美国大众文化批评理论家麦克唐纳在《大众文化理论》一文中说,近一个世纪以来,西方

① 金民卿:《大众文化论——当代中国大众文化分析》,中共中央党校出版社,2002年版,第13页。

文化事实上只有两种文化,其一是主要出现在教科书中的传统文化,可以叫做"高雅文化";其二是为市场成批制作出来的大众文化,包括广播、电影、卡通、侦探小说、科幻小说和电视等。而后者是严肃的艺术家很少愿意涉足的。在这里,麦克唐纳显然把大众文化当成一种低俗的、不严肃的文化。伯明翰学派的代表人物威廉姆斯则不同意把文化理解为上层的专利,将其同工人阶级的文化对立起来,他开始用"Popular Culture"代替包含了太多贬义的"Mass Culture"。

从上述的简单回溯中,我们可以发现,大众文化概念经历了漫长的发展过程:从工业时代初期被看做下层社会的语言,到作为批量生产的文化工业;从被精英阶层所鄙薄的低俗文化到成为一种普遍的生活方式和文化形态。到目前为止,无论西方还是中国,对大众文化的研究、界定、分析已经有了相当数量的成果。中国的很多学者都对大众文化的概念作出过界定,以下是比较有代表性的界定。

陈刚在《大众文化与当代乌托邦》中,对大众文化的界定是:大众文化是在工业社会中产生,以都市大众为消费对象,通过大众传播媒介传播的无深度、模式化、易复制、按照市场规律批量生产的文化产品。[①]

邹广文在《当代中国大众文化论》中将大众文化简略概论为:大众文化是现代工业社会所产生的、与市场经济发展相适应的一种市民文化。[②]

金民卿在《大众文化论——当代中国大众文化分析》中将大众文化界定为:大众文化是反映工业化技术和商品(市场)经济条件下大众日常生活、在社会大众中广泛传播、适应社会大众文化品位、为大众所接受和参与的意义的生产和流通的精神创造性活动及其成果。[③]

陆扬在《大众文化理论》一书中,引用了雷蒙·威廉姆斯对大众文化含义的界定:"大众文化不是因为大众,而是因为其他人而得其身份认同的,它仍然带着两个旧的含义:低等次的作品(如大众文学、大众出版社,以区别于高品位的出版机构);和刻意炮制出来以博取欢心的作品(如有别于民主新闻的大众新闻,或大众娱乐)……近年来,事实上是大众为自身所定义的大众文化,作为文化,它的含义与上面几种都有不同,它经常是替代了过

① 陈刚:《大众文化与当代乌托邦》,作家出版社,1996年版,第22—23页。
② 邹广文:《当代中国大众文化论》,辽宁大学出版社,2000年版,第2页。
③ 金民卿:《大众文化论——当代中国大众文化分析》,中共中央党校出版社,2002年版,第34页。

去民间文化占有的地位,但它亦有很重要的现代意识。"①

金元浦在《定义大众文化》中将大众文化界定为:大众文化是伴随着工业化、都市化的历史进程,以及随着教育程度的提高而出现的具有读写能力大众的形成,特别是由于技术的进步所带来的大众传播媒介的出现和市场化的文化机制的形成,才逐步形成的具有明显消费主义意识形态的文化。②

扈海鹂在《解读大众文化——在社会学的视野中》对大众文化的界定是:大众文化是以大众传播媒介(主要以电子媒介)为手段,按商品市场规律去运作,旨在使普通大众获得感性愉悦,并融入生活方式之中的日常文化形态。③

在上述界定中,无论是侧重大众文化的成因、表现内容,还是参与主体,众多的大众文化概念都强调了以下几个因素:第一,都认为工业化社会和市场经济环境是大众文化产生的主要条件;第二,都强调大众文化的参与者是大多数的社会成员,而非拥有特殊权利的少数人;第三,都承认大众文化的复杂性与广泛性,即使在大众文化内部,由于参与者文化素质、政治立场、职业结构等的不同,其文化活动也存在巨大的差异。

(二) 大众文化品格

大众文化品格指的是大众文化形态所具有的品质特征。关于大众文化品格,一直都有诸多正面的或负面的描述。有的学者将大众文化品格概括为:商业性、世俗性、娱乐性、技术性。④ 总的来看,复杂的大众文化呈现出了以下品格特征:

首先,是大众文化的世俗性与平民关怀。大众文化品格的世俗性特征必然要求其文化主体是平民。这种文化的平民意识,既是中国传统的"为民做主"民本思想的延续,也契合了近代西方人道主义思想。秉持平民意识的大众文化在表达其人文关怀时,最突出地表现为英雄的世俗化与世俗的英雄化。英雄的世俗化指的是展示英雄作为普通人的自然情性和平凡之处。世俗的英雄化指的是张扬个体生命在日常生活中的高贵、坚韧品格。大众文化品格的平民性的另一个表现是对权威、强者的反抗。必须承认,在精英文化中,的确存在很多居高临下的理论,常常以"时代"、"历史"、"人

① 陆扬:《大众文化理论》,扬智文化事业股份有限公司,2002年版,第28页。
② 参见叶志良:《大众文化》,上海文艺出版社,2003年版,第22页。
③ 扈海鹂:《解读大众文化——在社会学的视野中》,上海人民出版社,2003年版,第44页。
④ 叶志良:《大众文化》,上海文艺出版社,2003年版,第26—48页。

民"等宏大名义出现,大众文化则要求消除文化、心理、道德和人格上的"贵族意识",强调对自由话语权利的捍卫。

其次,是大众文化的复制性与文化民主。大众文化是接近大众、表现常人生活理想的艺术形式,具有鲜明的可复制性,易于批量生产。这种可复制性虽然有平面化、碎片化、浅显化的特征,却打破了原有文化传播方式的封闭性、单一性和狭隘性,形成了一个开放而宽容的文化共享空间。这种共享性文化空间的形成,"不断打破旧有的不适合人性发展的文化规范与生存格局,促使人的生活及生存状态不断发生新的变异、融合、转型与发展,呈现出无限开放的趋势,这是当代人生存和发展所特别需要的一种过程和方式"[①]。

再次,大众文化的平面化与文化容量。法国著名符号学家罗兰·巴特根据文本性质和阅读方式的不同,将文本分为作者性文本和读者性文本。前者将文本的结构、意义、思路展示在读者面前,要求读者像作者一样,参与到文本意义的构建和挖掘中,对作品进行再创作;后者则往往通俗易懂,简洁明了,读者只需简单被动地接受文本提供的意义。大众文化产品便是后者的典型代表,流于平面化、表面化和肤浅化。这种平面化、毫无深度的文本一方面会对接受者的创造能力和审美能力产生消极作用,但是另一方面,这种简单明了的文本却能有效地传播到普通民众中,为他们参与文化活动提供了机会。

最后,是大众文化的消费性与日常化审美。21世纪的文化特征可以用詹姆逊的话来概括:"审美全面商业化,商业全面审美化。"日常生活的审美化是大众消费文化发展的必然结果,市场导向原则渗透到包括文化领域在内的社会生活的各个层面。大众文化的消费性和日常生活审美化,一方面造成了艺术和美学的泛滥,另一方面也消解了艺术与日常生活之间的界限,为"生活向艺术作品逆向转化"提供了基础。

二、电视艺术大众品格的表现

以电视艺术为代表的影视文化是大众文化最重要的部分。从媒介的传播机制、扩散渠道、受众范围和层次来看,传统的印刷媒体带有浓郁的精英化、个性化特色,伴随现代科技的进步而成长起来的电视媒体,天生就是大

[①] 李西建:《重塑人性:大众审美中的人性嬗变》,湖北人民出版社,1998年版,第157页。

众文化传播系统中的重要力量,成为社会大众日常生活中不可缺少的一部分。

娱乐化是电视艺术大众品格的重要表现形态。弗洛伊德的精神分析说很早就证明了欲望是人类创造力的源泉,也是人类娱乐活动的动力源。游戏、娱乐的审美体验是当代人现实生存的内在需求。正如德国学者瓦尔特·本雅明指出的那样:"文化正在从传统的膜拜价值转向展示价值,一切都倾向于展示,外观的美成为普遍追求。外观成为视觉快感追求的目标,视觉成为欲望的象征。于是娱乐与体验成为当前文化的主导倾向。"[1]从20世纪80年代末、90年代初开始,随着电视观念的变化以及对电视娱乐功能的强调,娱乐节目开始出现并盛行于中国的电视荧屏上。娱乐节目的兴起正是电视大众文化品格最突出的体现,这些节目往往十分注重娱乐性、消遣性和趣味性,比如湖南卫视的《快乐大本营》和《天天向上》,中央电视台的《幸运52》、《开心辞典》和《梦想中国》,东方卫视的《我型我秀》和《中国达人》等。

消费化则是电视艺术大众品格的重要表征。大众消费开始于20世纪二三十年代,是伴随着现代技术革命的发生以及这些技术在大众日常生活中的广泛应用而产生的,到70年代,电子媒体的发展和大众文化的全面渗透,使消费意识和逻辑以前所未有的规模和形式凸显出来,并将所有人席卷其中。在这之中,作为大众文化主要载体的电视,起到了推波助澜的作用。

首先,电视致力于提供满足人们心灵需求的精神消费产品。在消费主义盛行的当下,文化商品化已经渗透到包括电视在内的大众传播媒介中。电视越来越着眼于创造满足各种消费欲望(体验的快感、宣泄的快感、窥视的快感和梦幻的快感)的文化产品。[2]

其次,电视刺激、制造、引导着人们的消费欲望,并为这种消费提供了意义和依据。电视通过对物的符号意义的强调来营造消费文化的氛围。在《电视文化形态论:兼议消费社会的文化逻辑》一书中,作者总结了电视对社会消费进行刺激、引导和强调的三种途径:"首先是对具体的、个别的商品的购买和消费;其次是对生活方式消费的组织和引导;最后是开辟新的生

[1] 〔德〕瓦尔特·本雅明,王才勇译:《机械复制时代的艺术作品》,中国城市出版社,2002年版。

[2] 徐瑞青:《电视文化形态论:兼议消费社会的文化逻辑》,中国社会科学出版社,2007年版,第119—124页。

活风尚和消费领域。"①电视通过将符号、含义与商品联系在一起,刺激和引导着人们的消费欲望。

第三节　从精英品格向大众品格的转向

20世纪90年代,伴随着市场经济的风起云涌,精英文化的衰落与大众文化的兴起成为中国这一历史阶段最重要、最引人注目的文化景观。

一、大众文化的勃兴

在20世纪90年代的中国文化图景中,最醒目的文化事件就是大众文化的勃兴。虽然在漫长的文化艺术发展历史中,由普通民众参与的文化活动一直存在,如民歌、戏曲、神话故事、传说故事、评书、打油诗等通俗文化或民间文化,但在文化阶层等级森严的过去,它们始终登不了大雅之堂。真正意义上的大众文化兴起,必须具备四个条件:第一,参与主体是社会普通大众;第二,在娱乐性、通俗性、趣味性的基础之上,大众文化文本的商业性、消费性、市场性特征受到肯定;第三,批量生产和广泛传播;第四,民主化的社会环境。20世纪90年代的中国政治、经济、文化和国际环境,正好提供了这些条件。

在电视艺术方面,20世纪90年代,第一部室内电视连续剧《渴望》的播出,是大众文化兴起的标志性事件。而《综艺大观》、《正大综艺》、《艺苑风景线》等电视综艺节目也突出强调了电视的大众文化属性。1997年7月11日,湖南卫视的娱乐节目《快乐大本营》的开播带动了一批娱乐节目的产生,受到了观众的广泛欢迎。

在电影方面,20世纪90年代的中国内地电影开始了向市场化和商业化的转型。以冯小刚和他的贺岁片为代表的电影现象,集中代表了这个时期内地电影市场化和商业化转型的方向。1997年,冯小刚拍摄了内地第一部贺岁电影《甲方乙方》,一举取得了三千万的票房收益,这在当时的影坛简直是奇迹。之后冯小刚用《不见不散》、《没完没了》、《手机》、《大腕》等电影成功地使贺岁电影成为一个具有影响力的商业片类型。

90年代初,卡拉OK开始出现并流行,内地本土流行音乐开始发展起

① 徐瑞青:《电视文化形态论:兼议消费社会的文化逻辑》,中国社会科学出版社,2007年版,第125页。

来。广州、北京出现了内地第一批音乐制作人和经理人,音乐创作开始走向市场,摇滚乐唱片也被允许制作发行。1993 年,在北京音乐电台的中国歌曲排行榜和珠江经济广播电台的歌曲排行榜,成为内地南北呼应、推广评判流行歌曲的节目平台。内地流行音乐特别是原创音乐逐步发展并兴盛起来。

大众文化的崛起也促使文化研究发生了转向。在西方,正如乔纳森·卡勒所言:"一些文学教授可能已经从弥尔顿转向了麦当娜,从莎士比亚转向了肥皂剧,而把文学研究抛到一边去了。"中国的文化研究源于 20 世纪 90 年代,知识分子面对内地经济体制的变化与社会的转型,在文化层面上作出了回应。中国学者对大众文化的研究主要有以下几个特征:第一,在研究向度上,一方面是在引进和翻译西方大众文化理论的基础上,用西方大众文化理论观点来分析中国的大众文化现象,另一方面是从文艺和美学角度,对大众文化进行评述;第二,在基本理论范畴上,对大众文化概念进行界定;第三,对大众文化价值得失、影响和趋势进行衡量。

80 年代,大众文化研究被引入了中国学术界,但没有引起多大关注。90 年代受到市场经济的冲击之后,对大众文化的讨论真正开始。1992 年学术界发表了大量的文章,特别是关于"人文精神大讨论"的文章,大部分学者对大众文化持批判的态度,但也有少数支持的声音。1994 年《东方》杂志在第 5 期发表了李泽厚与王德胜的对话,认为应该正视大众文化的积极性、正面性,知识分子应该引导大众文化健康地发展。到 20 世纪 90 年代后期,学术界对大众文化的否定受到解构主义思潮和后现代主义思潮的影响,失去了其批判的力量。酒吧、购物中心、咖啡馆、街心花园、服饰、消费等逐渐成为了文化研究者们的热点话题,大众文化逐渐在学理上获得了合法的身份。

二、精英文化的衰落

19 世纪 60 年代,俄国作家彼得·博博金首先提出了"知识分子"的概念:理性、博爱、公正的人类基本价值的忠实维护者和推动者。"除了献身于专业工作之外,同时还必须深切地关怀着国家、社会以至世界上一切有关公共利益之事,而且这种关怀又必须超越于个人(包括个人所属的小团体)

私利之上的。"①从中国历史文化来看,最早出现的这种意义上的知识分子就是孔子以及儒家学派所提倡的"士",通过文以载道、抒情言志的话语言说方式,形成了延续两千多年的"明道救世"的精神传统。到20世纪90年代以前,精英知识分子一直处于文化话语的中心位置,是社会文化的主要承担者、创造者和捍卫者。

20世纪七八十年代可以说是中国精英文化最后的理想时代:"思想上的启蒙主义,美学上的现实主义与现代主义的双重变奏成为了中国70年代末、80年代中期的时代铭迹。"②当时,中国从十年梦魇中惊醒,文化创作充满了启蒙主义的热情和现实批判精神。人们不仅如饥似渴地吸收西方文化,而且对历史进行反思,并对艺术语言进行革命性的改造。

进入90年代,随着社会主义市场经济改革的深入,社会进入复杂的重构期,以知识分子为代表的精英阶层面对价值理想与社会现实的巨大差异,承受了现实物质世界和内在精神的双重煎熬,"在知识分子圈中,1980年代的那种乐观和自信迅速崩溃了,取而代之的是深深的困惑"③。在世俗化的生存现实中,市场经济迅速瓦解了精英式的人文主义理想,知识分子被边缘化。另一方面,在商业操作模式中,知识分子不得不放弃其审美理想。比如,文学生产采取作家与出版社签约,出版社从市场角度策划制作的模式。出于对图书销量的顾忌和考量,写作者往往不得不放弃个人意志而服从市场需求。创作者的独立意志逐渐被消损,文学审美成为商业附庸,以至于在走向大众的同时却偏离了文艺的轨道。大众化文艺创作所引发的名利效应形成巨大的牵引力量,一些文学新人在踏上文学道路之初,就主动规避精英主义立场,以张扬的姿态哗众取宠,以愉悦大众为创作方向。

在社会转型过程中,精英知识分子由于不能直接参与物质价值的生产,陷入了生存困境。而在社会整体趋利的价值评价体系中,其社会地位自然也逐渐失落。以世俗化为主要特征的大众文化全面冲击着精英话语体系,对物质的追求已经从个人行为转化为社会整体行为,在主张实用理性而欲望非理性的社会主潮中,理想成为了多余的无用品,精英知识分子也陷入了思想的困境中。

① 余英时:《士与中国文化序》,上海人民出版社,1987年版,第28页。
② 尹鸿:《镜像阅读:九十年代影视文化随想》,海天出版社,1999年版,第4页。
③ 王晓明:《人文精神讨论十年祭——在上海交通大学演讲》,载《上海交通大学学报》,2004年第1期。

三、大众文化兴起和精英文化衰落的原因

中国大众文化的兴起不是偶然,而是历史作出的必然选择。其中,市场经济体制的改革是大众文化兴起的基本动力。与经济改革联系在一起的科技、教育、文化体制改革进一步促进了大众文化的兴起。文化艺术事业单位被陆续推向市场,开始了从事业化向企业化的转型,报纸、刊物和新闻业实施自负盈亏,电视台也由原来的国家拨款转变为依靠广告收入来维持运转。在这种体制下,文化艺术不再只是一种精神成果,也是一种商品,经济效益、利润收入成为其实现生产与再生产的必需条件。随着经济体制改革的深入,文化艺术变成了一种自觉的商业化活动与经济行为,文化工业迅速发展,大众文化形态取代知识分子精英文化,成为文化主体。

20世纪90年代,随着现代电子传媒的迅速发展,影像符号的浅层表意机制为普通人分享文化成果提供了机会。现代电子传媒的主要优势在于它用图像符号代替了文字符号,用视听图像直接作用于人的感官,从而消除了文字符号从所指到能指的思维过程。以电视、电影、广播等为代表的电子传媒迅速影响了人们的行为和生活方式。精英文化与大众文化、文化人与非文化人之间的界限逐渐模糊,文化消费群体的数量急剧增长,且更加强调文化的娱乐、游戏、休闲功能,而以前精英知识分子所坚持的社会启蒙、精神关怀、理性价值则逐渐被边缘化。城市化进程的加快,城市居民数量的增加和经济收入的普遍提高,也扩大了文化的消费群体,促进了大众文化的兴盛。

对外来大众文化的学习,是中国大众文化兴起的推动力。全球化的大众文化浪潮的兴起,是中国大众文化兴起的外部环境。全球信息的一体化,将西方大众文化迅速传播到包括中国在内的世界各地,并迅速引起年轻人的追捧。另一方面,随着80年代文化意识形态的松动,港台大众文化和流行文化从沿海传入内地,邓丽君的流行歌曲、金庸的武侠小说、琼瑶的言情小说占据了相当可观的市场。沿海城市率先出现的卡拉OK、迪斯科、通俗文学在中国内地遍地开花,传统的启蒙文化、精英文化不再是文化艺术舞台的主角。

四、电视艺术的品格嬗变成为必然

20世纪90年代,特别是从90年代中后期开始,我国一些秉承精英文

化品质的电视节目遭遇到了前所未有的挑战。

(一)精英化电视节目遭遇的尴尬与困境

一直以雅俗共赏著称的央视品牌栏目《综艺大观》与《春节联欢晚会》开始受到批评。《综艺大观》在经历了几番变更之后无奈地走向式微并最终淡出荧屏。《春节联欢晚会》虽然努力寻求变化,但效果终不理想。2003年,一些以精英文化为主体的电视节目在收视不景气后,撤出了电视荧屏。央视的《艺苑风景线》、《商界名家》、《外国文艺》、《人物》、《美术星空》、《子午书简》、《文化报道》、《文化周刊》等栏目被黄牌警告。电视读书节目也纷纷停播。上海电视台的《阅读长廊》于1998年停播;中国教育电视台的《书苑漫步》也被停播;北京电视台的《华夏书苑》在2001年年底停办。2004年,在收视率的压力下,央视的《读书时间》栏目改版成为科教频道"电视文化周刊"《五日谈》中的周一首播节目。在勉强支撑近一年之后,这档高品质的金牌栏目终于还是在"末位淘汰制"原则下被淘汰。《读书时间》曾经是传承文明、传播文化的精英文化栏目代表,一大批优秀知名学者如费孝通、王元化、吴敬琏、邱仁宗、金庸、贾平凹、余华、聂华苓、余光中、席慕蓉、梁凤仪等走进栏目,与观众面对面交流。节目也曾将《荷马史诗》、《理想国》、《诗经》、《周易》、《论语》、《左传》、《老子》、《庄子》等代表人类最高智慧的经典文本搬上荧屏,但这样的高雅栏目,在市场化生存法则中被迫停播。

阳光卫视是电视精英文化遭遇困境的另一典型代表。2000年,全球首个以华语传播历史文化的卫星频道——阳光卫视在香港成立,其宗旨是"弘扬博大精深的中华文化,促进东西方文明的交流"。阳光卫视着眼于中国传统文化和世界优秀历史文化的介绍和传播,制作历史、人物、旅游、科技、健康、食品等专题节目,文化气息浓郁,以精英知识分子和高素质的观众为主要受众目标,但阳光卫视并没有获得成功。在经济收益上,阳光卫视的广告收入在三年中亏损两个多亿;在关注度上,由于宽频电视、数字电视、收费电视发展缓慢,阳光卫视的覆盖率很低。阳光卫视不得不在现实压力下进行转变,在节目形式上由纯文化频道改为综合频道,并在资本方面进行股权转让,但仍旧没有获得明显的成效。

(二)中国电视品格从精英到大众的嬗变

电视自身具有的视听形象特征,使其能够更加直接和立体地给人以感官刺激,与娱乐有着天然的联系。电视大众文本将简单的诗意和嘲讽带入节目的叙述中,轻易地就可以被大众所识别。

与电视精英文化遭遇困境不同,电视娱乐性节目遍地开花,受到观众的广泛欢迎。首先,电视游戏娱乐节目发展迅速。1993年,湖南卫视的《快乐大本营》一面世就吸引了观众的注意力,节目成功地挖掘了电视的娱乐、游戏、休闲功能,同时还强调节目与观众的互动,设置了许多观众亲身参与的游戏,引发了当时的收视热潮。以《快乐大本营》为开端,其他各个电视台也迅速开发了此类节目,《欢乐总动员》、《梦想剧场》、《幸运52》、《开心辞典》等娱乐节目成为后来成功的典范。

与20世纪80年代的电视纪录片相比较,90年代的纪录片更加关注普通人的生活状况、情感经历和世俗命运。1993年,由中央电视台和安徽电视台联合制作的《远在北京的家》,以从安徽农村到北京做保姆的5个平凡的女孩子为主人公,细致地记录了她们的经历、苦恼和希望。同年,电视纪录片《最后的山神》用纪录与抒情相结合的手法,描述了鄂伦春人在现代与传统之间的固守与徘徊。电视纪录片对普通人的关注在纪录片栏目中也得到了常态化的延伸,其中以中央电视台的《东方时空》的子栏目《生活空间》和上海电视台的《纪录片编辑室》为主要代表,前者以"讲述老百姓自己的故事"为创作宗旨,后者则推出了《毛毛告状》、《十字街头》、《德兴坊》、《十五岁中学生》、《大动迁》等优秀的纪录片,记录下中国普通民众的生活状态。

在电视剧创作上,1990年年底《渴望》的播出,带动了一批世俗化电视剧的诞生,如《编辑部的故事》、《过把瘾》、《戏说乾隆》、《北京人在纽约》、《孽债》、《东边日出西边雨》、《大雪小雪又一年》、《宰相刘罗锅》,等等。

(三)电视艺术嬗变的必然:中国电视的市场化道路

20世纪90年代,经过十几年改革开放的中国,在政治、经济和文化思想领域都发生了变化。大众文化的兴起、精英文化的衰落、多元文化的众声喧哗成为90年代醒目的文化图景。曾有学者这样描述这幅文化图景:"整个80年代是一个知识分子话语酝酿、形成和腾跃的过程,它努力实现的是将自己从庙堂意识形态话语中置换出来,或能以自己的话语力量对社会进步承担一份责任。当时也有过一些混战,"多元"这个词有时也能成为二元对立中双方临时妥协的一个借口,有人喜欢把这样的色调称作为杂色。杂则杂矣,但也不是所谓'你中有我,我中有你',只是并列着各种颜色,彼此间不混淆,而且仍然充满了亮色。到了90年代,文化领域丧失的这是这种亮色,仿佛是在各种杂色上涂了糊糊的一片,所有的颜色都变得暗淡浑浊,

至少是边界不那么清楚了。"①

与市场经济体制改革相对应,中国电视也开始了产业化发展。首先,电视开始实行制播分离。90年代,针对全国电视行业节目生产总量不足、部分节目质量低下、节目内容重复而造成大量资源浪费等现象,为了充分调动电视节目制作者的积极性,提高节目数量和质量,并对市场资源进行合理配置,在节目供给方式上开始实施制播分离。一般来说,制播分离存在三种模式:第一,委托制作,制片公司依据电视台制作意向进行节目制作;第二,外部采购,包括购买节目样式或成品;第三,联合制作,电视台与制作单位联合资金、技术、人才等进行共同制作。制播分离是我国电视体制改革和电视产业发展的重要步骤,电视机构将庞大的节目采编部门推向市场,进行市场化运作,有利于实现电视资源的有效配置。到90年代后期,我国大部分电视台都不同程度地实施了制播分离。

其次,电视机构的市场化运作也逐步展开。早在20世纪80年代后期,我国的电视剧就实施了市场化的运作,但那时市场效益并不是最主要的追求目标,而是更加关注精英话语的表达。随着90年代消费市场的拓展与深入,电视剧的制作、传播与播放都开始以市场法则为依据。中央电视台的许多综艺节目也开始跟进,与一些社会公司进行节目、广告、活动等方面的合作。另一方面,民营资本的介入为电视行业注入了活力,扩大了电视的融资渠道。1996年,北京嘉实广告文化发展公司开始涉及电视节目的制作,相继推出了《影视新干线》、《新闻故事》、《相约星期六》、《中国流行音乐雷霆榜》、《中国娱乐特快》等节目。② 北京光线传媒也推出了《中国娱乐报道》、《世界娱乐报道》、《中国音乐风云榜》、《娱乐人物周刊》等一系列广受关注的电视栏目。

电视的市场化改革,必然要求电视以普通大众为主要受众,关注日常生活事件。精英文化节目所坚守的高雅性、严肃性和深刻性特征,显然与蓬勃兴盛的大众文化格格不入,处于曲高和寡的状态。虽然电视是一种艺术,但也是一种商品,必须维持商品的再生产,在这种情况下,电视从精英走向大众是必然的。

① 陈思和:《九十年代文化思潮片论》,载《华东师范大学学报》(哲学社会科学版),1998年第5期。
② 中国电视艺术家协会、华南理工大学主编:《蓝皮书:中国电视艺术发展报告》,中国广播电视出版社,2007年版,第31页。

五、电视艺术品格演变的"喜"与"忧"

门德尔松在《大众娱乐》中指出了电视娱乐对现代生活的积极作用。门德尔松认为,普通人需要电视娱乐所提供的放松和无害的空想。如果没有电视娱乐,人们也会寻找其他途径舒缓日常生活的紧张。电视仅仅是比其他途径更容易、更有效地满足了人们的这些需求。电视娱乐没有破坏和降低高度文明,它只是给普通人提供另一个更有吸引力的欣赏歌剧和交响乐音乐会的途径。它没有使人们远离重要活动,如宗教信仰、政治或家庭生活,相反,它帮助人们放松,使人们以全新的兴趣和活力投入到这些活动中。但是,高度大众化的电视艺术对观众欲望的无限制迎合,也导致它逐渐丧失本应承担的社会责任和文化引导功能。庸俗、平面、低级、趋利等负面修饰词,成为电视走向堕落的标签。

早在20世纪三四十年代,就有一批西方学者对大众文化的天生性缺陷进行了深刻的批判。虽然这些批判是在精英文化与大众文化二元对立的先置模式中展开,一度陷入了精英文化的孤傲自守以及对底层文化不屑一顾的偏见中,但学者们提出的大众文化的本质性缺陷及其消极影响,直至今天仍然具有参考性意义。

1930年,英国著名诗人、文学批评家F. R. 利维斯的著作《大众文明与少数人文化》,在伤感深情地缅怀英国淳朴纯净的民间艺术的同时,指出大众文化是商业化的低劣文化,电影、广播、流行小说和出版物、广告,等等,正在被欠缺教育的大众不假思索地大量消费着。[①] 1944年,美国大众文化批判理论家D. 马克唐纳在著作《大众文化理论》中指出,大众文化是为市场而成批制作出来的,包括广播、电影、卡通、侦探小说和电视等文化产品。而对于接受者来说,"麻木接受大众文化以及它所销售的商品,来替代那些游移无定、无以预测,因而也是不稳定的欢乐、悲剧、巧智、变化、独创性以及真实生活的美。而大众,既然经过几代人如此这般堕落下来,反过来要求得到琐细和舒服的文化产品"[②]。

20世纪六七十年代,法兰克福学派的大众工业理论影响广泛。法兰克福学派认为,大众文化是自上而下强加给大众的,是一种文化工业,它大肆

① 陆扬:《大众文化理论》,复旦大学出版社,2008年版,第26页。
② 陆扬:《大众文化理论》,复旦大学出版社,2008年版,第28页。

张扬戴着虚假光环的整合观念,一方面极力掩盖严重物化的异化社会中主客体间的尖锐矛盾,一方面大批量生产千篇一律的文化产品,将情感也纳入到统一的形式和巧加包装的意识形态中,最终把个性淹没在平面化的生活方式、时尚化的消费行为,以及肤浅化的审美趣味中[①]。

另外一些学者也表达了对大众文化的消极影响的忧虑。理查德·汉密尔斯将大众文化归纳为"通俗的(为大众欣赏而设计)、短命的(稍现即逝)、消费性的(易被忘却)、廉价的、大批生产的、年轻的、诙谐的、色情的、机智而有魅力的恢宏壮举"[②]。赫胥黎在其著名的反乌托邦著作《美丽新世界》中认为,大众文化在欲望的放任中成为庸俗的垃圾,人们因为娱乐而失去自由;文化将成为充满感官刺激、欲望和无规则游戏的庸俗文化,人们由于享受而失去自由,将毁于自己热爱的东西。

精英文化的失落和大众文化的强势兴起,引发了人们对文化最终会走向枯竭没落的忧虑和叹息。大众文化在当代文化中占有主要地位,已经是不容置疑的事实。但大众文化在其空前繁荣的过程中,也暴露出本质性的缺陷,隐含着很多危机。平民化走向极端之后,就会滑向媚俗化、平庸化、低俗化,抛弃平民关怀,沦为纯粹的游戏与娱乐。作为大众文化主要载体的电视艺术,在一路高歌猛进的同时,本身带有的负面特征也逐渐显露出来。

首先,对市场的过度迎合,使电视丧失了文化理想。电视品格嬗变的危机之一是在市场化的主导下,文化理想丧失。文化面向市场,市场为文化繁荣提供了契机,但过度强调文化的市场导向,容易导致文化理想的丧失,使之流于庸俗化、平面化。

其次,大量雷同与类型化的电视节目,损害了电视艺术本身的发展。艺术之所以成为艺术,在于其鲜明的创作个性和风格特色,但大量类型化甚至雷同的电视节目的生产,使电视艺术的发展受到遏制。自从湖南卫视成功推出了《快乐大本营》和《玫瑰之约》之后,各个电视台也纷纷效仿。一段时间内,周末电视荧屏充斥着各种各样的游戏、婚配节目。这些雷同的节目一哄而上,观众在短暂的眼花缭乱之后很快就失去了兴趣,电视台不得不将这些节目下马,重新迎合观众的喜好,制作下一轮所谓的"热点栏目"。从90年代末开始,我国电视娱乐节目就在这种循环中进行着一轮又一轮的追逐和复制:游戏热、婚配热、选秀热、模仿热,等等。

① 陆扬:《大众文化理论》,复旦大学出版社,2008年版,第45页。
② 〔美〕丹尼尔·贝尔:《资本主义文化矛盾》,三联书店,1989年版,第120页。

最后,对时尚和流行的屈从甚至迎合,在一定程度上损害了电视艺术本身具有的意义和价值。为了获得最大限度的市场份额和商业收益,电视艺术将满足最大范围的受众的娱乐消遣需求作为其主要的目的,有意淡化了电视艺术的启发性、教育性和思想性功能,开始制造快餐式的文化产品。比如,为了迎合受众的浅层次需求,电视节目一度热衷于讲述浪漫离奇的三角恋情,挖掘名人的婚恋隐私。长此以往,电视艺术只能变得越来越粗糙、简单、幼稚,成为廉价欢愉产品的制造者。这种单一追求收视率的娱乐节目,是速食性的一次性消费,除了短暂地迎合部分观众的低层次需求外,很难让大部分民众享受到正常的精神愉悦,更不能引导大众文化朝健康、积极的方向发展。

正应如此,精英知识分子在混乱的文化现象中应发挥导向性的作用。面对旧传统已经破碎而新传统尚未建立起来的芜杂的社会文化现状,知识分子应扮演正确的价值导向角色,积极地参与到社会公众生活中。事实上,只有主流文化、精英文化、大众文化三者共蓄并存、互补长短,才可以促进社会文化健康发展。而精英文化与电视文化相融合,对于中国电视走向健康之路大有裨益。

第四节 两种品格从对立走向统一

孟繁华在《传媒与文化领导权》一书中指出,当下中国的文化是主流文化、走向边缘的知识分子文化和以中性面目出现的市场文化共存的文化格局。特别是曾经一度对立的精英文化和大众文化,随着二者界限的渐趋模糊,精英文化在经历尴尬和落差后,主动寻求与大众传媒的合作,以大众的形式传播精英文化的内容,而备受低俗化批评的大众文化也有意借助精英文化的深度化指向,来规避大众文化本身的缺陷。

一、当代文化形态的多样并存

多元化的当代文化,指的是当下中国文化发展的多质、开放、共生、并蓄形态,它既是在共时静态层面,对当代中国文化呈现形态的一种描述;也是在历时动态层面,对文化发展的多种可能性的一种判断。当代中国文化主要是由主流文化、大众文化和精英文化三种文化共同构成,三者之间既存在明显的交叉部分又有明显的不同。

在历史发展过程中,大众文化与精英文化曾经一度尖锐对立。但事实上,它们是互动的辩证关系。传统的精英与大众二分法已经明显不适合当代社会的实际情况,所谓的文化阶级或者文化等级的界限已经渐趋模糊和消融。正如英国学者史蒂文·康纳所言:"一种令人不安的流动性开始影响传统上作为大学独占领地的高雅文化与通俗文化的分界线。诸如电视、电影和摇滚乐这样的通俗文化形式开始自称具有高雅文化的某些严肃性,而高雅文化也采纳了某些通俗艺术的形式和特征。"[①]本质上,精英文化品格和大众文化品格具有深层的一致性。前者强调思想意识的自由与独立,后者追求道德人格的自然与率真,两者都是为了"致人性于全",是进行整体评价不可或缺的标准。

在当代社会,虽然物质生活获得了极大的改善,但也出现了焦虑、抑郁、狂躁、空虚等心理疾患。大众文化所提供的娱乐、消遣性产品对此显然无能为力,只有具有高雅的审美旨趣、艺术品位和恒久的社会文化价值的精英文化产品才能对此进行有效的疏导。进入 21 世纪,精英文化在经历了上世纪末的困惑和尴尬之后,开始认同大众文化的一些价值取向,并在文化实践上主动与之接近,借鉴和借助大众文化的形式,以便更好地发挥其价值观念的引导作用。

纵观人类文化艺术发展的历史,可以发现,人们对精英文化与大众文化的界定与接受并不是绝对的。今天被奉为殿堂艺术的交响乐,曾一度是欧洲的流行音乐;当下被看作精英文化的小说,在古代中国曾被鄙为"小道",是难登大雅之堂的粗俗之作;今日被视为文学奇葩的宋词,在刚刚兴起的时候,也是登不得大雅之堂的"诗之末",只能流行于青楼歌肆间。然而这些在经过时间的洗礼之后,成为了文化宝库中最夺目的经典。由此可见,精英文化与大众文化是不能截然分开的。

尤其是在今天,无论大众文化还是精英文化,其内涵与外延都已经发生了巨大的变化。其实,文化自身是一个具有多个层面的不可分割的整体,无论主流文化、精英文化还是大众文化,都在互相推动、互相转化。

二、多种电视艺术品格在博弈中走向交融

学界一般将当代电视文化分为三类:电视主流文化、电视精英文化和电

[①] 〔英〕史蒂文·康纳:《后现代主义文化》,严忠志译,商务印书馆,2002 年版,第 23 页。

视大众文化。电视主流文化又被称为电视主旋律文化,是电视对国家意识形态的一种宣扬,具体体现为对党和政府的方针政策的宣传,发挥其"党的喉舌"的功能。电视的这种主流文化,对社会文化起着方向性引导和规范的作用。例如一些重要历史题材电视剧《长征》、《解放》等,注重将宣传主题融入具体的情节故事中,通过艺术化的呈现方式,传播国家主流意识形态。电视精英文化又称为电视高雅文化或知识分子文化,它站在人类生存和发展的高度,注重思想深度和人文关怀。与主流文化的政治意识形态属性不同,精英文化更加强调对高雅和经典文化的生产、传播,强调向民众传递社会理想和理性精神,确立价值尺度和审美标准。早在20世纪80年代后期,随着电视普及率的大幅度提高,作为精英文化代表的中国文学经典就已经开始探索在大众文化语境下的生存方式。由文学名著改编的《三国演义》、《水浒传》、《红楼梦》、《西游记》、《围城》、《雷雨》等电视剧,将一向曲高和寡的古代经典和现代名著,通过电视这一大众媒介展现在数亿观众面前,不仅提升了普通人对名著经典的认知,也增加了电视艺术的思想深度。电视大众文化则是面对普通民众、以工业化的方式大批量生产、追逐商业利润的世俗性文化,体现于目前大部分电视节目中。电视艺术中的主流文化、大众文化与精英文化虽然有相互交叉的内容,但在整体上,三者承担了不同的文化使命,有各自的内在规定性。三者的关系是偏废则伤,兼容则全。而从总体来看,我国的电视文化就是这样一种多元文化共存的格局。

应该指出的是,电视艺术对文化具有强大的整合作用。电视能够打破各种文化形态的固有分野,对其进行有效的整合。"在人类社会文化生活中,电视是以全能文化形态,在实现对传统文化纵向聚合和对现代其他文化横向综合的过程中,多维度地体现出其所具有的边缘性文化本质和全球性文化趋向的一种文化类型。"[1]电视不仅吸引了众多文学家、艺术家、画家等文艺创作者参与其中,更为重要的是,它为普通人积极参与文化艺术建设敞开了大门,社会精英与普通大众通过电视媒体这个桥梁联系起来。

《百家讲坛》是精英式话语与大众文化传播形式良性结合的典范,是精英阶层借助大众传播媒介走向大众的成功范例。学术精英与传媒的结合,不仅提升了作为大众文化主要代表的传媒文化的内涵,而且为精英文化开辟了走向大众的新途径。《百家讲坛》在开播初期,为了契合央视十套科学与教育频道"文化品位、科学品质、教育品格"的宗旨,将大学课堂搬上了电

[1] 高鑫、贾秀清:《电视文化身份的多维度审视》,载《现代传播》,2000年第4期。

视,但并没有获得广大观众的认同。为了应对危机,2002年5月,《百家讲坛》栏目进行了调整,减少了以往的"专辑"形式,仍然注重主讲人的名气,并坚持较高的学术水准,不过收视效果仍不理想。栏目的转机出现在2004年5月,以《阎崇年解读清十二帝疑案》节目开始,将受众定位于普通民众,不仅降低了学术性,而且主讲人在表述方式上吸收了评书与电视剧叙事技巧,多讲故事、多讲细节、巧设悬念,通过生动的语言将知识传递给观众,节目收视率节节攀升,之后《百家讲坛》继续总结和巩固了制作思路,栏目风格逐渐成熟并固定下来。

考察《百家讲坛》从无人问津到万人追捧的历程,可以发现精英文化成功走向大众的几个特点:首先是精英思维的大众化表达方式。精英知识分子在电视这个大众媒介平台上,必须考虑到除了少数专业性观众,大部分人并不具备专业基础知识,必须将深涩难懂的知识转变为通俗化的语言,深入浅出地将知识传播出去。其次,要契合时事热点。在电视屏幕上清廷剧戏说成风的时候,《百家讲坛》适时地推出了《清十二帝疑案》、《正说纪晓岚》、《正说多尔衮》等具有严肃史学价值观念的内容;在纪念世界反法西斯胜利60周年的时候推出了《"二战"人物》系列;为了纪念中国电影诞辰一百周年,推出了《电影百年》系列。最后,是多样化的表现手段。《百家讲坛》在节目中注重知识的视觉化表现,融入了图像、音乐等多种表达元素,既有助于观众对节目内容的理解,又缓解了视觉疲劳。

传统文艺英雄的世俗化,则是电视主流文化与大众文化融合的表现。新中国成立后,文学界以"革命历史小说"为主要类型,比如《红日》、《红岩》、《红旗谱》、《保卫延安》、《青春之歌》、《林海雪原》,等等,集中塑造了一批英雄人物。这些英雄具有共同的特点:有着坚定的共产主义理想,具有高度的政治觉悟,是坚强勇敢的钢铁战士。在外在形象上,这些英雄普遍身材高大、英俊敏锐,与敌人的猥琐丑陋形成强烈反差。这些"红色经典"作品在21世纪被改编成电视剧,其中的英雄人物形象发生了巨大的变化:一方面在内在精神上继承了原来文学文本中的英雄的特定气质,另一方面挖掘了这些英雄的人性的多样性。

第十二章　电视艺术的文化立场

文化立场是认识和处理某类特定问题时所抱有的文化态度。电视艺术作品中，具有文化辨识意义的言行方式、生活场景等与创作者的文化立场相关。我们特定的国情、悠久的文化传统，决定了我国电视艺术的文化立场不可能是西方文化工业下的娱乐消费立场，而是显现在人文立场、民族立场、社会立场和时代立场四方面的有机统一中。随着中国现代化的深入发展，文化问题日显突出，坚持正确的文化立场对于寻找电视艺术的出路，实现电视艺术的现代转化十分关键。电视艺术应担当起以言立说、净化荧屏的职责，在精神守望中推动中国电视艺术事业和文化产业的健康发展。

第一节　电视艺术的人文立场

文化是人的本质力量的对象化，是人创造的成果。文化建设的要义在于道德主体人格的确立与社会公正文化的彰显，其实质在于社会人文精神的建设。而社会人文立场的构建离不开电视艺术的积极参与，电视艺术应当以弘扬人文本位、追问人文精神为终极旨归，制作饱含人文精神的精品，引导和开拓市场，为电视观众的审美价值取向导航。

一、关于"人文"

"人文"一词在西文中大体对应于humanism，通常译作人文主义、人文精神、人道主义。简而言之，"人文"就是以人为本的精神。它强调一切从人出发、一切以人为归宿的精神，高度重视人的价值和尊严。它和史书中所说的人文精神有所区别，后者主要是指文艺复兴时期人文主义者的思想态度。其中"人文"（humanism）通常也被认为是文艺复兴文化的主题。拉丁文的普遍通行和活字版印刷术的发明促进了人文主义的传播。日后人们逐渐认为，人文主义无非是讲授古典文学，但是，更为恰当的提法是，人文主义

重视人与上帝的关系、人的自由意志和人对于自然界的优越性。从哲学方面讲，人文主义以人为衡量一切事物的标准。人文主义者从复古活动中获得启发，注重人对真与善的追求，要求在个人文化领域把人从宗教神学的禁锢中解放出来，反对中世纪神学抬高神、贬低人的观点，肯定人的价值，强调人的高贵，赞美人的力量，颂扬人的特性和理想，提倡尊重人、发展人，获得个性解放和自由平等，推崇人的经验和理性，希望通过知识和教育来消除社会弊端。

人文主义有三方面的含义。一方面指人文科学，原指同人类利益有关的学问，以区别在中世纪教育中占统治地位的神学，后含义几经演变。另一方面，指欧洲文艺复兴时期同维护封建统治的宗教神学体系对立的资产阶级人性论和人道主义。第三方面则指欧洲始于古希腊的一种文化传统。综上，我们把人文主义或人文精神确定为三个层次：一是人性，主要精神就是尊重人，对人的幸福和尊严的追求，是广义的人道主义精神；二是理性，从科学的意义来说，人是有思想有头脑的，能够思考真理，追求真理；三是超越性，对生活意义的追求。简单地说，就是关心人，尤其是关心人的精神生活；尊重人的价值，尤其是尊重人作为精神存在的价值。从某方面而言，"人文"叙述了人们在探索未知世界过程中，不因前路迷茫而退却，追求真理，积极进取，坚韧不拔的精神。

在某种意义上，中国传统文化具有很浓厚的人文主义精神特质。中国古书中的"人文"是指人类社会的各种文化现象，语出于《周易贲》："观乎天文，以查时变；观乎人文，以化成天下。"可见，中国人文主义的思想可以追溯到三代时期。商周之际，原来神灵崇拜风气浓厚的社会逐渐产生了理性思想，有了"天命靡常"、"惟命不于常"乃至"天不可信"等观念，周公提出"皇天无亲，惟德是辅"、"敬天爱民"、"民之所欲，天必从之"等思想，这些都是早期的人文主义思想的雏形。到了春秋时期，自然天道观进一步发展，孔子的"仁"、"智"、"泛爱众"、"君子和而不同"等思想，进一步奠定了人文主义思想的基础。可以说，中国古代人文精神唯一诉求的是人自己，是社会共同体。中国儒家讲内圣，讲修身齐家治国平天下，修身不是个人的，只有齐家治国平天下才能真正修身，否则内在生命就没有着落，会虚空，导致虚无主义。人文精神作为学问，就是要重世道人心，以天下为己任，关心世风学风。这是中国古代人文精神的基本要义。

现代人文精神可以说是一种自由的人文精神，摒弃了几千年来封建社会对个人价值的漠视，把人看作宇宙间最高价值的存在，肯定每个人存在于

这个世界上的独一无二的价值和意义。

艺术作为一种独特的精神现象，是人类智慧之花，也是人文精神的载体。可以说，一部浩瀚的艺术史，就是一部人类不断地认识自己的心灵的历史。电视是迄今为止受众面最广的传播媒体，对改善人的生存环境和精神生活产生了不可估量的影响。因此，电视艺术更应立足人文主义立场，发掘人性奥秘，张扬人文精神。电视从业人员应具有深刻的思想内涵、厚重的文化底蕴、完善的知识结构，既继承历史，又立足现在，前瞻未来，把人文关怀和哲学思考融为一体，将电视文化的审美价值提升到一个新阶段。

二、电视艺术人文立场的表现

电视艺术的人文立场内涵至少包括三个方面内容：一是人性方面，即对人的价值的尊重和对人的尊严的强调；二是理性方面，即对真理和自由的追求；三是超越性方面，即对生命意义和终极关怀的追求。在中国电视艺术的文化立场上，我们应该理性而独立地坚持人文主义精神。

首先，人文精神是一种普遍的人类自我关怀，表现为对人的尊严、价值的肯定与追求。"人文精神就是以人的权力、人的尊严为旨归，所有艺术作品无论是原创还是改编的内容，都要归结到符合可提升当代人文精神，通过艺术之美，让人思考，让人反思，提升人们心灵境界。"[①]

电视艺术无论主题还是题材内容都应突显人的尊严和价值，褒扬人的美好本性和一切正常合理的自然要求与愿望，如对爱和美好事物的追求、对幸福生活的向往。值得一提的是，电视要展现人文精神，不仅要从正面描写艺术人物，还要从反面对艺术人物的消极一面给予展现，全面立体地塑造有血有肉、富于生活气息与人格魅力的时代形象，如《亮剑》中的李云龙。展现复杂的人格魅力，既彰显人性的崇高和优美，也不回避人性的深度复杂性，是电视剧塑造"圆形人物"、推进情节发展的合理要求，也是电视剧这种以大众消费为旨归的艺术样式的人文立场的内在需要。

电视艺术对社会的发展和进步有着积极的影响。尤其在现实题材电视剧中，将平民叙事作为一种叙事策略，将人性关怀作为一种文化诉求，通过"世俗化"实现两者的和谐统一、彼此呼应，充分再现和表达平民的世俗情怀和人性诉求，从而更好地发挥电视剧的审美功能和社会作用。从这个意

① 吴祚来：《经典改编与人文精神》，载《艺术评论》，2007年第4期。

义上讲,《渴望》、《金婚》都做出了成功的探索,具有特殊的审美价值和社会意义。但是,部分电视艺术作品也存在叙事幼稚紊乱、人物形象苍白单薄、主题思想与情怀浅薄等缺点。如 2009 暑期湖南卫视的自制偶像剧《一起来看流星雨》被观众戏谑为《一起来看雷阵雨》,题材狭窄,故事雷同,内容公式化、概念化,为了植入广告而忽略具体人物,为了布局群星戏份而忽略叙事肌理,为了视觉冲击而忽略人文情怀,虽然其创造的暑期收视冠军在中国偶像剧的发展史上有一定的意义,但人文素养的缺乏是其硬伤。

其次,人文精神是人类本质美的显现,要表现人对理性的呼唤、对真理的追求、对导致人性异化的社会的批判,深刻地表达镜头背后的理性思考,关注现实,引导未来。

就文学经典改编作品而言,电视改编过程强调人文精神,无疑是从精神价值层面对当今电视艺术与文化发展提出的更高的期待与要求。电视艺术工作者要以深厚的文化底蕴、以人为本的目光和精湛的艺术水准创作精品,用真实的生活、生动的故事、鲜明的形象、优美的旋律去"浇灌"现代人的精神荒漠,使之变为绿洲。如将古典四大名著《红楼梦》、《西游记》、《水浒传》、《三国演义》改编成电视连续剧,从不同的角度张扬了人文精神,表达了对理性的呼唤。这些改编剧,不仅深受国内各阶层人士的称道,而且也得到世界其他各国人们的喜爱。尽管它们呈现的是古典的形象,但它们的艺术魅力并未受年代和地域所限,时至今日仍吸引着人们。

在物质欲望迅速扩张膨胀,而精神品格不断萎缩跌落的当下,各种实用主义、功利心态、浮躁情绪、短视游戏在文学与电视作品中竞相粉墨登场。这种境况的持续发展必将严重影响与阻碍和谐社会的实现,因而,反思和审视"戏说热"、"拜金风潮"、"多角滥情"和部分"红色经典"的桃色改编,重构电视艺术的人文特质,显得十分必要。

为此,电视艺术作品应充分肯定和张扬有益于人们发展的社会现象,呼唤与歌颂人的生命价值、社会价值和创造力,引导人们关注人文精神内涵,进而获得思想力与审美力的不断提升。

第二节 电视艺术的民族立场

民族,是在历史上长期形成的具有共同语言、共同地域、共同经济生活以及心理特征的稳定的人类共同体。一个没有自己文化的民族,其国际化的社会交往势必处于劣势。全球化时代电视艺术的文化立场应该是以本国

的民族立场为根本,坚持弘扬和培育民族精神,广泛交流借鉴,通过塑造饱含民族精神的电视人格美,构建符合民族体验的多元电视文化来实现本土化生存,进而走出国门,在世界电视文化圈中谋求一席之地。

一、对民族内容的展现

在全球化时代,面对强势文化的冲击,各国都更加看重自己的民族精神,千方百计维系自己民族文化的"本"与"根"。表现在电视艺术中,就是对民族内容的积极展现。我国的电视艺术要提升其审美价值,也应该从中华民族五千年的文化积淀中,从浩如烟海的艺术瑰宝中,从世代相继的优秀民族精神中吸取营养,坚守自己的民族文化立场。

我们来看看电视艺术对民族传统内容的展现。《南方黑芝麻糊》电视广告开头,在黄昏温馨的灯光下,南方的一个曲巷深处传来悠长的叫卖声:"黑——芝麻糊哎——"然后引出"小时候,一听见芝麻糊的叫卖声,我就再也坐不住了"的悠悠怀旧情调:在一条闪着橘红灯光的麻石小巷里,一个小男孩拨开粗重的木堂栊,挤出门来,目不转睛地凝视,急切地等待,忘乎所以地贪吃,下意识地舔碗,留恋不舍离去,赢得卖糊大嫂多加一勺芝麻糊,最后吃完后下意识地咬着下嘴唇凝视期望,淋漓尽致地表现了一个可爱的馋猫形象,有力地说明了南方黑芝麻糊的品质。麻石小巷、小担小灯是中华民族文化的元素,大嫂给小男孩添食,充满了人间爱心,是中华民族精神的写真。广告用怀旧氛围衬托传统民间产品的品质,洋溢着暖暖的人间温情。

儒家提倡仁爱,提倡和为贵;墨家主张兼爱;佛教倡导普救众生,宽大为怀,不杀生。总之,儒、墨、佛各家都强调人类与自然的和谐、人类与社会的和谐。和谐美具有拓展人的精神空间的力量,使人们既感受到生命的壮阔与沧桑,又感受到生命的尊严和可亲。例如四川电视台、西藏电视台合作拍摄的《藏北人家》,表现藏北牧民在西藏高原压倒一切的自然力面前,始终与自然环境保持和谐一致。透过藏北牧民与大自然之间和谐安宁的关系,编导执著地探寻着藏北牧区文明的实质以及人类生命的本质意义。电视纪录片是反映各民族特色、地方风情,具有思辨和哲理意味的综合艺术,运用和把握好适度的民俗色彩,展现民族内容,无疑对深化主题的思想性、提高其艺术性有着积极的作用。

中国儒家文化重人事、重血缘、重家庭、重社会,伦理道德是其基本的价值取向。所以说,中国传统文化是典型的伦理型文化。因此,我国源远流长

的传统文化艺术,有一个为民众所共同偏爱的叙事母题,即"在讲述世俗人生的恩恩怨怨、悲欢离合的故事中传达或品悟以人伦亲情为核心的道德精神"。[①] 许多电视剧在题材上都喜欢重新演绎那些世代相传的传奇故事,传达出"仁、义、礼、智、信"等道德观念或伦理精神,很好地契合了普通民众的审美情趣和审美心理。如电视剧《走西口》中,田家"大忠大爱为仁,大孝大勇为义,修治齐平为礼,大恩大恕为智,公平合理为信"的祖训,可谓是对"仁、义、礼、智、信"的具体而全面的诠释。

中华民族自古以来对世事或文学故事,都有企盼圆满结局的"大团圆"心理。这种心理跟中华民族乐天的民族精神、善良的民族性格、"中庸"的儒家伦理观以及"中和"的文艺观和哀而不伤的文化传统有着密切的联系,无时无刻不影响着电视艺术的创作。不少历史剧特别是戏说剧,如《康熙微服私访》、《大宋提刑官》等都具有圆满叙事的艺术特征,而许多现实题材反腐剧,如《忠诚》、《黑洞》、《抉择》、《红色康乃馨》等也无一例外地在最后一集呈现出"大团圆"结局。

电视艺术是文化艺术界的生力军,也是强势文化渗透和殖民的先锋队。面对经济全球化和西方强势文化的冲击,我国的电视艺术无疑应当强化民族特征,弘扬民族精神,坚定民族立场。在电视艺术创作中,不仅要重视开发传统历史题材资源,重新改编文学名著,更要将思想底蕴奠基于民族优秀的文化传统之上,渗透强烈的民族精神,积极展现民族文化内容。

二、对民族精神的传承

民族精神是一个民族赖以生存和发展的精神支柱,既是一个民族的精神纽带,也是一种社会意识和一个民族对其社会存在、社会生活的反映。优秀的民族精神是指人类文化史中沉淀的、促成民族进步的、健康文明的、高尚美好的意识。中华民族坎坷跌宕,历经沧桑,饱受磨难,但传承不辍,由此透出的民族精神并没有因时间久远而褪色,也不受地域的限制,至今仍熠熠生辉。

李泽厚先生曾经说过:"心理结构是浓缩了的人类历史文明,艺术作品

① 郑淑梅:《在传统的链条上——论电视剧审美的道德化现象》,载《文艺研究》,2001年第7期。

则是打开了的时代魂灵的心理学。"① 一个有着悠久传统文化的民族，人们的文化心理必定浓缩了该民族的历史文明，其具有强大艺术生命力的文艺作品也会体现出该民族的民族精神。中华民族的民族精神主要包括：天人合一，以人为本；敬祖爱国，崇礼厚德；刚健有为，自强不息；儒道互补，以和为贵，等等。

如电视剧《闯关东》中的朱开山，这位曾参加过义和团的山东大汉，在携家"闯荡"的过程中，一直以和为贵、低调做人。无论是在放牛沟种地，受到韩老海不依不饶的挤兑和报复，还是在哈尔滨开饭店，受到当地恶霸潘五爷的一再寻衅和陷害，朱开山在面对这些外户人的刁难和欺辱时，不是采取以恶报怨的方式来对抗，而是用真诚、善良、仁义的美好品质来感动对方，化干戈为玉帛。这些承载了中国优秀民族精神的平民英雄形象，更能满足当代人的心理需求，赢得人们的尊重和喜爱。

再如上文提到的电视剧《走西口》向观众讲述了一百多年前山西人在走西口过程中的艰辛与抗争。男主角田青那种在磨难中自强不息的坚韧品格，彰显着中华民族的精神内核。田青在做人上堪称大仁大义，在做生意上可谓公平诚信。随着剧情的进展，刚健有为、敬祖爱国、崇礼厚德等内容被赋予了更为广泛的社会意义，演变为田青、偌颜王子、徐木匠等以天下为己任的仁人志士的行为准则。剧中对儒家文化传统的重新诠释，不仅张扬和拓展了民族精神，而且深化了思想内涵，将民族精神与社会进步、民族兴旺、国家自强有机地融为一体，在情节的峰回路转、起承转合间，构筑全剧的故事，感染着观众。这在当今构建和谐社会的大背景下，具有很强的现实意义。

民族精神不仅是精神文明的主要内容，而且影响到物质文明的建设。它是构成一个民族、一个地区的文化的核心内容，是衡量一个民族、一个地区的文明程度的重要尺度。这就要求每个民族根据时代和社会的变化，不断对其民族精神进行发展和创新。当下，民族精神是以爱国主义为核心的。弘扬民族精神，最重要的就是坚持和发扬爱国主义传统。爱国主义是一个历史范畴，在社会发展的不同阶段、不同时期有着不同的具体内容。在现阶段，爱国主义主要表现为献身于社会主义现代化建设事业，献身于祖国统一事业。

电视剧《激情燃烧的岁月》热播与重播的原因之一就是因为其中蕴含

① 李泽厚：《美的历程》，北京文物出版社，1989年版，第210页。

的民族精神。这种精神是中华民族推崇的英雄主义,是中华民族兴盛的不竭动力,是一种伟大的思想,一种无私的境界。电视艺术要大力倡导中华民族这种敬祖爱国、刚健有为、自强不息以及无私献身的精神,弘扬以爱国主义为核心的民族价值观,充分展现团结统一、爱好和平、勤劳勇敢、自强不息的伟大民族精神。

综上所述,民族文化资源是电视艺术发展的沃土,电视艺术不可能离开民族文化而孤立存在。我们应该强化电视的民族文化意识,力争以独特的文化品性确立自己的美学风格,推动中国电视艺术走向世界。传承民族精神和文化精华,建立富有民族特色的电视文化主体,将是中国电视艺术今后的发展之路。

三、对民族传统的扬弃

中华民族传统文化博大精深,在 21 世纪的文化软实力竞争中具有一定的优势,但也存在一些负面因素,需要加以扬弃。

(一) 对民族传统的"扬"

民族传统中蕴涵的优秀精神可以与现代思想相结合,逐渐积淀为民族心理、民族品格,使我们的民族获得持续不断地发展的精神力量,而不至于因为精神力量的疲软或坍塌失去生存与发展的动力。

在力倡"仁爱孝悌"的传统文化视域中,历代忠君爱国之士首先是事亲至孝之人。"仁爱孝悌"精神在现代化程度比较高的今天,不仅没有失去意义,反而彰显出它的不朽价值。一则《妈妈,洗脚》的电视广告就鲜明地体现了这一点。一位年轻的母亲在为婆婆洗脚,5 岁的孩子看到了,也颤颤悠悠地端来一盆热水送到母亲面前,用童稚的声音说道:"妈妈,洗脚!"然后是画外音:"其实父母是孩子最好的老师。"哈尔滨制药六厂的这则带有公益性质的广告一直播放至今,得到了非常好的评价。整则广告充满了亲情与温馨,既符合中华民族传统的含蓄风格,又贴合了民族传统中的孝道观念,传播效果非常好。

对民族传统的"扬"还显现在对民族传统的创造性运用上。"中国的独特的美学范畴如情理交织、虚实相生、气韵生动、境生象外、意象体味等完全可能与镜头语言相结合,这样既可以节省大量制作经费,同时也可以为中国

观众所领悟、所喜爱。"①"气韵"是中国古典美学的重要范畴,是审美对象的内在生命律动。白沙集团的企业形象广告《鹤舞白沙,我心飞翔》,优美恬静的画面,空灵飘逸的道家之气,再加上悠远动听的旋律,着实让人神清气爽。看这样的广告更像是品味一首诗、鉴赏一幅画,其意境与气韵之美早已超过了广告本身。许多电视剧在追求民族特色的道路上也收获不少,如在丝竹弹吹、编钟沉吟中拉开盛唐宫廷内幕的《大明宫词》,其雍容华贵的气韵,华美明艳的风格,无不彰显出中国古代唐朝的繁盛,作品中台词的"诗词化"处理,更使人们在起承转合而又富有韵律的诗话语言中,领略到大唐文化的华美精炼和诗情画意。

（二）对民族传统的"弃"

众所周知,民族传统中既有需要弘扬的精华,也有需要摒弃的糟粕,因此,电视艺术必须对民族传统进行甄别和扬弃,以便更好地满足人们的精神生活需要,促进社会文化良性健康地发展。

但有些电视艺术工作者,往往是出于猎奇或炫耀,而拿传统做点缀,以至连一些糟粕都搬出来。他们常常以消费主义的眼光来审视和改造我们的传统文化,从民族文化宝库中掠取材料做调料,肢解甚至歪曲、篡改民族精神的本来面貌。一些"红色经典"改编的电视剧就是如此,譬如新改编的《红色娘子军》,吴琼花靓丽时尚,洪常青富有浪漫情怀,帅气逼人,沦为一部青春偶像剧。

另外,民族传统有两面性,对其消极的一面,应该辩证分析。我们以民族传统中的崇古守旧心理为例来进行说明。崇古守旧作为世代相传的民族传统文化心理,长期影响着人们的价值取向。崇拜古人特别是崇拜英贤和明君、痛恨奸佞,促进了《康熙微服私访记》、《铁齿铜牙纪晓岚》等帝王剧或清官剧的走红。荧屏上众多帝王将相、清官豪杰纷纷涌现,一定程度上跟这种心态有关。但是,清官期待与明君崇拜实际上是一种民众主体意识缺乏、主体人格孱弱的"救世主"情结。历代老百姓常常把希望寄托在明君身上,希望通过他们来实现自己的梦想。当代人由于对当前部分官僚作风的不满,也常把目光投向古代的明君,以期得到一种替代性满足。新时期的历史剧所表现的帝王大多是明君:《雍正王朝》、《乾隆王朝》、《天下粮仓》等剧中的帝王无一不是开明君主,而《铁齿铜牙纪晓岚》、《大宋提刑官》、《神探狄仁杰》等清官剧,也不过是帝王剧的臣子版本,同样寄托着"救世主"情

① 黄会林:《艺苑论谭——放言影视戏剧艺术民族化》,中国文联出版社,2002年版,第5页。

结。这对中国社会的影响是双重的:一方面针砭时弊,扬正气;另一方面,则会强化国民人格孱弱的一面,对个人和社会的发展都有不利的影响。可见,在文化自觉的基础上,大胆扬弃、积极创新才是电视艺术拓展民族传统的必然选择。电视艺术应弘扬民族文化的精华,延续民族传统的命脉,创造与时俱进的新的民族文化。

总之,电视艺术的民族立场不能是封闭的民族立场,也不应该是猎奇的民俗展示。这种民族文化创新不是要电视艺术一切以国际市场为取舍,而是要有一种创新意识,立足本土文化资源,广泛交流借鉴,通过塑造饱含民族精神的电视人格美,构建符合民族体验的多元电视文化来实现本土化生存,进而在世界电视文化圈中谋得一席之地。

第三节 电视艺术的社会立场

在各类思潮的催生、滋润下,电视艺术的创作与社会同步,经历着旧的裂变和新的生长。尤其是21世纪以来,在市场化、商业化的大背景下,电视艺术呈现出社会立场的演化和多元的审美追求。在新的时代背景下,电视艺术应充满人文关怀、民生意识和社会责任感,和时代同步,如此才有坚实的发展基础。

一、社会百态的"发秀场"

电视艺术制作手段的先进,使得它可以及时地触及社会生活的各个角落。诸如历史或现实、国内或国外、自然或社会、战争或和平、革命或建设、人或事……都可以通过屏幕得到体现。从这个意义上说,电视艺术已成为展现社会百态的"发秀场"。正如美国传播学教授波德曼所描述的:"电视是了解我们文化的首要模式。因为站在批评的观点看,电视世界如何演出已成为现实世界如何恰当筹划的范型。电视不仅仅是荧屏上的活动,而且是全部人类话语的隐喻……就像印刷术曾经支配政治、宗教、商业、教育、法律和其他重大的社会事务的风格一样,电视现在成为统帅。"[1]电视艺术如此贴近生活,令观众产生一种如闻其声、如见其面、如临其境的审美享受。

中国社会在上世纪90年代发生转型的历史际遇,使得以消费和娱乐为

[1] Neil Postman, *Amusing Ourselves to Death*, New York: Viking Penguim, 1985, p.93.

核心的大众文化蓬勃发展。电视艺术也开始从执著于宏大叙事走向对世俗生活的关注,成为全面展现社会百态的"发秀场"。几乎和改革开放同步,从表现农村联产承包的《篱笆女人和狗》等三部曲,到表现农村产业化发展的《刘老根》、《乡村爱情故事》,从表现国企改革的早期作品《乔厂长上任》,到表现城市平民生活现状的《贫嘴张大民的幸福生活》、《空镜子》、《老大的幸福》,电视剧对改革的描绘日益广泛深入。电视剧不仅注重表现家庭伦理亲情,从《咱爸咱妈》到《亲情树》、《家有九凤》、《金婚》,全面表现了孝顺老人、爱护幼小,勇于承担、宽以待人的传统美德和人间真爱,也注重展现年轻人的生活状况,如《我的青春谁做主》、《杜拉拉升职记》、《大女当嫁》。而且,我国电视剧没有停留在家长里短和男欢女爱等主题上,而是以高度的社会责任感介入了改革开放中的政治生活,体现了依法治国的社会诉求。从《苍天在上》、《省委书记》到《绝对权力》、《国家干部》,蔚为大观的一系列政治剧与反腐剧,揭露了一些当权者的丑恶,同时对立党为公、执政为民的优秀国家干部进行了讴歌,思考执政者应具有的大局意识、服务意识和责任意识,不仅以其深刻性得到了社会的高度认同,而且形象地表现了社会开放的程度和坚持建设和谐社会的决心。

英国哲学家赫伯特·斯宾塞在一百多年前提出的"剩余能量说"指出,人类在完成了维持和延续生命的主要使命之后,剩余精力的释放,主要是娱乐。电视是传媒业的主导力量,在满足娱乐需求方面具有独特的优势。从电视频道的自我定位来看,湖南卫视的"快乐中国"、广西卫视的"时尚中国"、吉林卫视的"幽默中国"、江苏卫视的"情感中国"、安徽卫视的"电视剧卖场"等都逃不出"娱乐"的怪圈。大量呈现于荧屏的偶像剧、魔幻武侠剧,故事幼稚,过度娱乐化。改编自民国名家文学作品的年代剧和原创型年代剧也深受娱乐风潮、消费主义的影响,呈现出偶像言情、消费欲望和民国元素的大杂烩。如由"台湾偶像剧教母"柴智屏执导、2010年播出的电视剧《无间有爱》,实则是借民国的历史背景讲述爱情故事的偶像剧。而在《金粉世家》、《纸醉金迷》、《倾城之恋》等作品中,由消费链勾连起来的欲望象征系统十分庞杂:老爷车、爵士乐、香槟、吉士牌香烟、黄金债券、赌场赌票,等等。欲望之网中食色生香、奢华浮逸的生活强烈地影响着形形色色的人物(《纸醉金迷》中所有人物都在为钱挣扎,整个社会陷入欲望的狂躁之中,男女老少都在金钱营生中一败涂地)。此类作品用靓丽景致来博取大众欢心,拒绝艰涩沉重;在娱乐的历史烟尘中幻想爱情、排解现实苦闷。电视艺术的消费化、娱乐化倾向,虽具有愉悦身心、舒缓心情的正效应,但同时也有

麻醉精神、降低审美鉴赏力和文化水平的负效应，这就要求电视艺术坚持正确的社会立场，树立正确的指向标，让人们在精神上得到一种放松的同时，心灵也得到一定的净化。

电视艺术作为社会百态的"发秀场"，在贴近生活、反映生活的同时，如果不加辨析地一味迎合低俗、媚俗、庸俗的需求，只会与艺术创造的宗旨南辕北辙，在娱乐消费大潮中迷失自我。电视艺术如果缺乏科学的社会立场，就会容易产生一些负面影响，如泛娱乐、恶搞现象以及"愚乐"大众的被动娱乐化。因此，电视工作者应提升电视艺术品位，避免节目低俗化和庸俗化。

二、社会价值的"守望者"

任何优秀的电视艺术作品都蕴含着一定的人生感悟和理想，是社会文化的具体表现。荧屏上五彩缤纷、眼花缭乱的影像只是外在的表现形式，其核心是对社会发展规律和人类本质的揭示。其揭示愈深刻，其社会价值也就愈大。

当今电视节目的娱乐化趋向的确顺应了时代的发展，满足了受众的部分需求，推动了电视节目的创新。然而，电视节目过度娱乐化，乃至于媚俗化，应该引起人们的警惕。因为作为电子传媒的电视对人造成了新的控制，对人的意识形态具有操纵性、欺骗性，比如，以"戏说"为代表的电视剧可能会导致历史虚无主义。电视艺术作为社会价值的"守望者"，应该坚持正确的价值观，而不仅仅是迎合观众的口味。如2010播出的收视率较高的《媳妇的美好时代》，一扫各种苦情媳妇的阴霾。剧中的对话轻松幽默，充满生活智慧，看似难解决的问题在幽默的气氛中被化解于无形。女主角毛豆豆在面临"豪华大奔"和"三轮摩托"的情感抉择时，不再以物质享受为首选；人物虽然也为买房子的钱犯愁，但是想通过自己的努力去获取，拥有良好的心态和正确的价值观。而在实际创作中，不少电视剧对物质表象的铺陈，并非出自灵魂拷问的需要。一些作品也许试图突出表现精神和灵魂的困境，却没有思想内核，只是在各个生活场景之间流连：混乱复杂的街景、家庭的打闹、凶杀和暴力场面，流于肤浅和庸俗。而在满足人们日益增长的精神文化需求方面，电视艺术一直起着别的艺术形式难以替代的重要作用，因此，电视在发挥媒体优势时，应秉持健康的社会立场，寻求社会核心价值与电视艺术的契合点，辩证地展示社会生活的百态。

匈牙利著名思想家卢卡契在《健康的艺术还是病态的艺术》一文里写道:"文学史和艺术史是座广袤的公墓,在那里许许多多的艺术才子安息在理所当然的遗忘之中,这是因为他们的才能没有寻求和没有找到与人类前进课题的联系,这是因为他们在人类处于健康和腐败之间的生存斗争中没有站到正确的这一方面来。"①我们的电视工作者们应该引以为鉴。电视作为精神产品,理应给现实中的人们以精神的泊锚地,给理想以冲破现实藩篱的梦幻空间,让有限的生命获得存在的价值和意义。我们需要轻松和发泄,但更需要生存的诗意。所以,让我们漂泊无依的灵魂有所抚慰和归依,使我们的精神境界有所提升,对人生和世界有所感悟,才是电视艺术应追求的终极目标。而要达到这个目标,电视必须具有时代和社会的烟火气,与人类心灵的幽深之境相连,对人精神生活的观照远胜于对感性肉体的垂青。这就是电视艺术应具有的社会立场。

第四节　电视艺术的时代立场

电视艺术的时代立场是电视艺术创作应保持与时俱进的精神,展示时代风貌、弘扬时代精神、塑造时代人物。电视艺术确立正确的时代立场,有助于抵制消费主义文化盛行的社会中娱乐化、低俗化所导致的人的精神浅薄化的倾向,有助于规避影像时代大众文化认同的精神危机。

一、展示时代风貌

在迅猛变革的当下,时代的变化为电视艺术提供了不少新鲜的元素。电视艺术对时代风貌的展示要立足时代观点、发掘时代魅力、伸张时代正义。正如福柯所认为的,历史的叙述,重要的不是话语讲述的年代,而是讲述话语的年代。也就是说,任何历史文本都必然地反映着当代史。对于电视艺术而言,任何一个故事都不可能超然于创作者所处的历史时代,任何一个故事都指涉着当代人的情感与认知,折射出当下波澜壮阔的时代风貌。

在电视艺术界有人受"玩艺术"、"玩人生"、"调侃艺术"等论调的蛊惑和影响,专爱创作一些脱离实际、远离大众或自我欣赏的作品。实际上,这

① 曾庆瑞、杨乘虎:《守望电视剧的精神家园:作为一种学术品格和文化立场》,载《现代传播》,2005年第5期。

不仅是对艺术的扭曲和亵渎,亦是对观众权益的侵害,有时还可能产生更为严重的后果。如大量的选秀节目,容易对青少年形成"一夜成名"的误导。如《双面胶》、《婆婆来了》等家庭伦理剧,把生活中最琐碎、最平庸又最不美好的一面细致展现出来,容易导致年轻人对婚姻产生消极态度。

必须指出,浅薄的声色之娱和油腔滑调的胡说乱侃绝不是我们追求的娱乐;将一切神圣和崇高的东西都变相撕成生活的碎片,也不是我们所提倡的消遣;淫靡之风、感官刺激和畸形心态的泛滥更不是我们的时代风貌。这种状况必须扭转。电视艺术所表现的娱乐和消遣,不仅是感官的表层快感,更应是心理情绪的深层美感。

人们创造了美的生活,我们不能忽视这种美,不能忽视这种多彩的画卷。电视艺术要反映时代风貌,要注意从现实生活中发现美,提炼美,使我们的荧屏增添美的魅力。以《春节联欢晚会》(简称《春晚》)为代表的电视文艺节目见证和反映了我们的时代风貌,每年《春晚》都有不同的内容和形式。1983年的《春晚》,当时被称为靡靡之音的《乡恋》应观众点播,由李谷一现场演唱。晚会结束后,还没完全走出"文革"阴影的人们为了表达心中的雀跃、欣喜与感激,称中央电视台为人民的电视台。此后几十年,看《春晚》已经和年夜饭、放鞭炮一起,俨然成为民俗。各类节目反映了当下的时代和生活,具有鲜明的时代风貌。2005年邰丽华和她的20位聋哑姐妹在4位手语老师的指挥下,舞出了兼具和谐之美与人性之美的《千手观音》。2009年《春晚》,地震灾区的代表来到晚会现场,对所有帮助过灾区的人感恩,令人感动。2010年《春晚》,以国庆阅兵的首批歼击机女飞行员的事迹为原型的小品《我心飞翔》,体现了新时代女飞行员的精神风貌,也让人看到了一种责任。

总之,以荧屏的多彩展示生活的多彩、展示时代的风貌,将客观的历史观照与当代的文化体验、审美体验相结合,创作出符合社会核心价值观和当代人的审美心理需要的精品,是电视艺术获得民众认同与喜爱的必然之路。

二、弘扬时代精神

时代精神是一个社会在创造性实践中激发出来的,反映社会进步的发展方向、引领时代潮流、为社会成员普遍认同和接受的思想观念、价值取向、道德规范和行为方式,是一个社会最新的精神风貌和风尚的综合体现。早在1839年,恩格斯就把弘扬时代精神作为文艺创作和文艺评论的重要原

则。他在褒扬德国进步文艺团体"青年德意志"时指出这一团体所认定的目标就是他们心中意识到的时代精神,即反对封建专制、弘扬自由民主精神、与现实生活丝丝入扣的艺术指向。新中国成立后,反对封建专制等阶级斗争已不再成为我们时代精神的主角。在当下,改革创新是我们时代精神的核心,主要体现为解放思想、实事求是,与时俱进、勇于创新,知难而进、一往无前,艰苦奋斗、务求实效,淡泊名利、无私奉献。以改革创新为核心的时代精神,在建设和谐社会的进程中,深深熔铸在中华民族的生命力、创造力和凝聚力之中。

作为传播最广、观众最多、影响最大的艺术门类,电视艺术理当成为人民前进的火炬和奋进的号角,成为弘扬时代精神的主战场。根据20世纪五六十年代革命历史题材小说改编的一批电视剧,从《林海雪原》、《红旗谱》、《红日》、《苦菜花》、《青春之歌》、《小兵张嘎》,到《吕梁英雄传》、《野火春风斗古城》,重现了中国共产党及其领导下的革命军民在敌我双方人数和武器装备相差悬殊的条件下,凭借"小米加步枪"创造了第二次世界大战中的奇迹。剧中英雄们无私奉献、英勇为国的精神时时激励着国人。而新世纪军事题材电视剧,则彰显了新时代的理想主义思潮,寻找大国崛起的精神力量,追慕英雄奋斗的激越情怀。2007年《士兵突击》一剧,更是将理想主义诠释到极致,军人们与时俱进、勇于坚持,艰苦奋斗、务求实效,淡泊名利、无私奉献的精神感染了全国观众。

改革开放过程中,反贪反腐是中国经济建设和法制建设进程中一项长期而又艰巨的工作。自从《苍天在上》打响反贪反腐剧的第一枪后,此类电视创作空前繁荣。《忠诚》、《大雪无痕》、《国家干部》等电视剧,深刻描写了执政者以人民群众利益为最高利益,坚持立党为公、执政为民,坚决与违背人民利益的少数腐化干部进行斗争的事迹,给人以心灵的震颤。

历史在发展,时代在前进,电视艺术作品不仅要继承优秀历史文化遗产,更要紧扣时代脉搏,弘扬时代精神,使电视艺术展示出更旺盛的活力、更炫目的光彩和更丰富的内涵。

三、塑造时代人物

时代人物是特定时代的社会精神的外化,往往反映了该时代的社会心理、社会意识和价值观念,并可能在一定程度上影响该时代的社会风貌和社会行为。不同的时代,由于具有不同的时代精神,其时代人物也不同。

随着社会的发展,电视艺术对时代人物的塑造呈现出万千新景象。新版"四大名著"改编剧的人物就与上世纪版本有明显的差异。2010年浙版《西游记》在奇幻描写中时时透出当下社会的人情事理。孙悟空的积极乐观、勇敢无畏、爱憎分明、嫉恶如仇等美好品德与旧版一致,不同处是浙版孙悟空更加能说会道,常常抛出些名言警句,并在每集结尾开展道德说服教育。孙悟空与白骨精之间前世今生的暧昧情义,对情感和个性解放的追求,则是时代精神的一种独特表现。新版《三国》没有像老版那样尊刘贬曹,曹操作为一代枭雄,其权威和魅力来源于个人的人格——雄才大略,胆大心细,开拓创新,秉公办事;对刘备不再只强调他的情感脆弱与忠厚仁义,而是更富英雄气概和人格魅力。

　　弱势人物特别是普通底层人物的塑造在新的时代具有更大的现实意义。《士兵突击》讲述的是一个士兵刚进部队就向坦克"投降",但后来成长为一个特种兵尖子的故事。主人公许三多坚持做好身边的每一件小事,做一个有情有义、有责任感的人,其善良、淳朴、正直、执著、坚韧、宽容和懂得感恩等优秀品质,正是我们今天所提倡的,也是我们这个时代所需要的。

　　综上所述,电视艺术工作者应充分利用电视得天独厚的媒体优势,展现我们的时代风貌,弘扬我们的时代精神,塑造我们的时代人物,彰显电视艺术的时代立场。

第十三章 电视艺术的符号学审视

电视艺术作为一种艺术形态,是复杂而多变的。运用符号学来处理电视艺术的问题,其直接的处理对象,是电视艺术的意义表达层次。我们从影像符号、声音符号和文字符号三个角度来对电视艺术的符号进行总结,认为无论何种电视艺术符号,在其参与电视艺术的创作时,都经历了一个"元符号"的电视化过程,由以上三种符号组成的"元符号"系统,通过电视艺术创作者的电视化编码,成为一个系统的"电视艺术符号文本",在受众的主观收视中,完成符号的解码,达到电视艺术符号的表意传播。

第一节 符号与符号学

符号学是一门诞生于 20 世纪初的新兴学科,然而符号学思想的历史却可追溯到很远。在西方,早在公元前 5 世纪就有古希腊早期符号学思想的记载,以希波克拉底的医学符号学为主要代表,"症候"或"征兆"即是符号。到亚里士多德时期,产生了语言和逻辑符号学思想,开始"对经验世界进行分层语义的切分和归类的初次系统的探讨"。培根、洛克等英国哲学家首先使用了符号学(semeotik)这个词,在洛克看来,符号学涵盖了全部人文和社会科学。随着近代和现代语言学、逻辑学、哲学等学科的发展,符号学作为一门学科逐渐地系统化和理论化。现代符号学思想的形成主要源于索绪尔、皮尔士和莫尔斯的相关理论。在发展中,其边界不断地扩大,实际上,它既是一门学科,又是一门学说。作为一门学科,它有自己的研究对象,即符号的表意现象。但是,它也可以被认为是人文社会科学的总方法论。

一、语言符号学

语言符号学的奠基者索绪尔认为"概念和音响形象的结合叫做符

号"①。符号可用"所指和能指分别代替概念和音响形象。后两个术语的好处是既能表明它们彼此间的对立,又能表明它们和它们所从属的整体间的对立"②。在索绪尔的界定中,符号由能指和所指两部分组成。能指表现为声音或形象,是符号的物质形式;所指是由这种声音或形象在人心理所引发的概念,是符号的内容。任何一种约定俗成的符号都是符号本身的形式和符号形式所"指说"的对象,即表现内容的统一体。索绪尔指出,能指与所指的关系是完全任意的、非自然的,没有必然的逻辑联系,仅仅是文化的约定俗成的习惯性的结果。"符号 = 能指 + 所指",符号是一个表意的建构③。索绪尔将符号划分为具体符号和抽象符号两个组成部分。具体符号是能够被人们看见、触摸的物质符号,如声音、图像,或是具体的单词;抽象符号代表符号所要表现的抽象概念。索绪尔认为,语言及一切符号系统都是以关系为基础,能指和所指这对范畴就旨在揭示符号本身的构成关系,而横组合和纵聚合则意在展现符号之间的构成关系。横组合属于符号之间的句段关系或水平关系,是既定的序列中受规则制约的符号组合;纵聚合属于联想关系或垂直方向的选择关系,是具有某些共同点的符号在人们记忆中构成的集合。它们体现了符号关系的两个基本向度。索绪尔认为,为了创建科学的语言学,必须采用共时性研究的方法,因为符号是依据它们在语言系统中的地位而不是它们在历史上的地位而变得有意义。

 索绪尔区分了语言和言语这两个维度的区别,认为语言是主要的,有四个特征:一是它是在语言事实的异质性总体中明确规定的东西,是语言的社会性部分,外在于个人。二是可以脱离作为语言事实的"言语"来研究它,即使是死去的语言,也可研究其语言学机制。三是语言是齐一性的。四是语言和言语一样是具体的自然现象,便于研究。而作为个人言语行为的表现或产物的"言语",则是说话主体借以运用语言规则表达个人思想的词语表达,是使个人能外现此词语组合的心理—物理机制。因此,作为个人言语行为产物的言语是社会性惯约系统与个人言语机能的共同产物。在 20 世纪 60 年代初,随着结构语言学的发展和文学结构主义的兴起,研究者开始把篇章和文本从语言学的角度加以重新考虑。本维尼斯科和巴特都指出,语言学止于句子。据此,话语和文本应属于与语言学不同的语言符号学领

① 〔瑞士〕索绪尔著,高明凯等译:《普通语言学教程》,商务印书馆,1980 年版,第 102 页。
② 〔瑞士〕索绪尔著,高明凯等译:《普通语言学教程》,商务印书馆,1980 年版,第 102 页。
③ 欧阳宏生等著:《电视文化学》,四川大学出版社,2006 年版,第 99 页。

域,但是从表面上看,文本是句列组合,文本现象既有一个平面性的描述,又有一个立体性的描述,前者使其包含语言学的成分,后者使其包含和涉及超语言学的成分。在对叙事话语的结构分析中,语言符号学将功能、结构、逻辑、叙事语法、叙事语义等概念在丰富的文本中进行讨论,以一种开放的文本结构观念启示着后来的研究。

20世纪60年代中期,艾柯曾以"开放的文本"概念向以列维斯特-劳斯为首的结构主义的"固定"的文本观挑战。艾柯提出,作品的意义问题不可能在一文本内部加以确定,而列维-斯特劳斯则认为一部艺术作品具有确定的性质,可将这些性质通过分析法抽离出来用以说明作品的特征。他在反驳艾柯时说:作品一旦创作出来,就具有了固定的结构和形式。艾柯则认为文本不仅有待读者去解释,而且有待他们的不止一种解释,读者是作品的积极解释者。

二、一般符号学

一般符号学,也称为"普遍符号学",主要指研究对象范围的普遍性,即将所研究的符号系统,从语言扩展到非语言的其他符号系统中。按照这种界定,沙夫的符号分类体系中已经包含了非语言的符号系统论述,但是由于他认为"语词符号是人工符号中最特殊、最重要的符号,居于人工符号的最高地位,非语词符号都是对词语符号的反射",我们将其理论归入了语言符号学的范畴。实际上,要判断某种符号在某个符号系统中的地位,最终取决于它的语境①,任何理论的阐述在某种"语境"的边界限定下才起作用,才更有效。符号学家巴特和格雷马斯,都试图在自己选择的叙述领域,按照一种普遍的原则来拟定各自的一般符号学理论。巴特的《符号学原理》较为明确地将语言学结构分析与其他文化记号分析统一在一个理论系统内,但并没有为一切符号系统提供一种普遍有效的理论描述。

莫里斯在《记号理论基础》(1938)中正式提出符号学的三种理论分野:句法学、语法学和语用学,试图从一般符号学的视域实践符号学体系的构想。莫里斯在其符号学代表作《记号、语言和行为》(1946)中对记号的使用做了详细的分析,认为记号可以在四个方面被使用:知识性使用、促动性使

① 〔英〕特伦斯·霍克斯著,瞿铁鹏译:《结构主义和符号学》,上海译文出版社,1997年版,第133页。

用、价值性使用和系统性使用。相应的记号的名称为:指示记号、规定记号、评价记号和形式记号①。莫里斯认为:"如果任何一种东西 A 是一预备性刺激,而当激发某行为族的反应序列的刺激物并不存在时,A 也在某个有机体身体上引起一种倾向,即在一定条件下用这行为族的反应序列作为反应,那么,A 就是一个符号。"简单地说,一事物 B 可以使另一事物 D 产生反应 C,事物 B 与事物 A 有着一定的联系,这种联系可能是自然的,也可能是人为定义的,当事物 B 不在的时候,事物 A 也可以使事物 D 产生反应 C,这个时候,事物 A 就可以说是一个符号。一个符号的构成就是由符号媒介、指示物和解释项构成。

美国符号学的创始者皮尔士认为,符号是"某种对某人来说在某一方面或以某种能力代表某一事物的东西"②。在皮尔士的眼中,符号是和"某人"有一定关系的概念,任何事物只要它独立存在,并和另一种事物有联系,而且可以被"解释",那么它的功能就是符号。③ 因此,符号代表某一事物;它对某人(它的解释者)来说代表某一事物;最后,它在某一方面对某人来说代表某一事物。④ 皮尔士的符号分类学思想是符号学史上最丰富的,其分类标准前后改变了多次,以至于理论上有 59049 种记号。后来经维斯、布克斯和桑德斯等简化和归纳后,共得出 66 种可被列举的记号类。这些分类方法有三套得到普遍的认可。第一组三分法:符号包括性质符号、单一符号和法则符号。第二组三分法:符号包括图像符号、指示符号和象征符号。第三组三分法:符号可分为修辞素符号、分送符号和中项符号。其中,第二组三分法(符号包括图像符号、指示符号和象征符号)在影视符号学研究中被多次引用。电视中的大部分画面都是图像符号,因为电视机发出的光和影所构成的形状(能指)与摄像机记录下来的视野空间中的物体(所指)相似。拍摄下来的汽车和街道的图像与实际生活中的汽车和街道是相似的,所以,这个图像就是实际的汽车和街道的图像性能指。⑤

① 李幼蒸:《理论符号学导论》(第 3 版),中国人民大学出版社,2007 年版,第 484 页。
② 〔英〕特伦斯·霍克斯著,瞿铁鹏译:《结构主义和符号学》,上海译文出版社,1997 年版,第 130 页。
③ 〔英〕特伦斯·霍克斯著,瞿铁鹏译:《结构主义和符号学》,上海译文出版社,1997 年版,第 130 页。
④ 〔英〕特伦斯·霍克斯著,瞿铁鹏译:《结构主义和符号学》,上海译文出版社,1997 年版,第 130 页。
⑤ 陈犀禾、吴小丽:《影视批评:理论与实践》,上海大学出版社,2003 年版,第 153 页。

三、文化符号学

文化符号学一般指对不限于语言表现的各种文化对象所进行的符号学研究,因此社会文化中的各种物质的、精神的和行为的现象,均可按照符号学观点加以描述和分析。① 文化符号学,其实就是关于文化的意识形态学,它所关注的是对思想文化表层背后的结构性、因果性、意指性和社会支配性的关联方式等进行意识形态上的理论研究。阿尔都塞的意识形态理论强调了"压制性的国家机构层"与"意识形态的国家工具层"的二分法。一方面他对上层建筑的硬件和软件作了区分,另一方面对意识形态进行积极的科学归纳,认为意识形态是主体对其生存条件的想象关系的表现,而不是对此生存条件本身的表现,是主体对其客体的关系(态度、认识、对策、行为等)的表现。符号学作为一门追求科学性、精密性的学科,文化符号学所倡导的文化研究的客观的、中性的、不受价值观影响的理论阐述很难达到。

罗兰·巴特在《符号学原理》中,根据索绪尔提出的能指与所指命题,分析了新闻、时装、家具、汽车等各种各样的文化现象,并将其加以分类,在语言的文化学维度将符号、符号系统抽象为四组二元对立的概念:语言和言语、能指和所指、组合与系统、外延与内涵。他认为符号"除了本义以外还可在思想中表达其他的东西。这就是说作为单一记号或复合记号的物体,可以有多种意指功能,这类意指功能存在于思想中,即它们是文化性的或人为约定的"②。克里斯蒂娃像巴特一样从语言领域向非语言的广阔文化领域扩展,提出了取代通常符号学的"意指实践论",即意义分析法,其分析对象从符号扩展到符号构成的文本。

随着法国结构主义在人文社会科学领域的兴起,20 世纪 60 年代,借鉴语言学的研究成果来分析电影的研究开始出现。法国学者克里斯蒂安·麦茨 1964 年的《电影:语言还是言语》标志着电影符号学的诞生,他以索绪尔的语言学理论为基础,开始了电影第一符号学的研究,确定了电影的符号学特性,划分了电影符码的类别,并分析了电影作品(影片文本)的叙事结构③。在其研究中,麦茨就影片的叙事结构,提出了"八大组合段"概念,包

① 李幼蒸:《理论符号学导论》(第 3 版),中国人民大学出版社,2007 年版,第 611 页。
② 李幼蒸:《理论符号学导论》(第 3 版),中国人民大学出版社,2007 年版,第 522 页。
③ 许南明主编:《电影艺术词典》,中国电影出版社,1986 年版,第 85 页。

括非时序性组合段、顺时性组合段、平行组合段、插入组合段、描述组合段、叙事组合段、交替叙事组合段和线性叙事组合段。

20世纪70年代初,电影符号学的研究重点从结构转向结构过程,从表述结果转向表述过程,从静态符号系统转向动态符号系统建构,将意识形态理论和精神分析学说引入电影符号学的研究,形成以心理结构模式为基础研究的第二电影符号学阶段,麦茨的《想象的能指:精神分析与电影》就是这一研究阶段的标志性作品。在麦茨看来,电影产业是"力比多经济学"[①]。他试图通过电影象征界,深入想象界,对电影进行"想象的能指"的研究,认为电影符号学的根本机制是梦的、修辞学的,也是包括生产、消费和促销在内的作为一个整体的电影机构的产物。

在传播学研究领域,费斯克吸收借鉴了语言符号学的观点后,探讨了电视符号的独特之处。电视,作为一种图像符号和语言符号并用的复杂的视听符号系统,具有不同于语言符号的自身特点。电视首先是一种高度成规性的媒介,在电视图像的外表下还潜藏着社会成规与惯例的作用。电视对图像符号的大量运用,极易使观众忽略电视媒介许多表意作用的成规性。对电视符号的表意构成,费斯克根据符号与意义的关系,提出了符号表意的三个层次。第一层次,符号与意义是一种"自足完满"的关系,此时,符号传达的意义是这个符号的原初意义,这是符号表意的基础层面。第二层次,符号与意义的关系上升到文化的层次,意义不仅来源于符号本身,还来源于社会对这个符号的习规和惯例。第三层次是对第二层次的升华,意义由文化范畴上升到一种现实世界观、一种意识形态、一种"神话"。费斯克在剖析第二层次的表意过程时,认为符号主要起到制造迷思(myth)[②]的作用,即传递某种文化意义,这种意义大多是主流意识形态的体现。迷思即是那些被视为理所当然的自明之理,以各种再现的形式,或陈述的方式出现,尤其以一种似乎是普通常识的方式出现,人们往往忽略了此种社会常识是建构而成的,是权力关系意义化的过程。各种迷思本身也具有联系性和组织性,否则它们代表的意义就大打折扣。各种迷思的系统联合,就成了神话(mythology),神话表示一种现实世界观,一种"文化在面对、解释、组织外在现实

[①] 〔法〕麦茨著,王志敏译:《想象的能指:精神分析与电影》,中国广播电视出版社,2006年版,中文版序言,第5页。
[②] 〔法〕罗兰·巴尔特:《神话学》,1972年;转引自张锦华:《媒介文化、意识形态和女性》,正中书局,1994年版,第60页。

时所使用的大原则"①。费斯克还在《传播符号学理论》中指出,所有传播都包含符号和符码两个要素。符号是各种人为制品或行为,其目的是传递意义。符码则是组织符号和决定符号关系的系统。他从符号与使用者之间的关系角度,将符码分为:逻辑性符码和美学性符码、再现性符码和呈现性符码、广播符码和窄播符码、精致符码和限制符码。

第二节 电视艺术符号的种类

电视艺术符号的种类划分,依赖于电视艺术创作中能指与所指在具体作品中的呈现。客观地说,电视符号的种类划分是流动不居的,我们只能开放性地加以分类,从影像符号、声音符号和文字符号三个角度进行总结。

一、影像符号

在电视艺术中,影像符号既不是技术语境的影像,也不是视觉造型的镜头,而是符号学语境中与"影素"相类似的概念。意大利电影家帕索里尼所使用的影素(cineme),指记录物象和现实现象,从不同的影片中抽出的相同的影素,如表现狂欢节的主题,分析其结构。但是,每个影素只有在具体的影片中才能显示其具体意义,在电视艺术学中考察影像符号,也面临这个问题。

影像符号属于一种肖似性记号,具有同物质现实相类似的视觉感官体验。影像技术对物质现实的复原,使影像符号的外观与所指者的外观相似。如同艾柯所强调的,肖似性作用不是存在于肖似性记号和对象的物理特性之间,而是基于一种文化惯习。在某种情况下,即使肖似记号的形状与对象不同也可以起肖似性意指作用,重要的是肖似性印象之"构成条件"。影像符号的作用不在于对影像元素的物理记录,而是在特定的文化、社会等语境中,在特定的空间进行一种意指表达。

影像符号属于肖似性记号中的特殊形式,影像符号的外观与所指者的外观极其吻合,甚至近于合一,与镜像记号一致,即影像符号是镜像记号。人类千方百计地改进影视摄录设备,就是为了获得与原人物或景物更接近的光学影像。影视的基本特性之一,就是逼真地呈现拍摄对象的性质。影

① 〔美〕约翰·费斯克著,郑明椿译:《解读电视》,台湾远流出版事业公司,2001年版,第35页。

像符号与镜像记号的功能相类似,在影像进程中作为一个连续体展现事物的轮廓、角度、大小、明暗和空间关系等,但影像具有比镜像更高的相似度,摄影机和放映设备比镜子具有更高的表现原物形象的仿真度。相比较而言,影像符号是比照片、纪实绘画、镜像更高级的肖似性记号,绘画复原的只是原物的局部特征,照片相对是静态的,镜像缺少更多变化的可能。

但我们也该看到,影像符号同样是一种假定性的符号,屏幕画面展现的最终不过是现实的影像,而不是现实本身。蒙太奇将现实的连续时空分切后重新组接,形成影像时空,这种时空也是虚拟的、创造的假定时空。摄影角度和景别的选择、摄影机的运动、拍摄速度的变化和镜头焦距的更换、光影和色彩的重新搭配,一切摄影手段所造就的人为视觉效果,都带有创作者的主观意识。在影像的画面和声音的搭配中,很多是打破现实中视听逻辑的非现实结合,比如主观影像和无声源音乐、音响的运用,就是如此。演员对现实人物的模拟和创造,也使影像形象在非连续的、颠倒的故事拍摄与结构安排中与现实迥异。在影像符号的创作中,从服装、化装、道具到布景设计,从人物形象、故事结构、感情意志等影像元素,都是艺术创作者对现实的选择、提炼和个性化的创造。

电影符号学的创始人克里斯蒂安·麦茨,运用语言学、符号学原理对电影的意指系统进行解读,认为影像符号作为电影的核心要素,没有类似语言中音素、语素那样的最小单位和离散性元素;同时,影像的能指和所指之间没有语言中的第二分节,因而不是索绪尔所说的语言系统,但镜头在意义和功能上类似语言中的陈述段,这使得电影又是一种"类语言"。可见,我们不能从语言符号学的研究范式对影像符号进行语言深层结构和组织的划分,但我们可以从符号要素对电视艺术的影像符号进行类别总结。具体而言,影像符号的要素包括:形体符号、表情符号、服饰符号、色彩符号、空间符号、图表符号、图片符号和节奏符号等。

形体符号主要包括各种形体要素,是拍摄对象为适应人物形象的塑造而必须具备的身体技能,包括形体动作的易变性和可操纵能力,敏锐的形体感觉和感知力,排除外部干扰进行传神的表演。表情符号是表演中用于表现人物的思想感情、突出人物性格而进行的面部表演。服饰符号是影像表达中人物的穿着和服饰的总称,是人物形象塑造的重要符号,其造型和色彩应与环境色调、气氛和谐统一,与整体艺术效果统一。色彩符号从特定的剧情内容和创作意图出发,对画面的整体和局部色彩加以选择、搭配和加工,光线的运用、摄影曝光的处理、被摄对象与环境的关系都影响着色彩符号的

运用。空间符号是在对屏幕空间进行艺术构思与造型处理时运用的符号，一般采用形体、光效、色彩等多种造型因素与对比、照应、烘托等手法刻画空间，从整体、局部到细部进行构思和处理。图表符号、图片符号在影像符号中属于相对静态的符号，用以辅助影像的整体造型。节奏符号渗透在电视艺术的表演、造型、声音和剪辑中，节奏符号的运用来源于生活本身所呈现的节奏感，一般表现为平稳、对比、重复、跳跃、流畅、凝滞和停顿等状态。

二、声音符号

电视艺术中一切作用于人的听觉感官的元素都是声音语言，并按照某种方式与画面语言一起，成为构建电视艺术视听符号系统的重要组成部分。电视艺术中的声音一般分为语言、音响、音乐三大类。声音语言作为一个听觉整体，其表征的是一种关系，主要有传递讯息、概括并阐释主题、抒发和强化感情、加强电视艺术的戏剧性、描绘景物和建构空间、增强电视艺术的真实性等作用。而声音符号同声音语言是有区别的。声音符号作为作用于人类听觉的符号，主要指其在人类听觉系统中的结构和表意，整体作用于人的听觉系统时其音位层的具体表征。

音位层是语言结构的最基层，音位学则是语言结构中最重要的部分。声音符号在音位层是一种前意义的元符号，排除了外在的语义因素，易于在电视艺术的符号运用中成功地重新结构、重新描述。另一方面，它又直接与体现意义的词层相联系，既成为组合段形式结构的基层，又成为支撑意义表述的物质实体层。所以，声音符号关注的是库德内所谓的"语言声音的一种抽象的、齐一性的声音观念"[①]。

声音符号是电视艺术创作中进行声音总谱设计的基础。作为影视艺术声音创作的总体设计，声音总谱中必须标明每个场景的声音，以及声音与画面、声音与声音之间的关系。声音的艺术表现手法有很多，在声画关系上，有声画分立、声画对位、非同步声、无声等；在声音本身的处理上，有声音的淡入淡出、主观音、非自然音等。声音符号的运用，一般要使声音与画面、主题、风格和特色统一，与影视艺术作品的格调相一致。

声音符号是电视艺术录音师进行声音创作的录音语言。作为对声音的艺术、技术质量负责的创作者，录音师必须按照导演的意图和剧本的内容，

[①] 李幼蒸:《理论符号学导论》(第3版)，中国人民大学出版社，2007年版，第175页。

选择相应的声音符号。在具体的录音过程中,一般首先要按照生活真实的原则,赋予画面应有的声音,充分展示影视作品中的声音世界,创造环境感、真实感和声音的多层次空间,获得艺术的真实。这个过程就是对声音符号的安排过程,使声音不仅仅是简单地解释画面,还要成为某种剧作元素,具有剧作功能,传达内容和情绪,赋予影视作品新的意义。

从声音符号的属性看,声音符号由音色、音量和音调组成。音色,也叫音品、音质,主要由其谐音的多寡及各谐音的相对强度所决定。发声的方法、发声体的结构以及传播的环境,都对音色有影响。音量大小,取决于声波幅度,即振幅。音调也称音高,其高低取决于声音频率的高低。频率高则音高,称为高音调;频率低则音低,称为低音调。这些声音符号属性和摄影机的运动、方位、距离等,一起塑造着声音形象。声音符号塑造声音形象的过程中,会赋予拍摄对象一定的环境,即"声音的主导动机"。这一主导动机在影视作品中迭次出现或贯穿始终,以达到刻画人物、表达主题的作用。

声音符号的种类,可分为语言符号(播音语言、现场语言等)和非语言符号(现场音响、音乐等),也可按照传统的分类方法,分为语言符号、音响符号和音乐符号三类。语言符号包括有声语言符号、副语言符号和无声语言符号。有声语言符号主要指人声语言符号,包括对白、独白、旁白、群声、解说和播音等内容。人们在说话时表现出来的语音特征被称为副言语符号,包括音量、音质、速度、节奏、语调及其他独特的发音方式,如口音、发音习惯、面部表情和肢体语言等。副语言不是纯物理意义上的语音特征,更多的是由语言表达体现出来的社会文化内涵。作为声音符号的特殊形式,"静默无声"也是一种声音语言——无声语言。音响符号包括自然环境的声响、人造物质的声音、动物的声音,以及人发出的除人声外的各种声音、效果声等,但有时作为背景或环境声音出现的人声和音乐也可以看作音响,造成特定的空间感、时间感和环境感。音乐符号在电视艺术符号中以自己特殊的艺术魅力塑造着艺术形象,营造着特定的情绪和氛围,并使音乐的抽象性和联想性得到发挥,深化了电视艺术的意境和韵味。

三、文字符号

声音符号作用于人的听觉系统,文字符号则更多地作用于人的视觉系统,关注符号的"词"的问题。这种词的问题,不同于寻求一种艺术语言的

构建,而是从文字在电视艺术中的呈现来关注文字符号。文字符号体系论认为文字是作为社会记录和交际工具的书写的符号体系,不是自然现象,也不是纯粹的语言现象,而是社会文化现象。文字是口语词的符号,既是记录语言又是代表语言的符号,是"符号的符号"。在文字的符号体系中,文字的发展变化受社会诸因素的制约,尤其受到社会记录形式和交际方式的制约。

作为"符号的符号",电视艺术中的文字符号实际上是对世界的二次抽象。在文字产生的过程中,完成了其对世界的第一次抽象,在电视艺术对文字符号的运用中,又完成了文字符号再次符号化的过程,这就使得文字符号呈现出更为丰富的状态。从文字本身的符号性,到电视化运用中的隐喻、转换、引申,文字符号成为我们认识客体世界、用影像表述世界、了解世界的重要符号工具。

电视艺术中的文字符号,主要是从理性的角度对感性的影像语言进行补充,从视觉的角度对听觉的声音进行可视性塑造。早在无声电影时代,文字符号就是电影剧作的构成元素之一,对叙述的流畅和表意的准确发挥着重要作用。即使在声音技术已经非常成熟的今天,文字符号依然在图像世界中占有重要的地位。

文字符号在电视艺术中的运用,经历了一个"元符号"的电视化(媒介化)过程。通过创作者的主观艺术创作,将文字符号进行编码加工,进入文字符号的文本层,在电视艺术作品中呈现出具体的、特殊的含义,在受众的接受过程中,又经历了文本在心理层面的感知、理解过程,完成文字符号的艺术传达。在元符号阶段,文字符号处于相对客观的层面,在电视化的创作和受众的理解中,文字符号进入了被编码和解码的主观层面。

文字符号在电视艺术中主要呈现为电视艺术作品的片名、级数、演职人员表、唱词、译文、对白、旁白、说明词、剧终文字以及人物介绍、地名和年代等的介绍中,以行书、隶书、篆书、楷书、草书等形态出现,以单幅文字、长条文字、叠印文字、线画文字、动画文字、推出文字、逐字跳出跳入等表现形式,完成其符号的商业性、信息性和造型性目的。而这些字幕的书体设计与书写,字的大小、布局、构图等,作为造型元素,影响着电视艺术创作。字幕与衬景、音乐、音响效果、色彩、摄影技巧等因素相互作用,构成和谐统一的整体。

虽然图像、影像等视觉元素以其强烈的视觉冲击力吸引着人们的眼球,但是文字依然是我们认识世界的一个主要通道。诚如罗兰·巴特所说:

"图像文明的说法不太精确——我们的文字文明依然如故并且甚于过去,文字和言语继续是完全意义上的信息结构。"①在电视艺术中,影像符号、声音符号和文字符号一起构成了完全意义上的信息结构。

第三节 电视艺术符号的功能和意义

对于电视艺术符号的功能和意义进行论述,旨在呼唤电视艺术作品对审美情感的表达。将符号表意与艺术审美情感结合起来,创作出优秀的电视艺术作品,正是电视艺术符号研究的主旨所在。

一、电视艺术符号的功能

电视艺术符号是电视艺术进行创作和传播的主要工具。根据奥地利的哲学家、心理学家、布拉格学派的代表人物布朗在其《语言理论》一书中论述的语言符号在信息传播过程中的三重关系,即语言符号与所说事物状态的关系、与说话人的关系、与听话人的关系,这三种关系代表了语言符号的三种功能,即阐述功能(阐述语言的内容)、表达功能(表达说话人的状态或特性)和信号功能(向听话人发出的信号),我们可以将电视艺术符号的功能按照电视艺术的前期创作、后期创作和传播接受三个不同阶段进行阐述。电视艺术符号在电视的前期创作中,主要表现为对拍摄对象的阐述;在电视艺术后期创作中,参与电视艺术符号系统的建构,完成创作者的创作思想的负载;在电视艺术的传播接受中,完成对作品主题、思想、故事等艺术审美元素的表意传达。可见,其功能在创作阶段和接受阶段是有所区分的,但其核心功能是"表意"。

电视艺术符号的表意过程和功能的实现可用以下的图式来阐述。

1. 电视艺术符号的"元语言"功能。作为元符号系统,任何符号都是人类社会文明的积累和沉淀。"语言结构是语言的社会性部分,个别人绝不可能单独地创造它或改变它。它基本上是一种集体性的契约,只要人们想进行语言交流,就必须完全受其支配。"②在电视艺术的前期创作中,创作者

① 〔美〕罗伯特·C.艾伦主编,麦永雄、柏敬译:《重组话语频道》,中国社会科学出版社,2000年版,第18页。
② 〔法〕罗兰·巴尔特著,李幼蒸译:《符号学原理》,三联书店,1988年版,第116—117页。

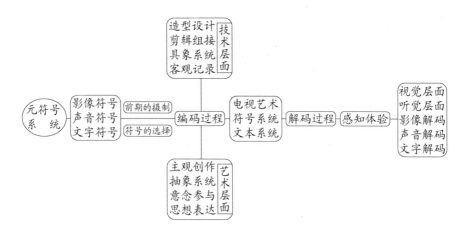

电视艺术符号的表意系统

从元符号系统中选择的用于艺术创作的影像符号、声音符号和文字符号,具有元符号的符号特征,负载着符号固有的信息,保证了艺术符号在电视创作中的通约性,我们可以依此来建构普遍的电视艺术创作原理,从艺术学的角度探讨电视艺术的普遍规律。

2. 电视艺术符号的指称功能。在电视艺术的前期准备、拍摄中,电视艺术创作者面对纷繁复杂的生活世界,必然要对其进行精心的筛选,从中抽选出符合其创作意图的生活、事件、人物、故事,在这个过程中电视艺术符号成为创作者指称生活的主要符号语言。在电视脚本、电视艺术剧本的写作中,编导用文字稿本的形式将未来作品的画面、声音、文字书写下来,作为正式拍摄的一种参照。其中的画面需要用影像符号来指称,声音需要用声音符号来指称,文字需要文字符号来指称。在具体的拍摄中,工作人员正是根据影像符号、声音符号和文字符号的指称功能,合作完成作品的创作。

3. 电视艺术符号的建构功能。"事件总要在某个地方出现,或在一个实际存在的地方,或在一个想象的地方。事件、行为者、时间与地点一起组成素材的材料……这些成分以一定的方式组织进故事中。它们相互间的安排方式使得它们可以产生所希望的效果,或使人信服,或使人动情,或使人上当,或产生美感。"①编码就是安排这些事件、行为等符号的过程。在巴特

① 〔荷〕米克·巴尔著,谭君强译:《叙述学:叙事理论泞论》,中国社会科学出版社,2003 年版,导言第 6 页。

看来,索绪尔的"能指+所指=符号"只是符号表意的第一个层次,而将这个层次的符号作为第二层次表意系统的能指时,就会产生一个新的所指。巴特称第一层的意义为"所指意义",而第二层是"内涵意义"。意识形态的运作正是在内涵意义的层面上发生的,这也是"符号与意识形态"研究的逻辑起点,因为在主观艺术创作和客观媒体属性的双重作用下,电视艺术符号一方面在客观记录影像素材的过程中,通过剪辑组接、造型设计等技术性手段建构着电视艺术的视听具象系统;另一方面,电视艺术符号在创作者主观的意念参与、思想表达的过程中,通过艺术性的手段建构着电视艺术的视听抽象系统,其中,各种意识形态话语在电视艺术文本的周围,形成一个各种意义的话语场,成为一个"符号的多声部"文本。费斯克和哈特利在《解读电视》中认为,还应有第三层次的符号系统,即能指是第二层次的符号系统(符号+神话),所指是某种意识形态。在符号学看来,符号的意义本来是多元的、变化的,但各种意识形态话语使之单一化、固定化,并让人以为这种经过意识形态选择后的意义是"自然而然的"。在电视艺术符号系统的建构中,我们一方面支持大众积极争取符号解读的主动权,寻找一种意义的开放解读,另一方面也反对一些刻意的颠覆、篡改、曲解式解读。

4. 电视艺术符号的传播交流功能。在传播接受中,受众会对电视艺术符号作出反馈。虽然电视等大众媒介的符号系统中,包含着主流意识形态所倡导的生活方式、价值理念和文化内涵,而且很多电视符号文本在商业化的社会中不可避免承载着商业动机,但是我们也应看到其强大的传播交流功能。从媒介属性看,电视通过视听符号把观众无法亲眼看到的画面、无法亲耳听到的声音传播到我们的客厅,变成具体可感的形象和立体的声音。在这个过程中,各种文化现象被符号化为具体的电视形象,负载着信息,以多样的形式,迅速直接呈现在大众的面前。而要实现电视艺术符号意义的完整传达,就要求解码者能充分领会传播者的真实意图,在一种"同构"语境中实现最佳的传播效果。

5. 电视艺术符号的情感认同功能。电视艺术由一个复杂的符号系统建构而成,通过这一系统,我们能够体验世界、认识世界,实现人与人之间的情感沟通和文化交流。电视艺术文本中包含着很多情感,如真善美、滑稽幽默、轻松愉快,甚至极端的感官和情绪刺激所带来的快感等,通过各种电视艺术符号传播给受众。在电视艺术文本中,世界充满了奇遇、冒险、刺激,也有着神和童话的世界、英雄的传奇、光荣与梦想、爱情与神秘,以及我们现实生活中所缺乏的新奇的东西,影响着我们对世界的看法,以及对生活方向的

选择。

美国著名美学家苏珊·朗格在《艺术问题》中说:迄今为止,人类创造的最为先进和最为令人震惊的符号设计便是语言。运用语言可以表达出那些不可触摸的和没有形体的东西,亦即被我们称之为观念的东西,还可以表达出我们所知觉的世界中那些隐蔽的、被我们称之为事实的东西。正是凭借语言,我们才能够思维、记忆、想象,才能最终表达出由全部丰富的事实组成的整体;也正是有了语言,我们才能描绘事物,再现事物之间的关系,表现各种事物之间相互作用的规律,才能进行沉思、预言和推理(一种较长的符号变换过程)。[①]电视艺术符号的本质功能就在于建构起我们对世界的认识,并将这种认识传播到受众之中。电视艺术文本并不等于现实世界,但是我们在接受中愿意把电视艺术(特别是电视纪实作品)当成世界真实的投影,将世界等同于由影像符号、声音符号和文字符号建构的电视艺术符号体系。

二、电视艺术符号的意义

自然科学研究从形式到内容的准确性和系统性,影响了人文社会科学的思考方式和表达方式,符号学研究就是最好的例证。但是传统的人文学科,内容和形式联系紧密,个人的生活体验、观察和表述会有很多不同,不可能有一致化的、数字化的无差别表述,于是在现代人文社会科学的研究中,研究者一方面极力向往社会科学的准确,一方面又不能挣脱"自然人的尺度"。电视艺术符号研究也处于这种情境中。但无论如何,电视艺术符号研究的意义首先在于促使电视艺术话语向精确化和科学化方向发展。

其一,电视艺术符号是构建电视艺术符号体系的基础,对其语义、沟通效能和指涉标准进行研究,能结构出电视艺术的符号系统,使散落在各个角落的视听元素按照某种标准组织起来,成为系统性的意指元素。对电视艺术进行多层次的结构分析,使我们能够在充满模糊性的视听元素中找到理性观照的轴线,在程序性的坐标中把握电视艺术。电视信息传播的手段主要是叙事,电视创作者通过将叙事的过程简化为影像符号、声音符号和文字符号的有效组接,完成编码过程,传播给受众,并在电视艺术文本内对故事的叙事内核进行模式化的总结,以便于受众解读电视的影像,也有助于电视

[①] 〔美〕苏珊·朗格著,滕守尧译:《艺术问题》,中国社会科学出版社,1983年版,第20页。

艺术创作"文法"的传承。

其二,电视艺术符号利于形成电视艺术文本的类型化生产,满足受众的收视需求。类型化是一种重复出现的电视叙事模式,电视艺术符号能够将这种模式凸显出来,将文化冲突、价值融合与大众的世俗生活体验链接在一起,增强受众对集体文化的认同感。电视符号使电视艺术创作的复制成为可能,在现代传媒工业的生产条件下电视艺术作品可以像其他产品一样被大批量生产,具有程式化的特点。这一方面繁荣了电视艺术市场,另一方面,也使带有独特审美意味的电视艺术佳作越来越少,荧屏上呈现的大多是可不断复制的电视艺术商品,雷同化严重。

其三,电视艺术符号对于电视艺术的思维方式有一定的影响,使电视创作与接受由影像思维转向影像符号思维。电视艺术影像思维的客体并非是完全客观、真实的,而是"人化的自然",创作者在影像思维的创作中将具体的影像抽象为影像符号,并最终借用电视影像的各种元素在屏幕上形成"实像"。电视艺术符号作为影像表意创作和传播的"泛语义学",可以在某种符号意义体系内实现创作者思想意图和受众体验接受的有效沟通。电视艺术符号研究作为电视艺术研究和符号学研究的跨学科交叉领域,将大量语言的、行为的、心理的社会文化符号进行电视化的分解重组,结构性地组接在一个体系中,受众在对这个体系进行解读时,必然会在社会通用的符号意指"词典"和"语法"中寻求答案。语言是逻辑思维的工具,影像是形象思维的表征,在两者的互补与融合中,影像的符号化思维将感性与理性的思维范式结合起来,帮助人类准确解读现实世界,记忆社会历史。

其四,电视艺术符号使得电视视觉元素具有约定俗成的表意内涵,使电视时间和空间具有更多的延展性。视觉元素在符号化的表意中,往往具有某种特定的内涵。"点"的大小能够产生不同的视觉重量感;直线常用来表现男性的刚强、态度的明确、气氛的严肃,而曲线常用来比喻女性的幽雅、身段的柔美、气氛的活泼轻松;水平线能将观众的视线横向扩展开来,表达平稳、安定、广袤的视觉体验,而垂直线则将观众的视觉在垂直方向伸展开来,表示一种高度、生长、向上、延伸的视觉体验。电视艺术符号使非线性创作的电视艺术时空在符号的连缀中成为线性的时空,便于流畅地表情达意。

其五,电视艺术符号使电视艺术的听觉元素能附着在视觉符号中,一起对电视的表意产生影响。影视艺术的声音形式取决于两种规定性,即"质

料规定性"和"结构规定性"①。质料规定性是指声音质料的组合节奏、旋律、和声等性能,以及音区的高低、色彩和形状;结构规定性反映出声音的有序结构,往往在多样性中得到统一,在音乐中称为调式(等同于旋律结构)、和弦(和声结构)等,不同程度地导致声音式样、风格、情感、色彩、张力等的变化。这些抽象的听觉元素与影像符号配合,在声音与画面的结构中构建电视艺术的时空感。而且,视觉与听觉在知觉上的通感,使视觉形象与听觉形象的塑造趋于某种同构。

当然,符号学对电视艺术的意义并不是"全能型"的,我们不能将所有电视艺术创作都进行符号学的精确划分,因为在本质上,电视创作是一种影像的艺术创作,包含很多主体情感因素。新的艺术创作形态和审美范式的建构离不开学理上的跨学科借鉴,更离不开艺术创作者辛勤的实践创作,艺术符号不是万能的,艺术实践才是艺术创作的根本。

① 修金堂:《音乐美学引论》,黑龙江教育出版社,1996年版,第23—24页。

第十四章 电视艺术批评

电视艺术批评是电视批评的一个重要组成部分,是从艺术之维观照电视的一种研究活动。电视艺术批评的对象大致可分为两个层面:一是在电视屏幕上出现的所有的艺术形式,如电视音乐、电视舞蹈、各种综艺表演、各种才艺展示以及电视剧、动画片等;二是以非艺术的形式出现而含有艺术因素的节目,如以故事的形式讲述新闻背后的故事,以艺术画面表现各类科学探索、动物世界、人与自然等。但是两者之中,以前者为主。

第一节 电视艺术批评的历史与现状

在电视艺术产生的同时,电视艺术批评便开始了它的成长过程。当电视艺术以节目的形式展现在观众的面前时,在观众不经意的议论之中批评就已经开始了。从主要的创作人员有意识的经验总结到创作体系之外的专家对电视艺术进行评价,电视艺术批评走进了理性的领地。

一、电视艺术批评的历史分期

本书把电视艺术批评归结为以下几个发展阶段:

1. 电视艺术批评的萌芽阶段(20世纪50年代末期—70年代后期)。1958年5月1日晚上7时,一幅以中央广播大楼为背景,映衬着"北京电视台"台名的画面展现在电视屏幕上,新华社电讯:"中华人民共和国第一座电视台——北京电视台已在5月1日开始试验广播。"中央提出:"电视台应根据自己的特点,担负起宣传政治、传播知识和充实群众文化生活的任务。尽可能反映当前国家和人民政治生活中的重大事件,报道社会主义的成就,宣传科学技术知识以及介绍各种优秀剧目和艺术影片,并为少年儿童

准备一定数量的节目。"①这是当时的电视台的工作方针,也是评价电视节目的指导思想。此时,一些带有电视文艺节目研究和探讨性质的文章在刊物上发表,如《电视剧可否采用象征性的背景》②、《试评诗朗诵〈海誓〉的电视播出》③、《电视节目〈告别山城〉观后》④等。一些著名文化人也参与了此时的电视批评。1959年反映青年参加建设人民大会堂等首都十大建筑的电视剧《新的一代》在工程竣工时播出,著名剧作家田汉在《人民日报》上著文称"电视剧是文艺战线的轻骑兵"。⑤

总的来看,萌芽阶段的电视艺术批评还比较稚嫩,这有多方面原因:其一,电视影响太小。真正能看到电视的只是少数人,社会影响不大,因而也没有引起理论批评界的重视。其二,电视还没有形成自己独立的艺术特征。其三,电视尚未出现典范节目,没有产生具有较高审美层次、能引起社会强烈反响的作品,没有给理论界提供典型的评论对象。加之1966年爆发"文化大革命",电视台一度中断播出,恢复播出后,也是为"文化大革命"服务,电视艺术批评工作几乎中断。

2. 电视艺术批评的起步阶段(20世纪70年代末—80年代中期)。20世纪70年代末,中国开始实行改革开放,电视事业得到了快速发展。电视文艺节目的内容与形式、数量与质量等诸多方面都得到很大的提高,丰富的电视实践为电视艺术批评提供了研究对象。

首先,这一时期的刊物和文章大大增加。如《北京广播学院学报》、广播电视部《广播电视战线》、电视艺术委员会《电视文艺》、天津《广播电视杂志》、浙江《大众电视》、湖北《电视月刊》、北京《电视文艺》、福建《中外电视》等,这些刊物的涌现,为电视艺术批评提供了研究和交流的阵地,使电视艺术的研究成果有了展现的平台。《〈丝绸之路〉为中日友谊锦上添花》、《试论电视片创作中的情感问题》、《谈议电视专题节目的解说词》、《论童国平的电视片创作》、《论陈汉元的解说词创作》、《电视新闻要讲可视性》等一批具有一定理论水准的电视艺术批评著述相继问世。

其次,各种研讨活动相继开展。这一时期,从中央到地方各级电视台、电视学术组织,积极开展学术研讨活动。特别是1983年召开的全国第十一

① 参见《当代中国的广播电视》(下),中国社会科学出版社,1987年版。
② 木木:《广播业务》,1963年第12期。
③ 许欢子:《广播业务》,1962年第11—12期。
④ 许欢子:《广播业务》,1962年第7期。
⑤ 参见《当代中国的广播电视》,中国社会科学出版社,1987年版,第80页。

次广播电视工作会议,较为系统地总结了30多年广播电视工作的经验和教训,概括了广播电视的理论和任务,提出了一系列方针、政策和目标,为电视艺术批评工作指明了方向。这一时期召开的有影响的全国性电视艺术研讨活动还有:1981年2月,全国电视剧编导经验交流会在北京召开,对《凡人小事》等一批优秀电视剧的创作进行了讨论,提出了对观众加以引导的重要意义;1983年1月,全国电视剧导演艺术理论座谈会在北京召开,会议提出加强电视剧的研究和评介工作;1984年5月,全国电视文艺座谈会在北京召开,会议就如何办好电视文艺节目进行了讨论;1985年10月,提高电视剧质量研讨会在北京举行,会议就电视新闻的基本规律、真实性等问题展开了研究……这些批评活动为我国电视艺术的发展起到促进作用。

再次,电视艺术类节目评奖逐步展开。在众多的评奖活动中,影响力最大的当属始于1981年的电视剧"飞天奖"和始于1987年的电视文艺"星光奖",二者于1988年纳入政府奖范畴,由中国广播电视学会和中国电视艺术委员会组织。每次电视评奖活动既是对节目的评价,也是一次认真的经验总结,更是一次理论的提升。艺术类节目评奖活动的开展,促进了电视艺术批评多种形式的发展。

3. 电视艺术批评的发展阶段(20世纪80年代中期—90年代初期)。随着我国改革开放和经济建设的快速发展,整个电视事业无论在深度还是广度上都得到了很有成效的发展,这为电视艺术批评的进步奠定了基础。此间的电视艺术批评表现出不同于以往的新特征:

其一,批评机构增多,批评队伍扩大。电视研究机构的建立,为电视艺术批评的开展创造了良好的基础。为了适应电视事业的发展,1986年,中国广播电视学会成立,电视艺术批评有了机构与组织的保障。各级电视媒体、电视教育部门都成立了学会分支机构,全国性电视评奖和学术研讨活动进入常规化状态。除在电视台系统有专门的研究机构以外,高等院校也建立了相应的电视研究机构。此时的电视艺术批评者不仅包括职业批评家,还包括兼职批评家;不仅包括一般的观众,还包括一些特殊观众——国家领导人。

其二,学术交流活动增多。这一时期全国举办了大量关于电视艺术的理论研讨会,如1987年3月在太原召开了全国电视剧美学研讨会,与会者结合我国电视剧创作探讨了电视剧的美学特征、美学研究方法以及将来的发展走向,拓展了我国电视剧理论的发展路径,树立了电视艺术创作者迈入理论自觉的主体意识。1988年11月,中国电视艺术家协会筹备并组织召

开了革命历史题材和当代人物传记电视剧研讨会,会议梳理和评价了近年来该类题材作品的创作情况,以及存在的问题。另外,还为一些在电视艺术创作上取得成就的电视艺术家召开了个人创作研讨会,如 1990 年 4 月《当代电视》杂志社等单位联合举办了胡连翠戏曲电视剧导演研讨会,1991 年 6 月中央电视台研究室主持召开了黄一鹤电视艺术研讨会,同年 11 月召开了邓在军电视艺术研讨会。这些学术交流活动的开展对电视艺术批评的进步是功不可没的。

其三,此间诞生了一批质量上乘的电视艺术研究成果。这一时期关于电视剧的研究专著主要有《"飞天"与"金鸡"的魅力》(仲呈祥)、《电视剧艺术论》(宋家玲)、《电视剧通论》(壮春雨)、《电视剧美学》(路海波)、《电视剧导演创作与理论》(高洋、汤恒)等;关于电视文艺的批评文章主要有《寻找与观众深层的心理对应》(彭加瑾)、《关于电视文艺的几点思考》(宋春霖)、《光、色与电视美学》(王若芳)、《论电视文艺的编排艺术》(欧泽纯)、《春节晚会与春节文化》(孟繁树)、《电视艺术中的几个美学问题》(曹利华)、《试论邓在军电视导演艺术风格》(范建国)、《音乐电视节目的选择》(陈志昂)等。这些成果是众多电视艺术批评学者智慧和汗水的结晶,为后来的研究者留下了宝贵的理论财富。

4. 电视艺术批评的自觉阶段(20 世纪 90 年代初至今)。1992 年,邓小平南方讲话以后,中国开始了新一轮改革开放,电视事业也开始腾飞,获得了前所未有的发展时机。丰富的电视实践,给电视艺术批评带来了前所未有的机遇和挑战。

一方面,此时的电视艺术批评呈现出多样化、规模化的特征。论文仍是这一时期主要的批评形式,大都围绕各类电视节目、栏目展开鉴赏、评价、探讨、研究,在此期间,全国诸如《中国广播电视学刊》、《现代传播》、《电视研究》、《中国电视》、《当代电视》等专业刊物已发展到 40 多家,一些科研院校办的刊物辟有电视艺术批评方面的栏目,社会上各种报纸杂志也给予电视艺术批评以极大的关注。随笔也是这一时期电视批评的一种重要形式,文体活泼、轻松、不拘一格,可读性强。中央电视台研究室创办的《观感选辑》便是一份以点评节目为主要内容的内部业务刊物,每周一期,专门收集、选登观众观看节目的感想。观众来信、观众调查是电视媒体了解观众对电视节目的意见的一种方式,也是观众开展电视批评的一种最简单的形式。尽管简单,它却是办好节目的一个最好依据。从 1994 年到 1998 年,中央电视台连续 5 年对《春节联欢晚会》进行观众调查,收到很好的效果。以电视手

段研究电视也是一种新的尝试,中央电视台 1997 年创办了《精品赏析》栏目,每次节目都邀请国内外知名学者、专家、电视编导、剧组人员、观众等,对有较高价值和艺术特色的电视节目进行认真分析和探讨。以专著形式开展电视艺术批评,是电视艺术理论建设、电视艺术批评日益走向成熟的标志,如《电视艺术学》(高鑫)、《电视声画艺术》(张凤铸)、《电视美的探寻》(胡智锋)、《世纪转折时期的中国影视文化》(尹鸿)、《中国电视剧发展史》(吴素玲)、《纪录片创作》(钟大年)、《电视画面语言》(朱羽君)等著作都对中国电视艺术批评理论的建设奠定了良好的基础。

另一方面,此时的电视艺术批评争鸣意识和创新意识增强。在众多的讨论话题中,对"纪实性"的探讨尤其引人注目。90 年代初,纪录片《望长城》获得观众赞美,其创新在批评界引起广泛的注意和热烈的争鸣。当时,北京广播学院的师生认为,《望长城》具有现代纪录的纪实品格,它质朴而深情地表现中国人,给人以内在的审美享受,它是真正意义上的纪录片。[①]也有批评家认为,"电视设备的先进性放纵了《望长城》的随意性,长镜头的盲目性削减了《望长城》的整体信息含量"。[②]《望长城》引起了人们对纪实作品的赞美,也引起了对某些写意式作品(如《西藏的诱惑》)的批评,该片的文学美、哲理性受到电视批评家的高度赞扬。《望长城》的成功说明"画面配解说"的纪录片已走出"初级阶段"。随着时间的推移,对《望长城》所开启的纪实主义潮流的热烈赞美变成了更为冷静的探讨。此外,上世纪 90 年代中前期,电视界围绕主流文化与市民文化的融合有过一些讨论。有学者认为,市民文化在夹缝中求生,必须在自己的游戏规则中,同主流文化形成化合,使之既符合意识形态要求,又符合市民的口味。电视连续剧《渴望》的播出,成功地向社会昭示了这一观点。另外,诸如电视综艺节目的走向、电视专题节目的界定等都成为当时电视艺术界热烈讨论的问题。

二、电视艺术批评的现存问题

电视艺术批评在当今成为学界关注的热点,得到了极大发展,但不可回避的是,当下的电视艺术批评仍存在着种种缺憾。

其一,批评缺乏独立性。随着市场经济的深入发展和市民社会的兴起,

[①] 参见钟艺兵、黄望南主编:《中国电视艺术发展史》,浙江人民出版社,1994 年版。
[②] 参见钟艺兵、黄望南主编:《中国电视艺术发展史》,浙江人民出版社,1994 年版。

电视节目的生产、发行和播出纳入了市场经济的大潮之中,电视艺术批评也受到强烈的冲击。在各种利益交织、物欲横流的情况下,一些电视艺术批评者也常常被人"收买",以廉价吹捧为能事,扮演了极不光彩的角色。电视艺术批评的广告化使其丧失了自身存在的根基——独立性,极大地损毁了电视批评的声誉和品质。一些导演和制片人已经懂得"专家"的广告效应,请一些贵宾先于观众审看节目,然后发下自己的创作心得或导演阐释,取得口径上的一致,而后递上红包,博得某些专家宽容的或理解式的肯定。片商便利用这些肯定,四处张扬所谓的"专家的反应",以取得最大的广告效应。动辄"里程碑"、"新高峰",专家的宽容心被利用,成为广告和炒作,既败坏了专家的名声,也破坏了批评的社会公信力。此外,市场化带来的浮躁和跟风心态也使得一些随意性、感想性批评泛滥,失去了批评应有的力度和思想的敏锐。还有一些批评以策划和创意代替严谨的思考,虽有一时的轰动效应,却很少留下建设性的内容。鉴于此,电视艺术批评者必须有清醒的头脑,洁身自好,不为名利所动,也无哗众取宠之心,务实求是。

其二,批评缺乏干预性。当今的电视艺术批评虽然已经呈现出学科化和群体化的特点,但是表现形式仍然以平面媒体为主,属于无声的呐喊。一篇有影响力的电视艺术批评,往往只有同行在关注,形成圈内循环的现象。创作者对于电视艺术批评采取无视的态度,形成一种批者自批、创者自创、观者自观的"三不搭界"现象。批评对于创作的制约力微小,使得理论缺乏光彩,难以形成社会审美关注的重心,更难已形成社会性的批评舆论,从而造成批评的"失语"或"缺席"。当下名导、明星、名编的影响力强大,大众记得住著名制片人、著名导演、著名演员,却难以记得有分量的批评家。我们的电视机制没有为批评家留有适当的位置,批评变成了个人的行为,似乎可有可无。当然,从另一个角度来看,也说明了当下不少电视艺术批评脱离实际。许多批评者并未深入生活、深入实践而"拍脑袋"拼凑出的文章必然不会被业界人员所关注和重视,影响力甚微。因此,一名合格的电视艺术批评者不应是漠视现实的空想者,也不应是固守书斋的自闭者,而应该在具体的研究中一方面注目于实践领域的新思潮、新政策、新动向、新现象,及时予以相对客观的思考、评价和判断;另一方面经常走入电视艺术创作的一线,观察创作过程,体验创作实践,采访创作人员,这样才能保证批评永接"地气",紧扣现实,避免成为空洞无物的说教和虚无缥缈的镜花。

其三,批评缺乏针对性。有一些电视艺术批评学者,面对当代广泛而深刻的社会变革和思想变革,面对电视艺术创作纷繁芜杂的新形势和新变化,

面对观众对电视艺术多层次、多向度的内在需求,缺乏应对、导向与引领,既无对于电视文艺创作和鉴赏的梳理与阐释,又鲜见其对电视文艺中存在的不良倾向的有力批判。反之,很大一部分有着某些信息渠道、资源平台或便利条件的批评者热衷于对国外时髦理论的盲目照搬,其生涩而艰深的学术用语只能引起理论研究者的阅读,无法普及到创作群体和社会基层,使本来就微弱的批评声音更局限在学术圈内,形成自弹自唱、自娱自乐的状况。此外,电视艺术批评也很少有对批评自身的反省与检讨,当电视艺术创作与电视艺术批评在某些方面已经出现有悖于社会进步的不良取向,为愈来愈多的有识之士所担忧时,批评者却并未挺身而出,更没有振臂高呼。所有这些"漠视"和"疲软"的不良现象,应当引起批评者自身的深思。

第二节 电视艺术批评的理念

电视艺术批评作为一种电视实践活动,有着不同于其他电视实践活动的特征。电视艺术创作者以对社会的感受来熔铸和再造一个新世界,而电视艺术批评者则更多的是以理性的眼光来审视、剖析电视艺术创作者所创造的新世界。这种精神劳动应该以指导艺术实践为宗旨,以关注艺术作品为中心,以树立艺术经典为己任。

一、以指导艺术实践为宗旨

电视艺术批评的指导性是显而易见的。它所提出的新观点对电视创作来说,具有重要的实践意义。通过对电视作品的分析、研究,一方面可以对受众起到启迪教育的作用,帮助其认识作品的思想性和艺术性,从中感悟出某种精神;另一方面,可以促使创作者不断总结经验、吸取教训,拓宽创作思路。此外,电视艺术批评还能针对一个时期的创作倾向或存在的问题,有的放矢地剖析,从中找出规律性的东西,进而形成具有前瞻性的理论成果。

电视艺术批评应坚持从实际出发,以具有真理性的观点对电视艺术创作起指导作用。每个艺术创作者在创作中都是受一定理论指导的,或者在正确理论的指导下开展实践活动,或者在错误理论的支配下开展实践活动,其结果迥然不同。电视艺术批评的目的就是使创作者用科学的思想指导自己的工作,提高其按电视创作规律进行创作的自觉性。曾经有较长一段时间,我国电视艺术批评围绕历史题材电视剧的创作展开过讨论,对电视剧创

作中"戏说"、"演义"成风的现象,进行了分析、研究和价值判断。有批评者在谈到电视剧《潘汉年》的创作时说:"本剧强化历史真实,力求还原其历史人物所在的环境的真实;力求还原人物所在历史时期的真实,从而增强可信感,完成全剧风格的统一。与此同时又必须高度注意真实不一定准确,而准确又必须真实的道理,它毕竟是剧,但不可'戏说',更不能'演义'。'唯能立意,方能造境'。"①这是首次将我党隐蔽战线的高级领导者的事迹搬上荧屏,是一部十分厚重,在某种程度上也可以说是填补历史空白的剧作。缘于此,创作者必须遵循"不可'戏说'"、"更不能'演义'"、"唯有立意,方能造境"的创作规律。这一正确的创作规律,是人们对历史题材电视剧创作的经验总结,具有实践指导意义。

另一方面,电视艺术批评是电视创作经验与教育的积累。这些成功的经验或失败的教训,都是从实践创作中来的,在一段较长的时间内都可能对电视创作起到潜移默化的指导作用,批评者将之提炼出来,上升到一定的理论高度,使之具有前瞻性,意义重大。从某种意义上说,前瞻性是电视艺术批评指导性的最高境界,富有前瞻性的电视艺术批评对指导今后很长时期内的电视艺术创作都将起到积极作用。20世纪80年代的电视剧《四世同堂》产生的影响不同寻常,它表明中国电视艺术的表现潜力是巨大的,有批评者认为其成功之处在于"攀上了电视艺术的高峰,主要就是民族化、大众化,就是北京特色、北京味,而艺术的真实性就在这个高峰的顶端"②。电视艺术的民族化、大众化,使中国电视走上了一条繁荣发展的道路。那些富有民族化、大众化特色的"海派电视艺术"、"京味电视艺术"、"岭南电视艺术"等佳作也无不"攀上了电视艺术的高峰"。时隔二十余年,现在来看,这些具有前瞻性的批评仍然具有生命力,指导着中国电视的发展。

二、以关注艺术作品为中心

电视艺术批评是以对电视节目的分析和诠释为基础的,因此,可以说电视节目是电视艺术批评的主要对象。电视艺术批评的目的在于进行价值判断,而批评者要形成自己的价值判断就必然离不开对电视文本进行认真、深入的解析。电视文本本身是寓意丰富的开放性文本时,存在着可供观众进

① 载《中国电视》,1998年第2期。
② 《中国广播电视年鉴》(1986年),中国广播电视出版社,1987年版,第344页。

行多元解读的召唤结构,批评者应该关注文本中的意识形态及观众对其多元释义的动态接受过程;电视文本是封闭性的文本时,意义脉络清晰,批评者应当关注电视作品的艺术审美价值、创作思想及表现技巧。

一般而言,批评者在进行价值判断时包含三个层面的评判标准,即作品的思想性、艺术性和观赏性。如果一部电视艺术作品能够达到思想精深、艺术精湛、制作精良,一般而言,它就是精品。以作品为主要研究对象的文本批评在电视艺术批评中占相当部分,从电视剧到纪录片,从新闻类节目到综艺类节目,不一而足。作品批评作为电视艺术批评之基础,理应受到高度重视,批评者应该秉持实事求是、全面细致的原则分析作品,开展研究。

如影视批评学者尹鸿在评析电视剧《闯关东》时先是讲道:"(电视剧《闯关东》)以朱开山一家'闯关东'的数十年命运以及这一命运所折射的中国近现代历史的波澜壮阔,一方面在'国'的背景下叙述了一个'家'的传奇,另一方面则在'家'的传奇中呈现了一个'国'的危亡兴衰,从而构成了一部国/家交响的命运史诗。历史,往往被记录成为了帝王将相、伟人名流史,许多同样参与创造历史的芸芸众生们,被历史遗忘在茫茫的历史隧道中,被光阴所掩埋所抛弃。而《闯关东》却一改近年来许多中国历史题材电视剧的惯例,重新将普通百姓当作了主角。朱开山及其家人以及许多与他们的命运关联的普通人,成为了从17世纪中叶到20世纪中叶300年来接近3000万'闯关东'的老百姓的'代表'。3000万在历史上的无名者,被'朱开山'给予了艺术命名……"接着讲道:"历史感是所有历史剧赖以生存的基础。《闯关东》中,无论是历史场面的设计或是街道、田野、房间、道具的选择,甚至衣食住行等民俗氛围的营造,都尽量给予了观众一个20世纪期北方中国的假定的'历史现场'。正是这种逼真感的设定,为一群鲜活的人物塑造提供了舞台。李幼斌演绎的朱开山的坚韧、忍耐、睿智、胆略,使之成为中国农民成功转型的范例,而萨日娜扮演的母亲则成为大爱大善大胸怀的中国母亲的雕刻;小宋佳扮演的鲜儿则将中国女性最不幸但又最不屈的坚强表现得淋漓尽致;大儿子传文的懦弱自私,二儿子传武的倔强鲁莽,三儿子传杰的与时俱进,则成为'闯关东'者众生相的一种差异构成……"最后讲道:"如果说,逼真的历史感是地基,鲜明的人物形象是轮廓的话,那么精良的制作则成为这部电视剧成功的保障。从剧本的扎实到场面调度的完整,从美术的凝练厚重到音乐的悲怆严谨,从表演的细腻与爆发到台词的简洁与生动,从情节的曲折跌宕到剪辑的准确流畅,都造就了电视

剧的一流工艺水准。"①在这里,作者分别从作品的思想价值、艺术价值和观赏价值三个维度对《闯关东》进行了全方位的深入解析,认为此作品是三者兼具的艺术佳作。这种以作品为中心的批评方式,多角度切入的批评范式值得年轻学者参考和借鉴。当然,在批评实践中也不应被某一思维套路束缚住头脑,应不拘一格,合理创新,争取在继承传统的基础上评出新意,评出特色,使得电视艺术批评这一学科领域不断进步,发挥更大的指导作用。

三、以树立艺术经典为己任

"经典"指的是具有典范性的经久不衰的传世之作,是经过历史选择出来的最有价值、最能表现本行业精髓、最具代表性、最完美的作品。因此,电视艺术领域的经典理应引起批评者的高度重视,相关研究者应该把树立经典、传播经典和继承经典当作自己的责任和使命。

首先体现在对某一经典作品的集中性批评。如在中国电视综艺节目的发展历程和现有格局中,中央电视台主办的每年一度的《春节联欢晚会》(简称《春晚》)是极具代表性的个案。从 1983 年首次举办到现在,《春晚》已经连续举办了 20 多届,从当初的质朴局促、因陋就简到后来的精心打造、豪华包装,《春晚》已当仁不让地成为了每年除夕夜最受中国人关注的公众事件。在四分之一个世纪的发展历程中,黄一鹤导演在当年创下的万人空巷争看《春晚》的辉煌纪录已经渐渐演变成了贯穿于中国改革开放三十余年历史进程中的一道新景观、一种新民俗。作为全球华人除夕之夜的"精神大餐",《春晚》的文化聚合功能和全民参与性、娱乐性与关注度,使其名副其实地成为了中国电视艺术作品中的经典案例。进入 21 世纪后,批评者从多个向度关注和探讨了《春晚》。从社会文化层面而言,影视学者周星认为:"春节晚会既经形成,就在适应中国人固有的守岁仪式和传统习惯的同时,也造就了一种文化渴望和认同需求,就此意义而言,春节晚会已构成文化的重要组成部分而难以轻易改变了。"②从艺术实践层面而言,多次担任《春晚》舞美设计的陈岩说:"春节晚会是一个十分特殊的文化产品,它不像剧目,可以先有剧本,然后讨论、设计。《春晚》往往在最后一天还在发生变化,它不能按照一般的艺术创作规律来进行,它不能跟任何一个国家行为、

① http://blog.sina.com.cn/image.
② 周星:《新世纪中国电视文艺研究》,北京师范大学出版社,2004 年版,第 302—303 页。

艺术行为进行任何的形式的比较,它可能打破了所有的规律,建立了只有其自身才能适用的规律,这是《春晚》的特殊性,也正是其魅力所在。"①就误区和发展趋势而言,电视批评者陆地尖锐地指出,如今的春节晚会存在几大弊端:"把晚会当星会;把晚会当'两会';把晚会当商会;把晚会当集会;把晚会当夜总会;把晚会当朗诵会。"并认定《春晚》的发展前景是:跨区域合作办《春晚》将成为时尚;晚会的产业化、专业化、市场化不可避免;新媒体对电视《春晚》的冲击将越来越大。② 对《春晚》多层次的立体研究不但巩固了其在电视艺术领域的经典地位,而且对其持续健康发展将起到重要的作用。

其次体现在相关评奖活动和研讨会的不断举办。作为特殊的批评方式,评奖活动和研讨会通过对经典作品的肯定和鼓励,在促进电视艺术事业的发展上发挥着积极的作用。如前面提及的"飞天奖"、"金鹰奖"、"星光奖"、"五个一工程奖"等奖项的设立和发展,持续推动着电视艺术经典作品的不断涌现和传播。此外,各式各样研讨会的举办也扩大了电视经典作品的影响力,如1991年召开的《渴望》学术研讨会,与会人员一致认为,《渴望》的成功,主要在于它从始至终贯穿了一个"真"字,贴近生活、贴近现实、贴近群众,通过普通人的平凡生活、尖锐复杂的矛盾冲突,真实地反映了广大人民群众对真善美的渴望和追求,这对近年来屏幕上出现的胡编乱造和取媚世俗的不良倾向,是一股强大的冲击波,起着净化人们灵魂的作用。再如2007年举行的《艺术人生》开播六周年研讨会,栏目制片人针对当前发展中的困惑,同与会领导和专家探讨了栏目如何才能在领导要求和观众要求之间找到平衡点,继续保持在同类节目中的领先地位,栏目在选题受限的情况下如何保持节目的业内认可与收视率之间的平衡,以及栏目在节目创新方面做哪些尝试等棘手问题,试图使一个经典栏目焕发更加顽强蓬勃的艺术生命力。

第三节 电视艺术批评的方法

电视艺术批评经过持续不断的发展,已经积累了多种批评方法。其中,

① 陈岩:《举起舞台的杠杆——2009年央视春节晚会的舞美设计》,载《演艺设备与科技》,2009年第2期。

② 陆地:《电视春节晚会的误区和趋势》,载《视听界》,2007年第3期。

社会学批评方法、比较批评方法、心理学批评方法、中国传统文艺批评方法、西方现代文艺批评方法、符号学电视批评方法等更是卓然成派。每一种批评方法都代表了看待和评价电视艺术作品和现象的一种视野，其背后都有一套话语体系和思想，代表了各种不同的文化价值取向，为我们理解和认识电视文化提供了多种维度。这些方法被运用于中国电视批评的实践中，共同构成了多视野、多话语的当代电视艺术批评格局。

一、社会学批评方法

电视艺术批评中的社会学批评方法，是指从社会学的研究成果出发研究电视艺术的方法。这种批评方法建立在对社会内在规律的正确认识和研究的基础上，把批评的基点确定在电视节目内容所体现的社会进步性上。

从目的层面而言，社会学批评方法首先要考察作品的真实性。它要求批评者通过分析作品的社会价值和进步意义，评价电视创作者的社会理想和艺术境界，从不同层次去研究和判断电视艺术规律和价值。在这个过程中，对电视艺术作品真实性的考察是较为重要的。真实性是指电视艺术作品所体现的社会生活以及所创造的人物形象与实际生活相符合的程度。对于社会学批评方法来说，作品的真实性程度是判断电视艺术作品价值的必要条件。作品只有真实地反映社会现实，才能谈得上是对社会生活的反映，对人们具有正确的导向和教育作用。那些虚假捏造的荒谬幻想，是难以产生社会价值的。值得注意的是，社会学批评方法不是简单地用社会内容来求证电视艺术作品所反映的社会的真实性。批评者对社会现实、政治、历史的认识和理解，只是评论作品真实性的先决条件，不能代替批评者对电视作品的分析、研究，更不能简单地把社会、政治、历史知识套用在电视艺术作品上。创作者按照艺术规律创作出来的电视艺术形象，是从生活中提炼加工而成的，因此其真实性还包括艺术的真实。

其次要研究作品的思想性。对作品的真实性进行考察是十分重要的，在这一基础上，社会学批评方法还强调对作品的思想内容和艺术形式进行分析，对各种电视艺术创作思潮、现象进行研究。批评者通过对电视艺术创作思潮和电视艺术作品中的意识形态的把握和研究，了解意识形态对电视艺术的影响和控制，分析各种思潮对电视的影响，肯定先进的事物，反对和改造那些落后的东西。社会学批评方法十分注重发掘电视作品的思想观念和艺术观念。思想性是电视作品中体现出来的创作者对社会的看法和态

度,艺术观念是创作者的艺术追求、艺术理想和艺术见解,电视创作者总是要在作品中反映或表现这些内容,通过特定的人物和事件告诉观众,怎样的社会是积极进步的,怎样的精神是值得弘扬的,怎样的榜样是值得学习的,怎样的理想和道德是值得追求的,进而希望或要求观众按照一定的理念去认识社会,改造社会,同时,创作者也通过自己的艺术实践和审美形式传达出一定的艺术理想,表明什么是优秀、独创的艺术风格。

另外,社会学批评方法还要采用文化—心理批评方法。广义上的文化是指人类在社会历史发展过程中所创造的物质财富和精神财富的总和,狭义地讲,它主要包括知识、信仰、艺术、道德、法律、社会风俗等。文化—心理批评中的文化,是狭义的文化,它渗透了文化学理论,借用了许多文化学的具体研究方法,是社会学批评方法中不可忽视的重要部分。近年来,一批有鲜明地域特色的电视剧纷纷登场亮相,并日渐形成气候。不同的地域生活铸造了不同的地域特征,催生了不同的文化形态,地域性电视剧就是在这种理念下产生的。有批评家运用文化—心理批评方法分析了地域性电视剧的艺术构成后认为,一部成功的具有地域特色的电视剧,其独特的艺术创造主要表现在"独特的自然风格和人文景观"、"独特的风土人情和风俗习惯"、"独特的历史内涵和文化形态"、"独特的心理特征和思维方式"、"独特的语言构成和行为规范"等方面。在电视剧创作中,"只有对独特的自然风貌、人文景观、风土人情、风俗习惯、历史内涵、文化形态、心理特征、思维方式、语言构成、行为规范等诸方面加以开掘和整体地把握,并在电视屏幕上给予综合的艺术体现,才能真正创造出地域的特色"。[①] 可见,文化—心理批评方法拓宽了电视批评阐释的思路,在分析电视现象的区域文化特征时有自己的独特优势。

二、比较批评方法

比较批评方法是电视艺术批评中一种较有特色的方法。它主要是对不同国界或地区、不同语种的电视节目进行比较,从而发现和总结各民族与国家或地区电视节目的价值和特色,丰富和完善人们对世界电视艺术发展的认识和理解。在电视交流日益频繁,各国、各地区的联系日益紧密的当代社会,这种研究方法越来越受到人们的关注,成为推动中国电视艺术批评发展

① 高鑫:《电视艺术学》,北京师范大学出版社,1998年版,第334页。

的一个重要手段。它主要可划分为两种批评方法：

（一）影响比较批评方法

影响比较批评方法就是考察事物之间的相互联系的方法。影响是指一种事物对另一种事物发生了作用，引起了后者的反应或反响。一旦产生了影响，就表明两者有了相互联系。影响是电视文化交往中较为普遍的现象，主要体现为电视作品之间和电视创作者之间的风格、倾向、艺术趣味等相互吸引、相互交流、相互作用、相互促进，是使电视创作者与电视作品发展、变化的一个十分重要的因素。比如美国的"脱口秀"节目对中国电视节目的影响：中国电视人对这种谈话类节目加以利用并进行了改造，走出了自己的路子，《实话实说》等节目的大获成功便说明了这一点。影响比较方法就是要考虑两者之间的这种联系，研究影响发生的原因、条件以及变化过程。

电视影响比较批评有两个基本的要素，即影响者和被影响者，它们是研究的主要对象。影响者是怎样影响被影响者，被影响者又是怎样受影响者影响的，这构成了影响的基本流程。影响比较方法就是要通过分析两者的关系寻找其中具有规律性的内容。对影响的研究，可以从起点出发，分析影响者的特点和影响的内容与方式；同时，也可以从终点出发，研究被影响者的特点、性质和影响的结果。除此以外，还可以从影响路线出发，研究影响的畅通和受阻情况；也可以从微观出发研究影响发生、发展的一些具体环节和关键部位。总之，围绕二者之间的关系可以进行多方面的比较研究，形成一整套丰富多彩的方法体系。

（二）平行比较研究方法

平行比较研究方法包括两个方面的内容：一是探讨电视作品的类同，即两种没有必然关联的作品在风格、结构、语言或观念上表现出来的类同现象。二是探讨作品的差异，寻找电视作品的特殊和不同之处。

电视平行比较方法是用价值关系代替事实关系，有利于更加准确、科学地评价和分析电视艺术作品，有利于更充分、独到地揭示电视艺术的奥妙与规律。平行比较方法不是简单地将两种电视节目加以比较，如果这种比较不能揭示新的问题，那么它所得出的结论的意义也不大。由此，我们必须强调两种相比的电视节目或现象具有可比的价值。这就需要批评者除了具有严密的逻辑思维能力之外，还必须十分熟练地掌握创作规律，善于从诸多看似不相关的电视现象中，找出潜在的关联点，揭示出不易被常人觉察的理念，对电视现象作出恰如其分的评价。有许多电视现象表面上是很难看出有什么内在联系的，可一旦找到了确定的范围与尺度，就可以找出现象之间

的内在联系,并得出不同凡响的结论。正是由于这一点,批评家在进行比较时要把问题放在一个适当的范围内,并确定好比较的尺度。

将广阔的社会、民族文化背景作为多种电视作品的参照,无疑会给电视艺术批评提供广阔的天地。平行比较研究方法最富有意义的地方,就是它提供了研究电视作品和电视现象的新角度和新思维,把电视作品以及电视现象放到广阔的民族文化背景里加以检验,揭示出其内在的结构与价值。这也是平行比较研究方法的生命力所在。

由于我国的电视艺术批评还处于大量实践的阶段,人们还没有来得及从理论上真正去认识它,尽管比较电视研究方法已引起了一些批评家的关注,但加强并完善它的理论建设需要一个过程。近几年来,中国电视艺术批评开始自觉地摆脱单一的研究方法,注意电视作品之间的比较,进行着重阐发、着重规律的研究,这是一个很好的现象。比较批评方法要发展,要不断完善,就要注重吸收人类学、历史学、心理学、语言学等方面的成果,将其消化改造,以便对电视现象的观照更加全面、深入。

三、心理学批评方法

电视心理学批评方法主要是借鉴心理科学的研究成果,对电视艺术作品中包含的各种心理现象,以及电视创作心理和观众欣赏心理进行分析。电视艺术创作的心理活动、观众欣赏的心理活动、作品人物的心理活动及其共同构成的群体心理意识、社会心理意识等都是电视心理学批评研究的对象。

有人认为,电视是"人学",电视必须研究人、认识人;心理学专事于探究人的活动中各方面的心理规律,也是"人学"。所以,在"人学"这个共同基础上,心理学同电视发生了必然联系。美国著名学者埃德尔在谈到这种关系时认为:"它们在一个共同基础上,两者都涉及人的动机、行为,以及人创造神话和运用符号的能力。在这一过程中,两者都介入关于人的主观方面的研究。"在电视艺术创作与欣赏中,有关心理的现象、因素和问题是很突出的,一方面受到一般的心理规律的支配,同时又表现出受电视制约的特殊性。

由于电视艺术理论研究、电视艺术批评相对滞后,虽然散见的对心理学与电视关系的论述不少,但人们还没有对此进行过系统的研究。不过,总体而言,电视艺术心理学批评重在对以下三方面的内容进行探讨:

一是电视艺术创作的心理学批评。它分为两个层面：创作者的心理特征，包括创作者的人格与个性（心理类型），创作者的创造性与创作方式，其艺术才能的形成、发展与表现；创作者的创作过程，包括创作过程中各阶段的特点及完整的创作过程、创作过程中各心理因素（动机、想象、无意识、情感、观念）的功能及其相互关系。

二是电视艺术作品的心理学批评。它包括两个方面，即内容与形式：内容上包括叙事性电视作品中人物的心理学分析、抒情作品中形象的心理学分析；形式上包括电视语言符号的心理功能、电视形态结构方式和技巧手段的心理学分析。

三是观众收视的心理学批评。它包括观众的心理特征和收视过程两个方面：观众的心理特征是指观众的人格个性与文化背景、鉴赏力与审美趣味、收视态度等；观众的收视过程是指收视节目的全过程及各阶段的特征、收视中各心理因素的功能及相互关系。

从根本上讲，心理学批评方法就是通过解释呈现出创作者、作品人物和受众的内在心理世界。心理学批评方法越过创作者的意识，深入到其无意识中去；越过荧屏的表层意义，揭示出其隐在意义，提供一种迥异于传统批评的景观。在运用心理学理论尤其是西方心理学的一些观点分析、研究电视现象时，我们要在实践中不断地改造和发展这些理论，使之更趋科学化和合理化。

四、中国传统文学批评方法

电视不仅仅是一种科技工业，也是一种艺术，离不开民族文化的土壤。黄会林教授在探讨影视理论时曾经提出这样的问题：既然我们有如此丰富的文化传统可以继承，我们的民族美学与民族文化可以对电影电视艺术产生深刻的、良好的影响，为什么不能得到大力发扬？为什么不能使我们的民族影视作品在国际影坛上占据应有的地位？她进而分析，这也许要归咎于我国影视理论研究的严重滞后，这也必然会限制我国影视实践的健康发展。一个不善于研究和总结本土艺术与文化的民族，不可能独立于世界民族之林，甚至不能很好地吸收其他民族的艺术及文化经验，因为它缺少立足的根基。因此，弘扬民族文化和传统美学的精华，使电影电视成为中华民族文化发扬光大的最有力的媒介实在是我们的当务之急。这也从一个侧面指出了我国电视艺术批评中，富有民族特色的传统文学批评方法的必要性和重

要性。

李家骧先生在《中国古代文学批评的基本方法及其认识途径概评》(载《湘潭大学学报》[社会科学版],1987年第4期)一文中,把我国古代文学批评的基本方法归结为十个类型,其中对电视艺术批评具有启发意义的大致有以下几种:

1. 辩证型批评。辨析考证之法源出儒门,致力于注音释辞、考证名物、训诂典故、校勘版本以及编纂年谱、钩稽遗文佚事。它为一般阅读铺平初阶,也为深入研讨垫下基石。故以实学为根底是其一大特征,因为批评者涉及面较宽,研究的项目较复杂。辩证型批评的根本特点,在于富有实事求是的实证精神,立足材料做实际证明。

2. 流变型批评。这是以历史的发展眼光考察文学演变、评价作家作品的方法。其形成当在魏晋南北朝,这是因为文学的发展已有长久历史和繁荣局面,其承传关系有迹可辨,批评能指导创作。整个文学批评史的主要内容在于评论作家与作品,故以人或文体为线,显示文学的历史发展和规律,正是流变型批评的主要特色。

3. 选评型批评。这是选编作家作品而评判的批评,故其主要特征是通过选集加编者按的表现形态实现寓评于选,以创作印证理论的目的。体现选评的眼光有两种样式:一是只反映于选目,并不评论具体对象,最多在序言总括说明选评标准;二是着重具体评论。选评型批评反映着选评者的审美观点乃至时代风尚,大都为标举一家宗旨、宣扬本派主张服务,或以作品证明理论,促进流派的形成和创作的提高,或以选本为武器,参与文学思想的论争,推动文学运动的发展。

4. 鉴赏型批评。鉴赏型的批评实践难以数计而又零散,综观其变迁可见要点:一要懂得文辞的含义,能有所启发。二要完整地掌握作品的精神实质,体会作者意图。三要"知人论世"。四要多看多比较而有识辨能力。五要摸清作品的思路,悉心领会深层精蕴和作者的匠心。六要反复琢磨。七要发挥想象联想。鉴赏型批评贯彻如一的特色是:讲求读者与作品的情志交流、作品的美学意蕴和艺术韵味。

5. 答辩型批评。这种批评早见于《论语》中孔子师徒的讨论,主要用于传道授业、排难解惑、诱导后学,或反复诘难、层层深入阐发一己之主张。它要求按照作者的思路达成本初的意图,也注意掌握听、读者的心理需求而循循善诱,发人深省。其论断要严谨周密,长于精到的分析,其语言宜深入浅出、亲切感人。而表述方式则灵活多姿,或人问我答,或问而不答(有时作

者的提问就能点醒读者,而无需回答),或以反问答提问,或一人问多人汇答,不一而足。这种批评未必形成理论体系,但能自由结体、广泛涉猎、触类旁通,并且是要语不繁、干脆利落,既节省作者的笔墨,又使读者一目了然,有清朗简明的印象。

6.点悟型批评。这是以精警批语点明作品关键,使人"妙悟"的批评。其特点如下:第一,评论目标是作品而非专题,忠实地为原作工作。第二,面向对象是群众而不是专家,竭诚为读者服务。第三,指导思想在于融会贯通创作经验、阅读感受和批评见解,达到创作观、鉴赏观、批评观的统一。这种批评对探讨创作动机、深化审美观念、增强批评的吸引力,都极有益。

中国传统文学批评是一座宝库,蕴含着无比丰富的文化精华和取之不尽的传统资源。中国电视艺术批评如何才能具有鲜明的民族特色,为我国广大的艺术创作者和受众带来启发?借鉴古代文学批评的话语方式是最佳的途径之一,以上提到的辩证型、流变型、选评型、鉴赏型、答辩型和点悟型等几种批评方法都不同程度地对电视艺术批评具有启示作用和参照价值。

五、西方现代文艺批评方法

在当前的电视艺术批评中,彼此之间联系最为紧密、影响日益扩大的批评方法是符号学批评方法、结构主义批评方法以及文化研究批评方法,这三种方法自20世纪80年代被研究者从西方引入中国,并在适应中国电视艺术批评方法更新的时代需求中发展起来。

1.符号学批评方法。符号学是20世纪以来在国际范围内发展最快的学科之一,对当今的社会人文科学产生了广泛而深刻的影响。符号学方法的导入,为我国的电视艺术批评提供了崭新的分析视角和分析工具。

首先,电视就是一个符号世界,符号分析是电视批评的应有之义。符号是人类传达知识、思想和感情的一种介质,范围非常广泛。举凡语言、文字、声音、服饰、姿态、表情、颜色、形状、质料、交通工具等,只要有表情达意的功能,不论有形或无形都可纳入符号的范围。大众传播的过程不可避免地涉及符号,电视所传递的视听信息从根本上来说就是一种符号,直接诉诸人们的听觉与视觉并以形象的形式呈现。当代社会中,电视无疑是一种规模化、大众化的符号制作和传播体系,在反映现实需要、交流文化、传播主流意识形态等方面起着重要的作用。电视传播过程就是对视听符号的选择、制造和传送过程,电视的职能就是使用符号与受众沟通情感、传递信息。从根本

上说,电视艺术通过符号来表现世界、联系世界,它所呈现出的文化世界本身就是一个符号世界。如果要对电视艺术进行分析,就无法离开对声画符号的构成特点、功能、作用方式的批评,无法离开对电视艺术传播媒介、传播方式和欣赏方式与符号表现形式的关系等问题的批评。

其次,符号学方法为电视艺术批评提供了一个崭新的视角,弥补了传统批评的不足。长期以来,我国的电视艺术批评在分析电视现象时,主要围绕创作者、作品、受众和传播效果等传统要素展开批评,很少把作为传播中介的"话语"放在重要的位置上来加以研究。符号学方法则试图将以上几方面联系起来,通过对符号的表面结构、表现结构以及深层结构的分析,把电视艺术生产的社会过程、心理过程及其与电视文本之间的关系联结在一起来加以考察,从而使批评既具有微观上的针对性,又具有宏观上的广泛性,并呈现出内在逻辑的一致性。在批评目标上,我国的电视艺术批评更多地注重电视创作的技术分析,较少对电视创作进行文化分析,而电视艺术中的很多问题往往在技术分析中无法得到合理的阐释。符号学方法的引入使人们得以将这两种分析结合起来,符号学的语法学维度使电视艺术批评得以深入到声画符号的结构、表现、组合等技术层面,而其语义学维度又使电视批评可以在电视艺术的文化层面游刃有余。

2. 结构主义批评方法。结构主义批评是从电视内部结构和形式入手,将电视现象视为一种独立的、封闭的精神活动形式,通过对其内部各因素的运动、变化、组合、分离等进行考察,来寻找电视发展的普遍规律,建立衡量电视创作优劣高下的价值尺度。

其一,"二元对立"是结构主义广泛运用的基本概念之一。结构主义认为,任何结构都不是单一的,而是复合的。在结构整体当中,可以找到两个对立的基本元素。二元之间的碰撞和张力构成整体结构的运动与变化,发挥着整体结构的功能。二元的两端作为结构的组合元素是静止的,需要一个中介使其相互联系、相互影响和作用,从而使结构具有运动、变化的特征。借鉴结构主义中的"二元对立"原理,批评者可以深入到电视艺术作品的内在结构中,较为客观细致地分析电视作品内在元素的对立和变化、发展,这对把握电视艺术作品复杂的内部结构颇为有效。

其二,结构主义的叙事学理论应该引起电视艺术批评者的重视。法国的结构主义批评家罗兰·巴特是叙事学理论的代表人物,他借鉴语言学中分层次的方法,将叙事作品分为功能级、行为级和叙述级三个层次。功能级是作品中最小的叙述单位,它总会在作品叙事过程中发挥作用,要么是叙述

的核心,要么是补充叙述空间的缝隙,要么是暗示人物动作、性格。功能级是作品直接叙述的基础,是分析作品的首要对象,但功能级要通过第二个层次,即行动级来完成。第三个层次是叙述级,它在作品中是最高层次,将作品的一切表达描述出来,使受众亲临其境。叙事学分析方法对长篇叙事性作品,诸如长篇纪录片、电视连续剧等的批评有较高的实用价值。以叙事学理论来看,一部电视叙事作品就是一个大句子、一个复杂的信息符号系统,电视作品的叙事过程是靠功能级、行为级和叙事级三个层次来完成的。结合电视艺术创作规律,我们可以看出,电视叙事不是一个直线的匀速过程,而是一个曲线的累积过程。

其三,结构主义中的意识研究同样值得批评者关注。电视批评可以从电视作品的各种语言组织结构中探索和把握创作者的意识和思想。以电视片《西藏的诱惑》为例,在构图语言上,全片运用了五彩斑斓的色彩,构成了作品和谐统一的基调。然而,由于创作者基于情感和主题思想表达的需要,全片各部分的色彩基调又有所变化。在反映不同人物所受的诱惑时,创作者运用了不同的色彩。可以说,对电视作品结构进行意识研究是进入作品深层结构的重要途径,可以借此探索创作者的哲学意识。

3. 文化研究批评方法。文化研究在 20 世纪 60 年代发源于英国,从 80 年代开始风靡英语世界,并波及全世界。文化研究的研究对象十分庞杂,其学术特点之一是溢出了传统的经典命题边界,关注文化、传媒、性别、阶级等范围极为广泛的社会文本和知识领域。其中,媒介研究是文化研究的前沿,而电视研究又是媒介研究的前沿。具体来说,文化研究批评方法有以下几个特点:

一是整体性思考。这一方法认为,一个时代的文化是一个相互联系和相互作用的统一的整体,强调不孤立地研究某一现象,而是联系并根据其他各种社会因素,在广泛的社会背景下进行整体研究。近年来,对于各种节目类型、电视现象的文化分析十分引人注目。

二是跨学科视野。这一方法把电视系统看成一个开放的文本,一种包含着复杂的社会、历史象征系统的符号体系,把电视艺术批评从纯专业的解读与阐释中解放出来,打破了过去封闭的学科界限,涉及了相关的多学科理论,融合了精神分析、现象学、阐释学、文化学、人类学、社会学、新马克思主义、存在主义、女性主义、后殖民主义、新历史主义等诸多理论方法,具有鲜明的跨学科性。

三是文本分析方法。文化研究主要采用文本分析方法来研究电视艺

术,在文本分析过程中,它又主要采用符号学和结构主义的理论资源和方法。在这里,文化研究不是把文本当作一个独立自足的客体,去揭示文本的审美性和文学性;相反,它把文本当作一种潜在的社会政治结构的示例和表征,力图揭示文本所隐藏的文化——权力关系。

四是现实参与精神。一方面,关注电视大众文化,分析20世纪下半叶以来电视市场化浪潮中体现出来的日常世俗生活和平民主义倾向。例如,对于"超级女声"现象的文化批评就体现了这种世俗关注,相当多的批评者利用费斯克的快感理论去理解这一现象,指出"超级女声"体现了大众文化时代文化商品的意义不可能自上而下地灌输,受众从中创造了属于自己的快感,这种快感包含了对既定文化秩序的挑战,通过一种抵制性、创造性阅读,大众超越了被剥夺思考语境的迷茫与痛苦,获得了自在和主动。另一方面,这一方法引入了对电视物质层面的考察。电视已经成为产业,其物质属性、技术属性和商业属性被进一步强化。很多电视艺术批评者广泛使用费斯克的电视的两种经济理论,对电视艺术作品的生产消费过程进行了精细描绘,比较真切地展露了电视文化制造、传播与接受的内在肌理。

第十五章　电视艺术的接受美学

理论界对电视艺术基本特性的界定,早期停留在两个问题上:一是电视是不是一门艺术?二是电视究竟有没有自己的美学特征?随着电视艺术的飞速发展,现在越来越多的理论家认同电视不仅是一门新的艺术,满足了人们的审美追求,而且具有独特的审美特征。这种审美特征从观众层面来讲,体现在它的通俗化和多样化。通俗性表现在电视艺术具有合乎大众审美需求的内容和形式,贴近大众并为大众所喜闻乐见,而多样性表现在大众审美情趣的复杂性,受众接受电视时的心态是五花八门的,除了满足基本的消遣、娱乐、信息服务需要外,不同年龄层次、教育程度、性格倾向、地域环境的观众对电视节目的偏好因人而异。同时,电视受众观赏电视艺术作品,与欣赏其他艺术作品时的接受心境不同,具有一种较强的参与感和介入感,在与创作者的沟通交流中建构起新的主体结构。这些都构成了电视艺术所独具的接受美学特征,而它们反过来对电视艺术的创作、发展也具有很大的影响。

第一节　接受美学

美学家滕守尧先生曾指出:"对话意识是造成当代审美文化的关键。在平等自由的交流中,对话的双方进行着自身情感、经验等信息的表达、呈现和交流,并在这种交流中达到文化视野的相互融合和审美情感的共鸣,由此使自己的文化视野得以扩大,精神境界得以提升,更为重要的是,这种对话可以产生出新的审美境界。"[①] 电视作为大众审美文化的代表,充分体现了这种交流效果。而其理论基础则来源于德国接受美学。

[①] 周建萍:《"期待视野"中的审美视界——接受美学视域下的电视艺术美学取向》,载《名作欣赏》2008年第14期,第133页。

一、接受美学概述

接受美学崛起于上世纪六七十年代,其诞生地在联邦德国南部博登湖畔的康士坦茨,创始人为五位文学理论家,即伊塞尔、福尔曼、姚斯、普莱斯丹茨和施特利德,最为人称道的是伊塞尔与姚斯。姚斯的《试论接受美学》《审美经验与文学阐释学》成为接受美学的经典著作。接受美学先传到美国并掀起了轩然大波,而从联邦德国传到民主德国,同样激起了文学界的强烈反响。而后苏联学者也撰写了相关接受美学的高水平著作。

接受美学与以前的英美新批评派、结构主义不同,他们强调读者研究的重要性、客观性和科学性,把读者研究抬到了很高的地位,声称"不研究读者的文学学,是不健全的文学科学,不注重读者的作家,不是优秀的作家,不关注读者的文学史家,不是全面研究文学史的专家"①,始终把读者作为文学的一个组成部分来研究,作为与作者、作品并行的文学领域来研究,作为艺术思维的又一环节来研究。总而言之,接受美学是在作者、作品、读者的整个系统中主要研究读者的学问。

我们不妨取个例子来说明一下,鲁迅先生曾经在著作《鲁迅全集》中写道:"一部《红楼梦》,单是命意就因读者的眼光而有种种。经学家看见《易》,道学家看见淫,才子看见缠绵,革命家看见排满,流言家看见宫闱秘事……"②针对这种文学接受现象,接受美学家们认为从作品到接受者之间有一系列的中介因素,如欣赏习惯、阅读密码等,读者必须"动员"自己的知识去破译作品的"密码",从中挖掘并再造作品中的审美信息。简而言之,每个人的知识积累和身份立场,决定了他对作品的接受。

针对西方文学史家们长期以来研究文学史,只把研究目光局限在作者与作品的圈子中的弊端,接受美学家们提出重写文学史,从作者、作品、读者"三位一体"的全方位的角度研究文学史,从史料中寻找读者当年对文学作品的复杂反应,研究不同时代的读者为何对一部作品有不同的意见及其原因,指出不同时代、不同环境的读者对作品的期待心理、审美情趣、文学爱好以及对创作的影响。比如我们要研究巴尔扎克或者托尔斯泰,不仅要分析他们的生平、经历、性格、爱好、作品的构成元素等,还要从读者的角度研究

① 张首映:《西方二十世纪文论史》,北京大学出版社,2003年版,第267页。
② 鲁迅:《绛洞花主》小引,《鲁迅全集》第8卷,人民文学出版社,1981年版,第145页。

他们的作品的接受情况,这样才算完整地了解了作家、作品和作家所处时代的文学艺术。

接受美学的观点给了后来的研究者们颇多启示,特雷·伊格尔顿在《文学理论》中写道:"实际上,人们可以非常粗略地把现代文学理论的历史从时间上划分为三个时期:只注意作者(浪漫主义和19世纪);只关心作品原文(新批评);以及最近几年把注意力明显转向读者。"[①]接受美学使人们的研究目光从作者、作品转向读者,以读者为重,向人们展示了新的视角、新的思维方式,可谓填补了西方文学理论的一个空白,有着极大的贡献,而它的代表性人物如伊塞尔、姚斯等都受到了西方文学理论界的高度推崇,并被认为是现代文学学的开拓者。

二、电视艺术的接受美学

接受美学的创始人和主要代表姚斯在他的名著《文学史作为向文学理论的挑战》中指出:"文学的历史性并不取决于既定文学事实的组织整理,而是取决于读者对文学作品的不断体验","文学作为一个事件,其连贯首先是在当代和以后的读者、批评家、作者的文学经验的'期待视野'中得以传递的"。[②] 在这里,姚斯提到了接受美学的一个重要概念"期待视野",指的是读者阅读的主动性,也就是书中内容与读者的知识积累、阅读经验和阅读兴趣之间发生的一些有趣的互动现象。比如,当阅读的作品低于自己的审美经验和期待视野的时候,读者往往会失去阅读的兴趣,而当阅读的作品略微超出了其期待视野的时候,读者可能会兴高采烈,认为它提高了自己的审美水平,丰富了自己的审美经验,拓展了自己的审美视野。

根据姚斯的理论来观照电视艺术作品的生产和接受,我们会发现接受美学影响到电视艺术作品的生产——编剧、创作、品牌塑造,以及电视艺术作品的接受——受众的欣赏习惯、欣赏趣味、社会心理等。

俗话说:"剧本,剧本,一剧之本",剧本的重要性毋庸赘述,它是演员、导演据以进行艺术创作的根本。剧作家创作的作品必须与观众的期待视野

[①] 〔英〕特雷·伊格尔顿著,王逢振译:《当代西方文学理论》,中国社会科学出版社,1988年版,第113—121页。

[②] 蒋孔阳:《二十世纪西方美学名著选》(下卷),复旦大学出版社,1988年版,第477—478页。

融合,方能得到观众的认可,顺利进入接受阶段。有些电视作品失败,可能就是因为不符合观众的欣赏口味,没能和他们的期待视野达成一致。比如内地电视台曾经模仿台湾电视台制作了一些青春偶像剧,播出以后受到很多观众的批评,认为这些电视剧过于虚假、浮华,电视剧的主人公每天不用工作就过着奢侈豪华的生活,成天谈情说爱,花前月下,卿卿我我,对成长中的青少年没有益处,也不符合内地人的收视习惯和审美趣味。而像《士兵突击》、《潜伏》、《我的团长我的团》、《我的兄弟叫顺溜》、《闯关东》等电视剧却赢得观众的一致好评,它们无不记录了一个时代,讴歌了一代人或几代人的"精、气、神",贴近生活,真诚感人,契合观众的审美期待。一个优秀的编剧,总是在创作之前设定"观众接受群",针对目标受众的期待视野和接受心理来进行艺术创作。当然,编剧在剧本中设想的是隐含的观众,现实生活中的观众通过具体的观赏后进行鉴赏批评,把信息反馈给剧作者。

为了让电视节目能够被广大观众所接受,制作者往往会制作表现社会主流精神文化和思想感情的作品,而观众也往往希望作品能够契合自己的审美趣味和情感境界,期待作品符合自己的人生理想和道德价值观。比如央视的《东方时空》、《焦点访谈》、《新闻调查》、《讲述》等新闻报道栏目深受老百姓的信赖和喜爱,可谓妇孺皆知。这些栏目主要关注社会焦点、热点和民生疾苦,观众能从中了解到国家、社会、身边发生的大小事情。而电视剧《新结婚时代》、《金婚》、《亲情树》等选取时代变迁中的情感热点,比如城乡恋、姐弟恋、忘年恋、婚外恋等加以展现,引起中青年观众的共鸣。高质量的电视艺术文本在使观众产生审美愉悦的同时,也能提升观众的审美趣味,进而转化为一种新的观赏经验,融入其思维定向或先验结构之中,拓展其期待视野。

电视受众是电视美的接受者、传播者,也是电视美的参与者、创造者,能直接或间接地参与电视节目的采制及播出过程,影响节目的生产。电视台的编导人员为提高节目的收视率,往往会根据受众的意见或建议对节目进行修改,以满足受众的需要,吸引更多的受众观看或参与。这样一来,电视节目的质量得到提高,观众的审美趣味也同时得到提升。正如有研究者分析:"按照皮亚杰的发生认识论,人对世界的认识和把握在于主体与客体的相互作用,人在认识和改造世界的同化与顺应的交替过程中同时也在不断地创造着自身的心理图式。观众对于一个电视艺术作品的接受也是这样,当他体味了作品的意蕴,把作品纳入自己的审美心理结构时便同化了作品,相反则在顺应作品的过程中逐渐调整自己的审美心理结构,所以说,要想观

众获得较高雅电视艺术审美视野则需要去顺应高雅的电视艺术作品。"[1]因此,一方面电视编导的创作受制于观众接受的期待视野,另一方面,观众期待视野的提升又受制于电视编导的创作。电视编导不能孤芳自赏,一意孤行,而应该立足于普通大众,为广大受众服务,但这并不意味着以恶俗、低俗的作品去迎合某些观众的低级口味。我们的电视荧屏不仅要创造出为观众所喜爱的优秀的艺术作品,还必须提升观众的审美能力和欣赏水平,创造出能理解、接受高雅电视艺术的观众。

第二节 电视艺术接受的顺应性和超越性

接受美学认为,文学作品是为读者而创作的,它的社会意义和美学价值只有在阅读过程中才能表现出来,因此一部文学作品的生命力,没有读者的参与是不可想象的。电视艺术作品同样如此,离不开观众的欣赏和接受。

观众对电视艺术作品的欣赏与接受,具有顺应性和超越性。所谓"顺应性",是指电视艺术作品契合了观众的期待视野;所谓"超越性",是指电视艺术作品超前于观众既有的期待视野。

一、顺应性

电视作为大众媒体,其传播的信息是双向流动的。在策划——制作——传播——接受的整个过程中,受众并不单纯是接受者,同时也是创作者,是电视节目成功的关键因素之一,节目必须被观众接受才能体现出其社会价值和艺术价值。观众的喜好和收视率的高低是衡量一个电视栏目、一部电视作品成功与否的重要尺度。

那么,电视艺术创作者如何来顺应和满足观众的喜好和审美期待,并在这种顺应中提升电视艺术本身的审美特征?观众喜欢看什么样的电视节目?收视的习惯怎样?审美心理如何?诸如此类的问题是制作者预先理应明晓和熟知的。观众对电视艺术文本的接受是有选择的,只有适应其审美口味的节目方能生命力长久,经得起时间的考验。比如湖南卫视周五档的《天天向上》栏目,以幽默风趣的主持群体、倡导中华礼仪的积极主题、自成一体的节目风格迅速成为娱乐脱口秀名牌栏目,逐渐培养了固定的收视群

[1] 冯冀:《论接受美学对电视编剧艺术的影响》,载《戏剧艺术》,1995年第1期。

体。开办12年至今依然火爆的《快乐大本营》更是电视业的奇迹,2009年上半年播出的26期节目中,有15期节目保持同时段全国收视率第一,创造了一个娱乐节目品牌12年不倒的神话。该节目轻松、娱乐、搞笑,主持人插科打诨,不做作,受到大量青少年观众的喜爱。

从湖南卫视的成功来看,电视艺术创作者要以满足观众的审美需求为目的,努力与观众对话和交流,充分了解观众的爱好、审美趣味和价值取向。电视工作者懂一些心理学知识,对自己的艺术创造更有帮助,在节目制作播出的每个环节,从声音到画面,从形式到内容,充分考虑观众的接受心理。观众根据自己的喜好和选择接受电视节目,调动身心的各个环节共同参与,比如感知能力、理解能力、思维能力、记忆能力等,而且看电视的行为大都发生在私密性很强的家里,收视具有日常性和主观性的特点,较为自由和随意,正如著名学者罗兰·巴特所言:"这个空间是熟悉的,被家具和家庭设施组织起来的,随意的,电视迫使我们回到家庭,它变成家庭的用具"。电视节目必须符合这样的审美特性,满足观众身心各方面的需求及其随时可能变化的收视兴趣。

另外,受众往往喜欢看新颖的、独特的、不常见或不多见的电视作品,但是,这种新颖又必须建立在可以理解、能够接受的基础上。受众不能理解,信息就不能有效地传播和接受。电视节目必须求新求变,实现"熟悉的陌生化"。所谓的陌生化,即是"将原本熟悉的对象变得陌生起来,使受众在欣赏过程中感受到艺术的新颖别致。影视艺术创作的根本目的不是要达到一种审美认识,而是要达到审美感受,这种审美感受要靠陌生化手段在审美过程中加以实现"。[①] 陌生化的节目令观众产生新奇感,能吸引他们的注意力,产生收视兴趣,但同时,电视节目不能一味地陌生化,一味地标新立异,过于超越观众的审美心理和收视经验,完全不能理解,如此观众的收视行为会严重受挫。因而节目的制作既要有新意,顺应受众的好奇心,又不能完全脱离其接受经验和理解能力。

二、超越性

电视艺术既要表现出对观众期待视野的顺从和适应,又要适度超越观众的期待视野并提升观众的欣赏品位。电视节目应该契合观众的期待视

[①] 李法宝:《影视受众学》,中山大学出版社,2008年版,第159页。

野,是否意味着电视应该受制于观众,被观众牵着鼻子走？其实不然,电视艺术的创作受观众制约,但并不意味着一味迎合观众,电视还肩负着提高观众欣赏水准的重要职责。观众从优秀的电视节目中获得美的享受的同时,也潜移默化地接受了节目传达的审美观念,调整了自己的审美心理结构。

接受美学的代表姚斯认为,如果一部作品与接受者的期待视野完全一致,接受者会有一种满足感和成就感,但兴趣并不会持续太久,看多了就会觉得厌烦,索然无味,所以电视创作应该在满足观众的期待视野的同时跳出既有的窠臼,不断地寻求创新。

戏剧理论家斯坦尼斯拉夫斯基曾经批评过戏剧创作低估观众的问题:"新观众期望亲自从诗人和剧院那里得到他们认为重要的或喜爱的东西,他们不乐意从舞台上像对待小孩似的来教导他们,新观众信任作者和演员,同时也要求他们对自己给予同样的信任。他们不乐意被人认为是愚蠢的,因此,演员们要是斜视观众并向他们解释那些一看就懂的东西,那对他们就是一种侮辱。"①戏剧理论家担忧戏剧走入幼稚可笑的境地,今天的某些影视剧创作何尝不是如此？大量迎合市场、片面追求商业回报、低级肤浅庸俗的电视作品时不时地出现在荧屏上,"这些作品往往缺乏理性精神和人文关怀,或只注重娱乐性而失去对生活底蕴的挖掘,或突出流行性而失去对作品深度的探求"②。

电视作为现代传播的重要媒体,担负着传播高品质文化的重要使命,低劣恶俗的电视节目非但不能提高群众的文化水准,反而会降低观众的期待视野和审美水平,这正如著名戏剧评论家梅耶荷德所言:"我最担心的是,我们让观众养成了不假思索、毫无趣味的发笑的习惯。现在我们的剧院是不是笑得有些过分了？会不会到了将来的某一天,被我们的噱头惯坏了的观众非得要我们用噱头去引起他们发笑,而对高雅的、隽永的剧本反倒报之以高声的嘘叫或冷冷的沉默不可呢？"③电视节目应该通俗,应该雅俗共赏,老少皆宜,但通俗不等于庸俗,电视艺术作为一种文化,必须具有一定的超越性,引导人们积极向上,珍视真善美。

① 余秋雨:《观众心理学》,上海教育出版社,2005年版,第188—189页。
② 秦俊香:《影视接受心理》,中国传媒大学出版社,2006年版,第197页。
③ 余秋雨:《观众心理学》,上海教育出版社,2005年版,第188—189页。

第三节 电视艺术接受的主动性和被动性

电视艺术创作与艺术接受是相辅相成的过程。"艺术创作是一种生命体验的阐释者,接受主体便是体验的二度阐释。所谓的二度阐释,其价值决不在创作行为之下。没有接受主体的参与和响应,任何艺术活动都是潜在的甚至是不完整的。"[①]观众对电视艺术的接受也是如此。

一、主动性

电视艺术具有声画并茂、视听合一的审美特质,综合各家艺术专长,"集万千宠爱于一身",其种类之繁多、样式之不同、风格之各异,是其他姊妹艺术难以比拟的。电视艺术具有雅俗共赏的审美特性,在记录文明、传承文明的同时也在塑造文明,能够充分地反映社会生活,捕捉最富时代特征的场景、画面和形象,对历史与现实给予严峻的审视和哲理的思辨,使受众得到充分的审美愉悦。

电视作为一种蕴含着艺术家思考和情感的艺术,必须被观众接受才能体现出其社会价值和艺术价值,而观众在接受时绝不是单纯地被动接受,而是具有一定的主观能动性。"欣赏者是通过感受、想象、体验、理解等活动,把作品的艺术形象再创造为自己头脑中的艺术形象,并且通过再创造对艺术所反映的现实生活进行再评价。"[②]观众不是被动的接受群体,不仅表现在他们要联系自身的社会、文化背景及阅历去理解电视艺术,而且能在艺术家创造的基础上进行能动的再创造。这种再创造活动与创作主体有相同之处,也有不同于甚至背离创作主体之处,表现出观众接受的复杂的审美现象与审美心理。观众对电视艺术接受的主动性还表现在具有较强的介入性和参与性。也正是观众的参与,使一些电视节目产生了更加广泛的社会影响力,比如大量的选秀节目就是典型的例证。观众的参与有多种形式:拨打热线电话或发短信参与;直接到演播室或录影棚,作为节目的嘉宾或现场的观众;在某些新闻报道节目或专题节目、时事节目、法制节目中,作为事件当事人、熟知事件的人及权威人士反映问题的实质;向电视机构提供

① 童庆炳:《文艺心理学》,高等教育出版社,2005年版,第268页。
② 王朝闻:《美学概论》,人民出版社,1981年版,第308—309页。

反馈意见、改良建议;在报刊上或杂志上写文章评价电视节目。通过这些形式,观众能直接或间接地影响节目的制作。

二、被动性

据统计,一个普通中国人一年的空闲时间至少有一半是和电视做伴的。电视俨然成为我们的亲人,并且这位亲人亲切自然、丰富多彩。中国人最早接触电视可追溯到 1958 年,当时还是群体性地观看电视,直至 80 年代,随着人们物质生活水平的提高,由成群结队地到别人家看电视变成了以家庭为单位的日常收视行为。电视机也从黑白变成了彩色,频道越来越多,节目越来越精彩。尤其是 20 世纪 90 年代可谓中国电视风云变幻的 10 年,《综艺大观》和《正大综艺》以不同的节目形式和娱乐取向吸引了观众的眼球,《渴望》的万人空巷使电视剧市场异常红火,《快乐大本营》在全国刮起娱乐旋风。进入 21 世纪,电视开始朝节目多元化、频道专业化的方向发展,资源越来越丰富,以前人们是被动地接收电视节目,现在主动权更多地掌握在观众的手中。数字电视和网络电视的出现使得观众可以点播、选播、重播、倒播,方便自如,随心所欲。而各个电视台为了取悦观众,更是使出浑身解数,就连主持人也会明确表达观众就是自己的"衣食父母",是"上帝"。在电视面前,观众似乎俨然成了操控者。

然而,事实并非如此,观众真的能那么随心所欲,完全操控电视吗?答案肯定是否定的,在今天这样一个信息铺天盖地、文化更具包容性的历史时期,观众虽然获得了某些收视权力,但并不代表就真的是"上帝",仍然具有一定的被动性。比如中国有 8 亿农民,然而农民的声音在电视上却是最弱的,特别是上世纪 90 年代以来,农民的声音很少能在电视上听到,偶尔出现,也迅速被精英话语和市民话语所湮没。真正为农民朋友谋福利,反映农民的生活和心声的电视作品少之又少。事实上,无论节目怎样丰富,如果观众不是节目的主要制作者,就只能选择经过制作者主观加工创作的节目,其接受的被动性由此可见一斑。

第十六章　中国电视艺术的民族化道路

中国电视艺术从起步即有明确的宗旨:"为中国亿万大众服务"。为实现这一目标,就必须从中国老百姓的"喜闻乐见"出发,使电视节目富有中国特色、中国气派、中国风格。中国电视艺术发展的事实已经证明,坚持民族化道路,电视艺术便得以枝叶繁茂、硕果累累;如若背离民族化的道路,盲目地食洋不化,一味地妄自菲薄,我们的电视艺术终将被时代抛弃。国有国格、人有人格,电视艺术也有自己的品格。回眸中国电视艺术的成长过程,其最高品格便展现在"民族化"之中。

第一节　全球化浪潮中电视艺术的本土化

对于国际电视产业咄咄逼人的文化输入,作为文化产业主力军的电视,应该积极谋求在全球化语境中的民族化创新之路。王一川教授曾说:"民族性不是由民族本身去自动生成的,而是在与异族的交往中借助异族去指认的。全球化与民族性是悖论性共生关系。民族性正是在与全球性的悖论中蓬勃生长的。"① 面对全球化浪潮,中国电视艺术既面临挑战,也迎来机遇。

一、文化的全球化与本土化

究竟什么是全球化?如果非要给它一个基本界定的话,我们可以这样来描述:"所谓全球化,是近代以来以生产力快速发展和科学技术水平快速提升为动力,人们不断跨越空间障碍、制度障碍、文化障碍和社会障碍,在全球范围内逐渐实现物质、信息的充分沟通,不断取得共识,在诸多领域制定

① 《"全球化语境中的文学民族性问题"研讨会综述》,载《文艺研究》,2005 年第 5 期。

共同遵守的准则,采取共同行动的进程。"①那么,什么又是文化全球化? 黄旭东先生认为,文化全球化是指在经济全球化的形势下,各个民族国家的文化通过信息交流和产品扩散等手段,在全球范围内传播、碰撞、吸收、交融的过程和趋势。在这个过程中,各个民族国家的具有共性的先进的文化样式会被逐渐普及推广成为人类共有的文化,成为"全球意识"、"人类意识"。然而全球化并非一个客观中性的政治和经济过程,其内部充满了控制、支配和权力关系。全球化本身在许多方面正是美国的经济和文化霸权的另一种表达方式,因而实际上充当了向全世界输出美国的经济、政治和文化实践的借口。在当代,文化全球化是以美国和西方文化精神、价值观念为轴心的,它更多地表现为文化的殖民化、文化的美国化。所以,文化全球化在给发展中国家的文化发展带来机遇的同时,也给发展中国家的文化发展带来侵害,甚至危害发展中国家的文化安全,特别是弱势民族和弱势国家更是如此。

其实,在外来文化与本土文化长期冲突的过程中,二者的整合也在同时进行着。当然,两种文化的整合也总是在冲突与摩擦过程中实现的。这种整合之所以是难题,是因为对于活动主体来说,全球化的经济层面的要求与文化层面的要求是不同的。经济层面的全球化是要求参与者向现代市场经济的机制、规律看齐,也就是人们常说的在经营活动上与国际市场"接轨"。但是在文化层面上,做法却必须与经济层面不同。因为一切文化上有价值的东西,总是有其民族性、时代性和个性。既然不存在全球同质的所谓"全球文化",硬把全球各地的民族、种族文化整齐划一,是不可思议的事情。在中国,传统文化的民族性与外来文化的现代性自五四运动以来常常处于摩擦状态,文化整合的复杂之处在于:古代传统文化自身的时代性(封建性与宗法性)应当被摒弃以适应现代性的要求;来自西方的现代文化应当被重新审视,加以批判、扬弃,方能融入现代中国的社会主义文化中。不如此,整合是难以实现的,但这又不是在短时间内能完成的。

中国作为发展中国家,要实现民族复兴、强国之梦,融入世界文明的潮流之中,吸收世界先进文化成分是我们的必然选择。同时,中国作为坚持社会主义制度的国家,在政治制度、意识形态上和西方国家有重大差别,长期以来中国一直是以美国为首的西方发达国家文化殖民的重点。改革开放以来,中国经济得到了快速的发展,中国的文化也空前地繁荣起来,但是,在文化繁荣的背后,优秀的传统文化却不断受到冲击,民族优秀的价值观、道德

① 欧阳宏生:《电视文化学》,四川大学出版社,2006年版,第309页。

理念不仅没有得到发扬光大,反而逐渐被边缘化;在国际上,中国文化也没有获得与我国经济大国相匹配的话语权,这与我国崛起的战略是不相称的。中国的发展需要经济的增长,也需要民族文化的实质性发展。研究中国电视艺术的现状和未来发展,也逃脱不了文化全球化已经存在的事实。只有把握好全球化理论提出的背景和推进过程,我们才能深切地体会到肩负着传承文化这一重要功能的电视媒体在维护民族文化、传递中华文明方面应有的责任和使命意识,才可能看到本土化策略提出的必要性和实施的紧迫性。

二、电视艺术本土化的策略

那么,我国电视艺术如何才能走出一条本土化的特色之路呢?笔者以为从根本上来讲还是要依托传统的民族文化。

第一,中华民族"天人合一"的思维方式为电视艺术提供了价值观和方法论的指导。华夏文明绵延几千年,在漫长的历史征程中,中国文化积淀了深厚的人文底蕴,和西方文化遵从"天人相分"的原则立场,坚持征服自然、暴烈夺取的方针不同,中国的文化传统最突出的特点是强调人生感悟和人格修炼,始终追求"天人合一"的和谐境界。在数千年的发展过程中,儒、道、释无不注意强调通过人的自省和修为,自觉扩充内在的仁善本性,提升精神境界。"天人合一",是儒道哲学所期许的道德修养和人类生态的最高境界,也是中国文化综合思维模式的最高、最完整的体现。"天人合一"这一思想的深刻含义,在于它揭示了天人之间的统一法则和变化规律,承认人与天地万物不是敌对关系,而是共生同处的关系,应该和谐相处。这一"天人合一"的思维方式直接造就了中国人与人为善、和平相处、助人为乐的处事态度。"天人合一"作为中国文化的传统根基,在协调人与自然、人与社会方面有着不可替代的现代意义,成为中国电视艺术作品创作方面最为独特的资源。

人类学家露丝·本尼迪克特曾经提出,这个世界上谁也不会以一种质朴、原始的眼光来看世界。每个人看世界时,总会受到特定的习俗、风俗和思想方式的剪裁、编排。正是这种源自传统的巨大吸附力,为各国电视艺术的本土定位提供了理论的基石。以岛国日本为例,长期生活在四面环海,缺乏自然资源,又多火山、地震和台风的小岛上,日本人对于自然的威力持有宿命论,但他们从自然灾害中站起来重新出发的能力极强,造就了其独特的

民族文化心理和电视文化风格。与中国人相比,日本人更崇尚在严酷的自然环境中勇敢地、坚韧地生活的精神。同以万里长城为题材的日本 TBS 电视台拍摄的大型纪录片《万里长城》和中国的《望长城》展示出了全然不同的审美价值取向和民族文化认同:当我们在自己的《望长城》中受到了更多的英雄主义教育时,日本的《万里长城》讲述的却是实实在在的普通得不能再普通的中国人的故事。日本人认为,正是这些普通人的凝聚,这些普通人的顽强,才能够为更多普通的电视观众提供一种生活的参考,因为英雄毕竟是少数。中方的《望长城》在选材上突出宏大叙事和文化与历史的厚重,日方的《万里长城》却是从小处着眼注重微观叙事。不同地域对电视文化的影响,是一个需要我们探讨的问题。"对不同地域的文化我们应该以怎样的态度、怎样的心境去面对它?我们不应该按照别人的口味去拍我们的纪录片,我们也没有必要跟在别人的后面亦步亦趋。"①当我们试图以一种科学的态度来看待世界以及我们自己时,我们其实也在做一种文化上的抉择。不管这种抉择是什么,我们都无法摆脱传统文化的影响。

 第二,中华民族文化为电视艺术留下了丰富的直接可用的历史文化资源。文化是人类在历史发展过程中所创造的物质财富和精神财富的标志,而民族传统文化则是特殊意义上的大众文化。民族传统文化作为原生态的民族文化,是祖先留给我们的文化遗产,堪称沉积着自然、社会、经济发展过程的"活化石"。四大古文明中延续时间最长的中华文化在历史的发展、演变中,积累了丰富的物质文化和精神文化资源。四大发明曾经为全世界的进步作出了巨大贡献,我国在医学、天文、航海等方面也曾一度领跑于其他国家。在精神文化方面,我们更是有着很多让世界其他国家称羡的文化资源:根据中国古典文学改编的 36 集电视连续剧《红楼梦》于 1987 年 5 月在中央电视台和香港亚洲电视台同时播出,最高收视率达到了 70% 以上,在内地和香港同时掀起了"红楼热"。此后,中国四部古代经典小说的其余三部——《三国演义》、《水浒传》、《西游记》——都陆续被改编为电视剧,并成为电视剧市场的经典之作。这些电视作品在普及和弘扬中华民族传统文化的同时,向世界人民介绍了中国灿烂的文化遗产,增进了东西方国家的了解和文化交流,在中国电视剧发展史上写下了光辉的篇章。此外,国内还拍摄了一系列根据古代历史典籍和文学记载改编的历史剧,它们在国内一直

 ① 张雅欣:《异文化的撞击——日本电视纪录片的地域性与国际性》,载《现代传播》,1996 年第 6 期。

有着广泛的观众基础,如《官场现形记》、《封神榜》、《聊斋》、《唐明皇》、《东周列国志》等。在20世纪90年代形成收视高潮的一些历史题材电视剧(包括帝王戏、宫廷戏、武侠戏和现代历史题材戏)《康熙王朝》、《雍正王朝》、《宰相刘罗锅》、《铁齿铜牙纪晓岚》、《汉武大帝》、《孝庄秘史》等虽然因其"戏说"而"与历史真实不符"受到了批评,但是依然创下了很好的收视纪录。而观众之所以对这些电视剧趋之若鹜,最重要的原因在于它们都以传统文化中丰富的历史文化资源为依托。祖先为我们留下了丰富的历史文化资源,我们所要解决的问题是在电视节目本土化的进程中,如何利用好这些资源,为中国电视的崛起作出新的贡献。

第三,传统文化中对情感、伦理的关注点为中国电视文化本土化提供了独特的诉求点。中华民族五千多年的文明史,是中华民族的儿女们奋斗不息地创造文明的历史。中华文化源远流长、博大精深,"但是,从总体上讲,五千年中华文化所形成的文化范式,是一种'伦理型'的文化范式,从而与其他民族的文化形成了明确的区别"。① 因此,探讨天道和人道的关系以及对人伦的关注成为中国传统文化的一大特色。老子提出"以人为本",孔子、孟子认为讲道德的人才是理想的人;荀子根据农业生产的规律,强调发挥人的主体性、自觉能动性;而《易经》则注重人的自强不息、不断发展。相对于个体的发展而言,中国传统文化更强调人与人之间的关系。人与人之间的相处、人们之间的情感和伦理关系,在中国文化中有着特殊的分量,这对中国电视文化的发展有着直接的影响。正是这样一种文化传统形成了中国电视艺术特殊的收视热点。1990年播出的电视剧《渴望》在社会伦理道德发生重大转型的时期弘扬了传统的优秀道德文化,在社会上产生了强烈的回应,使一些被忽略甚至日益消逝的社会伦理又回到了人们的生活当中。《渴望》之后的《牵手》、《来来往往》、《结婚十年》、《中国式离婚》,以及近年热播的《金婚》,这些关注社会与家庭,金钱与精神,亲情、爱情、友情的故事不断掀起电视剧收视的高潮。近两年在中国电视市场热播的韩剧也无不是凭借其对家庭故事的叙述、对传统道德的展示和对都市男女情感的刻画而抢滩中国电视剧市场的。因此,针对中国观众收视的情感需求,从自身文化内部出发去挖掘观众的诉求点,电视艺术工作者们无疑可以从传统文化中找到可资利用的资源。

① 彭吉象:《全球化语境下的中华民族影视艺术》,载《全球化语境与中国影视的命运》,北京广播学院出版社,2002年版,第7页。

第二节　以电视艺术的自主创新增强国家的软实力

当今世界,国际竞争日趋激烈。要在竞争中赢得主动,不仅需要强大的硬实力作基础,而且需要强大的软实力作保证。电视媒体作为文化传播的重要载体,在提高国家文化软实力方面发挥着越来越大的作用。其中,电视艺术产品更是国家文化软实力的重要组成部分,是提高国家文化软实力的重要筹码。

一、电视艺术质量是国家软实力的重要体现

1990年美国著名公共政策专家约瑟夫·奈提出"软实力"命题,经过短短20年的时间,这一概念逐渐受到世界各国的普遍接受与日益关注。其核心理论为:一个国家的综合实力既包括硬实力,也包括软实力。软实力主要来源于三种资源,即社会文化、政治价值观和外交政策,其中社会文化是最基本也是最具凝聚力的力量。

电视艺术以大众传播特有的方式,使世界上每个角落的人们增进了彼此的了解,进行着文化的交融与沟通,起着文化载体的作用,在国家的软实力建设中扮演着极为重要的角色。我国的电视艺术发展从1958年开始,到如今已经有半个多世纪了。从它一出现,就承担着传播文化、传达国家意志的功能,在解读国家的大政方针、塑造国民的精神品格、提高国民的文化素质、丰富人民的精神文化生活等方面发挥了重要作用。它所进行的信息传播活动不仅普及到社会的每一个角落,而且渗透到社会生活的各个方面,潜移默化地影响着人们的意识和行为。电视艺术传播手段的丰富性与传播方式的广泛性使之成为国与国之间沟通的桥梁和文化的载体。电视艺术使世界变小了,也缩短了人与人之间的距离。民族文化通过电视艺术作品的传播,被世界其他国家的受众所了解,成为世界文化的一部分。这种文化的辐射力是国家形象与国家力量的一个重要组成部分。

但毋庸讳言,我国电视艺术对于提高文化软实力的作用还有待加强,曾多次担任国际电视节评委的张子扬先生认为,我国电视剧应该在国际上产生更大的影响力,当前电视剧盛行的"后戏剧"时代已经不能拒绝地到来了。我们要加强电视研究,我国电视剧如何向外推介、国产电视剧市场的海外影响力如何提高、如何扩大我们的海外文化份额,已经成为我国有关各方

的一个重要课题。目前,我国的电视制作队伍庞大,制作水平很高,悠久的历史和文化提供的电视剧题材资源也很多,我们能否站在一个更高的平台,从更广的角度制作出不仅能占领国内播出平台,同时也能占据国际平台,既能实现意识形态诉求,也能完成市场诉求的好作品,应该引起有关部门的足够重视。电视剧在"十一五规划"中,被认为是文化产业中最有潜力、最有魅力和最有吸引力的朝阳产业,理应发挥更大的作用。[①]

二、坚持电视艺术的自主创新

我国的电视艺术,应当在文化经济一体化、全球化的当代社会,实现自身的新的跨越式发展。它必须立足于人类历史上空前壮丽的中国特色社会主义的伟大实践和中华民族的文化复兴运动,积极创新。夏中南在《全球视野中电视艺术的民族化创新之路》(载《中国电视》2006年第12期)一文中,认为面对国际电视产业咄咄逼人的文化输入,作为文化产业主力军的电视,应当寻求以下民族化创新之路:

其一,追求植根民族沃土的文化美。

民族化的电视创新首先要尊重民族的文化资源。文化资源是全民族智力资源的结晶,一般而言,包括历史和现代的名人、文物古迹、风土民俗、建筑、语言文学、民族曲艺等等。独特而不可复制的民族文化资源往往以其价值延展性构成电视产品中最具竞争力的部分。韩剧就非常善于结合本土文化资源和观众的审美习惯来塑造自身独特的电视文化品格,实现了电视与文化资源的良性互动,紧随韩剧之后的往往是滚滚而来的文化潮和观光热,实现了电视文化的增值。

中国是有着五千年文化积淀的文明古国,拥有巨大的文化金矿,但在今天的电视创作中却被一些人弃若敝屣。以电视剧来说,一些剧作抛开传统,在题材上刻意求新求怪,中不中,洋不洋,企图以新鲜感和刺激性唤起收视热情。从江湖到黑幕,从权力倾轧到暴力再现,无不如此;婚姻爱情也是通过制造三角四角恋情来吸引眼球;家庭伦理剧也尽是"突变"式的传奇叙事,以"震惊"为审美追求;车祸、丢孩子、离婚大行其道。这些思想贫乏、内涵稀缺、文化淡漠的作品远离了观众的心理经验,偏离了文化传统,路子越

[①] 胡嵘:《中国电视剧企盼加速"走出去"——评委张子扬"首尔电视剧盛典"归来话感受》,载《当代电视》,2006年第10期。

走越窄。还有一些电视剧干脆以模仿韩剧为旗帜,这种不立足于民族化而简单克隆的办法绝不是中国电视剧的方向。在韩剧的接受中,中国观众的期待心理比较复杂,概而言之可以说是"异中求同",既有间离性,又有亲和力。在一个不同语言、不同国别体制、不同文化形态的异域世界中寻找那些我们似曾相识的伦理道德和生活观念,这本身就充满了引人深入的观赏诱惑力,既时尚新颖又充满怀旧气息。同样鸡毛蒜皮、零零碎碎、唠唠叨叨的情节如果放在中国电视剧中,由中国演员表演出来,效果恐怕会大打折扣,如果处理失当,平淡乏味的叙事只会让人昏昏欲睡。文化资源是电视艺术发展的沃土,电视不可能离开民族的传统文化而孤立存在,我们应该强化电视的民族文化意识和民族个性,力争以独特的文化品性确立自己的美学风格。

其二,打造承载民族精神的电视人格美。

文学是人学,电视艺术同样是以人为本的艺术,不同的民族精神会滋养出风采各异的艺术形象,在电视艺术中就会体现为不同的电视人格。电视剧中的人物或综艺节目的主持人就是其代表,他们内在精神的差异往往构成不同民族电视艺术的形象化差别。以中国观众非常认同的《大长今》来说,在东方文化色彩的包裹下,韩剧分明缺少了我们中国传统思想的许多核心人文理念。按照文化身份,长今算得上一个"士人",但我们看不到士人那种对反抗权力或反省人生的高贵品格。长今虽然具有宗教式的执著和献身精神,但沦落成了工具,她身上更多的不是东方式的人文精神,而是西方的工具理性色彩。西方社会近代逐渐凸现的反思精神,中国从来就不缺少,古老《易经》中的阴阳概念就包含一种批判对立、相反相成的思想,这很容易延伸出中国人对权威和体制的可贵怀疑意识。

当下中国电视观众越来越不满足于境外电视剧带来的短暂的梦幻想象和心理刺激,更渴望用本土电视艺术形象的"镜子"来观照自身的心灵。20世纪90年代以来,像《渴望》、《激情燃烧的岁月》、《空镜子》、《我爱我家》、《贫嘴张大民的幸福生活》、《亮剑》等,都充分利用了本土现实文化资源,将风云变幻的社会图景和离合悲欢的普通平民结合起来,这些平民形象是现实人生的电视化具象凝聚,传达的是中国人的人生体验、生存意志,顺理成章地获得了观众广泛持久的喜爱。以女性形象来说,电视剧中由刘慧芳发轫的向传统道德美回归的人物形象塑造不绝如缕,这正是追求美善合一、向往家庭和谐的中华民族深层审美心理的体现。渐次,《牵手》、《大姐》、《海棠依旧》、《有泪尽情流》、《妻子》等剧中涌现出一大批具有鲜明民族风格,

并融汇了现代气息的民族女性人格形象,而且呈现出多元和日趋成熟的态势。男性人物形象则从《渴望》里宋大成的宽容厚道、《贫嘴张大民的幸福生活》中张大民的乐天知命开始向阳刚转型(《激情燃烧的岁月》中的石光荣就是典型的代表),到了《历史的天空》中的姜大牙、《亮剑》中的李云龙则完成了向传统快意恩仇、敢作敢当男性英雄的回归。当然,这些"好汉"身上不仅仅有中国观众暗恋的男人式匪气、霸气,还有过人的智慧、对国家和人民的无限忠诚,以及大是大非面前的组织性、纪律性。这是一种现代电视叙事与传统英雄崇拜心理的完美结合,是具有鲜明民族特征的"这一个"。电视艺术从业者需要挖掘中华民族文化中蕴涵的自强不息精神,并用电视化的手段完美传达出来,这无疑既是现实的也是历史的,既是精神文化的又是富有经济价值的。

其三,构建符合民族体验、包容雅俗的多元电视美。

电视是高科技视听艺术。毋庸讳言,一些传统的艺术技巧和创作模式会落伍,甚至被淘汰,但社会文化心理具有巨大的历史惯性,民族性的艺术体验不会轻易改变。在物质世界革命性变化的今天,人们仍然会有几百年前"才下眉头,却上心头"的深切思念和"恰似一江春水向东流"的无尽愁绪。这些心理积淀正是那些民族特色明显的电视文学作品打动人心的基础。那些堪称艺术经典、如诗如画的电视文学作品在传统美学的现代化和电视化转换中的功绩不容抹杀。尽管由于缺少支持、营销和包装不够而效益欠佳,但这种依托民族化艺术风格的尝试却恰恰是传统美学视觉化创新的出路所在。李安富于东方情调的《卧虎藏龙》在西方赢得的轰动值得深思,片中自然朴实的蒙太奇一反好莱坞电影那种夸张、跳跃、急促且戏剧化的蒙太奇形式,忽略了画面外在的运动感和节奏,而采用一种相对静止的画面,追摩中国水墨山水画的境界,构图平远、意蕴悠长而不求纤毫毕现的形似,渲染出东方式的艺术韵味。央视版的《笑傲江湖》似乎也在有意借鉴《卧虎藏龙》式的意境美,剧中一些江南水乡的场景达到了与人的精神风貌完美交融的地步,一些形神兼备的意境片断引人遐思。《天龙八部》中时时有《双旗镇刀客》、《新龙门客栈》那类抢眼的枯藤、老树、孤堡等意象,艺术上更加浑成圆融。这些作品对传统美学的成功借鉴契合了观众的民族性体验,造就了其市场上的成功。

中华民族崇尚道德和仁爱,追求伦理美,偏爱含蓄委婉,那些极端功利性,展示人性丑恶、暴力、色情的电视节目往往让观众产生不适的体验。欧美的"真人秀"节目在进入中国内地后,相继摆脱了其阴暗、挑逗、暴露人性

丑陋的本来面目,一些成功的节目无不具有较浓郁的人情味和道德感,实现了向民族化体验的脱胎换骨式变化。而《超级大赢家》从中国台湾引进节目形式后,刻意加重了节目的人文关怀色彩,首创《一字千金》版块,守护民族文化的道义感和文化自觉,呼应了民族心理中的人文吁求,受到专家、观众的热情拥护。《春节联欢晚会》中的《常回家看看》、《千手观音》的强烈反响从不同侧面注解了民族性体验在电视艺术创新中所具有的举足轻重地位。艺术的民族性是个历史性的动态概念,电视的民族性更是现代意识与民族传统文化不断交融、碰撞、博弈的结果。这一点很好地体现在了《开心辞典》节目的发展中。《开心辞典》在借鉴国外同类博彩节目模式的同时,将国人重视家庭观念和亲情关系的心理与现代电视表现手段有机结合,首创"家庭梦想"的概念,打造了独特的中国电视益智节目形态,在为普通人提供参与竞赛的机会的同时,也给更多的普通家庭带来了互相表达爱心与真情的机会,促进了家庭成员的交流,营造了积极向上的和谐社会氛围。

第三节　开拓民族电视艺术作品的国际市场

按照电视艺术作品的行销地区差异,电视艺术市场可以分为国内市场和国际市场。国际市场是指电视作品在一个国家(地区)与另一个国家(地区)之间进行交易流通所形成的电视艺术市场。根据其交易的出发点和流通方向的不同,国际市场又可以分为内向市场和外向市场。内向市场是指国外的电视艺术作品输入国内市场,即外国电视作品的引进;外向市场是指国内电视艺术作品流向国际市场,即国内电视作品的输出。一个国家或地区外向国际市场的繁荣程度是其文化软实力的重要标志,因此,本节重点探讨我国电视艺术对国际市场的开拓。

一、电视艺术的国际传播现状

"美国是新自由主义全球秩序的倡导者和组织者,在大国中,美国也是市场控制媒体最广泛、最完整的一个国家。"[①]英法等欧洲国家原是文化强国,尤其是英国在近代曾建立遍布世界的殖民文化体系,然而,在全球化时

[①] 〔美〕爱德华·赫尔曼、〔美〕罗伯特·麦克切斯尼著,甄春亮等译:《全球媒体:全球资本主义的新传教士》,天津人民出版社,2001年版,第171页。

代,这些欧洲强国的文化产业开始备受冲击,其中最为突出的是影视业。美国成为当今世界第一传媒强国后,面向世界的媒介文化生产与传播也势在必行,因此也就形成了对其他国家的巨大文化冲击波。众多大众文化批评者认为,有那么多的大众文化源于美国,以致如果大众文化被看成是一种威胁的话,那么美国化也就成了一种威胁。在他们看来,这不只代表了对于审美标准和文化价值的威胁,而且威胁到了民族文化本身。英国学者斯特里纳蒂曾经说道:"随着美国化最终与青年和工人阶级所表现出的增长了的消费主义相联系,美国本身终于成了一个消费对象。弗里斯对此做了如此评价:'美国梦成了大众文化幻想无法摆脱的一个部分。'用德国电影导演文德斯的话来说:'美国人在我们的潜意识中开拓了殖民地,美国本身已成了消费对象,成了一种快乐的象征。'"①

在此种环境下,我国影视产业无疑面临着巨大的挑战。以 2006 年为例,美剧中比较火的《越狱》,是美国 FOX 电视网在 2005 年 8 月第推出的一部电视剧,主要描述的是哥哥因冤入狱,被判死刑,弟弟想尽一切办法帮助哥哥越狱的故事。虽然中国的各电视台没有引进,但是不论在各媒体上的曝光率还是在 BT 上的下载率,都创下了历史新高。这样大量的美国影视作品输入对中国影视产业和文化领域产生了激烈的冲击,其对美国文化价值观念和意识形态的宣扬使得中国民众对美国生活方式完全处于一种憧憬和误读状态。联合国开发计划署(UNDP)发表的 1999 年人类开发报告书显示,美国最大的出口产品,不是飞机,不是计算机,也不是汽车,而是娱乐业中的电影和电视节目。美国控制了全球 75% 的电视节目制作和生产,而处于第三世界的发展中国家只能在发达国家大量文化输出的夹缝中生存,中国也因此成为美国影视节目对外输出的重要国家。

与之相比较,我国影视产品在国际市场上还处在相对弱势的地位,不论占有率还是影响力都比较有限。造成这一现象的原因何在?中国广播电影电视节目交易中心的总经理马润生先生认为:"造成这种情况的主要原因是中国影视节目中适合国际客户要求的作品太缺乏。从目前的营销实践来看,国际市场对中国影视节目的兴趣还是主要以历史题材节目为主,在节目内容、制作水平、技术含量上,国内现有的反映中国改革开放以来社会现状的现实题材作品都不能满足国际市场的需求。这并不是说海外的观众不愿意了解改革开放的当代中国,而是我们很多的艺术家,在写当代中国人生活

① 〔英〕多米尼克·斯特里纳蒂著,阎嘉译:《通俗文化理论导论》,商务印书馆,2001 年版,第 37 页。

的时候,往往将那种猎奇的、夸张的、放大的甚至是人性扭曲的爱情和伦理展现给观众,让外国人感觉难以接受,所以很难进行推广。他们最喜欢的是带有传奇色彩、中国功夫的、有一定动作和场面的戏,但又不喜欢30集、50集的长篇连续剧,这不太符合他们的收视习惯,比如《大宅门》在中国播出很好,但是在海外就不行,这样的故事他们不理解。"在分析了我国电视节目海外推广中遇到的主要问题后,他指出:"第一,选题要具有国际性……第二,一定要学会讲生动的故事,不能高调教化,不能够喊空洞的口号。你不会讲故事就不能吸引人,就没有悬念,观众也就没有期待。第三,我觉得讲故事的方法要注意,要用最简单的方法去讲故事,而不是用最复杂的方法去讲故事。我们的很多作品往往站在很深奥的角度去讲述一个最简单的道理,其实用最简单的方法去解释最深奥的道理,可能更具有国际性。第四,我们不能只停留在自满自足的这种口号式的宣传上,我们要能真正深入人的本体,展开最深刻的对内的思索,那么这些作品对人类的文化就一定会产生影响。如果我们提出的问题是肤浅的,讨论的问题是肤浅的,解释的问题是肤浅的,那么就不具有推动性,就不具有高度、广度、深度和力度。另外,我们的电视节目要注意国际技术标准,技术标准也非常重要。我们有些作品非常好,但是技术指标达不到,非常可惜。"①在这里,作者以从业界视角出发,以亲身经历分析原因、提出解决方案,对我国电视艺术作品的海外市场开拓具有重要的启发意义。我们中国的电视艺术产业不能永远只在内河航行,还必须驶向广阔的海洋。只有大胆地"走出去",才能了解世界、开阔视野;只有大步地"走出去",才能增强中国电视艺术产品的"远航"能力,从而在世界文化市场占有一席之地。

二、如何促进我国电视艺术的可持续发展

关于此问题,笔者以为在具体的战术对策上,应该注意以下几点:

第一,发挥政府职能部门的作用,采取有效措施保护电视艺术产业的发展。通过政府职能部门的介入来加强对电视传媒业的保护和管理是许多国家应对外来文化入侵所采取的有效手段。早在1989年欧盟各国就颁布了条例,并通过了一项关于"无边界电视"的指导性政策,对电视节目实行配

① 《以品牌化战略推动影视文化"走出去"——专访中国广播电影电视节目交易中心总经理马润生》,载《中国电视》,2009年第2期。

额制度,明确规定对美国影片实行限额播映。该条例规定,电影院及电视台必须用不少于51%的时间播放欧洲文化产品。法国政府规定,非欧洲产影片不得超过播映时间的40%,对在法国放映的美国电影的票房收入加收11%的特别税,并将这部分税收补贴到国产电影的制作中;根据加拿大的法律,60%的电视节目时间应当播放加拿大本国的产品;澳大利亚政府规定,播放外国电视节目的数量不得高于45%,25%的音乐广播节目须为本国作品或在澳大利业领土上演出的作品。我国加入WTO后,许多业内人士惊呼"狼来了",如何有效地保护和促进我国电视文化的不断发展,已成为摆在政府职能部门面前的一个亟待解决的课题。我们必须不断加强和尽快完善对视听传媒的建章立制工作,建立起一套完善的保护机制,保护、鼓励民族文化在电视传媒中的传播,大力扶持民族文化在视听传媒上的占有率,用先进的文化占领视听传媒阵地,以保证民族文化的健康发展。

第二,主动、有序地推进文化产业化进程,增强电视艺术产业的核心竞争力。"十六大"报告明确提出"积极发展文化事业和文化产业"的号召,强调要"完善文化产业政策,支持文化产业发展,增强我国文化产业的整体实力和竞争力"。美国等西方国家之所以能在国际文化舞台上扮演主角,从根本上讲在于它们有强大的经济做后盾。所以我国电视文化产业发展的当务之急是要利用当前国家给我们创造的良好环境,抓住机遇,借鉴跨国传媒集团在管理机制、经营方略等方面的经验,探索有中国特色的社会主义电视艺术产业的发展道路,逐步创建出若干有国际竞争力的名牌节目,在世界电视传媒体系中找到自己的立身之地。应该说,如何提升中国媒体的市场竞争力,促进电视传媒产业的发展,不仅需要在实践层面探索新路,更需要具有指导意义的理论创新。

第三,在文化全球化的进程中加强对民族文化的弘扬和创新。"越是具有民族性特点的文化,往往越具有文化的价值和生命力,就越能走向世界。因而,弘扬民族文化是抵御文化霸权最有力的武器。中国传统文化博大精深,历史悠久,是世界三大文化体系之一,是东方文明的主要组成部分,早在上古时期就已是人类文化的一个独立典型。"[①]在电视艺术产业的发展中,我们要发挥自身的优势,积极利用传统文化给我们带来的丰富的智慧经验和巨大的精神动力,在继承传统的同时,更要结合时代需要、观众需要进行文化创新,建设有中国特色的先进文化。对民族文化的弘扬是一个庞大

① 张冠文:《视听传媒中的西方文化霸权及抵御对策》,载《编辑之友》,2004年第1期。

的系统工程,其包含的内容、涉及的方面十分广泛,电视工作者在节目的主题内容、文化构成、审美品格与表达方式等多个方面都可以大显身手。当然,民族文化的创新和发展同样具有重要的意义,因此,注意运用新的技术手段增强传统文化的活力,不仅可以保持民族文化的独特性,更可以保持我们传统文化的永久魅力。

第四,加快人才培养,提高电视艺术从业者的素质。2004年11月28日,国家广播电影电视总局和商务部共同发布了《中外合资、合作广播电视节目制作经营企业管理暂行规定》,明确允许外资公司涉足中国内地的广播电视节目制作、发行领域,前提是中方持股不得少于51%。我国在加入WTO后的第三年,毅然对中国广播影视产业采取了加快开放的主动战略。全球化环境中的电视文化竞争将会更加剧烈,而所有的竞争归根到底都是人才的竞争,要使我国的电视艺术产业在未来的竞争中具有立足之地,实现可持续发展,就必须有一大批高素质的从业人员。这些人不仅应该具备能切实把握我国的实际情况,在自己所从事的领域积极创新的素质,还应该具备能主动运用最新的传播技术手段,强化自身和国际同行的竞争、交往的能力。目前不管是学界还是业界都已经把人才培养问题提上了日程:从实践界来看,针对我国电视从业人员在敬业精神、知识储备、市场意识等方面的欠缺,从中央电视台到地方电视台都特别强调人才培养和队伍建设;从学界来说,据《中国青年报》报道,清华大学新闻与传播学院从2005年起大幅调整了本科生教学方案,确立了以社会科学知识为基础,以新闻传播专业为核心,国际性、实践性、基础性相结合的教育思路。有了传媒人才培养的危机意识和储备意识,相信未来我国的电视文化产业将会在国际文化市场大有作为。

人类社会是一个有机的整体。在文化全球化的当下,我们所需要做的,是在充分把握今日中国电视文化生存处境的前提下,为电视艺术谋求一个多元、公平的国际电视文化氛围,为电视艺术的本土化、健康发展找到准确的方向和定位。当然,电视作为一种强有力的跨文化传播的电子媒介,不仅需要依靠本土的文化资源,同时也要吸取更加广泛的人类文明,尤其是分享其他文化的丰硕成果。只有具备了广阔的视角和吸收不同文化的能力,中国的电视艺术才能获得不断发展的活力,征服本国的、世界的观众,实现持续、良性的发展。

主要参考书目

（按照音序排列）

[1] 阿兰·斯威伍德著,冯建三译.大众文化的神话[M].上海:三联书店,2003.
[2] 陈志昂.中国电视艺术通史[M].北京:中国文联出版社,2000.
[3] 戴安娜·克兰著,赵国新译.文化生产:媒体与都市艺术[M].南京:译林出版社,2001.
[4] 戴维·钱尼著,戴从容译.当代文化概览[M].南京:江苏人民出版社,2004.
[5] 道格拉斯·凯尔纳著,丁宁译.媒体文化[M].北京:商务印书馆,2004.
[6] 弗雷德里克·詹姆逊著,胡亚敏等译.文化转向[M].北京:中国社会科学出版社,2000.
[7] 高鑫.电视艺术美学[M].北京:文化艺术出版社,2005.
[8] 高鑫.电视艺术学[M].北京:北京师范大学出版社,1998.
[9] 高鑫.电视艺术基础[M].北京:中国传媒大学出版社,2008.
[10] 格罗塞著,蔡慕晖译.艺术的起源[M].北京:商务印书馆,1996.
[11] 古斯塔夫·勒庞著,冯克利译.乌合之众[M].北京:中央编译出版社,2004.
[12] 郭绍虞、王文生.中国历代文论选(四册)[M].上海:上海古籍出版社,1998.
[13] H.R.姚斯、R.C.霍拉勃著,周宁、金元浦译.接受美学与接受理论[M].沈阳:辽宁人民出版社,1987.
[14] 黑格尔著,朱光潜译.《美学》[M].北京:商务印书馆,1997.
[15] 扈海鹏.解读大众文化[M].上海:上海人民出版社,2003.
[16] 胡经之、王岳川.文艺学美学方法论[M].北京:北京大学出版社,1994.
[17] 胡智锋.电视传播艺术学[M].北京:北京大学出版社,2004.
[18] 胡智锋.影视文化前沿[M].北京:北京广播学院出版社,2004.
[19] 黄会林等.中国电视艺术发展史教程[M].北京:北京师范大学出版社,2006.
[20] 黄会林.黄会林影视戏剧论集[M].北京:北京师范大学出版社,2002.
[21] J.G.赫尔德.论语言的起源[M].北京:商务印书馆,1998.
[22] 蓝凡.电视艺术通论[M].北京:学林出版社,2005.
[23] 李铎.中国古代文论教程[M].北京:北京大学出版社,2000.
[24] 李幼蒸.理论符号学导论[M].北京:中国人民大学出版社,2007.

[25]罗钢、刘象愚主编.文化研究读本[M].北京:中国社会科学出版社,2000.
[26]梁漱溟.中国文化要义[M].上海:学林出版社,1994.
[27]刘晔原.电视艺术批评[M].北京:中国广播电视出版社,2008.
[28]陆扬.德里达——解构之维[M].武汉:华中师范大学出版社,1996.
[29]陆扬、王毅.大众文化与传媒[M].上海:上海三联书店,2001.
[30]罗伯特·艾伦编,牟岭译.重组话语频道——电视与当代批评理论[M].北京:北京大学出版社,2008.
[31]罗兰·巴尔特著,李幼蒸译.符号学原理[M].北京:中国人民大学出版社,2008.
[32]罗钢、王中忱.消费文化读本[M].北京:中国社会科学出版社,2003.
[33]马歇尔·麦克卢汉著,何道宽译.理解媒介——论人的延伸[M].北京:商务印书馆,2004.
[34]孟繁华.传媒与文化领导权[M].济南:山东教育出版社,1998.
[35]苗棣.电视艺术哲学[M].北京:北京广播学院出版社,1997.
[36]欧阳宏生.电视批评学[M].成都:四川大学出版社,2005.
[37]欧阳宏生.电视文化学[M].成都:四川大学出版社,2006.
[38]欧阳宏生.纪录片概论[M].成都:四川大学出版社,2004.
[39]彭吉象.影视美学(修订版)[M].北京:北京大学出版社,2009.
[40]齐奥尔格·西美尔著,费勇等译.时尚的哲学[M].北京:文化艺术出版社,2001.
[41]钱中文编,白春仁等译.巴赫金全集(六卷)[M].石家庄:河北教育出版社,1998.
[42]钱锺书.管锥编[M].上海:三联书店,2002.
[43]钱锺书.谈艺录[M].北京:中华书局,1943.
[44]乔治·瑞泽尔著,谢立中等译.后现代社会理论[M].北京:华夏出版社 2003.
[45]司马云杰.文艺社会学[M].太原:山西教育出版社,2007.
[46]斯图亚特·霍尔编,徐亮、陆兴华译.表征——文化表象与意指实践[M].北京:商务印书馆,2003.
[47]宋家玲.影视艺术比较论[M].北京:北京广播学院出版社,2001.
[48]苏珊·朗格著,刘大基等译.情感与形式[M].北京:中国社会科学出版社,1986.
[49]王桂亭.电视艺术学论纲[M].北京:学林出版社,2008.
[50]王国臣.广播影视文学脚本创作[M].杭州:浙江大学出版社,2005.
[51]王国维.人间词话[M].上海:上海古籍出版社,1998.
[52]王培元、廖群.中国文学精神[M].济南:山东教育出版社,2003.
[53]王岳川.现象学与解释学文论[M].济南:山东教育出版社,1999.
[54]王岳川.当代西方最新文论教程[M].上海:复旦大学出版社,2008.
[55]吴秋雅.电视艺术思维[M].北京:中国传媒大学出版社,2006.
[56]吴中杰.文艺学导论[M].上海:复旦大学出版社,2002.
[57]约翰·费斯克著,王晓珏、宋伟杰译.理解大众文化[M].北京:中央编译出版

社,2001.
[58] 张凤铸. 中国电视文艺学[M]. 北京:中国传媒大学出版社,1999.
[59] 张凤铸. 电视声画艺术[M]. 北京:北京广播学院出版社,1997.
[60] 张旭东. 批评的踪迹——文化理论与文化批评[M]. 上海:三联书店,2003.
[61] 章培恒、骆玉明. 中国文学史(上、中、下卷)[M]. 上海:复旦大学出版社,1996.
[62] 赵毅衡编选. 符号学文学论文集[M]. 天津:百花文艺出版社,2004.
[63] 赵毅衡. 窥者之辨——形式文化学论集[M]. 长春:时代文艺出版社,1996.
[64] 赵毅衡. 文学符号学[M]. 北京:中国文联出版公司,1990.
[65] 钟艺兵、黄望南. 中国电视艺术发展史[M]. 杭州:浙江文艺出版社,1994.
[66] 周星. 影视艺术概论[M]. 北京:高等教育出版社,2007.
[67] 周月亮. 影视艺术哲学[M]. 北京:中国广播电视出版社,2004.
[68] 朱光潜. 诗论[M]. 上海:三联书店,1998.
[69] 宗白华. 美学散步[M]. 上海:上海人民出版社,1981.

后　记

　　弹指一挥间,从拟定书稿选题到写作任务基本完成,经过几百个日日夜夜的不懈努力,终于结束了一次艰苦而又快乐的学术之旅。回首为之付出的精力与汗水,凝视眼前近四十万字的厚重成果,我们收获的幸福与喜悦溢于言表。

　　目前我国电视艺术基础理论建设方面存在两个问题:一是缺少一部理论性强、体系完备、资料新颖的电视艺术基础理论著作,从而阻碍了学科的完善和业界的发展;二是许多研究者没有把"电视艺术"与"电视文艺"、"电视艺术学"、"电视文艺学"等基本概念真正辨别清楚,这便造成了相关研究工作的模糊与混沌。基于此,我们决心研究电视艺术,撰写一部既有理论深度又有实践意义、适应时代发展的《电视艺术学》。

　　建构我国的电视艺术基础理论,是一项艰苦而繁重的任务,需要"胆大心细"——创新的理论勇气与严谨的治学精神。研究写作期间,我们秉承着理论性与实践性相结合的治学原则、逻辑性与实证性互融的研究方法、经典性与新鲜性兼顾的选材标准,将全书分为"中国电视艺术的发展阶段"、"电视艺术的社会功能"、"电视艺术的外部关系"、"电视艺术与其他艺术的关系"、"电视艺术的表现形态"、"电视艺术的语言系统"、"电视艺术的文学特性"、"电视艺术的审美阐释"、"电视艺术的多元风格"、"电视艺术创作的主体意识"、"电视艺术的双重品格"、"电视艺术的文化立场"、"电视艺术的符号学审视"、"电视艺术批评"、"电视艺术的接受美学"、"中国电视艺术的民族化道路"等16个章节,试图运用各种理论视角对电视艺术的内部与外部作一次全面而深入的打量和审视,力求对电视艺术这一基础学科进行一次全方位、多角度的重构与完善。当然,限于时间要求与资料占有,本书难免存有种种遗憾,对于其中的不足和纰漏之处,我们恳请各位方家批评指正!

　　本书由四川大学欧阳宏生、闫伟,哈尔滨师范大学姚远铭确定研究指导思想、基本思路,拟定理论框架,主持并参与了全书的研究和写作工作。闫

伟参与撰写了绪论和第一、二、三、十四、十六章;巴胜超参与撰写了第五、六、十三章;张金华参与撰写了第四、十五章;乔晓英参与撰写了第十、十一章;肖帅参与撰写了第八、九章;田园参与撰写了第七、十二章;姚远銘参与了第三、六、十一、十六章的写作;曾娅妮参与撰写了第二、五、七章;李城参与撰写了第十、十二章。闫伟、姚远銘、曾娅妮承担了全书的统稿工作。徐明卿参与本书统稿修订工作。欧阳宏生教授审定定稿。

 本书在研究和写作过程中,得到了诸多专家学者的支持帮助,同时也得到了北京大学出版社编辑谭燕女士的大力支持,在此一并表示感谢!

<div style="text-align:right">

编写组
2010 年 11 月 10 日

</div>